BLONDE

BLONDE

VOLUME 1

BLONDE
JOYCE CAROL OATES

VENCEDORA DO
NATIONAL BOOK AWARD
E FINALISTA DO **PULITZER**

Tradução
Luisa Geisler

Rio de Janeiro, 2022

Copyright © 2020 by The Ontario Review. All rights reserved.
Copyright da tradução © 2020 por Casa dos Livros Editora LTDA.
Título original: *Blonde 20th anniversary edition*

Blonde é uma obra de ficção. Enquanto muitos personagens apresentados aqui são homólogos à vida e à época de Marilyn Monroe, as caracterizações e os incidentes apresentados neste livro são produtos da imaginação da autora. Dessa forma, *Blonde* deve ser lido apenas como obra de ficção, não como uma biografia de Marilyn Monroe.

Todos os direitos desta publicação são reservados à Casa dos Livros Editora LTDA.
Nenhuma parte desta obra pode ser apropriada e estocada em sistema de banco de dados ou processo similar, em qualquer forma ou meio, seja eletrônico, de fotocópia, gravação etc., sem a permissão do detentor do copyright.

Diretora editorial: *Raquel Cozer*

Gerente editorial: *Alice Mello*

Editor: *Ulisses Teixeira*

Copidesque: *Marina Góes*

Preparação de original: *André Sequeira*

Revisão: *Marcela de Oliveira e Carolina Vaz*

Capa: *Letícia Quintilhano*

Imagem de capa: *Getty Images*

Diagramação: *Abreu's System*

CIP-Brasil. Catalogação na Publicação
Sindicato Nacional dos Editores de Livros, RJ

O11b
 Oates, Joyce Carol, 1938-
 Blonde: parte 1 / Joyce Carol Oates; tradução Luisa Geisler.
 – 1. ed. – Rio de Janeiro : Harper Collins, 2021.
 400 p.

 Tradução de: Blonde
 ISBN 9786555110753

 1. Ficção americana. I. Geisler, Luisa. II. Título.

20-67576
 CDD: 813
 CDU: 82-3(73)

Os pontos de vista desta obra são de responsabilidade de seu autor, não refletindo necessariamente a posição da HarperCollins Brasil, da HarperCollins Publishers ou de sua equipe editorial.

HarperCollins Brasil é uma marca licenciada à Casa dos Livros Editora LTDA.
Todos os direitos reservados à Casa dos Livros Editora LTDA.
Rua da Quitanda, 86, sala 218 – Centro
Rio de Janeiro, RJ – CEP 20091-005
Tel.: (21) 3175-1030
www.harpercollins.com.br

Para Eleanor Bergstein e para Michael Goldman

Nota da autora

Blonde é uma "vida" radicalmente destilada na forma de ficção e, por toda sua extensão, sinédoque é o princípio da apropriação. No lugar dos inúmeros lares temporários em que a criança Norma Jeane morou, por exemplo, *Blonde* explora apenas um deles e, ainda, um fictício; no lugar dos inúmeros amantes, crises médicas, abortos, tentativas de suicídio e performances nas telas, *Blonde* explora apenas uma pequena seleção emblemática.

A Marilyn Monroe histórica de fato manteve um tipo de diário e de fato escreveu poemas, ou fragmentos poéticos. Desses, apenas duas frases foram incluídas no capítulo final do Volume 2 ("Socorro, socorro!"); os outros poemas são inventados. Algumas das observações no capítulo "A obra reunida de Marilyn Monroe", também do segundo volume, foram extraídas de entrevistas, outras são fictícias; as frases no fim do capítulo são a conclusão de *A origem das espécies*, de Charles Darwin. Fatos biográficos relacionados a Marilyn Monroe não devem ser buscados em *Blonde* — que não se pretende um documento histórico —, mas em biografias. (As que foram consultadas pela autora são *Legend: The Life and Death of Marilyn Monroe*, de Fred Guiles, 1985; *Goddess: The Secret Lives of Marilyn Monroe*, de Anthony Summers, 1986; e *Marilyn Monroe: A Life of the Actress*, de Carl E. Rollyson Jr., 1986. Livros mais subjetivos a respeito de Monroe como figura mítica são *Marilyn Monroe*, de Graham McCann, 1987, e *Marilyn*, de Norman Mailer, 1973.) Em relação a livros que forneceram informações sobre política norte-americana, em especial a Hollywood nos anos 1940 e 1950, *Naming Names*, de Victor Navasky, foi de imensa ajuda. Quanto a livros sobre interpretação, *The Thinking Body*, de Mabel Todd, *Para o ator*, de Michael Chekhov, e *A preparação do ator* e *Minha vida na arte*, de Constantin Stanislavski, são livros reais; enquanto *O manual prático para o ator e sua vida* e *O paradoxo do atuar* são inventados. *O livro do patriota americano* é inventado. Uma passagem do fim de *A máquina do tempo*, de H.G. Wells, é citada duas vezes nos capítulos "Beija-flor", no Volume 1, e "'Partimos todos para o Mundo de Luz'", no Volume 2. Frases de Emily Dickinson aparecem nos capítulos de nome "O banho", "A órfã" e "'Hora de

se casar", todos presentes no primeiro volume. Trechos de *O mundo como vontade e representação*, de Arthur Schopenhauer, aparecem em "A morte de Rumpelstiltskin", no Volume 1. Um excerto de *O mal-estar na civilização*, de Sigmund Freud, está presente, em paráfrase, em "O Atirador de Elite", no segundo volume. Trechos de *Pensamentos,* de Blaise Pascal, encontram-se em "Roslyn 1961", também no segundo volume de *Blonde.*

* * *

Partes deste romance apareceram em versões distintas nas revistas *Playboy, Conjunctions, Yale Review, Ellery Queen Mystery Magazine, Michigan Quarterly Review* e *TriQuarterly*. Meus agradecimentos aos editores dessas publicações.

Agradecimentos especiais a Daniel Halpern, Jane Shapiro e C.K. Williams.

Sumário

Introdução 11

PRÓLOGO 3 DE AGOSTO, 1962

Entrega especial 21

A CRIANÇA 1932-1938

O beijo	25
O banho	29
Cidade de areia	52
Tia Jess e Tio Clive	84
A perdida	92
Os presenteadores	97
A órfã	101
A maldição	109

A GAROTA 1942-1947

O tubarão	121
"Hora de se casar"	122
O filho do embalsamador	160
Pequena esposa	169
Guerra	206
Pin-up 1945	213
Contrata-se	218
Filha e mãe	223
Aberração	231
Beija-flor	233

A MULHER 1949-1953

O Príncipe Sombrio	249
"Miss *Golden Dreams*" 1949	252
O amante	268
O teste	269
O nascimento	276
Angela 1950	278
O altar quebrado	305
Rumpelstiltskin	315
A transação	321
Nell 1952	327
A morte de Rumpelstiltskin	340
O resgate	347
Naquela noite...	359
Rose 1953	361
A Constelação de Gêmeos	375
A visão	396

Introdução

Publicado no ano milenar de 2000, *Blonde*, de Joyce Carol Oates, foi concebido em escala grandiosa, usando a lendária Marilyn Monroe como emblema dos Estados Unidos no século xx. O romance começa com um prólogo sufocante, datado de 3 de agosto de 1962, véspera da morte de Monroe, quando um mensageiro adolescente dispara em sua bicicleta para cruzar no crepúsculo o tráfego de Los Angeles com uma entrega especial para:

> Ocupante – "MM"
> 12305 Fifth Helena Drive
> Brentwood, Califórnia
> Estados Unidos
> "Terra."

Ele é "Morte às pressas. Morte a pedalar furiosamente", também é Morte, a mensageira do poema de Emily Dickinson, que gentilmente para pela pessoa inquieta que não pode esperar por ela. Com essa passagem alucinatória, Oates nos puxa para dentro de um livro sobre o destino de uma estrela no mundo de espelhos, fumaça e sombras de Hollywood, um mundo em que corpos femininos são mercadorias trocadas por deleite e lucro. Em seu romance mais ambicioso, Oates misteriosamente canaliza a voz interior de Monroe e exige reconhecimento, compaixão e respeito à atriz.

A ideia do livro surgiu quando Oates viu uma foto de Norma Jeane Baker radiante aos quinze anos, ainda sem parecer em nada com Marilyn Monroe, vencendo um concurso de beleza na Califórnia em 1941, com uma coroa de flores artificiais em seu cabelo castanho cacheado e um medalhão feminino no pescoço. Oates se identificou com a inocência de Norma Jeane, situação de que se lembrou em entrevista com o biógrafo Greg Johnson. "Senti uma sensação imediata de uma espécie de reconhecimento; essa jovem, cheia de esperança, tão americana, evocava uma imagem muito poderosa das garotas da minha infância, algumas

delas com lares caóticos." Garotas assim, muitas das quais Oates conhecera no norte rural do estado de Nova York, haviam se tornado personagens em seus contos e romances, onde seus sonhos, em geral, acabam em derrota. No começo, ela planejou escrever um romance curto a respeito da metamorfose de uma garota comum em estrela, que perde seu nome real e ganha um artístico que acabaria por obliterar sua história e identidade. O livro acabaria com as palavras "Marilyn Monroe". Mas à medida que assistia a todos os filmes com Monroe, aprendia mais sobre sua inteligência e seu humor, sua determinação em ser vista como uma atriz séria e a intersecção de sua carreira com diversos desdobramentos da cultura norte-americana do meio do século xx — esportes, religião, crime, teatro, política —, Oates se deu conta de que precisaria de um formato ficcional maior para explorar uma mulher que foi muito mais que uma vítima.

Enquanto o livro evoluía e crescia ao longo dos dois anos de pesquisa e escrita, a autora contou ao jornalista da revista *Time* Nikolas Charles, em 2015, que começou "meio que seriamente" a pensar em Monroe "como minha Moby Dick, a poderosa imagem galvanizante ao redor da qual se poderia construir um épico, com miríades de camadas de significado e importância". Construir um romance épico em torno de uma mulher — ainda mais uma celebridade da cultura popular e das revistas de fofocas e fãs — era um empreendimento ousado, mas Oates via aspectos profundos na história de Monroe que permitiam pensar seriamente nela como uma figura americana trágica e representativa. E, nas palavras de um crítico que não sabia que Melville tinha sido uma de suas inspirações, Oates acertou em cheio: "*Blonde* é uma verdadeira ruptura mítica, em que Marilyn é tudo e nada — uma Grande Baleia Branca de significado, existindo não pelo poder cego da natureza, mas pelo poder cego do artifício".

A mítica de Marilyn Monroe era especial porque combinava três personas femininas: primeiro, havia Norma Jeane Baker, a garota boazinha e comum com coração ingênuo e vulnerável. Uma filha ilegítima que crescera em orfanatos e lares temporários, que buscava um pai, uma família, educação, romance, dinheiro e segurança; suas primeiras lembranças são de estar arrebatada na plateia de um teatro escuro, a Igreja de Hollywood, onde ela vai idolatrar estrelas em vez de santos.

A segunda persona era Marilyn Monroe, a *pin-up,* sexy, símbolo sexual e deusa do cinema. A criação artificial do sistema de estúdios de Hollywood, com um nome de "murmúrio sexy" e de voz pueril ofegante. Voluptuosa e sedutora, sua beleza natural transformada com aparelhos dentários, água oxigenada, cílios postiços, batom vermelho, roupas justas e saltos agulha vacilantes que dificultam uma fuga, Marilyn é seu corpo. Ainda assim, paradoxalmente, atrás da imagem

brilhante e glamourosa, ela sustenta a vergonha e aversão a si mesma de existir em um corpo feminino em uma cultura misógina — medo de ser impura; nojo da própria sexualidade; uma vida de cólicas menstruais, problemas ginecológicos e abortos, espontâneos ou não.

A terceira persona, a *Blonde*, a loira, é um símbolo, a criatura pura e virginal de contos de fadas e parábolas religiosas. Representa, na cultura popular e nos comerciais, a existência da classe alta, organizada e imaculada, que Oates chama de uma "vida *blonde*", vida loira. Você não precisa nascer loira. O estado loiro é alcançável, mas não garante uma vida impecável. Desejada e idolatrada como um ideal de classe e beleza branca, a loira ainda assim é detestada e maculada como uma vagabunda tanto na pornografia quanto na fantasia.

Oates se viu obcecada pelo enigma complexo de Marilyn Monroe. *Blonde* cresceu a ponto de ser seu maior romance, e de fato o manuscrito original é quase duas vezes maior que o livro publicado. Como ela descreve na página de créditos, *Blonde* não é uma biografia de Monroe, nem mesmo um romance biográfico que segue os fatos históricos da vida da atriz. De fato, as dezenas de biógrafos de Monroe discordam a respeito de muitos fatos básicos de sua vida. *Blonde*, no entanto, é um trabalho de ficção e imaginação; nele, Oates reorganiza e inventa detalhes da vida de Monroe, e brinca com eles, na tentativa de obter uma verdade mais profundamente poética e espiritual. Ela condensa e une eventos em um processo que chama de "destilação"; então, em vez de numerosos lares temporários, amantes, crises de saúde e performances na tela, ela explora "uma pequena seleção emblemática". Ao mesmo tempo, desenvolve e aprofunda panoramas inerentes à história de Monroe, incluindo o desenvolvimento de Los Angeles, a história do cinema, a caça às bruxas do Comitê de Atividades Antiamericanas na indústria cinematográfica e a lista de inimigos. Cada um desses enredos poderia ser um romance em si, mas, como os capítulos a respeito de cetologia e do universo baleeiro em *Moby Dick*, eles aumentam a qualidade épica do romance.

Das centenas de personagens no livro, algumas identificadas por nomes reais, como Whitey, o maquiador que criou e manteve o visual icônico de Monroe — embora a semelhança do nome com "White", branco, também sugira ironicamente a boneca de pele branca e cabelo platinado que ele concebeu. Outros, incluindo os dois filhos de estrelas de Hollywood, Cass Chaplin e Edward G. Robinson Jr., ganharam histórias ficcionais. Os maridos famosos de Monroe recebem nomes alegóricos — o Ex-Atleta e o Dramaturgo — e são personagens fictícios em vez de retratos de Joe DiMaggio e Arthur Miller. Da mesma forma, fragmentos de poemas de Emily Dickinson, W.B. Yeats e George Herbert aparecem junto de trechos de poesia atribuídos a Norma Jeane que a própria Oates compôs.

Dois temas centrais ajudam a estruturar a vasta gama de detalhes narrativos. Em primeiro lugar, a atuação como metáfora, profissão e vocação. Oates cita clássicos em atuação, como Constantin Stanislavski e seu discípulo Michael Chekhov, sobrinho do teatrólogo. Monroe foi fotografada estudando o livro dele, *Para o ator*. Entre as epígrafes, há uma passagem do *The Actor's Freedom*, de Michael Goldman: "O espaço de interpretação é uma zona sagrada [...] onde o ator não pode morrer". Goldman, a quem *Blonde* é dedicado, e também à sua esposa, a romancista e roteirista Eleanor Bergstein, é um teórico e acadêmico do teatro. Oates também cita trabalhos a respeito de interpretação inventados por ela, que a permitem enfatizar as diferenças entre a dedicação religiosa individual do teatro, uma arte a qual Monroe aspirava, e o processo coletivo do cinema, em que diretor, editor, figurinista e operadores de câmera são cocriadores. Monroe tenta trazer a intensidade da performance de palco ao meio mais técnico da tela.

Oates também bebeu na fonte de tradições literárias do conto de fadas e do romance gótico. Em um ensaio de 1997 a respeito dos contos de fadas, ela notou a visão limitada da ambição feminina e a promoção do realizar de desejos simplistas deles. Competição entre mulheres é inerente a todos enredos: "Na maioria dos contos, ser uma heroína [...] requer juventude e beleza física extremas; não seria suficiente ser apenas bonita, deve-se ser 'a mais bela de todo o reino', 'a mais angelical já vista'". Mas essas histórias também oferecem "um armazém incalculavelmente rico de [...] imagens, um vasto mar dos Sargaços da imaginação".

A versão hollywoodiana desse conto de fadas é o romance da Princesa Cintilante e do belo Príncipe Sombrio, o enredo do primeiro filme que Norma Jeane vê na vida, e a fantasia recorrente de sua vida. Seu primeiro agente, I.E. Shinn, diz a ela que a competição é uma parte inerente de ser uma estrela: "Deve haver uma Princesa Cintilante exaltada acima de todas as outras". O outro lado da Princesa Cintilante de sucesso é a excluída Plebeia Esfarrapada, a pária que irremediavelmente tenta pertencer. Além disso, na versão gótica do conto, o Príncipe Sombrio é também um homem poderoso que prende a princesa em um castelo mal-assombrado. O Estúdio representa esse espaço macabro, à medida que Norma Jeane atravessa um sistema controlado por implacáveis homens predatórios que ela deve apaziguar, satisfazer e servir. Ser "adestrada para o 'estrelato'", Oates escreve com fúria, é "uma espécie de produção animal, como procriação". Em seus níveis mais baixos, o Estúdio tem empregados que parecem duendes e gárgulas de contos de fadas. I.E. Shinn é Rumpelstiltskin, comparado ao "homenzinho-anão feioso que ensinou a filha do moleiro a transformar palha em ouro". Atrás das paredes do Estúdio ficam os Magos: colunistas de fofocas, jornalistas de revistas para fãs e os tabloides. São figuras quase-sagradas da Igreja de Hollywood, mas

também as bruxas más dos contos de fadas, "lá no nascimento da estrela [...], lá em sua morte".

Esses temas se unem em um capítulo chamado "Beija-flor", narrado na forma do diário de Norma Jeane em setembro de 1947, quando tinha 21 anos e estava a caminho de seu primeiro teste para um filme. Ela é a única garota em sua aula de teatro chamada para um teste e para conhecer o produtor, o sr. Z., e acha que é porque seu talento foi reconhecido. Ela também foi convidada para visitar o famoso aviário do sr. Z., que Norma acredita ser uma coleção de lindas aves tropicais; mas, ao entrar no recinto, se depara com uma coleção de pássaros mortos, empalhados, em gaiolas de vidro. "Todos os pássaros mortos são fêmeas", pensa ela; "tem algo de feminino em estar morto". Rapidamente, o sr. Z a leva para um apartamento privativo nos fundos do escritório e lá ordena que ela se deite em um tapete branco de pele e a estupra brutalmente. Norma Jeane tenta justificar o que houve: "Ele não era um homem cruel creio mas sim acostumado a conseguir o que quer é claro & cercado de 'gentinha' [...] deve haver a tentação de ser cruel quando se está cercado assim & eles se encolhem [...] com pavor da sua vontade".

Humilhada e com dor, ela vai fazer o teste. Mas o estupro tinha sido o teste, e Norma consegue o papel. O que resta é dar um novo nome a Norma Jeane Baker. O capítulo termina com uma declaração de renascimento extasiada e terrível: "Minha vida nova! Minha vida nova começou! Começou hoje! [...] Só agora está começando, tenho 21 anos & eu sou MARILYN MONROE".

Quando *Blonde* foi publicado nos anos 2000, foi indicado a prêmios literários e amplamente eleito a obra-prima de Oates. Mas também foi chamado de lúrido, excêntrico e feroz. Darryl F. Zanuck, o modelo para o sr. Z., tinha sido chamado de predador sexual cínico — mas eram apenas boatos. Leitores de *Blonde* hoje, no entanto, reconhecem a cena diabólica do estupro nos "testes do sofá" de Harvey Weinstein e outros magnatas de Hollywood, cujos anos de assédio e abuso sexual de aspirantes a atrizes foram trazidos à tona em 2017, quando as mulheres que fizeram as acusações se mobilizaram e criaram o movimento #MeToo. *Blonde* agora parece mais realista, e sua fúria feminista permanece justificada.

Sabemos nas primeiras frases do romance, assim como de todos os livros e filmes que foram feitos dela, que a história de Marilyn Monroe acabou com sua morte aos 36 anos, morte que se tornou parte de sua lenda. *Blonde* também foi escrito a respeito e adaptado para a televisão e filmes. Apenas poucos anos atrás, ainda poderia ser lido como uma versão sensacionalista da história de Monroe. Agora deve ser visto como uma defesa passional e profética.

— ELAINE SHOWALTER

No círculo de luz, no meio da escuridão do palco, a sensação é de estar totalmente sozinho. [...] Isso se chama solidão em público. [...] Durante uma performance, diante de uma audiência de milhares, você sempre pode se enclausurar nesse círculo, como um caracol na concha. [...] Você pode levar isso aonde quer que vá.

— Constantin Stanislavski,
A preparação do ator

O espaço de interpretação é uma zona sagrada [...] onde o ator não pode morrer.

— Michael Goldman,
The Actor's Freedom

A genialidade não é um dom, mas a saída que se encontra em casos desesperados.

— Jean-Paul Sartre

Prólogo

3 DE AGOSTO, 1962

Entrega especial

Lá vinha a Morte se arremessando pelo Boulevard sob a luz minguante em sépia.

Lá vinha a Morte disparada como em um desenho animado em uma pesada bicicleta de mensageiro sem adorno algum.

Lá vinha a Morte infalível. A Morte que não seria dissuadida. Morte às pressas. Morte a pedalar furiosamente. Morte carregando um pacote marcado como *Entrega Especial Frágil* em uma cesta de arame resistente atrás do selim.

Lá vinha a Morte costurando habilmente com sua bicicleta sem graça o tráfego do cruzamento de Wilshire e La Brea onde, por causa de reparos na via, duas pistas no sentido oeste da Wilshire haviam virado uma.

Morte tão ágil! Morte fazendo careta para os motoristas de meia-idade e suas buzinas.

Morte rindo *Se fode aí, amigo!* E você. Como Pernalonga passando voando pelas carcaças reluzentes, novinhas em folha, dos automóveis caros.

Lá vinha a Morte indiferente ao ar poluído e rançoso de Los Angeles. Ao radioativo ar quente do sul da Califórnia onde a Morte nascera.

Sim, eu vi a Morte. Eu tinha sonhado com a Morte na noite anterior. Muitas noites antes. Eu não tive medo.

Lá vinha a Morte tão casual. Lá vinha a Morte debruçada no guidão coberto de ferrugem de uma bicicleta desengonçada, mas impassível. Lá vinha a Morte numa camiseta da Cal Tech, bermuda cáqui limpa, mas não passada, tênis sem meias. A Morte com panturrilhas musculosas, pernas com pelos escuros. Uma nodosa coluna curvada. Manchas e espinhas no rosto adolescente. Morte irritada, cérebro atordoado pela luz do sol refletida nos para-brisas cortantes como cimitarras, aço.

Mais buzinas no cortejo extravagante da Morte. Morte com um corte de cabelo rente e espetado. Morte mascando chiclete.

Morte tão rotineira, cinco dias da semana, além de sábados e domingos por uma taxa extra. *Serviço de entregas Hollywood.* Morte com seu pacote especial para entrega em mãos.

Lá vinha a Morte inesperadamente para Brentwood! Morte voando pelas estreitas ruas residenciais de Brentwood, quase desertas em agosto. Em Brentwood, a futilidade tocante de "propriedades" meticulosamente cuidadas pelas quais a Morte pedala rápido. E rotineiramente. Alta Vista, Campo, Jacumba, Brideman, Los Olivos. Até Fifth Helena Drive, um beco sem saída. Palmeiras, buganvílias, trepadeiras de rosas vermelhas. Um perfume de flores apodrecendo. Um perfume de grama queimada de sol. Jardins murados, glicínias. Entradas circulares para automóveis. Janelas com venezianas bem fechadas contra o sol.

A Morte portando um presente, sem endereço de devolução, para:

OCUPANTE – "MM"
12305 FIFTH HELENA DRIVE
BRENTWOOD, CALIFÓRNIA
ESTADOS UNIDOS
"TERRA."

Chegando à Fifth Helena Drive, a Morte pedala mais devagar. A Morte estreita os olhos para os números na rua. A Morte não tinha atentado ao pacote com um endereço tão esquisito. Tão estranhamente embrulhado em um papel de presente listrado com cara de reutilizado. Adornado com um laço de cetim branco comprado pronto grudado na caixa com fita adesiva transparente.

Era um pacote com cerca de vinte por vinte e cinco centímetros e pesando poucos gramas, como se vazio? Lotado de lenços de papel?

Não. Chacoalhando, dava para notar algo dentro. Um objeto de bordas arredondadas feito de tecido, talvez.

Ali estava, no cair da tarde de 3 de agosto de 1962, a Morte tocando a campainha do número 12305 na Fifth Helena Drive. Morte secando a testa suada com o boné de beisebol. Morte mascando chiclete rápido, com impaciência. Sem ouvir passos do lado de dentro. E não pode deixar o maldito pacote na porta, tem que pegar uma assinatura. Ouvindo apenas o zumbido do ar-condicionado em uma janela. Talvez um rádio lá dentro? É uma casa pequena de arquitetura espanhola, uma "hacienda", térrea. Paredes de barro falso, telhas de um laranja brilhante, janelas com venezianas fechadas e um ar de poeira acinzentada. Estreita e em miniatura como uma casa de boneca, nada de especial para Brentwood. A Morte tocou a campainha de novo, pressionando com força. E, desta vez, a porta se abriu.

Das mãos da Morte aceitei o presente. Eu sabia o que era, acho. De quem era. Ao ver o nome e endereço eu ri e assinei sem hesitar.

A criança
1932-1938

O beijo

Tenho assistido a esse filme ao longo de toda a minha vida, ainda que nunca até o final.

Ela quase poderia dizer *Este filme é a minha vida!*

Sua mãe a levou ao cinema pela primeira vez quando tinha uns dois ou três anos. Sua primeira lembrança, tão empolgante! Grauman's Egyptian Theatre, o cinema no Hollywood Boulevard. Isso foi anos antes de ela conseguir entender até os rudimentos da história do filme, mas ainda assim foi cativada pelo movimento, o incessante movimento fluido e ondulado na tela enorme acima dela. Ainda incapaz de pensar *Este foi exatamente o universo em que incontáveis e inomináveis formas de vida foram projetadas.* Quantas vezes em sua infância e mocidade perdidas ela voltaria com desejo a esse filme, reconhecendo-o de imediato apesar da variedade de títulos, de seus muitos atores. Pois sempre haveria a Princesa Cintilante. E sempre haveria o Príncipe Sombrio. Uma complicação de eventos os unia e então os separava, e os unia de novo e outra vez os separava, à medida que o filme se aproximava do final, e a música se elevava, e eles estavam prestes a se unir em um abraço ardente.

Mas nem sempre havia um final feliz. Era impossível prever. Pois às vezes um deles se ajoelhava no leito de morte do outro e selava o desterro com um beijo. Mesmo se ele (ou ela) sobrevivesse ao perecimento do amado, você sabia que o sentido da vida tinha acabado.

Pois não há sentido na vida além da história do filme.

E não há história do filme além da escura sala de cinema.

Mas que aflição, nunca ver o final do filme!

Pois algo sempre dava errado: havia uma comoção no cinema, e as luzes se acendiam; um alarme de incêndio (mas sem incêndio? Ou houve incêndio? Uma vez ela teve certeza de que sentira o cheiro de fumaça) ecoava alto, e ordenavam que todos saíssem; ou ela mesma estava atrasada para um compromisso e precisava ir, ou talvez tivesse pegado no sono em sua poltrona, perdendo assim o final, acordando atordoada quando as luzes acenderam e estranhos ao redor se levantaram para sair.

Acabou? Mas como pode ter acabado?

Já adulta, ela continuou a buscar o filme. Enfiando-se em cinemas de distritos sombrios da cidade, ou em uma cidade que desconhecia. Insone, poderia comprar ingresso para uma sessão da meia-noite. Poderia comprar ingresso para a primeira sessão do dia, no fim da manhã. Não estava fugindo da própria vida (apesar de sua vida ter se tornado desconcertante para ela, como a vida adulta faz àqueles que a vivem), mas sim abrindo parênteses gentis dentro daquela vida, parando o tempo como uma criança seguraria os ponteiros de um relógio: à força. Entrando na penumbra da sala de cinema (que às vezes cheirava a pipoca murcha, perfume de estranhos, desinfetante), empolgada feito uma garotinha erguendo os olhos, ansiosa para ver na tela mais uma vez *Ah, mais! Só mais uma vez!* A linda mulher loira que parece nunca envelhecer, encerrada em pele como qualquer mulher e ainda assim graciosa como mulher alguma poderia ser, um poderoso esplendor brilhando não apenas em seus olhos luminosos, mas em sua própria pele. *Pois minha pele é minha alma. Não há alma de outra forma. Você vê em mim a promessa de alegria humana.* Ela se metia de fininho na sala de cinema, escolhendo uma fileira de poltronas perto da tela, e se entregava sem questionar ao filme que é tanto familiar quanto desconhecido, como um sonho recorrente que não deixa lembranças nítidas. Os trajes dos atores, os penteados, até o rosto e a voz das pessoas nos filmes mudam com os anos, e ela se lembra, não com clareza, mas em fragmentos, de suas próprias emoções perdidas, e da solidão de sua infância em parte acalmada pela tela iminente. *Outro mundo para se morar. Onde?* Houve um dia, uma hora, em que ela se deu conta de que a Princesa Cintilante, que é tão bela porque é tão bela e porque é a Princesa Cintilante, é amaldiçoada a buscar, nos olhos alheios, a confirmação de sua própria existência. *Porque não somos aquilo que disseram que somos se não nos disserem. Ou somos?*

Inquietação adulta e terror se aglutinando.

O enredo é complicado e confuso, apesar de familiar, ou quase familiar. Talvez a edição tenha sido desleixada. Talvez seja uma provocação. Talvez haja flashbacks misturados ao presente. Ou cenas do futuro! Os closes na Princesa Cintilante parecem íntimos demais. Queremos olhar os outros de fora, não ser sugados para dentro deles. *Se eu pudesse dizer, Ali! Sou eu! Aquela mulher, aquela coisa na tela, isso que eu sou.* Mas ela não consegue enxergar depois do fim. Nunca viu a última cena, nunca chegou a ver os créditos finais rolando na tela. Nesses momentos, após o último beijo do filme, está a chave para o mistério do filme, ela sabe. Como os órgãos do corpo, removidos em uma autópsia, são a chave para o mistério da vida.

Mas chegará a hora, talvez esta noite mesmo, em que, levemente sem ar, ela se aninha em uma poltrona acolchoada, velha e suja na segunda fileira de um cine-

ma antigo em um distrito acabado da cidade, o piso inclinado sob os pés como a curvatura da Terra e grudento nas solas de seus sapatos caros; e a audiência está espalhada, a maioria indivíduos solitários; e ela sente alívio de que, em seu disfarce (óculos escuros, uma peruca atraente, um sobretudo), ninguém a reconhecerá e que ninguém de sua vida sabe ou poderia imaginar onde ela está. *Desta vez vou ver o filme até o final.* Por quê? Ela não faz ideia. E, na verdade, há pessoas esperando por ela em outro lugar, ela está horas atrasada, possivelmente um carro foi agendado para levá-la ao aeroporto, a não ser que ela esteja dias atrasada, semanas; pois ela se tornou, quando adulta, alguém que desafia o tempo. *Afinal, o que é o tempo além das expectativas dos outros sobre nós? Um jogo que podemos nos negar a jogar.* E também, ela notou, a Princesa Cintilante fica confusa com o tempo. A história do filme a deixa confusa. Você vê suas deixas na atuação de outras pessoas. Mas e se elas não derem as deixas? Neste filme a Princesa Cintilante não está mais no primeiro desabrochar de sua beleza jovial, ainda assim, é óbvio que é linda, de pele clara e radiante na tela ao sair de um táxi em uma rua com vento; está disfarçada com óculos escuros, uma peruca morena lustrosa e um casaco impermeável fechado com um cinto, seguida de perto por uma câmera enquanto entra em um cinema e compra um único ingresso, adentra a sala escurecida e se senta na segunda fileira. Porque ela é a Princesa Cintilante, outros clientes olham de soslaio para ela, mas não a reconhecem; talvez, apesar de linda, seja apenas uma mulher normal, ninguém que conheçam. O filme começa. Ela se entrega em segundos, tirando os óculos escuros. Sua cabeça é lançada para trás pelo ângulo da tela bem em cima dela, seus olhos estão voltados para cima, em uma expressão maravilhada, infantil, uma admiração sutilmente apreensiva. Como reflexos na água, a luz do filme tremula sobre seu rosto. Perdida nesse êxtase, ela não percebe que o Príncipe Sombrio a seguiu cinema adentro; a câmera empoleirada nos ombros dele enquanto, por diversos minutos tensos, fica parado atrás das cortinas de veludo puídas em um corredor lateral. Seu belo rosto está ocultado pelas sombras. A expressão é urgente. Ele usa um terno escuro, sem gravata, um chapéu de feltro fedora caído sobre a testa. Com a deixa da música, ele entra depressa e se debruça sobre ela, a mulher solitária na segunda fileira. Ele sussurra para ela, que se vira, assustada. A surpresa parece genuína embora ela devesse conhecer o roteiro: o roteiro para este ponto, ao menos, e um pouco depois.

Meu amor! É você.

Nunca foi ninguém além de você.

Sob a luz brilhante da tela gigantesca, os rostos dos amantes estão carregados de sentido, arautos de uma era perdida de grandeza. Como se, apesar de diminutos e mortais, eles devessem atuar até o fim da cena. *Eles atuarão até o fim da cena.*

Com ousadia, ele a segura pela nuca para estabilizá-la. Para reivindicá-la. Para possuí-la. Como são fortes seus dedos, e gelados; que estranho, o brilho vítreo de seus olhos, mais perto do que ela jamais os vira.

Não obstante, mais uma vez, ela suspira e ergue o rosto perfeito para o beijo do Príncipe Sombrio.

O banho

É na primeira infância que o ator nato emerge, pois é na primeira
infância que o mundo é percebido como Mistério pela primeira vez.
A origem de toda a atuação é a improvisação perante o Mistério.

— T. Navarro,
O paradoxo do atuar

1.

— *Está vendo?* Aquele homem é seu pai.

Era o sexto aniversário de Norma Jeane, o primeiro dia de junho de 1932, e que
manhã mágica, uma manhã clara e ofuscante, de deixar tonto e tirar o fôlego em
Venice Beach, na Califórnia. O vento do oceano Pacífico, fresco, frio e adstringen-
te, apenas levemente carregado daquele habitual cheiro pútrido salgado do lixo
da praia. E também traz, ao que parecia, Mãe. Mãe de rosto esquelético com seus
lábios voluptuosos pintados de vermelho e sobrancelhas feitas e delineadas, que
vinha buscar Norma Jeane na casa dos seus avós, onde a menina estava morando,
um edifício em ruínas de estuque bege em Venice Boulevard.

— Norma Jeane, vamos!

E Norma Jeane correu, correu para Mãe! A mãozinha rechonchuda pegou na
mão magra da Mãe, a sensação da luva de renda preta ao mesmo tempo estranha
e maravilhosa. Pois as mãos de Vovó eram mãos desgastadas de senhora, assim
como o cheiro de Vovó era um cheiro de senhora de idade, mas o cheiro de Mãe
era tão doce que causava tontura, como provar um limão quente açucarado.

— Norma Jeane, meu amor… *Vamos.*

Afinal, Mãe era "Gladys", e "Gladys" era a *mãe de verdade* da criança. Quan-
do escolhia ser. Quando tinha força suficiente. Quando as demandas do Estúdio
permitiam. Pois a vida de Gladys era "tridimensional, mas beirando uma quarta
dimensão", e não "rasa igual a um tabuleiro de Ludo", como a maioria das vidas. E,

diante da cara de reprovação de Vovó Della, com triunfo, Mãe levou Norma Jeane do apartamento no terceiro piso que fedia a cebola, sabão de lixívia e emplastro para joanete, e o tabaco do cachimbo de Vovô, ignorando o ultraje da velha como uma voz de rádio abertamente cômica:

— Gladys, de quem é esse carro que você está dirigindo?

— Olhe para mim, garota: você está drogada? Você está *bêbada*?

— ... Quando você vai me devolver minha neta...?

— ... Ah, maldita! Esperem por mim, preciso colocar os sapatos, estou descendo também! *Gladys!*

E Mãe respondia em sua voz soprano calmamente enlouquecedora:

— *Que será, será.*

E rindo como criancinhas arteiras sob perseguição, Mãe e Filha correram escada abaixo como se descessem uma montanha, sem ar e de mãos dadas, e então, rua! Liberdade! Rumo à Venice Boulevard e à empolgação do carro de Gladys, nunca um carro previsível, estacionado no meio-fio; e naquela manhã estonteante de tão brilhante no primeiro dia de junho de 1932 o carro mágico era, quando Norma Jeane olhou, sorrindo, um Nash de traseira proeminente da cor da água de lavar louça quando todo o sabão já se dissolveu, a janela do carona rachada como uma teia de aranha e remendada com fita adesiva. Ainda assim, que carro lindo, e como Gladys estava empolgada e jovem, ela, que mal tocava em Norma Jeane, agora a erguendo com as duas mãos enluvadas para dentro do carro:

— Opa, meu amor! — como se a colocasse no assento da roda-gigante no píer de Santa Monica para levá-la, de olhos arregalados e empolgada, até o céu. E bateu à porta ao seu lado, com força. E se certificou de que estava trancada. (Afinal, havia um medo antigo, um medo da Mãe pela Filha, de que durante tais voos uma porta de carro pudesse abrir, como um alçapão em um filme mudo, e Filha se perder!) E se sentando no assento do motorista atrás do volante como Lindbergh no cockpit do *Spirit of St. Louis.* E ligou o carro, engatou a marcha e seguiu pela rua, mesmo com a pobre Vovó Della, uma mulher gorducha de rosto sarapintado em um roupão de algodão desbotado e meias de compressão para "sustentação" e sapatos de velha, vindo correndo pelo degrau da frente do edifício como Charlie Chaplin, o Carlitos, em aflição freneticamente cômica.

— Espera! *Espera!* Mulher maluca! Drogada! Eu proíbo você! Vou chamar a *po*-lícia!

Mas não houve espera, ah, não.

Mal havia tempo para respirar!

— Ignore sua avó, querida. Ela é cinema mudo, e nós somos o falado.

Pois Gladys, que era a *mãe verdadeira* desta criança, não seria roubada de Amor Materno naquele dia especial. Sentindo-se "mais forte, enfim" e com alguns dólares economizados, Gladys viera atrás de Norma Jeane no aniversário da criança (o sexto? Já? Ah, meu Deus, que deprimente) como prometera que viria.

— Faça chuva ou faça sol, na saúde e na doença, até que a morte nos separe. Eu juro. — Nem uma ruptura na falha de San Andreas poderia dissuadir Gladys em um humor assim. — Você é minha. Você se parece comigo. Ninguém vai roubar você de mim, Norma Jeane, como minhas outras filhas.

Essas palavras triunfantes e terríveis que Norma Jeane não ouviu, não ouviu, não mesmo, levadas pelo vento forte.

Aquele dia, aquele aniversário, seria o primeiro de que Norma Jeane se lembraria com clareza. O dia maravilhoso com Gladys que às vezes era Mãe, ou Mãe que às vezes era Gladys. Uma mulher em forma de pássaro, comprida e ligeira, de olhos penetrantes à espreita e um sorriso autodenominado "arrebatador" e cotovelos que acertavam nas costelas de quem se aproximasse demais. Exalava fumaça luminosa das narinas como as presas curvas de um elefante, e, por isso, ninguém ousava chamá-la por nome algum, acima de tudo, não "Mama" ou "Mamãe" — esses "apelidos fofos de irritar" que Gladys havia proibido fazia tempo — nem olhava para ela com intensidade demais: "Não me olha assim! Nada de closes. A não ser que eu esteja preparada". Nesses momentos, a irascível risada entrecortada soava como um picador de gelo perfurando blocos. Deste dia de revelação Norma Jeane se lembraria ao longo de seus 36 anos e 63 dias de vida, aos quais Gladys sobreviveria, da mesma forma que uma boneca-bebê se encaixa com perfeição em uma boneca maior engenhosamente oca para esse propósito. *Se eu queria qualquer outra felicidade? Não, só queria estar com ela. Talvez ficar de conchinha e dormir ao seu lado na cama, se ela deixasse. Eu a amava tanto.* Na verdade, havia evidência de que Norma Jeane estivera com Mãe em outros aniversários, pelo menos no primeiro, apesar de ela não conseguir se lembrar exceto por fotos — Feliz 1º aniversário, bebê Norma Jeane! —, um estandarte manuscrito pendurado como a faixa de uma miss na criança de olhos úmidos e rosto gorducho e fofinho em forma de lua, bochechas com covinhas, cabelo loiro-escuro encaracolado com fitas de cetim penduradas; esses retratos eram como sonhos antigos, fora de foco e craquelados, evidentemente, tirados por algum amigo homem; havia uma Gladys muito jovem e muito bonita apesar do ar febril, o cabelo enrolado em bobes e um cacho caído no rosto e lábios inchados como os de Clara Bow agarrando sua filha "Norma Jeane" de doze meses durinha em seu colo como quem segura um objeto precioso e frágil, com admiração ou até prazer visível, com orgulho intenso ou até amor, a data rabiscada nos versos dessas várias fotos de 1º

de junho de 1927. Mas a Norma Jeane de seis anos não tinha lembrança alguma dessa ocasião, assim como não tinha lembrança de nascer — querendo perguntar para Gladys ou Vovó, "Como se nasce? É algo que o bebê faz sozinho?" —, de sua mãe em uma ala reservada para a caridade no Hospital Geral do Condado de Los Angeles depois de 22 horas de "um inferno sem fim" (como Gladys se referia àquela provação), ou de ser carregada dentro do "compartimento especial" sob o coração da mãe por oito meses e onze dias. Ela não conseguia se lembrar! Ainda assim, empolgada por ver essas fotos sempre que Gladys estivesse com humor para mostrá-las, estendidas por cima de qualquer edredom em qualquer cama de Gladys em qualquer "residência" de aluguel, ela nunca duvidou de que a criança na foto fosse ela *já que ao longo de toda a minha vida eu saberia de mim mesma através do testemunho e da percepção de outros. Como Jesus nos evangelhos, que só aparece pelo olhar, discurso e registro dos outros. Eu conheceria minha experiência e o valor dessa existência pelos olhos dos outros, nos quais eu achava que podia confiar como não confiava nos meus.*

Gladys espiava a filha, que ela não via fazia... bem, meses. E disse, ríspida:

— Não fique tão nervosa. Não aperte os olhos desse jeito como se eu fosse bater o carro. Assim vai acabar precisando usar óculos e aí já era para você. E não fique se remexendo como uma cobrinha com vontade de fazer xixi. *Eu* nunca ensinei manias tão ruins para você. *Eu* não pretendo bater este carro, se é isso que preocupa você, como sua avó ridícula. *Eu prometo.* — Gladys lançou um olhar de esguelha para a criança, repreensora porém sedutora, pois esse era o jeito de Gladys: ela empurrava para longe, ela puxava para perto; dizendo em uma voz mais baixa e rouca:

— Olha só: Ma-mãe tem uma surpresa de aniversário para você. Esperando ali na frente.

— Uma su-surpresa?

Gladys fez biquinho, sugando as bochechas para dentro, sorrindo ao dirigir.

— O-onde estamos indo, M-mãe?

Felicidade tão aguda que se partia como vidro na boca de Norma Jeane.

Mesmo no clima quente e úmido, Gladys usava luvas estilosas de renda preta para proteger a pele sensível. Alegremente, batia as mãos enluvadas no volante.

— Onde estamos indo? Escute só você. Como se nunca tivesse pisado antes na residência de sua mãe em Hollywood.

Norma Jeane sorriu, confusa. Tentando pensar. Tinha pisado? A implicação parecia ser de que Norma Jeane havia esquecido algo essencial, que isso era uma espécie de traição, uma decepção. Ainda assim, parecia que Gladys se mudava com frequência. Às vezes, ela informava Della, outras vezes, não. Sua vida era

complicada e misteriosa. Havia problemas com locatários e inquilinos; havia problemas de "dinheiro" e problemas de "manutenção". No inverno anterior, um terremoto breve e violento na área de Hollywood em que Gladys morava a deixara sem lar por duas semanas, forçada a se abrigar com amigos e a ficar totalmente sem contato com Della. No entanto, Gladys sempre morou em Hollywood. Ou West Hollywood. Seu trabalho no Estúdio exigia isso. Porque ela era uma "funcionária contratada" do Estúdio (esse Estúdio era a maior produtora em Hollywood, e, portanto, no mundo, ostentando mais estrelas "do que as constelações"), sua vida não pertencia a *ela*, "assim como as freiras católicas são 'casadas com Jesus'". Gladys tinha que *deixar* a filha *com outra pessoa* desde que Norma Jeane tinha apenas doze dias de vida, na maior parte do tempo com a avó da criança, por cinco dólares por semana além de gastos; era uma vida desgraçadamente difícil, era cansativa, era *triste*, mas que escolha Gladys tinha, trabalhando tantas horas no Estúdio, às vezes, em dois turnos, sempre a uma "convocação" à distância do chefe: como poderia suportar os cuidados e o fardo de uma criança pequena?

— Desafio qualquer um a me julgar. A não ser que ele esteja vivendo minha vida por mim. Ou *ela*. Sim, *ela*!

Gladys falava com veemência misteriosa. Poderia ter sido de sua própria mãe, Della, com quem estava discutindo.

Quando brigavam, Della falava que Gladys era "esquentadinha" — ou será que era "viciadinha"? —, e Gladys protestava dizendo que isso era pura mentira, calúnia; ora, ela nunca tinha sequer sentido o cheiro de maconha, muito menos fumado.

— E isso também vale para ópio!

Della ouvira histórias demais, malucas e infundadas, sobre as pessoas na indústria do cinema. Era verdade, Gladys às vezes ficava empolgada. *Fogo queimando dentro de mim! Lindo.* Era verdade, em outros momentos ela ficava suscetível a "uma tristeza", "para baixo", "no fundo do poço". *Como se minha alma fosse chumbo fundido, que transbordou e endureceu.* Ainda assim, Gladys era uma mulher bonita, e Gladys tinha muitas amizades. Amizades com homens. Que complicavam sua vida emocional.

— Se os rapazes me deixassem em paz, "Gladys" ficaria bem. — Mas eles não deixavam, então Gladys precisava se medicar com regularidade. Drogas prescritas ou talvez fornecidas pelos rapazes. Admitia que vivia usando aspirina Bayer e tinha desenvolvido uma tolerância alta, dissolvendo comprimidos em café preto, como pequenos cubos de açúcar.

— Não tem gosto de nada!

Naquela manhã, Norma Jeane viu de imediato que Gladys estava "para cima": distraída, inflamada, engraçada, imprevisível como a chama de uma vela bruxu-

leando no ar agitado. A pele branca como cera projetava ondas de calor como uma calçada sob o sol de verão, e seus olhos! — provocantes e dilatados, piscando devagar. *Aqueles olhos que eu amava. Não aguentava olhá-los.* Gladys dirigia rápido e distraída. Estar em um carro com Gladys era como estar em um carrinho de bate-bate no parquinho, era preciso segurar firme. Rumavam para o interior, para longe de Venice Beach e do oceano. Seguindo para o norte no Boulevard para La Cienega, e, enfim, para Sunset Boulevard, que Norma Jeane reconhecia das outras viagens de carro com a mãe. Como o Nash corcunda fazia som de chocalho enquanto acelerava, incitado pelo pé inquieto de Gladys no acelerador. Passava chiando pelos trilhos de bonde, freava no último segundo nos semáforos, o que fazia Norma Jeane ranger os dentes, mesmo rindo de nervoso. Às vezes, o carro de Gladys derrapava no meio de um cruzamento como em uma cena de filme com buzinas, gritos e punhos erguidos de outros motoristas; a não ser que fossem homens, sozinhos no carro, nesse caso os sinais eram mais amistosos. Mais do que uma vez, Gladys ignorou o apito de um guarda de trânsito e escapou.

— Viu, eu não fiz nada de errado! Eu me recuso a ser intimidada por desaforados.

Della gostava de reclamar em seu jeito bravo-cômico que Gladys tinha "perdido" a carteira de motorista, o que queria dizer... o quê? Tinha perdido, do jeito que as pessoas perdiam coisas? Colocado no lugar errado? Ou um dos policiais tinha tirado dela, para puni-la, quando Norma Jeane não estava por perto?

Uma coisa Norma Jeane sabia: não ousaria perguntar a Gladys.

Saindo de Sunset elas entraram em uma rua lateral, e então em outra, e, enfim, em La Mesa, uma rua estreita e decepcionante de pequenos negócios, restaurantes, bares de "drinques" e edifícios residenciais; Gladys explicou que ali era a sua "nova vizinhança, ainda estou descobrindo as coisas, mas me sinto tão *bem-vinda*". Gladys explicou que o Estúdio ficava "a apenas seis minutos de carro". Havia "motivos pessoais" para morar ali também, complicados demais para explicar. Mas Norma Jean logo veria.

— É parte da sua surpresa. — Gladys estacionou na frente de um edifício de estuque estilo espanhol barato, com toldos verdes caindo aos pedaços e escadas de incêndio desfigurando a fachada. La Hacienda. Quartos e quitinetes para aluguel mensal e semanal. Informe-se aqui. O número do prédio era 387. Norma Jeane encarou, memorizando o que via; ela era uma câmera tirando fotos; um dia poderia se perder e ter que encontrar o caminho de volta para este lugar que nunca tinha visto até então, mas com Gladys momentos assim eram urgentes, altamente eletrificados e misteriosos, para fazer o pulso acelerar com força, como se dopado. *Era como anfetamina, aquela energia. Como se ao longo da vida eu fosse buscar isso. Atravessando como uma sonâmbula para fora da própria*

vida de volta a La Mesa para a Hacienda assim como o lugar na avenida Highland onde eu era uma criança de novo, sob seus cuidados de novo, sob seu feitiço de novo, e o pesadelo ainda não havia acontecido.

Gladys viu no rosto de Norma Jeane o olhar que a própria Norma Jeane não conseguia ver, e riu:

— Aniversariante! Só se faz seis anos uma vez na vida. Talvez nem viva o suficiente para fazer sete anos, boba. Vamos *lá*.

A mão de Norma Jeane estava tão suada que Gladys se recusou a pegá-la; estimulando, em vez disso, com o punho enluvado, a filha a seguir em frente, com delicadeza, é claro, direcionando-a de brincadeira para subir os degraus externos levemente despedaçados da Hacienda até chegar ao forno lá dentro, um lance de escadas cobertas e linóleo arenoso e:

— Tem alguém nos esperando, e temo que ele esteja ficando impaciente. Vamos *lá*. — Elas se apressaram. Elas correram. Galoparam escada acima. Gladys em seus saltos glamourosos, subitamente em pânico — ou ela estava brincando de estar em pânico? Seria uma de suas *cenas*? Já no andar de cima, tanto mãe quanto filha arfavam. Gladys destrancou a porta de sua "residência", que acabou não sendo muito diferente da residência anterior, da qual Norma Jeane tinha vaga lembrança. Eram três ambientes apertados, com papel de parede e teto cheio de manchas, janelas estreitas, assoalho com folhas soltas de linóleo, chão quase nu exceto por um par esfarrapado de tapetes mexicanos, um refrigerador vazando e fedendo, uma chapa elétrica de duas bocas e pratos na pia e um aglomerado de baratas pretas reluzentes como sementes de melancia fugindo ruidosamente enquanto elas se aproximavam. Grudados às paredes da cozinha, havia pôsteres de filmes dos quais Gladys tinha orgulho de ter participado — *Kiki*, com Mary Pickford, *Nada de novo no front*, com Lew Ayres, *Luzes da cidade*, com Charlie Chaplin, aqueles olhos sentimentais que Norma Jeane poderia olhar sem parar, convencida de que Chaplin *a* via. Não era claro o que Gladys tinha a ver com esses filmes famosos, mas Norma Jeane se maravilhava com o rosto dos atores. *Este é meu lar. Deste lugar eu me lembro.* Familiar também era o calor do apartamento sem ventilação, pois Gladys não acreditava em deixar janelas abertas, nem uma fresta, quando saía, o odor pungente de comida, grãos de café, cinzas de cigarro, queimado, perfume e aquele misterioso odor químico acre que Gladys nunca conseguia eliminar totalmente mesmo se esfregasse, esfregasse, esfregasse as mãos com um sabonete antisséptico e as deixasse sangrando em carne viva. Ainda assim, esses odores eram reconfortantes para Norma Jeane pois *significavam casa. Onde Mãe estava.*

Mas este apartamento novo! Era mais abarrotado e desorganizado e estranho que os anteriores. Ou será que Norma Jeane estava mais velha e conseguia *en-*

xergar melhor? Logo ao entrar, havia aquele terrível intervalo entre o primeiro tremor da Terra e o segundo, mais poderoso, que seria inconfundível e inegável. Você esperava, sem ousar respirar. Havia muitas caixas abertas, mas ainda cheias, com carimbos de PROPRIEDADE DO ESTÚDIO. Havia pilhas de roupas na bancada da cozinha e algumas penduradas por cabides em uma arara improvisada que adentrava a cozinha, então à primeira vista parecia haver gente amontoada na cozinha, mulheres em "figurinos" — Norma Jeane sabia o que eram "figurinos", que eram diferentes de "roupas", embora não conseguisse explicar a distinção. Alguns desses figurinos eram chamativos e glamourosos, vestidos de melindrosa, delicados, de alcinhas, com saias curtas. Alguns eram mais sombrios, com mangas longas se arrastando. Calcinhas, sutiãs e meias-calças secavam no varal, penduradas com cuidado. Gladys observava Norma Jeane olhando boquiaberta as roupas estendidas, e riu da expressão confusa da criança:

— O que houve? Não gosta? E a Della? Ela mandou você para me *espionar*? Vamos lá... Ali dentro. Por aqui. *Vamos lá.*

Com o cotovelo ossudo, ela empurrou Norma Jeane para o recinto ao lado, um quarto. Era pequeno, manchas feias de infiltração no teto e nas paredes, uma única janela e uma cortina parcialmente fechada, rasgada e manchada. E havia a cama familiar com sua cabeceira de latão brilhante, mesmo que levemente manchado, e travesseiros de pena de ganso, uma cômoda de madeira de pinho, uma mesa de cabeceira lotada de frascos de comprimidos, revistas e livros de bolso, um cinzeiro transbordando sobre uma cópia do *Hollywood Tatler*; mais roupas jogadas, e no piso mais caixas abertas e cheias; e na parede ao lado da cama uma foto grande e extravagante de Marie Dressler usando um vestido branco diáfano no filme *The Hollywood Revue,* de 1929. Gladys estava empolgada, respirando rápido e observando Norma Jeane olhar com ansiedade para os lados — pois onde estava a tal pessoa "surpresa"? Escondida? Embaixo da cama? Dentro do closet? (Não havia um closet, só um guarda-roupas de compensado contra a parede). Uma mosca solitária zuniu. Através da única janela do quarto se via apenas a parede vazia manchada do edifício adjacente. Norma Jeane se perguntava *Onde? Quem é?* Mesmo com Gladys a empurrando de leve entre as escápulas, censurando:

— Norma Jeane, eu juro que você é meio cega às vezes, assim como é... bem, meio *burra*. Não consegue *ver*? Abrir os olhos e *ver*? Este homem é seu pai.

E então Norma Jeane viu para onde Gladys apontava.

Não era um homem. Era a foto de um homem, pendurada na parede ao lado do espelho da cômoda.

2.

Em meu sexto aniversário eu vi seu rosto pela primeira vez.

E sem saber antes daquele dia — eu tinha um pai! Um pai como as outras crianças.

Sempre pensei que a ausência tinha algo a ver comigo. Algo de errado, algo ruim, em mim.

Por que ninguém tinha me contado antes? Minha mãe não contou, minha avó ou avô também não. Ninguém.

Mesmo assim eu nunca veria seu rosto de fato, na vida. E eu morreria na frente dele.

3.

— Ele *não é* lindo, Norma Jeane? Seu pai.

A voz de Gladys, que às vezes era rasa, monótona, sutilmente jocosa, estava empolgada como a de uma garotinha.

Norma Jeane encarou sem palavras seu suposto pai. O homem na foto. O homem na parede ao lado do espelho na cômoda. *Pai?* Sentia o corpo quente e trêmulo como um dedo cortado.

— Aqui. Mas não… Não toque com os dedos grudentos.

Com um floreio, Gladys removeu a foto emoldurada da parede. Era uma foto real, Norma Jeane conseguia ver, brilhante, não algo impresso como os pôsteres publicitários ou uma página rasgada de revista.

Gladys segurou a foto com as mãos glamourosamente enluvadas, diante dos olhos de Norma Jeane, mas longe do alcance dela. Como se em um momento com esse Norma Jeane desejasse tocar naquilo…! Ainda mais sabendo bem, por experiência própria, que não deveria tocar nas coisas especiais para Gladys.

— Ele… ele é meu p-pai?

— Com certeza *é*. Você tem os olhos azuis sensuais dele.

— Mas… onde é que…

— Shh! *Olhe.*

Era uma cena de filme. Quase, Norma Jeane conseguia ouvir a música tocando com animação.

Por quanto tempo, então, a mãe e a filha ficaram ali observando! Em silêncio reverente, contemplando o homem-na-foto-emoldurada, o homem-na-foto, o homem-que-era-o-pai-de-Norma-Jeane, o homem sombriamente belo, o homem de cabelos lisos e sedosos, penteados com gel para o lado, o homem com um bigodinho muito fino, o homem com pálpebras pálidas e astutas quase imper-

• 37 •

ceptivelmente caídas. O homem com lábios carnudos quase-sorrindo, o homem cujo olhar timidamente se recusava a encarar alguém, o homem com um queixo protuberante e um orgulhoso nariz adunco e uma marca na bochecha esquerda que poderia ser uma covinha, como a de Norma Jeane. Ou uma cicatriz.

Ele era mais velho que Gladys, mas não muito. Trinta e poucos anos. Tinha rosto de ator, certa segurança posada. Usava um chapéu fedora inclinado em um ângulo charmoso na cabeça erguida com orgulho, e vestia camisa branca de gola ligeiramente extravagante, como se fosse um figurino de filme de outros tempos. O homem parecia a Norma Jeane que estava prestes a falar — ainda que não. *Se esforçando muito para ouvir. Era como se eu tivesse ensurdecido.*

Os batimentos de Norma Jeane estavam tão acelerados, asas de um beija-flor. E barulhentos, preenchendo o quarto. Mas Gladys não notou e não a repreendeu. Em sua exaltação, encarava com ganância o homem-na-foto. Dizendo, em uma voz apressada e extasiada como de uma cantora:

— *Seu* pai. O nome é um nome lindo e importante, mas é um nome que não posso dizer. Nem mesmo Della sabe. Della pode achar que sabe... mas não sabe. *E Della não deve saber.* Nem mesmo que você viu isso. Tem complicações na vida de nós dois, entenda. Quando você nasceu, seu pai estava longe; mesmo agora ele está muito longe e eu me preocupo com sua segurança. Ele é um homem com sede de viagens, que em outra época teria sido um guerreiro. Na verdade, ele arriscou a vida na causa pela democracia. Em nossos corações, ele e eu estamos casados... somos marido e mulher. Mas detestamos as convenções e nunca cederíamos a isso. "Eu amo você e nossa filha, e um dia voltarei a Los Angeles para ter vocês para mim", assim seu pai prometeu, Norma Jeane. Prometeu a nós duas. — Gladys pausou, umedecendo os lábios.

Embora falasse com Norma Jeane, encarava a foto da qual quase parecia sair uma lasca de luz e mal percebia a criança ali. Sua pele estava quente e pegajosa e seus lábios pareciam inchados, como se feridos sob o batom de um vermelho intenso; as mãos em luvas de renda tremiam de leve. Norma Jeane se lembraria de tentar se concentrar nas palavras da mãe apesar do rugido em seus ouvidos e da sensação de enjoo e empolgação nas profundezas da barriga, como se tivesse que ir ao banheiro com urgência, mas não ousasse falar ou sequer se mover:

— Seu pai era contratado do Estúdio quando nos conhecemos... Oito anos atrás, no dia seguinte ao Domingo de Ramos; sempre vou me lembrar...! E ele era um dos jovens atores mais promissores, mas... bem, apesar de todo seu talento natural e presença na tela... um "segundo Valentino", como disse o sr. Thalberg em pessoa... Ele era muito pouco disciplinado, impaciente demais e mandava tudo para o inferno com frequência demais para ser um ator de cinema. Não é

só uma questão de aparência, estilo e personalidade, Norma Jeane, a pessoa tem que ser obediente também. Deve ser humilde. Deve engolir o orgulho e trabalhar como um cão. Isso é mais fácil para as mulheres. *Eu* também já tive meu contrato... por um tempo. Quando era uma jovem atriz. Eu me transferi para outro departamento... voluntariamente! Porque vi que não era para ser. *Ele* era rebelde, é claro. Foi substituto para acertos de câmera do Chester Morris e Donald Reed, foi *stand-in* por um tempo. Mais cedo ou mais tarde foi embora. "Entre minha alma e minha carreira, eu escolho... minha alma", disse ele.

Em sua empolgação, Gladys começou a tossir. Tossindo, parecia exalar um cheiro mais forte de perfume misturado com aquele odor químico de limão azedo que parecia absorvido pela pele.

Norma Jeane perguntou onde estava seu pai.

Gladys respondeu com irritação:

— Longe, boba. *Acabei de falar.*

O humor de Gladys havia mudado. Acontecia muito. A trilha do filme também mudou de súbito. Estava entrecortada agora, como ondas duras e dolorosas jogadas na praia onde Della, com falta de ar pela "pressão alta" e xingando, caminhava com Norma Jeane na areia dura em nome do "exercício".

Eu nunca teria perguntado por quê. Por que não haviam me contado até então. Por que me contaram naquele momento.

Gladys voltou a pendurar a foto na parede. Mas o prego afundara no reboco de gesso e não estava tão estável quanto antes. A mosca solitária continuava zunindo, atirando-se diversas vezes, mas sem perder as esperanças, contra um vidro da janela. Gladys observou, misteriosa:

— Aqui está a mosca desgraçada que "zumbiu quando morri". — Era o jeito de Gladys falar, com frequência de forma enigmática na presença de Norma Jeane, apesar de não necessariamente para Norma Jeane. Norma Jeane estava mais para uma testemunha, uma observadora privilegiada como o olhar da audiência do cinema que os protagonistas, no filme, fingem não saber, ou de fato não sabem. Quando o prego entrou, e parecia não estar mais prestes a cair, custou um pouco de tempo para garantir que o quadro estivesse na posição correta. Em tais questões domésticas Gladys era uma perfeccionista, xingando Norma Jeane se ela deixasse toalhas penduradas tortas ou livros mal alinhados nas estantes. Quando o homem-na-foto estava com segurança de volta à parede ao lado do espelho da cômoda, Gladys deu um passo para trás, relaxando só um pouco. Norma Jeane continuou a encarar a foto, petrificada, e: — Então, seu pai. Mas é nosso segredo, Norma Jeane. Você só precisa saber que ele está longe... por enquanto. Mas vai voltar para Los Angeles em breve. *Ele prometeu.*

4.

Poderiam dizer que fui infeliz quando criança, que minha infância foi de desespero, mas gostaria de esclarecer que nunca fui infeliz. Desde que tivesse minha mãe, nunca estive infeliz, e um dia houve meu pai, também, para amar.

E havia Vovó Della! A mãe da *mãe* de Norma Jeane.

Uma mulher robusta de pele morena com sobrancelhas grossas como escovas e um leve esboço de bigode. Della tinha um jeito de ficar sob o batente da porta no degrau da frente de seu edifício, mãos na cintura como um jarro de alças duplas. Donos de lojas temiam seus olhos atentos e língua sarcástica. Ela era fã de William S. Hart, o caubói de tiro certeiro, e de Charlie Chaplin, o gênio do mimetismo, e se gabava de ser "do bom rebanho de pioneiros americanos", nascida no Kansas, mudou-se para Nevada, então para o sul da Califórnia, onde conheceu e se casou com seu marido, pai de Gladys, que levou gás como Della dizia repreensivamente, na Ofensiva Meuse-Argonne, em 1918.

— Pelo menos está vivo. É para se agradecer ao governo dos Estados Unidos, não é?

Sim, havia um Vovô Monroe, marido de Della. Ele morava com elas no apartamento, e Norma Jeane foi informada de que ele não gostava dela, mas de alguma forma Vovô não estava *ali*. Quando perguntava sobre ele, a resposta de Della era um dar de ombros e o comentário:

— Ao menos, está vivo.

Vovó Della! Uma "personagem" da vizinhança.

Vovó Della era a fonte de tudo que Norma Jeane sabia, ou imaginava saber, de Gladys.

O fato primordial de Gladys era o mistério primordial de Gladys: ela não poderia ser uma *mãe verdadeira* para Norma Jeane. Não no *momento*.

Por que não?

— Só não venham me culpar, nenhuma das duas — disse Gladys, acendendo um cigarro, agitada. — Deus já me puniu o suficiente.

Puniu? Como?

Se Norma Jeane ousasse fazer uma pergunta assim, Gladys daria uma piscadela para ela, com seus belos olhos azuis de ardósia irritados e vermelhos, em que uma camada de umidade brilhava continuamente, e diria:

— Só nem tente *você*. Depois de tudo que Deus fez. Entendido?

Norma Jeane sorriu. Sorrir não era dizer que você entendia, mas que tudo bem não entender.

Apesar de que: parecia ser de conhecimento geral que Gladys tivera "outras garotinhas" — "duas garotinhas" — antes de Norma Jeane. Mas para onde tinham ido essas irmãs desaparecidas?

— Só não venham me culpar por nenhuma das duas, *maldição dos infernos*.

Parecia ser um fato que Gladys, apesar da aparência muito jovem aos 31 anos, já fora a esposa de dois maridos.

Era um fato, que a própria Gladys reconhecia com animação, tal qual uma personagem de cinema com manias ou tiques cômicos, que seu sobrenome mudava com frequência.

Della contou a história, era uma das suas histórias de mãe ofendida, de como Gladys tinha nascido e sido batizada como Gladys Pearl Monroe em Hawthorne, no Condado de Los Angeles, em 1902. Aos dezessete anos, casara-se (contra a vontade de Della) com um homem chamado Baker, tornando-se a sra. Gladys Baker, mas (é claro!) aquilo não deu certo nem por um ano, eles se divorciaram e ela se casou com "um guardinha qualquer, que só conferia se você pagou o estacionamento na rua, o Mortensen" (o pai das duas irmãs mais velhas desaparecidas?), mas aquilo não deu certo (é claro!), e Mortensen deu o fora da vida de Gladys, e já foi tarde. Exceto que: o nome de Gladys continuou Mortensen em certos documentos que ela não mudara, nem mudaria, já que qualquer coisa que tinha a ver com registros, questões legais, a apavorava. Mortensen não era o pai de Norma Jeane, é claro, mas Mortensen era o nome de Gladys na época do nascimento de Norma Jeane. Ainda assim — e esse era um fato que enfurecia Della, de tão perverso —, o sobrenome de Norma Jeane era oficialmente Baker, não Mortensen.

— Sabe por quê? — Della poderia perguntar ao vizinho ou a quem quer que pudesse estar ouvindo tamanha loucura. — Porque Baker era o que minha filha maluca "odiava menos". — Della continuava, irritando-se genuinamente: — *Eu* passo noites em claro com pena dessa pobre criança, toda confusa com quem deveria ser. *Eu* deveria adotar a criança e dar meu próprio nome que é um bom nome sem contaminação alguma… "Monroe".

— Ninguém vai adotar minha garotinha — disse Gladys, com veemência — enquanto eu estiver viva para evitar.

Viva. Norma Jeane sabia como era importante permanecer *viva*.

Então aconteceu que Norma Jeane Baker virou o nome legal de Norma Jeane. Aos sete meses, ela fora batizada pela renomada pastora evangélica Aimee Semple McPherson em seu Templo Angelus da Igreja Internacional do Evangelho Quadrangular (a que, na época, Della pertencia), e este permaneceria seu nome até o momento em que seria mudado por um homem, um homem que adquirisse Norma Jeane como "esposa", e mais cedo ou mais tarde, o nome completo tam-

• 41 •

bém seria mudado por uma decisão masculina. *Eu fiz o que pediram de mim. O que pediram de mim foi que eu permanecesse viva.*

Eu um momento raro de intimidade maternal, Gladys informou a Norma Jeane que seu nome era um dos especiais:

— "Norma" é pela excelente Norma Talmadge, e Jeane é... quem mais? Harlow. — Esses nomes não significavam coisa alguma para a criança, mas ela via como Gladys estremecia com os meros sons. — Você, Norma Jeane, vai combinar as duas, entende? Em seu próprio destino especial.

<div align="center">

5.

</div>

— Então, Norma Jeane! Agora você já sabe.

Era uma sabedoria cegante como o sol. Profunda como a marca de um tapa com as costas da mão. A boca de batom vermelho de Gladys, que sorria tão raramente, sorria agora. Sua respiração vinha rápida como se ela tivesse corrido.

— Você viu *o rosto dele*. Seu verdadeiro pai, cujo sobrenome não é Baker. Mas você nunca pode contar isso para ninguém, está ouvindo? Nem mesmo para Della.

— S-sim, Mãe.

Entre as sobrancelhas finas desenhadas de Gladys, uma ruga profunda surgiu.

— Norma Jeane, *como se diz*?

— Sim, Mãe.

— *Agora* sim!

A gagueira ainda estava dentro de Norma Jeane. Mas tinha mudado de sua língua para seu coração disparado, onde passaria despercebida.

Na cozinha, Gladys tirou uma de suas luvas glamourosas de renda e a lançou no pescoço de Norma Jeane, como se fazendo cosquinhas.

Aquele dia! Uma névoa de felicidade como uma bruma quente úmida pairando sobre as planícies da cidade. Felicidade em cada respiração. Gladys murmurava:

— Feliz aniversário, Norma Jeane!

E:

— Eu não falei para você, Norma Jeane, que este é seu *dia especial*?

O telefone tocou. Mas Gladys, sorrindo consigo mesma, não o atendeu.

As venezianas nas janelas estavam cuidadosamente fechadas no peitoril. Gladys reclamava de vizinhos "enxeridos".

Gladys havia removido a luva esquerda, mas não a direita. Ela parecia haver esquecido a luva direita. Norma Jeane notou que a pele levemente avermelhada da mão esquerda tinha pequenas marcas em formato de losango feitas pela luva de redinha apertada. Gladys usava um vestido de crepe cor de vinho com cintura

marcada, gola alta, e uma saia cheia que fazia um farfalhar abafado quando ela se movia. Era um vestido que Norma Jeane não tinha visto antes.

Cada momento era investido de muito significado. Cada momento, como cada batimento cardíaco, era um sinal de aviso.

Na mesa na alcova na cozinha, Gladys serviu suco de uva para Norma Jeane e uma "água medicada" de cheiro forte para si mesma em xícaras de café lascadas. A surpresa era um bolo de aniversário para Norma Jeane! Cobertura de chantilly de baunilha, seis velinhas de cera cor-de-rosa e, escrito em cobertura de calda:

<div align="center">

FELIZ ANIVESÁRIO
NORMAJEAN

</div>

A visão do bolo, seu cheiro maravilhoso, encheram a boca de Norma Jeane de água. Apesar de Gladys estar fumegando.

— Aquele padeiro desgraçado maconheiro, escrevendo "aniversário" errado, e seu nome... *Eu falei para ele.*

Com um pouco de dificuldade, as mãos trêmulas, apesar de talvez o recinto estar vibrando, ou o estrato da terra muito abaixo delas (na Califórnia você nunca sabe o que é "real" ou o que é "só você"), Gladys conseguiu acender as seis velinhas. Era a tarefa de Norma Jeane soprar as chamas pálidas que tremulavam nervosamente.

— E agora você tem que fazer um pedido, Norma Jeane — disse Gladys, com ansiedade, inclinando-se para a frente, quase tocando no rosto quente da filha. — Um pedido para você-sabe-quem voltar para nós logo. Vamos lá! — Então Norma Jeane, fechando os olhos, fez o pedido e assoprou todas as velas exceto por uma em um único sopro. Gladys assoprou a que restara e disse: — Agora pronto. Praticamente uma oração. — Gladys demorou um instante para revirar uma gaveta e achar uma faca adequada para cortar o bolo; por fim encontrou uma "faca de açougueiro, mas não precisa ter medo!", e a lâmina brilhante da faca afiada reluziu como o sol em dia de ressaca em Venice Beach, um sol que fere os olhos, mas que ainda assim é impossível parar de olhar, só que Gladys não fez nada com a faca exceto afundá-la no bolo, a testa franzida de tanta concentração, a mão esquerda sem luva dando apoio à direita, com luva, para cortar fatias grandes para ambas; o bolo estava levemente úmido e grudento no centro e as fatias caíam pelas beiradas dos pires que Gladys usava como prato. *Tão gostoso! Aquele bolo estava tão gostoso. Fique sabendo que nunca na vida provei um bolo tão gostoso.* Mãe e filha comeram famintas; para ambas, isso era café da manhã, e já passava do meio-dia.

— E agora, Norma Jeane: seus presentes.

Outra vez o telefone começou a tocar. E Gladys, com um sorriso radiante, não pareceu ouvir. Ela estava explicando que não tivera tempo de embrulhar apro-

priadamente os presentes de Norma Jeane. O primeiro era um suéter cor-de-rosa de uma lã leve de algodão em crochê, rosinhas bordadas em vez de botões, um suéter para uma criança mais jovem, talvez, já que estava apertado em Norma Jeane, que era pequena para a idade, mas Gladys, que exclamava sobre o suéter, não parecia notar:

— Não ficou uma graça? Você é uma princesinha. — Em seguida, peças de roupa menores, meias de algodão branco, roupas íntimas (ainda com a etiqueta de preços da loja de tudo por dez centavos). Fazia muitos meses desde a última vez que Gladys providenciara tais necessidades para a filha; Gladys também estava atrasada diversas semanas em seus pagamentos para Della, então Norma Jeane se empolgou ao pensar que Della ficaria contente com isso. Norma Jeane agradeceu à mãe, e Gladys disse com um estalar de dedos: — Ah, isso é só o começo. *Venha.* — Com um ar dramático, Gladys levou Norma Jeane para os fundos do quarto, onde o belo homem-na-foto estava pendurado com proeminência na parede, e, de brincadeira, abriu a gaveta do topo da cômoda e: — *Presto*, Norma Jeane! Uma coisa para *você*.

Uma boneca?

Norma Jeane ficou na ponta dos pés, ansiosa, levantando a boneca sem jeito, uma boneca de cabelos dourados, uma boneca com redondos olhos azuis de vidro e uma boca em formato de botão de rosa, enquanto Gladys dizia:

— Você lembra, Norma Jeane, quem costumava dormir aqui... nesta gaveta? — Norma Jeane balançou a cabeça, e a mãe: — Não neste apartamento, mas nesta gaveta. *Esta* mesma gaveta. Você não se lembra de quem costumava dormir aqui? — De novo, Norma Jeane balançou a cabeça. Ela estava ficando inquieta. Gladys a encarava com tanta intensidade, olhos tão arregalados como se imitasse a boneca, exceto que os olhos de Gladys eram de um azul pálido, desbotado, e seu lábios eram vermelhos. Gladys disse, rindo: — *Você. Você*, Norma Jeane. *Você* costumava dormir nesta mesma gaveta! Eu era tão pobre na época que nem consegui comprar um berço. Mas esta gaveta era seu berço quando você era bem pequenininha; era bom o suficiente para nós, *não era?* — Havia uma pontada gelada na voz de Gladys. Se houvesse trilha sonora nesta cena, seria um staccato. Norma Jeane balançou a cabeça, não, um olhar sombrio sobre seu rosto, os olhos nublados com uma não lembrança, um não lembrarei, como se não se lembrasse de usar fraldas, ou de como tinha sido difícil para Della e Gladys ensinarem-na a "usar o vaso". Se ela tivesse tempo de examinar a gaveta superior na cômoda de madeira de pinho *e como a gaveta poderia ser empurrada para fechar em uma só batida*, teria sentido uma náusea, aquele frio na barriga que ela sentia no topo de um lance de escadas ou olhando para fora de uma janela alta ou correndo perto

demais da beira d'água quando uma onda alta quebrava, pois como poderia ela, uma garota grande de seis anos, um dia ter cabido em um lugar tão pequeno? — *e será que alguém havia fechado a gaveta em um empurrão, para sufocar seus choros?* —, mas Norma Jeane não tinha tempo para pensar pensamentos assim pois ali estava sua boneca de aniversário em seus braços, a boneca mais linda que já tinha visto de perto, tão linda quanto a Bela Adormecida em um livro ilustrado, cachos dourados na altura dos ombros, tão sedosos quanto cabelos de verdade, mais lindo que as ondas castanho-claras de Norma Jeane e totalmente diferentes do cabelo sintético da maioria das bonecas. A boneca usava uma touquinha de renda para dormir e uma camisola de flanela com estampa florida, e a pele era macia como borracha, suave, perfeita, e os dedinhos tinham formato perfeito! E os pezinhos em botinhas de algodão branco amarradas com fitas cor-de-rosa! Norma Jeane dava gritinhos de empolgação e teria abraçado a mãe para agradecê--la, mas Gladys ficou tensa, foi um gesto sutil mas claro o suficiente para que a criança soubesse que não deveria tocá-la. Gladys acendeu um cigarro e exalou a fumaça com luxo; a marca era Chesterfields, a mesma de Della (apesar de Della achar que fumar era um hábito sujo e fraco que ela estava determinada a superar), dizendo, em um tom brincalhão: — Passei por muita coisa para conseguir esta boneca para você, Norma Jeane. Agora espero que você assuma a responsabilidade pela boneca. — *A responsabilidade pela boneca* pairou estranhamente no ar.

Como Norma Jeane amaria sua boneca bebê loira! Um dos grandes amores de sua infância.

Exceto que: deixavam-na apreensiva os braços e as pernas da boneca tão claramente sem ossos, soltos, molengos, que poderiam girar em qualquer ângulo estranho. Se ela deitasse a boneca de barriga para cima, os pés simplesmente *despencavam*.

— Mãe — disse Norma Jeane —, q-qual é o nome dela?

Gladys achou uma garrafa de aspirina, chacoalhou diversas vezes, e engoliu os comprimidos a seco. Falando em sua voz emproada de Harlow, e com um movimento gracioso das sobrancelhas riscadas:

— Esta decisão é sua, garotinha. A boneca é *sua*.

Como Norma Jeane tentou pensar no nome da boneca. Tentou muito; mas era como gaguejar dentro da própria cabeça: não conseguia pensar em nome algum. Chupando o dedo, começou a se preocupar. Nomes são importantes...! Se não tiver um nome para uma pessoa, não conseguirá pensar nela, e ela deve ter um nome para você, ou... onde você *estaria*?

— Mãe — choramingou Norma Jeane —, qual o nome da bo-boneca? *Por favor*.

Achando mais graça do que sentindo irritação, ou pelo menos era o que parecia, Gladys gritou do outro recinto:

• 45 •

— Diabos, chama esse troço de Norma Jeane... *Você* às vezes é tão inteligente quanto ela. Eu juro.

Após tanta empolgação, a criança estava exausta.

Hora da soneca de Norma Jeane.

Ainda assim: o telefone tocou. Conforme o fim de tarde minguava em começo da noite. E a criança pensava, com ansiedade: *Por que Mãe não atende o telefone? E se for o Pai? Ou ela sabe que não é o Pai? E como ela sabe disso, se isso é o que ela sabe?*

Nos contos de fadas dos irmãos Grimm que Vovó Della lia para Norma Jeane, aconteciam coisas que poderiam ser sonhos, que eram estranhas e assustadoras como sonhos, mas eram reais. *Situações das quais dava vontade de acordar, mas não era possível.*

Como Norma Jeane estava com sono! Ela estivera com tanta fome e comeu tanto bolo, uma comilança de porquinha de tanto bolo de aniversário no café da manhã, deixando-a enjoada e com dor de dente, e talvez Gladys tivesse colocado um pouco de sua bebida especial incolor no suco de uva de Norma Jeane.

— ... Só um dedinho, para se divertir... — Para que seus olhos não ficassem abertos, sua cabeça bambeasse nos ombros como uma cabeça de madeira, e Gladys teve que acompanhá-la até seu quarto quente e abafado e a deitou na cama molenga, onde Gladys não gostava muito que ela dormisse, no acolchoado de tecido de chenille, então Gladys tirou seus sapatos e, sempre meticulosa com essas coisas, colocou uma toalha sob a cabeça de Norma Jeane.

— Para você não babar no meu travesseiro.

Norma Jeane reconhecia o acolchoado de chenille laranja de visitas anteriores a outras residências da mãe, mas a cor havia desbotado; ele estava marcado com queimaduras de cigarro e borrões misteriosos, do tom de ferrugem ou de manchas de sangue antigas e desbotadas.

Lá em cima, na parede ao lado da cômoda, estava o pai de Norma Jeane olhando para ela. Ela o observou com os olhos semicerrados. Sussurrou:

— Pa-*pai*.

A primeira vez! Em seu sexto aniversário.

A primeira vez a pronunciar a palavra: "Pa-*pai!*"

Gladys havia baixado a veneziana até o final, mas era um modelo velho, rachado, incapaz de segurar o sol feroz da tarde. O olhar flamejante de Deus. A raiva de Deus. Vovó Della se desapontara amargamente com Aimee Semple McPherson e a Igreja do Evangelho Quadrangular, mas ela acreditava, ainda, no que chamava de a Palavra de Deus, a Bíblia Sagrada e: "... É um ensinamento difícil, e nós somos basicamente surdos para sua sabedoria, mas é *tudo o que temos*". (Mas será que era

assim mesmo? Gladys tinha seus próprios livros e nunca mencionava a Bíblia. Se tinha uma coisa a que Gladys se referia com paixão e maravilhamento era o Cinema.)

O sol tinha descido no céu quando Norma Jeane foi despertada em parte pelo telefone tocando no cômodo ao lado. Aquele som discordante, aquele som de escárnio, aquele som de adulto bravo, aquele som de reprovação masculina. *Sei que você está aí, Gladys, sei que está ouvindo; você não pode se esconder de mim.* Até que enfim Gladys agarrou o fone no quarto ao lado e falou em uma voz alta e arrastada, meio suplicante. *Não! Não posso, não hoje à noite, falei para você, falei para você que é o aniversário da minha menininha, quero passar sozinha com ela —* uma pausa e então com mais urgência, meio gritando e meio chorando, como um animal ferido. *— Sim, eu falei, eu falei para você, eu tenho uma menininha, não me importo com o que você acha, sou uma pessoa normal, sou uma mãe de verdade, falei para você, tive bebês, sou uma mulher normal e não quero seu dinheiro imundo, não, eu disse que não posso ver você hoje à noite, não vou ver você nem hoje nem amanhã à noite, é melhor você me deixar em paz ou vai se arrepender, se você entrar aqui com essa chave, eu vou chamar a polícia, seu canalha!*

6.

Quando eu nasci, em 1º de junho de 1926, na ala de caridade do Hospital do Condado de Los Angeles, minha mãe não estava lá.

Onde estava minha mãe, ninguém sabia!

Quando a encontraram escondida, ficaram chocados e reprovaram-na, dizendo *Você tem uma linda bebê, sra. Mortensen, não quer segurar sua filha? É uma menina linda. Está na hora de mamar.* Mas minha mãe virou o rosto para a parede. Seus peitos vazavam leite como pus, mas não para mim.

Foi uma estranha, uma enfermeira, que ensinou minha mãe como me pegar e segurar. Como segurar a cabeça macia de um bebê com uma das mãos e dar apoio à coluna com a outra.

Mas e se eu deixar cair.

Não vai deixar cair!

É tão pesada e quente. Está... chutando.

Ela é uma bebê saudável. Uma graça. Olha estes olhos!

No Estúdio, onde Gladys Mortensen trabalhava desde os dezenove anos, havia o mundo-que-se-vê-pelos-próprios-olhos e o mundo-pela-câmera. O primeiro não era nada, o segundo era tudo. Então, com o tempo, Mãe aprendeu a me perceber pelo espelho. Até sorrir para mim. (Não olhando nos olhos! Nunca.) Olhar pelo espelho é quase como olhar pela lente de uma câmera, quase dá para amar.

• 47 •

O pai do bebê, eu adorava. O nome que ele me contou era falso. Ele me deu 225 dólares e um número de telefone para ME LIVRAR DISSO. *Será que realmente sou a mãe? Às vezes não acredito que seja.*

Aprendemos a olhar para o espelho.

Lá estava minha Amiga-do-Espelho. Assim que tive idade suficiente para ver. Minha Amiga Mágica.

Havia pureza nisso. Eu nunca havia experimentado meu rosto e corpo do lado de dentro (onde havia dormência como sono), apenas pelo espelho, onde havia nitidez e clareza. Dessa forma eu conseguia me ver.

Gladys ria. *Diabos, esta criança nem é tão feia, né? Acho que vou ficar com ela.* Era uma decisão diária. Não permanente.

Eu era passada por aí em meio à névoa de fumaça azul. Três semanas de vida, enrolada em uma manta. Bêbada, uma mulher chorava. *Ah, a cabeça dela! Cuidado, coloca a mão debaixo da cabeça.* Outra mulher disse *Jesus, está uma fumaceira aqui dentro, onde está Gladys?* Homens espiavam e sorriam. *É uma garotinha, é? Lisa como uma bolsinha de seda lá embaixo. Maciiiiiia.*

Mais tarde, em outro momento, um deles ajudou Mãe a me dar banho. E então ela e ele! Gritinhos e risadas, paredes de azulejos brancos. Poças de água no chão. Sais de banho perfumados. Sr. Eddy era rico! Era dono de três "lugares da moda" em Los Angeles, onde as estrelas jantavam e dançavam. Sr. Eddy no rádio. Sr. Eddy um brincalhão deixando notas de vinte dólares em lugares brincalhões: em um bloco de gelo no refrigerador da cozinha, enroladas dentro da persiana, nas páginas mutiladas do *The Little Treasury of American Verse*, a coleção de poemas americanos, grudadas dentro do vaso sanitário imundo.

A risada da Mãe era estridente e afiada como vidro quebrando.

7.

— Mas antes você precisa de um *banho*.

A palavra *banho* foi pronunciada de forma lenta e sensual.

Gladys bebia sua água medicada, incapaz de se equilibrar na cadeira. No toca-discos, "Mood Indigo". As mãos e o rosto de Norma Jeane estavam pegajosos do bolo de aniversário. Era quase noite no sexto aniversário de Norma Jeane. Então a noite veio. Água barulhenta de ambas as torneiras jorrou com um estrondo na banheira vitoriana velha e enferrujada no pequeno banheiro.

Sobre a geladeira a bela boneca loira a encarava. Olhos azuis vítreos arregalados e boca de botão de rosa sempre prestes a sorrir. Se você a chacoalhasse, os

olhos abriam ainda mais. A boca de botão de rosa nunca mudava. Pés minúsculos em botinhas brancas e sujas estavam virados para fora em um ângulo muito esquisito!

Mãe ensinou a letra para Norma Jeane. Murmurando e balançando.

You ain't been blue
No no no
You ain't been blue
Till you got that Mood Indigo

Mãe então ficou entediada com a música, agora está buscando por um de seus livros. Tantos livros ainda encaixotados. Gladys tivera aulas de elocução no Estúdio. Norma Jeane amava quando Gladys lia para ela porque significava mais calma. Nada de arroubos súbitos de risadas, xingamentos ou lágrimas. A música era capaz disso. Mas lá estava Gladys com um olhar reverente folheando o *The Little Treasury of American Verse*, que era seu livro favorito. Com seus ombros magros levantados e cabeça erguida como uma atriz de cinema segurando o livro acima de si.

Porque eu não pude parar para a Morte.
Ele gentilmente parou para mim;
Na Carruagem só cabíamos nós.
E a Imortalidade.

Norma Jeane ouviu com ansiedade. Quando Gladys terminasse o poema, ela se viraria para Norma Jeane com olhos brilhantes e cintilantes e:

— Sobre o que esse fala, Norma Jeane? — Norma Jeane não sabia. Gladys disse: — Um dia quando sua mãe não estiver por perto para salvar você, *você vai saber.* — Então serviu mais do líquido forte transparente em uma xícara e bebeu.

Norma Jeane esperava por mais poemas, poemas com rimas, poemas que pudesse entender, mas Gladys parecia estar farta de poesia aquela noite. Também não leria *A máquina do tempo* ou *A guerra dos mundos*, que eram "livros proféticos" — "livros que logo virariam verdade" —, como ela dizia às vezes em uma voz intensa e trêmula.

— Hora do *baaanho* da Bebê.

Era uma cena de filme. Água jorrando das torneiras se misturava com música que quase dava para ouvir.

Gladys parou sobre Norma Jeane para despi-la. Mas Norma Jeane conseguia tirar as roupas sozinha! Ela tinha seis anos. Gladys estava com pressa, afastando as mãos de Norma Jeane.

— Que *vergonha*. Toda suja de bolo. — Esperando encher a banheira, e era uma espera longa. Uma banheira tão grande. Gladys tirou seu vestido de crepe, puxando-o por cima, então seu cabelo se ergueu em tufos sinuosos. Sua cútis pálida escorregadia de suor. Não deveria encarar o corpo de Mãe, que era tão secreto: pele pálida e sardenta, os ossos despontando, seios pequenos e duros como punhos fechados forçando a renda do sutiã. Norma Jeane quase conseguia ver fogo no cabelo estático de Gladys. Em seus olhos úmidos e cítricos vidrados.

O vento nas palmeiras do lado de fora da janela. Vozes dos mortos, Gladys as chamava. Sempre querendo *entrar*.

— Entrar em *nós* — explicou Gladys. — Porque não existem corpos o suficiente. A qualquer momento na história, nunca existe *vida* suficiente. E desde a Guerra... Você não se lembra da Guerra porque não tinha nascido ainda, mas eu me lembro, eu sou sua mãe e cheguei neste mundo antes de você... Desde a Guerra onde tantos homens e mulheres também e crianças morreram, existe essa escassez de corpos, fique sabendo. Todas essas pobres almas mortas agora ficam querendo se enfiar *dentro*.

Norma Jeane estava assustada. Enfiar dentro do quê?

Gladys caminhava, esperando a banheira encher. Não estava bêbada, muito menos chapada. Havia tirado a luva da mão direita e agora ambas as mãos magras estavam nuas e avermelhadas em alguns pontos, a pele descamando; ela não queria admitir que era seu trabalho no Estúdio, sessenta horas por semana às vezes, a pele absorvendo produtos químicos apesar das luvas de látex, sim, e o cabelo também, os próprios folículos do cabelo, e nos pulmões, ah, ela estava morrendo! A América a estava matando! Quando começava a tossir, não conseguia parar. Sim, mas então por que fumava? Ora, todo mundo em Hollywood fumava, todo mundo nos filmes fumava, um cigarro acalmava os nervos, sim, mas Gladys colocava um limite na maconha, que os jornais chamavam de *baseados*. Que inferno, ela queria que Della soubesse que ela não era uma *viciada*, e ela não era uma *drogada*, ela não era uma *puta*, mas que inferno ela nunca *nunca fez isso por dinheiro*, ou quase nunca.

E essa única vez tinha sido quando ficou oito semanas longe do Estúdio, demitida. Depois da Crise de outubro de 1929.

— Sabe o que foi isso? A Crise? A quebra da bolsa de Nova York?

Norma Jeane balançou a cabeça em dúvida. Não. O quê?

— Você tinha três anos na época, neném. Eu estava desesperada. Tudo que eu fiz, Norma Jeane, eu fiz para poupar *você*.

Erguendo Norma Jeane em seus braços, braços magros de musculatura vigorosa, erguendo-a com um resmungo, descendo na água cheia de vapor a criança assustada, chutando e esperneando. Norma Jeane choramingou, Norma Jeane não ousou gritar, mas a água estava tão quente! Pelando! Escaldante, escorrendo da torneira que Gladys esqueceu de fechar, esquecera de fechar ambas as torneiras, assim como havia esquecido de testar a temperatura da água. Norma Jeane tentou sair da banheira, mas Gladys a empurrou de volta e:

— Fica quieta. Precisa tomar banho. Vou entrar também. Onde está o sabonete? Porqui-*nha*. — Gladys deu as costas para a Norma Jeane choramingando e tirou o resto das roupas rápido, anáguas, sutiã, calcinhas, lançando-as no chão, animada como uma dançarina. Nua então, entrou decidida na velha banheira vitoriana, escorregou e recuperou o equilíbrio, baixou os quadris magro na água que cheirava forte a sais de banho de gualtéria, sentou-se na frente da criança assustada, joelhos abertos como se para abraçar, ou segurar, a criança a qual dera à luz seis anos antes sob a agonia do desespero e da recriminação — *Onde você está? Por que me abandonou?* — destinadas ao homem que era seu amante, cujo nome ela não revelaria nem na agonia do parto. Que desajeitadas, mãe e filha naquela banheira, com ondas revoltas fazendo a água transbordar; Norma Jeane, empurrada pelo joelho da mãe, afundou até quase a altura do nariz, começou a se afogar e tossir, e Gladys rapidamente a puxou pelo cabelo, xingando: — Pare já com isso, Norma Jeane! Pode *parar*. — Gladys tateou até achar o sabonete e começou a esfregá-lo com vigor entre as mãos. Estranho para ela, que se encolhia para fugir do toque da filha, estar nua ali, apinhada na banheira com a filha; e estranha a expressão arrebatada, em êxtase, em seu rosto, corado e rosado pelo calor. Mais uma vez, Norma Jeane choramingou que a água estava quente demais, por favor, Mãe, a água estava quente demais, tão quente que a pele mal conseguia sentir qualquer coisa, e Gladys disse com severidade: — Sim, tem que estar quente, é muita sujeira. Por fora, e por *dentro*.

Muito longe, em outro cômodo, abafado pela torneira aberta e a voz repreensiva de Gladys, o som de uma chave girando no trinco.

Esta não era a primeira vez. Não seria a última vez.

Cidade de areia

1.

— Norma Jeane, acorde! *Vamos logo.*

Estação dos incêndios. Outono de 1934. A voz, a voz de Gladys, carregada de medo e empolgação.

Na noite o cheiro de fumaça — de cinzas! —, um cheiro de lixo e detritos queimando no incinerador atrás do antigo edifício de Della Monroe em Venice Beach, mas ali não era Venice Beach, era Hollywood, avenida Highland em Hollywood, onde mãe e filha moravam juntas, enfim, apenas as duas *como deveria ser até ele nos convocar*, e veio o som de sirenes e o cheiro parecido com cabelo queimando, com gordura queimando na frigideira, com roupas úmidas queimadas por um descuido com o ferro de passar. Foi um erro ter deixado a janela do quarto aberta, pois o cheiro permeou o recinto: um fedor asfixiante, um fedor cru, um fedor que pinicava os olhos como areia soprada pelo vento. O mesmo cheiro da chaleira derretendo e grudando no fogareiro, quando Gladys esquecia que tinha colocado a água pra ferver. Um fedor como as cinzas dos cigarros perpétuos de Gladys e queimaduras chamuscadas no linóleo, nos tapetes com estampa de rosas, na cama de casal com cabeceira de latão e travesseiros de penas de ganso compartilhada por mãe e filha, o fedor inconfundível de roupas de cama chamuscadas que a criança reconheceu de imediato em seu sono; um cigarro Chesterfield ainda aceso caído da mão de Gladys quando, lendo na cama tarde da noite, leitora compulsiva e insone que era, ela cochilava por alguns segundos e logo em seguida despertava subitamente no susto, em um fenômeno misterioso cuja compreensão lhe escapava, por uma faísca caindo no travesseiro, nos lençóis, no colchão, e que, às vezes, virava chamas reais esmurradas desesperadamente com um livro ou revista ou, certa vez, um calendário *Our Gang,* arrancado da parede às pressas, ou ainda com marteladas dos próprios punhos de Gladys; e se as chamas persistissem, Gladys corria xingando ao banheiro para pegar um copo de água e lançá-lo nas chamas, molhando as roupas de cama e o colchão e:

— Mas que *inferno*! Era só o que *faltava*! — Esses episódios tinham um quê de comédia-pastelão, antes dos filmes falados. Norma Jeane, que dormia com Gladys, teria despertado de imediato, saltando da cama, arfante e alerta como qualquer animal preparado para a sobrevivência; e com frequência, na verdade, era a criança quem corria para buscar água. Pois apesar de ser um susto real e desconcertante no meio da noite, havia se tornado familiar o suficiente para ser um ritual de emergência rotineiro com metodologia própria. *Nós tínhamos nos acostumado a impedir que fôssemos queimadas vivas na cama. Tínhamos aprendido a lidar.*

— Eu não estava nem dormindo! Minha mente é muito inquieta. No meu cérebro estamos no meio do dia. O que parecia acontecer era que meus dedos ficavam dormentes do nada. Tem acontecido ultimamente. Eu estava tocando piano no outro dia e *não saiu nada*. Eu nunca trabalho sem luvas de borracha no laboratório, mas os produtos estão mais fortes agora. O estrago pode já ter sido feito. Olha: as terminações nervosas nos meus dedos estão praticamente mortas, minha mão nem *treme*.

Gladys estendia a mão citada, a direita, para que a filha examinasse, e de fato parecia verdade; estranhamente, depois do susto de roupas de cama queimando e dos apertos no meio da noite, a mão magra de Gladys não tremia, só ficava caída do pulso como se não fosse nada dela, nada volitiva, nada de sua responsabilidade, a palma da mão de linhas fracas estendida aberta, pele pálida ainda que calejada e avermelhada, mão graciosa, vazia.

Havia outros mistérios assim na vida de Gladys, muitos para enumerar. Acompanhá-los requeria vigilância constante ainda que, paradoxalmente, um desapego quase místico e:

— É como todos os filósofos de Platão a John Dewey ensinaram: não é sua vez até que chamam o seu número, e quando chamam seu número, é *sua vez*. — Gladys estalava os dedos, sorrindo. Para ela isso era otimismo.

E é por isso que sou uma fatalista. Não se discute com a lógica!

E por isso sou tão boa em emergências. Ou era.

Era com a vida normal do dia a dia que eu não lidava bem.

Mas naquela noite os incêndios eram reais.

Não incêndios em miniatura na cama que poderiam ser abafados ou resolvidos com copos de água, mas fogos "ardendo" no sul da Califórnia depois de cinco meses de seca e temperaturas altas. A propagação desses incêndios representava um "perigo sério para a vida e propriedade" dentro dos limites da cidade de Los Angeles. Os ventos de Santa Ana seriam culpados: soprando pelo deserto de Mojave, de início gentis como carícias, então mais prolongados, mais intensos, carregando calor; e, dentro de poucas horas, tempestades de fogo foram relatadas irrompendo

nos pés de morros e cânions das montanhas San Gabriel, soprando oeste rumo ao Pacífico. Dentro de 24 horas irromperam centenas de focos, separados e congruentes. Ventos escaldantes eram lançados em velocidades de 160 quilômetros por hora nos vales de São Francisco e Simi. Paredes de fogo de seis metros eram vistas saltando pela rodovia costeira como criaturas predatórias. Havia campos de fogo, cânions de fogo, bolas de fogo como cometas a poucos quilômetros de Santa Mônica. Faíscas, lançadas ao vento como sementes malignas, irrompiam em chamas em comunidades residenciais de Thousand Oaks, Malibu, Pacific Palisades, Topanga. Havia relatos de pássaros explodindo em chamas no meio do ar. Havia relatos de gado desesperado correndo em debandada, flamejantes como tochas até caírem. Árvores enormes, árvores centenárias, pegavam fogo e eram consumidas em minutos. Mesmo tetos cobertos com água pegavam fogo, e edifícios implodiam nas chamas como bombas. Apesar dos esforços de milhares de bombeiros, focos de incêndio continuaram a "arder fora de controle", e uma pesada fumaça sulfúrica, de cor branca-acinzentada, obscurecia o céu a centenas de quilômetros em todas as direções. Olhando o céu tão escurecido em pleno dia, era de se imaginar que o sol tinha sido reduzido a uma lua crescente absurdamente fina, ou que havia um eclipse solar perpétuo. Seria de se imaginar que a mãe diria para a filha assustada que esse era o fim do mundo prometido no Livro do Apocalipse, na Bíblia:

— "As pessoas foram queimadas pelo forte calor e blasfemaram contra Deus." Mas foi Deus quem blasfemou contra *nós*.

Os ventos sinistros de Santa Ana soprariam por vinte dias e vinte noites trazendo cascalho, areia, sujeira e o sufocante cheiro de fumaça, e, quando enfim os fogos se acalmaram, com a chegada da chuva, setenta mil acres do Condado de Los Angeles estavam devastados.

A essa altura, Gladys Mortensen teria sido hospitalizada no Hospital Psiquiátrico Estadual da Califórnia em Norwalk por quase três semanas.

Ela era uma garotinha e garotinhas não deveriam *pensar muito*, em especial, garotinhas bonitas com cachinhos não deveriam *se preocupar, se agitar, calcular*; ainda assim, ela tinha um jeito de franzir a testa como uma adulta em miniatura, fazendo a si mesma perguntas do tipo: como o fogo *começa*? Será que tem uma única faísca que é a primeira faísca, a primeiríssima faísca, do *nada*? Não de um fósforo ou um isqueiro, mas do *nada*? Mas *por quê*?

— Porque vem do sol. O fogo vem do sol. O sol *é* fogo. É isso que Deus é... *fogo*. Coloque sua fé Nele e vai se queimar até virar cinzas. Estenda a mão para tocá-Lo que sua mão vai queimar até virar cinzas. Não existe "Deus, o Pai"; eu

prefiro acreditar em W.C. Fields. *Ele* existe. Eu fui batizada na religião cristã porque minha mãe era uma alma iludida, mas eu *não sou uma tola*. Sou agnóstica. Acredito na ciência para salvar a humanidade, talvez. Uma cura para a tuberculose, uma cura para o câncer, eugenia para melhorar a raça e eutanásia para os que não têm salvação. Mas minha fé não é muito forte. Tampouco a sua vai ser, Norma Jeane. O fato é que não nascemos para viver nesta parte do mundo. Sul da Califórnia. Foi um erro nos estabelecermos aqui. Seu pai — e aqui a voz rouca de Gladys suavizava como invariavelmente acontecia quando falava do pai ausente de Norma Jeane, como se o homem em pessoa pudesse estar pairando por perto, ouvindo — chama Los Angeles de "Cidade de Areia". Foi construída sobre areia e *é* areia. É um deserto. Chuva abaixo de 450 milímetros por ano. Exceto quando tem chuva demais e enchentes. A humanidade não foi feita para viver em um lugar assim. Então estamos sendo punidos. Por nosso orgulho e nossa idiotice. Terremotos, incêndios, o ar sufocante. Alguns nasceram aqui, e alguns morrerão aqui. É um pacto que fizemos com o diabo. — Gladys fez uma pausa, sem ar. Dirigindo um carro, como estava agora, Gladys logo ficava sem ar, como se estar em alta velocidade lhe causasse cansaço físico, ainda que falasse com calma, de forma agradável até. Elas estavam na avenida Coldwater Canyon, sobre o Sunset Boulevard, e era 1h35 da primeira noite inteira dos incêndios de Los Angeles. Gladys havia acordado Norma Jeane aos berros e a puxado, de pijamas e pés descalços, para fora do bangalô e para dentro de seu Ford 1929, incitando-a a andar *rápido, rápido, rápido* e muito silenciosa para que os outros locatários não as ouvissem. A própria Gladys estava em vestes de dormir de rendas pretas, e, por cima, havia jogado às pressas um quimono verde gasto, presente do sr. Eddy de anos atrás; ela, também, estava descalça e de pernas à mostra e seu cabelo bagunçado estava amarrado para trás com um lenço, seu rosto magro, régio e mascarado pelo creme para dormir já começando a ficar sujo com a poeira trazida pelo vento. Que vento, que ar seco, quente, malevolente, soprando pelo cânion! Norma Jeane estava apavorada demais para chorar. Tantas sirenes! Gritos de homens! Estranhos gritos agudos que poderiam ser guinchos de pássaros ou animais. (Coiotes?) Norma Jeane havia visto a vívida luz das chamas refletida nas nuvens no céu, o céu no horizonte além do Sunset Strip, o céu sobre o que Gladys chamava de "as águas curativas do Pacífico... longe demais"; o céu destacado, em primeiro plano, pelas palmeiras ao vento, árvores cujas folhas ressequidas eram estraçalhadas, e ela vinha sentindo cheiro de fumaça (*não* só os chamuscados da cama de Gladys) por horas, mas ainda não havia lhe ocorrido, e tampouco estava lhe ocorrendo no momento, *pois eu não era uma criança questionadora, você poderia dizer que eu era uma criança conformada, ou uma criança desesperadamente esperançosa,* que a mãe estava dirigindo o Ford na direção errada.

Não estava se afastando das montanhas manchadas com fogo, mas indo até elas. Não estava fugindo da sufocante fumaça mordaz, mas indo até ela.

Ainda assim, Norma Jeane deveria ter visto os sinais; Gladys estava falando com calma. Naquela voz dela que era agradável, lógica.

Quando Gladys era ela mesma, a versão verdadeira de si, falava em uma voz monótona, sem entonação, uma voz da qual todo o prazer e emoção haviam sido espremidos, como a última gota de umidade arrancada com força de um pano de prato; em momentos assim, ela não olhava a pessoa nos olhos; era o poder dela olhar através do outro, do jeito que uma máquina de calcular olharia se tivesse olhos. Quando Gladys não era ela mesma, ou estava entrando nesse estado, começava a falar rápido em blocos de palavras inadequadas para seguir o ritmo de sua borbulhante mente acelerada; ou então falava com calma, lógica, como uma das professoras da escola de Norma Jeane dizendo coisas que todo mundo sabe e:

— É um pacto que fizemos com o demônio. Mesmo aqueles de nós que não acreditam no demônio.

Gladys virou rápido para Norma Jeane para perguntar se ela estivera ouvindo.

— S-sim, Mãe.

Demônio? Um pacto? Como?

Ao lado da estrada havia um objeto pálido cintilante, não um bebê humano, mas possivelmente uma boneca, uma boneca descartada, apesar de que seu primeiro pensamento apavorado foi de ter visto, *sim*, um bebê abandonado na saída de incêndio, mas é claro que deveria ter sido uma boneca. Gladys não pareceu notar conforme o carro seguiu acelerado, mas Norma Jeane sentiu uma pontada de horror: tinha deixado a boneca para trás, na cama! Em meio à confusão e à chateação, despertada do sono pela mãe, agitada e querendo chegar depressa ao carro, sirenes e luzes e o cheiro de fumaça, Norma Jeane havia deixado a boneca de cabelo dourado para trás para queimar; a boneca não tinha mais o cabelo tão dourado como antes, e sua pele emborrachada e macia não estava mais tão impecável, a touca de renda já desaparecida fazia muito tempo e a camisola florida e os pequenos pés caídos de botinhas brancas irrevogavelmente imundos, mas Norma Jeane amava aquela boneca, sua única boneca, sua boneca-sem-nome, sua boneca de aniversário que nunca recebera um nome a não ser quando chamada de "Boneca" — mas, com mais frequência, mais afeto, também era chamada apenas por "você" — como se falaria com uma versão de si mesma no espelho, sem precisar de nome formal. Agora Norma Jeane choramingava:

— Ah, e se a casa pegar fogo, Mãe? Esqueci minha boneca!

— Aquela boneca! — Gladys deixou escapar uma risada de desprezo. — Você teria sorte se realmente pegasse fogo. É um apego mórbido.

Gladys tinha que se concentrar na direção. O Ford 1929 verde enferrujado tinha sido comprado por 75 dólares, de segunda ou terceira mão, do amigo de um amigo como um gesto de "compaixão" por Gladys, uma mãe solteira divorciada; não era um carro confiável, os freios eram peculiares, e ela precisava segurar forte com ambas as mãos perto do topo do volante e se inclinar bem para a frente se quisesse ver com clareza através das rachaduras do para-brisa e por cima do capô. Ela estava calma, um estado premeditado, pois havia tomado meio copo de uma bebida potente, uma bebida para acalmar, para passar segurança, *não gim, não uísque, não vodca*, porque dirigir na Strip e subir a serra era um desafio naquela noite, havia veículos de emergência com sirenes estridentes e luzes intensas, e na Coldwater Canyon havia outros carros na via estreita que vinha no sentido contrário, descendo; os faróis eram tão fortes que Gladys xingava, desejando estar de óculos escuros; e Norma Jeane, estreitando os olhos por entre os dedos, vislumbrava rostos pálidos ansiosos por trás dos para-brisas. *Por que estamos subindo, por que na direção das montanhas, por que nesta noite de incêndios?* Eram perguntas que a criança não fazia, apesar de possivelmente pensar que, quando estava viva, sua avó Della havia alertado Norma Jeane para tomar cuidado com as "mudanças de humor" de Gladys e fizera Norma Jeane prometer que se as coisas ficassem "perigosas" Norma Jeane ligaria para ela imediatamente.

— E eu vou de táxi se for preciso, mesmo que custe cinco dólares — dissera Della, em tom sombrio. Não era o telefone real de Vovó Della que ela deixara com Norma Jeane, mas o telefone do síndico do prédio, já que não havia telefone no apartamento de Della, e esse número Norma Jeane havia memorizado desde que fora morar com Gladys, desde que fora levada de forma triunfal para morar com Gladys mais de um ano antes na nova residência de Gladys na avenida Highland, perto do Hollywood Bowl, desse número Norma Jeane se lembraria a vida inteira — *VB 3-2993* — apesar de, na verdade, nunca ousar discá-lo, e naquela noite de outubro de 1934 sua avó já estava morta fazia muitos meses, e seu avô Monroe estava morto havia mais tempo ainda, e não havia ninguém naquele número de telefone para quem pudesse ligar mesmo se tivesse coragem.

Não havia ninguém, em número algum, para quem Norma Jeane pudesse ligar.

Meu pai! Se eu tivesse o número de telefone dele, independentemente de onde ele estivesse, eu ligaria. Dizendo Mãe precisa de você agora, por favor, venha nos ajudar, e eu acreditava que ele viria, eu acreditava nisso.

Mais à frente, na entrada da Mulholland Drive, havia uma barricada anti-incêndios. Gladys xingou:

— Que *inferno*! — E freou o carro com um solavanco. Ela pretendia ir até bem longe nas colinas, subindo a cidade, apesar do risco de incêndio, apesar das sire-

nes, das esporádicas explosões de fogo, do quente e assobiante vento de Santa Ana cozinhando o carro, mesmo nos trechos protegidos da Coldwater Canyon. Nessas colinas prestigiosas e isoladas, como em Beverly Hills, Bel Air e Los Feliz, havia as residências particulares de "estrelas" de cinema cujos portões Gladys havia levado Norma Jeane para ver em excursões de domingo quando tinha dinheiro para a gasolina, momentos felizes tanto para mãe quanto para filha, *era o que nós fazíamos juntas em vez de ir à igreja*, mas, naquele momento, no meio da noite, o ar denso de fumaça impedia de ver qualquer casa, e, possivelmente, as residências particulares das estrelas estavam pegando fogo e era por isso que havia uma barricada na estrada. E era por isso que, poucos minutos depois, quando Gladys tentou entrar na Laurel Canyon Boulevard, onde foram montadas sinalizações e veículos de emergência estavam estacionados, ela foi parada por oficiais uniformizados.

Perguntaram, com grosseria, onde diabos ela achava que ia, e Gladys explicou que morava em Laurel Canyon, sua casa ficava ali e tinha o direito de ir para casa, e os oficiais perguntaram onde exatamente ela morava, e Gladys respondeu:

— Isso não é da sua conta. — Então eles se aproximaram, lançando o feixe da lanterna praticamente em seu rosto; estavam desconfiados, céticos, perguntaram quem estava no carro com ela. Gladys respondeu, rindo: — Ora, a Shirley Temple é que não é. — Um dos oficiais foi falar com ela, era o delegado de Los Angeles, e ficou encarando Gladys, que, mesmo com sua máscara oleosa de creme para dormir, era uma mulher de porte e beleza, uma mulher que, de longe, fazia o clássico estilo enigmático da Garbo; os olhos escuros dilatados eram enormes em seu rosto, o nariz longo, de ossos finos e ponta arrebitada, e a boca inchada e pintada de vermelho; antes de fugir ela tirara o tempo para aplicar batom porque você nunca sabe quando será observada e julgada; e o delegado entendeu que algo estava errado, pois ali estava uma mulher ainda jovem e perturbada seminua, em um quimono sedoso verde caindo do ombro e o que parecia uma camisola negra esfarrapada por baixo, seios pequenos soltos e vacilantes, e ao lado dela uma criança assustada com cabelo cacheado despenteado, de pijamas e pés descalços; uma criança miúda de rosto gordinho com pele febril e nas bochechas lágrimas se misturavam à fuligem. Ambas tossiam, e a mulher resmungava consigo mesma — estava indignada, estava brava, estava coquete, estava evasiva, estava agora insistindo que tinha sido convidada a uma residência no topo da serra no final da Laurel Canyon e: — ... O dono tem uma mansão à prova de fogo. Minha filha e eu ficaremos seguras lá. Não posso dizer o nome desse homem, policial, mas é um nome que todos vocês conhecem. Ele é da indústria do cinema. Esta garotinha é filha dele. Esta é uma cidade de areia e nada vai durar por muito tempo, *mas nós vamos.* — Havia um traço beligerante na voz rouca de Gladys.

• 58 •

O delegado informou a Gladys que sentia muito, mas ela teria que dar meia-volta; ninguém tinha autorização para subir as colinas naquela noite, eles haviam evacuado as famílias para áreas mais baixas, ela e a filha estariam mais seguras na cidade e:

— Vá para a casa, senhora, se acalme e coloque sua filhinha para dormir. Está tarde.

Gladys rugiu de ódio:

— Não seja condescendente comigo, senhor. Não me diga o que *fazer*.

O delegado exigiu ver a carteira de motorista de Gladys e os documentos do carro, e Gladys lhe disse que não tinha esses documentos ali, afinal era uma emergência, um incêndio, o que ele esperava? Mas entregou o crachá do estúdio, que ele examinou por um instante e devolveu, avisando que a avenida Highland ficava em uma parte segura da cidade, ao menos por enquanto, e portanto estava com sorte e deveria voltar para casa de imediato; e Gladys sorriu com raiva para ele e disse: — Na verdade, oficial, eu quero ver o Inferno de perto. Uma prévia. — Ela falou em sua voz rouca sexy de Harlow, e a mudança abrupta foi desconcertante. O delegado franziu a testa quando Gladys abriu um sorriso sedutor e arrancou o lenço, balançando a cabeça e fazendo seus cachos se soltarem sobre os ombros. Outrora tão preocupada com o próprio cabelo, Gladys não o cortava nem penteava fazia meses; havia uma única mecha vívida branca como a neve, ziguezagueando como um raio de desenho, sobre sua têmpora esquerda. Envergonhado, o delegado disse a Gladys que ela tinha que voltar, eles poderiam fornecer uma escolta se precisasse, mas aquilo era uma ordem e se não obedecesse, ela seria presa. Gladys riu: — Presa! Por dirigir meu carro! — Então disse mais sóbria: — Oficial, desculpe. Por favor, não me prenda. — E em um murmúrio, não querendo que Norma Jeane entreouvisse: — Queria que você pudesse me dar um tiro.

O delegado respondeu, perdendo paciência:

— Senhora, vá para casa. Você está bêbada ou dopada, e ninguém tem tempo para isso esta noite. Você está dizendo essas coisas só para arranjar problemas.

Gladys agarrou o braço do delegado, dava para ver que era apenas um homem de uniforme, na meia-idade, com olhos tristes de olheiras inchadas e um rosto cansado, e aquele distintivo brilhante e aquele uniforme e aquele cinto de couro pesado ao redor da cintura e a pistola escondida no coldre; ele sentia muito por aquela mulher e sua pequenina, o rosto besuntado de creme para dormir, os olhos dilatados, e um cheiro de álcool no hálito, e aquele hálito de qualquer forma já rançoso, nada saudável, mas ele as queria longe dali, os outros delegados esperavam por ele, eles ficariam acordados a noite toda. Com educação, o delegado soltou os dedos de Gladys de seu braço e Gladys disse, brincalhona:

— Mesmo se você me der um tiro, oficial, se eu tentasse passar aquela barricada, por exemplo, você não atiraria na minha filha. Ela viraria órfã. Ela já *é* órfã.

• 59 •

Mas eu não quero que ela saiba disso, mesmo se eu a amasse. Quer dizer, se eu não a amasse. Todo mundo sabe que ninguém tem culpa por ter *nascido*.

— Senhora, você tem razão. Agora vá para casa, está bem?

Os delegados do Condado de Los Angeles observaram a dificuldade que foi para Gladys fazer o retorno com seu Ford 1929 verde enferrujado na ruazinha estreita e elevada, balançaram a cabeça, achando graça e com pena, como em um show de strip-tease, Gladys irritada, homens estranhos espiando e:

— ... Pensando suas coisas particulares, sujas, de homem.

Mas Gladys conseguiu fazer o retorno e dirigiu rumo sul na Laurel Canyon, voltando para a cidade pela Sunset. Seu rosto brilhava com óleo, e a boca de batom vermelho tremia com indignação. Ao lado dela, Norma Jeane estava sentada, tomada por uma confusa vergonha adulta. Ela havia escutado, mas não ouvido exatamente, o que Gladys dissera ao delegado. Ela acreditou, mas não sabendo bem se era verdade, que Gladys estivera "interpretando" — como Gladys fazia com frequência, nesses estados incandescentes em que não era si mesma. Mas era um fato, um fato incontestável, como uma cena de filme, e outros também testemunharam, que sua mãe, sua mãe Gladys Mortensen, que era tão orgulhosa e independente e leal ao Estúdio e determinada a ser uma "mulher com uma carreira", que não aceita caridade de ninguém, tinha sido, um instante antes, *tão encarada, tomada com tanta pena e como louca*. Era verdade! Norma Jeane enxugou os olhos, que ardiam por causa da fumaça, não paravam de se encher de água, mas não estava chorando; ela estava mortificada com uma vergonha que ultrapassava sua idade, mas ela não estava chorando; estava tentando pensar: poderia ser verdade que seu pai as havia convidado para sua casa? Por todos esses anos, ele morara a poucos quilômetros de distância? No topo da colina no final da Laurel Canyon? Mas por que então Gladys quis ir pela Mulholland Drive? Será que Gladys queria enganar os delegados, apagar os rastros na terra? (Era uma expressão frequente de Gladys, "apagar os rastros na terra".) Quando, em seus passeios de carro aos domingos, Gladys levava Norma Jeane de carro pelas mansões das estrelas e outros "na indústria do cinema", ela às vezes sugeria que *seu pai* poderia simplesmente estar vivendo por perto, *seu pai* poderia simplesmente ter sido um convidado em uma festa aqui, mas Gladys nunca explicou mais que isso; eram frases para serem levadas com certa displicência, como os avisos e as profecias de Vovó Della — se não com displicência, ao menos, não literalmente; eram insinuações, como piscadelas; deveriam causar uma pontada de empolgação, mas só isso. Então, Norma Jeane ficava a se perguntar qual era a verdade, ou se na verdade havia a "verdade", pois a vida não tinha nada em comum com um quebra-cabeça gigantesco; em um quebra-cabeça todas as peças se encaixam em perfeita harmo-

nia, nem sequer fazia diferença que a paisagem final fosse linda, como um conto de fadas, só que a imagem final estivesse *ali*; dava para ver e se maravilhar com ela, ou até destruí-la, mas *estava ali*. Na vida, ela veria, mesmo antes dos oito anos, que não havia nada *ali*.

Ainda assim, Norma Jeane conseguia se lembrar do pai debruçado em seu berço. Era um berço branco de vime com fitas cor-de-rosa. Gladys havia mostrado para ela em uma vitrine e: "Está vendo ali? Você tinha um igualzinho a esse quando era bebê. Lembra?" Norma Jeane balançara a cabeça em silêncio; não, não lembrava. Porém, mais tarde a lembrança surgiu em uma espécie de sonho, quando ela sonhava acordada na escola, arriscando receber uma bronca como com frequência recebia (nesta escola nova em Hollywood, onde ninguém gostava dela), que ela de fato se lembrava do berço, mas, na maior parte do tempo, ela se lembrava do pai debruçado sobre ela e sorrindo, e Gladys ao lado dele se apoiando no berço. O rosto do pai era grande e de ossos fortes e bonito, e tendia a uma gentil ironia, um rosto como de Clark Gable, e o cabelo escuro e cheio que se projetava na testa com um bico de viúva, como as de Clark Gable. Ele tinha um bigode fino e elegante, e sua voz era um barítono grave e rico, e ele havia prometido a ela *Amo você, Norma Jeane, e um dia voltarei para Los Angeles para buscar você*. Dando-lhe então um beijo suave na testa. E Gladys, sua mãe amável e sorridente, observava a cena.

Tão vívido em sua memória!

Muito mais "real" do que aquilo que a cercava.

Norma Jeane soltou:

— E-ele esteve aqui? Meu Pai? Esse tempo todo? Por que não veio nos ver? Por que não estamos com ele agora?

Gladys pareceu não ouvir. Gladys estava perdendo sua energia incandescente. Transpirava dentro do quimono e exalava um odor poderoso. E havia algo de errado com os faróis do carro: as luzes haviam enfraquecido, ou os vidros estavam cobertos de sujeira. O para-brisas também estava coberto por uma fina camada de cinzas. Ventos quentes esbofeteavam o carro, espirais serpenteantes de poeira passavam voando. Norte da cidade, nuvens maciças e turbulentas emitiam uma luz flamejante. Todos os lugares tinham um cheiro pungente acre de queimado: cabelo queimado, açúcar queimado, podridão queimada, vegetação deteriorada, lixo. Ela estava prestes a gritar. *Ela não aguentava mais!*

Foi então que Norma Jeane repetiu suas perguntas mais alto, com uma voz infantil e ansiosa, que ela deveria saber que sua mãe angustiada *não aguentaria*. Perguntando onde estava seu pai? Ele estava morando tão perto delas todo esse tempo? Mas por quê...

• 61 •

— Você! Cale a *boca*! — Rápida como uma cascavel, a mão de Gladys saltou do volante, um tapa preciso com as costas da mão estalou no rosto febril de Norma Jeane. Norma Jeane choramingou e se encolheu no canto do assento, puxando os joelhos para junto do peito.

No pé da Laurel Canyon Boulevard havia um desvio, e depois de segui-lo por diversas quadras, Gladys chegou a um segundo, e quando enfim, indignada, soluçando consigo mesma, ela chegou a uma rua maior, não a reconheceu, não sabia se estava na Sunset Boulevard e, se estivesse, onde exatamente na Boulevard; para que lado ela deveria virar para chegar à avenida Highland? Eram duas da manhã de uma noite desconhecida. Uma noite desesperada. Uma criança chorando e fungando ao lado dela. Gladys estava com 34 anos. Homem algum jamais a olharia com desejo outra vez. Ela dera sua juventude ao Estúdio, e que prêmio cruel recebera em troca! Dirigindo pela intersecção, suor escorrendo pelo rosto, olhando da esquerda para a direita e:

— Ah, Deus, para que lado fica nossa casa?

2.

Era uma vez. Na ponta arenosa do grande oceano Pacífico.

Havia um vilarejo, um lugar de mistério. Onde a luz era dourada sobre a superfície do oceano. Onde à noite o céu era preto como piche e muito estrelado. Onde o vento era quente e gentil como uma carícia.

Onde uma garotinha encontrou um Jardim Murado! O muro era de pedra, com seis metros de altura e coberto de lindas buganvílias vermelhas flamejantes. De dentro do Jardim Murado vinha o som do canto de pássaros, de música e de uma fonte! E vozes de pessoas desconhecidas e risos.

Você nunca poderá escalar o muro, você não é forte o suficiente; garotas não são fortes o suficiente; garotas não são grandes o suficiente; seu corpo é frágil e quebrável, como uma boneca; seu corpo *é* o de uma boneca; seu corpo é para os outros admirarem e acariciarem; seu corpo é para ser usado pelos outros, não por você; seu corpo é um fruto suculento para que outros mordam e saboreiem; seu corpo é para os outros, não para *você*.

A garotinha começou a chorar! O coração da garotinha se partiu.

Então veio a fada madrinha para contar a ela: *há uma entrada secreta para o Jardim Murado!*

Há uma porta escondida no muro, mas você deve esperar como uma boa menina que ela se abra. Você deve ter paciência e deve esperar em silêncio. Não deve bater na porta como um garoto levado. Não deve gritar ou chorar. Deve conquis-

tar o porteiro — um gnomo velho, feio, de pele verde. Deve fazer o porteiro notá-la. Deve fazer o porteiro admirá-la. Você deve fazer o porteiro desejá-la. E então ele amará você e fará suas vontades. Sorria! Sorria e seja feliz! Sorria e tire suas roupas! Pois sua Amiga Mágica no espelho vai ajudar. Pois sua Amiga Mágica no espelho é muito especial. O gnomo velho, feio, de pele verde vai se apaixonar por você, e a porta escondida no Jardim Murado vai se abrir apenas para *você*, e você vai entrar rindo de felicidade; no Jardim Murado haverá lindas rosas desabrochando e beija-flores e tiés, e música e um chafariz, e seus olhos vão se arregalar de admiração, pois o gnomo velho, feio, de pele verde era, na verdade, um príncipe sob um feitiço cruel, e ele vai se ajoelhar a sua frente e pedir sua mão em casamento, e você vai viver com ele feliz para sempre no Reino do Jardim; *nunca mais será uma garotinha infeliz de novo.*

Desde que permaneça com seu Príncipe no Jardim Murado.

3.

— Norma Jea-ne? Venha para casa *agora.*

No verão anterior, havia Vovó Della chamando Norma Jeane o tempo todo, o tempo todo mesmo, do degrau da frente do edifício. Pondo as mãos em concha ao redor da boca e praticamente berrando. A velha parecia se preocupar cada vez mais com a netinha como se soubesse vir se aproximando depressa uma verdade que ninguém mais sabia.

Mas eu me escondi. Fui uma garota má. A última vez que Vovó me chamou.

Era como um dia qualquer. Quase. Norma Jeane estava brincando com duas amiguinhas na praia; e lá veio, do céu como um pássaro dando um rasante, aquela voz: "Norma Jeane! Norma Jea-ne!" As duas garotinhas olharam para Norma Jeane e riram, sentindo pena dela talvez. Norma Jeane mordiscou o lábio e continuou cavando na areia. *Não vou! Não podem me obrigar.*

Na vizinhança, Della Monroe, uma personagem de *Narcissus,* era conhecida por todos. Uma imagem familiar na igreja do Renascer em Cristo, onde (pessoas de olho na cena juravam!) seus óculos bifocais se enchiam de vapor quando ela cantava. E depois, com que cara de pau Della empurrava Norma Jeane para a frente, na frente dos outros, para que o pastor loiro mais jovem pudesse admirá-la em seus cachos de Shirley Temple e vestido fresco de domingo, como invariavelmente ele fazia. Sorrindo, dizia:

— Deus abençoou você, Della Monroe! Você deve ser muito grata a ele.

Della ria e suspirava. Ela não era de aceitar um elogio sincero sem dar uma torcida leve e:

— *Eu* sou. Já a mãe de Norma Jeane, não sei.

Vovó Della não acreditava em mimar crianças. Ela acreditava em colocá-las para trabalhar desde cedo, como ela tinha trabalhado, por toda a vida. Agora que o marido havia morrido e sua pensão era "miserável" — "uma mixaria" —, Della continuava trabalhando:

— Não há paz alguma para os ímpios! — Prestava serviços específicos ou especiais, como passar roupa para uma lavanderia na Ocean Drive, e trabalhos de costura para uma costureira local e, em último caso, cuidava de bebês em seu apartamento: ela *se virava*. Tinha nascido na *fronteira do país* e não era uma *florzinha murcha* boba como algumas dessas mulheres ridículas nos filmes e como sua própria filha neurótica. Ah, como Della Monroe odiava Mary Pickford, a "Queridinha da América"! Por muito tempo apoiara a 19ª emenda, que deu às mulheres o direito de voto e votara em todas as eleições desde o outono de 1920. Era uma mulher astuta, de língua afiada e temperamento instável; embora odiasse o cinema por princípios, porque os filmes eram falsos como dinheiro que caísse do céu, admirava James Cagney em *Inimigo público*, que tinha visto três vezes — aquele valentãozinho pronto para enfrentar qualquer inimigo, mas aceitando seu destino de ficar coberto de curativos como uma múmia e ser largado na soleira de uma porta, ciente de que tinha chegado sua hora. Do mesmo jeito que tinha admirado o assassino de *Alma no lodo*, Edward G. Robinson, falando torto com sua boca feminina. Eles eram homens o suficiente para aceitar a morte quando chegava a hora.

Quando chegar sua hora, chegou sua hora. Vovó Della parecia achar que esse fato era animador.

Às vezes, depois de Norma Jeane passar a manhã toda trabalhando com Della, limpando o apartamento, lavando e secando louças, Della a levava num passeio especial para alimentar os pássaros. O momento mais feliz de Norma Jeane! Vovó e ela espalhavam migalhas de pão no solo arenoso de um lote vazio e ficavam olhando a uma distância curta os pássaros chegarem, cuidadosos, mas famintos, uma agitação de asas, biquinhos rápidos disparando. Pombos de vários tipos, papafigo, gaios barulhentos e nervosos, um monte de pardais de penacho preto. E, no meio das vinhas das campsis, beija-flores não muito maiores do que vespas. Della identificou o pássaro minúsculo com habilidade de voar para trás e para os lados, diferente de qualquer outro, um "demoniozinho habilidoso" quase manso, mas que não comia migalhas ou sementes. Norma Jeane ficava fascinada com esses pássaros de penas iridescentes verdes e carmesim que brilhavam metálicas sob o sol, agitando as asas tão rápido que só se via um borrão, estendendo seus bicos finos e longos como agulhas para dentro das flores tubulares para sugar nutrientes, pairando no ar e desaparecendo em um piscar de olhos!

— Ah, Vovó, aonde eles *vão*?

Vovó Della deu de ombros. A sua disposição para ser Vovó e entreter uma criança solitária já havia passado.

— Quem sabe? Vão aonde pássaros vão.

Seria comentado, depois de sua morte, que Della Monroe havia envelhecido desde a morte do marido. Quando ele estivera vivo, no entanto, ela reclamava dele para qualquer um que lhe desse ouvidos: bebida, "pulmões ruins", "maus hábitos". Pesada como Della era, seu rosto corado pela pressão alta, não havia cuidado bem da saúde.

Seguia se balançando pela vizinhança à procura da neta como uma vela de navio levada pelo vento. Assim que deixava Norma Jeane sair para brincar, já a queria de volta dentro de casa; dizia que estava salvando a garotinha da mãe...

— Aquela lá, ela partiu o coração da própria mãe.

Naquela tarde de agosto, de sol intenso e calor, ninguém estava na rua exceto algumas crianças atrás do edifício. Vovó Della teve uma premonição repentina de algo ruim, então se aventurou ao calor, gritando:

— Norma Jeane! Norma Jea-ne! — daquele jeito dela, com a faca do açougueiro batendo, um-dois-três, um-dois-três, chamando da entrada e chamando do beco atrás do edifício, e chamando do terreno baldio, e Norma Jeane e suas amiguinhas fugiam rindo para se esconder *e eu não respondi, ela não podia me obrigar!* No entanto, Norma Jeane amava a avó, a única pessoa viva que a amava de verdade, a única pessoa viva que a amava sem querer feri-la, apenas protegê-la. Exceto quando garotos na vizinhança falavam de Della Monroe, *Aquela elefante velha gorda!*, e Norma Jeane, ao ouvir, ficava envergonhada.

Norma Jeane se escondeu. Então, depois de um tempo, sem ouvir o chamado de Della, decidiu que era melhor voltar para casa; voltou da praia parecendo uma selvagem, sangue pulsando nos ouvidos, e uma velha da idade de Vovó xingando *Onde você estava?! Sua avó estava te chamando, mocinha!* Norma Jeane entrou depressa no prédio e subiu correndo para o terceiro andar, como tinha feito tantas vezes, ainda que soubesse que dessa vez seria diferente, pois tudo estava quieto, aquela calmaria dos filmes antes de uma surpresa, e quase sempre uma surpresa que fazia você gritar, para a qual não dá para estar preparado. Ah, olha! A porta do apartamento de Vovó estava aberta. Tinha algo errado. Norma Jeane sabia que tinha algo errado. E lá dentro, Norma Jeane sabia o que encontraria.

Pois Vovó já havia caído antes, quando eu estava em casa. Perdeu o equilíbrio, tonta de repente. Eu a encontrei no chão da cozinha, atordoada e gemendo e ofegante sem saber o que havia acontecido e eu a ajudei a se levantar, ela então se sentou em uma cadeira e eu levei seus comprimidos e pedaços de gelo enrolados em um

pano para pressionar no rosto pegando fogo e foi tudo assustador, mas depois de um tempo ela começou a rir e eu soube que tudo ficaria bem.

Mas daquela vez não ficou. Sua avó estava deitada no chão do banheiro, seu corpo grande e suado espremido entre a banheira e o vaso sanitário, ambos limpos impecavelmente naquela manhã, o cheiro de produto de limpeza rebatendo a fraqueza humana, lá estava Vovó Della caída de lado como um peixe trazido pelas ondas, o rosto gigante e com manchas vermelhas, os olhos parcialmente abertos e sem foco, a respiração ofegante.

— Vovó! *Vovó!* — Era uma cena de filme e ainda assim era real.

Vovó Della alcançou cegamente a mão de Norma Jeane como se quisesse ser içada. Emitia um som gutural sufocado, de início incompreensível. Não estava furiosa nem ralhando. Ah, aquilo estava errado! Norma Jeane sabia. Ela se ajoelhou ao lado da avó, sentindo aquele odor de carne doentiamente condenada, de suor e gás intestinal e entranhas, reconhecendo-o de imediato, o odor da morte, e ela estava chorando e:

— Vovó, não morra! — Mas a mulher arrebatada agarrou a mão de Norma Jeane em um espasmo que quase quebrou seus dedos, e conseguiu dizer, cada palavra trabalhada e percussiva como um prego atingido com uma força tremenda:

— *Deus te abençoe criança eu te amo.*

4.

Foi culpa minha! Culpa minha a Vovó ter morrido.

Não seja ridícula. Não foi culpa de ninguém.

Eu não fui para casa quando ela me chamou! Fui ruim.

Olha, foi culpa de Deus. Agora volte a dormir.

Mãe, será que ela pode ouvir a gente? Será que Vovó pode ouvir a gente?

Deus, espero que não!

É culpa minha o que houve com Vovó. Ah, Mamãe...

Não sou Mamãe, sua idiotazinha nojenta! Chegou a hora dela, só isso.

Usando o cotovelo pontudo para afastar a criança. Sem desejo de lhe dar um tapa porque não queria usar as mãos avermelhadas e ressecadas.

(As mãos de Gladys! Ela morria de pavor de que o câncer se infiltrasse em seus ossos, através dos produtos químicos.)

E não encosta em mim, maldição. Você sabe que não suporto.

Um momento difícil para aqueles nascidos sob o signo de Gêmeos. Os irmãos trágicos.

Quando vinha a ligação para Gladys Mortensen no laboratório de cortes de negativos, hesitante, ela precisava ser levada ao telefone de tão assustada que ficava. Seu supervisor, o sr. X. — que já tinha sido apaixonado por ela; sim, havia implorado que ela casasse com ele, ele teria deixado a família por ela quando ela era sua assistente em 1929, antes de Gladys ter sido rebaixada por conta da doença, *não por culpa dela* —, entregava o receptor em silêncio. O fio de borracha estava torcido como uma corda. A coisa estava viva, mas Gladys se recusava categoricamente a reconhecê-la. Seus olhos estavam cheios de água dos produtos virulentos com os quais estivera trabalhando (um trabalho que deveria ter ido para outra pessoa, um empregado de posição mais baixa, mas Gladys se recusava a dar a satisfação de reclamar com o sr. X) e havia um rugido leve em seus ouvidos como se vozes de filme murmurassem *Agora! Agora! Agora! Agora!* — e isso, também, ela ignorou. Tornara-se adepta, desde os 26 anos, quando a última de suas filhas nasceu, a ignorar, filtrar as numerosas vozes intrusivas em sua mente que ela sabia que eram irreais; mas às vezes estava cansada e uma voz se sobressaía, como uma estação de rádio subitamente sintonizada com volume alto. Ela teria dito, caso lhe perguntassem, que essa "ligação de emergência" era sobre sua filha Norma Jeane. (As outras duas, morando no Kentucky com o pai, haviam desaparecido de sua vida. Ele simplesmente as levara. Dissera que Gladys era uma "mulher doente", e talvez isso fosse verdade.) *Algo aconteceu com. Sua filha. Sinto muito. Foi um acidente.* Em vez disso, a notícia era sobre a mãe de Gladys! Della! Della Monroe! *Algo aconteceu com. Sua mãe. Sinto muito. Você pode vir o mais rápido possível?*

Gladys deixou o telefone cair, pendurado até o fim do fio retorcido. O sr. X teve de segurá-la, para evitar que ela desmaiasse.

Meu Deus, ela tinha se esquecido de Della. Sua própria mãe, Della Monroe. Ao expulsá-la de seus pensamentos, Gladys permitira que Della se tornasse vulnerável ao perigo. Della Monroe, nascida sob o signo de Touro. (O pai de Gladys havia morrido no inverno anterior. Gladys estava doente na época com uma de suas enxaquecas violentas e não conseguiu ir ao funeral, ou sequer a Venice Beach para ver a mãe. De alguma forma, conseguira se esquecer de Monroe, seu pai, acreditando que Della ficaria de luto pelas duas. E se Della tinha nojo da filha, isso ajudaria Della a não pensar em ser uma viúva. "Meu pobre pai morreu na Ofensiva Meuse-Argonne. Tomou gás mostarda em Argonne", contara aos amigos por anos. "Nunca cheguei a conhecê-lo.") Gladys não fora capaz de amar Della nos últimos anos, amar era exaustivo e requeria força demais, mas ela imaginava que Della, sendo Della, viveria mais do que ela. Della viveria mais do que a filha órfã, Norma Jeane, que estava sob seu cuidado. Gladys não havia amado Della porque

• 67 •

temia o julgamento da velha. *Olho por olho, dente por dente. Mãe alguma pode abandonar os filhos sem ser obrigada a pagar o preço.* Ou, se ela havia amado Della, tinha sido um tipo briguento de amor, inadequado para proteger a mãe do perigo.

Pois é isso que *é amor*. Uma proteção do perigo.

Se há perigo, há um *amor inadequado*.

A criança Norma Jeane, a quem era difícil não culpar, que encontrou a avó morrendo no chão, não se feriu de forma alguma.

Era como se um "raio tivesse atingido" Vovó, Norma Jeane diria.

Mas o raio havia errado Norma Jeane; e por isso, Gladys resolveu se sentir grata.

Interpretando como um sinal; como era um sinal que tanto ela quanto Norma Jeane haviam nascido geminianas, no mês de junho, enquanto Della, com quem era impossível se relacionar, havia nascido em Touro, na maior distância possível da Constelação de Gêmeos. *Opostos se atraem, opostos se repelem.*

Suas outras filhas haviam nascido com signos muito diferentes. Era um alívio para Gladys que, a milhares de quilômetros de distância, no Kentucky, elas tinham escapado da esfera da influência de sua mãe doente; elas pertenciam inteiramente ao pai. Elas seriam poupadas!

É claro, Gladys levou Norma Jeane para sua casa. Não abriria mão de sangue do seu sangue para lares temporários ou para o orfanato público — como Della sempre insinuava com certo pesar que seria o destino da garotinha se não fosse por *ela*. Gladys quase gostaria de acreditar no paraíso cristão, e que Della olhando lá de cima para ela e Norma Jeane no bangalô na avenida Highland, descontente que sua previsão não havia se realizado. *Viu só? Não sou uma mãe ruim! Estive fraca. Estive doente. Alguns homens me maltrataram. Mas agora estou bem. Estou forte!*

Ainda assim, a primeira semana com Norma Jeane foi um pesadelo. Morando em um lugar muito apertado, nos fundos de um bangalô fedendo a mofo! Difícil dormir na mesma cama molenga. Difícil dormir de qualquer forma. Enfurecia Gladys que sua própria filha parecesse ter medo dela. A menina se encolhia e choramingava como um cachorro chutado. *Não é culpa minha se sua preciosa avó morreu. Não fui eu que a matei!* Ela não suportava o choro da criança, a coriza escorrendo do nariz e o jeito que, como uma criança abandonada de filme, ela se agarrava à boneca, agora surrada e suja.

— Este troço! Você ainda tem este troço! Proíbo você de falar com ela! Este é o primeiro passo para... — Gladys parou, trêmula, incapaz de verbalizar o medo que sentia. (Ora, Gladys se perguntou, ela odiava tanto assim a boneca? Afinal de contas, tinha sido seu presente de aniversário para a filha. Era inveja da atenção que Norma Jeane dava a ela? A boneca de cabelo dourado com olhos azuis vazios e sorriso congelado *era* Norma Jeane — será que era esse o problema? Aquele

• 68 •

presente tinha sido quase uma piada; um amigo dera a boneca a Gladys dizendo tê-la comprado em algum lugar, mas, provavelmente, conhecendo aquele viciado como conhecia, ele a havia roubado de um carro ou de uma varanda, dera o fora com a boneca amada de alguma garotinha, partindo seu coração, perverso como Peter Lorre em *M, o Vampiro de Dusseldorf*!) Mas ela não conseguia tirar aquela porcaria das mãos de Norma Jeane. Ao menos ainda não.

5.

Estavam morando juntas, mãe e filha. Na época dos ventos de Santa Ana, o sufocante ar manchado de fumaça e os fogos do Inferno no outono de 1934.

Estavam morando em um bangalô de três cômodos alugado em uma pensão na avenida Highland, número 828, Hollywood...

— Uma caminhada de cinco minutos até o Hollywood Bowl — descrevia Gladys com frequência. Embora, na verdade, nunca tivessem caminhado até o Hollywood Bowl.

A mãe tinha trinta e quatro anos, e a filha, oito.

Havia uma distorção sutil ali, como um reflexo em uma casa de espelhos que é *quase normal* a ponto de parecer confiável, mesmo não sendo. Que Gladys tinha 34 anos! — e sua vida não tinha nem começado. Ela tivera três filhas e todas foram tiradas de sua vida, e, de certa forma, apagadas, e agora aquela criança de oito anos, com olhos enlutados, a jovem alma velha, uma repreensão a si mesma que ela não era capaz de suportar mas precisava, pois *nós só temos uma à outra*, como Gladys dissera à criança repetidas vezes, *enquanto eu tiver força para manter tudo no lugar*.

A estação de incêndios não era inesperada. Punições apropriadas nunca são inesperadas.

Porém, antes dos incêndios de Los Angeles em 1934, havia uma ameaça no ar do sul da Califórnia. Não eram necessários os ventos soprando do deserto de Mojave para saber que o caos logo ficaria incontrolável. Dava para ver nos rostos perplexos, desgastados de andarilhos (como eram chamados) nas ruas. Dava para ver em algumas nuvens de formatos demoníacos acima do Pacífico. Dava para ver em insinuações veladas e em código, nos sorrisos suprimidos e nas risadas abafadas de certas pessoas no Estúdio em que você um dia confiara. Melhor não ouvir as notícias no rádio. Melhor nem espiar as seções de notícias de jornal algum, nem o *Los Angeles Times*, que, com frequência, era deixado pelo pensionato (de propósito? Para provocar os inquilinos mais sensíveis, como Gladys?), pois você não ia querer saber as estatísticas alarmantes a respeito do desemprego americano, famílias despejadas e sem ter onde morar por todo o país, ou os suicídios dos falidos e

de veteranos da Primeira Guerra Mundial, deficientes e desempregados e "desesperançosos". Você não ia querer ler a respeito das notícias na Europa. Na Alemanha. *Esta próxima Guerra, lutaremos bem aqui. Não há saída desta vez.* Gladys fechava os olhos, em dor. Rápido como o início de uma enxaqueca. Essa convicção fora murmurada em uma voz não que não era a dela, uma voz masculina de autoridade no rádio.

Por motivos assim, Gladys levou Norma Jeane para morar com ela no bangalô na avenida Highland. Embora ainda passasse muitas horas no Estúdio e sentisse um terror perpétuo só de pensar em ser demitida (por toda Hollywood, funcionários de estúdios estavam sendo mandados embora), havia dias em que nada a tirava da cama, de tanto peso que o mundo depositava em sua alma. Ela estava determinada a ser uma "boa mãe" para a filha no pouco tempo restante. Pois se não houvesse uma Guerra lançada pela Europa ou pelo Pacífico, poderia muito bem haver uma guerra vinda do céu; H.G. Wells havia profetizado um grande horror em *A guerra dos mundos*, que, por algum motivo, Gladys quase o memorizara por inteiro, como partes de *A máquina do tempo*. (Tinha a crença vaga de que o pai de Norma Jeane havia lhe dado uma coleção com essas e outras novelas escritas por Wells, além de alguns volumes de poesia, mas, na verdade, esses lhe haviam sido dados "para sua edificação" por um funcionário do Estúdio que havia sido amigo do pai de Norma Jeane; amigo este que também havia trabalhado para o Estúdio por um período breve de tempo em meados de 1920.) Uma invasão marciana: por que não? Quando estava em seus dias de bom humor, Gladys acreditava em astrologia e na influência poderosa das estrelas e dos demais planetas na humanidade. Fazia sentido que houvesse outros seres no universo e que estes, à imagem de seu Criador, nutrissem um interesse cruel e predatório na humanidade. Tal invasão combinaria com o Apocalipse no sul da Califórnia, na opinião de Gladys o único livro convincente da Bíblia. Em vez de anjos cheios de ira com espadas flamejantes, por que não marcianos fúngicos e feios, lançando raios de calor invisíveis que "explodiam em chamas" quando atingiam seus alvos humanos?

Mas Gladys realmente acreditava em marcianos? Em uma possível invasão do céu?

— Estamos no século xx. Os tempos mudaram desde o reinado de Jeová, então temos cataclismas.

Ninguém sabia se Gladys estava brincando ou provocando ou sendo fatalmente séria. Fazendo tamanhas declarações em sua voz sexy de Harlow, as costas das mãos em seus quadris magros. Seu olhar cintilante era firme e inflexível. Os lábios inchados, de um vermelho úmido. Norma Jeane via com inquietude que outros

adultos, em especial homens, eram fascinados por sua mãe, a mesma fascinação provocada por um corpo excessivamente inclinado para fora de uma janela alta ou por cabelo muito próximo de uma chama de vela. Apesar da mecha de cabelo branco grisalho subindo da testa (que, por "desdém", Gladys se recusava a pintar), das sombras enrugadas e roxas debaixo dos olhos e da inquietude febril de seu corpo. Na entrada do pensionato ou na calçada, e na rua, onde quer que Gladys encontrasse alguém que lhe desse ouvidos, Gladys *fazia cena*. Quem via muitos filmes sabia que Gladys estava *fazendo cenas*. Pois mesmo *fazer uma cena* sem sentido claro significava capturar atenção, e isso ajudava a acalmar a mente. Era empolgante, também, aquele tanto de atenção que Gladys atraía era erótico.

Erótico: significa que você é "desejada".

Pois a loucura é sedutora, sexy. Loucura feminina.

Desde que a mulher seja razoavelmente jovem e atraente.

Norma Jeane, uma criança tímida, por vezes uma criança invisível, gostava de que outros adultos, em especial homens, encarassem com tanto interesse esta mulher que era sua mãe. Se a risada nervosa de Gladys e as mãos que gesticulavam sem cessar não haviam matado o interesse inicial, *ela poderia ter encontrado outro homem para amá-la. Ela poderia ter encontrado um homem para se casar com ela. Nós poderíamos ser salvas!* Norma Jeane não gostava de que, depois de uma dessas emocionantes encenações públicas, quando Gladys estava de volta em casa, ela poderia engolir um punhado de comprimidos e se jogar na cama de latão, tremendo e insensível, sem sequer dormir, apenas com os olhos embaçados, como se tivessem muco, por horas. Se Norma Jeane tentasse tirar suas roupas, Gladys talvez a xingasse e lhe desse um tapa. Se Norma Jeane tentasse puxar os saltos apertados, Gladys talvez a chutasse:

— Não! Não encosta! Eu posso passar lepra. Me deixe em paz.

Se ela tivesse tentado mais com esses homens. Talvez. Poderia ter funcionado!

6.

Onde quer que você esteja, estou lá. Mesmo antes de você chegar ao lugar onde está indo, eu já estou lá, esperando.

Estou em seus pensamentos, Norma Jeane. Sempre.

Que memórias boas! Ela sabia que era privilegiada.

Era a única criança na Escola Highland a ter uns "trocados" — em uma bolsinha de moedas feita de cetim vermelho — para comprar seu próprio almoço em um mercado na esquina. Tortas de fruta, refrigerante de laranja. Às vezes um pacote de biscoitos de manteiga de amendoim. Tão gostosos! A boca enchia de

água ao se lembrar dessas guloseimas, anos depois. Alguns dias, depois da aula, mesmo no inverno quando o sol se punha cedo, Norma Jeane podia percorrer a pé sozinha os quatro quilômetros até o cinema, o Grauman's Egyptian Theatre, no Hollywood Boulevard, onde, por apenas dez centavos, assistia a uma sessão dupla.

A Princesa Cintilante e o Príncipe Sombrio! Como Gladys, eles estavam sempre esperando para consolá-la.

— Esses "dias de cinema". Não conte a ninguém — alertou Gladys a Norma Jeane para não confiar em pessoa alguma; não confie em ninguém, nem nos amigos. Eles poderiam entender errado e serem muito rígidos no julgamento de Gladys. Mas Gladys com frequência tinha que trabalhar até tarde. Havia projetos em "desenvolvimento" que apenas Gladys Mortensen poderia fazer, seu supervisor dependia dela; sem Gladys, sucessos de bilheteria como *Dias felizes*, com Dixie Lee, e *Kiki*, com Mary Pickford, poderiam ter sido desastres. De qualquer forma, Gladys insistia que era seguro ir ao Grauman's.

— Só se sente no fundo, perto do corredor. Olhe para a frente, para a tela. Reclame para o lanterninha se alguém incomodar você. E não fale com estranhos.

Voltando para casa ao anoitecer depois da sessão dupla, desorientada como se ainda estivesse dentro do arrebatamento onírico do cinema, Norma Jeane seguia as instruções da mãe para caminhar "rápido, como se soubesse para onde está indo, perto da calçada e sob a luz dos postes. Não faça contato visual com ninguém e não aceite carona de quem quer que seja, *nunca*".

E coisa alguma jamais me aconteceu. Que eu me lembre.

Porque ela estava sempre comigo. E ele também.

O Príncipe Sombrio. Se o homem estava em qualquer lugar, era no sonho cinematográfico. O coração acelerava quando ela se aproximava do Egyptian Theatre, com seus ares de catedral. Seu primeiro vislumbre dele seria nos pôsteres do lado de fora, fotos bonitas e brilhantes atrás de vidro como obras de arte para se admirar. *Fred Astaire, Gary Cooper, Cary Grant, Charles Boyer, Paul Muni, Fredric March, Lew Ayres, Clark Gable.* Do lado de dentro, eles estariam gigantescos na tela, e ainda assim seria intimista, era possível esticar a mão e tocá-los — quase! Falando com outras pessoas, abraçando e beijando belas mulheres, ainda assim, definindo-se para *você*. E essas mulheres também — estavam ao seu alcance, eram visões de si mesma em um espelho de contos de fadas, Amigas Mágicas em outros corpos, com rostos que eram de alguma forma, misteriosamente, o seu próprio. Ou um dia seriam. *Ginger Rogers, Joan Crawford, Katharine Hepburn, Jean Harlow, Marlene Dietrich, Greta Garbo, Constance Bennett, Joan Blondell, Claudette Colbert, Gloria Swanson.* Como sonhos sonhados em sucessões confusas, as his-

tórias se amalgamavam. Havia musicais estrondosos e cheios de cor, havia dramas sombrios, havia comédias "pastelão", havia sagas de aventura, guerra, tempos antigos — versões de sonho em que os mesmos rostos poderosos apareciam e reapareciam. Em disfarces e figurinos diferentes, habitando destinos diferentes. Lá estava ele! *O Príncipe Sombrio.*

E sua Princesa.

Onde quer que você esteja, estou lá. Mas isso não era sempre verdade na escola.

A pensão na avenida Highland número 828 só hospedava adultos, exceto a pequena Norma Jeane com seu cabelo cacheado, que era a favorita entre os inquilinos. (Uma inquilina observou para Gladys: "Este lugar não é apropriado para crianças, com esses tipos que vivem entrando e saindo". Gladys retrucou, aborrecida: "O que quer dizer com 'esses tipos'? Todos nós aqui trabalhamos no Estúdio". E a mulher respondeu com uma risada impetuosa: "Todos nós aqui trabalhamos no Estúdio".)

Mas na escola havia crianças.

Eu tinha medo delas! As teimosas, era preciso vencer rápido. Não havia segunda chance. Quem não tivesse irmãos ou irmãs estava sozinho. Eu era a estranha ali. No fundo, acho que queria demais que gostassem de mim. Eles me chamavam de Olho de Peixe e Cabeção, eu nunca soube por quê.

Gladys dizia aos amigos que era "obcecada" com "o ensino público pobre" de sua filha, mas visitou a Escola Highland apenas uma vez nos onze meses em que Norma Jeane foi aluna de lá, e, mesmo assim, só porque tinha sido chamada.

O Príncipe Sombrio não se fez presente de forma alguma.

Mesmo sonhando acordada, mesmo fechando os olhos com força, Norma Jeane não conseguia imaginá-lo. Ele estaria esperando por ela no sonho de cinema; essa era sua felicidade secreta.

7·

— Tenho planos para você, Norma Jeane. Para *nós.*

Um piano tipo espineta Steinway branco que era tão lindo que Norma Jeane o encarava encantada, tocando sua superfície lustrosa com dedos curiosos: ah, era para *ela?*

— Você vai fazer aulas de piano. Como eu quis um dia.

A sala de estar no apartamentinho de três cômodos de Gladys era pequena e já entulhada de mobília, mas se abriu espaço para o piano, "que costumava ser de Fredric March", como Gladys se gabava com frequência.

• 73 •

O distinto sr. March, que havia feito seu nome no cinema mudo, estava sob contrato com o Estúdio. Ele havia "feito amizade" com Gladys no café do lugar um dia; ele lhe vendeu o piano por um "preço consideravelmente baixo" como um favor a ela, sabendo que Gladys não tinha muito dinheiro; ou, em outra versão da história de Gladys de como ela tinha adquirido um piano tão especial, o sr. March havia apenas dado de presente "como um gesto de seu apreço por ela". (Gladys levou Norma Jeane para ver Fredric March em *Corações unidos*, com Carole Lombard, no Grauman's; ao todo, mãe e filha viram o filme três vezes e: "Seu pai teria ciúmes se soubesse", observou Gladys de forma misteriosa.) Já que Gladys ainda não podia pagar por um professor de piano profissional para Norma Jeane, conseguiu para a filha aulas casuais de outro inquilino no bangalô, um inglês chamado Pearce, que era substituto de diversos homens em papéis principais, incluindo Charles Boyer e Clark Gable. Era de altura mediana, bonito, com um bigode fino. Ainda assim, não exalava qualquer simpatia — "presença" alguma. Norma Jeane tentou agradá-lo praticando as lições com obediência; ela amava tocar o "piano mágico" quando estava sozinha, mas os suspiros e as caretas do sr. Pearce a envergonhavam. Ela logo adquiriu o mau hábito de repetir notas compulsivamente, até que:

— Minha querida, você não deve *gaguejar* as teclas — disse o sr. Pearce em seu sotaque entrecortado e irônico. — Já não basta *gaguejar* a língua inglesa.

Gladys, que havia conseguido "pegar" um pouco de piano, tentou ensinar Norma Jeane o que sabia, mas suas sessões na espineta eram um desgaste maior ainda do que as com o sr. Pearce. Gladys gritava, exasperada:

— Você não ouve quando toca uma nota errada? Um *sustenido, bemol*? Você é *analfabeta musical*? Ou só é *analfabeta* mesmo?

No entanto, as aulas de piano de Norma Jeane continuaram esporadicamente. E de vez em quando havia também aulas de canto com uma amiga de Gladys, também inquilina no bangalô, que trabalhava no departamento de música no Estúdio. A srta. Flynn falou a Gladys:

— Sua menina tem uma personalidade doce, sincera. Ela se esforça muitíssimo. Mais do que algumas das jovens cantoras que temos contratadas! Mas, neste momento — Jess Flynn falou baixo, para que Norma Jeane não ouvisse —, ela realmente não tem voz alguma.

Gladys disse:

— Ela vai ter.

* * *

Era o que fazíamos juntas em vez de ir à igreja. Nossa adoração.

Nos domingos em que Gladys tinha dinheiro para botar gasolina ou um amigo homem para fornecê-la, ela dirigia com Norma Jeane para ver os lares das "estrelas". Em Beverly Hills, Bel Air, Los Feliz e Hollywood Hills. Pela primavera e verão de 1934, e adentro do outono atingido pela seca. A voz de Gladys era uma mezzo-soprano, inflada de orgulho. O lar palaciano de Douglas Fairbanks. O lar palaciano de Mary Pickford. O lar palaciano de Pola Negri. Os lares palacianos de Tom Mix e Theda Bara e:

— Bara se casou com um empresário multimilionário e se aposentou. Inteligente. — Norma Jeane olhava. Que casas gigantescas! Eram mesmo como palácios ou castelos nos livros de contos de fadas que tinha visto. Nunca tão felizes, mãe e filha, como nesses momentos mágicos cruzando aquelas ruas brilhantes. Norma Jeane não corria risco algum de gaguejar e irritar sua mãe, porque só Gladys falava, e: — A casa de Barbara La Marr, "a garota que era excessivamente bonita", como dizem nos jornais. (É só uma piada, querida. É impossível ser bonita em excesso, assim como ser rico em excesso.) A casa de W.C. Fields. Ali, a antiga casa de Greta Garbo... Linda, mas menor do que era de se esperar. E ali, passando aquele portão, a mansão de arquitetura espanhola da incomparável Gloria Swanson. E ali, a casa de Norma Talmadge, "nossa" Norma. — Gladys estacionou o carro para que ela e a criança pudessem olhar a mansão elegante de pedra em que Norma Talmadge havia vivido com o marido produtor de cinema em Los Feliz. Oito magníficos leões da Metro-Goldwyn-Mayer em granito guardavam a entrada! Norma Jeane olhava sem parar. E a grama tão verde e vistosa. Se Los Angeles era mesmo uma cidade de areia, ninguém diria isso a julgar por Beverly Hills, Bel Air, Los Feliz ou em Hollywood Hills. Não chovia fazia semanas e em todos os outros lugares a grama estava queimada, morrendo ou morta, mas nestes lugares de contos de fadas os gramados estavam uniformemente verdes. Buganvílias carmesins e roxas não paravam de desabrochar. Havia árvores em formatos exóticos que Norma Jeane nunca tinha visto em outros lugares: ciprestes italianos, Gladys os chamava. Nada de palmeiras atrofiadas e apodrecidas do tipo que cresce por todo o lado, mas palmeiras reais, mais altas que as maiores casas. E: — A antiga casa de Buster Keaton. Ali, Helen Chandler. Atrás daqueles portões, Mabel Normand. E Harold Lloyd. John Barrymore. Joan Crawford. E Jean Harlow... "nossa" Jean. — Norma Jeane gostava que Jean Harlow, como Norma Talmadge, morava em um lugar cercado de verde.

Sobre essas casas o sol sempre brilhava com brandura e não queimava. Se houvesse nuvens, seriam brancas e fofas em um céu azul pintado à perfeição.

— Lá, Cary Grant! E tão jovem. E lá, John Gilbert. Lillian Gish… só uma de suas mansões antigas. E lá, na casa da esquina, a falecida Jeanne Eagels… pobrezinha.

Norma Jeane perguntou de imediato o que havia acontecido com Jeanne Eagels. No passado, Gladys dissera com simplicidade e tristeza: *Ela morreu*. Dessa vez, disse com desdém:

— Eagels! Uma drogadinha. Magra que nem um esqueleto, dizem, no fim de tudo. Trinta e cinco anos e *velha*.

Gladys seguiu em frente. O passeio continuou. Às vezes, Gladys começava em Beverly Hills e voltava pela avenida Highland no fim da tarde; às vezes, ela dirigia diretamente para Los Feliz e voltava por Beverly Hills; às vezes, ela subia na região menos populosa das colinas em Hollywood Hills, onde moravam estrelas mais jovens, ou personalidades-prestes-a-virar-estrelas. Às vezes, como se levada contra a própria vontade, como uma sonâmbula, ela entrava em uma rua por onde já tinham passado e repetia as observações:

— Viu? Por aquele portão, a casa em arquitetura espanhola de Gloria Swanson. E para lá, Myrna Loy. Logo acima… Conrad Nagel. — O passeio parecia crescer em intensidade mesmo com Gladys dirigindo mais devagar, o olhar vidrado no para-brisas do Ford verde enferrujado, que estava sempre precisando de uma limpeza. Ou talvez o vidro estivesse permanentemente coberto por uma película de sujeira. Pareceria haver algum propósito para o passeio, que, como em um filme de enredo complicado e cheio de nós, em breve se revelaria. A voz de Gladys transmitia reverência e entusiasmo como sempre, mas disfarçada ali havia uma raiva calma e implacável: — Lá… A mais famosa de todos: A TOCA DO FALCÃO. A casa do falecido Rudolph Valentino. *Ele* não tinha talento algum para atuar. Não tinha talento para a vida. Mas era fotogênico e morreu no momento certo. Lembre-se, Norma Jeane… *Morra no momento certo*.

Mãe e filha ficaram ali sentadas no Ford 1929 verde enferrujado, encarando a mansão barroca da grande estrela do cinema mudo Valentino sem nunca, jamais querer ir embora.

8.

Tanto Gladys quanto Norma Jeane vestiram-se para o funeral com cuidado e gosto meticulosos — apesar de perdidas entre os mais de sete mil "enlutados" lotando o Wilshire Boulevard nas vizinhanças do Templo Wilshire.

Um templo era uma "igreja judia", Gladys contou a Norma Jeane.

Um judeu era "como um cristão", mas de uma raça mais velha, sábia e trágica. Os cristãos tinham sido pioneiros no Oeste, no verdadeiro solo da terra; os judeus tinham sido pioneiros na indústria cinematográfica e criado uma revolução.

— Mãe, nós podemos ser judeus? — perguntou Norma Jeane.

Gladys começou a dizer não, então hesitou, riu e disse:

— Se eles nos quisessem. Se nós fossemos merecedoras. Se pudéssemos nascer uma segunda vez.

Gladys, que estivera falando por dias de como conhecia o sr. Thalberg "se não bem, em admiração de seu gênio cinematográfico", estava estonteante em um glamouroso vestido de crepe preto. Uma releitura do modelo clássico dos anos 1920 com cintura mais baixa, saia esvoaçante em camadas que ia até o tornozelo e gola elaborada de renda preta. Para acompanhar, usava um chapéu clochê e véu pretos, o véu subia e descia, subia e descia com a respiração quente e acelerada de Gladys. As luvas pareciam novas: cetim negro até o cotovelo. Meia-calça fumê, sapatos de salto de couro. O rosto era uma máscara cosmética, pálida como cera tal e qual o rosto de um manequim, os traços destacados, exagerados no estilo antigo de Pola Negri; o perfume era de uma essência doce forte, como laranjas estragando em um isopor quase sem gelo. Os brincos poderiam ter sido diamantes ou contas prateadas ou um vidro engenhosamente facetado que cintilava quando ela virava o rosto.

Nunca se arrependa de se endividar por um bom motivo.

A morte de um grande homem é sempre um bom motivo.

(Na verdade, Gladys havia comprado apenas os acessórios. O vestido de crepe fora "emprestado" do figurino do Estúdio, sem autorização.)

Norma Jeane, assustada com a multidão de estranhos se estendendo por quilômetros, policiais à paisana em cavalos, uma procissão de limusines escuras pela rua, ondas de choros, lamentações e berros e até aplausos, usava um vestido de veludo azul-escuro com gola e punhos de renda, um chapéu xadrez estilo escocês, luvas de renda branca, meia-calça grossa e sapatos de verniz brilhantes. Teve que faltar à escola naquele dia. Tinha sido paparicada, repreendida e ameaçada. Seu cabelo foi bem lavado (por uma Gladys muito séria) muito cedo naquela manhã, antes do alvorecer, pois havia sido uma das noites difíceis de Gladys: sua medicação controlada a deixou totalmente enjoada, seus pensamentos estavam "todos num redemoinho, como fitas de papel", e então o cabelo embaraçado de Norma Jeane teve que ser desembaraçado com força e sem piedade por um pente fino, e então escovado e escovado e escovado até brilhar — e com a ajuda de Jess Flynn (que ouvira a criança chorar às cinco da manhã) fora então trançado com cuidado e envolto ao redor da cabeça para que Norma Jeane parecesse, apesar dos olhos lacrimejantes e da boca amuada, uma princesa de conto de fadas.

Ele vai estar lá. No funeral. Segurando o caixão ou acompanhando o cortejo. Ele não falará com a gente. Não em público. Mas ele nos verá. Ele verá você, a filha dele. Você nunca saberá quando, mas tem de estar preparada.

A uma quadra do Templo Wilshire, uma multidão já se formava nos dois lados da rua. Apesar de não ser nem 7h30 e o funeral estar marcado para as nove. Havia polícia a cavalo e a pé; havia fotógrafos circulando pela área, ansiosos para começar a tirar fotos do evento histórico. Montaram barricadas na rua e nas calçadas, e, atrás delas, um grupo enorme e agitado de homens e mulheres esperava com avidez, com uma estranha paciência concentrada, pelas estrelas de cinema e outras celebridades que chegariam em uma sucessão de limusines com chofer, entrariam no Templo e partiriam de novo depois de longos noventa minutos, durante os quais a multidão inquieta — barrada do funeral íntimo, assim como de qualquer comunicação direta e de qualquer intimidade com tais personalidades — continuaria aumentando; e Gladys e Norma Jeane, empurradas contra uma das barricadas de madeira, agarradas à barricada e uma a outra. Enfim, da entrada principal do Templo saiu um caixão preto reluzente, carregado por pessoas de rosto solenes e trajes elegantes — a multidão atenta gritava os nomes conforme os reconhecia: *Ronald Colman! Adolphe Menjou! Nelson Eddy! Clark Gable! Douglas Fairbanks Jr.! Al Jolson! John Barrymore! Basil Rathbone!* E atrás deles embalada em pesar vinha a viúva, Norma Shearer, a estrela do cinema, da cabeça aos pés em um preto suntuoso, seu lindo rosto sob um véu; e atrás de srta. Norma Shearer, uma onda de celebridades começava a transbordar do Templo como um rio de lava dourada, também sombria em luto, os nomes evocados em uma litania que Gladys repetia para Norma Jeane, apoiada na barricada, em empolgação e medo, esperando não ser atropelada — *Leslie Howard! Erich von Stroheim! Greta Garbo! Joel McCrea! Wallace Beery! Clara Bow! Helen Twelvetrees! Spencer Tracy! Raoul Walsh! Edward G. Robinson! Charlie Chaplin! Lionel Barrymore! Jean Harlow! Groucho, Harpo e Chico Marx! Mary Pickford! Jane Withers! Irvin S. Cobb! Shirley Temple! Jackie Coogan! Bela Lugosi! Mickey Rooney! Freddie Bartholomew* em seu terno de veludo de *Um garoto de qualidade! Busby Berkeley! Bing Crosby! Lon Chaney! Marie Dressler! Mae West!* — e aqui fotógrafos e pessoas querendo autógrafos atravessavam as barricadas enquanto a polícia montada, com palavrões e seus cassetetes, tentava conter todos.

Houve empurra-empurra. Gritos raivosos, berros. Alguém pode ter caído. Alguém pode ter sido atingido por um cassetete ou atropelado pelos cascos de um cavalo. A polícia gritou em megafones. Então motores começaram a roncar cada vez mais alto. A comoção retrocedeu rápido. Norma Jeane, com o chapéu escocês torto e em pânico demais para chorar, agarra-se ao braço rígido de Gladys *e Mãe não me afastou, ela permitiu.* Aos poucos, a pressão da multidão começou a diminuir. O belo carro funerário preto como uma carruagem da morte e as numerosas limusines com chofer haviam partido, e apenas alguns espectadores sobraram,

pessoas normais que despertavam tanto interesse umas nas outras quanto pombos. Começaram a dispersar, podendo andar na rua livremente. Não havia mais para onde ir, mas não fazia sentido permanecer ali. O evento histórico, o funeral do grande pioneiro de Hollywood, Irving G. Thalberg, havia terminado.

Uma ou outra mulher enxugava os olhos. Muitos espectadores pareciam desorientados, como se tivessem sofrido uma grande perda sem saber qual era.

A mãe de Norma Jeane era uma dessas. Seu rosto parecia manchado atrás do véu úmido e grudento, e os olhos estavam cheios d'água e sem foco como peixes em miniatura nadando em direções opostas. Ela sussurrava para si mesma, tinha um sorriso tenso. Seu olhar esquadrinhava Norma Jeane sem parecer absorvê-la. Então ela começou a se afastar, insegura no salto alto. Norma Jeane notou dois homens, que não estavam juntos, mas a observavam. Um dos homens assobiou para ela, convidativo; foi como a abertura de uma repentina cena de dança em um filme de Ginger Rogers e Fred Astaire, exceto que não houve uma explosão de música, e Gladys não parecia notar o homem, e o homem perdeu interesse nela quase de imediato e se virou bocejando para seguir caminho. O outro homem, mexendo, distraído, na virilha como se estivesse sozinho e não sendo observado, vagava na outra direção.

Uma algazarra de cascos! Norma Jeane ergueu o olhar, surpresa de ver um homem à paisana montado em um grande e belo alazão com enormes olhos esbugalhados, admirando-a de cima.

— Garotinha, onde está sua mãe? Você não está aqui sozinha, está? — perguntou ele. Tomada por timidez, Norma Jeane balançou a cabeça, não. Depois correu atrás de Gladys e pegou em sua mão enluvada e de novo ficou grata por Gladys não ter puxado a mão, pois o policial as observava com atenção. *Ia acontecer logo. Mas ainda não.* Gladys, atordoada, parecia incapaz de se lembrar onde havia estacionado o carro, mas Norma Jeane se lembrava, ou quase, e depois de um tempo acabaram encontrando o Ford 1929 verde enferrujado em uma rua comercial perpendicular a Wilshire. Norma Jeane pensou em quão estranho isso era, e também, como as coisas que dão certo em um filme como era estranho ter a chave de um determinado carro; de centenas, de milhares de carros a sua chave serve apenas para um; uma chave para o que Gladys chamava de "ignição"; e quando se gira a chave, a "ignição" liga o motor. E você não está perdida nem ilhada a quilômetros de casa.

O interior do carro estava um forno. Norma Jeane se remexia com vontade de ir ao banheiro. Gladys disse com petulância, limpando os olhos:

— Eu só não quero sentir tristeza. Mas guardo meus pensamentos para mim. — Para Norma Jeane, disse com súbita dureza: — Que raios aconteceu

com seu vestido? — A bainha havia prendido em uma farpa na barricada e estava rasgada.

— Eu... não sei. Não fui *eu* que fiz isso.

— Então quem foi? Papai Noel?

Gladys tinha a intenção de ir até o "cemitério judeu", mas não sabia onde ficava. Nas muitas vezes em que parou em Wilshire para pedir informações, ninguém parecia saber. Ela seguiu reto, fumando um Chesterfield. Tinha jogado o chapéu clochê com o véu grudento no banco de trás com as outras tralhas — jornais, revistas sobre cinemas e livros de bolso, lenços endurecidos, e peças de roupa de todos os tipos — acumuladas havia meses. Enquanto Norma Jeane se revirava de desconforto, ela disse, devaneando:

— Talvez se você for um judeu como Thalberg, seja diferente. Deve haver uma perspectiva diferente no universo. O calendário nem é o mesmo que o nosso. O que é surpresa perpétua para nós, tão novo, não é novidade para eles. Eles meio que vivem no Antigo Testamento, todas aquelas pragas e profecias. Se a gente pudesse ter esse tipo de perspectiva. — Ela hesitou. Olhou de esguelha para Norma Jeane, que estava tentando segurar o xixi, mas a pressão era tão forte que havia uma dor aguda no meio de suas pernas como uma agulha. — *Ele* tem sangue judeu. Isso é parte da barreira entre nós. Mas ele nos viu hoje. Ele não podia falar, mas seus olhos falaram. Norma Jeane, ele viu *você*.

Foi então, a menos de dois quilômetros da avenida Highland, que Norma Jeane molhou as calcinhas — a mortificação, a miséria! —, mas não havia nada a ser feito uma vez que começou. Gladys sentiu o cheiro do xixi imediatamente e começou a dar tapas e socos em Norma Jeane enquanto dirigia, furiosa, e:

— Porca! Imunda! Destruiu esse vestido lindo que não é nem *nosso*! Você faz essas coisas de propósito, não é?

Quatro dias depois, o primeiro dos ventos de Santa Ana começou a soprar.

9.

Porque ela amava a criança e queria poupá-la da dor.

Porque ela estava envenenada. E a garotinha estava envenenada.

Porque a cidade de areia estava ruindo em chamas.

Porque o cheiro de queimado estava saturando o ar.

Porque, pelo calendário, aqueles nascidos sob o signo de Gêmeos devem agora "agir de forma decisiva" e "mostrar coragem ao determinar a própria vida".

Porque já passava a sua hora do mês, e o sangue nela havia parado de fluir. E ela não seria mais uma mulher desejada por homem algum.

Porque por treze anos ela havia trabalhado no laboratório de filmes no Estúdio e por treze anos havia sido uma funcionária confiável, devotada e leal, ajudando a tornar possíveis os grandes filmes do Estúdio, promovendo as grandes estrelas da tela americana e transformando nada menos do que a alma dos Estado Unidos, tudo isso para então descobrir sua juventude sugada, descobrir que agora estava mortalmente doente na alma. Mentiram para ela na enfermaria do Estúdio, o médico da empresa insistindo que seu sangue não estava envenenado quando, na verdade, seu sangue estava envenenado, sim, um veneno químico que se infiltrara pelas luvas de borracha duplas e penetrara nos ossos de suas mãos, aquelas mãos que seu amante havia beijado descrevendo como "mãos de confortar", lindas e delicadas, e também na medula, circulando pelo sangue e cérebro adentro com vapores tóxicos entrando em seus pulmões desprotegidos. E seus olhos, a visão vacilante. Olhos que doíam mesmo no sono. E os colegas de trabalho se negando a reconhecer suas próprias doenças por medo de serem demitidos — "ficarem desempregados". Porque era a estação do inferno, 1934 nos Estados Unidos, a estação da vergonha. Porque Gladys tinha faltado ao trabalho por motivo de doença e mais uma vez por doença e mais outra vez por doença, até que uma voz a informou de que ela "não estava mais na folha de pagamentos do Estúdio, com o passe do Estúdio cancelado e a entrada negada". Depois de treze anos.

Porque nunca mais ela trabalharia para o Estúdio. Nunca mais trabalharia por uma miséria vendendo a alma por mera sobrevivência animal. Porque ela deveria purificar a si e a criança afligida.

Porque a criança era uma versão secreta dela mesma que havia sido exposta.

Porque a criança era uma aberração deformada, disfarçada de linda garotinha com cabelo cacheado. *Porque havia desilusões.*

Porque o próprio pai da criança havia desejado que ela não nascesse.

Porque ele havia dito que duvidava que fosse dele.

Porque ele dera dinheiro, notas espalhadas pela cama.

Porque a soma dessas notas não chegava a 225 dólares, o valor do amor deles.

Porque ele disse a ela que nunca a amara; ela havia entendido mal.

Porque ele disse a ela que não telefonasse de novo, não o seguisse na rua.

Porque havia desilusões.

Porque antes da gravidez ele a amara, e depois, não mais. Porque ele teria casado com ela. Ela tinha certeza.

Porque a criança nascera três semanas antes do esperado, precisava ser de Gêmeos como a mãe. E tão amaldiçoada quanto ela.

Porque ninguém nunca amaria uma criança tão amaldiçoada assim.

Porque os focos de incêndio nas colinas eram uma convocação clara e um sinal.

<p align="center">* * *</p>

Não seria o Príncipe Sombrio quem viria para minha mãe.

Pelo resto da minha vida, o horror de que um dia estranhos também viriam atrás de mim para me levar para longe nua e delirando em um espetáculo de dar pena.

Ela foi obrigada a ficar em casa e faltar à escola. Sua mãe não permitiria que ela andasse entre inimigos. Jess Flynn às vezes era confiável e às vezes não. Pois Jess Flynn era empregada do Estúdio e, possivelmente, uma espiã. Ainda assim, Jess Flynn era uma amiga que lhes trazia comida. Dando uma passada com um sorriso "só para ver como estão as coisas". Oferecendo-se para emprestar dinheiro se era dinheiro que Gladys precisava, ou a escova de carpete do apartamento de Jess. Gladys ficava a maior parte do tempo na cama, nua sob o lençol sujo, o quarto escurecido. Uma lanterna na mesinha de cabeceira para detectar escorpiões, dos quais Gladys tinha muito medo. As persianas em todos os recintos haviam sido fechadas até embaixo, tornando impossível distinguir dia e noite, o alvorecer do crepúsculo. Uma névoa esfumaçada até em sol brilhante. Um cheiro de doença. Um cheiro de roupa de cama suja, roupas íntimas. Um cheiro de café velho, leite rançoso e laranjas no refrigerador sem gelo. O cheiro de gim, o cheiro de cigarros, o cheiro de suor, fúria e desespero humanos. Jess Flynn daria "uma arrumadinha" se tivesse permissão. Se não, não.

De tempos em tempos, Clive Pearce batia na porta. Falava com Gladys ou com a garotinha pela porta. Apesar de não ficar claro o que era dito. Ao contrário de Jess Flynn, ele não entrava. As aulas de piano tinham acabado durante o verão. Ele diria que era uma "tragédia", ainda que "pudesse ter sido uma tragédia maior". Outros inquilinos da pensão deliberavam; o que fazer? Todos eram empregados do Estúdio. Eram substitutos e figurantes, mas, também, um assistente de câmera, uma massagista, uma figurinista, dois cronometristas de roteiros, um instrutor de ginástica, um técnico de laboratório de filme, uma estenógrafa, montadores de cenário e diversos músicos. Entre eles era de conhecimento geral que Gladys Mortensen era "mentalmente instável" — a não ser que fosse apenas "temperamental, excêntrica". Era de conhecimento da maioria dos inquilinos que a sra. Mortensen morava com uma garotinha que, exceto pelos cachos, se parecia "assustadoramente" com ela.

Não era de conhecimento geral o que fazer, ou se era para se fazer qualquer coisa. Havia uma relutância em se envolver. Uma relutância em causar a fúria de Mortensen. Havia uma presunção vaga de que Jess Flynn era amiga de Gladys Mortensen e que era responsável por ela.

<p align="center">* * *</p>

<p align="center">• 82 •</p>

A criança, nua e soluçando, engatinhava para se esconder atrás do piano espineta, desafiando a mãe. Enganando a mãe. Atrapalhando-se, então, pelo carpete como um animal em pânico. A mãe acertava as teclas do piano com ambos os punhos fechados, um berro de notas altas e trêmulas, um som vibrante como o de nervos estremecendo. E isso também era dramaticamente pastelão. No espírito de Mack Sennett e Mabel Normand em *A Displaced Foot*, que Gladys tinha visto quando garotinha.

Se faz rir, é comédia. Mesmo que doa.

Água quente a ponto de fervura caindo na banheira. Ela havia despido a criança e estava nua também. Então em parte carregou a criança, tentou erguê-la e enfiá-la na água, mas a criança resistiu, gritando. Na confusão de seus pensamentos, misturados com o sabor acre de fumaça e vozes zombeteiras abafadas demais pelas drogas para serem ouvidas com clareza, ela estivera pensando que a criança era muito mais nova, que era um momento anterior na vida delas e a criança tinha apenas dois ou três anos de idade pesando apenas — o quê? — treze quilos, e não desconfiava da própria mãe, e não estava cheia de suspeita, encolhendo-se e se metendo em cantos e começando a gritar *Não! Não!* Esta criança tão grande, tão forte e *voluntariosa*, tomada de uma vontade contrária à da mãe, recusando-se a ser levada e erguida e colocada na água quente a ponto de fervura, lutando para se libertar, correndo do banheiro cheio de vapor e dos braços nus da mãe que a agarravam.

— Você. Você é o motivo. Ele foi embora. Ele não queria *você*. — Estas palavras, quase pronunciadas com calma, atingiram a criança apavorada como um punhado de pedrinhas.

E a criança, nua, corria cega pelo corredor e esmurrava a porta de um vizinho, chorando, e:

— Por favor! Alguém nos ajude! — E não havia resposta alguma. E a criança corria mais pelo corredor e esmurrava uma segunda porta choramingando. — Por favor! Alguém nos ajude! — E não havia resposta. E a criança corria para uma terceira porta e a esmurrava, e dessa vez a porta se abria, e um rapaz surpreso, bronzeado e musculoso em uma regata e calças sem cinto olhava para baixo, para ela, tinha um rosto de ator, mas piscava em um espanto não fingido para a garotinha agitada e totalmente nua, seu rosto encharcado de lágrimas, chorando.

— M-me ajuda, minha mãe está doente, venha ajudar minha mãe, ela está doente.

E a primeira coisa que o rapaz fez foi pegar uma camisa de uma cadeira para enrolar depressa na criança e cobrir sua nudez, dizendo então:

— Muito bem, então, menininha, sua mãe está doente? O que há com sua mãe?

Tia Jess e Tio Clive

Ela me amava; ela foi levada de mim, mas me amou sempre.

— Sua mãe está bem o suficiente para ver você agora, Norma Jeane.

Era a srta. Flynn falando. E o sr. Pearce atrás dela na porta. Eram como carregadores de caixão. A amiga de Gladys Jess Flynn com suas pálpebras avermelhadas e seu nariz de coelho se contraindo todo o tempo e o amigo de Gladys Clive Pearce coçando o queixo, nervoso, coçando o queixo e comendo uma bala de hortelã.

— Sua mamãe tem pedido por você, Norma Jeane! — disse a srta. Flynn. — Os médicos dizem que ela está bem o suficiente para ver você. Vamos visitá-la?

Vamos visitá-la? Isso era fala de filme; alerta de perigo para a criança.

Ainda assim, em um filme você deve ir até o fim da cena. Não deve revelar suas suspeitas. Pois é claro que não tem como saber de antemão. A não ser que tivesse ficado a sessão inteira para ver o filme pela segunda vez você saberia o que os sorrisos forçados, os olhos evasivos, o diálogo truncado realmente queriam dizer.

A criança sorriu, feliz. A criança tinha fé e queria que você visse.

Dez dias se passaram desde que Gladys Mortensen tinha sido "levada embora". Internada no Hospital Psiquiátrico Estadual da Califórnia em Norwalk, no sul de Los Angeles. O ar da cidade ainda estava nebuloso e úmido, e fazia os olhos encherem de água, mas os incêndios nos cânions começavam a cessar. Menos sirenes gritavam noite adentro. Famílias evacuadas da região dos cânions a norte da cidade estavam sendo autorizadas a voltar para casa. A maioria das escolas havia retornado com as aulas. Mas Norma Jeane não tinha voltado para a escola e não voltaria para a Highland, para a quarta série. A criança chorava à toa e era "nervosa". Dormia na sala de estar da srta. Flynn, no sofá-cama da srta. Flynn, em lençóis soltos e mal colocados que pertenciam ao apartamento de Gladys. Às vezes ela conseguia dormir umas seis ou sete horas seguidas. Quando srta. Flynn lhe dava "só metade" de um comprimido branco que tinha sabor de farinha azeda

na língua, ela dormia um sono profundo e estonteante que fazia seu coraçãozinho bater como as pancadas lentas e comedidas de uma marreta, e que deixavam sua pele grudenta como uma lesma. E quando ela acordava deste sono não se lembrava de onde estivera. *Eu não a vi. Eu não estava lá quando ela foi levada embora.*

Havia um conto de fadas que Vovó Della contava a Norma Jeane; talvez fosse uma história que a própria Vovó Della tivesse inventado: uma garotinha que vê demais, uma garotinha que ouve demais, um corvo vem arrancar seus olhos, um "grande peixe à espreita" vem devorar suas orelhas e, ainda por cima, uma raposa vermelha arranca seu narizinho arrebitado com uma mordida! Viu o que acontece, mocinha?

O dia prometido. Ainda que tenha chegado como uma surpresa. Srta. Flynn acariciando suas mãos, sorrindo com a boca e os dentes que não exatamente se encaixavam na boca, explicando que Gladys "andara chamando por ela".

Foi cruel da parte de Gladys ter dito que Jess Flynn era uma virgem de 35 anos. Jess era instrutora vocal e assistente musical no Estúdio, havia sido recrutada anos antes, depois de se formar na Escola de Coro de São Francisco, e tinha uma voz adorável de soprano como a de Lily Pons. Gladys disse:

— Que azar de Jess! Tem tantas sopranos "adoráveis" em Hollywood como tem baratas. E pintos. — Mas você não deveria rir, você não deveria sequer sorrir quando Gladys era "boca suja" e envergonhava suas amigas. Você não deveria nem sequer dar suspeita de que estava ouvindo a não ser que Gladys piscasse para você.

Então, naquela manhã, veio Jess Flynn com sua boca sorridente, os olhos tristes e úmidos e o nariz que se contorcia. Teve que tirar o dia todo de folga do trabalho. Dizendo que estivera ao telefone com os médicos, e a "mamãe" de Norma Jeane estava bem o suficiente para vê-la, e Clive Pearce e ela a levariam, e eles estariam levando "algumas coisas nas malas" que Jess faria; Norma Jeane poderia sair no pátio para brincar e não precisava ajudar. (Mas como "brincar" quando sua mãe estava doente no hospital?) Do lado de fora, limpando seus olhos que ardiam no ar arenoso, a criança não se permitia pensar que algo estava errado; *mamãe* era um nome incorreto para Gladys, como Jess Flynn deveria saber.

Não a vi ser levada embora. Com as mangas amarradas nas costas. Presa nua à maca e um cobertor fino por cima. Cuspia, gritava, tentava rasgar o tecido para se libertar. E os homens da ambulância, rostos suados, xingando-a em resposta, levando-a embora.

Eles haviam explicado para Norma Jeane que ela não tinha visto, ela não estava nem perto na hora.

Talvez a srta. Flynn tivesse colocado tampado o rosto de Norma Jeane com as mãos? Isso era muitíssimo melhor do que um corvo arrancar os olhos dela!

• 85 •

Srta. Flynn, sr. Pearce. Mas eles não eram um casal exceto um casal de filme de comédia. Os amigos mais próximos de Gladys na pensão. Gostavam muito de Norma Jeane! Sr. Pearce estava tão chateado pelo que havia acontecido, e srta. Flynn havia prometido "cuidar" de Norma Jeane, e foi o que fez, por dez dias difíceis. E então o diagnóstico se oficializou e uma decisão foi tomada. Norma Jeane entreouviu Jess chorando e fungando, falando ao telefone com o fio esticado até outro cômodo. *Eu me sinto tão mal! Mas não podia continuar assim para sempre. Deus me perdoe, sei que prometi. E falo sério, eu amo esta garotinha como se fosse minha própria filha, quero dizer... se eu tivesse uma filha. Mas eu preciso trabalhar. Deus sabe que preciso trabalhar, não tenho dinheiro guardado, não tem nada mais a ser feito.* Seu vestido bege de linho já mostrava meias-luas de transpiração nas axilas. Depois de chorar no banheiro, ela havia escovado os dentes com vigor como fazia quando estava nervosa; agora escorria sangue das gengivas pálidas.

Clive Pearce era conhecido no pensionato como o "cavalheiro britânico". Um ator contratado do Estúdio, já com trinta e muitos, mas ainda esperando uma oportunidade de ouro; como Gladys disse, contorcendo os lábios: "A maioria das pessoas que procuram uma 'oportunidade de ouro' está tão quebrada que aceitaria uma de *alumínio*".

Ele usava um terno escuro, uma camisa branca de algodão e um lenço amarrado no pescoço. Bonito, mas havia se cortado ao fazer a barba. Seu hálito cheirava a fumaça e chocolate com menta, um cheiro que Norma Jeane reconhecia de olhos fechados. Ali estava "Tio Clive" — como ele tinha sugerido que ela o chamasse, mas ela nunca conseguiu dizer isso, pois não parecia certo, *ele não era meu tio de verdade.* Ainda assim, Norma Jeane gostava de sr. Pearce, muito, muito mesmo! Seu professor de piano que ela tentara tanto agradar. Bastava conseguir um sorriso do sr. Pearce para sentir-se feliz. E ela gostava da srta. Flynn muito também, srta. Flynn que a havia implorado, só por esses últimos dias, que a chamasse de "Tia Jess" — "Titia Jess" — mas as palavras se prendiam na garganta de Norma Jeane pois *ela não era minha tia de verdade.*

Srta. Flynn pigarreou.

— Vamos indo? — E deu aquele sorriso pavoroso.

Tomado pela culpa e chupando a bala de forma barulhenta, o sr. Pearce ergueu as duas malas de Gladys, duas malas menores em uma única mão grande, a terceira na outra. Sem olhar para Norma Jeane, murmurando *O que fazer, o que fazer, não há mais nada a fazer, Deus nos ajude.*

Havia um filme em que Tia Jess e Tio Clive estavam casados, e Norma Jeane seria sua garotinha. Mas não esse.

• 86 •

O sr. Pearce, com seus ombros largos, carregava as malas para um automóvel na calçada, que era o seu próprio. Tagarelando com nervosismo, srta. Flynn levava Norma Jeane pela mão. Era um dia quente como em um forno, e o sol, escondido por nuvens esfumaçadas, parecia estar em todos os lugares. O sr. Pearce dirigiria, é claro, pois homens sempre dirigiam carros. Norma Jeane implorou para que srta. Flynn se sentasse no banco de trás com ela e sua boneca, mas srta. Flynn se sentou na frente com o sr. Pearce. Seria uma viagem de talvez uma hora, e não muitas palavras foram trocadas entre os assentos da frente e o traseiro. O barulho estrondoso do motor, o ar assobiando pelas janelas abertas. Srta. Flynn fungou enquanto lia em uma folha de papel as coordenadas para o sr. Pearce. Apenas nesta única vez, a viagem seria "visitar Mãe no hospital"; em retrospectiva seria outra coisa. Isto é, para quem estivesse vendo o filme pela segunda vez.

Sempre é importante usar o figurino apropriado, independentemente da cena. Norma Jeane estava usando suas únicas roupas boas de ir à escola: uma saia xadrez de flanela, uma blusa de algodão branco (passada pela própria Jess Flynn aquela manhã), meias brancas costuradas e razoavelmente limpas e sua calcinha mais nova. Seu cabelo de cachos rebeldes tinha sido desembaraçado, mas não penteado. ("Não adianta!", srta. Flynn suspirou, deixando a escova de cabelos cair na cama. "Eu arrancaria metade do cabelo da sua cabeça se continuasse, Norma Jeane.")

Vergonhoso para a srta. Flynn e o sr. Pearce que Norma Jeane se agarrasse à boneca com tanto desespero. Aquela boneca era tão esfarrapada, a pele chamuscada e a maior parte do cabelo queimada e os olhos azuis vidrados em uma expressão de horror idiota. Srta. Flynn havia prometido a Norma Jeane que lhe compraria outra boneca, mas não houve tempo, ou a srta. Flynn havia esquecido. Norma Jeane estava preparada para abraçar sua boneca com força e nunca soltar. "Esta é *minha* boneca. Minha mãe me deu.

"A boneca havia sido poupada pelo incêndio no quarto de Gladys. Em um acesso de fúria, Gladys conseguira atear fogo na cama e nos lençóis, depois de Norma Jeane ter fugido do banho de água fervente para pedir ajuda aos vizinhos; era a coisa errada de fazer, Norma Jeane sabia, era sempre errado "agir pelas costas da sua mãe" como Gladys dizia; mas Norma Jeane precisou fazer aquilo, e Gladys trancou a porta atrás dela e colocou fogo nas coisas com fósforos, queimando a maior parte do glamouroso vestido crepe preto e o vestido de veludo azul-escuro que Norma Jeane tinha sido obrigada a usar no dia do funeral no Wilshire Boulevard, diversas fotos rasgadas (uma delas do pai de Norma Jeane? Norma Jeane nunca mais veria aquela foto bonita de novo), sapatos e cosméticos; em sua raiva, ela gostaria de ter queimado tudo que tinha, incluindo o piano espineta que um

dia pertencera a Fredric March e do qual ela se orgulhava tanto, e teria gostado de queimar a si mesma, mas os médicos da emergência haviam derrubado a porta para impedir isso. A fumaça saía do apartamento, e lá, Gladys Mortensen, uma mulher nua de cútis pálida, tão magra que os ossos quase perfuravam a pele, uma mulher com rosto marcado e contorcido como uma bruxa, gritava obscenidades e arranhava e chutava seus protetores, até que teve que ser derrubada no chão e "colocada em camisa-de-força para o seu próprio bem" — como Norma Jeane ouviria srta. Flynn e outros na pensão descrevendo a cena repetidas vezes, cena que Norma Jeane não tinha visto porque não estivera lá, ou alguém havia coberto seus olhos.

— Ora, você sabe que não estava lá, Norma Jeane. Você estava sã e salvo *comigo*.

Se for mulher, essa é a sua punição. Não ser amada o suficiente.

Este foi o dia em que Norma Jeane foi levada para "visitar mamãe" no hospital. Mas onde ficava Norwalk? Sul de Los Angeles, haviam dito a ela. Srta. Flynn pigarreou enquanto lia o mapa para o sr. Pearce, que parecia ansioso e irritado. Ele não era Tio Clive naquele momento. Nas aulas de piano sr. Pearce às vezes estava quieto e suspirando de tristeza e às vezes animado e engraçado, tinha a ver com o cheiro de seu hálito; se seu hálito tivesse *aquele cheiro*, Norma Jeane sabia que eles se divertiriam mesmo se ela tocasse mal. Com um lápis, sr. Pearce batia o ritmo no piano *um-dois, um-dois, um-dois* e às vezes na cabeça de sua pequena pupila, o que a fazia rir. Inclinando-se com o hálito quente de uísque para a orelha de Norma Jeane para zunir alto como uma abelha, batendo o ritmo mais alto com seu lápis *um-dois, um-dois, um-dois* e de um jeito jocoso vinha a língua serpenteante de sr. Pearce na orelha de Norma Jeane! — ela dava gritinhos e ria e tinha que correr para se esconder, mas o sr. Pearce a xingava dizendo não seja boba —, e ela voltava para o banco do piano tremendo e rindo, e então a lição continuava. *Eu amava que me fizessem cócegas! Mesmo se doesse às vezes. Eu amava ganhar beijos como os que Vovó Della dava, eu sentia tanta falta de Vovó. Eu nunca me importei se meu rosto estava arranhado.* Então havia as aulas de piano quando o sr. Pearce, respirando rápido e ansioso, de súbito fechava o teclado (que nunca era fechado por Gladys e que ficava engraçado fechado), declarando: "Chega de aulas por hoje!" E saía do apartamento sem olhar para trás.

Estranho, também, como uma noite naquele verão quando Norma Jeane, acordada além da hora, aninhou-se com persistência em sr. Pearce, que havia dado um pulo para tomar um drinque com Gladys, metendo-se entre Gladys e o visitante no sofá, tentando subir em seu colo como um cachorrinho, e Gladys, encarando-a, disse, com rispidez: "Norma Jeane, comporte-se. Você está sendo

• 88 •

asquerosa". Então para o sr. Pearce ela dizia, em uma voz mais baixa: "Clive, o que é isso?" Rindo, a garotinha travessa era banida para o quarto, onde conseguia entreouvir a conversa dos adultos, só que depois de alguns minutos empolgados parecia que eles estavam rindo como companheiros de novo; e vinha o *clique!* tranquilizador de garrafas e copos batendo. E a partir daquela hora Norma Jeane entendeu que o sr. Pearce não era sempre a mesma pessoa, e era uma tolice esperar outra coisa; afinal nem Gladys era sempre a mesma pessoa. Na verdade, Norma Jeane estava começando a ser uma surpresa para si mesma: às vezes estava boba de alegria, às vezes chorava rápido, às vezes à distância e tendendo a atuações, às vezes "com os nervos à flor da pele", como Gladys definia o estado, e "com medo da própria sombra como se fosse uma cobra".

E sempre havia a Amiga Mágica de Norma Jeane no espelho. Espiando-a de um canto do espelho ou encarando-a, o rosto inteiro. O espelho poderia ser como de filme; talvez o espelho *fosse* um filme. E aquela bela garotinha de cabelo cacheado que era *ela.*

Agarrada à boneca, Norma Jeane olhou a nuca dos adultos no banco da frente do automóvel de sr. Pearce. O "cavalheiro britânico" em um belo terno escuro e um lenço ao redor do pescoço não era o sr. Pearce no banco do piano perdido em concentração extasiada tocando a breve "Für Elise", de Beethoven, de partir o coração — "nota por nota, a música mais primorosa já escrita", Gladys afirmava com extravagância —, tampouco ele era o sr. Pearce zunindo alto como uma abelha e fazendo cócegas em Norma Jeane ao lado dele no banco do piano, dedos de aranha "tocando" para cima e para baixo em seu corpo trêmulo; muito menos era a srta. Flynn, protegendo os olhos da enxaqueca, a srta. Flynn que a abraçou e chorou por ela, e implorou que ela a chamasse de "Tia Jess" — "Titia Jess". Ainda assim, Norma Jeane não acreditava que estes adultos a haviam enganado de propósito, não mais do que Gladys a enganara. Eram tempos diferentes e cenas diferentes. No filme não há sequência inevitável, pois tudo está no presente do indicativo. Filmes podem ser movidos para trás e para a frente. Filmes podem ser radicalmente editados. Filmes podem ser *apagados.* Filmes são o repositório daquilo que, mesmo não sendo lembrado, é imortal. Um dia, quando Norma Jeane viesse a ficar permanentemente no Reino da Loucura, ela se lembraria de quão lógico, ainda que doloroso, tinha sido esse dia. Ela se lembraria, erroneamente, de que o sr. Pearce havia tocado "Für Elise" antes de partir naquela viagem.

— Uma última vez, minha querida. — Logo ela aprenderia os ensinamentos de Ciência Cristã e muito se esclareceria do que não estava claro naquele dia. *A mente é tudo, a verdade nos liberta, decepção e mentiras e dor e o mal não são nada além de ilusões humanas causadas por nós mesmos para nos punir e não são reais;*

apenas por fraqueza e ignorância nós sucumbimos a elas. Pois sempre havia uma maneira de perdoar, por meio de Jesus Cristo.

Se você fosse capaz de compreender o que era a dor, deveria ser capaz de perdoar.

Esse foi o dia em que Norma Jeane foi levada para visitar sua "mamãe" no hospital em Norwalk, só que na verdade esse foi o dia em que Norma Jeane foi levada para um prédio de tijolos na avenida El Centro com uma placa no portão da frente que se gravaria para sempre na alma de Norma Jeane, mesmo que, no momento em que a viu pela primeira vez, ela não a tivesse de fato "visto".

<div align="center">

SOCIEDADE LAR DE ÓRFÃOS DE LOS ANGELES
FUNDADO EM 1921

</div>

Não era um hospital? Mas onde ficava o hospital? *Onde estava Mãe?*

Srta. Flynn, fungando e xingando, sensível como Norma Jeane nunca a tinha visto, teve que caçar a criança apavorada do banco traseiro do automóvel de Clive Pearce.

— Norma Jeane, por favor. Seja uma boa menina, por favor, Norma Jeane. *Não me chute, Norma Jeane!*

Dando as costas para o embate, sr. Pearce se afastou rapidamente, para fumar ao ar livre. Por tantos anos, a maioria de seus papeis foi de figurante — com frequência, ele posava de perfil, com um enigmático sorriso inglês —, então ele não fazia ideia de como se mover em uma cena real; seu treinamento clássico na Royal Academy não incluíra improvisação. Srta. Flynn gritou para ele:

— Ao menos leve as malas para dentro, Clive, que inferno! — Na versão da srta. Flynn daquela manhã traumática, ela tivera que em parte carregar e em parte arrastar a filha de Gladys Mortensen para o orfanato. Ela alterou entre implorar e brigar: — Por favor, me perdoe, Norma Jeane, não tem outro lugar para você neste momento... Sua mãe está *doente*, os médicos dizem que ela está *muito doente*... Ela tentou machucar você, sabe... Ela simplesmente não pode ser uma mãe para você neste momento... Eu não posso ser uma mãe para você neste momento... Ai, Norma Jeane! Menina má! Isso *dói*. — Dentro do edifício úmido e abafado, Norma Jeane começou a tremer descontroladamente, e na sala da diretora ela chorou, gaguejando enquanto contava para a mulher grande com um rosto que parecia ter sido entalhado em madeira que não era órfã, que tinha mãe. *Ela não era órfã. Tinha mãe.* A srta. Flynn partiu às pressas, assoando o nariz em um lenço. Sr. Pearce havia deixado as malas de Gladys no saguão e também saiu rápido. Norma

<div align="center">

• 90 •

</div>

Jeane Baker (pois assim os documentos a identificavam: nascida em primeiro de junho, 1926, no Hospital do Condado de Los Angeles), de rosto molhado e nariz escorrendo, foi deixada sozinha com dra. Mittelstadt, que havia chamado em seu escritório uma matrona ligeiramente mais jovem, uma mulher de testa franzida e macacão manchado. A criança continuava protestando. *Ela não era órfã. Tinha mãe. Ela tinha um pai morando em uma mansão em Beverly Hills.*

Através das lentes bifocais, a dra. Mittelstadt observou a menina de oito anos sob a tutela do Serviço de Proteção ao Menor do Condado de Los Angeles. Disse, não com crueldade, talvez com gentileza, e um suspiro que por um momento ergueu seu peito proeminente:

— Criança, guarde suas lágrimas! Pode precisar delas mais tarde.

A perdida

Se eu fosse bonita o suficiente, meu pai viria me buscar.
Quatro anos, nove meses e onze dias.

Por todo o vasto continente da América do Norte era uma temporada de crianças abandonadas. E lugar algum tinha índices mais altos do que o sul da Califórnia.

Depois de ventos quentes e secos soprarem do deserto por dias, incessantes e implacáveis, começaram a encontrar crianças levadas pelo vento com areia e detritos dentro de valas ressecadas de drenagem, em bueiros e nos trilhos de trem; sopradas para os degraus de granito de igrejas, hospitais, prédios públicos. Crianças recém-nascidas, cordões umbilicais ensanguentados ainda presos aos umbigos, encontradas em banheiros públicos, bancos de igreja, em latas de lixo e caçambas. O vento pranteou por dias seguidos — mas este pranto, quando o vento se acalmou, revelou-se o pranto das crianças. E de suas irmãs e seus irmãos mais velhos: crianças em duplas ou trios vagando pelas ruas, aturdidas, algumas com roupas e cabelos fumegantes. Eram crianças sem nomes. Eram crianças sem fala, compreensão. Crianças feridas, muitas bastante queimadas. Outras com menos sorte ainda haviam morrido ou sido assassinadas; os pequenos cadáveres, com frequência carbonizados, irreconhecíveis, foram varridos às pressas das ruas de Los Angeles por funcionários da limpeza, coletados em caminhões de lixo para enterrar em sepulturas coletivas nos cânions. Nenhuma palavra para a imprensa ou rádio! Ninguém poderia saber.

"As crianças perdidas. Para além de nossa misericórdia", era assim que eram chamadas.

Trovões de calor haviam atingido Hollywood Hills, e uma tempestade de fogo veio descendo como a ira de Jeová, e houve uma explosão fortíssima na cama que Norma Jeane e sua mãe compartilhavam. Quando deu por si estava com os cabelos e cílios chamuscados, os olhos ardiam como se tivesse sido obrigada a encarar uma luz ofuscante, estava sozinha sem a mãe em um lugar para qual ela não tinha nome algum além de *este lugar*.

<p align="center">⋆ ⋆ ⋆</p>

Através da janela estreita sob os beirais, quantos quilômetros de distância ela não saberia calcular, caso ficasse em pé na cama designada a ela (descalça, de camisola, à noite), podia ver as luzes de neon piscantes da torre da RKO Motion Pictures em Hollywood:

<p align="center">RKO RKO RKO</p>

Um dia.

Quem a havia trazido para *este lugar* a criança não lembrava. Não havia rostos nítidos em sua memória, nem nomes. Por muitos dias ficou muda. A garganta estava arranhada e chamuscada como se tivesse sido forçada a inalar fogo. Não conseguia comer sem sentir ânsia de vômito e com frequência de fato vomitar. Estava doente e abatida. Torcia para morrer. Tinha maturidade suficiente para articular este desejo: *Tenho tanta vergonha, ninguém me quer, quero morrer.* Não tinha maturidade suficiente para compreender a raiva de tamanho desejo. Nem o êxtase de loucura que essa raiva um dia poderia alimentar, uma loucura ambiciosa de conquistar o mundo apenas para se vingar, de alguma forma, de qualquer forma — embora nenhum "mundo" possa ser "conquistado" por um mero indivíduo, e sendo esse indivíduo uma mulher, sem pais, isolado e com aparentemente o mesmo valor intrínseco de um inseto solitário em meio à uma colônia de insetos. *Ainda assim vou fazer todos vocês me amarem e vou me punir apesar desse amor* não era ainda a ameaça de Norma Jeane, pois ela se conhecia, apesar do ferimento em sua alma, e sabia que tivera sorte de ter sido trazida para *este lugar* em vez de arder até morrer ou ser queimada viva pela mãe enfurecida no bangalô na avenida Highland, 828.

Pois havia outras crianças no Lar de Órfãos de Los Angeles, mais feridas que Norma Jeane. Mesmo em sua dor e confusão, ela percebia esse fato. Crianças com retardo, crianças com danos cerebrais, crianças com deficiência — só de olhar percebia-se por que tinham sido abandonadas pelas mães —, crianças feias, crianças furiosas, crianças animais, crianças derrotadas que você não desejaria tocar por medo que a viscosidade de suas peles permeasse a sua própria. Havia a menina de dez anos que dormia ao lado de Norma Jeane no dormitório das garotas no terceiro andar cujo nome era Debra Mae, que fora estuprada e espancada (que palavra tão, tão áspera era "estupro", uma palavra adulta; Norma Jeane sabia por instinto o que significava, ou quase; um som *cortante* e algo vergonhoso relacionado

ao-que-tem-no-meio-das-pernas-de-uma-garota-que-nunca-se-deve-mostrar, onde a pele é suave, sensível, se fere fácil, e Norma Jeane desmaiava em pensar ao ser atingida ali, que dirá ter algo afiado e duro enfiado ali *dentro*); e havia os gêmeos de cinco anos encontrados quase mortos por desnutrição em um cânion nas montanhas de Santa Mônica, onde foram deixados amarrados pela mãe, em um "sacrifício como de Abraão na Bíblia" (como o bilhete dela explicava); e havia uma garota mais velha, de onze anos, que faria amizade com Norma Jeane; chamava-se Fleece, mas o nome original poderia ter sido Felice, e ela contava e recontava com fascinação a história de sua irmã de um ano que havia sido "jogada contra a parede até o cérebro espirrar para fora como sementes de melão" pelo namorado da mãe. Norma Jeane, limpando os olhos, reconhecia que *não tinha sido ferida mesmo*.

Ao menos, não que ela lembrasse.

Se eu fosse bonita o suficiente, meu pai viria me buscar. Tinha a ver, de alguma forma, com o letreiro neon RKO que piscava a quilômetros de distância em Hollywood e que Norma Jeane veria da janela acima da cama ou, em outros momentos, do teto do orfanato, um holofote na noite que ela gostaria de acreditar se tratar um sinal secreto se os outros também não o vissem, como ela, e talvez até interpretassem como ela fazia. *Uma promessa — mas de quê?*

Esperando que Gladys saísse do hospital para que pudessem morar juntas de novo. Esperando, com uma esperança desesperada infantil sobreposta por uma noção fatalista mais adulta de *ela nunca virá, ela me abandonou, eu a odeio*, mesmo enquanto remoía a preocupação de que Gladys não saberia para onde ela tinha sido levada, onde ficava este edifício de tijolos vermelhos atrás da cerca de arame de dois metros e meio — as janelas com barras, escadas íngremes e corredores sem fim; os dormitórios em que frágeis leitos estreitos (chamados de "camas") se amontoavam em uma mistura de odores na qual o fedor ácido de xixi era predominante; o "salão de jantar" com sua mistura de odores igualmente fortes (leite rançoso, gordura queimada e produto de limpeza de cozinha) onde, de boca fechada e tímida e assustada, esperavam que ela comesse, comesse sem engasgar e sem vomitar, para "ficar forte" e não pegar nenhuma doença e ir parar na enfermaria.

Avenida El Centro: onde ficava isso? A quantos quilômetros da Highland?

Pensando: *Se eu voltasse para lá. Talvez ela estivesse me esperando.*

Em poucos dias com seu novo status de tutelada pelo Condado de Los Angeles, Norma Jeane havia chorado todas as lágrimas que tinha. Gastou-as todas cedo

demais. Agora sua capacidade de chorar era a mesma que a da boneca esfarrapada de olhos azuis, sem nome exceto Boneca. A mulher feia-amistosa que era diretora do orfanato, a quem foram instruídos de chamar "dra. Mittelstadt" tinha avisado. As garotas mais velhas — Fleece, Lois, Debra Mae, Janette — tinham avisado.

— Não seja uma bebê chorona! Você não é tão especial assim. — Poderia-se dizer, como o pastor alegre de rosto brilhante na igreja de Vovó Della uma vez dissera, que as outras crianças no orfanato, longe de serem estranhas que ela temia e desgostava, eram na verdade irmãs e irmãos até então desconhecidos *e o vasto mundo estava habitado por quantos mais, incontáveis como grãos de areia, e todos com sua alma e todos igualmente amados por Deus.*

Esperava que Gladys fosse liberada do hospital e viesse buscá-la, mas nesse ínterim ela era uma órfã entre 140 órfãos, uma das crianças mais novas, destinada ao dormitório das garotas no terceiro andar (de seis a onze anos) com uma cama só sua, um leito de ferro com um colchão fino e cheio de grumos coberto com tecido encardido que, embora fosse emborrachado, cheirava a xixi, posicionada sob os beirais do velho edifício de tijolos em um grande quarto retangular lotado e mal iluminado mesmo durante o dia, sufocante e abafado em dias ensolarados de verão, e gélido com correntes de ar frias e úmidas em dias chuvosos sem sol, o que basicamente configurava o inverno de Los Angeles; compartilhava uma cômoda com gavetas com Debra Mae e outra garota; podia ter duas mudas de roupa — dois macacões de algodão azul e duas blusas brancas de cambraia — e "lençóis" muito lavados e "roupas íntimas". Recebeu toalhas, meias, sapatos, galochas. Uma capa de chuva e um casaco leve de lã. Atraíra bastante atenção ao chegar, mas uma atenção temerosa, trazida para o dormitório naquele primeiro dia horrível pela matrona arrastando as malas de Gladys que tinham um ar de glamour (se não olhassem de perto) cheias de peças de roupa estranhas e chiques, vestidos de seda, um vestido franzido com um avental na frente, uma saia vermelha de tafetá, o chapéu escocês e a capa xadrez com forro acetinado, pequenas luvas brancas e sapatos brilhantes de couro envernizado, e outras coisas entulhadas e enfiadas nas malas em uma pressa culpada pela mulher que desejara que Norma Jeane a chamasse de "Tia Jess" — ou será que era "Titia Jess" —, e a maioria desses itens, apesar de federem a fumaça, tinham sido roubados da nova órfã em questão de dias, apropriados até pelas garotas que demonstravam gostar de Norma Jeane e viriam, com o tempo, a se tornar amigas dela. (Como Fleece explicou, sem nenhum remorso, ali no orfanato era "cada um por si"). Mas ninguém quis a boneca de Norma Jeane. Ninguém roubou a boneca de Norma Jeane, que a essa altura estava careca, nua e suja, os olhos azuis vítreos e arregalados e a boca de botão

• 95 •

de rosa congelada em uma expressão de flerte apavorado; esta "aberração" (como Fleece a chamava, não por mal) com a qual Norma Jeane dormia todas as noites e escondia na cama durante o dia como um fragmento de sua própria alma desejosa, estranhamente bela aos seus olhos apesar do deboche e das risadas dos outros.

— Esperem pela Ratinha! — gritava Fleece para seus amigos, e com indulgência esperavam por Norma Jeane, a menor e mais nova e mais tímida do círculo.

— Vamos lá, Ratinha, mexa essas belas perninhas! — Fleece com as pernas longas e uma cicatriz no lábio e o cabelo escuro e áspero, pele morena áspera, olhos verdes penetrantes e inquietos e mãos que podiam machucar, ela havia cuidado de Norma Jeane talvez por pena, por afeto de irmã mais velha embora muitas vezes impaciente, pois Norma Jeane devia lembrar a irmã perdida cujo cérebro foi espetacularmente espremido "como sementes de melão escorrendo na parede". Fleece foi a primeira das protetoras de Norma Jeane no orfanato e, além de Debra Mae, a garota de quem ela se lembraria com mais emoção, uma espécie de paixão ansiosa, pois a reação de Fleece era sempre imprevisível, não se podia prever quais palavras rudes e cruéis poderiam saltar dos lábios dela, e como suas mãos, rápidas como de um lutador de boxe, poderiam saltar tanto para chamar atenção quanto para ferir, como um ponto de exclamação no final de uma frase. Pois, quando enfim Fleece persuadiu Norma Jeane a soltar algumas frases gaguejantes e um teste de confiança:

— Na verdade, eu não sou órfã, minha m-mãe está no hospital, tenho mãe, e tenho p-pai, meu pai mora em uma mansão em Beverly Hills. — Fleece riu na cara dela e beliscou seu braço, com tanta força que a marca vermelha permaneceu por horas como um pequeno beijo pernicioso na pele branca como cera de Norma Jeane.

— Que baboseira! Men-ti-ro-sa! Sua mãe e seu pai estão mortos que nem os de todo mundo. *Todo mundo está morto.*

Os presenteadores

Na noite antes da véspera de Natal eles vieram.

Trazendo presentes para os órfãos na Sociedade Lar de Órfãos de Los Angeles. Trazendo duas dúzias de perus já prontos para cozinhar para o jantar na noite de Natal e um pinheiro de três metros e meio erguida pelos elfos do Papai Noel na sala de visitantes do Lar, transformando aquele lugar com cheiro de mofo em um santuário de maravilha e beleza. Uma árvore tão alta, tão cheia, acesa, viva; com cheiro da floresta distante, um odor forte de escuridão e mistério; brilhando com ornamentos de vidro, e em seu galho mais alto um anjo loiro e radiante olhando para os céus e com as mãos fechadas em oração. E sob esta árvore, *montanhas de presentes em embalagens alegres.*

Tudo isso no meio de um esplendor de luzes. Entre canções natalinas amplificadas por um carro de som em frente ao prédio: "Noite feliz", "Reis do oriente", "Deck the Halls". A música repentinamente ficou alta e dava para sentir o coração batendo no ritmo.

As crianças mais velhas sabiam, tinham sido muito abençoadas em natais anteriores. As crianças mais novas e as recém chegadas no Orfanato ficavam estupefatas, assustadas.

Quietas! Quietas! Cada um na sua fileira! As crianças foram então encaminhadas rispidamente em fila dupla até o salão de jantar, onde foram obrigadas a esperar sem explicação por mais de uma hora depois da refeição noturna. Não era uma simulação de incêndio, pelo visto, e já era tarde demais para um intervalo no parquinho. Norma Jeane estava confusa, levando cotoveladas e empurrões de crianças atrás dela — o que estava havendo? Quem estava aí? —, até que ela viu, em um tablado nos fundos do salão de visitantes, uma visão que a atordoou: o Príncipe sombriamente belo e a bela Princesa loira.

Lá, no orfanato Sociedade Lar de Órfãos de Los Angeles!

A princípio achei que tinham vindo por minha causa. Só por mim.

Nesse momento, houve gritos e confusão, vozes amplificadas e risos, música de Natal alta em um *staccato* animado; era preciso respirar mais rápido para acompa-

nhar. E luzes ofuscantes por toda parte porque havia uma equipe de filmagem junto do casal real distribuindo presentes para os necessitados, inúmeros fotógrafos disputando lugar com suas câmeras e flashes. Havia a diretora corpulenta do Lar, dra. Edith Mittelstadt, aceitando um *cheque-presente* do Príncipe e da Princesa, seu rosto cansado capturado por flashes de câmeras em um sorriso esquisito, um sorriso não ensaiado, enquanto o Príncipe e a Princesa, um de cada lado da mulher de meia-idade, sorriam seus lindos sorrisos ensaiados que davam vontade de ficar olhando e olhando sem jamais desviar o olhar.

— O-lá, crianças! Fe-liz Natal — gritou o Príncipe Sombrio, erguendo suas mãos enluvadas como um padre dando a bênção.

E a Princesa Cintilante gritou depois dele:

— Fe-liz Natal, crianças queridas! *Amamos vocês.* — Como se tais palavras devessem ser verdadeiras, veio uma onda de felicidade, uma cascata de adoração.

Quão familiares eram o Príncipe Sombrio e a Princesa Cintilante! — ainda assim, Norma Jeane não conseguia identificá-los. O Príncipe Sombrio lembrava Ronald Colman, John Gilbert, Douglas Fairbanks Jr. — ainda assim não era nenhum deles. A Princesa Cintilante lembrava Dixie Lee, Joan Blondell, uma Ginger Rogers com um pouco mais de peito — ainda assim não era nenhuma delas. O Príncipe usava um smoking e uma camisa branca de seda com um raminho de frutinhos vermelhos na lapela, e em seu cabelo endurecido de laquê havia uma alegre touca de Papai Noel, veludo vermelho com uma pelúcia branca na bainha:

— Venham pegar seus presentes, crianças! Não fiquem tímidas! — (Será que o Príncipe Sombrio estava debochando? Pois as crianças, em especial as mais velhas, empurravam para passar, determinadas a pegar seus presentes antes que acabasse o estoque, eram tudo menos tímidas.)

— Sim, *venham*! Bem-*vindas*! Queridas crianças... *Deus abençoe vocês.* — (Será que a Princesa Cintilante estava prestes a cair no choro? Os olhos pintados brilhavam com um olhar vítreo de completa sinceridade e o sorriso carmesim lustroso oscilava como uma criatura com vida própria.) A Princesa usava um vestido longo de tafetá vermelho brilhante com a saia cintilante e volumosa, uma cinturinha fina bem marcada e um corpete coberto de lantejoulas vermelhas que servia em seu busto farto como uma luva justa; usava uma tiara no cabelo platinado e duro de laquê — uma tiara de diamantes? — para uma ocasião como essas, no Lar de Órfãos de Los Angeles? O Príncipe usava luvas brancas curtas, a Princesa, luvas brancas até os cotovelos. Atrás e ao lado do casal real havia ajudantes do Papai Noel, alguns com bigodes brancos e sobrancelhas pintadas sem muito cuidado com tinta branca, e esses ajudantes pegavam os presentes da árvore e entregavam para o casal real em um fluxo contínuo; era incrível, mágico, como

o Príncipe e a Princesa conseguiam pegar presentes do ar sem sequer olhar, sem sequer parar para pegá-los.

O clima no salão de visitas era alegre, mas frenético. As canções de Natal estavam altas; o Príncipe se incomodava com os guinchos de estática que seu microfone soltava. Além dos presentes, o Príncipe e Princesa ofereciam bengalinhas doces e maçãs do amor, mas o estoque estava chegando ao final. Disseram que no ano anterior não houvera presentes para todos, o que explicava o empurra-empurra das crianças mais velhas. *Em seus lugares! Fiquem nos seus lugares!* Com sacolejos e cascudos as matronas uniformizadas retiravam bruscamente os encrenqueiros da fila para mandá-los de volta para os dormitórios no segundo andar; por sorte o casal real sequer notava, muito menos a equipe de filmagem ou os fotógrafos, ou, se notavam, não davam sinal algum: *se não está nos holofotes, ninguém vê.*

Enfim era a vez de Norma Jeane! Ela estava na fila para receber um presente do Príncipe Sombrio, que, de perto, parecia mais velho do que de longe, com uma pele estranhamente corada e sem poros, como a boneca que Norma Jeane tivera um dia; seus lábios pareciam maquiados, e os olhos tinham um brilho vítreo como o da Princesa Cintilante. Mas Norma Jeane não teve tempo de se concentrar enquanto caía em uma onda de empolgação, um rugido nos ouvidos, o cotovelo de alguém nas suas costas; tímida, ela estendeu as mãos para seu presente, e o Príncipe Sombrio gritou:

— Pequenina! Preciosa pe-que-nina! — E antes que Norma Jeane percebesse o que havia acontecido, como em um dos contos de fadas de Vovó Della, ele havia tomado suas mãos e a colocado ao seu lado no tablado! Ali as luzes eram muito mais ofuscantes; não dava para ver quase nada; o recinto cheio de crianças e funcionários não passava de um borrão, como água agitada. Com um galanteio fingido o Príncipe Sombrio deu a Norma Jeane uma bengalinha com listras vermelhas e uma maçã do amor, ambas terrivelmente grudentas, e um dos presentes embrulhados em vermelho, e a virou para uma enxurrada de flashes, sorrindo seu perfeito sorriso ensaiado.

— Fe-liz Natal, pequenina! Fe-liz Natal do Papai No-el!

A Norma Jeane de nove anos deve ter ficado boquiaberta de pânico, pois os fotógrafos, que eram todos homens, riram dela em deleite; um gritou:

— Sorria para a câmera, querida! — e *flash! flash! flash!* Norma Jeane foi cegada e não teria uma segunda chance, incapaz de sorrir para as câmeras (*Variety, Los Angeles Times, Screen World, Photoplay, Parade, Pageant, Pix,* as publicações de notícias da Associated Press) como poderia ter sorrido, como se estivesse vendo a Amiga Mágica no espelho, sorriu de muitas formas especiais, formas secre-

tas, mas sua Amiga-no-Espelho a havia abandonado, de tão surpresa que ficou *e eu nunca mais seria pega de surpresa de novo eu jurei.* No momento seguinte, desceu do tablado, o único lugar de honra, e voltou a ser a órfã, uma das menores e mais novas, uma matrona a empurrou com grosseria para a fila de crianças agitadas rumo aos dormitórios no andar de cima.

Todos já rasgavam os embrulhos dos presentes de Natal, deixando um rastro de papel brilhante e ouropel.

Era um bicho de pelúcia, para uma criança de dois, três, quatro anos; Norma Jeane tinha o dobro, mas estava profundamente comovida pelo "tigre listrado" — do tamanho de filhote de gato, feito de um tecido felpudo e macio que dava vontade de esfregar no rosto, de abraçar, abraçar, abraçar na cama, olhos de botões dourados e um nariz achatado engraçado e bigodes flexíveis que faziam cócegas e listras laranja e pretas de tigre e uma cauda curvada com um arame dentro para levantá--la, baixá-la, formar um ponto de interrogação.

Meu tigre listrado! Meu presente de Natal dado por ele.

A bengalinha doce e a maçã do amor foram tiradas de Norma Jeane por garotas no dormitório. Devoradas em poucas mordidas.

Ela não ligava: era o tigre listrado que ela amava.

Mas o tigre também desapareceu depois de poucos dias.

Ela havia tomado o cuidado de escondê-lo nas profundezas da cama, com a boneca, mas um dia quando voltou das tarefas, sua cama tinha sido rasgada e o tigre tinha sumido. (A boneca permaneceu intocada.) Embora houvesse muitos tigres no Lar depois do Natal — assim como pandas, coelhos, cachorros, bonecas —, eram presentes destinados a órfãos mais novos, enquanto os mais velhos ganhavam canetas, caixas de lápis, jogos; no entanto, mesmo se ela pudesse identificar o seu tigre listrado, não ousaria reivindicá-lo das mãos de ninguém, muito menos teria desejado roubá-lo, como alguém roubara dela.

Por que ferir outra pessoa? Já basta estar ferida.

A órfã

Os sinais que acompanharão aqueles que crerem serão estes:
expulsarão demônios em meu nome,
falarão novas línguas,
se pegarem em serpentes
se beberem algum veneno mortal, não lhes fará mal algum;
quando impuserem as mãos sobre os doentes, eles ficarão curados.

— Jesus Cristo

Amor divino sempre atendeu e sempre atenderá todas as necessidades humanas.

— Mary Baker Eddy,
Ciência e saúde com a chave das escrituras

1.

— Norma Jeane, sua mãe pediu mais um dia para considerar.

Mais um dia! Mas dra. Mittelstadt falava de forma encorajadora. Ela não era de demonstrar dúvida, fraqueza, preocupação; quem estivesse em sua presença deveria ser otimista. Deveria dissipar pensamentos negativos. Norma Jeane sorria enquanto a dra. Mittelstadt comentava ter ouvido do psiquiatra em Norwalk que Gladys Mortensen não estava mais tão "delirante" e "com mentalidade vingativa"; havia esperança dessa vez, a terceira em que Norma Jeane estava cotada para adoção, que sra. Mortensen seria razoável e daria permissão.

— Pois é claro que sua mãe ama você, querida, e quer que você seja feliz. Ela deve desejar o melhor para você… assim como nós. — A dra. Mittelstadt hesitou e suspirou, um tom de ansiedade na voz ao dizer o que disse a seguir: — Então, criança, vamos orar juntas?

A dra. Mittelstadt era uma devota da Ciência Cristã, mas não empurrava suas crenças religiosas ninguém, com exceção de suas garotas favoritas, e nestas garotas favoritas com muita leveza, como uma pessoa que oferece um pedacinho de comida a alguém morrendo de fome.

Quatro meses antes, no aniversário de onze anos de Norma Jeane, a dra. Mittelstadt a chamara em seu escritório e lhe dera uma cópia de *Ciência e saúde com a chave das escrituras*, de Mary Baker Eddy. Gravado no lado de dentro da capa havia, na caligrafia perfeita da dra. Mittelstadt:

Para Norma Jeane pelo seu aniversário!
"Ainda que eu ande pelo vale da sombra da morte, não temerei mal algum."
Salmos 23:4
Este grande Livro de Sabedoria Americana vai mudar sua vida como mudou a minha!

<div align="right">

Edith Mittelstadt, Ph.D.
1º de junho, 1937.

</div>

Todas as noites, Norma Jeane lia antes de dormir, e todas as noites sussurrava a inscrição. *Eu amo você, dra. Mittelstadt.* Ela pensaria neste livro como o primeiro presente de verdade que ganhara na vida. E naquele aniversário, como seu dia mais feliz desde que tinha sido trazida para o Lar.

— Vamos orar por uma decisão certa, criança. E pela força para acatar qualquer que seja a decisão que o Pai nos conceder.

Norma Jeane se ajoelhou no carpete. A dra. Mittelstadt, as juntas duras com artrite, permaneceu atrás da escrivaninha, cabeça baixa e mãos fechadas em oração fervorosa. Tinha apenas cinquenta anos, mas lembrava Norma Jeane de sua avó Della: aquela carne de mulher misteriosamente maciça, sem forma, exceto pelas restrições de um espartilho, o imenso busto afundado, o rosto gentil marcado pela idade, cabelo desbotado para um cinza, pernas gorduchas cheias de veias com meias-calças modeladoras. Ainda assim, aquele olhar de desejo e esperança. *Eu amo você, Norma Jeane. Como minha própria filha.*

Ela havia pronunciado essas palavras em voz alta? Não havia.

Havia abraçado Norma Jeane e a beijado? Não havia.

A dra. Mittelstadt se inclinou para a frente em sua cadeira que rangia e deu um suspiro para introduzir Norma Jeane à oração da Ciência Cristã, o maior presente para a criança, como havia sido o grande presente de Deus para ela.

Pai nosso, que estais no Céu.
Padre nosso — Mãe de Deus, todos em harmonia

Santificado seja o Vosso nome.
Adorável Senhor.

Venha a nós o Vosso reino.
O Vosso reino já está entre nós, Vós estais sempre entre nós.

Seja feita a Vossa Vontade, assim na Terra como no Céu.
Permita que saibamos — assim na Terra como no Céu —
que Deus é onipotente, supremo.

O pão nosso de cada dia nos dai hoje.
Dê-nos graça para o dia de hoje; alimentai os afetos famintos.

Perdoai-nos as nossas ofensas, assim como nós perdoamos
a quem nos tem ofendido.
E que o Amor seja refletido em amor.

E não nos deixeis cair em tentação, mas livrai-nos do Mal.
Que Deus nos livre das tentações, e nos liberte do pecado,
da doença e da morte.

Pois Vosso é o reino, o poder e a glória, para sempre.
Pois Deus é infinito, todo poderoso, é Vida, Verdade,
Amor acima de tudo, e de todos.

Amém!

Norma Jeane ousou repetir, em um sussurro mais baixo:
— Amém.

2.

Para onde você vai quando desaparece?
E onde quer que esteja, você está a sós?

Três dias de espera para Gladys Mortensen tomar sua decisão: Se liberaria ou não sua filha para adoção. Dias que poderiam ser divididos em horas, até minutos para serem suportados como inspirações.

Mary *Baker* Eddy, Norma Jeane *Baker*. Ah, era um sinal óbvio!

Fleece e Debra Mae, sabendo como Norma Jeane estava assustada, leram sua sorte com um baralho roubado.

Era permitido jogar copas, *gin rummy* e *go fish* no Lar, mas não pôquer nem *euchre*, jogos de apostas de homens, e muito menos ler a sorte, que era "mágica" e uma ofensa a Cristo. Então, a leitura de sorte das garotas era feita depois do apagar de luzes, em um segredo emocionante.

Norma Jeane não queria ter a sorte lida pelas amigas, as cartas poderiam interferir com suas orações e, se a sorte fosse ruim, ela preferiria não saber até o momento em que não tivesse escolha exceto saber.

Mas Fleece e Debra Mae insistiram. Acreditavam na mágica das cartas muito mais do que na mágica de Jesus Cristo. Fleece as embaralhou, fez Debra Mae cortar e as embaralhou mais uma vez, dando as cartas na frente de Norma Jeane, que esperou sem ousar respirar: uma rainha de ouros, um sete de copas, um ás de copas, um quatro de ouros.

— São todas vermelhas, está vendo? Isso quer dizer boas notícias para a Ratinha.

Será que Fleece estava mentindo? Norma Jeane adorava a amiga, que implicava com ela e muitas vezes até a atormentava, mas a protegia no Lar e na escola, onde as órfãs mais novas necessitavam de proteção, mas Norma Jeane não confiava nela. *Fleece quer que eu fique nesta prisão com ela. Porque ninguém nunca vai adotá-la.*

Era verdade, triste, mas verdade. Casal algum adotaria Fleece ou Janette ou Jewell ou Linda ou mesmo Debra Mae, uma ruivinha bonitinha e sardenta de doze anos, porque elas não eram mais crianças, eram garotas; garotas velhas demais, garotas com "um olhar" denunciando que tinham sido feridas por adultos e que não perdoariam. Mas principalmente porque eram velhas demais. Passaram por lares temporários que não haviam "dado certo" e foram devolvidas ao orfanato e estariam sob guarda do condado até ter idade suficiente para se sustentar, aos dezesseis anos. Mais que três ou quatro anos no orfanato já era velho. Pais adotivos queriam bebês, ou crianças jovens demais para ter personalidade formada, sem qualquer habilidade de falar, e, portanto, sem memória. Era um milagre, na verdade, que qualquer um quisesse adotar Norma Jeane. Ainda assim, desde que havia passado para a tutela do condado, tinha sido pedida por três casais. Os casais haviam se apaixonado por ela, diziam, e estavam dispostos a ignorar que ela tinha nove anos, e depois dez, e depois onze; e que sua mãe estava viva e tinha conhecimento da filha, internada ao Hospital Psiquiátrico Estadual da Califórnia

em Norwalk, sob o diagnóstico oficial de "Esquizofrenia paranoica crônica aguda com provável dano neurológico induzido por drogas e álcool" (pois informações assim estavam disponíveis para os pais adotivos mediante solicitação).

De fato pareceu um milagre. A menos que você observasse, como a equipe fazia, o jeito que a pequena ratinha Norma Jeane se comportava no salão de visitas. Ela podia até estar com um semblante triste um segundo antes, mas acendia como uma lâmpada na presença de visitantes importantes. Seu rosto doce, uma lua cheia perfeita, e seus ansiosos olhos azuis e seu sorriso tímido rápido e modos que lembravam uma Shirley Temple mais moderada.

— ... É um anjinho!

Havia a súplica naqueles olhos: *Me ame! Eu já amo você.*

O primeiro casal que se candidatou a adotar Norma Jeane Baker era de Burbank, donos de uma fazenda de frutas de quatrocentos hectares; tinham se apaixonado pela garota, disseram, porque se parecia exatamente com Cynthia Rose, a filha que tinham perdido aos oito anos para a poliomielite. (Eles haviam mostrado a Norma Jeane o retrato da criança falecida, e Norma Jeane chegou a acreditar que ela talvez fosse a filhinha deles, talvez fosse possível; se ela fosse morar com o casal, seu nome seria mudado para Cynthia Rose, e ela queria muito isso! "Cynthia Rose" era um nome mágico.) O casal havia desejado uma criança mais nova, mas assim que puseram os olhos em Norma Jeane, falaram:

— ... foi como ver Cynthia Rose renascida, restaurada para nós. Um milagre!

Mas de Norwalk veio a notícia de que Gladys Mortensen se recusava a assinar a documentação liberando a filha para adoção. O casal ficara de coração partido.

— ... foi como se Cynthia Rose tivesse sido tirada de nós uma segunda vez. — Mas não havia nada a ser feito.

Norma Jeane se escondeu para chorar. Quisera tanto ser Cynthia Rose! E morar em uma fazenda de frutas de quatrocentos hectares em um lugar chamado Burbank com uma mãe e um pai que a amavam.

O segundo casal, de Torrance, que se gabava de estar "confortavelmente afortunado" mesmo com a economia terrível, já que o marido era vendedor em uma concessionária da Ford, tinha vários filhos biológicos — cinco garotos! —, mas a esposa desejava só mais um, uma garota. Eles, também, chegaram procurando uma criança mais nova, mas quando a mulher pôs os olhos em Norma Jeane, foi *imediato*:

— ... É um anjinho!

A mulher pediu que Norma Jeane a chamasse de *Mamita* — talvez fosse "mamãe" em espanhol? — E então Norma Jeane obedeceu. A palavra era mágica para ela: *Mamita! Agora vou ter uma Mamãe real. Mamita!* Norma Jeane

amava aquela mulher gorducha na casa dos quarenta anos que viera procurando por ela, como ela disse, por solidão, morando em uma casa abarrotada de homens: tinha um rosto enrugado e queimado de sol, mas um sorriso esperançoso e radiante como o de Norma Jeane; tinha o hábito de tocar em Norma Jeane com frequência, apertando a pequena mão da menina e lhe dando presentes, um lenço branco de criança bordado com as iniciais *NJ*, uma caixa de lápis coloridos, cinco ou dez centavos de dólar, gotas de chocolate embrulhadas em papel alumínio que Norma Jeane mal podia esperar para dividir com Fleece e as outras garotas, para deixá-las com menos inveja.

Mas essa adoção, também, Gladys Mortensen havia bloqueado, na primavera de 1936. Não em pessoa, mas por meio de um administrador de Norwalk que disse à dra. Mittelstadt que a sra. Mortensen estava muito doente, com alucinações intermitentes, uma delas de que marcianos haviam aterrissado de espaçonaves para levar crianças humanas; outra de que o pai de sua filha queria levá-la para algum lugar secreto, onde ela, a mãe verdadeira da garota, nunca mais a veria.

— A única identidade dela é ser a mãe de Norma Jeane, e ela não tem força suficiente para abrir mão disso.

Mais uma vez Norma Jeane se escondeu para chorar. Mas essa foi mais do que um coração partido! Ela tinha dez anos, idade suficiente para ficar amarga e com raiva e sentir a injustiça de seu destino. Tinha sido sabotada e perdido *Mamita*, que a amava, pela mulher fria e cruel que nunca a havia permitido que a chamasse de Mamãe. *Ela não seria minha mãe. Ainda assim, ela nunca me deixaria ter uma mãe de verdade. Ela não me deixaria ter uma mãe, um pai, uma família, um lar de verdade.*

Havia uma passagem secreta no banheiro das garotas no terceiro piso. Se passasse rastejando, era possível chegar ao teto do orfanato e se esconder atrás de uma chaminé alta de tijolos manchados. À noite, o RKO em neon piscava apontando diretamente para esse ponto, se esticasse a mão e fechasse os olhos dava para sentir o calor da luz pulsando. Bufando, Fleece alcançou Norma Jeane para abraçá-la em seus braços fortes e magros como os de um garoto. Fleece, sempre com cheiro forte nas axilas e no cabelo oleoso, Fleece, com suas formas brutas de consolar, como um cachorro grande. Norma Jeane começou a chorar, desamparada.

— Eu queria que ela estivesse morta! Eu a odeio *tanto*.

Fleece esfregou seu rosto quente no de Norma Jeane.

— É! Eu também odeio aquela vagabunda.

Elas planejaram, naquela noite, como escalariam até Norwalk para colocar fogo no hospital. Ou Norma Jeane teria inventado essa lembrança? Talvez tivesse sido um sonho. E ela estivera lá: as chamas, os gritos, a mulher nua correndo com

o cabelo em chamas, e os olhos loucos embora lúcidos. Aqueles gritos! *Tudo o que eu fiz foi tampar os ouvidos. Fechei meus olhos.*

Anos mais tarde, ao visitar Gladys em Norwalk e falar com as enfermeiras do turno, Norma Jeane descobriria que, na primavera de 1936, Gladys tentara cometer suicídio "lacerando" os pulsos e a garganta com grampos de cabelo, e havia perdido "uma boa quantidade de sangue" antes de ser descoberta na sala dos aquecedores do hospital.

3.

11 de outubro de 1937
Querida Mãe,

Sou Ninguém! E você, quem é?
Você é — Ninguém — também?
Então somos duas!
Não fale sobre isso! Seríamos banidas — você sabe!

Este é meu poema favorito em seu livro, lembra do *Little Treasury of American Verse*? Tia Jess me trouxe e eu leio o tempo todo e penso em como você lia poemas para mim, eu amava tanto. Quando penso neles penso em você, Mãe.

Como você está? Penso em você o tempo todo e espero que esteja se sentindo bem melhor. Estou ótima e você se surpreenderia de ver como fiquei alta! Fiz muitos amigos aqui no Lar e na Escola Hurst. Estou no sexto ano e sou uma das garotas mais altas. Tem uma diretora muito gentil em nosso Lar e uma equipe legal. São rígidos às vezes, mas é necessário, porque somos muitos. Nós frequentamos a igreja e eu tenho cantado no coral. Você sabe que não sou muito musical!

Tia Jess vem me ver às vezes e me leva ao cinema, e às vezes tenho um pouco de dificuldade na escola, principalmente em aritmétrica, mas é *divertido*. Tirando a aritmétrica todas as minhas notas são Bs, eu tenho vergonha de dizer qual é minha nota de aritmétrica. Acho que o sr. Pearce também veio aqui me visitar.

Tem um casal muito gentil que são o sr. e a sra. Josiah Mount, que moram em Pasadena, onde sr. Mount é advogado e sra. Mount tem um jardim

grande, quase todo de rosas. Eles me levaram para passear no domingo e para visitar a casa que é muito grande e com vista para uma lagoa. Sr. e sra. Mount estão pedindo que eu vá morar lá como filha deles. Eles estão torcendo que você diga Sim e eu também.

Norma Jeane não conseguia pensar em mais nada para escrever para Gladys. Mostrou a carta com timidez para a dra. Mittelstadt avaliar, e a dra. Mittelstadt a elogiou, dizendo que era uma "carta muito boa", com apenas alguns erros que ela corrigiria, mas acreditava que Norma Jeane deveria terminar com uma oração. Então, Norma Jeane acrescentou:

Estou orando por nós duas Mãe esperando que você me dê permissão para ser adotada. Eu a agradecerei do fundo do meu coração e orarei para Deus abençoá-la para sempre Amém.

Sua filha amorosa, Norma Jeane

Doze dias depois veio a resposta, a primeira e a última carta que Gladys Mortensen escreveria para Norma Jeane no Lar de Órfãos de Los Angeles. Uma carta em uma folha amarela arrancada de um caderno, em uma caligrafia trêmula e deitada como uma procissão de formigas cambaleantes:

Querida Norma Jeane, se você não tem vergonha de dize que essa é você é aos olhos do Mundo—

Recebi sua carta imunda & enquanto eu viver & conseguir lutar contra este insulto nunca minha Filha será permitida pra adoção! Como é que ela pode ser "adotada" — ela tem a própria MÃE que está viva & estará bem & forte o suficiente pra levar de volta para casa logo.

Por favor não me insulte com estes pedidos pois são dolorosos & odiosos pra mim. Não tenho necessidade de seu Deus de merda nem de sua bênção ou maldição eu cago e ando! Espero que ainda tenha coisas pra cagar & uma bunda! Vou contatar um Advogado pode ter certeza de que vou guardar o que é meu até a Morte.

"Sua mãe amorosa" VOCÊ SABE QUEM

A maldição

— Olha o rabo daquela ali, a loirinha!

Ouvindo, ainda que corando e não ouvindo por indignação. Na El Centro voltando da escola para o Lar. Em sua blusa branca, macacão azul (que da noite para o dia ficou apertado no busto e nos quadris) e meias soquete brancas. Doze anos. Ainda que no coração não mais do que oito ou nove anos, como se seu crescimento verdadeiro tivesse cessado no momento em que fora expulsa do quarto de Gladys e correra nua e gritando, pedindo ajuda para estranhos. Correndo do vapor e da água escaldante e de uma cama em chamas feita para ser sua pira funerária.

Vergonha, vergonha!

Veio o dia. Segunda semana de setembro, quando mal tinha começado o sétimo ano. Norma Jeane não estava totalmente despreparada, embora descrente. Não tinha ouvido as garotas mais velhas falando disso por anos, e as piadas grosseiras dos garotos? Não se sentira enojada e ao mesmo tempo fascinada pelas "toalhinhas sanitárias" feias, manchadas de sangue, enroladas em papel higiênico, às vezes expostas, nas lixeiras dos banheiros das garotas?

Não tinha, quando obrigada a levar o lixo para os fundos do Lar, se sentido enojada com o fedor de sangue velho?

Uma maldição no sangue. Fleece estava sempre dizendo com um sorrisinho que *não dá para escapar.*

Mas Norma Jeane se jubilava no saber. *Sim, dá para escapar. Tem um caminho!*

Entre as amigas no Lar e na escola (pois Norma Jeane era amiga de crianças com famílias, lares "reais") ela nunca falou *do caminho* que era *o caminho da Ciência Cristã,* uma sabedoria revelada a ela por Edith Mittelstadt. Que Deus é Mente, e Mente é tudo, e a mera "matéria" não existe.

Que Deus nos cura através de Jesus Cristo. Se acreditamos inteiramente Nele.

Ainda assim, neste dia, um dia de semana no meio de setembro, em sua camisa de marinheiro e bermudas bufantes, ela sentiu um desconforto estranho na boca do estômago na aula de ginástica, jogando vôlei — Norma Jeane era uma das maiores garotas do sétimo ano, uma das melhores atletas, mesmo que, às vezes

hesitante e desastrada por timidez, atrapalhando-se com a bola e deixando as outras impacientes, não desse para confiar em Norma Jeane, mas como ela tentava refutar essa avaliação, com determinação —, ainda assim, naquela tarde no calor mormacento do ginásio, ela deixou a bola cair ao sentir líquido quente escorrer pelas virilhas da bermuda; ficou tonta e com uma súbita dor de cabeça e depois, vestindo outra vez sua anágua, blusa e macacão no vestiário, resolveu ignorar o que quer que fosse; estava chocada, insultada; *isto não estava acontecendo com ela.*

— Norma Jeane, qual é o problema?

— O quê? Não tem problema nenhum.

— Você está com uma aparência meio... — a garota quis sorrir, quis ser empática, mas saiu intrometido, coercitivo — doente.

— Não tem nada de errado *comigo*, tem com *você*?

Saiu do vestiário trêmula de indignação. *Vergonha, vergonha! Mas em Deus não há vergonha.*

Voltou da escola correndo, evitando as amigas. Onde em geral caminhava com um grupo pequeno de garotas, Fleece e Debra Mae destacando-se entre elas, naquele dia certificou-se de ir sozinha, andando a passos rápidos com as coxas pressionadas uma contra a outra, como um pato, a virilha da calcinha ainda úmida, mas o calor transbordando de sua genitália parecia ter cessado. *Ela o fizera parar por vontade própria! Recusara-se a ceder.* Seu olhar baixou para a calçada, não ouvindo os assobios e chamados dos garotos, garotos do ensino médio e outros ainda mais velhos, chegando aos vinte anos, atravessando a avenida El Centro.

— Nor-ma Jeane, é este seu nome, querida? Ei, Nor-ma Jeane!

Desejava que seu macacão não tivesse ficado tão justo. Jurou que perderia peso. Três quilos! Nunca seria gorda como algumas das garotas em sua turma, ou pesada como a dra. Mittelstadt, *mas a carne não é real, Norma Jeane. Matéria não é mente, e apenas a mente é Deus.*

Quando dra. Mittelstadt explicou cuidadosamente essa verdade, ela entendeu. Quando leu o livro de sra. Eddy, em especial o capítulo chamado "Oração", entendeu parcialmente. Mas quando ficava sozinha, seus pensamentos se tornavam confusos como um quebra-cabeça caído no chão. Havia uma ordem ali, mas — como encontrá-la?

Nesta tarde, os pensamentos dentro da cabeça eram uma cascata de estilhaços de vidro. O que pessoas normais não esclarecidas chamavam de dor de cabeça não era nada além de ilusão, uma fraqueza; ainda assim, quando Norma Jeane atravessou as nove quadras da Hurst até o orfanato, sua cabeça martelava com tanta força que ela mal conseguia enxergar.

Desejando uma aspirina. Só uma aspirina.

• 110 •

Na enfermaria, uma mulher distribuía aspirinas rotineiramente para quem estivesse doente. Quando as garotas estavam "naqueles dias".

Mas Norma Jeane jurou *não ceder*.

Era um teste de sua fé, uma provação. Jesus Cristo não havia dito *Teu Pai sabe o que te é necessário, antes que tu peças?*

Lembrou-se com nojo de como a mãe quebrava aspirinas para colocar no suco de frutas quando Norma Jeane era apenas bem pequena. E da garrafa ilícita sem rótulo com uma ou duas colheres de chá de "água medicinal" — vodca, devia ser — no copo de Norma Jeane. Quando ela tinha três anos — ou menos! —, pequena demais para se defender de um veneno assim. Drogas, bebida. O caminho da Ciência Cristã era repudiar todos os hábitos impuros. Um dia ela denunciaria Gladys por essas práticas tão cruéis contra uma criança inocente. *Ela queria me envenenar como envenenava a si mesma. Eu nunca usarei drogas e nunca beberei.*

No jantar, apesar de estar zonza de fome, enjoava ao tentar comer, macarrão ao molho de queijo, raspas queimadas da forma de assar, tudo que podia se forçar a comer era pão branco massudo, mastigando e engolindo lentamente. Mais tarde, limpando a mesa, quase derrubou uma bandeja cheia de louça e talheres, sendo salva apenas por uma garota que correu para segurar. E na cozinha abafada esfregando panelas e a chapa engordurada sob o olhar rabugento do cozinheiro, de todas as tarefas a mais nojenta, horrível como esfregar os vasos sanitários. Por dez centavos de dólar semanais.

Vergonha, vergonha! Mas vós triunfareis sobre a vergonha.

Quando enfim fosse liberada do orfanato, alocada em um lar temporário em Van Nuys, em novembro daquele ano, 1938, teria economizado vinte dólares e sessenta centavos em sua "conta". Como presente de despedida, Edith Mittelstadt dobraria a quantia.

— Lembre-se de nós com bondade, Norma Jeane.

Às vezes, sim, muitas vezes, não. Um dia ela contaria a história de sua própria vida como órfã. Seu orgulho não seria comprado por tão pouco.

Com certeza eu não tinha orgulho algum! E vergonha alguma! Grata por qualquer palavra gentil ou encarada de qualquer homem. Meu corpo jovem tão estranho para mim quanto um bulbo na terra inchando até explodir. Pois certamente ela estava bastante ciente de seus seios roliços que cresciam e das coxas engrossando, quadris, "rabo" — como era chamada aquela parte da anatomia feminina, com aprovação e uma espécie de afeto jocoso. *Que rabo delicioso. Olha só aquele rabo delicioso. Ah, gracinha! Quem é aquela? Cuidado que ela é menor, dá cadeia.* Assustada com tais mudanças no corpo, pois Gladys deveria saber, Gladys seria tão desdenhosa; Gladys que era tão magra e esbelta, Gladys admirava estrelas

• 111 •

do cinema magras e "femininas" como Norma Talmadge, Greta Garbo, a jovem Joan Crawford e Gloria Swanson, não mulheres carnudas como Mae West, Mae Murray, Margaret Dumont. Já que não via Norma Jeane fazia tanto tempo, com certeza Gladys reprovaria seu *crescimento*.

Não ocorreu a Norma Jeane se perguntar qual era a aparência de Gladys depois de anos de encarceramento no hospital de Norwalk.

Desde a sua carta se negando a assinar documentos para adoção de Norma Jeane, Gladys não havia escrito mais nada. Muito menos Norma Jeane escrevera para ela, exceto para enviar, como de costume, cartões de Natal e aniversário. (Sem receber nada de volta! Mas como Cristo ensinou, é melhor dar do que receber.)

Norma Jeane, normalmente muito dócil e pouco assertiva, chocou Edith Mittelstadt com suas lágrimas raivosas. Por que sua mãe cruel, sua mãe doente, sua *mãe maluca doente cruel* podia arruinar sua vida? Por que a lei era tão idiota, deixando-a nas mãos de uma mulher em um sanatório que muito provavelmente não sairia de lá? Era injusto, era muito injusto, tudo isso apenas porque Gladys tinha inveja do sr. e da sra. Mount e *a* odiava.

— Mesmo depois que eu orei — disse Norma Jeane, soluçando. — Eu fiz como você me falou e orei e *orei*.

Então, a dra. Mittelstadt falou com severidade para Norma Jeane, como poderia ter falado com qualquer órfão sob seu cuidado. Repreendendo-a por uma emoção "cega, egoísta"; por fracassar em ver, como *Ciência e saúde* deixava claro, que *oração não poderia mudar a Ciência de ser, apenas nos trazer mais harmonia para viver com isso.*

Então para que, Norma Jeane se exasperou em silêncio, servia oração?

— Sei que está frustrada, Norma Jeane, e muito magoada — disse Edith Mittelstadt, suspirando. — Eu mesma estou frustrada. Os Mount são pessoas tão boas... bons cristãos, se não devotos da Ciência Cristã... E gostam tanto de você. Mas sua mãe, veja bem, ainda está com a mente anuviada. Ela é claramente um tipo "moderno"... a "neurótica"... Está doente porque se deixa adoecer com pensamentos negativos. *Você* está livre para afastar tais pensamentos e deve agradecer a Deus por cada minuto de sua vida preciosa em que *está*.

Ela não precisava daquele Deus de merda para nada, sua bênção ou maldição.

Ainda limpando os olhos, infantil em emoções, assentindo enquanto a dra. Mittelstadt falava em seu tom persuasivo. Sim! Era assim.

A voz enérgica mas calorosa da diretora. Olhar penetrante. A alma brilhando em seus olhos. Mal dava para notar que o rosto dela estava tão sem viço e enrugado e cansado; mas de perto ficavam evidentes as manchas hepáticas nos

braços flácidos, que ela não fazia tentativa alguma de esconder com mangas ou maquiagem como outra mulher poderia ter feito por vaidade; pelinhos duros se eriçavam em seu queixo. Com olhos de cinema, Norma Jeane via essas imperfeições aterradoras. Pois, na lógica do cinema, a estética tem a autoridade da ética: ser menos do que linda é triste, mas ser voluntariamente menos do que bonita é imoral. Vendo a dra. Mittelstadt, Gladys teria sentido um calafrio. Gladys teria zombado dela pelas costas — e que costas largas eram, em sarja azul-marinho. Mas Norma Jeane admirava a dra. Mittelstadt. *Ela é forte. Ela não liga para o que outras pessoas pensam. Por que ligaria?*

— Eu fui induzida ao erro também — dizia a dra. Mittelstadt. — A equipe de Norwalk me induziu ao erro. Talvez não tenha sido culpa de alguém específico. Mas, Norma Jeane, nós podemos colocar você em um lar temporário excelente; não precisamos da permissão da sua mãe para isso. Vou encontrar uma casa devota da Ciência Cristã para você, querida; eu prometo.

Qualquer lar. Qualquer lar possível.

Norma Jeane murmurou, sensível:

— Obrigada, dra. Mittelstadt.

Limpou seus olhos vermelhos com um lenço que a mulher lhe ofereceu. Ela havia se tornado fisicamente menor, parecia; dócil de novo, com sua postura e voz de criança. Dra. Mittelstadt disse:

— Até este Natal, Norma Jeane! Com a ajuda de Deus, eu prometo.

Mais uma vez regozijava-se por saber que não poderia ser coincidência o nome do meio de Mary Baker Eddy ser *Baker*, e o último nome de Norma Jeane ser *Baker*.

Na escola, Norma Jeane buscou em um livro de referência por Mary Baker Eddy e descobriu que a fundadora da Igreja da Ciência Cristã nascera em 1821 e morrera em 1910. Não na Califórnia, mas isso não faria diferença: as pessoas atravessavam o continente de trem e avião o tempo todo. O primeiro marido de Gladys, "Baker", foi um homem que havia viajado para fora da vida de Gladys, e era possível — provável? — que fosse aparentado com sra. Eddy, por que sra. Eddy teria o nome do meio "Baker" se ela, também, não fosse uma Baker em algum nível?

No universo de Deus, como em qualquer quebra-cabeça, não há coincidências.

Minha avó era Mary Baker Eddy.
Minha avó adotiva, quero dizer.
Porque minha mãe se casou com o filho da sra. Eddy.

Ele não era meu "pai" de fato, mas me adotou.
Mary Baker Eddy era a mãe do meu padrasto
sogra de minha mãe,
mas ela não conhecia a sra. Eddy.
Em pessoa, quero dizer.
Não conheci a sra. Eddy
que é a fundadora da
Igreja da Ciência Cristã.
Ela morreu em 1910.

Eu nasci em 1º de junho, 1926.
Este fato eu sei.

Encolhia-se diante dos olhares dos garotos mais velhos. Tantos olhares! E sempre esperando. A escola de ensino fundamental ficava ao lado da de ensino médio, e ir para a escola passou a ser totalmente diferente de como era no sexto ano.

Norma Jeane se escondia no meio das outras garotas. Era o único jeito. Em seu macacão azul justo no busto e quadris, onde subia e embolava a bainha. Mas e se a anágua aparecesse? Era preciso usar uma anágua, e as alças se torciam e sujavam. As axilas tinham que ser lavadas duas vezes ao dia. E às vezes não era suficiente. A piada na escola era que *órfãos fedem!* E um rapaz beliscando o próprio nariz fazendo careta sempre garantia gargalhadas.

Mesmo as crianças do orfanato riam. As que sabiam que não se aplicava a elas em particular.

Piadas cruéis sobre garotas. Seu cheiro especial. *A maldição. A maldição de sangue.* Ela não pensaria nisso, ninguém poderia forçá-la a pensar nisso.

Por semanas ela havia adiado pedir um macacão maior, porque a mulher faria algum comentário zombeteiro. *Vai ser das grandes, hein? Aposto que é de família.*

Era preciso ir até a enfermaria para pedir "toalhas sanitárias". Todas as garotas mais velhas iam. Mas Norma Jeane, não. Assim como não imploraria por aspirina. Medidas assim não se aplicavam a ela.

Uma coisa eu sei: eu era cego, agora eu vejo.

Essas palavras do Novo Testamento, no Evangelho segundo João, Norma Jeane sussurrava com frequência para si mesma. Como a dra. Mittelstadt na privacidade de seu escritório havia lido pela primeira vez para ela a respeito da cura tão simples do homem cego por Jesus. *Jesus cuspiu no chão e fazendo um pouco de argila e passando nos olhos do cego,* e os olhos do cego se abriram. Muito simples. Se você tiver fé.

Deus é Mente. A Mente só cura. Se você tiver fé, tudo será dado a você.

Ainda assim — ela nunca contaria isso à dra. Mittelstadt, ou para as amigas! — havia um devaneio que ela amava, um devaneio que se repetia continuamente em sua cabeça como um filme que nunca cessa, de rasgar suas roupas para ser *vista*. Na igreja, no salão de jantar, na escola, na avenida El Centro com seu tráfego barulhento. *Olhe para mim, olhe para mim, olhe para mim!*

Sua Amiga Mágica não temia. Apenas Norma Jeane temia.

Sua Amiga-no-Espelho que dava piruetas com sua nudez, dançava como uma havaiana, balançava os quadris e peitos, sorria sorria sorria, exultava na nudez perante a Deus como uma cobra exulta em sua pele sinuosamente brilhante.

Pois eu seria menos solitária assim. Mesmo se vocês todos me insultassem.

Você não poderia olhar para lugar algum exceto para mim.

— Ei, olha só a Ratinha. Uma gra-*ça*.

Uma delas havia encontrado um estojinho de pó compacto perfumado cor de pêssego, o pó estava todo quebrado e a esponja, bastante suja. Outra havia encontrado um batom, coral-rosado cintilante. Itens preciosos assim eram "encontrados" na escola ou nas lojas Woolworth's, onde desse sorte. Cosméticos eram proibidos no Lar para garotas com menos de dezesseis anos, mas essas garotas se escondiam para passar pó em seus rostos brilhantes de tanto lavar e batom na boca. Havia Norma Jeane encarando o próprio rosto no espelho turvo do estojinho de pó. Sentindo uma pontada de culpa, ou de empolgação, aguda como a dor no meio das pernas. Não que o rosto dela fosse o único bonito, mas era *o rosto dela* que era bonito.

Essas garotas riam dela. Ela ficava vermelha, odiando ser alvo de provocações. Bem, ela amava ser alvo de provocações. Mas isso era novidade, uma novidade assustadora que ainda era uma interrogação para ela. Ela dizia, surpreendendo as amigas, pois não era do feitio da Ratinha agir com tanta raiva:

— Eu odeio. Odeio como é falso. Odeio o *sabor*. — E então espalhava com os dedos para enfraquecer o pó e esfregava os lábios para limpar o tom coral.

Mas o sabor ceroso e doce perdurava por horas noite adentro.

Orava, orava, orava, *orava*. Para a dor atrás de seus olhos e a dor entre as pernas cessarem. Para o sangramento (se era sangramento) cessar. Recusando-se a deitar na cama porque ainda não era a hora de dormir, porque deitar seria ceder. Porque as outras garotas adivinhariam. Porque a reivindicariam como uma delas. Porque ela não era uma delas. Porque tinha fé, e fé era tudo que tinha. Porque tinha que fazer as lições de casa. Eram muitas! E ela era uma aluna lenta e hesitante. Sorria de medo mesmo quando estava sozinha e não havia professor para ser agradado.

Agora ela estava no sétimo ano. Tinha aulas de matemática. As lições de casa eram um ninho de nós para ser desfeito. Mas se desfizesse um, havia outro; se desfizesse este, havia outro. E cada problema era mais difícil do que o anterior.

— Mas que *maldição*. — Gladys certa vez fizera um nó que não se desfazia, então pegara uma tesoura e *snip! snip!* Na corda. Como escovar nós emaranhados do cabelo de sua filhinha, *Mas que maldição*, às vezes é mais fácil só pegar as tesouras e *snip!*

Só faltavam vinte minutos para o apagar das luzes às nove! Ah, ela estava ansiosa. Depois de terminar a limpeza da cozinha, panelas engorduradas e nojentas, ela se escondera em uma das cabines do banheiro e enfiara papel higiênico na calcinha sem olhar. Mas àquela altura o papel higiênico estava inundado com o que ela se negava a aceitar que era sangue. Nunca enfiaria um dedo ali dentro! Ah, isso era nojento. Fleece, imprudente, exibida e desagradável, Fleece sob uma escadaria enquanto garotos desciam numa trovoada, enfiada num canto para enfiar o dedo por baixo da saia e dentro da calcinha. "Ei, Abbott!", vendo que a menstruação havia descido. Fleece ergueu a ponta do dedo brilhando em vermelho para que as outras garotas vissem, escandalizadas e rindo. Norma Jeane havia fechado os olhos, prestes a desmaiar.

Mas eu não sou Fleece.

Não sou igual a vocês.

Em segredo, Norma Jeane frequentemente ia aos lavatórios no meio da noite. Enquanto as outras dormiam. Era emocionante estar acordada tão tarde. Acordada e sozinha àquela hora. Como anos antes, Gladys também espreitava dentro da noite como uma grande gata inquieta sem conseguir ou querer dormir. Cigarro em mãos, e talvez uma bebida, e com frequência terminaria no telefone. Era uma cena de filme compreendida através das piscadas sonolentas de uma criança dormindo. *Ei: o-lá. Pensando em mim? É, claro. Ah, é? Quer fazer algo para resolver isso? Aham. Seu desejo é uma ordem. Mas eu não estou sozinha em casa, entende o que quero dizer?* Em momentos assim, o banheiro fedorento e escuro era um lugar emocionante como um cinema antes de as luzes se apagarem, as cortinas se abrirem e o filme começar, mas apenas se Norma Jeane achasse que estava sozinha em segurança. Tirava a camisola como quem remove uma capa, um manto, como as fantasias coladas eram tiradas em filmes, e uma trilha sonora sutil pulsava ao fundo enquanto sua Amiga Mágica era revelada, como se escondida sob figurino sem graça, apenas esperando para ser revelada. A garota-que-era-Norma-Jeane, mas não-Norma-Jeane, uma estranha. Uma garota muito mais especial do que Norma Jeane jamais poderia ser.

A surpresa era que onde uma vez ela tivera braços magros e peitos pequenos e retos como um garoto, agora estavam "ganhando forma", como era dito com aprovação, peitos pequenos e duros ficando maiores muito rápido, mais cheios de movimento e a tez de uma palidez creme tão estranhamente macia. Em suas mãos em concha ela segurava ambos os seios, observando e se maravilhando: que incrível, os mamilos e a pele macia e marrom ao redor dos mamilos; a maneira como endureciam, como se arrepiavam; e como era peculiar que garotos também tivessem mamilos; não seios, mas mamilos (que nunca usariam, pois apenas uma mulher poderia dar de mamar); e Norma Jeane sabia (tinha sido forçada a ver inúmeras vezes) que garotos tinham pênis — "coisas", como eram chamados, "paus", "cacetes" —, pequenas salsichas penduradas entre as pernas, e isso os definia como garotos, e seres importantes, já que garotas não poderiam ser importantes; e ela não tinha sido obrigada a ver (mas isso era uma lembrança turva, não dava para confiar) as "coisas" gordas e túrgidas e quentes e úmidas dos homens adultos amigos de Gladys muito tempo antes?

Quer tocar, queridinha? Ele não morde.

— Norma Jeane? Ei.

Era Debra Mae, cutucando suas costelas. Onde ela estava dobrada num ângulo esquisito sobre a mesa toda riscada arquejando pela boca. Era possível que tivesse desmaiado, mas apenas por um instante. A dor que não sentiu e o infiltrar de sangue morno que não era dela. Com fraqueza, ela afastou a mão da garota, mas Debra Mae soltou:

— Ei, você ficou maluca? Você está sangrando, não está vendo? Sangrou na cadeira toda. *Je-*sus.

Vermelha de vergonha, Norma Jeane se levantou com dificuldade. A tarefa de matemática caiu no chão.

— Vai embora. Me deixe em paz.

— Olha — disse Debra Mae —, é *real*. Cólicas são *reais*. Sua menstruação é *real*. Sangue é *real*.

Norma Jeane cambaleou para fora da sala de estudos, a visão cega, turva. Uma gota de sangue escorria pela parte interna da coxa. Ela vinha orando e mordendo o lábio, determinada a não ceder. Não ser tocada e não ser digna de pena. Atrás dela, ouvia vozes. Escondeu-se sob uma escada. Em um armário. Em um dos lavatórios. Saiu por uma janela quando ninguém estava olhando. Rastejando de quatro para o topo do teto. O céu noturno abrindo sulcado de nuvens, e um quarto de lua pálido além, e o ar fresco, e quilômetros de distância as luzes do RKO brilhando. *A Mente é a única Verdade. Deus é Mente. Deus é Amor. Amor Divino*

sempre atendeu e sempre atenderá todas as necessidades humanas. Tinha alguém chamando seu nome? Ela não ouvia. Estava inundada com certeza e júbilo. Ela era forte, e seria mais forte. Sabendo que tinha o poder em si para suportar toda dor e medo. Sabendo que era abençoada, o Amor Divino enchendo seu coração.

A dor latejante em seu corpo já se tornava remota — como se pertencesse a outra garota, uma mais fraca. Ela estava se livrando disso pelo poder da vontade! Escalando o telhado íngreme e céu adentro, onde nuvens agrupavam-se como degraus que levavam para cima, perfuradas pela luz do sol se pondo a oeste bem no cantinho do horizonte. Um passo em falso, um momento de dúvida, e ela poderia cair no chão, manca como uma boneca quebrada, mas isso não aconteceria, *era minha vontade que não acontecesse*, e não aconteceu. Ela previu que, deste ponto em diante, assumiria as rédeas da própria vida desde que o Amor Divino inundasse seu coração.

Até o Natal, haviam lhe prometido. Para que lado fica o novo lar de Norma Jeane?

A garota
1942-1947

O tubarão

Havia a forma do tubarão antes que houvesse o tubarão. Havia o silêncio das profundezas da água verde. O tubarão deslizando pelas profundezas da água verde. Eu, provavelmente, estava submersa, distante das ondas, mas não nadando, meus olhos abertos, ardendo do sal — eu era uma boa nadadora naqueles dias, meus namorados me levavam para Topanga Beach, Will Rogers, Las Tunas, Redondo, mas as minhas favoritas eram Santa Mônica e Venice Beach, "praia dos músculos", onde os fisiculturistas e surfistas bonitões ficavam —, e ali estava eu encarando o tubarão, a forma do tubarão, deslizando em água escura, então eu não poderia ter adivinhado o tamanho ou nem mesmo o que era.

Quando se menos espera, o tubarão salta. Deus deu a ele mandíbulas imensas, potentes, fileiras de dentes ferozes e cortantes.

Uma vez eu vi um tubarão ferido ainda com vida, sangrando no píer em Hermosa. Meu noivo e eu. Tínhamos acabado de noivar, eu tinha quinze anos, era só uma garota. Meu Deus, como eu estava feliz!

Sim, mas a mãe, você sabe que a mãe está em Norwalk.

Não estou casando com a mãe, estou casando com Norma Jeane.

Ela é uma boa moça. Parece. Mas isso nem sempre fica claro assim tão jovem.

O que não fica claro?

O que poderia acontecer depois. Com ela.

Eu não ouvi! Não estava escutando. Deixe-me dizer que eu estava no sétimo círculo do paraíso, noiva aos quinze anos e alvo da inveja de todas as garotas que conhecia, e eu me casaria logo depois do meu aniversário de dezesseis anos em vez de voltar para o ensino médio por mais dois e com os Estados Unidos em guerra, como em *A guerra dos mundos*, quem sabia se haveria um futuro?

"Hora de se casar"

1

— Norma Jeane, sabe o que eu acho? Que está na hora de você *se casar.*

Essas felizes palavras surpresas simplesmente brotaram, como ligar o rádio e ouvir uma voz cantando. Ela não as havia planejado com exatidão. Não era mulher de planejar o que dizer. Ela sabia o que queria dizer quando ouvia de sua própria boca. Era raro que se arrependesse de qualquer coisa dita, pois sua intenção era simplesmente dizer aquilo. Não era? E então uma vez que está dito, está dito. Abriu com um empurrão a porta de tela nos fundos da casa, onde haviam montado a tábua de passar, e a garota passava roupa, a maior parte da cesta já vazia e as camisas de mangas curtas de Warren penduradas em cabides, e havia Norma Jeane sorrindo para Elsie, sem ouvi-la muito bem, ou, se ouvindo, não absorvendo, ou, se absorvendo, imaginando que fosse uma das piadas de Elsie. Norma Jeane de shorts curtos, frente única de poá, com um decote revelando a pálida parte de cima dos seios roliços, de pés descalços, um brilho de transpiração na tez, pelos loiros por toda a perna e penugem nas axilas, e o cabelo loiro-escuro com cachos e alguns fios arrepiados amarrado para trás em um dos lenços velhos de Elsie. Que garota bela e ensolarada era esta daí, diferente das outras que, à chegada de qualquer um com um sorriso determinado, ficavam encarando e se encolhiam como se esperassem apanhar, sim, houvera algumas crianças, mais novas, tanto meninos quanto meninas, que molhavam as calças quando alguém falava com elas de forma inesperada. Mas Norma Jeane não era assim. Norma Jeane não era como qualquer pessoa que haviam recebido.

Esse era o problema. Norma Jeane era um caso especial.

Dezoito meses com eles, compartilhando um quarto no sótão do segundo andar com a prima de Warren, uma jovem que trabalhava na Radio Plane Aircraft, a empresa de aviação. Desde o início haviam gostado dela. Até se poderia dizer, embora talvez fosse um exagero, mas por pouco não se poderia dizer que a amavam. Muito diferente da meia dúzia de crianças enviadas pelo condado. Silenciosa, mas atenta e de sorriso rápido, ria de piadas (e havia um monte de piadas na residência

Pirig, pode apostar!), nunca deixava de fazer suas tarefas e às vezes as das outras crianças, mantinha a sua metade do sótão arrumada e a cama feita do jeito que havia sido ensinado no Lar, e baixava o olhar para orar para si mesma antes das refeições se ninguém mais orasse, e a prima de Warren ria dela, dizendo que ela ficava ajoelhada na frente da cama orando tanto que parecia até que seu pedido para Deus, seja lá qual fosse, chegaria na hora. Mas Elsie nunca ria de Norma Jeane. Essa garota de nervos tão frágeis, se houvesse um simples rato agonizando em uma ratoeira e arrastando-se pelo piso da cozinha, ou se Warren amassasse uma barata com o pé, ou se a própria Elsie desse um golpe forte e matasse uma mosca com o mata-moscas, ela encararia como o fim do mundo, isso sem falar de como ela sairia do recinto se houvesse conversas sobre algo doloroso (como certos detalhes das notícias da Guerra, homens enterrados vivos na marcha da morte depois de Corregedor), e naturalmente ela agia com nojo ao ajudar Elsie a limpar e depenar frangos, mas Elsie nunca ria. Elsie sempre quis uma filha e Warren nunca estivera cem por cento convencido em receber crianças como lar temporário, exceto pelo dinheiro. Warren era o tipo de homem que queria filhos que fossem sangue dele ou então filho nenhum, mas só tinha coisas boas para dizer a respeito de Norma Jeane também. Então como jogar essa bomba nela agora?

Como torcer o pescoço de um gatinho! Mas Deus sabia que precisava ser feito.

— É. Eu tenho pensado. É hora de você se casar.

— Tia Elsie, como? O quê?

Havia alguém berrando do pequeno rádio plástico no corrimão da varanda, parecia — quem era? — Caruso. Elsie fez o que nunca faria, desligou o rádio.

— Já pensou nisso? Casar? Você vai fazer dezesseis anos em junho.

Norma Jeane sorria para Elsie, perplexa, o pesado ferro suspenso no ar. Até surpresa, a garota era inteligente o suficiente para erguer o ferro quente da tábua.

— *Eu* me casei, quase jovem assim. Havia circunstâncias especiais no meu caso também.

— Ca-casada? — perguntou Norma Jeane. — Eu?

— Bem — Elsie riu —, não seria *eu*. Não estamos falando de *mim*.

— Mas… eu não tenho nenhum namoro firme.

— Você tem namorados demais.

— Mas nenhum *firme*. Não estou *a-apaixonada*.

— Apaixonar? — Elsie riu. — Você pode se apaixonar. Com sua idade, você pode se apaixonar bem rápido.

— Você está brincando, não está? Tia Elsie? Acho que está me provocando?

Elsie franziu a testa. Atrapalhando-se à procura de cigarros no bolso. Ela estava com as pernas pálidas marcadas de varizes e gordas nos joelhos, mas ainda

em forma daí para baixo, e os pés em pantufas. Seu vestido de usar em casa tinha botões quase explodindo na frente, era de algodão barato e não muito limpo. Suando mais do que gostaria, com axilas fedorentas. Ela não estava acostumada a ter sua palavra questionada naquela residência, exceto por Warren Pirig, então seus dedos se reviravam de forma perigosa. *E se eu der um tapa na sua cara, sua vadiazinha esperta posando com cara de inocente?*

Havia tanta raiva nela de repente! Embora soubesse, é claro que sabia, que não era culpa de Norma Jeane. A culpa era de seu marido, e mesmo aquele pobre desgraçado era meio inocente.

Assim ela acreditava. Julgando pelo que tinha visto. Mas talvez não tivesse visto tudo?

O que ela tinha visto, o que ela vinha vendo por meses até enfim não conseguir continuar vendo sem perder o respeito por si, era Warren olhando a garota. E Warren Pirig não era de olhar quem quer que fosse. Falando com alguém, ele lançava o olhar para um canto, como se a pessoa não fosse digna porque ele já a tinha visto antes e sabia quem era. Mesmo com os parceiros de bebidas de quem ele gostava e respeitava, estaria olhando para algum outro lugar pela maior parte do tempo, como se não houvesse nada exatamente a ver, nada que merecesse o esforço. E Warren era um homem com visão avariada no olho esquerdo, dos tempos de boxe amador no Exército dos Estados Unidos nas Filipinas, e visão perfeita no olho direito, então ele se negava a usar óculos dizendo que "ficavam no caminho". Justiça seja feita a Warren, ele tampouco olhava para si mesmo, ao menos não com cuidado. Estava sempre muito apressado para se barbear na maior parte do tempo, ou sequer colocar camisas limpas, a não ser que Elsie as separasse para ele e jogasse as camisas sujas na lavanderia onde ele não poderia pescá-las de volta; para um homem que era vendedor, mesmo que fosse de ferro velho e pneus usados e alguns carros e caminhões de segunda mão, Warren não tinha a tal preocupação com a impressão que causava. Quando jovem e magro e uniformizado, até que estava bonito quando Elsie o vislumbrou pela primeira vez aos dezessete anos em São Fernando, mas havia muito tempo deixara de ser jovem e magro e uniformizado.

Talvez Joe Louis ou Roosevelt, parado diante de Warren Pirig conquistasse sua atenção. Mas nenhuma pessoa comum, e com certeza garota alguma de quinze anos.

Elsie viu os olhos do homem seguindo a garota como o ponteiro de uma bússola seguindo o norte. Ela viu o homem encarando-a como nunca havia encarado outra criança enviada para aquela casa, a não ser que estivessem aprontando ou prestes a aprontar alguma. Mas Norma Jeane, o homem estava olhando para *ela*.

Não nas refeições. Elsie notou isso. Perguntava-se, era deliberado? O único momento em que todos estavam sentados juntos, encarando-se mutuamente em um ambiente próximo. Warren era um homem grande, comia muito, e refeições

• 124 •

eram para comer, não tagarelar, como ele dizia, e Norma Jeane, em geral, ficava quieta à mesa, rindo das piadas de Elsie mas sem puxar assunto, tinha aprendido a se comportar como uma mocinha à mesa no Lar, mas ali esses modos se tornavam, meio cômicos, Elsie pensava, na residência Pirig, então ela ficava meio que parada e tímida, embora comesse tanto quanto qualquer um exceto por Warren. Então, nesses ambientes de maior proximidade, Warren parecia nunca olhar para Norma Jeane, como nunca olhava para ninguém, com frequência lendo o jornal que dobrava em uma única tira vertical; não era grosseria exatamente, só o jeito de Warren Pirig. Apesar disso, em outros momentos, mesmo com Elsie por perto, Warren observava a garota como se não soubesse o que estava fazendo, e era este desamparo nele, uma espécie de olhar doentio afogando-se em seu rosto — aquele rosto surrado, como terreno montanhoso em um mapa — que ficou gravado em Elsie, de forma que ela começou a ruminar aquilo mesmo quando não se dava conta de que estava pensando em qualquer coisa que fosse. Elsie não era de ficar alimentando esses pensamentos, havia parentes com quem brigava fazia vinte anos e amigas da rua com quem tinha cortado relações, mas podia-se dizer que não gastava muito tempo pensando a respeito de qualquer uma dessas pessoas; nem um segundo sequer. Mas agora havia uma área turva em seu cérebro que era seu marido e a garota, e isso criava certo ressentimento nela, porque Elsie Pirig não era ciumenta e nunca havia sido porque tinha orgulho demais para isso. Porém, agora, notava-se revirando as coisas da garota no quarto no sótão quente como um forno já em abril, as vespas zunindo sob os beirais, e tudo que encontrou foi o diário de couro vermelho que Norma Jeane já tinha mostrado a Elsie, orgulhosa do presente da diretora do orfanato de Los Angeles; Elsie havia folheado o diário, as mãos de fato trêmulas (ela! Elsie Pirig! Esta não era ela!), apavorada de ver algo que não queria, mas não havia nada de interessante no diário de Norma Jeane ou, em todo caso, nada que Elsie em sua pressa tivesse tempo de ponderar. Havia poemas, provavelmente copiados de livros ou coisas que tinha recebido na escola, escritos com cuidado na caligrafia escolar de Norma Jeane:

Havia um pássaro tão alto ao léu
Ele não mais podia dizer: "Aqui é o céu"
Havia um peixe no mar tão fundo a existir
Ele não mais podia dizer: "Não há mais aonde ir"

E também:

Se um cego pode *ver*
O que de *mim* dizer?

Elsie gostava desse mas não conseguia decifrar os outros, em especial, quando não rimavam como um poema deveria rimar.

Porque eu não poderia parar para Morte
Ele gentilmente parou por mim;
A carruagem esperando mas só cabíamos nós mesmos
E Imortalidade.

Ainda menos compreensíveis eram, o que Elsie supôs, orações da Ciência Cristã. A pobrezinha parecia acreditar mesmo nas coisas que tinha copiado, uma única página para cada oração:

Pai nosso, que estais no Céu
Deixai-me juntar ao Vosso ser perfeito
Em tudo que é Eterno — Espiritual — Harmonioso
E permita que o Amor Divino resista a todo o Mal
Pois o Amor Divino é Eterno
Ajudai-me a amar como Vós ameis
Não há DOR
Não há DOENÇA
Não há MORTE
Não há MÁGOA
Há apenas AMOR DIVINO ETERNO.

Como qualquer um conseguia entender isso tudo e, sobretudo, acreditar? Talvez a mãe com problemas psiquiátricos fosse da Ciência Cristã e foi daí que a garota aprendeu; não dava para não se perguntar se coisas como essa foram o que fez a pobre mulher enlouquecer ou se, já não muito certa das ideias, a pessoa se agarrava a coisas assim para salvar a própria vida. Elsie virou outra página e leu:

Pai nosso, que estais no Céu
Obrigada por minha família nova!
Obrigada por Tia Elsie, que amo tanto!
Obrigada por sr. Pirig, que é gentil comigo!
Obrigada por este Lar novo!
Obrigada pela escola nova!
Obrigada pelos amigos novos!
Obrigada pela minha vida nova!

Ajudai minha Mãe a ficar Bem outra vez
E que a Luz Perpétua brilhe sobre ela
Todos os dias de sua vida
E ajudai minha Mãe a me Amar
De forma que não queira me ferir!
Obrigada, Pai nosso, que estais no Céu, AMÉM

Rapidamente Elsie fechou o diário e o enfiou de volta na gaveta de roupa íntima de Norma Jeane. Sentia como se alguém tivesse chutado sua barriga. Não era o tipo de mulher que remexia as coisas dos outros e odiava bisbilhoteiros e, Deus do céu, era uma mágoa que Warren e a garota a haviam levado a isso. Descendo a escada estreita, estava tão agitada que quase caiu. Tinha se decidido a dizer para Warren que a garota precisava ir.

Ir para onde?

Para o raio que o parta, eu não me importo. Mas para fora desta casa.

Você ficou louca? Mandar a garota de volta para o orfanato sem motivo algum?

Você quer que eu espere que surja um motivo, seu filho da puta?

Chame Warren Pirig de filho da puta mesmo se estiver com os olhos lacrimejando de dor e correrá o risco de receber um soco na cara; ela certa vez o vira (Warren estava bêbado e tinha sido provocado; tinha sido por essas circunstâncias especiais que ela o havia perdoado) derrubar com o peso do corpo uma porta trancada. Warren pesava 104 quilos da última vez que o médico checou, e Elsie, de 1,57 metro, pesava pouco menos de 45. Imagine o estrago!

Como dizem no boxe, uma luta desequilibrada.

Então Elsie decidiu não tocar no assunto. Mantendo a distância dele como uma mulher já injustiçada. Como aquela música de Frank Sinatra que tocava muito no rádio, "I'll Never Smile Again". Warren estava trabalhando doze horas por dia rebocando pneus estragados por todos os lados de East L.A. até uma fábrica da Goodyear em que compravam borracha de descarte que, em 6 de dezembro de 1941, um dia antes de Pearl Harbor, não valia cinco centavos por meio quilo. (Elsie perguntou, empolgada: "Então, quanto estão pagando agora?" E Warren olhou para algum ponto acima da cabeça dela e disse: "Só o suficiente para valer a pena". Estavam casados havia 26 anos, e Elsie ainda não sabia o quanto Warren ganhava por ano em lucro real.) Isso queria dizer que Warren ficava fora de casa o dia todo e quando voltava para o jantar não estava com o menor humor para papo furado, como ele descrevia, lavava o rosto e as mãos e o braço até o cotovelo e pegava uma cerveja do congelador, e se sentava para comer e comia e empurrava a cadeira da mesa quando terminava e poucos minutos depois já dava para ouvir os roncos

• 127 •

dele, jogando-se na cama tendo tirado apenas as botas. Se Elsie estava mantendo distância de Warren, indignada e de boca fechada, Warren não notava.

E no dia seguinte era dia de lavar roupa: o que significava que Elsie segurava Norma Jeane em casa por uma parte da manhã, impedindo-a de ir à escola, para ajudá-la com a máquina de lavar Kelvinator que vazava e a centrífuga, que sempre se enroscava e travava, e para carregar cestos de roupas até o varal para pendurar no quintal (sim, era contra as leis do condado fazer uma criança faltar a escola para propósitos assim, mas Elsie sabia que podia confiar que Norma Jeane nunca sussurraria uma palavra, ao contrário de uma ou duas vadias ingratas que a haviam denunciado para autoridades anos antes), e não era o momento certo de trazer um assunto tão grave à tona, não quando Norma Jeane, animada e suada e sem reclamar como de costume, estava fazendo a maior parte do trabalho. Mesmo cantando para ela própria em sua doce voz ofegante, as músicas mais tocadas da semana no *Your Hit Parade*. Lá estava Norma Jeane, estendendo lençóis úmidos com braços magros surpreendentemente musculosos e os prendendo ao varal, enquanto Elsie em um chapéu de palha para proteger os olhos do sol, um Camel queimando entre os lábios, arfava como uma velha mula cansada. Diversas vezes também, Elsie teve que deixar Norma Jeane para entrar em casa e usar o banheiro ou tomar um pouco de café ou fazer uma ligação, apoiada na bancada da cozinha observando a garota de quinze anos pendurando roupas na ponta dos pés como uma dançarina: aquela bundinha adorável, até Elsie que não era lésbica conseguia apreciar.

Marlene Dietrich eles diziam que era lésbica. Greta Garbo. Mae West?

Olhando Norma Jeane nos fundos de casa se engalfinhando com as roupas para lavar. Palmeiras em frangalhos, a sujeira de folhagem no chão. A garota pendurando cuidadosamente no varal as imensas camisas esportivas de Warren. E as bermudas de Warren grandes o suficiente, quando a brisa as atingia em certo ângulo que praticamente as enroscava na cabeça da garota. Que inferno, Warren Pirig! O que havia entre Norma Jeane e ele? Ou será que estava tudo na cabeça de Warren, naquele desejoso olhar doentio e idiota que Elsie não via nele, ou em homem algum, em vinte anos? Era natureza pura, um homem perdendo a consciência. Não se podia culpá-lo, podia? Ninguém se culparia. Ainda assim: ela era a esposa do homem, tinha que se proteger. Uma mulher precisa se proteger de uma garota como Norma Jeane. Pois lá estaria Warren se aproximando da garota por trás naquele jeito estranhamente gracioso que não se esperava de um homem daquele tamanho, a não ser que se lembrasse que ele havia sido boxeador, e boxeadores precisam de pés rápidos. Warren pegando as nádegas da garota como melões gêmeos em suas mãos grandes, e ela se vira para ele surpresa, e ele enterra o rosto em seu pescoço, e os longos cachos loiro-escuros caem como uma cortina sobre a cabeça dele.

Elsie sentia a tempestade na boca do estômago.

— Como eu posso mandar a garota embora? — disse ela em voz alta. — Nunca vamos conseguir outra como ela.

Quando toda a roupa estava pendurada nos varais, perto das 10h30, Elsie mandava Norma Jeane para a Escola Van Nuys com uma desculpa pronta para o diretor sobre seu atraso.

Por favor, desculpe minha filha, Norma Jeane, ela foi requisitada por sua mãe para levá-la a uma consulta médica eu não me sentia bem o suficiente para fazer sozinha o caminho de ida e de volta.

Era uma desculpa original, que Elsie nunca tinha usado. Ela não queria abusar dos problemas de saúde de Norma Jeane; alguém na escola poderia querer se intrometer caso Norma Jeane se ausentasse das aulas muito frequentemente com o que Elsie descrevia como "enxaqueca" ou "cólicas fortes". (Dor de cabeça e cólicas eram legítimas na maior parte do tempo. A pobre Norma Jeane sofria muito em seus dias, como Elsie jamais havia sofrido naquela idade — ou qualquer idade. Deveriam levá-la a um médico provavelmente. Se ela fosse. Deitada no andar de cima na cama ou no andar de baixo no sofá de vime para ficar perto de Elsie, arfando e gemendo, e às vezes chorando um pouquinho, pobre criança, uma garrafa de água quente na barriga (que parecia que a Ciência Cristã permitia), mas, sem que Norma Jeane soubesse, Elsie amassava uma aspirina em suco de laranja para ela, o máximo de aspirina que conseguiria disfarçar, pobrezinha, tão doce e burra, levada a acreditar que remédios eram "antinaturais" e que Jesus a curaria com fé suficiente. Claro, assim como Jesus curaria seu câncer, ou faria crescer perna nova se a antiga explodisse, ou restauraria a visão perfeita de um olho com dano na retina como o de Warren. Como se Jesus fosse resolver tudo para as crianças mutiladas nas fotos da *Life*, vítimas da *Luftwaffe* de Hitler!)

Então Norma Jeane foi para a escola enquanto as roupas secavam no varal. Não havia muita brisa, mas era um dia seco de sol quente. Elsie nunca deixava de se surpreender com o fato de que no exato momento em que Norma Jeane terminava as tarefas domésticas, um dos seus namorados parava com o carro na calçada, buzinava, e lá ia Norma Jeane, toda sorrisos e cachos saltitantes. Como este garoto num calhambeque barulhento (parecia um pouco velho demais para o ensino médio, Elsie pensou, espiando pelas persianas) sequer sabia que Norma Jeane havia faltado o colégio naquela manhã? Será que a garota mandava sinais psíquicos? Era algum tipo de radar sexual? Ou (Elsie não queria pensar) será que era um cheiro real, como o de uma cadela no cio, e todos os malditos cachorros na vizinhança apareciam arquejando e revirando o lixo?

Os homens perdem a consciência. Não dá para culpá-los, dá?

Às vezes, mais de um aparecia para levar Norma Jeane de carro até a escola. Rindo como uma garotinha, ela lançava uma moeda para ver em qual carro, com qual rapaz, ir.

Um mistério do diário de Norma Jeane era que *nem sequer um único nome masculino estava listado*. Mal havia nomes, exceto o dela e o de Warren, e o que isso queria dizer?

Poemas, orações. Coisas indecifráveis. Isso não era normal para uma garota de quinze anos, era?

Era hora de terem aquela conversa. Não havia como evitar.

Para sempre Elsie Pirig se lembraria desta conversa. Que droga, aquilo a deixava ressentida com Warren; é um mundo masculino e o que diabos uma mulher realista pode fazer a respeito?

Com timidez, Norma Jeane disse, de uma forma que revelava a Elsie que ela andara pensando sobre isso desde cedo naquela manhã:

— Tia Elsie, você estava só brincando quando disse aquilo de casamento... não estava?

E Elsie respondeu, tirando um pouco de tabaco da língua:

— Eu não brincaria com uma coisa dessas.

Norma Jeane retrucou, com preocupação:

— Eu teria medo de me casar com qualquer um, tia Elsie. É preciso amar muito um garoto para isso.

Elsie disse com leveza:

— Deve haver um deles que você poderia amar, não? Escutei algumas coisas sobre você, querida.

Rapidamente Norma Jeane disse:

— Ah, está falando do sr. Haring? — E quando Elsie olhou para ela, impassível, Norma Jeane acrescentou: — Ah, do sr. Widdoes? — E ainda assim Elsie a olhou impassível, e Norma Jeane disse, um rubor subindo em seu rosto: — Não estou vendo estes homens mais! Eu não sabia que eram casados, tia Elsie, eu *juro*.

Elsie fumou seu cigarro e teve de sorrir com a revelação. Se Elsie só ficasse de boca fechada por tempo suficiente, Norma Jeane a informaria de cada detalhe. Encarando-a com aquele olhar de garotinha doce, os olhos azul-escuros cheios de umidade e sua voz trêmula como se estivesse tentando não gaguejar.

— Tia Elsie...

Havia um som gentil na expressão, na voz de Norma Jeane. Elsie pedia que todas as crianças ali temporariamente a chamassem de "tia Elsie", e a maioria fazia isso, mas Norma Jeane havia demorado mais de um ano; ela havia tentado e gaguejado a palavra repetidamente. Não espantava que a garota não tivesse sido

escolhida para a peça na escola, Elsie pensou. Ela era tão honesta... não conseguia interpretar por nada no mundo! Mas desde o Natal, quando Elsie lhe deu diversos presentes bons, incluindo um espelho de mão de plástico com a silhueta de perfil de uma mulher no verso, enfim Norma Jeane a estava chamando de "tia Elsie" como se, de fato, fossem *família*.

O que tornava aquilo ainda mais doloroso.

O que a deixava ainda mais furiosa com Warren.

Elsie disse, com cuidado:

— Vai acontecer com você mais cedo ou mais tarde, Norma Jeane. Então melhor que seja cedo. Com esta guerra terrível começando, e jovens se alistando para lutar, é melhor você segurar um marido enquanto há rapazes disponíveis e inteiros.

Norma Jeane protestou:

— Você está falando sério, tia Elsie? Isto não é uma piada?

Irritada, Elsie respondeu:

— Eu pareço estar brincando, mocinha? Hitler parece estar brincando? E o general Tojo?

E Norma Jeane respondeu, balançando a cabeça como se tentasse esvaziá-la:

— Eu só não entendo, tia Elsie, por que eu deveria me casar? Só tenho quinze anos, tenho dois anos de escola ainda. Quero ser uma...

E Elsie a interrompeu, furiosa:

— Escola! *Eu* me casei no segundo ano, e minha mãe nunca terminou a oitava série. Não é preciso diploma algum para se casar.

Implorando, Norma Jeane retrucou:

— Mas eu sou j-jovem, tia Elsie...

E Elsie respondeu:

— Este é exatamente o problema. Você tem quinze anos, tem namorados e amigos homens e, antes que a gente perceba, vai haver um monte de confusões e Warren estava me dizendo justamente isso outro dia. Os Pirig têm uma reputação a manter aqui em Van Nuys. Nós temos recebido crianças do Condado de Los Angeles há vinte anos, e tiveram garotas de vez em quando que se encrencaram aqui sob o nosso teto, nem sempre garotas ruins, mas boas também, garotas fugindo com namorados, mas isso reflete mal em nós. Warren perguntou que história é essa que ele ouviu de Norma Jeane andando por aí com homens casados, e *eu* respondi que é a primeira vez que escuto uma coisa dessas, e *ele*: "Elsie, é melhor tomarmos medidas urgentes".

Ainda insegura, Norma Jeane questionou:

— O sr. P-pirig disse isso? De mim? Ah! Eu pensava que sr. Pirig gostava de mim!

Elsie respondeu:

— Não é questão de gostar ou não. É uma questão de o que o condado chama de medidas de emergência.

Norma Jeane insistiu:

— Que medidas? Que emergência? Eu não estou encrencada, tia Elsie! Eu...

E Elsie a interrompeu de novo, querendo colocar para fora rápido, como cuspir algo nojento da boca:

— O problema é que você tem quinze anos e poderia se passar por dezoito aos olhos de um homem, mas você está sob a guarda do Estado até ter de fato ter essa idade e, a não ser que se case, do jeito que a lei do Estado está, você poderia ser enviada de volta para o orfanato a qualquer momento.

As frases saíram em tamanha torrente de palavras que Norma Jeane pareceu atordoada como alguém com dificuldade auditiva. A própria Elsie sentia-se fraca, aquela sensação doentia que sobe pelas solas dos pés quando há um tremor na Terra. *Tinha que ser feito. Deus me ajude!*

— Mas p-por que eu deveria voltar para o orfanato? — perguntou Norma Jeane, assustada. — Quero dizer... por que eu deveria ser enviada de volta? Eu fui enviada para *cá*.

Evitando os olhos da garota, Elsie respondeu:

— Isso foi dezoito meses atrás, as coisas mudaram. Você sabe que as coisas mudaram. Você era uma criança quando chegou aqui e agora é... bem, uma *garota*. E agindo às vezes como uma *mulher* feita. Há consequências para todos os nossos comportamentos, em especial para esse tipo... com homens, quero dizer.

E Norma Jeane, com a voz subindo em desespero:

— Mas eu não fiz nada de errado. Eu juro a você, tia Elsie! Não fiz! Eles foram gentis comigo, tia Elsie, a maioria deles, de verdade! Eles dizem que gostam de estar comigo e me levar para passear e... é só isso! De verdade. Mas posso dizer "não" de agora em diante; posso dizer a eles que você e sr. Pirig não me deixam sair mais. Vou dizer a eles!

Fraquejando, despreparada para isso, Elsie disse:

— Mas... nós precisamos do quarto! O quarto no sótão. Minha irmã está vindo de Sacramento com os filhos para morar conosco...

Rapidamente Norma Jeane retrucou:

— Não preciso de um quarto de verdade, tia Elsie. Posso dormir no sofá do andar de baixo ou na salinha da lavanderia ou... em qualquer lugar. Posso dormir em um dos carros que o sr. Pirig tem para vender. Alguns deles são bons, têm almofadas nos assentos traseiros...

E Elsie respondeu, balançando a cabeça séria:

— Norma Jeane, o condado jamais permitiria isso. Você sabe que enviam inspetores.

Tocando o braço de Elsie, Norma Jeane suplicou:

— Você não vai me mandar de volta para o Lar, vai? Tia Elsie? Achei que gostasse de mim! Achei que fôssemos como uma família! Ah, tia Elsie, por favor... Eu amo estar aqui nesta casa! Amo você! — Norma Jeane hesitou, arfando. Seu rosto acometido estava úmido de lágrimas e um olhar de terror animal brilhava em seus olhos dilatados. — Não me mande embora, por favor! Prometo que vou me comportar! Vou me esforçar mais! Não vou ver mais garotos! Vou largar a escola e ficar em casa e ajudar você, e eu posso ajudar o sr. Pirig também, com o negócio dele! Eu morreria, tia Elsie, se você me mandasse de volta para o Lar. Não posso voltar para o Lar. Eu me mataria se fosse enviada de volta ao Lar. Tia Elsie, por favor!

A esta altura, Norma Jeane estava nos braços de Elsie. Trêmula e sem ar e muito quente e soluçando. Elsie a abraçou com força, sentindo as omoplatas trêmulas da garota, a tensão em sua coluna. Norma Jeane havia ultrapassado Elsie em cerca de dois centímetros e estava se inclinando para se fazer menor, como uma criança. Elsie estava pensando que nunca havia se sentido tão mal em toda sua vida adulta. Ah, merda, ela se sentia muito mal, mal para caralho! Se pudesse ela teria expulsado Warren aos chutes e ficado com Norma Jeane — mas é claro que não podia. *É um mundo de homens e para sobreviver uma mulher precisa trair sua própria classe.*

Elsie abraçou a garota aos prantos, mordendo o lábio para ela mesma não irromper em lágrimas.

— Norma Jeane, pare com isso. Chorar nunca ajuda. Se ajudasse, todos nós estaríamos melhor a esta altura.

2.

Não vou me casar, sou jovem demais!

Quero ser uma enfermeira no Regimento Feminino. Quero ir para o outro lado do mundo.

Quero ajudar pessoas em sofrimento.

Aquelas criancinhas inglesas feridas e mutiladas, e algumas soterradas por detritos. E os pais mortos. E ninguém para amá-las.

Quero ser um receptáculo de Amor Divino. Quero que Deus brilhe através de mim. Quero ajudar a curar os feridos, quero mostrar a eles os caminhos da fé.

Posso fugir. Posso me alistar em Los Angeles. Deus vai responder minha oração.

Ela estava petrificada de horror — a boca aberta e mole e a respiração rápida como de um cachorro arfando e um rugido horrível martelando na cabeça — ao olhar as fotos na cópia da *Life* deixadas na mesa da cozinha: uma criança com

olhos inchados e um braço mutilado, um bebê tão enfaixado com bandagens que apenas a boca e parte do nariz estavam visíveis, uma garotinha de cerca de dois anos com olhos feridos e um rosto atordoado, macilento. O que a garotinha estava agarrando, uma boneca? Uma boneca manchada de sangue?

Então veio Warren Pirig para lhe tomar a revista. Agarrou-a de seus dedos dormentes. A voz soava baixa e brava, mas ao mesmo tempo indulgente, como era com frequência quando estavam sozinhos juntos.

— Você não quer olhar para isso. Você não sabe o que está olhando.

Ele nunca a chamava de "Norma Jeane".

3.

Eles eram Hawkeye, Cadwaller, Dwayne, Ryan, Jake, Fiske, O'Hara, Skokie, Clarence, Simon, Lyle, Rob, Dale, Jimmy, Carlos, Esdras, Fulmer, Marvin, Gruner, Price, Salvatore, Santos, Porter, Haring, Widdoes. Eram soldados, um marinheiro, um fuzileiro naval, um rancheiro, um pintor de casas, um fiador, um caminhoneiro, o filho do dono de um parque de diversões em Redondo Beach, o filho de um banqueiro em Van Nuys, um funcionário de fábrica de aeronaves, atletas estudantes da Escola Van Nuys, um instrutor no Colégio Bíblico Burbank, um funcionário do Departamento de Correções do Condado de Los Angeles, um mecânico de motocicletas, um piloto de avião pulverizador de pesticida, um assistente de açougueiro, um funcionário dos correios, o filho do dono de uma casa de apostas de Van Nuys e seu braço direito, um professor na Escola Van Nuys, um detetive do Departamento de Polícia de Culver. Eles a levavam para praias, como Topanga Beach, Will Rogers Beach, Las Tunas, Santa Mônica e Venice Beach. Eles a levavam ao cinema. Eles a levavam para bailes. (Norma Jeane tinha vergonha de dançar "coladinho", mas gostava de um *swing*; dançava com os olhos fechados, apertados como se hipnotizada, um brilho como se fosse uma geleia espalhada pela pele. E ela sabia fazer a *hula* como uma havaiana nativa!) Eles a levavam para serviços na igreja e para a pistas de corrida em Casa Grande. Eles a levavam para patinar. Eles a levavam para remar e andar de canoa, e se surpreendiam que, mesmo sendo garota, ela insistia em ajudar a remar, e com tanta habilidade. Eles a levavam para jogar boliche. Eles a levavam para o bingo e salões de bilhar. Eles a levavam para jogos de beisebol. Eles a levavam em passeios de domingo pelas Montanhas de São Gabriel. Eles a levavam em passeios de carro pela costa subindo ao norte às vezes até Santa Barbara ou tão sul quanto Oceanside. Eles a levavam para passeios românticos de carro sob o luar, o oceano Pacífico luminoso em um lado e colinas de árvores escuras do outro, e o vento ondulando seu cabelo e as faíscas do cigarro do motorista voando noite

adentro, mas em anos posteriores ela confundiria esses passeios com cenas de filmes que tinha visto ou achava ter visto. *Eles não me tocavam onde eu não queria ser tocada. Eles não me faziam beber. Eles me respeitavam. Meus sapatos brancos eram polidos toda semana e meu cabelo cheirava a xampu e minhas roupas eram passadas a ferro. Se me beijavam era de boca fechada. Eu sabia manter meus lábios bem fechados. E meus olhos fechavam quando nos beijávamos. Raramente eu me mexia. Minha respiração acelerava, mas eu nunca arfava. Minhas mãos ficavam imóveis sobre o colo, apesar de eu poder erguer o antebraço para afastá-los com gentileza.* O mais novo tinha dezesseis anos, um jogador de futebol americano na Escola Van Nuys. O mais velho tinha 34, um detetive de Culver que, como posteriormente ela descobriu, era casado.

Detetive Frank Widdoes! Um policial de Culver investigando um assassinato em Van Nuys no fim do verão de 1941. O corpo de um homem crivado de balas encontrado em uma área desolada perto dos trilhos nas margens de Van Nuys e tinha sido a vítima foi identificada como testemunha em um caso de homicídio em Culver, então Widdoes foi até a região para interrogar os moradores e, quando analisava a cena do crime em uma alameda qualquer, passou uma garota de bicicleta, uma garota de cabelo loiro-escuro, pedalando lentamente, distraída e sonhadora, sem perceber um detetive à paisana a encarando. À primeira vista achou que ela tivesse uns doze anos, então, vendo com maior clareza que era mais velha, possivelmente com até dezessete anos, um busto de mulher, em um top esportivo amarelo-mostarda e shorts curtos de veludo cotelê branco que delineavam sua bundinha em forma de coração como aquela *pin-up* Betty Grable em roupas de banho, e quando ele a parou para perguntar se a garota tinha visto alguém ou algo "suspeito" na área, achou seus olhos azuis chamativos, lindos olhos líquidos e sonhadores, olhos que pareciam vê-lo apenas por dentro de alguma forma, como se ele já a conhecesse e, apesar de ela não o conhecer, entendia que ele já a conhecia e tinha o direito de questioná-la, detê-la e sentar-se com ela em seu carro de polícia sem identificação por quanto tempo quisesse, por quanto tempo a "investigação" necessitasse. Ela tinha um rosto que ele provavelmente não esqueceria, também em formato de coração com o bico de viúva, o nariz só um pouco longo e os dentes só um pouco tortos, o que valorizava seu visual, ele pensou, davam-lhe aquele ar de normalidade plácida, pois, afinal de contas, ela era só uma criança, mesmo que também fosse uma mulher, uma criança vestindo um corpo de mulher como uma garotinha provando roupas de mulher adulta e parecendo saber disso e se exultar nisso (o top apertado e a forma que se sentava com postura perfeita de *pin-up*, respirando fundo para expandir as costelas, e as pernas bronzeadas, perfeitas também, naqueles shorts curtos subindo até quase a

• 135 •

virilha) e ainda assim sem saber. Se ele desse ordens para que ela tirasse as roupas, ela obedeceria com um sorriso enorme e tamanho empenho em agradar e teria sido mais inocente ainda, e mais linda. Se ele desse tal comando — o que é claro que não faria —, mas se ele desse, e a punição fosse se transformar em pedra ou ser despedaçado por lobos, poderia quase valer a pena.

Então ele tinha visto a garota umas poucas vezes. Ele dirigia para Van Nuys e a encontrava perto da escola. Ele não a havia tocado! Não desse jeito. E praticamente de nenhum outro, na verdade. Sabendo que ela era menor de idade e sabendo o tipo de problema profissional em que poderia se meter, sem falar do problema conjugal mais grave dado que já havia traído a esposa e já havia sido pego — o que significava dizer que havia confessado, furioso, e portanto havia sido "pego". E ele havia saído de casa, e estava morando sozinho agora e gostando disso. E essa garota Norma Jeane estava sob tutela do Estado, ele descobriu. Guarda do Condado de Los Angeles em um lar temporário na rua Reseda, Van Nuys, uma rua de bangalôs em mau estado e jardins sem grama e seu pai neste lar era dono de meio acre de motocicletas, carros e caminhões usados e outros lixos à venda, um fedor de borracha queimada perpetuamente no ar, e uma névoa azulada sobre a vizinhança e Widdoes conseguia imaginar o interior da casa, mas decidiu não investigar, era melhor assim, porque poderia se voltar contra ele e, de qualquer forma, o que ele poderia fazer, adotar a garota? Ele tinha seus próprios filhos para sustentar. Sentia muito por ela, dava-lhe dinheiro, notas de um e cinco dólares para que ela pudesse "comprar algo bonito" para si. Era tudo inocente, de fato. Ela era o tipo de garota que obedece, ou que quer obedecer, então qualquer pessoa responsável tomaria cuidado com o que a manda fazer. Quando se ganha a confiança de alguém assim, é uma tentação pior do que quando desconfiam de você. E a idade. E o corpo. Não era só o distintivo (ela admirava o distintivo, "amava" o distintivo e queria sempre ficar olhando, e a sua pistola; ela havia perguntado se podia tocar a pistola, e Widdoes riu e disse claro, por que não, desde que ficasse no coldre e com a trava de segurança), mas seu ar de autoridade, onze anos como policial e o sujeito ganha esse ar de autoridade, questionando pessoas, dando ordens por aí, aquela expectativa de que, se resistirem, vão se arrepender, e as pessoas sabem disso como que por instinto, quando sentimos na mera existência física do outro uma dominância que, se levada ao limite, um limite não negociável, poderemos nos machucar. Bom, era tudo inocente, na verdade. As coisas nunca são como parecem a olhares externos. Como detetive, Widdoes sabia disso. Norma Jeane era apenas três anos mais velha que sua filha. Mas aqueles três anos eram cruciais. Ela era muito mais inteligente do que se imaginaria de primeira. Na verdade, algumas vezes, ela o havia surpreendido. Os olhares e a voz de bebê enganavam.

A garota conseguia falar com honestidade sobre coisas (a Guerra, o "sentido da vida"), como qualquer adulto que Widdoes conhecesse. Tinha senso de humor. Ria de si mesma — ela queria ser "uma cantora com Tommy Dorsey". Queria se alistar no Regimento Feminino, no destacamento feminino da força aérea, o *Air Force Women's Flying Training Detachment* sobre o qual lera num panfleto. Queria ser médica. Disse a ele que era "a única neta viva" de uma mulher que fundou a igreja da Ciência Cristã, e sua mãe, que havia morrido em um acidente aéreo sobre o Atlântico em 1934, havia sido uma atriz de Hollywood com o Estúdio, uma substituta de Joan Crawford e Gloria Swanson, e o pai, que ela não via fazia anos, era um produtor em Hollywood, agora um comandante naval no sul do Pacífico, e em nenhuma dessas declarações Widdoes acreditava, ainda assim ouvia a garota como se acreditasse, ou como se tentando acreditar, e ela parecia grata por tamanha gentileza. Ela o deixava beijá-la se ele não tentasse abrir os lábios à força com a língua, e ele não tentava. Ela o deixava beijar sua boca, seu pescoço e seus ombros, mas apenas se os ombros já estivessem à mostra. Ficava ansiosa se ele mexesse na roupa dela ou tentasse abrir um botão ou o zíper. Aquele rebuliço infantil tamanho era comovente para ele, que reconhecia isso como traços similares aos de sua própria filha. *Algumas coisas são permitidas e outras não permitidas.* Mas Norma Jeane o deixava acariciar seus braços macios e sedosos e as pernas até a metade das coxas; ela o deixava acariciar seu longo cabelo cacheado e até escová--lo. (Norma Jeane trazia a escova! Dizendo a ele que escovar seu cabelo era algo que a mãe fazia quando ela era garotinha, e ela sentia tantas saudades da mãe.)

Nestes meses, Widdoes viu um número de mulheres. Não pensava em Norma Jeane como uma mulher. Poderia ter sido o sexo que atraiu Widdoes a ela, mas não era sexo o que ele obtinha dela. Ao menos, não de uma forma que a garota soubesse ou precisasse saber.

Como foi o fim deles? Inesperado. Abrupto. Um incidente que Widdoes não gostaria que ninguém soubesse, em especial, seus superiores no Departamento de Polícia de Culver — arquivo de Frank Widdoes já havia diversas reclamações de cidadãos a respeito do uso de "força excessiva" ao efetuar prisões. E aquilo não era uma prisão. Uma noite em março de 1942, ele foi buscar Norma Jeane em uma esquina algumas quadras de distância da rua Reseda e, pela primeira vez, a garota não estava sozinha. Havia um rapaz com ela; pareciam estar discutindo. O cara devia ter uns 25 anos, forte, com cara de mecânico em roupas baratas e chamativas, e Norma Jeane estava chorando porque esse "Clarence" a havia seguido e não a deixava em paz, apesar de ela implorar, e Widdoes gritou para Clarence ir embora para casa do caralho, e Clarence respondeu Widdoes com algo que não deveria ter dito e poderia não ter dito se estivesse sóbrio e se pudesse olhar bem

para Widdoes; e sem dizer mais qualquer coisa, Widdoes saiu do carro e diante de Norma Jeane horrorizada ele tirou com calma seu revólver Smith & Wesson do coldre e socou a cara daquele imbecil com a pistola, quebrando o nariz em um único golpe que fez espirrar sangue; Clarence caiu de joelhos na calçada, e Widdoes deu um chute na nuca do imbecil, que caiu no chão como se tivesse levado um tiro, as pernas sofrendo espasmos, e pronto estava apagado. Widdoes empurrou a garota para dentro do carro e foi embora, mas a garota estava dura de medo, rígida de pavor, sem se mover, tão assustada que mal conseguia falar ou ouvir suas palavras para confortá-la que talvez soassem raivosas, ofensivas. Mesmo mais tarde, ela não o deixa tocá-la, nem na mão. E Widdoes teve de admitir que ficou assustado também, agora que teve tempo de pensar a respeito. Coisas que são permitidas e não permitidas, e ele havia passado do limite em um lugar público, e se houvesse testemunhas? E se o garoto tivesse morrido? Ele com certeza não queria que algo assim acontecesse de novo. Então não voltou a ver a pequena Norma Jeane.

Nunca mais, nem para se despedir.

4.

Ela estava começando a esquecer.

Havia uma maneira mágica como ela relacionava *esquecimento* ao período do mês que não encarava como sangramento propriamente dito, mas expulsar veneno. Em um intervalo de algumas semanas acontecia com ela e era uma coisa boa, necessária, a enxaqueca e a pele febril e a náusea e as cólicas eram um sinal de sua fraqueza e não *reais*. Tia Elsie explicou que era natural e todas as garotas e mulheres tinham que suportar isso. "A maldição", chamavam, mas Norma Jeane nunca chamou assim. Pois era de Deus e não poderia ser nada além de uma bênção.

O mero nome "Gladys" não era um nome que ela agora falava em voz alta ou mesmo para si. Se falasse da mãe neste lugar novo (o que raramente fazia e apenas para tia Elsie), ela diria "minha mãe" em uma voz calma e neutra como se poderia dizer "minha professora de inglês" ou "meu casaco novo" ou "meu tornozelo". Nada mais.

Uma manhã, em breve, ela acordaria e descobriria que toda a lembrança de "minha mãe" havia desaparecido do mesmo jeito com que, ao fim de três ou quatro dias, o sangramento parava misteriosamente como havia começado.

O veneno foi embora. E estou feliz de novo! Tão feliz!

5.

Norma Jeane *era* uma garota feliz, sempre sorrindo.

Apesar de sua risada ser estranha, pouco musical: aguda e guinchante como um rato (de tantas piadas foi alvo a pobre Norma Jeane) sendo pisado.

Não importava. Ela ria sempre porque estava feliz, e porque as outras pessoas riam, e na presença delas ela fazia o mesmo.

Na Escola Van Nuys, era uma aluna comum.

Exceto pela aparência, uma garota comum.

Exceto por algo tenso e nervoso e excitável e flamejante em seu rosto, uma garota comum.

Candidatou-se ao time de líderes de torcida. Apenas as garotas mais bonitas e populares, em boa forma com habilidades atléticas eram escolhidas como líderes de torcida, mas lá estava Norma Jeane suada e nauseada nas provas no ginásio. *Eu nem sequer orei porque achei que Deus não deveria ser invocado onde é inútil prospectá-lo.* Por semanas ela havia praticado os cantos e sabia cada um de cabeça e os saltos, as contorções das costas, os braços e as pernas estendidos; ela sabia que era tão capaz quanto qualquer outra garota na escola, ainda assim, à medida que o momento se aproximava, foi ficando cada vez mais fraca e com mais pânico e a voz ficou entalada na garganta e enfim ela não conseguia nem falar e havia tão pouca força em seus joelhos que ela quase se esborrachou no colchonete. Entre as quarenta ou mais garotas que haviam se reunido no ginásio naquela tarde, houve um silêncio constrangido. Rápido, a capitã do time de líderes de torcida disse, em sua enérgica voz alta:

— Obrigada, Norma Jeane. Quem é a próxima?

Candidatou-se ao Clube de Teatro. Candidatou-se à peça *Nossa cidade*, de Thornton Wilder. Por quê? Devia haver algum desespero naquilo. Essa necessidade de ser normal, e mais do que normal; essa necessidade de ser escolhida. E lá estava a ansiedade de que, nesta peça que lhe parecia tão bela, e ao interpretar um papel nesta peça, ela, Norma Jeane, encontraria um lar; ela seria "Emily" e seria chamada assim pelos outros. Ela havia lido e relido a peça e acreditava que a entendia; havia uma parte de sua alma que a entendia. Apesar de estar a anos do entendimento de que *Eu tenho que me colocar no centro exato das circunstâncias imaginárias. Eu existo no coração de uma vida imaginária, em um mundo de coisas imaginárias e esta é minha redenção.* Parada no palco altamente iluminado, piscando e estreitando os olhos para a primeira fila de assentos onde aqueles que a julgariam se sentavam, de súbito sentiu-se tomada de pânico. O professor de teatro gritou:

— Próximo? Quem é o próximo? Norma Jeane... pode começar.

Mas ela não conseguia. Segurou o roteiro na mão trêmula, as palavras borradas na página, a garganta parecendo fechar. Falas que havia memorizado de

véspera agora rodopiavam na cabeça como moscas desorientadas. Enfim ela começou a ler em uma voz apressada e engasgada. A língua era grande demais para a boca! Ela gaguejou, vacilou e se perdeu.

— Obrigado, querida — disse o professor de teatro, dispensando-a. Norma Jeane tirou os olhos do roteiro e disse:

— P-por favor, posso tentar outra vez? — E houve um momento constrangedor. Ela ouviu murmúrios e risos abafados. E acrescentou: — Eu acho que poderia ser Emily. Eu s-sei... Eu sou Emily. — *Se eu pudesse tirar minhas roupas. Se eu pudesse estar diante de vocês nua como Deus me criou... vocês me veriam!* Mas o professor de teatro não se comoveu. Dizendo, em uma voz carregada de ironia, para que outros alunos, alunos preferidos, pudessem rir de sua perspicácia e do objeto de sua perspicácia:

— Hum. É mesmo... Norma Jeane? Obrigada, Norma Jeane. Mas duvido que sr. Thornton Wilder acharia o mesmo.

Ela deixou o palco. O rosto queimando, mas estava determinada a manter a dignidade. Como num filme, você poderia ser chamado para a morte; mas enquanto os outros estivessem vendo, deveria manter a dignidade.

Na saída de Norma Jeane, veio um único assovio de acosso dos garotos.

Candidatou-se ao coral feminino. Ela sabia que podia cantar, ela *sabia!* — estava sempre cantando em casa, amava cantar e sua voz era melódica aos seus próprios ouvidos, e Jess Flynn não havia prometido que sua voz poderia ser treinada? Era uma soprano, tinha certeza. "These Foolish Things" era sua melhor música. Mas quando o diretor do coral pediu que cantasse "Spring Song", de Joseph Reisler, que ela nunca havia ouvido, ela encarou a partitura incapaz de ler as notas; quando a mulher sentada ao piano deu o primeiro acorde e pediu que Norma Jeane a acompanhasse cantando, Norma Jeane perdeu a confiança e cantou em uma voz sussurrante, vacilante e frustrante — não a dela!

Ela perguntou se, por favor, poderia tentar outra vez.

Da segunda vez, a voz foi um pouco mais forte. Mas não muito.

O diretor do coral a dispensou com educação:

— Talvez ano que vem, Norma Jeane.

Para seu professor de inglês, o sr. Haring, ela havia escrito ensaios a respeito de Mary Baker Eddy, a fundadora da Ciência Cristã, e Abraham Lincoln, "o maior presidente dos Estados Unidos da América" e Cristóvão Colombo, "um homem sem medo de se aventurar no desconhecido". Ela havia mostrado ao sr. Haring alguns de seus poemas, escritos com cuidado com tinta azul em folhas de papel branco.

• 140 •

No céu — tão alto!
Nunca morrerei: sei, ressalto

Sei que nunca azul ficaria
Se você dissesse — que amaria

Se houvesse uma maneira
Para aqueles na Terra, dizer, de forma certeira—
Eu te amo!
E fazer ser verdade sempre sem engano.

Como Deus nos diz "eu vos amo —
e vós — e vós —"
e é sempre VERDADEIRO E SOBERANO.

Quando o sr. Haring sorriu, sem muita confiança, e disse a ela que o poema era "muito bom" — as rimas "perfeitas" —, Norma Jeane ficou vermelha de prazer. Ela havia demorado semanas para reunir a coragem de levar os poemas, e agora — que prêmio! E tinha muitos outros! Seu diário transbordava de poemas! E tinha poemas que sua mãe havia escrito muito tempo antes, quando garotinha morando no norte da Califórnia, antes de se casar.

O fulgor vermelho é o amanhecer
O violeta é meio-dia
O dia amarelo a desvanecer
E depois o nada esfria.

Mas rastros de centelhas na noite luzem
Revelam a incendiada amplidão
O Território Argento
Cujo consumo ainda aguarda em vão.

Este poema peculiar sr. Haring leu e releu, testa franzida. Ah, será que tinha errado ao mostrá-lo para ele? O coração começou a tamborilar como o de um coelho assustado. O sr. Haring era um disciplinador com seus alunos apesar de ser um rapaz de 29 anos, magrelo, cabelo loiro-palha, começando a ficar careca e meio manco em virtude de um acidente na infância: um jovem marido com dificuldade de sustentar a família com o salário de professor de escola pública. Parecia um Henry

Fonda mais fraco, menos amigável, em *As vinhas da ira*. Ele não estava sempre animado em aula e tendia a ataques ocasionais de sarcasmo. Nunca se sabia como sr. Haring poderia reagir, que coisas estranhas poderia dizer, mas os alunos torciam para receber ao menos um sorriso dele. E, em geral, o sr. Haring sorria para Norma Jeane, que era uma garota silenciosa e tímida, muito bonita e precocemente desenvolvida que usava casacos um tamanho ou dois menores que o ideal e cujos modos eram inconscientemente provocativos — ao menos, ele supunha que seus modos eram inconscientes. *Uma tentação de quinze anos sem saber disso. E aqueles olhos!*

O poema da mãe de Norma Jeane, sem título, não parecia ao sr. Haring ser um poema "terminado". No quadro negro, com um pedaço de giz (isso foi depois da aula; Norma Jeane viera para uma conversa em particular), ele lhe demonstrou como a "esquemática das rimas" estava deficiente. "Amanhecer" e "desvanecer" deveriam ser a rimas tipo A, e Norma Jeane conseguia ver que eram por definição rimas pobres. As rimas B ("meio-dia", "esfria") eram um pouco melhores. Na segunda estrofe, não havia rima C alguma ("luzem", "Argento") e a rima D até rimava, mas era uma rima pobre baseada em sons triviais. A poesia, no final das contas, é musical; se aprecia com os ouvidos e não com os olhos. E o que era esse "Território Argento"? Ele nunca tinha ouvido de um lugar desses e duvidava que existisse. "Obscuridade e recato": esses eram erros típicos na poesia feminina. Um esquema de rimas forte é necessário para poesia forte, e o sentido de um poema nunca deve ficar pouco claro.

— Do contrário, leitores dão de ombros e dizem: "Hein? *Eu* consigo escrever melhor que isso".

Norma Jeane riu, porque o sr. Haring riu. Ela estava profundamente envergonhada pelas falhas no poema de sua mãe (apesar de teimar que era um poema lindo, estranho, misterioso); mas ela teria de admitir que não sabia o que "Território Argento" queria dizer. Apologeticamente disse ao seu professor de inglês que sua mãe não havia terminado a faculdade.

— Mamãe se casou jovem, tinha só dezenove anos. Ela queria ser uma poeta de verdade. Ela queria ser uma professora… como você, sr. Haring.

Ele ficou tocado por isso. A garota era tão doce! Ele manteve a sua escrivaninha entre eles.

Algo na voz vacilante de Norma Jeane sinalizou para ele que perguntasse, com gentileza:

— Onde está sua mãe agora, Norma Jeane? Você não mora com ela?

Muda, Norma Jeane fez que não. Seus olhos se encheram de água e o rosto jovem endureceu como se sob o risco de despedaçar.

Sr. Haring se lembrou de que tinha ouvido falar que a garota estava sob a guarda do Condado de Los Angeles. Morando com os Pirig. Os Pirig! Ele tivera

outros de seus filhos temporários em sua aula de inglês. Surpreendia-o imensamente que esta fosse tão arrumada, saudável e inteligente. O cabelo loiro-escuro não era oleoso, as roupas pareciam arrumadas e limpas, pernas provocantes: o casaco de má qualidade era justo e vermelho, delineando aqueles peitinhos sensacionais e a saia de sarja cinza, igualmente barata, que só faltava mostrar as próprias curvas de seu traseiro. Se ele ousasse olhar.

Ele não havia olhado e não ia olhar. Sua jovem esposa exausta e ele tinham uma filha de quatro anos e um filho de oito meses, e aquele fato, hirto e implacável como o sol do deserto, pairava sobre seus olhos vermelhos. Ainda assim, ele disse, rápido:

— Ouça, Norma Jeane. Pode trazer seus poemas... seus, da sua mãe... a qualquer momento. Fico feliz em lê-los. É meu trabalho.

Então aconteceu, no inverno de 1941, quando Sidney Haring, que era o professor favorito de Norma Jeane na Van Nuys, começou a vê-la depois da aula uma ou duas vezes por semana. Incansáveis, falavam de — ah, do que falavam? — majoritariamente de romances e poemas que Haring dava a Norma Jeane para ler, *O morro dos ventos uivantes*, de Emily Brontë, *Jane Eyre*, de Charlotte Brontë, *A boa terra*, de Pearl S. Buck, volumes mais finos de versos de Elizabeth Barrett Browning, Sara Teasdale, Edna St. Vincent Millay ou do favorito do sr. Haring, Robert Browning. Ele continuou a "criticar" seus poemas de colegial. (Ela nunca mais trouxe outro da mãe — felizmente.) Uma tarde de inverno, Norma Jeane de súbito se deu conta de que havia passado muito da hora, que a sra. Pirig já devia estar esperando ela para os afazeres domésticos, e o sr. Haring ofereceu levá-la em casa de carro; depois disso, quando Norma Jeane passava em sua sala, ele, em geral, dava carona, até cerca de dois quilômetros e meio de casa. Desta forma, tinham mais tempo para conversar.

Era tudo inocente, ele juraria. Completamente inocente. A garota era sua aluna, e ele era seu professor. Nunca, nenhuma vez, ele a tocou. Abrindo a porta do carro para que entrasse, ele pode ter roçado a mão na dela, e ele pode ter tocado seu cabelo longo. Ele pode ter inconscientemente inalado seu perfume. Ele pode ter contemplado a garota com um pouco de desejo excessivo e, às vezes, falando animadamente com ela, ele pode ter perdido o fio da meada e se confundido e se repetido. Ele não teria desejado reconhecer que era culpado de levá-la de volta consigo para o lar fatigado e extenuado, onde era marido e pai, a lembrança vívida do sorriso infantil da garota e a promessa de seu corpo jovem e aquele olhar enervantemente feito de azul líquido que parecia sempre levemente desfocado como se para permiti-lo entrar.

Eu moro em seus sonhos, não moro? Venha, more nos meus!

Ainda assim, nos diversos meses de sua "amizade" nada que a garota disse sugeria flerte sexual ou subterfúgio. Ela parecia querer verdadeiramente falar apenas dos livros que o sr. Haring lhe dava e dos poemas, os quais ele parecia sinceramente acreditar que eram promissores. Se os poemas falavam de amor e eram direcionados a um *você* misterioso, ele não inferia que aquele *você* era na verdade Sidney Haring. Apenas uma vez Norma Jeane surpreendeu o sr. Haring, e foi quando eles haviam vagado para outro assunto. O professor comentou casualmente que não confiava no presidente Roosevelt, acreditava que as notícias da Guerra estavam sendo manipuladas, não confiava em político por princípio; e Norma Jeane se inflamou, dizendo não, não, isso não estava certo...

— ... o Presidente Roosevelt é diferente.

— Sim? Como você sabe que Roosevelt é "diferente"? — perguntou sr. Haring, entretido. — Você não conhece o homem em pessoa, conhece?

— É claro que não, mas tenho fé nele. Conheço sua voz do rádio.

— *Eu* conheço a voz dele do rádio e acho que estou sendo manipulado. Qualquer coisa que se ouça pelo rádio ou veja nos filmes tem um roteiro e ensaios, e é atuada para uma audiência; não é espontâneo e não pode ser. Pode parecer vir do coração, mas não vem. Não pode ser.

Norma Jeane declarou, com energia:

— Presidente Roosevelt é um grande homem! Ele pode não ser grande como Abraham Lincoln, talvez.

— E como você sabe disso?

— Eu tenho f-fé nele.

Sr. Haring riu.

— Sabe qual é a minha definição de fé, Norma Jeane? "Acreditar naquilo que você sabe não ser verdade."

Norma Jeane retrucou, franzindo a testa:

— Isso não está certo! Você tem fé em algo que sabe ser verdade mesmo que não possa provar.

— Mas o que você "sabe" a respeito de Roosevelt, por exemplo? Só o que lê nos jornais e ouve no rádio. Aposto que não sabe que o homem é aleijado.

— É... o quê?

— Aleijado. Teve poliomielite, dizem. As pernas são paralisadas. Ele está numa cadeira de rodas. Nas fotos, pode reparar que ele só é visto da cintura para cima.

— Ah, ele não é!

— Bem, eu por acaso ouvi de uma fonte confiável, um tio que trabalha Washington, que ele é.

— Eu não acredito.

— Tudo bem então — disse sr. Haring, rindo, achando graça —, não acredite. Roosevelt segue intocado pelo que Norma Jeane Baker em Van Nuys, Califórnia, acredita ou deseja não acreditar.

Eles estavam sentados no carro dele em uma estrada de chão batido nos arredores da cidade, uma viagem de cinco minutos da casa decrépita na rua Reseda. Ali perto havia trilhos e mais longe estava o sopé das nebulosas colinas das montanhas Verdugo. Instigada pela oposição, pela primeira vez Norma Jeane pareceu *vê-lo* de verdade. Ela respirava rápido e os olhos estavam fixos nos dele e o impulso de abraçá-la para acalmá-la, puxá-la para perto e segurá-la com calma, quase o esmagou. De olhos arregalados, ela sussurrou:

— Ah! Odeio você, sr. Haring. Não gosto de você de jeito algum.

Ele riu e colocou a chave na ignição.

Depois de deixar Norma Jeane em casa, ele descobriria que tinha se coberto em suor; a regata de baixo estava úmida, a cabeça, fumegante. Das profundezas de sua bolsa escrotal, seu pênis pulsava furioso como um punho fechado.

Mas eu não a toquei, toquei? Eu poderia ter, mas não toquei.

Na próxima vez em que se vissem, o acesso emocional seria esquecido. Nenhum dos dois mencionaria, é claro. A conversa se limitaria a livros, poesia. A garota era sua aluna; ele era seu professor. *Nunca mais falariam um com o outro dessa forma, e uma coisa muito boa, maldição!*, sr. Haring pensou; ele não estava apaixonado por esta garota de quinze anos, mas não fazia sentido se arriscar. Poderia perder o emprego, poderia estragar o casamento já abalado, e havia seu orgulho.

Se eu de fato a tocasse. O que aconteceria?

Ela havia escrito poemas para ele — não tinha? Sidney Haring era o *você* que ela adorava... não era?

Então, de forma súbita e misteriosa, Norma Jeane saiu da Escola Van Nuys no fim de maio. Com três semanas faltando para ingressar no décimo ano. Ela não deixaria palavra alguma para seu professor favorito. Um dia simplesmente não apareceu na aula de inglês, e nas manhãs seguintes sr. Haring foi avisado pelo escritório do diretor, assim como os outros professores, que ela havia oficialmente se retirado "por motivos pessoais". Ele ficou atônito mas não ousou demonstrar. O que havia acontecido com ela? Por que teria largado a escola em um momento assim? E sem dizer nada a *ele*?

Diversas vezes pegou o telefone para ligar para os Pirig e pedir para falar com ela, mas perdia a coragem.

Não se envolva. Mantenha distância.

A não ser que a ame. Você a ama?

Enfim, uma da tarde, obcecado com pensamentos na garota agora ausente de sua vida assim como de sala de aula, ele foi até rua Reseda esperando por um vislumbre de Norma Jeane, um sinal dela, olhando à espreita o bangalô de madeira muito necessitado de reparos, o jardim da frente sem grama e a visão desagradável de um ferro velho, além de um fedor de lixo queimando. Que crianças, você poderia se perguntar, poderiam ser acolhidas nesse lugar? Sob a luz forte do sol do meio-dia, a casa dos Pirig era desafiadora em sua degradação, a tinta cinza descascando e o telhado podre pareceram ao sr. Haring carregados de significado, um emblema do mundo arruinado que uma garota inocente estava destinada a habitar por um acidente de nascença e do qual não poderia ser salva exceto por intervenção corajosa de alguém como ele mesmo. *Norma Jeane? Vim atrás de você, para salvar você.*

Foi então que Warren Pirig saiu da garagem ao lado da casa, dirigindo-se para uma picape na calçada.

O professor pisou no acelerador e saiu rapidamente dali.

6.

Fácil como se jogar de cabeça em um painel de vidro.

Mas ela havia bebido duas cervejas naquela tarde e bebia outra naquele momento. E dizendo:

— Ela tem que ir.

— Norma Jeane? Por quê?

Elsie não respondeu de início. Fumando um cigarro. O sabor era amargo e animador. Warren disse:

— A mãe dela está querendo ela de volta? É isso?

Eles não estavam olhando um para o outro. Nem na direção um do outro. Elsie entendia que o olho bom de Warren estava fechado para evitá-la e que o olho danificado era nebuloso. Elsie estava sentada à mesa da cozinha com seus cigarros e uma garrafa de cerveja morna da qual ela tinha arrancado a maior parte do rótulo de Twelve Horse. Warren, que tinha acabado de entrar, estava em pé, com suas botas de trabalho. Havia um ímpeto de medo no homem em momentos assim, como em todos os homens grandes quando entram em um lugar pequeno e superaquecido com cheiro feminino. Warren havia tirado a camisa suja e a largado em uma cadeira e estava em sua fina regata de baixo e emanava um calor de eriçar os pelos, um cheiro poderoso de suor. Pirig, o porco. Uma vez haviam sido tão íntimos, brincalhões como crianças. Ele era Pirig, o porco que era maluco por cavar, enraizar, calcar, bufar e guinchar. Suas laterais gorduchas

sobre os músculos como cortes de carne crua apertados pelas mãos da esposa. *Ah! Ah! Ah! Ah! War-ren! Meu Jesus.* Isso foi anos antes, mais tempo do que Elsie queria se lembrar. Em seus anos seguintes o marido havia se tornado um homem ainda maior: ombros, peito, barriga. Os antebraços roliços, a cabeça se avultando. Tufos de pelos pretos ficando grisalhos espalhados por todo o corpo. Até na parte superior das costas, nas laterais, no dorso das grandes mãos arruinadas.

Elsie enxugou os olhos, transformando o gesto em um coçar negligente do nariz. Warren disse, alto:

— Achei que a mãe fosse louca. Ela melhorou? Desde quando?

— Não.

— Não o quê?

— Não é a mãe de Norma Jeane.

— Quem é, então?

Elsie pensou em como dizer isso. Ela não era uma mulher que preparava palavras e ainda assim, havia preparado aquelas, tantas vezes que agora pareciam rasas, falsas.

— Norma Jeane tem que ir embora. Antes que algo aconteça.

— Como assim? O que vai acontecer?

Isso não estava indo como ela havia imaginado. Ele era um homem tão grande, avultando-a. Sem a camisa, o corpo peludo era grande demais para a cozinha. Elsie futricou no cigarro. *Seu bastardo. É você.* Naquela tarde, ela havia ido ao centro da cidade e esfregou ruge nas bochechas, passou um pente no cabelo, mas da última vez que se olhou no espelho parecia estar com a pele flácida, cansada. E lá estava Warren, contemplando-a de perfil; Jesus, ela não gostava de ser analisada pelo lado, o queixo rechonchudo e o nariz de focinho de porco. Elsie disse:

— Ela tem namorados. E homens mais velhos. Demais.

— Homens mais velhos? Quem?

Elsie deu de ombros. Ela queria que Warren visse que ela estava do lado dele.

— Eu não pergunto nomes, querido. Esses tipos de homens, eles não vêm à nossa casa.

— Talvez você devesse perguntar nomes — disse Warren, com agressividade.

— Talvez eu devesse. Onde ela está agora?

— Na rua.

— Na rua onde?

Elsie estava com medo de olhar no rosto do marido. Aquele olhar fuzilante injetado de sangue.

— Acho que passeando de carro. Onde estes homens arranjam gasolina, já não sei.

Warren fez um barulho de sopro com os lábios.

— Uma garota daquela idade — disse ele, do jeito lento de um homem acelerando seu carro para pegar a saída da rodovia —, ela teria namorados; é natural.

— Norma Jeane tem namorados demais. E ela confia demais nas pessoas.

— Confia demais como?

— Ela só é *boazinha* demais.

Elsie deixou a informação assentar. Se ele houvesse feito algo a Norma Jeane quando estiveram só os dois juntos, teria sido apenas porque Norma Jeane era gentil demais, doce demais, dócil demais e obediente demais para empurrar Warren para longe.

— Olha, ela não está metida em encrenca, está?

— Ainda não. Não que eu saiba.

Apesar de Elsie saber que Norma Jeane tinha acabado de menstruar na semana anterior. Cólicas paralisantes, enxaqueca latejante. Pobre menina sangrava como um porco no abatedouro. Morta de medo, mas se recusando a admitir, orando para Jesus Cristo, o Curador.

— "Ainda não"... O que é que isso quer dizer?

— Warren, nós temos uma reputação para zelar. Os Pirig. — Como se ela precisasse lembrá-lo de seu próprio nome. — Não podemos arriscar.

— Reputação? Por quê?

— Com o Estado. Com o Serviço de Proteção ao Menor.

— Eles andaram se metendo? Fazendo perguntas? Desde quando?

— Recebi algumas ligações.

— Ligações? De quem?

Elsie estava ficando nervosa. Batendo o cigarro num cinzeiro bege. Era verdade que recebera ligações, apesar de não terem sido de autoridades do Condado de Los Angeles, e ela estava começando a temer que Warren pudesse ler seus pensamentos. Warren costumava dizer que um grande boxeador como Henry Armstrong, que ele viu lutar em Los Angeles, conseguia ler a mente do oponente; na verdade, Armstrong sabia o que o oponente ia fazer, ou tentaria fazer antes que o oponente soubesse. Havia algo de sagaz, de cruel, no olho bom de Warren Pirig, que, quando ele chegava a ponto de olhar para alguém, dava para saber que ele era perigoso.

Peitando a esposa, mais perto. Aquele corpo imenso. Seu cheiro escabroso e suado. E suas mãos. Os punhos. Se ela fechasse os olhos, conseguiria se lembrar da força do soco no lado direito do rosto. E do rosto inchado, torto. Algo a se pensar. Ruminar. Nunca se fica sozinha desta forma.

Em outra ocasião, ele a havia acertado na barriga. Fez com que vomitasse por todo o chão. As crianças que moravam com eles na época (no momento espalhadas por vários locais, sem contato fazia muito tempo) haviam corrido como o diabo, rindo, no quintal. É claro, Warren não havia batido em Elsie com força para os padrões dele. *Se eu quisesse machucar você, eu machucaria. Não machuquei.*

Ela precisava admitir que estava pedindo para apanhar. Falando em voz alta e choramingona, Warren não gostava disso, e enquanto ele se preparava para responder, ela começou a sair do recinto, e Warren tampouco gostou daquilo.

Então, mais tarde, não imediatamente, mas talvez no dia seguinte, na noite seguinte, ele seria amoroso. Não pedindo desculpas em tantas palavras, mas querendo compensar. Suas mãos, sua boca. Que usos estranhos da boca. Não dizendo muito a ela porque o que há para dizer em momentos assim?

Ele nunca disse a ela que a amava. Mas ela sabia — de qualquer forma, achava que sabia.

Amo você, a garota havia dito. Aqueles olhos úmidos assustados. *Eu morreria, tia Elsie, se você me mandasse de volta para o Lar.* Com cuidado, Elsie disse:

— Só temos que pensar no futuro, querido. Cometemos erros no passado.

— Porra nenhuma.

— Quero dizer, erros foram cometidos. No passado.

— Foda-se o passado. O passado não é agora.

— Você conhece as moças — disse Elsie, implorando. — Coisas acontecem com elas.

Warren foi até o refrigerador, escancarou a porta, pegou uma cerveja, bateu a porta e começou a beber com vontade. Apoiou-se na bancada da cozinha ao lado da pia manchada, arrancando os decalques na bancada com a grande unha cega com beiradas de sujeira no dedão que ele havia machucado anos antes. O decalque que ele mesmo havia colocado no último inverno mas já estava soltando, maldito fosse. E minúsculas formigas pretas nas rachaduras. Warren disse, com desconforto, como um homem experimentando roupas que não lhe servem:

— Ela não vai aceitar bem. Ela gosta da gente.

Elsie não conseguiu resistir:

— Ela ama a gente.

— Merda.

— Mas você sabe o que houve da última vez. — Elsie começou então a falar rápido de uma garota que havia morado com eles poucos anos antes. Lucille, que morara naquele mesmo quarto no sótão e frequentava a Escola Van Nuys e que havia se metido em "encrencas" aos quinze anos e nem soubera com certeza quem era o pai do bebê. Como se essa Lucille passada tivesse algum impacto

em Norma Jeane. Warren não estava ouvindo, distraído com os próprios pensamentos. A própria Elsie mal ouvia. Ainda assim, parecia um discurso necessário ao momento. Depois que Elsie terminou, Warren falou:

— Você vai mandar a pobre garota de volta para o Estado? De volta para... para onde?... O orfanato?

— Não. — Elsie sorriu. Seu primeiro sorriso verdadeiro no dia. Este era o trunfo que ela vinha guardando. — Vou casar essa menina e fazer ela dar o fora daqui e *em segurança*.

Ela se encolheu quando Warren deu as costas para ela de súbito e sem uma palavra saiu da casa batendo a porta. Ela ouviu o motor da picape ligar do lado de fora.

Voltou tarde, algum momento após a meia-noite, depois de Elsie e os outros terem ido dormir. Ela acordou de um leve sono agitado com os passos pesados dele e a porta do quarto se escancarou e aquele hálito forçoso e o cheiro de álcool. Estava quase completamente escuro no quarto, e Elsie esperava que ele se atrapalhasse à procura de um interruptor, mas ele não fez isso, e quando ela conseguiu se esticar para ligar a luminária ao lado da cama era tarde demais. Ele em cima dela.

Sem pronunciar palavra alguma de saudação ou de reconhecimento. Quente, pesado, inchado de ânsia por ela ou por qualquer mulher, grunhindo e se atracando nela, puxando a camisola de raiom, e ela estava tão estupefata que nem pensou em se proteger ou muito menos (pois, afinal de contas, *ela era a esposa deste homem*) se ajeitar na cama molenga para acomodá-lo.

Eles não faziam amor tinha — quanto tempo? — meses; *fazer amor* não era talvez a terminologia que ela usaria, *trepar* era mais provável, pois entre eles sempre houvera uma estranha vergonha verbal embora Warren tivesse sido sexualmente exigente, voraz e grato quando jovem, e Elsie também era reticente, brincalhona e provocativa, uma maneira esquisita de falar, mas pronunciar *amor*, dizer *Eu amo você*, era difícil. Ela sempre pensou que existem coisas que se faz todos os dias da vida, como ir ao banheiro, cutucar o nariz, coçar o corpo e tocar em si mesmo e em outras pessoas (quem tivesse outras pessoas na vida para tocar e retribuir o toque). Ainda assim não se falava sobre essas coisas, não havia palavras adequadas para descrever essas coisas.

Como o que ele estava fazendo com ela naquele momento, que palavra, como falar disso ou até compreender, um abuso, um abuso sexual se *ela não fosse a esposa deste homem, sendo, tudo bem*, e ela o havia provocado, então havia justiça nisso, não havia? Antes de subir na cama Warren havia aberto a calça e o cinto e os arremessado longe, mas continuava com a regata de baixo fedorenta. Ela poderia

sufocar nos pelos ásperos de seu corpo. O peso dele a esmagaria. Ele nunca havia pesado tanto e nunca o peso foi tão denso, tão furioso. O pênis era um bastão grosso e atarracado que atacava sua barriga, cego de início. Com os joelhos, ele empurrou com grosseria suas coxas flácidas, abrindo-as e então agarrou seu pênis para enfiá-lo dentro dela, como muitas vezes ela o viu atacar um carro destruído com um bastão para quebrá-lo em pedaços menores, sentindo prazer em superar a resistência. Elsie tentou protestar:

— Ah, Jesus, Warren... Ah, espera... — Mas o antebraço dele pressionava a parte de baixo de sua mandíbula, e ela se espremia desesperadamente para tentar aliviar a pressão na garganta, com medo de que ele, em seu estupor alcóolico, esquecesse dela e a sufocasse, quebrando a traqueia ou o pescoço. Então, segurando os pulsos de Elsie e esticando os braços agitados dela abertos, como se a crucificasse, pregou-a na cama, bombeando a si mesmo com pancadas furiosas ainda que metódicas, e ela conseguia ver no escuro o rosto suado e contorcido dele, os lábios afastados dos dentes em uma careta que muitas vezes ele fazia dormindo, gemendo no sono, revivendo as lutas da juventude quando havia apanhado muito, mas também surrado outros homens. *Eu também bati.* Seria isso uma espécie de felicidade, a felicidade de um homem, saber que *eu também bati*, sem que sequer seja enaltecimento, mas como constatação? Elsie tentou arrumar uma posição que atenuasse a força do ataque de Warren, mas ele era forte e astuto demais. *Ele vai me matar se puder. Ele vai me foder até que eu morra. Não a Norma Jeane.* Ela conseguiria aguentar, sem berrar ou gritar por ajuda ou até chorar, embora estivesse sufocada, e lágrimas e saliva vazassem do rosto dela, contorcido como o dele. Entre as pernas ela acreditava que deveria estar rasgada, sangrando. Nunca Warren fora tão grande, inchado, demoníaco. *Pam! — pam! — pam!* A pobre cabeça de Elsie batendo na cabeceira da cama que tiveram por toda a vida de casados, e a cabeceira da cama por sua vez batendo na parede, e a própria parede vibrando e tremendo como se a terra abaixo tremesse.

Ela estava morrendo de medo de que ele quebrasse seu pescoço, mas não quebrou.

7.

— O que eu disse para você, querida? É nossa noite de sorte.

Parecendo saber de antemão o fato agridoce de que aquela seria sua última ida ao cinema juntas. Elsie levou Norma Jeane para a sessão da quinta-feira à noite no cinema no centro da cidade, o Sepulveda, onde *Noivas do Tio Sam* e *Sorte de Cabo de Esquadra* estavam passando, além dos trailers recém-lançados de um novo

filme de Hedy Lamarr e depois da última exibição, havia um sorteio de prêmios, e que grito Elsie Pirig soltou quando o número do segundo prêmio foi chamado, e era o bilhete de Norma Jeane.

— Aqui! Estamos aqui! Temos o número aqui! O bilhete de minha filha! Estamos indo!

O incrédulo grito de alegria de uma mulher que nunca ganhou nada antes em sua vida.

Elsie estava tão empolgada, tão infantil, que a audiência riu da boa natureza dela e aplaudiu, e houve alguns assobios provocativos para a filha enquanto as duas iam até o palco com os outros vencedores. Elsie sussurrou no ouvido de Norma Jeane:

— Que inferno que Warren não está aqui para ver *isso*. — Elsie estava com o vestido de raiom azul-marinho de bolinhas brancas com ombreiras altas e sua última meia-calça em bom estado e tinha esfregado ruge nas bochechas e as bochechas estavam em chamas. Ela havia conseguido esconder, ou quase, as marcas e vergões no rosto com pó compacto. Norma Jeane em um uniforme escolar de saia plissada e suéter vermelho com um colar de contas de vidro, cabelo loiro--escuro encaracolado preso para trás com um lenço, era a pessoa mais jovem no palco e a que a plateia encarava com mais atenção. Não usava ruge, mas seus lábios estavam bastante vermelhos, combinando com o suéter. As unhas das mãos eram muito vermelhas. Apesar de o coração bater acelerado como se houvesse um pássaro preso dentro das costelas, ela conseguiu ficar em pé e de cabeça erguida enquanto os outros, inclusive Elsie, encolhiam-se de vergonha, mexiam no cabelo com nervosismo, escondiam a boca com os dedos. Norma Jeane inclinou ligeiramente a cabeça e sorriu como se fosse a coisa mais natural no mundo para ela, em uma noite de dia de semana, subir ao palco do Cinema Sepulveda para apertar as mãos do gerente de meia-idade e aceitar o prêmio. Na Sociedade Lar de Órfãos de Los Angeles, anos antes, houvera uma garotinha assustada levada ao tablado iluminado pelas mãos de luvas brancas do Príncipe Sombrio, ela travara como uma idiota, olhando além das luzes, para a plateia, mas agora já sabia o que fazer. Resistiu ao impulso de olhar para as pessoas sabendo que havia rostos que reconheceria, indivíduos que a conheciam, alguns deles da Escola Van Nuys. *Deixe que me olhem, olhem para mim.* Nada além de uma Hedy Lamarr voluptuosa, Norma Jeane quebraria o feitiço do cinema e reconheceria aqueles cujo papel era encará-la.

Elsie e Norma Jeane receberam seus prêmios: um kit de pratos de plástico de jantar e tigelas para salada com um padrão de flor-de-lis. Os cinco ganhadores

de prêmios, todos mulheres exceto por um homem idoso e roliço com um quepe gasto do Exército dos Estados Unidos, foram generosamente aplaudidos. Elsie abraçou Norma Jeane ali no palco e quase explodiu em lágrimas de tão feliz.

— Não são só pratos plásticos! Isto é um *sinal*.

Elsie não havia contado a Norma Jeane, mas o garoto que ela esperava apresentar, o filho de vinte anos de uma amiga de Mission Hills, estaria na plateia naquela noite. O plano era que ele visse Norma Jeane com Elsie a uma distância discreta e pensasse um pouco, se gostaria de sair com ela. Havia a diferença de idade, apenas cinco anos, o que não significaria nada para adultos — na verdade, seria vantagem da mulher, ser cinco anos mais nova —, mas, na idade dele, sua mãe disse a Elsie, cinco anos parecia quase demais. Elsie implorou:

— Dê uma chance para minha garota. Só uma olhadinha.

Ela não tinha dúvida alguma de que se ele estivesse na plateia, o garoto deveria ter ficado impressionado com Norma Jeane ali no palco, como uma miss de concurso de beleza. E seria um sinal para ele também.

Esta garota traz sorte!

Na frente do cinema, sob a marquise escurecida, Elsie aguardou com Norma Jeane, esperando sua amiga e o garoto virem até elas. Mas isso não aconteceu. (Elsie não os tinha visto em lugar algum entre os presentes. Que diabos, se tivessem furado!) Talvez porque pessoas demais estivessem se aproximando querendo falar com elas. Alguns eram conhecidos e vizinhos, mas a maioria era completamente desconhecida.

— Todo mundo ama vencedores, hein? — Elsie cutucou Norma Jeane na costela.

Pouco a pouco, a empolgação cessava. As luzes do interior do lobby diminuíram. Bessie Glazer e seu filho Bucky não haviam aparecido e o que isso queria dizer? Elsie estava exaltada demais para pensar a respeito. Norma Jeane e ela voltaram de carro para a rua Reseda, a caixa de pratos plásticos no banco de trás do sedã Pontiac 1939 de Warren.

— Nós temos adiado isso, querida. Mas hoje à noite é melhor falarmos a respeito de você-sabe-o-quê.

— Tia Elsie — disse Norma Jeane, em uma voz baixa e resignada —, estou com tanto *medo*.

— De quê? De se casar? — Elsie riu. — A maioria das garotas da sua idade tem medo de *não* se casar.

Norma Jeane ficou em silêncio. Estava cutucando a unha do dedão. Elsie sabia que a garota tinha ideias malucas sobre fugir para se alistar ao Regimento Fe-

minino no Exército dos Estados Unidos ou algum programa de treinamento de enfermeiras em Los Angeles, mas o fato é que ela era jovem demais. Norma Jeane não iria a lugar algum, exceto aonde Elsie quisesse.

— Olha, querida. Você está fazendo um escarcéu a respeito disso. Você já viu a... coisa... de um garoto... a coisa de um homem, não?

Elsie foi tão crua e direta, que Norma Jeane riu, assustada. Ela assentiu levemente, quase nada.

— Bom, você sabe que... aumenta. Você sabe disso.

De novo, quase nada, Norma Jeane assentiu.

— Tem a ver com o jeito que olham para você. Isso dá vontade a eles de... você sabe... "fazer amor".

— Eu nunca olhei muito, tia Elsie — disse Norma Jeane, com ingenuidade. — Quero dizer... no Lar, os garotos nos mostravam as suas coisas para meio que nos assustar, acho. E aqui em Van Nuys, em encontros. Eles queriam que eu tocasse, eu acho.

— Eles quem?

Norma Jeane balançou a cabeça. Não de forma evasiva, mas com um ar de confusão genuína.

— Não tenho certeza. Quer dizer, eu confundo os rapazes. Houve mais do que um deles. Encontros diferentes. E momentos diferentes. Quero dizer, se um rapaz passava da linha comigo, ele se desculpava e me pedia outra chance, e eu sempre dava outra chance, e ele se comportava melhor. A maioria dos homens consegue ser cavalheiro se você insistir. É como Clark Gable e Claudette Colbert: *Aconteceu naquela noite*.

— Só se respeitarem você — resmungou Elsie.

— Mas os que queriam que eu tocasse as... coisas... — confessou Norma Jeane, com honestidade. — Eu não ficava com nojo deles ou raiva, porque entendo que os homens são assim mesmo, eles nasceram assim. Mas eu ficava com medo e nervosa e começava a rir como faço sempre, como se estivessem me fazendo cócegas! — Norma Jeane deu uma risada desconfortável. Estava sentada na beirada do assento do carro como se pisando em ovos. — Uma vez, eu estava em uma praia em Las Tunas, no carro de um rapaz e saltei e corri para o carro de outro rapaz, estacionado um pouco longe, onde ele estava com a acompanhante dele... Todos nós nos conhecíamos, fomos juntos... E eu pedi ao casal para por favor me deixar entrar e voltei para Van Nuys com eles, e o outro cara, o meu acompanhante, foi dirigindo perto de nós tentando nos acertar com o para-choques! Acho que fiz um escarcéu maior do que queria.

Elsie sorriu. Ela amava aquilo, uma beldade daquelas, tão adolescente e já deixando os aqueles malditos tarados de quatro.

• 154 •

— Garota! Você é demais. Quando foi isso?

— Sábado passado.

— *Sábado* passado! — Elsie riu. — Então ele queria que você o tocasse, é? Fez muito bem em não tocar, porque isso só leva para o passo seguinte. — Elsie fez uma pausa sugestiva, mas Norma Jeane não perguntou sobre o passo seguinte. — O nome da coisa é "pênis", e é para fazer bebês, como acho que você sabe. É como uma mangueira. A "semente" sai dele.

Norma Jeane deu uma risadinha repentina. Elsie riu também. De certa forma, se já chegou na parte hidráulica da coisa, não há muito mais a dizer. Por outro lado, há tanto a dizer que a pessoa fica paralisada.

Ao longo dos anos, Elsie tivera que instruir suas filhas temporárias a respeito de sexo (aos garotos não falou, imaginando que já sabiam) e cada vez mais ela abreviava o que dizia. Algumas garotas ficavam chocadas e assustadas quando ouviam aquilo; algumas explodiam em risos histéricos; algumas encaravam Elsie em descrença. Outras ficavam apenas envergonhadas porque já sabiam mais do que queriam saber sobre sexo.

Uma garota que, mais tarde ela descobriu, havia sido estuprada pelo próprio pai e pelos tios, empurrou Elsie e gritou na sua cara:

— Cala a boca, sua morcega velha!

Com quinze anos, e sendo uma garota inteligente e questionadora, Norma Jeane certamente sabia muito sobre sexo. Mesmo a Ciência Cristã tinha de reconhecer que ele existia.

Elsie estava agitada e empolgada demais para voltar para casa de imediato, então passou por Reseda de carro rumo às zonas marginais da cidade. Warren não estaria em casa, provavelmente, e quando Warren não estava em casa só restava esperar que ele chegasse sem prever com que humor estaria.

Elsie sentia Norma Jeane ficando cada vez mais ansiosa, como uma garotinha. Ela havia dito a Elsie que, antes de adoecer, sua mãe a havia levado por longos passeios oníricos de carro aos domingos, que eram as lembranças mais felizes de sua infância. Elsie insistiu.

— Quando estiver casada, Norma Jeane, e puder fazer isso, você se sentirá diferente. Seu marido vai mostrar para você. — Ela hesitou, incapaz de resistir. — Escolhi por você, e ele é um garoto bom e doce, teve várias namoradas e é cristão.

— Você e-escolheu por mim, tia Elsie? Quem é?

— Logo você vai ver. Não é cem por cento garantido. Como eu disse, ele é um garoto normal de sangue quente, um atleta no ensino médio, e sabe o que fazer. — Elsie hesitou. De novo, incapaz de resistir. — Warren sabia o que fazer, ou achava que sabia. Ai, ai, ai... — Ela balançou a cabeça com veemência.

Norma Jeane viu Elsie acariciar o hematoma debaixo da mandíbula, que pedira ajuda para esconder, afirmando que se machucara ao bater na porta do banheiro no meio da noite. Norma Jeane murmurou: "Ah, tia Elsie. Que pena". E mais nada. Como se sabendo muito bem, o que havia causado as marcas. E o mancar de Elsie pela casa como se alguém houvesse enfiado uma vassoura em seu rabo.

Sabia, também, uma sabedoria feminina interior, que não deveria tocar no assunto.

Nos últimos dias, Warren havia evitado olhar na direção de Norma Jeane. Se precisasse estar no mesmo recinto que ela, virava o lado cego do rosto na direção dela. Havia em seus olhos uma suavidade ferida quando Norma Jeane não tinha escolha a não ser lhe dirigir a palavra, mas mesmo assim ele não a olhava nos olhos, o que provavelmente a confundiu e magoou. Mais recentemente mantivera-se ausente das refeições noturnas, jantando em uma de suas tavernas ou ficando sem comer.

Elsie continuou:

— Na sua noite de núpcias, talvez você fique um pouco bêbada. Não caindo de bêbada, mas um pouco alta com espumante. O homem, em geral, se deita sobre a mulher e enfia a coisa dele, e ela está pronta para ele, ou deveria estar. Então não dói.

Norma Jeane estremeceu e lançou um olhar enviesado para Elsie, duvidando.

— Não dói?

— Nem sempre.

— Ah, tia Elsie! Todo mundo fala que *dói*.

Elsie cedeu.

— Bem. Às vezes. No começo.

— Mas a garota sangra, não sangra?

— Uma virgem, talvez.

— Deve doer, então.

Elsie suspirou.

— Acho que você *é* virgem mesmo, hein?

Norma Jeane assentiu solenemente. Elsie disse, sem jeito:

— Bem. Seu marido meio que prepara você. Lá embaixo. Você fica molhada e se prepara para ele. Você nunca…?

— Nunca o quê? — A voz de Norma Jeane estremeceu.

— Quis. "Fazer amor."

Norma Jeane considerou a pergunta.

— Eu gosto que eles me beijem, basicamente isso, e amo ficar abraçada. Que nem com uma boneca. Só que nesse caso eu sou a boneca. — Ela riu de seu jeito,

assustado, agudo e estridente. — Se meus olhos estão fechados, eu nem sei quem é. Qual deles é.

— Norma Jeane, isso é coisa que se diga?

— Por quê? Se é só beijar e abraçar. Por que importa qual rapaz é?

Elsie balançou a cabeça, levemente chocada. Por que importava? Ela que não sabia por quê.

Pensou em como Warren a teria assassinado. Se ela sequer beijasse outro homem, quanto mais se tivesse um caso. Claro, ele havia sido infiel a ela diversas vezes, e ela ficara magoada e enfurecida, e ela havia deixado claro o que pensava dele, ciumenta e chorosa, e ele havia negado ter cometido qualquer erro, mas obviamente gostou da reação da esposa. Essas coisas eram assim, faziam parte do casamento, não faziam? Quando se é jovem, ao menos.

Elsie disse, com uma indignação fingida:

— Devemos ser fiéis a um homem. "Na saúde e na doença, até que a morte nos separe." É uma coisa religiosa, acho. Querem ter certeza de que se você tiver filhos, serão os filhos dele, do marido, não de outra pessoa. Você vai se casar em uma cerimônia cristã, vou garantir isso.

Norma Jeane mordeu a unha do polegar. Mesmo dirigindo, Elsie se esticou para dar um tapinha em sua mão. De imediato, Norma Jeane deixou as mãos caírem no colo e as uniu com força.

— Ah, tia Elsie! Desculpe. Acho que estou só... com medo.

— Querida, eu sei. Mas você vai superar.

— E se eu tiver um bebê?

— Bem. Isso não vai acontecer tão cedo.

— Se eu me casar mês que vem, vai, sim! Eu poderia ter um bebê em um ano.

Era verdade, mas Elsie ainda não queria pensar nisso.

— Você pode pedir para ele usar proteção. Sabe... uma das coisas de borracha.

Norma Jeane crispou o nariz.

— Uma daquelas coisas que parecem um balão?

— São nojentas — disse Elsie, concordando —, mas é melhor que a alternativa. Com a idade dele, seu marido poderia ir para o Exército ou a Marinha ou seja lá o quê, talvez já esteja alistado. E ele não iria querer que a esposa engravidasse, desejaria isso menos ainda do que você. E se ele estiver do outro lado do oceano, você estará segura.

— Ele pode ir para o outro lado do oceano? — Norma Jeane se animou.

— Sim. Ele estaria na Guerra. Todos os homens estão indo.

— Eu queria poder ir! Queria ser um homem.

Elsie teve que rir disso. Norma Jeane, com a aparência que tinha, o rosto bonito e os modos infantis, e se entristecendo com tamanha facilidade por coisas dolorosas... querendo ser um homem!

Não queremos todas? Faltou sorte desta vez. Jogue com as cartas que tem na mão.

Elsie havia chegado ao fim do beco sem saída de terra batida. Perto delas, embora não desse para ver no escuro, havia trilhos de trem. No ano anterior, o corpo de um homem de outra cidade cravejado de balas foi encontrado em algum lugar nas proximidades. Um "assassinato de gangue", disseram os jornais. O vento soprava pela grama alta como se contivesse os espíritos dos mortos. O que homens fazem um com os outros. A parcela de dor de cada um. Elsie estava pensando como, se isso fosse uma cena de filme, Norma Jeane e ela dentro do carro nesse lugar isolado, alguma coisa aconteceria: haveria um sinal de que algo aconteceria na trilha sonora do filme. Na vida real, não havia trilha e nem deixas. As pessoas mergulhavam numa cena sem saber se era importante. Se iriam se lembrar da tal cena por toda a vida ou esqueceriam na mesma hora. Só pessoas sozinhas juntas em um filme, e o cinegrafista observando-as, significava que algo crucial aconteceria. Só de haver uma câmera já significava que algo ia acontecer. Talvez fosse a empolgação de ganhar os pratos plásticos (que ela poderia usar, e Warren se impressionaria), mas seus pensamentos voavam em todas as direções naquela noite, e ela precisou suprimir a vontade de agarrar a mão de Norma Jeane e apertar e apertar e *apertar*. Ela disse, como se estivessem conversando sobre isso:

— Filmes como os de hoje à noite são bons e fazem a gente se sentir bem, mas são só mentiras, sabe? Bob Hope é engraçado para caramba, mas não é, sabe, real. Os filmes que eu gostei foram *Inimigo Público, Alma no lodo, Scarface: A vergonha de uma Nação*... Jimmy Cagney, Edward G. Robinson, Paul Muni. Homens malvados e sensuais que conseguem o que querem no final. — Elsie deu a ré e foi para Reseda. Não havia como adiar mais o retorno à casa; estava ficando tarde, e ela estava com sede de cerveja, não na cozinha, mas levaria para o quarto e beberia devagar para se preparar para dormir. Disse então em uma voz mais animada, como se de fato fosse uma cena cinematográfica, embora o tom oscilasse: — Você pode até chegar a gostar de seu marido, Norma Jeane! E querer filhos. *Eu* quis em algum momento.

O tom de Norma Jeane também havia mudado. Ela disse de súbito:

— Eu talvez fosse gostar de ter filhos. É a coisa normal, não é? Um bebê real. Uma vez que nasce e sai do corpo. Quando não pode mais ferir a mulher. Eu amo ficar abraçadinha com bebês. Não teria que ser o meu próprio, na verdade. Qualquer bebê. — Ela hesitou, sem ar. — Mas se fosse *meu bebê*, eu teria o direito. Vinte e quatro horas por dia.

Elsie espiou a garota, surpresa com sua mudança de ideia. Porém, era característico de Norma Jeane: ela ruminava e virava de ponta-cabeça os pensamentos, então, de repente, como se apertassem um botão, ela via você, e se animava e ficava radiante como o sol e trêmula de sentimentos bons como se tivesse uma câmera enquadrando seu rosto. Com mais ênfase, Norma Jeane disse:

— Sim! Eu gostaria de ter um b-bebê. Talvez só um? Assim eu nunca ficaria sozinha... não é?

Elsie falou, com tristeza:

— Não por um tempo. — Suspirando. — Não até ela ir embora e deixar você.

— "Ela"? Eu não quero uma menina. Minha mãe teve meninas. Quero um *menino*.

Norma Jeane falou com tamanha veemência que Elsie olhou para ela assustada.

Uma garota estranha, muito estranha. Talvez eu nunca a tenha conhecido?

Elsie ficou aliviada ao ver que a picape caindo aos pedaços de Warren não estava na garagem; por outro lado, isso significava que ele chegaria tarde, sem dúvida bêbado, e se tivesse perdido nas cartas como vinha acontecendo muito ultimamente, estaria de mau humor, mas Elsie adiou pensar nisso nesse momento. Os pratos plásticos amarelos como uma flor que ela colocaria em destaque na mesa da cozinha para Warren descobrir e se perguntar — mas que diabos? Ela conseguia imaginar o olhar confuso em seu rosto. E ele gostaria de ouvir as boas notícias. Ele sorriria, talvez. Qualquer coisa que se ganha por nada, qualquer coisa que caía no seu colo, tudo é lucro, não é? Elsie deu um beijo de boa-noite em Norma Jeane. Baixinho, disse:

— Tudo que eu falei para você hoje à noite, Norma Jeane... É para o seu próprio bem, querida. Você precisa se casar porque não pode ficar conosco, e, Deus sabe, você não quer voltar para... aquele lugar.

Essa revelação, que havia surpreendido Norma Jeane apenas uns poucos dias antes, foi absorvida com calma pela garota.

— Eu sei, tia Elsie.

— Você tem que crescer em algum momento. Nenhuma de nós pode evitar.

Norma Jeane deu aquela risadinha triste estridente.

— Acho que se é o destino de toda mulher, tia Elsie, chegou a *minha vez*.

O filho do embalsamador

— Eu amo você! Agora minha vida é perfeita.

Chegou o dia, não exatamente três semanas depois do décimo sexto aniversário de Norma Jeane, 19 de junho de 1942, um dia em que ela trocou votos sagrados de casamento com um garoto que havia amado à primeira vista, assim como ele a havia amado à primeira vista, perdendo-se um no olhar do outro em surpresa terna — *Oi! Sou Bucky* e *Eu sou N-Norma Jeane* — enquanto a uma distância discreta Bess Glazer e Elsie Pirig olhavam sorrindo e de olhos já lacrimejando, prevendo esse exato momento. É um fato, toda a mulher naquele casamento na Primeira Igreja de Jesus Cristo, em Mission Hills, Califórnia, estava chorando naquele dia ao ver a linda e jovem noiva parecendo talvez ter catorze anos com seu noivo tão alto ao seu lado, com 1,90 metro, 85 quilos, com cara de no máximo dezoito anos, um garoto esquisitão ainda que galante, bonito como um Jackie Coogan já adulto, com cabelo escuro arrepiado e curtinho, expondo as salientes orelhas rosadas. Ele havia sido um campeão de luta livre e jogador de futebol americano no ensino médio, e dava para ver como ele protegeria aquela garotinha que havia sido uma órfã. *Amor à primeira vista dos dois lados. O noivado não chegou nem a um mês. São os tempos, a Guerra. Tudo acelerado.*

Olha só o rostinho deles!

O rosto da noiva brilhava em uma palidez luminosa como madrepérola, exceto pelas bochechas delicadamente coradas pelo ruge. Os olhos eram chamas dançantes. O cabelo loiro-escuro como a luz do sol capturada emoldurava o rosto de boneca perfeito, parte cacheada e parte trançada pela própria mãe do noivo e enfeitado com lírios-do-vale em que o diáfano véu de noiva flutuava mais leve que o ar. Em todos os cantos na pequena igreja, a doce inocência dolorosa de lírio-do--vale e *aquele cheiro de que me lembrarei ao longo da vida o perfume de felicidade realizada. E o terror de que meu coração pararia e Deus me abraçaria em Seu peito.*

O vestido de casamento, tão lindo. Metros de cetim branco reluzente, um corpete justo e longas mangas apertadas com punhos franzidos, metros e metros de cetim lustroso, dobras e camadas brancas e laços e renda e lacinhos e botõezinhos

perolados e uma cauda de um metro e meio, e ninguém diria que o vestido era de segunda mão, da irmã de Bucky, Lorraine; é claro que tinha sido ajustado para caber nas proporções de Norma Jeane, lavado a seco e impecável e adorável, e as sandálias de salto alto em branco acetinado da noiva também impecáveis, apesar de compradas numa loja de usados da Legião da Boa Vontade em Van Nuys por apenas cinco dólares. O paletó do smoking, de cor de concha de ostra, do noivo servia, justinho, em seus ombros largos, dava para ver que ele era um garoto forte, mal-encarado, que passou raspando pelo ensino médio na Escola Mission Hills, turma de 1939, apesar de haver se ausentado muitos dos dias e odiasse livros didáticos, salas de aula, quadros negros, e ter de ficar ali sentado e sentado e sentado em carteiras pequenas demais para ele ouvindo professores velhos de ambos os sexos que falam sem parar como se tivessem algum segredo da vida, que obviamente não tinham, é claro. Bucky Glazer recebeu ofertas de bolsas de estudos para atletas da Universidade da Califórnia em Los Angeles, Universidade do Pacífico, Universidade Estadual de São Diego e outros lugares, mas recusou todas, preferindo ganhar um pouco de dinheiro e ser independente, arranjou um emprego de meio período como assistente do embalsamador na funerária mais antiga e prestigiosa em Mission Hills, então os Glazer saíram por aí se gabando que seu garoto era praticamente um embalsamador de fato, e um embalsamador é praticamente um médico que faz autópsias de fato, um patologista; mas Bucky também trabalhava em turnos noturnos na linha de montagem da Lockheed Aviation, fabricando bombardeiros milagrosos como o B-17, destinados a bombardear os inimigos dos Estados Unidos até o inferno.

Sim, Bucky planejava se juntar às forças armadas dos Estados Unidos para lutar por seu país, e isso ele havia deixado claro para sua noiva, Norma Jeane, desde o começo.

Tudo acelerado! São os tempos.

Comentava-se: a maioria dos convidados do casamento era da parte do noivo. Os Glazer e seus muitos parentes eram americanos de ossos grandes e rostos agradáveis que lembravam um ao outro apesar de profundas diferenças de idade e sexo e que davam a impressão, sentados juntos em bancadas na pequena igreja de reboco, de terem sido pastoreados para dentro. Com uma ordem, ergueriam-se juntos e seriam pastoreados para fora. Muitos pertenciam à Primeira Igreja de Cristo e sentiam-se em casa, assentindo durante toda a cerimônia. Do lado da noiva, havia apenas seus pais adotivos, os Pirig, e dois garotos magricelos que em nada se pareciam um com o outro, descritos como irmãos de criação e um punhado de amigas da escola com rostos brilhantes maquiados e uma mulher robusta de

cabelo revolto em sarja azul que havia se apresentado antes da cerimônia como "Doutora" e que caiu em um choro gutural quando o pastor da Igreja de Cristo perguntou com severidade à noiva:

— Norma Jeane Baker, aceita este homem, Buchanan Glazer, como seu legítimo esposo, na riqueza e na pobreza, na saúde e na doença, até que a morte os separe, no nome de Nosso Senhor Seu Único Filho e Deus, Jesus Cristo?

E a esposa engoliu fundo e sussurrou:

— Ah...! *Sim, senhor.*

A voz trêmula da órfã. Para sempre.

Dra. Edith Mittelstadt deu aos recém-casados uma "herança de família", um serviço de chá de prata esterlina — chaleira ornamentada pesada, tigelas para creme e açúcar e bandeja no mesmo estilo —, que Bucky penhoraria em Santa Mônica por frustrantes 25 dólares.

E ele teria de sofrer a indignidade de ter sua digital tirada também, enquanto Norma Jeane, vermelha de vergonha, olhava para a frente.

Como se eu fosse uma ladra ou algo assim. Deus, que ódio!

Onde estava a mãe da noiva? Por que a mãe da noiva não estava no casamento da própria filha? E onde estava o pai? — ninguém quis perguntar.

Será que era verdade, a mãe da noiva foi internada em um sanatório público? Será que era verdade, a mãe da noiva foi encarcerada em uma prisão pública para mulheres? Será que era verdade, a mãe da noiva havia uma vez tentado matá-la quando ela era garotinha? Será que era verdade, a mãe da noiva havia se matado no hospício ou na prisão? Ninguém gostaria de perguntar em uma ocasião tão alegre.

Será que era verdade que não havia pai? Baker nenhum? A noiva era bastarda? Em sua certidão de nascimento, as palavras condenatórias PAI: DESCONHECIDO.

Entre esses norte-americanos cristãos com bom coração nesta ocasião feliz, ninguém desejaria perguntar.

Como Bucky dissera para sua futura esposa na véspera de seu casamento, não havia vergonha em suas circunstâncias. *Não pense mais nisso, querida. Ninguém na família Glazer julga outra pessoa por coisas que não são culpa dela, eu prometo. Darei um soco na cara deles se o fizerem.*

Agora que Norma Jeane havia ficado bonita o suficiente, um homem viera atrás dela.

Amor à primeira vista para levarmos por toda a nossa vida, mas talvez isso não fosse cem por cento verdadeiro.

O caso era que Bucky Glazer não quisera conhecer essa garota Norma Jeane Baker. Ao vê-la no Cinema Sepulveda com aquela bruxa Elsie Pirig, as duas chamadas ao palco, a garota pareceu, ao olhar exigente de Bucky, ser outra vagabunda colegial — além de ser jovem demais —, então ele chateou a mãe fugindo da sala de cinema e esperando por ela no estacionamento, apoiado confortavelmente no capô do carro, fumando um cigarro como um personagem de filme. Pobre sra. Glazer, marchando em seus saltos altos e xingando como se Bucky não fosse um adulto de 21 anos, mas uma criança de doze.

— Buchanan Glazer! Como teve coragem? Que grosseria! Humilhando a sua própria mãe! O que vou dizer a Elsie? Ela vai me ligar de manhã. *Eu* tive de me esconder para que não me visse! E aquela garota é perfeitamente *doce*.

Era a estratégia enlouquecedora de Bucky deixar a mãe reclamar e xingar e soltar fogo pelas ventas, imaginando que conseguiria aquilo que queria mais cedo ou mais tarde como a maioria das mulheres na família Glazer. Ela fez isso com o irmão mais velho de Bucky e suas duas irmãs mais velhas, coagindo-os a se casar jovens, o curso de ação mais sábio para não atrair problemas; é tão perigoso para garotos quanto para garotas, e a pobre Bess estava desesperada desejando romper um romance escandaloso de Bucky com uma divorciada de 29 anos que ele conhecera trabalhando à noite na Lockheed, uma mulher glamourosa de traços fortes, mãe de uma criança pequena, que "pescou meu garoto com anzol", como Bess lamentava para qualquer um que ouvisse. Bucky havia saído com garotas ao longo do ensino médio e estava "namorando" várias garotas no momento, inclusive a filha do diretor da casa funerária, mas para Bess, a divorciada era uma ameaça séria.

— O que tem de errado com a garota de Elsie Pirig? Por que não gosta dela? Elsie jura que ela é uma boa garota cristã que não fuma nem bebe, e lê a Bíblia e nasceu para ser dona de casa e é tímida perto de garotos e você sabe, Bucky, você deveria pensar em sossegar o facho. Com uma garota de confiança. Se tiver que atravessar o Atlântico, vai precisar de alguém para esperar você em casa. Vai precisar de um amor que lhe mande cartas.

Bucky não resistiu.

— Diabos, Carmen pode escrever para mim, Mãe. Ela já está escrevendo para um bando de caras.

Bess começou a chorar. Carmen era a divorciada glamourosa que havia pescado Bucky com seu anzol.

Bucky riu e se arrependeu e abraçou a mãe, dizendo:

— Mãe, eu já tenho você para me receber em casa, não? E escrever para mim? Por que eu precisaria de qualquer outra pessoa?

Não muito tempo depois, Bucky escandalizou uma sala inteira de parentes mulheres quando entreouviu sua mãe dizendo em sua voz pesarosa:

— Meu garoto merece uma virgem, ao menos...

E ele se esgueirou para a sala e disse bem alto, com uma expressão impassível:

— O que é uma virgem? Como eu reconheceria uma virgem? Como *você* reconheceria, mãe? — e seguiu seu rumo, assobiando. *Aquele Bucky Glazer, ele não é fora de série? A língua mais afiada da família.*

No entanto, aconteceu. Bucky concordou em conhecer a tal Norma Jeane. Mais fácil ceder a Bess do que aguentar sua insistência ou, pior ainda, os suspiros e o olhar feio. Ele sabia que Norma Jeane era jovem, mas não o avisaram de que tinha apenas quinze anos, então foi chocante vê-la de perto. Cambaleante como uma sonâmbula ela veio a ele, então parou tomada por timidez, meio sorrindo, gaguejando o nome. *Ela é tão nova, mas, Jesus, olha só isso. Esse corpo!* Mesmo que antes estivesse se preparando para brincar a respeito deste "encontro" mais tarde com seus amigos, agora ele sentia uma atração tão poderosa que os pensamentos dispararam para o momento em que estaria se gabando dela. Exibindo o instantâneo. Melhor ainda, exibindo-a por aí. *Minha nova namorada, Norma Jeane. Ela é meio jovem, mas madura para a idade.*

A expressão no rosto de seus amigos, Bucky conseguia imaginar.

Ele a levou ao cinema. Ele a levou para dançar. Ele a levou para fazer canoagem, andar por montanhas e pescar. Ela o surpreendeu por ser um tipo de garota que gostava de estar ao ar livre, apesar da aparência. Entre seus amigos que tinham todos a sua idade ela ficava em silêncio e alerta e de olhos atentos e sorrindo para suas piadas e brincadeiras, e era claro como o nariz em seu rosto que Norma Jeane era a garota mais bonita que qualquer um tinha visto fora de uma tela de cinema, com o rosto em formato de coração e o bico de viúva e os cachos loiro-escuros caídos nos ombros e o jeito que se vestia em suéteres pequenos, saias e calças plissadas — agora "calças" eram permitidas a mulheres em lugares públicos.

Sexy como Rita Hayworth. Mas uma garota para casar como Jeanette MacDonald.

Era um tempo de coisas-acontecendo-rápido. Desde o choque de Pearl Harbor. Cada dia era como um dia de terremoto em que se acordava querendo saber o que vinha a seguir. Manchetes, boletins no rádio. Ainda assim, era empolgante também.

Era de dar pena, os homens velhos acima de quarenta anos ou qualquer um que tivera sua chance nas forças armadas e não era chamado para lutar de verdade. Defender o país. Ou se tivesse, como na Primeira Guerra Mundial, fazia tanto tempo e era tão chato, que ninguém nem se lembrava. O que estava acontecendo na Europa e no Pacífico era *agora*.

Norma Jeane tinha um jeito de se inclinar sobre ele, quase trêmula de ansiedade para ouvir o que ele diria; tocando seu pulso e os olhos azuis erguendo-se sonhadores e sem foco e a respiração acelerava como se ela houvesse corrido, perguntando a ele o que ele achava que o futuro traria? Será que os Estados Unidos venceriam a guerra e salvariam o mundo de Hitler e Tojo? Quanto tempo a Guerra duraria e será que bombas cairiam no país? Na Califórnia? E, se sim, o que aconteceria com eles? Qual seria o destino? Bucky teve de sorrir; ninguém que ele conhecia diria uma palavra tão estranha — *destino*. Mas ali estava uma garota para fazê-lo pensar, e ele apreciava isso. Surpreso às vezes de se ouvir falando como alguém no rádio. Ele confortava Norma Jeane, dizendo a ela que não se preocupasse: se os japas tentassem bombardear a Califórnia ou qualquer um dos "territórios dos Estados Unidos", eles seriam expulsos do céu em explosões de armas antiaéreas. ("Mísseis secretos que estamos fazendo na Lockheed, se quiser saber.") Se eles sequer tentassem desembarcar tropas, seriam afundados na costa. E se chegassem a conseguir entrar em território americano, cada um dos homens no país lutaria com eles até morrer. *Simplesmente impossível que a guerra chegasse até aqui.*

Uma conversa estranha que tiveram. Norma Jeane falou de *A guerra dos mundos*, de H.G. Wells, que ela dizia ter lido, e Bucky explicou para ela que não, era um programa de rádio, e era de Orson Welles, poucos anos antes. Norma Jeane ficou quieta, dizendo que deveria ter se confundido com alguma outra coisa. Bucky viu a conexão que deve ter se formado na mente da garota.

— Você não ouviu isso, né? Talvez fosse jovem demais. Nós ouvimos lá em casa. Céus, não foi fácil! Meu avô pensou que fosse real e quase teve um ataque cardíaco; e minha mãe, você sabe como ela é, ficou ouvindo Orson Welles dizer que era um "noticiário simulado", e mesmo assim continuou assustada, todo mundo estava em pânico. Eu era só um garotinho e pensei um pouco que poderia ser verdade apesar de saber que não era, era só um programa de rádio. Mas, que diabos — Bucky sorriu ao ver Norma Jeane prestando atenção com tanta ansiedade, como se a próxima sílaba que ele pronunciasse fosse preciosa —, qualquer um que viveu aquilo, aquele programa naquela noite, mesmo se não fosse real, todo mundo saiu achando que poderia ser; então quando os japas bombearam Pearl Harbor poucos anos depois, não foi tão diferente, foi? — Ele meio que havia perdido o fio da meada. Ele tinha um raciocínio a concluir e acreditava que era algo importante, mas com Norma Jeane tão próxima, e com o cheiro de sabonete ou o talco ou o que quer que fosse, algo com flores, ele não conseguia se concentrar. Não havia ninguém por perto, então ele se inclinou para a frente rápido e beijou sua boca, e de imediato, como se fosse uma boneca ela fechou os olhos, e labaredas atravessaram o corpo dele, do peito para a virilha, e ele colocou os dedos atrás

de sua cabeça inclinada, reunindo o cabelo cacheado, e ele a beijou com um pouco mais de força, agora também de olhos fechados; ele estava perdido num sonho inalando aquele aroma e como uma garota em um sonho ela era macia, dócil, não oferecia resistência, e então ele a beijou com mais força, avançando com a língua contra os lábios empertigadamente fechados, sabendo que qualquer dia Norma Jeane abriria a boca para ele, e Meu Deus!, ele esperava não gozar nas calças.

Amor à primeira vista. Bucky Glazer estava começando a mudar de ideia e acreditar.

Já estava contando para os caras na Lockheed que tinha visto esta garota num palco no cinema. Ela havia ganhado um prêmio e, céus, *o prêmio era ela mesma* e entrando no holofote e a plateia aplaudindo como louca por ela.

— Um cara merece se casar com uma virgem. Um ato de respeito consigo mesmo.

Pensava muito em Norma Jeane. Haviam sido apresentados em maio, e o aniversário dela era primeiro de junho; completaria dezesseis anos. Garotas podiam se casar aos dezesseis, havia exemplos na família Glazer. *Mas você não quer apressar as coisas, Bucky,* sua mãe o alertou, mas ele percebeu isso como uma das artimanhas de Bess: dizer a Bucky o que *não* fazer, sabendo que é exatamente a coisa que Bucky iria *querer* fazer. Ainda assim, ele estava pensando em Norma Jeane do jeito que raramente pensava a respeito de qualquer uma das outras garotas. Mesmo quando estava com Carmen. Em especial quando estava com Carmen, fazia comparações. *Aceita. Ela é uma vadia. Nem um pouco confiável.* Pensando em Norma Jeane em tardes na casa funerária ajudando sr. Eeley, o embalsamador, a preparar um cadáver para a "sala de exibição". Se o cadáver fosse mulher, e meio jovem, uma sensação, nova para ele, o tomava: a brevidade da vida, a mortalidade; como a Bíblia dizia, *Do pó viestes, ao pó retornarás.* Toda a semana na *Life* havia fotos dos feridos e mortos, corpos de soldados semienterrados na areia em alguma ilha esquecida do Pacífico de que nunca tinha ouvido falar, pilhas de chineses mortos em bombardeios japoneses. Todo mundo ficava nu na morte. *Como seria de Norma Jeane nua?* Quase perdeu os sentidos, precisando de súbito se inclinar para baixar a cabeça entre os joelhos enquanto sr. Eeley, um solteiro de bigode engraçado com sobrancelhas grossas como as de Groucho Marx, fazia piada com ele por ser "fraco". Durante o turno noturno na Lockheed, entre a barulheira de explodir tímpanos, ele ficava pensando em Norma Jeane, perguntando-se se ela tivera um encontro naquela noite, apesar de ela lhe haver prometido que ficaria em casa e pensaria nele. Homens poucos anos mais velhos do que Bucky, ansiosos para chegar em casa, encontrar as esposas e se enfiar na cama às seis da manhã. O tipo de coisas que diziam, esfregando as mãos. Revirando os olhos e sorrindo. Alguns deles mostravam fotografias das esposas, namoradas, jovens e bonitas.

Um deles passou uma fotografia da esposa posando estilo Betty Grable, olhando para a câmera às suas costas, vestindo não roupa de banho como Betty Grable, mas apenas roupas íntimas de renda e saltos altos. Jesus. Bucky só faltou trincar os dentes. Ela não chegava nem aos pés de Norma Jeane naquela pose. *Esperem até ver minha garota.*

Será que estava se apaixonando? Ora… que diabos! Talvez estivesse. Talvez fosse a hora. Ele não gostaria de perdê-la para outro.

Na opinião de Bucky Glazer havia dois tipos de mulheres: as "duronas" e as "delicadas". E ele tinha consciência de que babava pelas delicadas. Ali estava aquela garotinha doce erguendo o olhar arregalado para ele e confiando e concordando com tudo que ele dizia; era natural, ele sabia muito mais do que ela, então era apenas lógico que ela concordasse, e ele admirava isso; ele não gostava de garotas combativas que achavam que era essa a forma mais sensual de flerte, dar nos nervos de um homem, como Katharine Hepburn em seus filmes. Talvez isso de fato movesse Bucky, mas essa Norma Jeane pequena e delicada, maleável o movia de um jeito diferente, então ele se pegou sussurrando para ela enquanto dormia, passando o braço ao redor dela nas roupas de cama, beijando e acariciando. *Não vai doer, eu prometo! Sou louco por você.* Acordando no meio da noite tomado por desejo na cama em que havia dormido desde os seus, Deus sabe, doze anos; ele havia ficado maior que a cama muito tempo antes, tornozelos e pés tamanho 44 pendurados para fora do colchão. *Hora de arranjar uma cama própria. Uma cama de casal.*

Então, naquela noite se decidiu. Três semanas depois de terem sido apresentados. Bem, era um tempo de coisas-acontecendo-rápido. Haviam reportado o desaparecimento de um dos tios jovens de Bucky em Corregedor. Seu amigo mais próximo do time de luta livre, em Mission Hills, estava começando a fazer voos solo de bombardeio no sudoeste da Ásia, piloto da Marinha. Norma Jeane chorou, dizendo que sim, se casaria com ele, aceitaria o anel de noivado, sim, ela o amava; temendo que isso não bastasse ela fez a segunda coisa mais estranha que qualquer garota já havia feito, dentro ou fora de filmes: pegou as mãos nodosas e ressecadas dele com as suas, pequenas e macias, mesmo que as dele fedessem (ele sabia, não conseguia tirar o fedor nem esfregando) por causa dos fluidos de embalsamamento, álcool de formaldeído, glicerina, bórax e fenol, e as levou até seu rosto e de fato inalou o odor, como se fosse um bálsamo para ela, ou a lembrasse de um perfume precioso, os olhos fechados e sonhadores e sua voz só um sussurro:

— Eu amo você! Agora minha vida é perfeita.

* * *

Obrigada, Deus, obrigada, Deus, Ó, obrigada, Deus. Nunca mais duvidarei de Vós de novo em toda a minha vida, eu juro. Nunca mais desejo me punir por não ser desejada ou amada.

Enfim, a cerimônia solene na Primeira Igreja de Cristo em Mission Hills, Califórnia, estava terminando. Não apenas todas as mulheres na igreja, mas, também, boa parte dos homens estava secando os olhos com lenços. O noivo alto e corado inclinava-se sobre sua noiva garota para beijá-la, ansioso e tímido como um garoto na manhã de Natal. Ele a apertou tanto na altura das costelas que o vestido de cetim se enrugou nas costas e o véu da noiva caiu para trás em um ângulo esquisito.

Beijando nos lábios a noiva que agora era a sra. Buchanan Glazer, e trêmulos, seus lábios se abriram para ele. Só um pouco.

Pequena esposa

1.

— Mulher de Bucky Glazer não trabalha. Nunca.

2.

Ela queria ser perfeita. Ele não merecia nada menos do que isso.

No apartamento 5A no térreo do edifício Verdugo Gardens, 2881, na rua La Vista, em Mission Hills, Califórnia.

Nos primeiros meses sonhadores do casamento.

O primeiro casamento, e nada tão doce quanto! Você não sabe na época.

Era uma vez uma jovem noiva. Jovem dona de casa. Roubando tempo para escrever em seu diário secreto. *Sra. Bucky Glazer. Sra. Buchanan Glazer. Sra. Norma Jeane Glazer.*

Não mais "Baker". Logo nem se lembraria mais dele.

Bucky era apenas cinco anos mais velho do que Norma Jeane, mas desde o primeiro abraço, ela o chamou de Papai. Às vezes ele era o Paizão, dono orgulhoso da Bonitona. Ele a chamava de *Baby*, às vezes Boneca, dono orgulhosa da Bonitinha.

Ela era virgem, com certeza. Bucky se orgulhava daquilo também.

Como se encaixavam bem!

— É como se a gente tivesse inventado isso aqui, Baby.

Estranho pensar que, aos dezesseis anos, Norma Jeane havia sido bem-sucedida onde Gladys havia falhado. Encontrar um marido bom e amoroso para se casar, tornar-se uma *senhora*. Era aquilo que havia adoecido Gladys, Norma Jeane sabia — não ter um marido, e não ser amada da única forma que importava.

Quanto mais pensava a respeito, mais Norma Jeane concluía que Gladys possivelmente nunca nem havia se casado. "Baker" e "Mortensen" poderiam ser puras invenções para evitar a vergonha.

Até Vovó Della havia sido enganada. Quem sabe.

Estranho, também, lembrar-se daquela manhã em que Gladys as levou para Wilshire Boulevard para testemunhar o funeral do grande produtor de Hollywood. Esperando então, a cada batimento cardíaco, Papai vir reivindicá-la. Ainda assim, levaria anos.

— Papai? Você me ama?

— Baby, eu sou louco por você. É só olhar.

Norma Jeane havia enviado um convite de casamento para Gladys. Assustada e empolgada e ansiosa e desejando em ver a mulher que era Mãe. Mas ainda assim morrendo de medo de que Mãe aparecesse.

Quem diabos é aquela, aquela maluca ali, ei, olha! As pessoas encarariam sem parar.

É claro, Gladys não viera ao casamento de Norma Jeane. Nem enviou saudação ou voto.

— Por que eu deveria me importar? Não me importo.

Como havia dito a Elsie Pirig, era mais do que suficiente ter uma sogra. Não precisava de mãe. Sra. Glazer. Bess Glazer. Implorando a Norma Jeane antes do casamento que a chamasse de "Mãe", só que a palavra ficava presa na garganta de Norma Jeane.

Às vezes ela conseguia chamar a mulher idosa de "Mãe Glazer" em uma voz suave e arrastada que quase não se ouvia. E que mulher ela era, uma verdadeira cristã. Ainda assim não se podia culpá-la por escrutinizar a nova nora. *Por favor, não me odeie por me casar com seu filho. Por favor, me ajude a ser mulher dele.*

Ela teria sucesso onde Gladys tivera fracasso. Jurou isso para si.

Amava quando Bucky fazia amor com ela com muito vigor e paixão, chamando-a de seu amor, seu docinho, sua Baby, a Boneca, gemendo e estremecendo e relinchando como um cavalo.

— Você é minha eguazinha, Baby! Eia, eia! — As molas da cama rangendo como ratos sendo mortos. E depois Bucky em seus braços, ofegante, corpo escorregadio com um suor oleoso imundo cujo cheiro ela amava sentir, Bucky Glazer uma avalanche caída sobre ela, prendendo-a na cama. *Um homem me ama. Eu sou a mulher de um homem. Nunca mais vou ficar sozinha de novo.*

Ela já havia esquecido de seus medos pré-conjugais. Como havia sido boba, uma criança.

Ela era invejada por mulheres não casadas, garotas não noivas. Dava pare ver nos olhos delas. Que emoção! Anéis mágicos no quarto dedo da mão esquerda. Chamavam-se "relíquias da família Glazer". A aliança de casamento estava lisa com um ouro levemente opaco a essa altura. *Dos dedos de uma morta.* O anel de noivado tinha um diamante pequeno. Mas esses eram anéis mágicos e atraíam os

olhares de Norma Jeane em espelhos e superfícies com reflexo, vendo-os como os outros viam. *Anéis! Uma mulher casada. Uma garota que é amada.*

Ela era a doce e bela Janet Gaynor em *Corações Enamorados, Garota do Interior, O sonho que Viveu.* Era uma jovem June Haver, uma jovem Greer Garson. Uma irmã de Deanna Durbin e Shirley Temple. Quase da noite para o dia havia perdido o interesse por estrelas sensuais e glamourosas como Crawford, Dietrich, a lembrança de Harlow com o cabelo platinado, oxigenado de forma tão óbvia, falso. Pois o que o glamour é senão fingimento. Fingimento de Hollywood. E Mae West… que piada! Uma imitadora de mulheres.

Elas estavam fazendo o que podiam para se vender, é claro. Elas eram o que homens queriam. A maioria dos homens. Não muito diferentes de prostitutas. Mas os preços eram maiores, elas tinham "carreiras".

Eu nunca vou precisar me vender! Não enquanto for amada.

Andando no bonde de Mission Hills, frequentemente, Norma Jeane via com um arrepio de prazer como os olhos de estranhos, tanto homens quanto mulheres, iam parar em sua mão, seus anéis. Os olhos a classificando de imediato como *uma mulher casada, e tão jovem!* Nunca ela removeria seus anéis relíquias de família.

Seria a morte, ela sabia, remover seus anéis relíquias.

— Como se eu tivesse entrado no paraíso. E eu nem estou morta.

Exceto que agora começava um pesadelo de Norma Jeane, novo para ela desde seu casamento: uma pessoa sem rosto (homem? mulher?) se agachava sobre ela quando ela estava na cama, paralisada e incapaz de fugir, e essa pessoa queria seus anéis e Norma Jeane se negava a dar, e a pessoa agarrava sua mão e começava a cortar seu dedo fora com uma faca tão real que Norma Jeane não conseguia acreditar que não estava sangrando, e então acordava gemendo e se revirando e se Bucky estivesse dormindo ao lado dela, nas noites em que estava de folga do turno da noite, acordava grogue para confortá-la, abraçá-la e embalá-la em seus braços fortes.

— Agora, Boneca. Só um sonho ruim. Paizão está aqui protegendo você, ok?

Mas nem sempre estava tudo bem, não imediatamente. Às vezes Norma Jeane ficava assustada demais para dormir pelo resto da noite.

Bucky tentava ser empático à situação e ficava lisonjeado por sua jovem esposa precisar dele tão desesperadamente, mas, ao mesmo tempo, sentia-se inseguro. Ele próprio havia sido criança por tanto tempo. Tinha apenas 21 anos! E Norma Jeane era imprevisível, ele estava começando a descobrir. Quando eles namoraram, ela era solar, solar, solar e agora, essas noites pedregosas, ele via outro lado dela. Assim como suas "cólicas", como ela chamava seu período menstrual, cons-

trangida, uma revelação assustadora para Bucky, de quem segredos femininos assim foram guardados para o próprio bem; ali estava Norma Jeane não apenas sangrando (como um porco perfurado, Bucky não conseguia evitar de pensar) pela vagina, justo no lugar de fazer amor, e ela ficava praticamente derrubada e inútil por dois ou até três dias, deitada com uma bolsa de água quente na barriga, com frequência uma compressa fria na testa (tinha "enxaquecas" também), mas para piorar a situação, Norma Jeane recusava medicação, até uma aspirina, que a mãe de Bucky recomendou, então ele se irritava com ela.

— Que besteira de Ciência Cristã que ninguém leva a sério. — Mas ele não queria discutir com ela porque isso só piorava as coisas. Então ele tentou ser compreensivo, com certeza tentou, ele era um homem casado e (como seu irmão mais velho, casado, disse de forma muito seca) era melhor se acostumar com isso, inclusive com o cheiro. Mas os pesadelos! Bucky estava exausto e precisava de suas noites de sono — ele poderia dormir por dez horas ininterruptas se ninguém o perturbasse — e lá estava Norma Jeane acordando-o, assustando-o pra caramba, em um pânico real, sua camisolinha inundada de suor. Ele não estava acostumado a dormir com alguém. Não a noite toda. E noite após noite. Alguém tão imprevisível como Norma Jeane. Era como se houvesse duas dela, gêmeas, e a gêmea noturna tomasse conta às vezes, não importando quão amorosa a gêmea diurna tivesse sido, e quão louco ele fosse por ela. Ele a abraçaria e sentiria seu coração bater com violência. Como um passarinho assustado em seus braços, um beija-flor. Mesmo assim, Deus, aquela garota conseguia abraçar *com força*. Uma garota em pânico é forte quase como um homem. Antes de estar totalmente acordado, Bucky de alguma forma pensaria estar de volta ao ensino médio, no tatame, na luta livre, enfrentando um oponente determinado a quebrar suas costelas.

— Papai, você nunquinha vai me deixar, vai? — implorou Norma Jeane.

E Bucky disse, sonolento:

— Aham.

E Norma Jeane falou:

— Promete que não vai, Papai?

Ao que Bucky respondeu: — Claro, Baby, ok. — E ainda assim Norma Jeane persistia, e Bucky continuou: — Baby, por que eu abandonaria *você*? Eu não acabei de me casar com você?

Havia algo de errado nesta resposta, mas nenhum dos dois conseguiu aferir exatamente o quê. Norma Jeane se aninhou mais perto de Bucky, pressionando o rosto lacrimoso e quente contra seu pescoço, cheiro de cabelo molhado e talco e axilas, e o que ele imaginava ser pânico animal, sussurrando:

— Mas você promete, Papai? — E Bucky murmurava que sim, ele prometia, será que eles poderiam voltar a dormir agora? E Norma Jeane subitamente dava

• 172 •

risadas: — Jura pela sua vida? Promessa de mindinho? — Estendendo o dedo mindinho perto do coração grande de Bucky, o que fazia cócegas nos cabelos do peito, e de súbito Bucky estava excitado, a Coisa Grande estava excitada, e Bucky agarrava os dedos de Norma Jeane e fingia comê-los, e Norma Jeane chutava e esperneava com risos, febril, se retorcendo: — Não! Papai, *não!* — Bucky a segurava contra o colchão, escalava seu corpo magro, passando o rosto em seus seios e mordiscando aqueles mamilos pelos quais ele era louco, lambendo-a, rosnando: — Papai, *sim.* Papai vai fazer o que Papai quer com sua Boneca, porque a Boneca é *dele.* E isto pertence a Papai, e isto... e *isto.*

E eu estava segura quando ele estava dentro de mim.
Querendo que nunca chegasse ao fim.

3.

Ela queria ser perfeita. Ele não merecia nada menos.

Fazia marmita para Bucky levar para o trabalho. Grandes sanduíches duplos, os favoritos de Bucky. Mortadela, queijo e mostarda em pão branco grosso. Presunto apimentado. Sobras de carne com ketchup. Uma laranja valência, o tipo mais doce. Sobremesa gostosa como bolo de cereja ou pão de mel com calda de maçã. Com os racionamentos piorando, Norma Jeane economizava suas próprias porções de carne para os almoços de Bucky. Ele nunca parecia notar, mas Norma Jeane sabia que ele era grato. Bucky era um garotão forte, ainda em crescimento, com apetite de cavalo, Norma Jeane brincava, um cavalo mesmo muito faminto. Havia algo no ritual de acordar cedo para fazer os almoços de Bucky que a enchia de emoção, levava lágrimas aos seus olhos. Ela colocava bilhetes amorosos em suas marmitas com decorações de corações pintados de vermelho.

Quando você ler isto, Bucky querido, estarei pensando em VOCÊ & em COMO EU ADORO VOCÊ.

E também:

Quando ler isso, Paizão, pense na sua Boneca & em todo o AMOR que ela vai dar para você, quente e gostoso, quando você chegar em CASA!

Bucky não conseguia resistir a mostrar os bilhetes aos outros homens em seu turno na Lockheed. Havia um rapaz bonitão e que se achava, um aspirante

a ator poucos anos mais velho que Bucky, e Bucky queria impressioná-lo — Bob Mitchum. Mas Bucky não tinha tanta certeza a respeito dos pequenos poemas peculiares de Norma Jeane:

Quando corações derretem em amor
até os anjos se corroem com dor
de inveja de nós.

Será que era poesia se não rimasse? Se não rimasse *certo*? Esses poemas de amor Bucky dobrava com cuidado e guardava para si. (Na verdade, ele perdia os poemas e com frequência magoava Norma Jeane ao esquecer de comentar sobre eles.) Havia um lado colegial estranho, sonhador, em Norma Jeane, no qual Bucky não confiava. Por que não bastava a ela ser bonita e direta como outras garotas bonitas; por que também tentava ser "profunda"? De alguma forma, tinha a ver, Bucky acreditava, com seus pesadelos e "problemas femininos". Ele a amava por ser especial, mas em parte também se ressentia. Como se Norma Jeane estivesse apenas fingindo ser a garota que ele conhecia. Aquele jeito dela de dar sua opinião de forma inesperada e aquela risada esganiçada, perturbadora, e o que se poderia chamar de curiosidade mórbida — perguntando a respeito de seu trabalho como assistente do sr. Eeley na funerária, por exemplo.

Apesar disso, os Glazer realmente gostavam de Norma Jeane e isso significava muito para Bucky. Ele havia se casado com a garota para agradar a mãe, de certa forma. Bem, não: ele também era doido por ela. Era sim! O jeito que outros rapazes se viravam na rua para olhá-la, ele teria que ter sido louco de não se apaixonar por ela. E que *boa mulher* ela era, naquele primeiro ano e mais. A lua de mel só se prolongava. Norma Jeane copiava menus para as semanas seguintes em fichas de papel, para a aprovação de Bucky. Ela anotou as receitas recomendadas pela sra. Glazer e, com ansiedade, recortou novas de *Ladies' Home Journal, Good Housekeeping, Family Circle* e outras revistas femininas para donas de casa que a sra. Glazer passou para ela. Mesmo quando tinha uma dor de cabeça, depois de um dia de trabalho doméstico e de lavar roupas, Norma Jeane via seu marido jovem e belo com adoração enquanto ele comia faminto a refeição que ela havia preparado. *Você não precisa tanto de Deus desde que tenha um marido.* Eles eram como orações: bolo de carne com grandes pedaços de cebola roxa crua, pimentas verdes picadas e farelo de pão com uma generosa camada final de ketchup, que formava uma crosta ao assar. Ensopado de carne (embora ultimamente a carne fosse gordurosa e cartilaginosa) com batatas e outros vegetais (mas ela tinha de ter cuidado com a escolha dos vegetais, Bucky não era muito fã) e molho escuro

("engrossado" com farinha) sobre broas de milho feitas por Mamãe Glazer. Frango empanado frito com purê de batatas. Salsichas fritas no pão, encharcadas de mostarda. É claro que Bucky amava hambúrgueres com ou sem queijo quando Norma Jeane conseguia arranjar a carne, servidos com porções grandes de batatas fritas e muito muito ketchup. (Mãe Glazer havia avisado Norma Jeane que se ela não colocasse ketchup suficiente na comida de Bucky, corria o risco de deixá-lo impaciente, e aí ele pegaria o frasco e daria uma batida forte e metade do conteúdo sairia de uma vez só!)

Havia pratos de caçarola que não eram os favoritos de Bucky, mas se ele estivesse com fome — e Bucky sempre estava com fome —, os comeria com quase tanto apetite quanto as comidas favoritas: atum, macarrão com queijo, creme de salmão com milho enlatado sobre pão torrado, nacos de frango em molho cremoso com batatas, cebolas e cenoura. Pudim de milho, de tapioca, de chocolate. Gelatina de frutas com marshmallows. Bolos, biscoitos, tortas. Sorvete. Ah, se não houvesse a Guerra e o racionamento! Carne, manteiga e açúcar estavam se tornando escassos. Bucky sabia que não era culpa de Norma Jeane, mas de uma maneira infantil ele parecia culpá-la: homens culpavam as mulheres por refeições que não eram completamente satisfatórias assim como culpavam as mulheres por sexo que não era totalmente satisfatório; o mundo é desse jeito e Norma Jeane Glazer, esposa havia menos de um ano, sabia disso por instinto. Mas quando Bucky gostava de uma refeição, ele exultava entusiasmo e era empolgante para ela vê-lo comer, assim como muito tempo antes (era o que parecia: na verdade, não muitos meses antes) ela se sentira emocionada observando seu professor do ensino médio sr. Haring ler seus poemas em voz alta ou até em silêncio. Ali ficava Bucky à mesa da cozinha, a cabeça levemente baixa na direção do prato conforme mastigava, um brilho fraco no rosto largo de ossos fortes. Se estivesse chegando do trabalho, teria lavado o rosto, antebraços e mãos e penteado o cabelo úmido para trás. Teria tirado as roupas suadas e colocado uma camiseta limpa e calças cáqui de algodão ou às vezes só samba-canção. Quão exótico Bucky Glazer parecia a Norma Jeane em sua própria masculinidade. Sua cabeça que aparentava, sob certos ângulos de luz, uma cabeça de argila modelada, o queixo forte e quadrado, as mandíbulas triturantes, a boca de garoto, os olhos castanhos francos — mais lindo, Norma Jeane pensava, emocionada, que os olhos de qualquer homem que ela já tinha visto de perto, sem ser nos filmes. Apesar de um dia Bucky Glazer dizer dela, sua primeira mulher: *A pobre Norma Jeane não conseguia cozinhar o que quer que fosse, aquelas caçarolas encharcadas de queijo e cenouras e ela mergulhava tudo em ketchup e mostarda.* Ele diria com franqueza *Nós não nos amávamos; éramos dois desgraçados jovens demais para nos casar. Em especial, ela.*

• 175 •

Ele repetia o prato, de tudo. De suas comidas favoritas repetia de novo.

— Querida, isto está de-li-ci-*o-so*. Conseguiu de novo.

Erguendo-a então em seus braços de músculos fortes como o de Popeye antes de ela sequer ter tempo de colocar as louças de molho na pia, e ela gritava ansioso e em pânico, como se por um milissegundo tivesse esquecido quem era garoto de cem quilos, cheio de paixão, cacarejando:

— Peguei você, Baby! — Ele a levaria para o quarto, os passos tão pesados que o piso estremecia; com certeza, os vizinhos de todos os lados sentiam, com certeza Harriet e suas colegas de apartamento do outro lado sabiam o que os recém-casados estavam aprontando; o braços apertados dela ao redor de seu pescoço como se estivesse se afogando, então a respiração de Bucky ficava rápida e audível como a de um garanhão; e ele ria, ela praticamente o estrangulava numa gravata como um lutador de luta livre, e ela esperneava e se agitava enquanto, com um grito de triunfo, ele a segurava na cama pelos ombros, abrindo os botões do vestido de ficar em casa ou puxando o blusão, passando o rosto em seus lindos seios nus, seios macios e saltitantes e de mamilos rosa-amarronzados como jujubas, e a barriguinha arredondada coberta com uma fina pelugem clara e sempre tão quente, e os pelos loiros e castanhos tão cacheados, úmidos, que chegavam a fazer cócegas, e na base da barriga, uma moita surpreendente para uma garota da idade dela. "Ah, Boneca. *Ohhhh.*" Quase sempre Bucky ficava tão excitado que gozava nas coxas de Norma Jeane, era uma forma, também, de contracepção uma vez que não confiava em si mesmo para colocar a camisinha a tempo, pois até em sua paixão Bucky Glazer estava muito alerta para evitar um bebê. Mas, como um garanhão, ele ficaria duro de novo em minutos, o sangue disparando para o Grandão como se uma torneira de água quente tivesse sido ligada. Ele havia ensinado sua mulher adolescente a fazer amor, e ela havia sido uma pupila dócil e ansiosa e, às vezes, Bucky tinha que admitir, a paixão dela o assustava um pouco, só um pouco de *desejo demais por mim, por aquilo: amor.* Eles se beijavam, abraçavam-se, faziam cócegas, cutucavam as línguas nas orelhas um do outro. Pegavam e agarravam um ao outro. Se Norma Jeane tentasse escapar deslizando da cama, Bucky avançava e a pegava com um berro: "Peguei você, *Baby!*" Ele a jogava na cama, com os lençóis revirados, gritando, rindo, arfando e gemendo, e Norma Jeane também gemia e chorava, sim, e que se danassem os vizinhos fofoqueiros ao lado ou no andar de cima ou alguém passando na calçada do lado de fora da janela telada, além da veneziana fechada sem cuidado. Eles estavam casados, não estavam? Em uma igreja, diante de Deus? Eles se amavam, não amavam? Tinham todo o direito de fazer amor quando e com a frequência que quisessem, não tinham? O resto que se danasse!

Ela era uma doce, mas tão emotiva. Queria amor o tempo todo. Era imatura e pouco confiável e acho que eu também; éramos jovens demais. Se ela cozinhasse melhor e não fosse tão emotiva, poderia ter dado certo.

4.

Ao meu marido

Meu amor por você é profundo...
 nas profundezas do mar a descer.
Sem você, meu querido,
 eu deixaria de ser.

Já no inverno de 1942 para 1943, a Guerra indo mal na Europa e no Pacífico, Bucky Glazer estava inquieto, falando de se alistar na Marinha ou nos fuzileiros navais ou na marinha mercante.

— Deus fez os Estados Unidos o número um por um motivo. Temos que arcar com a responsabilidade.

Norma Jeane o encarava com um sorriso grande e vazio.

Logo as juntas de recrutamento estariam chamando homens casados sem filhos. Fazia todo o sentido se alistar antes de ser convocado, não? Ele estava trabalhando quarenta horas por semana na Lockheed, além de uma ou duas manhãs na funerária McDougal's Funeral Home ajudando o sr. Eeley. ("Mas é estranho: as pessoas não estão morrendo tanto por agora. Tantos homens foram embora, e os velhos querem ficar vivos para ver como a guerra vai acabar. E sem muita gasolina, não dá para dirigir rápido o suficiente para bater.") A experiência de embalsamador seria útil nas forças armadas. Também o histórico de futebol americano e luta livre na escola: Bucky Glazer havia sido um atleta de alto nível, poderia ajudar a treinar recrutas mais fracos. Ele também tinha aptidão para matemática, ao menos a matemática na Escola Mission Hills e conserto de rádios e mapas. Todas as noites ele ouvia as notícias da Guerra e lia com cuidado o *Los Angeles Times*. Ele levava Norma Jeane para o cinema toda semana, quase sempre para ver *A marcha do tempo*. Nas paredes do apartamento ele havia colado mapas de guerra da Europa e do Pacífico e alfinetes coloridos em áreas onde conhecidos dele estavam servindo — parentes, amigos. Ele nunca falava de alguém declarado morto ou desaparecido ou levado prisioneiro, mas Norma Jeane sabia que ele pensava bastante.

De presente, no Natal de 1942, um dos primos de Bucky no Exército o enviou como lembrança uma caveira japonesa de uma das Ilhas Aleutas, chamada

• 177 •

Kiska. Que surpresa! Abrir o pacote, erguer a caveira nas mãos como uma bola de basquete, Bucky soltou um longo assobio grave e chamou Norma Jeane do outro quarto para ver. Norma Jeane entrou correndo na cozinha e quase desmaiou. O que era aquela coisa horrível? Uma cabeça? Uma cabeça humana? Uma *cabeça humana* careca lisa, sem cabelo e pele?

— É uma caveira de japa. Não tem problema — disse Bucky, um rubor infantil colorindo seu rosto. Ele enfiou os dedos nos enormes buracos dos olhos. O buraco do nariz também parecia anormalmente grande e irregular. Restavam três ou quatro dentes descoloridos no maxilar e não tinha mais mandíbula. Emocionado e com inveja, Bucky disse diversas vezes:

— *Deus*! Trev com certeza está na frente do velho Bucky.

Norma Jeane deu seu sorriso grande e vazio como de alguém que não havia entendido a piada ou preferia não ter entendido, como aquelas piadas nojentas que os Pirig e seus amigos contavam para deixá-la constrangida mas não conseguiam. Ela via quão empolgado o marido estava e não queria atrapalhar seu humor.

"Bom e velho Hirohito" foi colocado em destaque no topo do console do rádio RCA. Victor na sala de estar. Bucky parecia estar orgulhoso daquilo como se ele mesmo fosse o responsável por sua captura nas Ilhas Aleutas.

5.

Ela queria ser perfeita. Ele não merecia nada menos.

E ele tinha um nível de exigência tão alto! E um olhar atento.

Toda manhã ela faxinava o apartamento em Verdugo Gardens por completo. Apenas três recintos não muito espaçosos e um banheiro grande o suficiente para comportar uma banheira, uma pia, um vaso sanitário, e todos aqueles espaços confiados a ela, que limpava com a concentração e fervor de quem fez um voto de pobreza. Não ecoava em seus ouvidos, com um tom de ironia, a fala de seu marido: *Mulher de Bucky Glazer não trabalha. Nunca.* Ela entendia que o trabalho de uma mulher dentro do lar não é trabalho, mas privilégio e dever sagrados. "O lar" santificava qualquer gasto de espírito ou esforço. Era uma convicção frequentemente dita pelos Glazer, de modo pouco claro, somado ao fervor cristão, que mulher alguma, em especial a casada, deveria trabalhar fora "do lar". Mesmo durante a Grande Depressão, quando algumas da família (Bucky era vago com os detalhes, acabrunhado e envergonhado, e Norma Jeane não desejaria perguntar) moravam em um trailer e uma barraca em algum lugar no vale de São Fernando, mesmo assim, apenas membros homens da família "trabalhavam", apesar de isso incluir crianças, sem dúvida, o próprio Bucky, com menos de dez anos.

Uma questão de orgulho, orgulho masculino, que as mulheres da família Glazer não trabalhassem fora "do lar". Com inocência, Norma Jeane perguntou:

— Mas agora que estamos em Guerra isso também vale? — A pergunta pairou no ar, não ouvida.

Esposa minha, não. Nunca!

Ser objeto do desejo masculino é saber que *eu existo!* A expressão nos olhos. O pau duro. Apesar de sem valor, você é desejada.

Apesar de sua mãe não querer você, você é desejada.

Apesar de seu pai não querer você, você é desejada.

A verdade fundamental de minha vida, mesmo se fosse verdade ou só uma farsa: quando um homem quer você, você está segura.

Com mais clareza do que se lembrava do calor da presença do marido no apartamento, Norma Jeane um dia se lembraria daquelas longas horas matinais profundamente gratificantes que se estendiam até o começo da tarde naquele lugar de isolamento sombrio e secreto, não silencioso (pois Verdugo Gardens era um lugar barulhento como um quartel, crianças gritando na rua, bebês chorando, rádios ligados em volumes mais altos do que o próprio rádio de Norma Jeane): os prazeres rítmicos, repetitivos e hipnóticos das tarefas domésticas. Com que velocidade o cérebro animal aceita o instrumento em mãos: escova de carpete, vassoura, esfregão, bucha. (Os jovens Glazer ainda não podiam comprar um aspirador de pó, mas logo comprariam, Bucky prometeu!) Na sala de estar havia um único tapete retangular de cerca de dois por dois metros e meio, azul-marinho, comprado de segunda mão por nove dólares, e agora Norma Jeane passava a escova nele em um transe. Um único fiapo de pelo era empolgante: em um minuto a mancha estava lá, no minuto seguinte não estava mais! Norma Jeane sorria. Talvez se lembrasse de Gladys em um humor brando, um humor vago, quase amável, executando uma ou outra atividade (não tarefa doméstica), chapada, mas bem mais do que isso, pois Norma Jeane agora entendia que o cérebro de sua mãe gerava sua própria química única e determinada. Ficar totalmente absorto no momento. Tornar-se uma com a ação que está executando. *Seja lá o que for: este maravilhamento diante de mim*, empurrando a escova de carpete para a frente e para trás, para a frente e para trás. E então no quarto, um tapete ainda menor, oval. Cantando com o rádio, uma rádio popular de Los Angeles. Sua voz era suave, delicada, desafinada, contente. Ela se lembrava das aulas de Jess Flynn e sorria ao pensar nas esperanças grandiosas que Gladys tinha para ela, Norma Jeane, cantando! Aquilo era engraçado, como as aulas de piano de Clive Pearce. O pobre homem estremecendo e tentando sorrir enquanto Norma Jeane tocava, ou tentava tocar. Ela sentiu uma

onda de vergonha por sua tentativa desconcertante mais recente no ensino médio, no teste para um papel em uma peça — qual era mesmo? — *Nossa cidade*. Era mais difícil sorrir para aquela lembrança. O olhar debochado, a voz da autoridade confiante de professor. *Duvido que sr. Thornton Wilder veria da mesma forma.* O homem estava certo, é claro! Agora ela amava a escova de carpete, presente de casamento de uma das tias de Bucky. E ela havia ganhado um esfregão com cabo de madeira com um torcedor de pano sobre um balde plástico verde, outro presente útil de outro Glazer. Instrumentos para ajudá-la na tarefa de se tornar perfeita. Ela limpava e esfregava o piso de linóleo bastante arranhado da cozinha, e ela limpava e esfregava o piso de linóleo desbotado do banheiro. Com esponjas e habilidade e fanatismo, esfregava pias, bancadas, banheira e vaso sanitário. Alguns desses nunca ficariam limpos, nem perto disso. Manchados por inquilinos anteriores, nem adiantava reclamar. Com rapidez então ela mudava roupas de cama, colocava colchão "para tomar um ar", os travesseiros. A cada semana ela levava a roupa para a lavanderia ali perto. Voltava com roupas úmidas para pendurar no varal fora do apartamento. Ela amava passar roupa, cerzir. Bucky "fazia estrago nas roupas", como Bess Glazer havia avisado à nora com seriedade, e esse desafio Norma Jeane estava determinada a superar com zelo e otimismo incansáveis, cerzindo meias, camisas, calças, roupas íntimas. No ensino médio, ela aprendera a tricotar para o Auxílio de Guerra Britânico, e, agora, quando tinha tempo, tricotava uma surpresa para o marido, um pulôver verde-floresta com um padrão que a sra. Glazer lhe dera. (Norma Jeane nunca chegaria a terminá-lo, pois vivia desfazendo o que produzia, insatisfeita com o resultado.)

Assim que Bucky estava fora do apartamento, Norma Jeane atirava um de seus lenços sobre a caveira japonesa no console do rádio. Pouco antes de ele voltar, ela o removia.

— O que está aqui embaixo? — perguntou Harriet, erguendo o lenço antes que Norma Jeane pudesse alertar. O nariz de pug de Harriet se crispou quando viu do que se tratava, mas ela apenas deixou o lenço cair de volta no lugar. — Ah, meu Deus. Uma dessas.

Mais amorosamente, Norma Jeane tirava o pó de porta-retratos com fotos e instantâneos na sala de estar. A maioria era do casamento, brilhantes, coloridas e radiantes, em molduras de latão. Casados havia menos de um ano, Bucky e Norma Jeane já tinham acumulado muitas lembranças felizes. Seriam um bom presságio? Norma Jeane havia se surpreendido com as inúmeras fotos de família na casa dos Glazer, exibidas com orgulho em quase todas as superfícies possíveis. Tataravós de Bucky e tantos bebês! Norma Jeane se encantou de ver como era possível rastrear Bucky desde seu primeiro registro de bebê gorducho com a boca

aberta nos braços da jovial Bess Glazer, em 1921, até o touro jovem e forte em forma de homem que ele era em 1942. Que evidência de que Bucky Glazer existia e era querido! Ela se lembrava de suas visitas pouco frequentes à casa de colegas da Escola Van Nuys, como essas famílias, também, exibiam-se orgulhosamente em mesas, pianos, peitoris de janela e paredes. Até Elsie Pirig tinha algumas fotos selecionadas das versões mais jovens e ensolaradas dos Pirig. Foi um choque se dar conta de que apenas Gladys nunca tivera quaisquer fotos de família emolduradas e exibidas, exceto aquela do homem de cabelo escuro que, segundo ela, era o pai de Norma Jeane.

Norma Jeane deu uma risadinha. Era provável que a foto fosse um retrato de publicidade do Estúdio. Alguém que Gladys mal devia conhecer.

— Por que eu me importaria? Não me importo.

Agora que estava casada, Norma Jeane raramente pensava a respeito do pai perdido ou do Príncipe Sombrio. Era raro que pensasse em Gladys, exceto como se pensa em um parente portador uma doença crônica. Qual era a necessidade?

Havia uma dúzia de imagens emolduradas. Diversas tiradas na praia, Bucky e Norma Jeane em roupas de banho, braços ao redor da cintura do outro; Bucky e Norma Jeane com alguns dos amigos de Bucky em um churrasco; Bucky e Norma Jeane descansando no capô do Packard 1938 recém-comprado. Mas eram as fotos de casamento que mais fascinavam Norma Jeane. A noiva jovem e radiante em um vestido branco de cetim e um sorriso deslumbrante, o noivo em seu traje a rigor e gravata-borboleta, cabelo penteado para trás, perfil bonito como o de Jackie Coogan. Todos ali maravilhados diante da beleza e da paixão daquele jovem casal. Até o pastor havia enxugado os olhos. *Ainda assim, como eu estava assustada. E não dá nem para imaginar pela foto.* Num torpor, Norma Jeane havia sido levada até o altar por um amigo da família Glazer (já que Warren Pirig se recusou a ir ao casamento), sangue pulsando nos ouvidos e um enjoo na boca do estômago. No altar ela oscilava em saltos altos que machucavam (um tamanho menor que seu pé, mas uma pechincha), começando com seu sorriso doce com covinhas para o pastor da Igreja de Jesus Cristo entoando as palavras habituais em sua voz nasalada, e ocorreu a ela que Groucho Marx teria atuado na cena com mais vitalidade e glamour, sacudindo as sobrancelhas e bigode falsos ridículos. *Você, Norma Jeane, aceita este homem...?* Ela não fazia ideia do que a pergunta significava. Virando-se então, ou feita a se virar, pois provavelmente Bucky a havia cutucado, ela viu Bucky Glazer ao seu lado como um comparsa, lambendo os lábios com nervosismo, e conseguiu sussurrar uma resposta para o pastor, *E-eu aceito*, e Bucky respondeu com mais força, a voz alta o suficiente para se ouvir pela igreja *Com certeza, aceito!* Atrapalhou-se um pouco com a aliança, mas ela coube

no dedo gelado de Norma Jeane com perfeição, e a sra. Glazer com sua ansiedade costumeira havia se certificado de que o anel de noivado de Norma Jeane tivesse sido passado para a mão direita, então aquela parte da cerimônia seguiu com tranquilidade. *Eu estava tão assustada. Queria fugir. Mas para onde?*

Outra foto favorita mostrava os noivos cortando o bolo de três andares. Foi na festa, em um restaurante de Beverly Hills. A mão grande e poderosa de Bucky sobre os dedos finos de Norma Jeane na faca de lâmina longa, e ambos os jovens com um sorriso enorme para o flash da câmera. A essa altura, Norma Jeane já havia bebido sua primeira ou segunda taça de espumante, e Bucky havia bebido tanto espumante quanto cerveja. Havia uma foto dos recém-casados dançando, e uma foto do Packard de Bucky decorado com coroas de papel crepom e placas dizendo RECÉM-CASADOS, os noivos acenando. Essas fotos e outras, Norma Jeane havia enviado para Gladys em Norwalk. Ela havia incluído um bilhete tagarela e animado em papel de carta florido:

Todos nós sentimos muito que você não tenha conseguido vir ao meu casamento, Mãe. Mas é claro que todos entenderam. Foi o dia mais, mais maravilhoso da minha vida.

Gladys não havia respondido, mas Norma Jeane não esperara uma resposta.

— Por que eu deveria me importar? Eu não me importo.

Ela nunca havia bebido espumante antes daquele dia. Como uma devota da Ciência Cristã, não aprovava bebidas alcoólicas, mas um casamento é uma ocasião especial, não é? Como espumante é delicioso, que mágicas as borbulhas no nariz, mas ela não gostou da tontura que veio em seguida, os risinhos bobos e a perda do controle. Bucky ficou bêbado de espumante, cerveja e tequila, e vomitou tão subitamente enquanto dançavam que manchou a saia do lindo vestido de casamento branco de cetim. Por sorte, Norma Jeane estava planejando trocar de roupa de qualquer forma, antes de partirem para o hotel da lua de mel no alto da costa de Morro Beach. Com pressa, a sra. Glazer molhou alguns guardanapos e limpou a maior parte da mancha fedorenta enquanto brigava:

— Bucky! Que vergonha. Este vestido é da Lorraine.

Bucky ficou infantilmente arrependido e foi perdoado. A festa seguiu. A banda contratada continuou a tocar, alto. Norma Jeane, já sem sapatos, estava dançando com o marido outra vez. "Don't Get Around Much More" — "This Can't be Love" — "The Girl That I Marry". Deslizando pela pista de dança, arrastando outros casais, dando risadas barulhentas. Câmeras piscaram. Havia um turbilhão de confete, balões e arroz. Algumas das amigas do ensino médio de Bucky estavam

jogando balões cheios d'água, e a frente da camisa de Bucky ficou encharcada. Serviram o bolo de morango com chantilly. De alguma forma, Bucky derrubou uma colherada de morangos com calda na saia rodada do vestido de linho branco que Norma Jeane havia colocado.

— Bucky, *que vergonha*! — A sra. Glazer estava escandalizada; mas todo mundo (incluindo os recém-casados) riu. Houve mais dança. Uma confluência aquecida e festiva de cheiros. "Tea for Two" — "In the Shade of the Apple Tree" — "Begin the Beguine". Todo mundo aplaudiu ao ver Bucky Glazer, rosto brilhando como uma calota de carro, experimentar o tango! *Sinto muito que não tenha conseguido ir ao meu casamento. Você acha que eu ligo? Não estou nem aí*. Bucky e seu irmão mais velho, Joe, riam juntos. Elsie Pirig, em tafetá verde-limão, o batom borrado, apertava a mão de Norma Jeane em despedida, arrancando dela a promessa de que ligaria em algum momento no dia seguinte, e que ela e Bucky visitariam Elsie assim que voltassem dos quatro dias de lua de mel. Mas Norma Jeane estava perguntando de novo por que Warren não viera ao casamento, apesar de Elsie lhe haver dito que era por motivos de trabalho.

— Ele mandou beijos para você, querida. Vamos sentir saudades, sabe. — Elsie também estava sem sapatos, quase cinco centímetros mais baixa do que Norma Jeane . De súbito, ela se inclinou para a frente para beijar Norma Jeane nos lábios, com ferocidade. Norma Jeane nunca havia sido beijada desta forma antes por qualquer mulher. Ela estava implorando:

— Tia Elsie, eu poderia ir para casa com você hoje à noite. Só mais uma noite. Eu poderia dizer a Bucky que não fiz todas as minhas malas, está bem? Ah, *por favor*. — Elsie riu como se fosse uma piada e tanto, empurrando Norma Jeane para longe na direção de seu noivo. Era hora de os recém-casados irem embora de carro para seu hotel de lua de mel. Bucky e Joe tinham parado de rir e discutiam. Joe estava tentando tirar as chaves do carro de Bucky, que dizia:

— Eu consigo dirigir... Que diabo, sou um homem casado!

A viagem costa acima foi um pouco assustadora. Havia uma névoa oceânica e o Packard deslizava pelo centro das pistas. Norma Jeane, agora com a mente clara outra vez, estava aninhada em Bucky, a cabeça apoiada no ombro dele para se certificar de que poderia agarrar o volante se necessário.

No Loch Raven Motor Court, sobre o oceano brumoso, no crepúsculo, Norma Jeane ajudou Bucky a sair do Packard decorado e os dois cambalearam e escorregaram e quase caíram juntos, em suas roupas finas, no pavimento da entrada. A cabana cheirava a repelente e havia pernilongos voando por cima da colcha da cama.

— Diabo, eles são inofensivos — disse Bucky, com doçura, esmagando-os com o punho. — São os escorpiões que matam. E as desgraçadas aranhas marrons.

Se mordem sua bunda, *já era.* — Ele riu alto. Precisava usar o banheiro. Com o braço ao redor da cintura dele por segurança, Norma Jeane o guiou até o vaso. Ela estava tão envergonhada. A primeira imagem do pênis de seu marido, que até agora ela havia apenas sentido, pressionado ou esfregado contra o próprio corpo, era chocante para ela, inchado de urina, chiando e fumegando no vaso sanitário. Norma Jeane fechou os olhos. *Apenas a Mente é real. Deus é amor. Amor é o poder de cura.* Logo depois, esse mesmo pênis estava sendo enfiado em Norma Jeane, na fenda apertada entre suas coxas. Bucky alternava entre metódico e frenético. É claro que Norma Jeane havia sido preparada para isso, ao menos em teoria, e na verdade a dor não era muito pior do que as cólicas menstruais, assim como Elsie Pirig previra. Exceto que era mais aguda, como uma chave de fenda. De novo, ela fechou seus olhos. *Apenas a Mente é real. Deus é amor. Amor é o poder de cura.* Houve um pouco de sangramento no papel higiênico que Norma Jeane havia colocado meticulosamente sob eles, mas era sangue fresco e vermelho, não o tipo mais escuro e fedorento. Se ela ao menos pudesse tomar um banho! Mergulhar em um banho quente relaxante! Mas Bucky estava impaciente, Bucky queria fazer de novo. Segurava uma camisinha murcha que ficava deixando cair, xingando.

— Mas que *diabo.* — Seu rosto inchado vermelho como o balão de uma criança cheio prestes a explodir. Norma Jeane estava com vergonha demais para ajudar com a camisinha, aquela era apenas sua noite de núpcias e ela não conseguia parar de tremer e ter calafrios e era muito desconcertante — totalmente diferente do que havia esperado — que Bucky e ela estivessem tão sem jeito com a nudez um do outro. Ora, não era nada como ver a própria nudez no espelho. Não era nada como qualquer nudez que tivesse imaginado. Era uma esfregação de pele com pele desajeitada e cheia de suor. Era *claustrofóbico.* Como se houvesse mais gente do que apenas os dois na cama. Todos os anos ela havia se empolgado, vendo a Amiga Imaginária no espelho, sorrindo e piscando para si mesma e movendo o corpo com música imaginária como Ginger Rogers, exceto que não precisava de um parceiro de baile para dançar e ficar feliz. Mas era diferente agora. Tudo estava acontecendo rápido demais. Ela não conseguia enxergar o que estava havendo. Ah, ela queria que acabasse logo para que pudesse se aninhar nos braços dele e dormir, dormir, dormir, e talvez sonhar com o dia do casamento e *com ele.*

— Querida, pode me ajudar? Por favor. — Bucky estava beijando-a repetidamente, os dentes roçando nos dela como se tentasse ganhar uma discussão. Em algum lugar ali perto as ondas quebravam na praia como aplausos com pontadas de escárnio. — Meu Deus, querida, eu amo você. Você é tão doce, você é tão boa, você é tão linda. Vamos lá! — A cama tremeu. O colchão empelotado deslizou e começou a derrapar perigosamente para o lado. Era preciso colocar mais papel

higiênico na cama, mas Bucky não estava prestando atenção. Norma Jeane guinchou e tentou rir, mas Bucky não estava nesse clima. Um dos últimos conselhos que Elsie Pirig dera a Norma Jeane foi *Tudo o que você precisa fazer, no fundo, é ficar fora do caminho.* Norma Jeane havia dito que isso não soava muito romântico, e Elsie respondeu, com rispidez *Quem disse que é pra ser?* Ainda assim, Norma Jeane estava começando a entender. Havia uma impessoalidade estranha no fazer amor de Bucky, não era nada como os "beijos" e "carícias", ávidos, quentes e demorados de um mês antes. Entre as pernas de Norma Jeane havia um calor cauterizante, borrões de sangue nas coxas de Bucky; seria de se imaginar que tudo isso bastaria para a noite, mas Bucky estava determinado. Ele havia conseguido de novo se enfiar na fenda entre suas coxas, com ou sem camisinha, um pouco mais fundo do que na primeira vez, e agora ele estava fazendo a cama tremer e gemendo e de súbito ele se ergueu como um cavalo baleado durante o galope. Seu rosto ficou crispado, os olhos se reviraram. Um soluço relinchante escapou dele:

— Je-*sus.*

Afundou, então, nos braços de Norma Jeane em um sono profundo de roncos abafados. Norma Jeane se retorceu de dor e tentou se virar para uma posição mais confortável. Embora de casal, a cama *era* pequena demais. Com ternura ela acariciou a testa brilhante de suor de Bucky, os ombros musculosos. A lâmpada de cabeceira estava ligada e a luz feria seus olhos cansados, mas ela não conseguiria alcançá-la sem incomodar Bucky. Ah, se ela ao menos pudesse tomar um banho! Era tudo que ela de fato queria, um banho. E fazer alguma coisa com o lençol emaranhado encharcado sob eles. Diversas vezes durante aquela noite longa que enfim desembocou em 20 de junho de 1942, e uma névoa matinal quase opaca, Norma Jeane acordou de um sono leve e com dor de cabeça e todas as vezes Bucky Glazer estava lá, nu e roncando, prendendo-a na cama. Ela tentou erguer a cabeça para ver a longa extensão dele. Seu marido. *Seu marido!* Como uma baleia encalhada ele estava, nu, as pernas peludas cruzando a cama. Ela ouviu a sua própria risada, uma risada de garotinha assustada, lembrou-a da boneca perdida fazia muito tempo que ela tanto amava, a boneca-sem-nome, a não ser que o nome fosse "Norma Jeane", a boneca de pernas moles e sem ossos, os pés.

6.

Me fale sobre o trabalho, Paizinho. Mas ela não estava falando da fábrica Lockheed em que Bucky trabalhava.

Em sua camisola curta, sem calcinha, aninhava-se como um gato no colo de Bucky, passando o braço ao redor do pescoço dele e seu hálito quente em sua ore-

lha distraindo-o da nova edição da *Life*, com fotos de soldados desfigurados nas Ilhas Salomão, e na Nova Guiné havia o general Eichelberger e seus homens ainda mais desfigurados, esqueléticos e com a barba por fazer, alguns deles feridos, e havia um ensaio fotográfico de estrelas de Hollywood visitando as tropas no exterior, "levantando o moral": Marlene Dietrich, Rita Hayworth, Marie McDonald, Joe E. Brown e Bob Hope. Norma Jeane evitou olhar as fotos de guerra muito de perto, mas deu mais atenção ao ensaio, sentindo-se inquieta à medida que Bucky continuava a ler a revista. *Conta do seu trabalho com sr. Eeley*, sussurrou ela, e Bucky sentiu um arrepio de pavor e empolgação, não que ele estivesse exatamente chocado, não que ele fosse um puritano, pois certamente de puritano Bucky Glazer não tinha nada, e já havia contado várias histórias medonhas e hilárias sobre seu trabalho como assistente de embalsamador para os amigos; mas garota alguma ou parente mulher havia perguntado, definitivamente dava para subentender que a maioria das pessoas não queria saber, não, obrigado! Mas lá estava a esposa infantil dele se enroscando em seu colo, sussurrando em seu ouvido *Me fale sobre o trabalho, Paizinho!*, como se ela precisasse saber o pior, então Bucky falava com o máximo de leveza que conseguia, sem entrar em muitos detalhes, descrevendo um corpo em que haviam trabalhado naquela manhã em preparação para um funeral: uma mulher na casa dos cinquenta que havia morrido de câncer no fígado, a pele de tão doentiamente amarelada teve que ser maquiada diversas vezes, com camadas de tingimento cosmético com um pequeno pincel, e então essas camadas secaram de forma desigual, e a pobre mulher ficou parecendo uma parede com tinta descamando, e tiveram que começar de novo; as bochechas estavam tão encovadas que tiveram que firmar o rosto por dentro da boca com chumaços de algodão, além de costurar os cantos para que ficassem fechadas e com uma expressão serena.

— ... Não um sorriso, mas um "quase sorriso", sr. Eeley chama. Ninguém iria querer um *sorriso*.

Norma Jeane sentiu um arrepio mas queria saber como haviam preparado os olhos da morta, se haviam "maquiado" os olhos? E Bucky disse que quase sempre precisavam injetar uma solução com seringa para preencher os vazios e cimentar as pálpebras.

— Ninguém quer os olhos do cadáver abrindo no velório.

O trabalho básico de Bucky era drenar o sangue e começar a bombear o líquido de embalsamar pelas veias. Era o sr. Eeley quem fazia o trabalho artístico depois que o corpo ficava firme — "restaurado"—, ornamentando cílios, colorindo lábios, fazendo manicure em mãos que, em alguns casos, nunca haviam passado por manicures na vida. Norma Jeane perguntou se, quando a tinham visto pela primeira vez, a mulher morta parecera assustada ou triste ou com dor, e Bucky mentiu um pouco, dizendo que não, ela parecia "só estar dormindo... como a maioria das pes-

soas". (Na verdade, a mulher parecia estar tentando gritar, os lábios contraídos para cima, o rosto contorcido como um pano de chão; os olhos estavam abertos, embaçados com muco. Mesmo poucas horas após a morte ela já havia começado a exalar um cheiro de carne podre de perfurar as narinas.) Norma Jeane abraçou Bucky com tanta força que ele mal conseguia respirar, mas ele não tinha coragem de se soltar. Não tinha coragem de afastá-la do seu colo e mandá-la para o sofá, embora o peso daquele corpo quente e voluptuoso estivesse deixando sua coxa esquerda dormente.

Que garota carente. Ele não conseguia respirar. Ele de fato a amava. Era o cheiro de formaldeído absorvido pela pele, seus folículos capilares. Se ele quisesse escapar, para onde iria?

Ela estava perguntando outra vez como a mulher morta havia morrido, e Bucky contou. Ela perguntou a idade da mulher morta, e Bucky inventou um número:

— Cinquenta e seis. — Ele sentiu sua esposa jovem ficar tensa enquanto fazia cálculos de cabeça, subtraindo sua idade de 56. Então relaxou um pouco, dizendo, como se pensasse em voz alta:

— Falta muito, então.

<div align="center">

7.

</div>

Ela ria, era tão fácil. Uma charada de conto de fadas, e ela sabia a resposta. *O que eu sou?* EU SOU *uma mulher casada. O que é que não sou?* NÃO SOU *mais virgem.*

Empurrava o carrinho capenga de bebê, as rodas rangendo, pelo parquinho sem graça. Talvez nem sequer fosse um parque. Detritos de palmeiras e outros vestígios no chão. Mas ela amava! O coração inchava de felicidade sabendo *eu sou esta aqui, eu sou o que estou fazendo.* Essa rotina de começo de tarde ela havia começado a amar. Cantando para a pequena Irina, presa em um carrinho. Canções populares, trechos das músicas de ninar da Mamãe Gansa. Em todos os outros lugares era a estação terrível de Stalingrado na Rússia, fevereiro de 1943. Uma chacina humana. Ali era só um dia de inverno no sul da Califórnia: luz do sol fria e seca de machucar os olhos.

Que bebê linda!, os rostos exclamariam. Norma Jeane murmuraria, sorrindo, corando *Ora, obrigada.* Às vezes, os rostos diriam *Linda bebê e linda mãe.* Norma Jeane apenas sorriria. *E qual é nome de sua garotinha?,* perguntariam, e Norma Jeane diria com orgulho *Irina... não é, querida?,* debruçando-se sobre a bebê, esticando-se para beijar sua bochecha ou pegar os dedos gordinhos agitados que se fechavam tão rápido e com força ao redor dos dela. Às vezes, as pessoas diriam amavelmente *Irina... que nome diferente, é estrangeiro?,* e Norma Jeane poderia murmurar *Acho que sim.* Quase sempre perguntavam a idade da bebê, e Norma Jeane lhes diria *Quase dez meses, ela faz um ano em abril.* Os rostos sorririam

<div align="center">

• 187 •

</div>

com brilho. *Você deve estar muito orgulhosa.* E Norma Jeane diria *Ah, sim, estou...* *Quer dizer, nós estamos.* Às vezes, intrometidos, questionadores, os rostos perguntavam *E o seu marido...?* e rápido, Norma Jeane diria *Ele está do outro lado do oceano. Longe... na Nova Guiné.*

* * *

De fato, o pai de Irina *estava* em algum lugar chamado Nova Guiné. Era um tenente no Exército dos Estados Unidos. Na verdade, estava "desaparecido". Tinha oficialmente "desaparecido em combate" em dezembro. Nisso, Norma Jeane conseguia não pensar naquilo. Desde que pudesse cantar "Brilha, brilha, estrelinha" e "Três ratos cegos" para Irina, nada mais importava. Desde que a bela loirinha abrisse seu sorriso para ela, murmurasse e apertasse seus dedos, chamando-a de "Ma-ma" como um filhote de papagaio aprendendo a falar, era isso que importava.

Em você
o mundo volta a nascer.

Antes de você...
havia o nada.

Mãe encarou o bebê. Por um bom tempo, não conseguiu falar, e eu temi que fosse explodir em lágrimas ou se virar e esconder o rosto.

Então vi que seu rosto estava radiante de felicidade. E de assombro pela felicidade depois de tantos anos.

Nós estávamos em um lugar gramado. O jardim atrás do hospital, eu acho.

Havia bancos, uma lagoa pequena. A maior parte da grama estava queimada. Todas as cores eram tons de marrom. O edifício do hospital estava borrado pela distância, eu não conseguia vê-lo com clareza. Mãe tinha melhorado tanto que conquistou privilégios de acesso ao jardim, sem supervisão. Ela se sentaria em um banco e leria poesia, delineando as palavras preciosas para si mesma, sussurrando-as em voz alta. Ou caminharia até onde permitissem. Seus "captores", ela os chamava. Ainda que não com amargura. Reconhecia que estivera doente, os tratamentos de choque haviam ajudado. Ela reconhecia que tinha um longo caminho pela frente até a recuperação total.

É claro, havia um muro alto ao redor do terreno do hospital.

O dia estava claro e ventava quando cheguei para mostrar minha bebê para Mãe. Eu confiei minha bebê a ela. Coloquei-a com firmeza em seus braços.

Enfim, Mãe começou a chorar. Abraçando a bebê contra seu peito reto. Mas eram lágrimas de felicidade, não de mágoa. Ah, minha querida Norma Jeane, *Mãe disse,* desta vez vai ficar tudo bem.

Em Verdugo Gardens, havia várias esposas jovens cujos maridos estavam além-mar. Na Inglaterra, Bélgica e Turquia e no norte da África. Em Guam, nas Ilhas Aleutas, na Austrália, em Burma e na China. O local de destino era basicamente uma loteria. Não havia lógica naquilo e muito menos justiça. Alguns homens ficavam em bases fixas, em serviços de inteligência e comunicações, ou talvez trabalhassem em hospitais ou como cozinheiros. Talvez fossem encaminhados para serviços postais. Alguns para paliçadas. À medida que os meses e anos, mais cedo ou mais tarde, passassem, ficaria claro que havia duas divisões de homens a serviço do exército na Segunda Guerra Mundial: aqueles que de fato lutavam na guerra e aqueles que não.

Ficaria claro que a guerra dividida os seres humanos em dois tipos: os que tinham sorte e os que não tinham.

Quem calhasse de ser uma das esposas sem sorte poderia fazer um esforço para não ficar amargurada ou desanimada, e levaria os créditos por isso. Diriam com carinho *Ela não é corajosa?* Mas a amiga de Norma Jeane, Harriet, estava além disso. Harriet não era corajosa e Harriet não fazia esforço algum para não ficar amargurada. Na maior parte do tempo, quando Norma Jeane levava Irina para passear em seu carrinho, a mãe de Irina ficava deitada exausta no sofá puído na sala de estar que ela compartilhava com duas outras esposas de homens convocados, as venezianas fechadas e sem rádio ligado.

Sem rádio! Norma Jeane não aguentaria ficar sozinha em seu apartamento por cinco minutos sem um rádio tocando. E Bucky a menos de cinco quilômetros de distância na Lockheed.

Era a tarefa de Norma Jeane chamar com animação:

— Harriet, oi! Estamos de volta.

E Harriet não dava uma resposta audível.

— Irina e eu fizemos um passeio muito legal — relataria Norma Jeane, na mesma voz animada, tirando Irina do carrinho e levando-a para dentro. — Não fizemos, querida? — Levaria Irina para Harriet, um peso morto no sofá, úmida de lágrimas de raiva e ira, se não tristeza real, pois talvez estivesse mesmo além da tristeza; Harriet, que havia engordado dez quilos desde dezembro, a pele inchada e pálida e os olhos vermelhos. Naquele silêncio enervante, Norma Jeane se ouviu tagarelar: — Fizemos! Sim, passeamos. Não foi, Irina? — Enfim Harriet pegou Irina (que começava a se agitar, choramingar e chutar) de Norma Jeane como se pegasse da amiga uma pilha de roupas sujas que, em vez de colocar para lavar, largaria em um canto num canto.

• 189 •

Deixe-me ser a mãe de Irina já que você não quer?
Ah, por favor.

Talvez Harriet não fosse mais amiga de Norma Jeane. Talvez, na verdade, nunca houvesse sido amiga de Norma Jeane. Ela havia se distanciado das mulheres "bobas e tristes" com quem dividia o apartamento, e com frequência se recusava a falar com sua família, ou com a família do marido, ao telefone. Não que Harriet houvesse brigado com elas. — "Por quê? Não há nenhum motivo para brigar com elas." — Não que ela estivesse brava ou chateada com elas. Só estava cansada demais para lidar com as amigas. Estava entediada com a emoção delas, dizia. Norma Jeane tinha medo de que Harriet pudesse fazer algum mal a si mesma e a Irina, mas quando puxou o assunto, hesitando, em elipses, para Bucky, ele mal escutou porque era "assunto de mulher" e de nenhum interesse a um homem, e ela não ousaria falar sobre isso com a própria Harriet. Era perigoso provocar Harriet.

Seguindo um molde de bicho de pelúcia da revista *Family Circle*, Norma Jeane costurou para Irina um pequeno tigre listrado, usando meias de algodão laranja, tiras de feltro preto (para as listras) e algodão para o enchimento. A cauda do tigre foi feita inteligentemente com cabide de arame coberto com tecido. Os olhos eram botões pretos e brilhantes, e os bigodes, limpadores de cachimbo da Woolworths. Como Irina amou aquele bebê tigre! Norma Jeane riu com empolgação quando a menina abraçou a criaturinha e engatinhou pelo chão com ela, gritando como se o bicho tivesse vida. Harriet continuava fumando seu cigarro, indiferente, sem nem olhar para a cena. *Você poderia ao menos me agradecer*, Norma Jeane pensou. Em vez disso, Harriet observou:

— Ora, Norma Jeane. Não é que somos perfeitas domésticas? A jovem esposa e a mãe perfeitas.

Norma Jeane riu, apesar de ter doído. Com um ar de reprimenda gentil, como Maureen O'Hara nos filmes, ela disse:

— Harriet, é um pecado ser infeliz tendo Irina.

Harriet riu alto. Ela, que estivera sentada com olhos semicerrados, abriu-os de repente com interesse exagerado, e encarou Norma Jeane como se tivesse acabado de vê-la pela primeira vez e não estivesse muito satisfeita com o que via.

— Sim, é um pecado, e eu sou uma pecadora. Então por que você não nos deixa agora, Miss Alegre-Raio-de-Sol, e vai para a sua maldita casa?

8.

— Tem um cara que eu conheço. Ele revela filmes. "Estritamente confidencial", diz ele. Em Sherman Oaks.

No calor opressor do verão de 1943, Bucky havia ficado inquieto. Norma Jeane tentava não pensar no que isso significava. Todos os dias a grande manchete eram sobre bombardeios da Força Aérea Americana. Missões noturnas heroicas em território inimigo. Um colega de escola de Bucky, da Mission Hills, foi condecorado postumamente por honra, pilotando um Liberator B-24 em um ataque de refinarias de óleo alemãs na Romênia, atingido em ação.

— Ele *é* um herói — disse Norma Jeane —, mas, querido, ele está *morto*.

Bucky estava encarando a foto do piloto no papel com uma expressão séria e vazia.

Ele a surpreendeu, com uma risada grosseira:

— Porra, Baby, o cara pode ser um covarde e acabar morto também.

Mais tarde naquela semana Bucky conseguiu uma câmera Brownie de segunda mão e começou a tirar fotos de sua jovem esposa confiante. De início, fotografou Norma Jeane em roupas arrumadas de domingo, chapeuzinho redondo branco e luvas brancas fechadas com botão e salto alto branco; depois Norma Jeane de camisa e jeans, encostada em um portão em uma pose reflexiva e com uma folha de grama entre os dentes; Norma Jeane na praia em Topanga em um biquíni de bolinhas. Bucky tentou fazer Norma Jeane posar estilo Betty Grable, espiando com recato sobre o ombro direito e mostrando seu belo traseiro, mas Norma Jeane tinha vergonha demais. (Eles estavam na praia, em pleno domingo, as pessoas estavam olhando.) Bucky tentou fazer Norma Jeane posar pegando uma bola de praia, com um grande sorriso feliz, mas o sorriso ficou tão forçado e artificial quanto quase todos os sorrisos dos cadáveres de sr. Eeley. Norma Jeane implorou a Bucky que pedisse que alguém tirasse fotos deles dois juntos.

— Não tem graça ficar sozinha aqui, Bucky, *por favor*.

Mas Bucky deu de ombros, dizendo:

— Por que eu me importaria *comigo*?

Em seguida, Bucky quis tirar fotos de Norma Jeane na privacidade de seu quarto. Fotos de "antes" e "depois".

"Antes" era Norma Jeane como si mesma. De início, completamente vestida, então parcialmente despida e por fim nua — ou, como Bucky chamava, "um nu". Um nu na cama deles com os seios escondidos de forma provocante por um lençol jogado sobre ela, que, pouco a pouco, Bucky puxaria, e tiraria fotos de Norma Jeane em poses esquisitas e coquetes.

— Vamos lá, *Baby*. Sorria para o Papai. Você sabe como. — Norma Jeane não sabia se ficava lisonjeada ou envergonhada, empolgada ou acanhada. Era acometida por um ataque de risadas e tinha que esconder o rosto. Quando se recuperava, lá estava Bucky esperando com paciência, mirando a câmera nela *clique! Clique! Clique!* Ela implorava:

— Ora, Papaizinho. Já chega. Fico solitária aqui nesta cama imensa sozinha.
— Mas quando Norma Jeane abria os braços para o marido para convidá-lo, ele apenas seguia clicando com a câmera.

Cada *clique!* uma lasca de gelo entrando em seu coração. Como se quando a visse através das lentes da câmera, ele não *a* visse de forma alguma.

O "depois" era pior. "Depois" era humilhante. "Depois" era quando Norma Jeane teve que usar uma peruca sexy loira-avermelhada, estilo Rita Hayworth, e uma lingerie de renda preta que Bucky trouxera para ela. Para seu assombro, ele até a maquiou, exagerando as sobrancelhas, a boca, até "destacando" seus mamilos com ruge cor cereja aplicado com um pequeno pincel que fazia cócegas. Com inquietação, Norma Jeane deu algumas fungadas, cheirando o ar:

— Esta maquiagem é da funerária? — perguntou então, apavorada.

Bucky franziu a testa.

— Não, não é. É de uma loja de artigos especiais para adultos, em Hollywood.
— Mas a maquiagem tinha um cheiro inconfundível de fluídos para embalsamar misturado a alguma coisa adocicada como ameixas maduras demais.

Bucky passou muito mais tempo tirando fotos do "depois". Logo ficou animado e excitado, deixou a câmera de lado e tirou as roupas e:

— Ah, Baby. Boneca. Je-*sus*. — Ele estava tão sem fôlego como se tivesse acabado de emergir da água em Topanga. Ele queria fazer amor, fazer amor rápido, atrapalhando-se com uma camisinha, enquanto Norma Jeane ficava olhando desanimada, como um paciente contemplando o cirurgião. Era como se seu corpo inteiro estivesse corando. A peruca grossa e volumosa de mechas loiro-avermelhadas que caíam em seus ombros nus, o sutiã preto sensual e a calcinha um pedacinho minúsculo de tecido e:

— Paizinho eu não gosto disso. Eu não me sinto bem.

Ela nunca tinha visto um olhar assim no rosto de Bucky Glazer como via naquele momento. Era como aquele retrato famoso de Rudolph Valentino com o sheik. Norma Jeane começou a chorar, e Bucky perguntou, irritado:

— O que houve?

— Não gosto disso, Paizinho.

— Sim, você gosta, *Baby*. Você gosta disso, *sim* — respondeu Bucky, acariciando o cabelo da peruca, beliscando seu mamilo rosado protuberante através da renda transparente do sutiã

— *Não*. Não é o que eu quero.

— Caramba, aposto com você que a Delicinha está pronta. Aposto com você que a Delicinha está toda *molhada*.

Com dedos grosseiros e intrometidos, ele a tocou entre as pernas, e Norma Jeane se afastou e o empurrou:

— Bucky, *não*. Isto *dói*.

— Ah, vamos lá, Norma Jeane. Nunca doeu antes, você adora! Você sabe que adora.

— Eu não estou adorando agora. Não estou gostando nem um pouco.

— Olha, estamos só brincando.

— Não é brincadeira! Isto me deixa sem graça.

— Mas nós somos casados, pelo amor de Deus — disse Bucky, exasperado.

— Estamos casados já faz mais de um ano... Estamos casados desde sempre! Os caras fazem um monte de coisas com a esposa, não tem problema algum.

— Eu acho que tem! Eu acho que *tem* problema, sim!

— Estou falando para você — disse Bucky, perdendo a paciência —, é só uma coisa que as pessoas fazem.

— Nós não somos as outras pessoas. Nós somos nós.

Com o rosto vermelho, Bucky começou a acariciar Norma Jeane de novo, com mais força; na maioria das vezes, se houvessem brigado e Bucky a tocasse, ela na mesma hora ficava mais serena e assenta como um coelho colocado em transe com um carinho rítmico e firme. Bucky a beijou, e ela começou a corresponder. Mas quando ele puxou o sutiã e calcinhas, Norma Jeane o empurrou. Ela arrancou a glamourosa peruca com cheiro sintético e a jogou no chão e esfregou um pouco da maquiagem do rosto, deixando os lábios pálidos e inchados. Fios finos de lágrimas manchada de rímel escorriam por suas bochechas.

— Ah, Bucky! Isto me deixa tão envergonhada. Isto me faz não saber quem eu *sou*. Achei que você *me* amasse.

Norma Jeane começou a tremer. Bucky agachando-se até ela, o Grandão meia-bomba pendurado, com a maldita camisinha embolada na ponta, encarou-a como se nunca a tivesse visto. Quem essa garota achava que era? Naquele momento nem bonita estava, o rosto molhado e borrado. Uma órfã! Uma abandonada! Uma das crianças pobretonas do lar temporário dos Pirig! Sua mãe era uma louca de carteirinha, independentemente das histórias que Norma Jeane contasse dela, e não havia pai nenhum, então onde ela tinha aprendido a ser tão puritana, de onde tinha tirado que era superior a *ele*? Imediatamente voltou à memória de Bucky como ele a havia detestado em uma noite no cinema quando viram Abbott e Costello em *Pardon My Sarong* e Bucky riu tão alto que quase se mijou, fazendo a fileira de assentos inteira tremer, e Norma Jeane aninhada em seu ombro se empertigou e se queixou em sua voz de garotinha que não via o que era tão engraçado em Abbott e Costello. "Este homem menor não é *retardado*? Será que é engraçado rir de uma *pessoa retardada*?" Bucky ficou furioso, mas só deu de ombros para a pergunta da esposa. Querendo gritar para ela *O que tem de engraçado em Abbott e Costello é que eles são engraçados, pelo amor de Deus! Escute só a plateia rindo que nem hienas!*

• 193 •

— Talvez eu esteja cansado de amar *você*. Talvez eu quisesse uma mudança em *você* de vez em quando.

Em uma fúria de dor e masculinidade abalada, Bucky saiu da cama, colocou as calças aos tropeços, enfiou uma camisa e deixou o apartamento, batendo a porta para que qualquer um dos vizinhos intrometidos pudesse entreouvir. Ali moravam três esposas de combatentes da guerra. As mulheres estavam subindo pelas paredes e ficavam de olho em Bucky Glazer sempre que ele passava. Naquele momento, sem dúvida, estavam com a orelha grudada na parede do quarto, então que ouvissem. Norma Jeane, em pânico, o chamou de volta:

— Bucky! Ah, querido, volte! Me perdoe!

Mas quando ela terminou de vestir o robe para correr atrás dele, ele já tinha partido no Packard. O tanque de gasolina estava quase vazio, mas que droga. Ele teria ido ver Carmen, a namorada antiga, só que ouviu dizer que ela tinha se mudado, e ele não sabia o endereço novo.

Ainda assim, as fotos foram uma surpresa. Bucky as observou com assombro. *Aquela* era Norma Jeane, sua esposa? Apesar de estar se encolhendo de vergonha com Bucky ao redor da cama, clique após clique, umas fotos sugeriam uma garota ousada, cúmplice, com um sorriso astuto e provocante; apesar de Bucky saber muito bem que Norma Jeane se sentira péssima, ele se convenceu de que ela parecia, em diversas fotos ao menos, como se estivesse gostando da atenção.

— Exibindo o corpo como uma puta de luxo.

Foram as poses do "depois" que mais intrigaram Bucky. Em uma delas, Norma Jeane estava deitada de lado na cama, os cabelos da peruca dando voltinhas no travesseiro com sensualidade, os olhos semicerrados de sono e a ponta da língua aparecendo entre os lábios, lascivos e inchados graças ao pincelzinho cosmético de Bucky. *Como um clitóris entre os lábios da vagina.* Os mamilos entumecidos de Norma Jeane apareciam pelo sutiã preto e sua mão levantada era um borrão passando sobre a barriga como se ela, com libido, estivesse prestes a acariciar-se ou tivesse acabado de fazer isso. Em parte, a mente de Bucky sabia que a pose era um acidente, ele havia incitado Norma Jeane a fazer a pose sedutora e ela estava prestes a se levantar, mas… que diferença fazia?

— Je-*sus*.

Bucky sentiu uma pontada de desejo imaginando aquela garota exótica e bela, uma estranha para ele.

Ele selecionou uma meia dúzia de fotos de Norma Jeane em sua versão mais sensual, e passou com orgulho entre os amigos na Lockheed. No meio da barulheira quase ensurdecedora da fábrica, Bucky precisava erguer a voz para ser ouvido.

— Isto é estritamente confidencial, está bem? Só entre nós.

Os homens assentiram. A expressão deles! Estavam *impressionados*. As imagens eram todas de Norma Jeane com a peruca estilo Rita Hayworth e lingerie preta.

— *Esta* é sua esposa? Sua *mulher*?

— *Sua* mulher?

— Glazer, você é um cara de sorte.

Assobios e risos invejosos. Bem como Bucky havia imaginado. Mitchum não respondeu do jeito esperado. Bucky ficou pasmo quando Mitchum foi o único que folheou rápido as fotos, com uma carranca, e disse:

— Que tipo de FDP mostra fotos assim da própria *esposa*? — Antes que Bucky pudesse impedi-lo, Mitchum rasgou as fotos em pedacinhos.

Uma briga teria acontecido se o chefe não estivesse por perto.

Bucky se afastou, mortificado. E furioso. Mitchum estava com inveja. Um aspirante a ator de Hollywood que nunca conseguiria sair da linha de montagem. *Mas eu tenho os negativos*, Bucky se regozijou. *E eu tenho Norma Jeane.*

9.

Sem que Norma Jeane soubesse, ele havia pegado o hábito de passar na casa dos pais no caminho da sua própria. A voz bruta de garoto ofendido ecoava com familiaridade na cozinha que ele conhecia tão bem.

— É claro que amo Norma Jeane! Eu me casei com ela, não casei? Mas ela é tão *carente*. Ela é como um bebê que se não estiver no colo começa a chorar. É como se eu fosse o sol, e ela, uma flor que não consegue viver sem o sol, e é… — Bucky buscou a palavra, a testa dolorosamente franzida — … *cansativo.*

— Pare com isso, Bucky! — ralhou a sra. Glazer, nervosa. — Norma Jeane é uma boa moça cristã. Ela é *jovem*.

— Poxa, eu sou jovem também. Tenho 22 anos, pelo amor de Deus. O que ela precisa é de um cara mais velho, de um *pai*. — Bucky encarou os rostos preocupados dos pais, como se eles fossem responsáveis. — Ela está me sugando. Desse jeito, eu não vou aguentar. — Ele pausou, quase dizendo que Norma Jeane queria ficar abraçada e fazer amor o tempo inteiro. Beijar e abraçar em público. Às vezes, Bucky gostava e tudo bem, e, às vezes, não gostava. *E o esquisito é que ela parece não habitar o próprio corpo. Do jeito que uma mulher deveria.*

Como se lesse a mente do filho, sra. Glazer disse com ansiedade, um rubor subindo pelo rosto:

— Bucky, é claro que você ama Norma Jeane. Todos nós amamos Norma Jeane, ela é como uma filha para nós, não uma nora. Ah, aquele casamento lindo…! Parece que foi semana passada.

• 195 •

— E ela quer começar uma família também — disse Bucky, com indignação.
— No meio desta *Guerra*. Segunda Guerra Mundial, o mundo todo indo para o inferno, e minha esposa quer começar uma *família*. Je-*sus!*

— Ah, Bucky, não blasfeme — disse, com fraqueza. — Você sabe como me chateia.

— *Eu* estou chateado. Quando vou para casa, Norma Jeane *está* lá. Como se tivesse passado o dia inteiro limpando a casa e fazendo o jantar, me esperando *voltar para casa*. Como se sem mim ela não *existisse*. Como se eu fosse Deus ou algo assim. — Ele parou seu caminhar, respirando com força; a sra. Glazer havia servido torta de cereja em um prato, e ele começou a devorar com fome. De boca cheia, disse: — Não quero ser Deus, *eu sou só Bucky Glazer*.

Sr. Glazer, que estivera em silêncio até aquele momento, disse com monotonia:
— Bem, filho, você vai ficar com esta garota. Vocês se casaram em nossa igreja... "até que a morte os separe". Acha que o casamento é o quê, um carrossel? Você dá algumas voltas, e depois vai embora para brincar com os outros garotos? É para a *vida* inteira.

Comendo a torta de cereja, Bucky fez um barulho de um animal ferido.

Talvez na sua geração, seu velho. Mas na minha, não.

10.

— *Baby*, eu tenho que ir.

Ela mal conseguiu ouvir conseguiu ouvir. Tiros de metralhadora no noticiário no cinema. Música do noticiário. *A Marcha do Tempo*. Eles estavam no cinema. Toda sexta-feira à noite, iam ao cinema. Era o entretenimento mais barato; eles podiam ir a pé ao centro da cidade de mãos dadas como namoradinhos adolescentes.. A gasolina estava cara demais. Quando se conseguia achar. Um rugido quase inaudível como um trovão distante saído das montanhas. Um vento seco que fazia arder os olhos e as narinas. Ninguém queria andar muito num clima tão seco. Ir até o centro para o Mission Hills Capitol já era suficiente. Talvez assistissem *Confissões de um Espião Nazista* — o gentil e sofisticado George Sanders e Edward G. Robinson com seu rosto de buldogue sofrido. Os olhos escuros e líquidos de Robinson brilhando de emoção. Quem conseguia reunir dor, raiva, ultraje, terror e futilidade tão rapidamente como Edward G. Robinson? Exceto por ser um homem diminuto, pouco convincente como amante. Não o Príncipe Sombrio. Não era um homem que deixava as mulheres caidinhas. Ou, talvez, naquela noite, fossem ver *Comboio para o Leste*, com Humphrey Bogart. Bogart,

de pele abrutalhada e olhos inchados. Sempre um cigarro entre os dedos, fumaça pairando ao redor do rosto. Ainda assim era bonito. De uniforme, na tela gigante, todos os homens eram bonitos. Ou talvez, naquela noite, fossem ver *The Battle of the Beaches* ou *Os Filhos de Hitler*. Bucky queria assistir a todos. Ou outra comédia de Abbott e Costello, ou Bob Hope em *Sorte de Cabo de Esquadra*. Norma Jeane sempre optava por ver musicais: *Noivas de Tio Sam, Agora Seremos Felizes, All about Lovin' You*. Mas Bucky achava entediante, e Norma Jeane tinha que reconhecer que eram fúteis e bobos, falsos como a Terra de Oz.

— As pessoas não começam a cantar do nada na vida real — resmungava Bucky. — As pessoas não começam a dançar, pelo amor de Deus, *não tem música*. — Norma Jeane não quis argumentar que sempre havia música nos filmes, mesmo nos filmes de guerra de Bucky, mesmo em *A Marcha do Tempo*. Norma Jeane não queria discordar de Bucky, que andava tão sensível nos últimos tempos. Nervoso e irritável como um cachorro grande e bonito no qual a gente quer fazer carinho mas tem medo.

Ela sabia, mas não sabia. Por meses. Antes da peruca e das roupas íntimas de renda preta e o *clique! clique!* da câmera, ela já sabia. Escutara as coisas que Bucky resmungava, que insinuava. Ouvindo notícias da Guerra no rádio todas as noites durante o jantar. Folheando com urgência *Life, Collier's, Time*, os jornais locais. Bucky, que lia com dificuldade, passando o dedo por baixo das frases e às vezes movendo os lábios. Ele tirou mapas de jornal antigos da parede do apartamento e grudou mapas novos. Uma nova configuração de alfinetes coloridos. Ele ficava distraído e impaciente quando faziam amor. Terminava logo depois de começar. *Ei, Baby, sinto muito! Boa noite.* Norma Jeane o abraçava enquanto ele caía no sono rápido como uma pedra descendo para o fundo lamacento do lago. Ela sabia que logo mais ele iria partir. O país sofria uma hemorragia de homens. Era outono de 1943, e a Guerra havia durado para sempre. Era inverno de 1944, e garotos no ensino médio estavam com medo de que a guerra acabasse antes que pudessem se alistar. Às vezes, embora não tanto quanto antes, Norma Jeane se perdia em seus antigos sonhos sonhadores de ser enfermeira na Cruz Vermelha ou piloto mulher.

Uma piloto mulher! Mulheres que se qualificavam para pilotar bombardeiros não tinham permissão para pilotar. Às mulheres que morriam servindo não eram permitidos funerais com honrarias militares como aos homens.

Norma Jeane entendia: os homens tinham que receber recompensas por serem homens, por arriscas a vida como homens, e esses prêmios eram as mulheres. Mulheres em casa, esperando por eles. Não se podia ter mulheres lutando ao lado dos homens da guerra, não se podia ter mulheres-homens. Mulheres-homem eram aberrações. Mulheres-homem eram obscenas. Mulheres-homem eram lés-

bicas, "sapatões". Um homem normal queria estrangular uma sapatão ou foder com elas até que o cérebro delas transbordasse e a boceta pingasse sangue. Norma Jeane tinha ouvido Bucky e seus amigos reclamando de sapatões, que eram piores, quase, que os boiolas, bichas, "pervertidos", eles falavam. Havia algo naquelas pobres aberrações doentias que fazia com que um homem normal e saudável quisesse botar as mãos nelas e aplicar-lhes um corretivo.

Bucky, por favor, não me machuque, ah, por favor.

A boa e velha caveira de Hirohito no console do rádio na sala de estar, Bucky não via mais. Com frequência, parecia a Norma Jeane que *ela* própria estava invisível para Bucky. Mas Norma Jeane não tinha esquecido do "suvenir" e estremecia quando removia o lenço. *Não fui eu que matou e arrancou a sua cabeça. A culpa não é minha.*

Às vezes, no sono, ela via os buracos arregalados dos olhos da caveira. O buraco feio do nariz, o maxilar sorrindo. Um cheiro de fumaça de cigarro, o som da água quente saindo furiosa da torneira.

Peguei você, Baby!

Em uma das fileiras no fundo do cinema do Mission Hills Capitol, Norma Jeane escorregou a mão para dentro da mão de Bucky, grudenta de pipoca com manteiga. Como se as poltronas no cinema fossem um brinquedo agitado em um parque de diversões que poderia colocar ambos em perigo.

Estranho como, desde que havia se tornado sra. Bucky Glazer, Norma Jeane não gostava mais tanto de filmes. Eles eram tão... *cheios de esperança*. Como são as coisas irreais. Bastava comprar o ingresso, sentar-se no lugar e abrir os olhos para... quê? Em certas ocasiões, durante os filmes, seus pensamentos divagavam. Amanhã poderia ser dia de lavar roupa, e o que ela prepararia para o jantar de Bucky? E domingo: será que ela conseguiria fazer Bucky ir à igreja em vez de dormir de manhã. Bess Glazer havia feito uma alusão velada ao "jovem casal" não ir à missa de domingo, e Norma Jeane sabia que sua sogra *a* culpava por não levar Bucky à igreja. Bess Glazer a tinha visto levando a pequena Irina em seu carrinho na outra tarde e ligou para ela logo depois para expressar surpresa.

— Norma Jeane, como você tem *tempo*? Para a *bebê* de outra mulher? Espero que ela esteja pagando você, é só isso que posso dizer.

Naquela noite, *A Marcha do Tempo* retumbava. A música de marcha era tão alta e emocionante que fazia o coração acelerar. Eram filmagens reais. Aquilo era *real*. Para as notícias de guerra Bucky saltava e arrumava a postura, encarando a tela. Seus maxilares paravam de moer pipoca. Norma Jeane assistia com fascinação e pavor. Lá estava o bravo e rude *Vinegar Joe* Stilwell, a barba por fazer, murmurando: "Nós tomamos uma surra e tanto". Mas a música se elevava e

se aproximava. A tela piscava com aviões passando. Céus granulados cinzentos, um terreno estrangeiro abaixo. Duelos no ar sobre Burma! Os fabulosos Tigres Voadores! Todo homem e garoto no Capitólio desejava ser um Tigre Voador; toda mulher e garota desejava amar um Tigre Voador. Eles haviam pintado os velhos Curtiss P-40 como tubarões de desenho animado. Eram audaciosos, eram heróis de guerra. Eles lançavam seus aviões contra os dos japoneses, mais rápidos e tecnologicamente avançados.

Em um único ataque aéreo sobre Rangoon, os Tigres derrubaram 20 dos 78 aviões japoneses — e não perderam um sequer!

A audiência aplaudiu. Houve assobios isolados. Os olhos de Norma Jeane se encheram com lágrimas. Até Bucky enxugou os olhos. Era surpreendente ver tanta ação no céu. Rajadas de ataques antiaéreos, aviões caindo no chão, soltando fogo e fumaça. Era de se imaginar que seria um conhecimento proibido. O conhecimento da morte de outrem. Era de se imaginar que a morte fosse sagrada e particular, mas a Guerra havia mudado tudo isso. Os filmes haviam mudado tudo isso. Não se tratava de enxergar a morte de alguém com distanciamento, mas de ter uma visão que aquele que morria não tinha de si mesmo. *Do jeito que Deus deve nos ver. Se Deus estiver assistindo.*

Bucky estava agarrando a mão de Norma Jeane com tanta força que ela precisou se controlar muito para não se contorcer. Numa voz baixa e urgente, ele disse o que pareceu ser:

— Baby, eu tenho que ir.

— Ir… aonde?

Ao toalete?

— Tenho que me alistar. Antes que seja tarde demais.

Norma Jeane riu, sabendo que ele devia estar brincando. Ela o beijou com ferocidade. Eles sempre ficavam abraçadinhos no cinema, quando estavam se conhecendo. Os Tigres Voadores haviam desaparecido e a tela mostrava casamentos de soldados. Soldados sorridentes, de licença ou em bases no estrangeiro. A marcha nupcial tocava alto. Tantos casamentos! Tantas noivas… de todas as idades. A velocidade com que os pares casados piscavam e sumiam da tela era típica de uma comédia. Cerimônias em igrejas, cerimônias civis. Festas luxuosas, festas modestas. Tantos sorrisos radiantes, tantos abraços vigorosos. Tantos beijos apaixonados. Tanta *esperança*. A audiência ria baixinho. A guerra era nobre, mas amor, cerimônias, casamentos eram engraçados. A mão de Norma Jeane era um ratinho na virilha de Bucky. Tomado de surpresa Bucky murmurou:

— Hummm, Baby, agora não. *Ei.* — Mas ele se virou para ela, beijando-a intensamente. Abriu seus lábios que fingiam resistir para enfiar a língua nas profundezas de sua boca, e ela a chupou, soluçando e agarrando. Ele pegou o seio direito com a mão esquerda como teria segurado uma bola de futebol. Seus assentos se agitavam. Estavam ofegantes como cães. Atrás deles, uma mulher esmurrou seus assentos, sussurrando:

— Vão os dois para casa se é isto o que querem fazer.

Norma Jeane se virou para ela, furiosa:

— Somos casados. Deixa a gente em paz. Vá *você* para casa. *Vá para o inferno.*

Bucky riu; de súbito, sua mulher de humor dócil estava irascível!

Então, mais tarde, pensou *Aquele foi o começo, acho, aquela noite.*

11.

— Mas... onde? Aonde ela foi? Como é que vocês não sabem!

Sem aviso, Harriet desapareceu de Verdugo Gardens. Em março de 1944. Levando Irina junto. E deixando para trás a maioria de seus pobres pertences.

Norma Jeane estava em pânico: o que ela faria sem sua bebê?

Parecia a ela, confusa como em um sonho, que havia levado a bebê para Gladys e recebido a bênção de Gladys. Mas não havia mais bebê. Não poderia haver bênção.

Meia dúzia de vezes Norma Jeane bateu na porta da sua vizinha. Mas as colegas de apartamento de Harriet estavam estupefatas também. E preocupadas.

Ninguém parecia saber aonde a mulher deprimida havia ido com sua filhinha. Não voltou para a família em Sacramento, nem para os sogros no estado de Washington. As amigas disseram a Norma Jeane que Harriet havia saído sem se despedir e sem deixar bilhete de despedida. Ela havia ido embora deixando a sua parte do aluguel de março já paga. Ela estivera pensando em "desaparecer" por muito tempo. Ela não "tinha o perfil de viúva", dissera.

Estivera "doente" também. Tentara machucar Irina. Talvez na verdade houvesse machucado Irina de alguma forma que não aparecia.

Norma Jeane se afastou, olhos semicerrados.

— Não. Isto não é verdade. Eu teria visto. Você não deveria dizer isso. Harriet era minha amiga.

Não fazia sentido que Harriet partiria sem se despedir de Norma Jeane. Sem levar Irina para dar tchau. *Ela não faria isso. Não a Harriet. Deus não permitiria.*

— A-alô? Eu q-q-quero r-registrar o d-desaparecimento de u-uma p-pessoa. Uma m-mãe e uma b-b-bebê.

• 200 •

Norma Jeane ligou para o Departamento de Polícia de Mission Hills, mas gaguejou tanto que teve que desligar. Sabendo que não adiantaria muito de qualquer forma, pois Harriet havia obviamente ido embora por vontade própria. Harriet era uma mulher adulta e era a mãe biológica de Irina, e, apesar de Norma Jeane amar Irina mais do que Harriet a amava e acreditar que o amor era recíproco, não havia nada, absolutamente nada a fazer.

Harriet e Irina haviam desaparecido da vida de Norma Jeane como se nunca a tivessem conhecido. O pai de Irina ainda estava "desaparecido em combate". Seus ossos nunca seriam encontrados. Talvez os japas tivessem levado sua cabeça? Quando se concentrava com toda a energia, Norma Jeane via uma história se passando em um quarto distante, ou talvez fosse um sonho que Norma Jeane não conseguia ver com clareza, em que Harriet banhava Irina em água fervente, e Irina gritava de dor e terror, e não havia ninguém além de Norma Jeane para salvar Irina, mas Norma Jeane corria, impotente, tentando localizar o quarto, de um lado a outro de um corredor cheio de vapor e sem portas, trincando os dentes em desespero e fúria.

Ao acordar, Norma Jeane se arrastou até o cubículo do banheiro, embaixo de uma luz cegante. Estava tão assustada que rastejou para a banheira. Seus dentes rangiam. A pele arrepiou e despertou com a água quente, quente. Seria ali que Bucky a descobriria às seis da manhã. Ele a teria erguido e carregado para a cama em seu braço musculoso, mas *ela me olhava de um jeito, os olhos revirados deixando o branco à mostra, eu sabia que não deveria tocá-la.*

12.

— É história agora. O momento em que estamos.

Chegou o dia. Norma Jeane estava preparada, quase.

Bucky informou a ela que havia se alistado naquela manhã na marinha mercante. Ele informou a ela que provavelmente seria enviado nas próximas seis semanas. Para a Austrália, ele pensava. O Japão seria invadido em breve, e a guerra acabaria. Ele queria se alistar fazia muito tempo, como imaginava que ela soubesse.

Disse que isso não significava que não a amava, porque sim, a amava feito louco. Disse que não significava que não fosse feliz, *ele era feliz. Mais feliz do que nunca.* No entanto, queria mais da vida do que só uma lua de mel.

Você está vivo em um momento da história; se é um homem tem que fazer a sua parte. Tem que servir ao país.

Diabo, Bucky sabia que isso soava piegas. Mas era o que sentia.

Ele conseguia ver a dor no rosto de Norma Jeane. Seus olhos inchados de lágrimas. Ele se sentia doente de culpa, mas triunfo também. Entusiasmo! Ele

havia feito, e ele iria; estava quase livre! Não era apenas Norma Jeane, mas Mission Hills, onde havia passado a vida inteira, os pais vigiando tudo de perto, a fábrica da Lockheed, onde estava preso na oficina mecânica, o fedor azedo do embalsamento. *Eu com certeza não vou acabar virando um embalsamador! Não este homem aqui.*

Norma Jeane o surpreendeu com sua compostura. Dizendo apenas, com tristeza:

— Ah, Bucky. Ah, Paizinho. Eu entendo.

Ele a pegou e a abraçou, e de súbito os dois estavam chorando. Bucky Glazer, que nunca chorava! Mesmo quando quebrou o tornozelo no campo de futebol americano, no último ano do colégio. O casal se ajoelhou no piso irregular de linóleo da cozinha que Norma Jeane mantinha tão polido e limpo, e oraram juntos. Então Bucky levantou Norma Jeane e a levou para o quarto soluçando, seus braços apertados ao redor do pescoço. Aquele foi o primeiro dia.

Saído de um sono profundo e exausto depois do turno na Lockheed, ele foi despertado pelos dedos desajeitados de uma criança acariciando seu pau. Neste sonho a criança ria para ele, o olhar de nojo de Bucky porque estava em sua camisa de futebol americano, e as nádegas estavam expostas, e eles estavam em um lugar público, várias pessoas estavam olhando, então Bucky empurrou a criança e conseguiu se libertar, e para sua surpresa lá estava Norma Jeane arfando ao seu lado no escuro, acariciando e mexendo no Grandão, a coxa quente sobre a dele conforme empurrava sua barriga e virilha contra ele murmurando *Ah, Paiznho! Ah, Paizinho!* Era um bebê que ela queria, os cabelos se eriçaram na nuca de Bucky, a mulher nua gemendo junto dele com a mente focada em seu desejo, um desejo impessoal frio e sem dó como qualquer força incitando-o rumo a esta morte possível nas águas escuras inimagináveis do que ele não sabia como chamar além de história. Bucky empurrou Norma Jeane de cima dele com brusquidão, mandando deixá-lo em paz, deixá-lo dormir pelo amor de Deus, ele tinha que acordar às seis da manhã. Norma Jeane pareceu não ouvir. Ela o agarrou, beijando-o com selvageria; ele a afastou como se ela fosse um animal no cio, um animal nu e no cio, repulsivo para ele. O pau, ereto no sonho agora murchava; Bucky protegeu a virilha, girou as pernas para fora da cama, e ligou a lâmpada na mesinha de cabeceira: 4h40. Ele xingou Norma Jeane de novo. A luz revelou a mulher inclinada sobre ele, ofegante, o seio esquerdo para fora da camisola, rosto vermelho e olhos dilatados como na outra noite, ele lembrou. *Como se esta fosse sua versão noturna. A gêmea noturna que eu não deveria ver. Que ela própria não via, da qual não sabia coisa alguma.*

Bucky estava grogue e estava mexido, mas conseguiu dizer, quase com sensatez:

— Caramba, Norma Jeane! Achei que tivéssemos falado disso ontem. Eu estou *dentro*. Eu *vou*.

Norma Jeane choramingou:

— Não, Paizinho! Você não pode me deixar. Vou morrer se você me deixar.

Enxugando o rosto no lençol, Bucky respondeu:

— Todo mundo vai morrer um dia. Só se acalme e vai ficar tudo bem.

Mas Norma Jeane não ouviu. Ela estava agarrada em seu braço, gemendo, os seios pressionados contra seu peito suado. Bucky estremeceu em repulsa. Nunca havia gostado de mulheres sensuais agressivas, nunca teria casado com uma; pensava que estava se casando com uma virgem doce e tímida.

— Olha só para você.

Norma Jeane, então, tentou montar nele, batendo as coxas contra as dele, sem ouvi-lo ou, se ouvia, ignorando-o, encolhida, tensa e trêmula, e ele estava agora mais enojado, gritando em seu rosto:

— Pare com isto! Pare com isto! Sua vaca deprimente.

Norma Jeane correu dele e entrou na cozinha; ele a ouviu soluçar e esbarrar com as coisas no escuro; Cristo do céu, ele não tinha escolha além de ir atrás dela, ligando a luz e lá estava ela com uma faca na mão, como uma garota demente em um filme melodramático, embora com um semblante que ninguém fosse querer ver em um filme, e se esfaqueava de uma forma, no braço nu, que não era nada cinematográfica. Bucky correu até ela, plenamente acordado, e tirou a faca de seus dedos.

— Norma Jeane! Je-*sus*. — Ela não tinha levado na brincadeira: havia cortado o braço, que sangrava, uma pulseira brilhante de sangue, surpreendente para Bucky, ele se lembraria disso como uma das apavorantes revelações de sua vida civil, que até então tinha sido uma vida de garoto americano inocente e aparentemente inviolável.

Bucky estancou o sangue com um pano de prato. Arrastou Norma Jeane para o banheiro, onde lavou com ternura as feridas superficiais, uma surpresa para alguém acostumado a corpos frios que podiam ser sacudidos, cortados ou lacerados à vontade que jamais sangrariam; ele acalmou Norma Jeane como se acalmaria uma criança angustiada, e Norma Jeane chorava baixinho, tendo passado a selvageria; ela se apoiou nele, murmurando:

— Ah, Paizinho, paizinho. Eu amo tanto você, Paizinho, me desculpe, não serei má de novo, Paizinho, prometo, você me ama, Paizinho? Você me ama?

E Bucky a beijou, murmurando:

— Claro que amo você, Baby, você sabe que amo você, eu me casei com você, não? — aplicando iodo nos cortes e curativos com gaze e com ternura ele a guiou de volta, sem encontrar resistência, para a cama de lençóis revirados e travesseiros amassados, onde ele a segurou nos braços, ninando-a e a acalmando até que pouco a pouco, como uma criança exausta, ela soluçou até pegar no sono, e Bucky

ficou acordado de olhos abertos, nervos agitados de tristeza ainda que em uma espécie de empolgação assustada, até dar seis da manhã, hora de se afastar dela... que continuaria a dormir de boca aberta, respirando pesado como se em coma, e que alívio para Bucky! Que alívio tomar banho e se livrar do cheiro dela, do grude do corpo dela! Tomar banho e fazer a barba, e se embrenhar no alvorecer gelado revigorante do começo da manhã para a unidade da marinha mercante em Catalina Island para se apresentar a um mundo de homens como ele mesmo. E este foi o começo do segundo dia.

13.

— Bucky, querido... adeus!

Em um dia ameno no final de abril os Glazers e Norma Jeane se despediram de Bucky, que embarcava no cargueiro *Liberty* rumo à Austrália. Os termos precisos da primeira atribuição de Bucky eram confidenciais, e ainda não se sabia quando ele tiraria uma folga para voltar aos Estados Unidos. Não antes de oito meses. Havia rumores de invasão do Japão. Ela teria direito a colocar uma estrela azul com orgulho na sua janela, como as esposas e mães de outros homens em combate. Ela sorriu e foi corajosa. Estava com uma aparência "muito doce e muito bonita" numa camisa acinturada de algodão azul, scarpins brancos de salto alto e uma gardênia branca no cabelo cacheado para que Bucky, abraçando-a diversas vezes, lágrimas escorrendo pelas bochechas, pudesse inalar a fragrância doce e se lembrar de Norma Jeane, dentro do cargueiro em meio a tantos homens.

É história. O que acontece conosco. Ninguém tem culpa.

Não era Norma Jeane, mas a sra. Glazer quem estava mais emotiva naquela manhã, chorando e fungando e reclamando no carro enquanto o sr. Glazer os levava de Mission Hills ao navio em Catalina. No banco de trás, Norma Jeane se espremia sem jeito entre o irmão mais velho de Bucky, Joe, e a irmã mais velha, Lorraine. As palavras dos Glazers giravam em sua cabeça como pernilongos. Norma Jeane, entorpecida, ligeiramente sorrindo, não precisava ouvir a maior parte da conversa e não precisava responder. *Ela era doce, mas praticamente uma boneca. Se não fosse pela aparência, ninguém notaria sua presença.* Norma Jeane estava pensando que em uma família normal raramente há silêncio como o que existia entre Gladys e ela. Ela estava pensando com calma que nunca havia pertencido a uma família verdadeira, e se revelava agora que ela nunca pertencera aos Glazer, apesar do fingimento educado, que ela desejava retribuir. Os Glazer a elogiariam, em sua presença, por ser "forte", "madura". Por ser "uma boa esposa para Bucky". Era possível que estivessem ouvindo de Bucky a respeito de seus episódios emo-

cionais no passado recente, que Bucky era cruel o suficiente para chamar de histeria feminina. Mas como testemunhas de fato, escrutinizando-a com cuidado, os Glazer tinham que aprovar Norma Jeane. *A menina cresceu rápido! Tanto ela quanto Bucky.*

Dizendo adeus para Bucky Glazer em seu uniforme da marinha mercante, o cabelo cortado brutalmente curto a ponto de deixar o rosto de garoto parecendo quase descarnado. Seus olhos brilhavam de empolgação e medo. Ele havia se cortado ao fazer a barba. Ele havia ficado no campo de treinamento por um período curto, mas já parecia mais velho, diferente. Sem jeito, ele abraçou a mãe em lágrimas e as irmãs e o pai e o irmão, mas, principalmente, Norma Jeane. Murmurando, quase com angústia:

— Baby, eu amo você. Baby, escreva para mim todos os dias, está bem? Baby, vou sentir saudade. — Em sua orelha sussurrando com calor: — O Grandão vai sentir saudade da Delicinha, com certeza!

Norma Jeane soltou uma risadinha surpresa. Ah, e se outros ouvissem! Bucky estava dizendo que, quando a Guerra acabasse, quando ele voltasse para casa, eles começariam sua família.

— Quantos filhos você quiser, Norma Jeane. Você que manda. — Ele começou a beijá-la como um garoto beijaria, beijos úmidos quentes, beijos ansiosos. Os Glazer se afastaram para dar um pouco de privacidade ao jovem casal, não que houvesse muita privacidade no píer em Catalina naquela manhã agradável em abril de 1944 enquanto o cargueiro *Liberty* se preparava para zarpar para a Austrália, um de uma frota de cargueiros da marinha mercante. Norma Jeane estava pensando que sorte tinha, a marinha mercante não era uma parte das Forças Armadas dos Estados Unidos como a maioria das pessoas imaginava. O *Liberty* não era um navio de guerra e não carregava bombardeiros, e Bucky não estaria armado, Bucky nunca seria colocado "em ação" ou "em combate". O que aconteceu com o marido de Harriet e com tantos outros maridos não aconteceria com ele. Que os cargueiros da marinha mercante estivessem continuamente sendo atacados por submarinos e aviões inimigos era um fato que ela parecia desconhecer. Ela diria a quem quer que perguntasse:

— Meu marido não está *armado*. A marinha mercante só carrega *suprimentos*.

No caminho de volta para Mission Hills, a sra. Glazer se sentou no banco de trás com Lorraine e Norma Jeane. Ela havia tirado o chapéu e as luvas e segurava os dedos gelados de Norma Jeane, entendendo que sua nora estava em estado de choque. Havia parado de chorar, mas a voz estava rouca de emoção.

— Você pode vir morar conosco, querida. Você é nossa filha agora.

Guerra

— Não sou a filha de ninguém agora. Estou cansada disso.

Ela não se mudou para a casa dos Glazers em Mission Hills. Não ficou em Verdugo Gardens. Na semana após a partida de Bucky no *Liberty* ela arrumou um emprego na linha de montagem na Radio Plane Aircraft, 24 quilômetros a oeste, em Burbank. Alugou um quarto mobiliado numa pensão perto da linha do bonde e morava sozinha na época de seu décimo oitavo aniversário quando a ideia surgiu a ela enquanto se deitava exausta, caindo em um sono sem sonhos. *Norma Jeane não está mais sob a guarda do Condado de Los Angeles.* Na manhã seguinte, o pensamento voltou com ainda mais força, um lampejo de calor iluminando um vergão escuro de um céu tempestuoso sobre as montanhas San Gabriel, *Foi por isso que me casei com Bucky Glazer?*

No meio da barulheira estrondosa do maquinário na fábrica de aeronaves, Norma Jeane começou a contar para si mesma a história do que a levara a noivar aos quinze anos e largar a escola para casar aos dezesseis. E por que, num misto de terror e emoção, ela resolvera morar sozinha pela primeira vez na vida aos dezoito anos, percebendo que sua vida estava apenas começando. E o motivo disso ela sabia que era a Guerra.

Se não há Mal
mas há Guerra
seria a Guerra o não-mal?
Seria o Mal a não-Guerra?

Chegou o dia em que ela, que mal lia jornais por superstição, entreouviu alguma das colegas de trabalho no refeitório falando de um evento relatado no *Los Angeles Times*, uma das manchetes menores da primeira página, abaixo das habituais notícias de guerra, com uma pequena foto de uma mulher de branco sorrindo em êxtase, e Norma Jeane congelou, olhando o jornal que uma das mulheres tinha aberto, e devia estar com um semblante doentio pois vieram perguntar o que havia de errado, e ela gaguejou uma resposta vaga, não havia nada de errado,

mas os olhos das mulheres continuaram nela, afiados como picadores de gelo, analisando e julgando e não gostando desta jovem garota casada parecendo tão cheia de segredos e uma timidez confundida com desinteresse, e o cuidado com cabelo, a maquiagem e as roupas confundidos com vaidade, e o zelo desesperado de não fracassar no trabalho interpretado como um desejo feminino predatório de meramente cair nas graças do chefe, e ela se afastou, confusa e constrangida, sabendo que as mulheres ririam com crueldade assim que ela não pudesse mais ouvir, imitando sua gagueira e sua voz de menininha, e naquela noite ela comprou uma cópia do *Los Angeles Times* para ler com um horror fascinado:

EVANGELISTA McPHERSON MORRE
LEGISTAS APONTAM OVERDOSE DE DROGAS

Aimee Semple McPherson estava morta! A fundadora da Igreja do Evangelho Quadrangular Internacional em Los Angeles, onde dezoito anos antes Vovó Della havia levado a bebê Norma Jeane para ser batizada na fé cristã. Aimee Semple McPherson, que fazia muito havia sido exposta e acusada de fraude, a fortuna de milhões de dólares construída à custa de hipocrisia e venalidade. Aimee Semple McPherson, cujo mero nome ganhara notoriedade, quando ela se tornou uma das mulheres mais famosas e admiradas dos Estados Unidos. Aimee Semple McPherson, suicídio! A boca de Norma Jeane estava seca. Ela estava parada no ponto de bonde, mal conseguindo se concentrar no artigo. *Eu não atribuiria nenhum significado ao fato de a mulher que me batizou ter tirado a própria vida. Ao fato de que a fé cristã poderia não ser mais do que uma peça de roupa vestida às pressas, passível de ser tirada também às pressas e descartada.*

— Mas você é a *esposa* de Bucky. Não pode simplesmente morar *sozinha*.

Os Glazer ficaram chocados. Os Glazer reprovavam veementemente e estavam furiosos. Norma Jeane fechou os olhos, vendo uma sucessão onírica de dias hipnóticos na cozinha da sogra entre utensílios reluzentes e um piso de linóleo impecavelmente limpo, sentindo os aromas ricos de ensopados e sopas escaldantes, carnes grelhando, pães e bolos assando. A conversa confortante da voz de uma mulher mais velha. *Norma Jeane, querida, pode me ajudar com isto?* Cebolas a cortar, formas de assar a untar. Pilhas de pratos sujos depois do jantar de domingo para raspar, passar água, lavar e secar. Ela fechou os olhos, vendo uma garota sorridente lavando a louça, braços mergulhados até os ombros na espuma marfim brilhante. Uma garota sorrindo, concentrada em passar a escova de carpete cuidadosamente pela sala de estar e de jantar, colocando pilhas de roupa suja na máquina de lavar no porão com cheiro de mofo, ajudando a sra. Glazer a pendu-

rar roupa no varal, tirar roupa do varal, passar, dobrar, guardar nas gavetas, em armários e prateleiras. Uma garota em um belo vestido engomado e acinturado, chapéu e luvas brancas e sapatos de salto alto, sem meias calças de seda, mas com "costuras" cuidadosamente desenhadas com um lápis de sobrancelha na parte de trás das pernas para simular costuras de meias calças nestes tempos de privação da Guerra. Entrando na Igreja de Cristo com seus sogros, e tantos deles. Os Glazer. *Aquela ali é...? Sim, a esposa do filho mais novo. Morando com eles enquanto o rapaz está além-mar.*

— Mas eu não sou sua filha. Não sou a filha de ninguém agora.

Ainda assim, ela usava os anéis dos Glazer. Era sua intenção mais verdadeira permanecer fiel ao marido.

Sua vaca deprimente.

Mas morava sozinha em seu quarto mobiliado em Burbank, no alojamento lotado e caindo aos pedaços onde compartilhava um banheiro com outras duas pensionistas, sozinha num lugar novo e estranho onde ninguém a conhecia, e, às vezes, Norma Jeane gargalhava alto com uma alegria assustada. Ela estava livre! Estava sozinha! Pela primeira vez na vida, verdadeiramente sozinha. Não era mais órfã. Não era mais uma criança adotada abrigada em um lar temporário. Não mais uma filha ou nora ou esposa. Era um luxo para ela. Parecia roubo. Ela era uma *moça trabalhadora* agora. Trazia para casa um salário semanal, era paga em cheque, depositava os cheques em um banco como qualquer adulto. Antes de ter sido contratada na Radio Plane Aircraft, havia se candidatado a várias outras pequenas fábricas não sindicalizadas, sendo recusada em todas, pela pouca idade e pela falta de experiência, até na Radio Plano tinha sido dispensada de início, mas insistiu *Por favor me deem uma chance! Por favor.* Apavorada, e com o coração martelando, ainda assim insistindo com teimosia em ficar na ponta dos pés e com costas eretas para mostrar seu corpo jovem e capaz. *Eu s-sei que consigo, sou forte e nunca me canso. Não canso!* Então a contrataram e viram que era verdade: ela aprendeu rápido a mecânica de trabalho em uma linha de montagem, trabalho mecânico, de robô, mas era parecido com a rotina de trabalho doméstico, exceto pelo mundo exterior barulhento de outras pessoas, um mundo em que, trabalhando com mais afinco ganhava-se reconhecimento como mais eficiente, mais inteligente e, portanto, mais valiosa do que as colegas de trabalho, ganha o olhar atento do supervisor, e além dele o gerente da fábrica, e além dele os chefões conhecidos apenas de nome, nomes esses nunca pronunciados por funcionários da oficina mecânica como Norma Jeane. E voltar para casa de bonde depois do turno de oito horas, cambaleando de exaustão, mas como uma criança gananciosa contando na

cabeça o dinheiro que havia ganhado, menos do que sete dólares descontando os impostos, mas era dela, para gastar ou economizar se pudesse. Voltava então para seu quarto silencioso, onde ninguém a esperava além da Amiga Mágica no espelho, uma leve dor de cabeça; faminta, não precisava elaborar uma refeição imensa para seu marido morto de fome e quase sempre comia apenas sopa Campbell's aquecida direto da lata, e que delícia era a sopa quente, e talvez um pedaço de pão branco com geleia, uma banana ou uma laranja, um copo de leite quente. Então caía na cama, um leito estreito com um colchão de dois centímetros de espessura, uma cama de garota de novo. Esperava estar cansada demais para sonhar e com frequência era assim, ou parecia ser, mas às vezes vagava confusa pelos corredores inesperadamente longos e desconhecidos do orfanato até se flagrar no balanço de um parquinho na areia que ela diria ter esquecido, e sentia uma presença no lado distante da cerca de tela metálica, seria ele? O Príncipe Sombrio vindo atrás dela? Ela não o tinha visto na época, não o havia reconhecido; e então vagava por La Mesa apenas parcialmente vestida, de calcinha, buscando em vão o edifício em que ela e Mãe moravam, incapaz de dizer em voz alta as palavras mágicas que a levariam até lá — A HACIENDA. Ela era uma criança na época do *Era uma vez...* Ela era Norma Jeane buscando sua mãe. Ainda assim, não era uma criança de verdade, pois havia se tornado uma mulher casada. O lugar secreto entre suas pernas havia se rompido e ensanguentado e reivindicado pelo Príncipe Sombrio.

Meu coração estava partido. Chorei sem parar. Quando ele se foi eu me perguntei como poderia ferir a mim mesma por justiça. Porque os cortes em meus braços se curaram rápido, eu era muito saudável. Ainda assim, morando sozinha ela descobriu que não tinha necessidade de mudar as toalhas mais do que uma vez por semana, nem perto disso. Ela não precisava mudar os lençóis na cama mais do que uma vez por semana, nem perto disso. Pois não havia marido jovem, vigoroso e suado para sujar, e Norma Jeane se mantinha cuidadosamente limpa se lavando e banhando com a frequência que podia, lavando camisola, roupas íntimas e meias-calças à mão. Ela não tinha carpete no quarto, portanto, não tinha necessidade de uma escova de carpete; uma vez por semana ela pegava a vassoura de sua senhoria e sempre a devolvia de imediato. Ela não tinha fogão nem forno para manter desengordurados e limpos. Havia poucas superfícies no quarto além dos peitoris das janelas que poderiam acumular poeira, então tinha pouco a espanar. (Ela sorria ao se lembrar do velho Hirohito. Conseguira se livrar dele!) Ao sair do apartamento em Verdugo Gardens, deixara para trás a maioria dos pertences domésticos para os Glazer guardarem em casa; acreditava-se que a família de Bucky estava "guardando" estes itens até a volta de Bucky. Mas Norma Jeane sabia que Bucky nunca voltaria.

Ao menos não para ela.

Se me amasse você não teria me deixado
Se me deixou é porque não me amava

Exceto pelas pessoas morrendo e se ferindo e o mundo se enchendo de detritos fumegantes, Norma Jeane gostava da Guerra. A Guerra era estável e confiável como a fome ou o sono. A Guerra estava *ali*, sempre. Era possível falar da Guerra com qualquer estranho. A Guerra era um programa de rádio que não terminava nunca. A Guerra era um sonho sonhado por todos. Não se ficava sozinho durante a Guerra. Desde 7 de dezembro de 1941, quando os japoneses bombardearam Pearl Harbor, não haveria solidão por anos. No bonde, na rua, em lojas, no trabalho, e a qualquer momento, se poderia perguntar com apreensão ou ansiedade ou em uma voz prosaica *Alguma coisa aconteceu hoje?* Pois sempre alguma coisa teria acontecido ou estaria prestes a acontecer. Havia batalhas sendo continuamente "travadas" na Europa e no Pacífico. Notícias ou eram boas ou ruins. Não faltavam motivos para se alegrar instantaneamente com outra pessoa, ou se entristecer ou chatear com outra pessoa. Estranhos choravam juntos. Todos ouviam. Todos tinham uma opinião.

Depois do crepúsculo, como um sonho se aproximando, o mundo escurecia para todos. Era um momento mágico, Norma Jeane pensava. Os faróis dos carros eram desligados, janelas iluminadas eram proibidas assim como marquises acesas. Havia avisos estridentes de ataques aéreos. Havia alarmes falsos, rumores de invasões iminentes. Sempre haveria escassez de alimento e de outras coisas de que reclamar. Havia rumores de mercados negros. Em seu uniforme da Radio Plane, calça, camisa e suéter, e o cabelo preso para trás por um lenço, Norma Jeane se viu falando com estranhos com surpreendente facilidade. Antes vivia miseravelmente envergonhada, sempre inclinada a gaguejar com os sogros, às vezes, até com o marido se ele estivesse em um de seus humores exigentes, mas raramente gaguejava com estranhos simpáticos, como era a maioria dos estranhos. Em especial os homens. Norma Jeane percebia que atraía os homens, mesmo os que tinham idade para serem avôs; ela reconhecia aqueles olhares intensos e calorosos que sinalizavam desejo e isso era reconfortante para ela. Desde que estivesse em um lugar público. E se eles perguntavam se ela gostaria de ir jantar? Ao cinema? Ela apontava para os anéis em silêncio. Se perguntassem a respeito do marido, ela poderia dizer, baixinho:

— Está além-mar. Na Austrália. — Às vezes, ela dava por si falando que ele havia sido dado como "desaparecido em combate" na Nova Guiné, e às vezes ela se ouvia dizer que ele havia sido dado como "morto em combate" em Iwo Jima.

Mas a maioria dos estranhos queria falar de como a Guerra havia tocado *suas* vidas. *Ah, se essa maldita Guerra acabasse de uma vez*, diziam, com amargor. Mas Norma Jeane pensava *Ah, se essa Guerra durasse para sempre.*

Pois seu emprego na Radio Plane dependia de haver escassez de trabalhadores homens. Por causa da Guerra, havia mulheres motoristas de caminhão, mulheres condutoras de bonde, mulheres lixeiras, mulheres operadoras de guindastes e até carpinteiras, pintoras e jardineiras. Havia mulheres em uniforme onde quer que se olhasse. Na Radio Plane, Norma Jeane calculou que deveria haver oito ou nove mulheres para cada homem — exceto pelas posições de gerência, é claro, onde não havia nenhuma. Ela devia seu emprego à Guerra, ela devia sua liberdade à Guerra. Ela devia seu salário à Guerra e já em três meses fora promovida, com um aumento de 25 centavos de dólar por hora. Ela trabalhara com tamanha habilidade na linha de montagem que foi selecionada para um emprego mais exigente que envolvia cobrir fuselagem de aeronaves com um plástico líquido que lembrava uma droga ilícita. O cheiro era forte e ligeiramente nauseante. Penetrava o cérebro. Bolhas minúsculas no cérebro como bolhas de champanhe. O sangue era drenado do rosto e seus olhos pareciam perder foco.

— É melhor pegar um ar fresco, Norma Jeane — disse o supervisor.

Mas Norma Jeane respondeu rápido:

— Não tenho tempo! Não tenho tempo — rindo e enxugando os olhos. — Não tenho tempo. — Ela estava com dificuldade com a própria língua, que parecia grande demais para a boca. Sentia pavor de fracassar no emprego novo e ser mandada de volta à linha de montagem ou demitida e enviada para casa. Porque ela não tinha casa. Pois o marido a havia deixado. *Sua vaca deprimente.* Ela não ousaria fracassar e não fracassaria. Enfim, o supervisor levou Norma Jeane pelo braço para fora da sala de aplicação de verniz, a sala que deixava "chapado", e Norma Jeane respirou fundo o ar fresco em uma janela mas voltou ao trabalho quase de imediato, insistindo que estava bem. As mãos se moviam com habilidade e uma inteligência própria que aumentaria gradualmente com o passar das horas, dias, até semanas, à medida que a tolerância ao produto químico aumentava. Como haviam dito a ela:

— Às vezes, você mal vai sentir o cheiro. — (Embora o cabelo e as roupas ficassem fedendo, ela sabia. Então tinha que tomar um cuidado a mais, lavar e arejar essas roupas com muita atenção). Ela não queria pensar que esses vapores permeavam a pele, as vias nasais, os pulmões e o cérebro. Estava orgulhosa de ter sido promovida tão rápido e de receber um aumento, e sua esperança era ser promovida de novo e receber outro aumento. Ela impressionou o supervisor, se destacou como uma trabalhadora esforçada, uma moça séria que assumia a responsabilidade de fazer um trabalho sério.

Ela parecia uma garota, mas agia como adulta. Pelo menos na Radio Plane! Construindo bombardeiros navais para voar contra o inimigo. Ela encarava a fá-

brica como um tipo de corrida, e ela era uma corredora, e no ensino médio ela havia sido uma das corredoras mulheres mais rápidas, ganhara, com muito orgulho, uma medalha — embora nunca tenha recebido resposta de Gladys quando mandou a medalha para ela em Norwalk. (Em um sonho ela tinha visto Gladys usando a medalha presa na gola da roupa hospitalar verde. Seria possível que o sonho fosse real? *Ela não cederia* e não cedeu.)

Naquela manhã de novembro, passando químicos e combatendo uma sensação de tontura, ela temia que sua menstruação viesse mais cedo, pois, para manter o emprego, precisava de tantas aspirinas quanto ousasse tomar para suas cólicas, mesmo sabendo que era errado, mesmo sabendo que não poderia se curar se sucumbisse a tamanha fraqueza, e mesmo assim precisava tirar um ou dois dias de folga por doença, para sua vergonha. Naquela manhã de novembro, pulverizava o plástico líquido determinada a não sentir enjoo ou desmaiar, quando as borbulhas em seu cérebro distraindo-a mais do que o normal e de súbito ela sorriu ao vislumbrar um futuro delirante e sedutor.

O Príncipe Sombrio em vestes pretas formais, e Norma Jeane, que era a Princesa Cintilante, em um longo vestido branco de algum material brilhante. Caminhando de mãos dadas na praia sob o pôr do sol. O cabelo de Norma Jeane balançando ao vento. Era o cabelo loiro platinado de Jean Harlow, que morrera, diziam, porque sua mãe protestante da Ciência Cristã recusara-se a chamar um médico mesmo com a filha sento acometida por uma doença letal aos 26 anos de idade, mas Norma Jeane era mais inteligente, pois a pessoa só morre da própria fraqueza, e ela não seria fraca. O Príncipe Sombrio fez uma pausa para passar o terno pelos ombros. Com gentileza beijou seus lábios. Começou uma música, de dança, romântica. O Príncipe Sombrio e Norma Jeane começaram a dançar, e Norma Jeane surpreendeu seu amante. Ela chutou os sapatos para longe e afundou os pés na areia úmida e que sensação deliciosa sentiu ali dançando enquanto as ondas quebravam em suas pernas! O Príncipe Sombrio a encarava surpreso, pois ela era muito mais linda do que qualquer mulher que ele havia conhecido, e Norma Jeane se esquivava desse olhar erguendo os braços e seus braços se tornavam asas e de súbito ela era um lindo pássaro de asas brancas voando mais e mais e mais alto até o próprio Príncipe Sombrio se tornar uma mera figura na praia entre a espuma das ondas quebrando contemplando-a no espanto da perda.

Estreitando os olhos, Norma Jeane ergueu a cabeça das mãos enluvadas segurando a lata do produto químico e avistou um homem parado na porta. Era o Príncipe Sombrio, com uma câmera nas mãos.

Pin-up 1945

Sua vida fora do palco não é sua vida acidental. Será sua vida inevitável.

— O manual prático para o ator e sua vida

Ao longo daquele primeiro ano de maravilhas quebrando em cima dela como a maré violenta da praia em Santa Mônica na sua infância, ela ouviria o metrônomo calmo daquela voz. *Onde quer que você esteja, estou lá. Mesmo antes de você chegar ao lugar aonde está indo eu já estou lá, esperando.*

A cara do Glazer! Seus companheiros no *Liberty* perseguiriam o garoto implacavelmente. Certo dia, Bucky folheava a edição de dezembro de 1944 da revista *Stars & Stripes* com uma expressão irritada, entediada até, quando chegou a uma página em que encarou, de olhos arregalados e queixo *caído* de verdade. O que quer que estivesse naquelas páginas teve o efeito de um choque elétrico no Glazer. E então ele gaguejou:

— Meu Deus. Minha esposa. *Esta é minha e-esposa!*

A revista foi arrancada dele. Todos ficaram boquiabertos diante das GAROTAS TRABALHANDO NA LINHA DE DEFESA DA FRENTE INTERNA, e a foto de página inteira da garota com o rosto mais doce que já se viu, cachos escuros pulando ao redor da cabeça, lindos olhos melancólicos e lábios úmidos num sorriso de timidez esperançosa, ela estava usando um macacão jeans justo nos seios jovens e fartos e dos quadris incríveis, com a falta de jeito de uma garotinha, segurando uma lata como se estivesse prestes a pulverizar a câmera.

Norma Jeane trabalha um turno de nove horas na Radio Plane Aircraft, em Burbank, na Califórnia. Ela está orgulhosa de sua contribuição para as forças da guerra. "É um trabalho pesado, mas eu amo!", afirma. Acima, Norma Jeane na linha de montagem de fuselagem. À esquerda, Norma Jeane

em um momento pensativo, com o marido em mente, o recruta Marinheiro
Mercante Buchanan Glaser, atualmente em um posto no sul do Pacífico.

Zombaram do pobre garoto, fizeram provocações — o nome foi impresso Gla-
ser, não Glazer, como ele tinha tanta certeza que a mocinha era sua esposa? — E
logo se dá uma disputa pela revista, que é quase rasgada, Glazer se apressa fuzi-
lando com brilho nos olhos e empolgação:
— Seus merdas! Podem parar! Passem para cá! *Isto é meu!*
E havia a edição de março de 1945 da *Pageant*, confiscada de um grupo de garo-
tos rindo baixinho na aula de inglês de Sidney Haring na Escola Van Nuys, jogada
sem cuidado na escrivaninha do sr. Haring, sem um olhar sequer até que em algum
momento mais tarde naquele dia ele a examinou, folheando-a até onde os garotos,
de mente suja, sem dúvida, haviam feito uma orelha na folha para marcar a página,
e de súbito o sr. Haring posicionou os óculos no nariz para ver melhor, surpreso.
— ... Norma Jeane! — Ele reconheceu a garota imediatamente apesar da
maquiagem pesada e da pose sensual, cabeça inclinada para um lado, boca com
batom escuro aberta em um sorriso sonhador e bêbado, os olhos semicerrados
em êxtase absurdo. Ela vestia o que parecia uma camisola semitransparente com
babados até a metade da coxa e sapatos de salto alto, e apertava um panda de
pelúcia de sorriso idiota contra os seios estranhamente pontudos: *Pronto para me*
dar um abraço bem quente em uma noite fria de inverno? Haring havia começado
a respirar pela boca. Sua visão estava borrada pela umidade.
— Norma *Jeane*. Meu *Deus*. — Ele não conseguia tirar os olhos. Sentiu uma
onda de vergonha. Isso era culpa dele, ele sabia. Ele poderia tê-la salvado. Poderia
ter ajudado a garota. Como? Poderia ter tentado. Tentado mais. Ele poderia ter
feito alguma coisa. O quê? Protestar contra ela se casar tão jovem? Talvez estivesse
grávida. Talvez tivesse que se casar. Será que ele poderia ter se casado com ela?
Mas ele já era casado. A garota tinha só quinze anos na época. Manter uma dis-
tância segura foi a atitude mais sensata, ele ficou de mãos atadas. Ele havia feito
a coisa sábia. Ao longo de toda a vida ele fizera a coisa sábia. Até ficar aleijado
tinha sido sábio; ele havia escapado do alistamento. Tinha filhos pequenos e uma
esposa. Amava a família. A família dependia dele. Todos os anos ele lecionava
para garotas. Garotas em lares temporários, órfãs. Garotas maltratadas. Garotas
de olhares desejosos. Garotas que olhavam para o sr. Haring à procura de um nor-
te. Aprovação. Amor. Não dá para evitar, você é um professor de ensino médio,
um homem, relativamente jovem. A Guerra deixava tudo muito mais intenso.
A Guerra era um sonho erótico maluco. Para quem fosse homem. Visto como
homem. Ele não poderia salvar todas, poderia? Ele perderia o emprego. Norma
Jeane havia sido uma criança em lar temporário. Havia uma maldição nisso. A

mãe dela estava doente — ele não lembrava exatamente de quê. O pai estava... o quê? Morto. O que *ele* poderia ter feito? Nada. O que ele fez, ou seja, nada, era tudo que *poderia* fazer. *Salve a si mesmo. Nunca encoste nelas.* Ele não se orgulhava desse comportamento, mas tampouco tinha motivos para se envergonhar. Por que se envergonhar? Não se envergonhava. Ainda assim, espiando pela porta da sala de aula, sentindo-se culpado (a aula havia acabado, ninguém entraria sem permissão, ainda assim, um aluno ou colega perdido poderia olhar pelo painel de vidro na porta), ele arrancou a página, enfiou a revista em um envelope (para que o zelador não notasse) e colocou-o na lixeira. *Pronto para me dar um abraço bem quente em um noite fria de inverno?* O sr. Haring tomou cuidado de não amassar a foto de página cheia de sua ex-aluna e a colocou em uma pasta guardada no fundo da última gaveta, com meia dúzia de poemas que ela mesma escrevera para ele.

Nunca haveria de me entristecer
Se eu pudesse amar você

E em fevereiro houve o detetive Frank Widdoes, do Departamento de Polícia de Culver, revirando o trailer imundo de um suspeito de homicídio — mais precisamente, o suspeito num caso sensacional de estupro com mutilação, estupro seguido de homicídio, estupro com mutilação seguido de homicídio com esquartejamento corporal. Widdoes e seu parceiro sabiam com certeza que tinham achado o cara, aquele bastardo cheirava à culpa; só restava evidência física ligando-o à garota morta (depois de dias desaparecida, fora encontrada esquartejada em um terreno em Culver; era moradora de West Hollywood e sósia de Susan Hayward contratada por um dos estúdios de cinema, mas havia sido recentemente dispensada e havia encontrado seu fim depois de cruzar com esse psicopata), e Widdoes estava beliscando o nariz com os dedos e com a outra mão, folheava uma pilha de revistas femininas e ali na *Pix*, onde a revista estava aberta em uma foto de duas páginas que por acaso era...

— Jesus Cristo! A garota. — Widdoes era um desses detetives lendários do cinema que nunca esquecem um rosto e um nome. — Norma Jeane... de quê? Baker. — Ela posava em um maiô justo, que mostrava praticamente tudo que ela tinha, deixando material suficiente para a imaginação, salto alto ridículo; uma das fotos era frontal e a outra em uma pose *pin-up* estilo Betty Grable, a garota espiando o observador com timidez por cima do ombro, mãos nos quadris, dando uma piscadinha; havia laços na roupa de banho e no cabelo da garota, uma massa escura de cachos que pareciam envernizados, e o rosto ainda infantil tinham um aspecto endurecido por uma camada de maquiagem grossa como uma casca. Na pose frontal, ela segurava uma bola de plástico oferecendo ao observador num gesto provocante, uma expressão boba e zombeteira e os lábios espremidos

mandando um beijo. *Qual é a melhor cura para a tristeza no inverno? Nossa Miss Fevereiro sabe.* Widdoes sentiu uma pontada de dor no coração. Não aguda como uma bala, mas como se tivesse sido atingido por uma bolinha de papelão atirada do cano de uma arma.

Seu parceiro o perguntou o que havia encontrado ali, e Widdoes disse com ferocidade:

— O que você acha? Em um monte de esterco a gente só encontra merda.

Discretamente ele enrolou a revista e meteu num bolso interno do casaco, por segurança.

Não muito tempo depois, em seu escritório em um trailer nos fundos do ferro--velho escaldante, estava Warren Pirig, um cigarro queimando com ferocidade na boca, ao encarar a capa brilhante da nova *Swank*. A capa!

— Norma Jeane? Meu Deus. — Lá estava sua garota. De quem havia desistido e em quem nunca havia tocado. A garota da qual ainda se lembrava, às vezes. Mas ela estava diferente, mais velha, encarando-o como se soubesse da situação toda. E gostasse. Estava usando uma camiseta branca meio molhada com as palavras *USS Swank* na frente, salto alto vermelho, e mais nada: a camiseta justa até as coxas. O cabelo loiro-escuro preso no alto e alguns cachos soltos. Era perceptível que estava sem sutiã, os peitos eram tão redondos e macios. A camiseta grudava no quadril e na pelve revelando que também estava sem calcinha. Um rubor subiu pelo rosto de Warren. De súbito ele ajustou a postura, sentado atrás da velha escrivaninha surrada, os pés batendo com força no chão. Da última vez em que Elsie comentara, Norma Jeane estava casada morando em Mission Hills, e o marido tinha cruzado o oceano. Warren nunca mais perguntou a respeito de Norma Jeane desde então, tampouco Elsie dera alguma informação. E de repente isso! A capa da *Swank* e duas páginas dentro com fotos similares na camiseta branca. Mostrando os peitos e a bunda como uma vagabunda. Warren sentiu um desejo lancinante e ao mesmo tempo um nojo profundo, como se tivesse mordido algo podre.

— Meu Deus do céu. Culpa *dela.* — Ele queria dizer Elsie. Ela havia quebrado a família. Os dedos coçaram de vontade de machucar alguém.

Ainda assim, ele tomou o cuidado de preservar esta edição especial de *Swank*, de março de 1945, escondendo-a em sua gaveta da escrivaninha sob velhos registros financeiros.

Na drogaria Mayer, sem aviso algum, uma manhã de abril de que ela se lembraria por muito tempo (à véspera da morte de Franklin Delano Roosevelt), Elsie ouviu Irma chamá-la com empolgação e foi ver a nova edição de *Parade* que a amiga balançava no alto.

— É ela, não é? Aquela sua garota? Aquela que se casou uns anos atrás? Olhe! Elsie olhou a revista aberta. Lá estava Norma Jeane! O cabelo estava dividido e trançado como o de Judy Garland em *O Mágico de Oz*, e ela usava calças confortáveis de veludo de cotelê e um "suéter de tricô" de um azul-claro, sentada em um portão numa área rural, sorrindo com alegria; no fundo, cavalos passeando pelo pasto. Norma Jeane era muito jovem e muito bonita, mas se olhando de perto, como Elsie fez, dava para ver a tensão naquele sorriso enorme e brilhante. Tinha covinhas na bochecha pelo esforço. *Primavera no lindo vale de São Fernando! Para aprender a fazer este charmoso suéter de lã de algodão, veja p. 89.* Elsie ficou tão impressionada que deixou a farmácia sem pagar pela revista. Foi direto para Mission Hills ver Bess Glazer, sem sequer ligar antes.

— Bess! Olhe! Olhe isto! Você sabia disto? Olha quem é! — Enfiando a cópia da *Parade* no rosto assustado da mulher. Bess viu e franziu a testa; ela estava surpresa, sim, mas não muito surpresa.

— Ah, ela. Bom. — Para confusão de Elsie, Bess não fez mais comentários, mas a guiou pela casa até a cozinha, onde, de uma gaveta ao lado do fogão, ela pescou a edição de dezembro de 1944 da *Stars & Stripes* com a matéria GAROTAS TRABALHANDO NA LINHA DE DEFESA DA FRENTE INTERNA. E lá estava Norma Jeane — de novo! Elsie sentiu como se a tivessem chutado na barriga — de novo. Afundou em uma poltrona, encarando Norma Jeane, sua própria filha, sua garota! — em um macacão justo, sorrindo para a câmera de uma maneira que Norma Jeane nunca havia sorrido para ninguém, até onde Elsie podia se lembrar, na vida real. *Como se quem quer que estivesse com a câmera fosse seu melhor amigo. Ou talvez a câmera fosse sua melhor amiga.* Uma onda de emoção invadiu Elsie: confusão, mágoa, vergonha, orgulho. Por que Norma Jeane não havia compartilhado esta notícia fantástica com *ela*? Bess dizia, com sua expressão azeda:

— Bucky mandou isso para casa. Ele está orgulhoso, eu acho — disse Bess. Elsie retrucou:

— Mas você *não* está?

— Orgulhosa de uma coisa dessas? É claro que não. Os Glazer acham que é vergonhoso.

Elsie balançou a cabeça em indignação e disse:

— *Eu* acho maravilhoso. *Eu estou* orgulhosa. Norma Jeane vai ser modelo, estrela de cinema! Espere só para ver.

Bess olhou para ela e respondeu:

— Ela deveria ser a *esposa* do meu filho. Os votos de casamento vêm *antes*.

Elsie não saiu da casa batendo portas; ficou ali e Bess preparou café, e as mulheres falaram e choramingaram pela perda de Norma Jeane.

Contrata-se

Para o verdadeiro ator, todo papel é uma oportunidade.
Não há papéis menores.

— O manual prático para o ator e sua vida

Ela foi a Miss Produtos de Alumínio de 1945, na primeira semana com a Agência Preene. Em um vestido apertado de náilon branco plissado com um decote cavado, colar e brincos de pérolas falsas, sapatos brancos de salto alto e luvas brancas até o cotovelo, uma gardênia branca no cabelo cheio de "luzes", na altura dos ombros. Uma convenção de quatro dias no centro de Los Angeles, onde ela deveria ficar em pé por horas em uma plataforma elevada junto de uma exposição de utensílios domésticos de alumínio, entregando panfletos para pessoas interessadas — a maioria homens. Doze dólares por dia com refeições (mínimas) incluídas e auxílio de transporte.

Na segunda semana, foi a Miss Produtos de Papel 1945. Em uma veste rosa-choque de papel crepom que farfalhava quando ela se movia e se desfazia sob a umidade das axilas, e uma coroa de papel crepom dourado sobre o cabelo penteado para cima. Em um salão de convenções, estendia panfletos e amostras de produtos de papel: lenços, papel higiênico, absorventes (em embalagens marrons sem descrição alguma). Dez dólares por dia com refeições (mínimas) e tarifa de bonde inclusa.

Ela seria a Miss Hospitalidade em uma convenção de equipamentos cirúrgicos em Santa Mônica. Miss Produtos Laticínios do Sul da Califórnia em um traje de banho com grandes manchas pretas como uma vaca leiteira e saltos altos. Recepcionista dançarina de cabaré na abertura do Luxe Arms Hotel em Los Angeles. Recepcionista na abertura do Rudy's Steakhouse em Bel Air. Em trajes náuticos — uma blusa curta de marinheiro e minissaia, meia-calça de seda e salto alto — recepcionista na mostra de iates de Rolling Hills. Em uma alegre roupa de vaqueira de "couro cru" com um colete de franjas e uma saia, botas de salto alto, chapéu

de aba larga e um coldre com um revólver (descarregado) banhado de prata no quadril bem proporcionado, Miss Rodeio 1945 em Huntington Beach (onde seria "laçada" sob os holofotes por um mestre de cerimônias sorridente.)

Nada de sair com clientes. Sob nenhuma circunstância aceitar gorjetas dos clientes. Clientes pagarão a agência diretamente. Violar tais regras resultará em suspensão da Agência.

Para dor e febre de cólicas, tomava a aspirina da Bayer. Quando isso não bastou, começou a tomar remédios mais fortes (codeína? — O que exatamente era "codeína"?) prescrita pelo médico "responsável" na agência. Seu fluxo menstrual pesado latejava. A cabeça latejava. Com frequência, a visão em um olho, ou nos dois, enfraquecia. Nos piores dias ela não conseguia trabalhar. Cada pagamento perdido, mesmo que dez dólares, doía como um dente arrancado. E se ela ficasse cega? E se ela tivesse que pegar o bonde tateando, tropeçando para entrar e sair, como uma idosa? Ela estava apavorada com a ideia de se tornar a mulher desgrenhada que sua mãe havia sido. Ela estava morrendo de medo de fracassar na menor das atividades. Morrendo de medo de cães farejarem a sua virilha úmida. Absorventes reforçados com camadas de lencinhos Kleenex inundavam em uma hora. E onde ela poderia se trocar? E com que frequência? Eles notariam que ela caminhava com dureza, como se tivesse uma tábua entre as coxas. Estava desesperada; não podia ficar na cama gemendo e semiconsciente como havia feito em Verdugo Gardens e na casa dos Pirig, onde tia Elsie traria uma bolsa de água quente e leite morno. *Como está aí, querida? Só aguente firme.*

Não havia mais ninguém que a amasse. Estava sozinha. Economizando para comprar um carro de um amigo de Otto Öse. Alugando um quarto mobiliado em West Hollywood de onde dava para ir a pé ao estúdio de Otto Öse. Ela estava enviando notas de cinco dólares para Gladys no Hospital Psiquiátrico Estadual — "Só para mandar um olá, Mãe!" Era conhecida na agência como um das novas modelos "promissoras" da Preene. Era uma modelo "em ascensão". O diretor da agência não gostava de seu cabelo loiro-escuro. Ou se não era loiro-escuro, era um loiro *escurecido* de tão sem vida. Ela teve de pagar por um horário no salão de beleza — mechas "com luzes". Teve que pagar pelo curso de modelo na agência. Às vezes, forneciam roupas para as participações, às vezes, ela era obrigada a arranjá-las por conta própria. Precisava trazer suas próprias meias-calças. Seu desodorante, sua maquiagem, sua roupa íntima. Ela estava ganhando dinheiro, mas também estava pegando emprestado: da Agência e de Otto Öse e de outros. Ela estava apavorada de sequer soltar um fio de uma meia-calça; havia sido vista

(em um bonde, por estranhos) caindo no choro ao ver o nó que seria o começo de um desastroso fio puxado. *Ah, não. Ah, não, por favor, Deus. Não.* Agora que era uma modelo Preene, todos os desastres se equivaliam: o terror de o suor vencer o desodorante em um dia quente vaporoso, o terror de feder, o terror de manchar um vestido. E todo mundo veria. Pois todo mundo a estava observando. Até quando não estava sendo fotografada no estúdio de Otto Öse sob as luzes ofuscantes e cruéis e os olhares implacáveis. Ela havia ousado sair do espelho e agora todos estavam olhando. Não havia canto onde se esconder. No Lar, ela conseguia se esconder em um cubículo no banheiro. Conseguia se esconder embaixo dos lençóis. Conseguia se esgueirar para fora de uma janela e se esconder em um canto inclinado do telhado. Ah, que saudade do Lar! Ela sentia saudade de Fleece. Havia amado Fleece como uma irmã. Ah, que saudade de todas as suas irmãs — Debra Mae, Janette, Ratinha. *Ela havia sido* a Ratinha! Ela sentia saudades da dra. Mittelstadt, a quem ainda enviava seus pequenos poemas às vezes. *Nas Sombras da Noite, as estrelas brilham mais. Em nossos corações, vemos o fazer correto como cais.* Otto Öse, que a havia fotografado na Radio Plane Aircraft, e enxergava tudo no coração dela, ria de sentimentos assim. A pequeninha Órfã Annie fazia buá-buá. Otto Öse disse de maneira direta que ela estava ganhando "um dinheiro muito bom" para ser alguém especial, então, era melhor que fosse mesmo — "ou saísse da moita", segundo ele. Ela seria alguém especial! Mesmo que custasse a própria vida. Afinal, Gladys não havia acreditado nela desde o começo? Aulas de canto, de piano. Lindas roupas-figurinos para usar para a escola.

Otto Öse, o Príncipe Sombrio. Ele a pegou de surpresa na sala de envernizamento e tirou tantas fotos dela para a *Stars & Stripes*, Norma Jeane em seu macacão de garota-no-fronte-interno, independentemente do quanto reclamasse, independentemente de sua timidez e, depois das sessões de fotos de Bucky, da vergonha de posar para o marido; ele a havia perseguido entre fuselagens e não aceitou não como resposta. Ele estava a serviço da revista oficial das Forças Armadas dos Estados Unidos da América, e aquela era uma responsabilidade enorme. Para ele, mas também para ela. Os militares lutando além-mar precisavam de um refresco dos ânimos com fotos de garotas bonitas de macacão.

— Você não quer que nossos rapazes percam a esperança, quer? Isso é o mesmo que traição. — Otto Öse havia feito Norma Jeane rir, apesar de ser o homem mais feio que ela já tinha visto. Encurvado, ele fez os cliques em sua câmera e encarou-a como um hipnotista.

— Sabe quem é meu chefe na *Stars & Stripes*? Ron Reagan.

Norma Jeane balançou a cabeça, confusa. Reagan? O ator, Ronald Reagan? Um Tyrone Power ou Clark Gable de terceira? Era surpreendente para Norma Jeane que um ator como Reagan tivesse qualquer coisa a ver com uma revista

militar. Era surpreendente que um ator pudesse fazer qualquer coisa real, na verdade. E Otto ia dizendo:

— Reagan disse: "Peito, bunda e perna, Öse... Esta é a sua missão". O imbecil não sabe merda alguma de fábricas se acha que consigo encontrar uma *perna* num lugar assim. — O homem mais grosseiro, mais feio, que Norma Jeane jamais havia conhecido!

Ainda assim, Otto tinha razão. Ele a havia pescado da multidão, como se gabava, e estava certo. Os estranhos que a contratavam tinham todo o direito de esperar alguém especial, não uma caipira de Van Nuys. Ela aprendeu a não se ofender, muito menos cair em lágrimas, quando a examinavam como se fosse um manequim. Ou uma vaca.

— Esse batom é escuro demais. Ela está parecendo uma vagabunda.

— Caramba, entenda logo, Maurie: batom deste tom está na moda hoje em dia.

— O busto é grande demais. Dá para ver os mamilos pelo tecido.

— Caramba, o busto dela é perfeito! Você quer que ela use espartilho? O que tem de errado com mamilos, você tem algo contra mamilos? Escutem só este palhaço.

— Mande não sorrir tanto. Ela parece ter um tique nervoso.

— Garotas americanas têm que sorrir, Maurie. Quem estamos pagando, uma chorona?

— Ela parece o Pernalonga.

— Maurie, você é do tempo do *vaudeville*, não confecções femininas de qualidade. A garota está assustada, pelo amor de Deus. Isto nos está custando.

— Nem venha me falar, isto está nos custando.

— Maurie, mas que merda! Quer que eu mande voltar, se ela acabou de chegar? Esta garotinha com rosto de anjo?

— Mel, você está louco? Nós já pagamos vinte dólares de adiantamento, mais oito do carro, nós perderíamos isso, acha que somos milionários? Ela fica.

Ela se orgulhava disto: sempre, sempre permitiam que ela ficasse.

Em sua primeira semana na agência Preene, bem na hora que chegou encontrou uma ruiva glamourosa saindo; a garota descia a escada, batendo os saltos com força e com raiva nos degraus, uma garota com cabelo castanho-avermelhado caindo nos olhos estilo Veronica Lake, em um vestido preto justo de jérsei com manchas nas axilas, batom carmesim brilhante e bochechas com ruge e um perfume tão forte que fazia os olhos marejarem. Não era muito mais velha que Norma Jeane, mas começava a mostrar as primeiras rugas. Encarando Norma Jeane, que ela quase havia empurrado do seu caminho, segurou seu braço e disse:

— Ratinha! Meu Deus! É você, não é? Ratinha? Norma Jane... Jeane?

Debra Mae, do Lar! Debra Mae, cujo leito era ao lado do dela e que chorava até dormir todas as noites a não ser que (pois era pouco claro no Lar) fosse Norma Jeane quem chorava até dormir. Só que agora Debra Mae era "Lizbeth Short", um nome que ela disse com amargura não ter escolhido e não gostar. Era modelo para um fotógrafo, mas estava suspensa da agência Preene. Ou talvez (isso não ficou muito claro para Norma Jeane, que não quisera perguntar) Debra Mae havia sido dispensada da agência. E a agência lhe devia dinheiro. Ela alertou Norma Jeane a não cometer o erro que ela cometeu, e Norma Jeane com naturalidade perguntou que erro era esse, e Debra Mae respondeu:

— Aceitar dinheiro de homens. Se fizer isso, e a agência descobrir, é só isso que vão querer de você.

Norma Jeane ficou confusa.

— Isso... o quê? Achei que a agência não permitisse esse tipo de coisa.

Debra Mae disse, com os lábios retorcidos: — É o que eles dizem. Eu queria ser modelo de verdade e arranjar um teste com um estúdio de cinema, mas... — balançando o cabelo vermelho com veemência — não funcionou bem assim.

Norma Jeane respondeu, tentando decifrar:

— Você quer dizer... que aceitou dinheiro de homens? Por encontros?

Não gostando da expressão que viu no rosto de Norma Jeane, Debra Mae ficou vermelhíssima.

— É tão *nojento* assim? Tão *impressionante*? Por quê? Porque não sou casada? — (O olhar de Debra Mae foi parar na mão esquerda de Norma Jeane, mas ela havia removido seus anéis, é claro; ninguém contrataria uma mulher casada como modelo.)

E Norma reagiu:

— Não, não...

— Só uma mulher casada pode aceitar dinheiro de um homem para trepar com ele?

— Debra Mae, não é isso...

— Só porque eu preciso do dinheiro, é tão nojento? Vá para o inferno, Norma Jeane. — Debra Mae a empurrou para passar em fúria, a postura irritada e a cabeça vermelha flamejante erguida. Seus saltos batiam no degrau como castanholas. Norma Jeane piscou olhando as costas da irmã órfã que não via fazia quase oito anos, aturdida como se tivesse levado um tapa na cara de Debra Mae. Em sua memória magoada, pareceria um dia que na verdade tinha mesmo levado um tapa na cara de Debra Mae. Norma Jeane a chamou, implorando:

— Debra Mae, espera... você tem alguma notícia da Fleece? — Com crueldade, Debra Mae virou para trás e gritou:

— Fleece *morreu*.

Filha e mãe

Eu ainda não estava orgulhosa, eu estava esperando para me orgulhar. Ela enviava ensaios fotográficos selecionados da *Paradise, Family Circle* e *Collier's* para Gladys Mortensen, internada no Hospital Psiquiátrico Estadual. Não eram provocantes como as da *Laff, Pix, Swank* e *Peek*, mas fotos totalmente vestidas de Norma Jeane: no suéter tricotado à mão; em calça jeans e camisa de flanela e o cabelo em marias-chiquinhas como Judy Garland em *O Mágico de Oz*, ajoelhada ao lado de dois carneiros, sorrindo com alegria e acariciando a macia lã branca felpuda; em uniformes unissex de colégios particulares para meninos e meninas, na temática de "volta às aulas", saia plissada em xadrez vermelho, suéter branco de manga comprida e gola rolê, sapatos baixos de duas cores, meias soquetes, o cabelo cor de mel encaracolado, sorrindo e acenando um *Olá!* ou um *Adeus!* para alguém do outro lado da câmera.

Mas Gladys nunca respondeu.

— Por que eu me importaria? Eu não me importo.

Começara a ter um mesmo sonho. Ou talvez sempre tivera e não conseguia lembrar. *Um corte no meio das pernas. Um talho profundo. Apenas isso — um talho. Um vazio profundo que vazava sangue.* Em variações deste sonho, que ela chamaria de *sonho do corte*, ela era uma criança de novo e Gladys a colocava em água escaldante com uma promessa de limpá-la e "deixá-la bem". Norma Jeane se segurava às mãos de Gladys, querendo se soltar, mas morrendo de medo.

— Mas eu acho que realmente me importo! É melhor admitir!

Agora que estava ganhando dinheiro com a agência Preene e como atriz contratada no Estúdio, ela começou a visitar Gladys no hospital em Norwalk. Em uma conversa telefônica o psiquiatra residente havia dito que Gladys Mortensen "não ficaria mais curada do que estava". Desde sua hospitalização, uma década antes, a paciente passara por inúmeros tratamentos eletroconvulsivos, que haviam reduzidos seus "ataques maníacos"; atualmente estava em um regime de medicação pesada para prevenir surtos de "empolgação" e "depressão". Segundo

os registros hospitalares, ela não tentara se ferir, nem aos outros, em muito tempo. Norma Jeane perguntou com ansiedade se uma visita a Gladys seria um transtorno muito grande e o psiquiatra retrucou:

— Um transtorno para sua mãe ou para você, srta. Baker?

Fazia dez anos que Norma Jeane não via a mãe.

Ainda assim, ela a reconheceu na hora, uma mulher magra e pálida em um vestido verde desbotado, largo, com a bainha torta, ou talvez a roupa estivesse abotoada errado.

— M-mãe? Ah, Mãe! Sou eu, Norma Jeane. — Mais tarde, pareceria a Norma Jeane, abraçando sem jeito a mãe, que não a abraçou de volta mas também não resistiu, que tanto ela quanto Gladys haviam caído em prantos; na verdade, apenas Norma Jeane caiu em prantos, surpreendendo-se com a crueza da emoção. *Em minhas primeiras aulas de atuação eu nunca conseguia chorar. Depois de Norwalk, passei a conseguir.* Estavam em um salão para visitantes, no meio de estranhos. Norma Jeane sorria sem parar para a mãe. Ela estava tremendo muito e não conseguia recuperar o fôlego. E as narinas se comprimiram, infelizmente: pois Gladys fedia, um fedor azedo de coisa fermentada e não-lavada. Gladys estava mais baixa do que Norma Jeane se lembrava, não mais do que 1,60. Usava chinelos de feltro e meias soquetes sujas. O vestido largo tipo túnica, de um verde desbotado, estava manchado embaixo dos braços. Havia um botão faltante, e o peito reto e côncavo de Gladys aparecia pela gola frouxa, um rasgo esbranquiçado. O cabelo, também, estava perdendo a cor, um marrom opaco agrisalhando, frisado de um jeito estranho como trigo esfarrapado. O rosto, outrora tão ágil e cheio de vida, parecia achatado, a pele amarelada e minuciosamente enrugada, como papel amassado. Era chocante ver que Gladys devia ter arrancado a maior parte de suas sobrancelhas e cílios, os olhos tão nus e expostos. E olhos tão pequenos e aquosos e sem confiança, sem cor. A boca que sempre fora tão glamourosa, astuta e sedutora, tinha ficado fina como um rasgo. Gladys poderia ter qualquer idade entre 40 e 65. Ah, ela poderia ter sido qualquer um! Qualquer estranho.

Exceto que as enfermeiras da ala estavam nos comparando. Elas viam. Alguém lhes havia dito que a filha de Gladys Mortensen era modelo, uma garota de capa de revista, e queriam ver por si mesmas quão semelhantes eram filha e mãe.

— M-mãe? Trouxe algumas coisas para você. — *Poemas selecionados,* de Edna St. Vincent Millay, em um pequeno volume de capa dura que havia comprado em um sebo em Hollywood. Um lindo xale de tricô cinza-claro delicado como teias de aranha, um presente de Otto Öse a Norma Jeane. E um estojo com padrão de casco de tartaruga de pó compacto. (No que Norma Jeane estava pensando? O pó compacto tinha um espelho interno, é claro. Uma das enfermeiras atentas disse a

Norma Jeane que ela não poderia deixar um presente como aquele. — O espelho pode ser quebrado e usado para algo ruim.)

Mas Norma Jeane poderia levar a mãe para fora. Gladys Mortensen estava tão bem que recebeu o privilégio de frequentar o terreno do hospital. Lentamente e com dificuldade, caminharam, os pés inchados de Gladys se atrapalhando com os chinelos gastos de feltro, de um modo que Norma Jeane não conseguia deixar de associar a uma comédia exagerada e de mau gosto. Quem era aquela velha amarga e doentia no papel de Gladys, a mãe de Norma Jeane? Era para rir dela ou chorar? Logo Gladys Mortensen que sempre fora tão ágil, inquieta, impaciente com "lerdos". Norma Jeane quis entrelaçar o braço no braço magro e flácido da mãe, mas não teve coragem. Temia que a mãe se afastasse. Gladys nunca gostou de ser tocada. O odor amargo e fermentado se pronunciava cada vez mais à medida que Gladys se movia.

Seu corpo ficando mais rançoso lentamente. Eu sempre vou me banhar, esfregar, limpar. Sempre serei limpa! Isso nunca vai me acontecer.

Enfim estavam do lado de fora na luz, sob o vento. Norma Jeane gritou:

— Mãe! É tão *gostoso aqui.*

Sua voz estranhamente alta, infantil.

Mesmo se tivesse de lutar contra o impulso de se separar daquela mãe que era um fardo e correr, sair correndo!

Norma Jeane estava espiando com insegurança os bancos desgastados pelo clima, a grama seca de cor escura. Uma sensação poderosa tomou conta dela: ela não estivera ali antes? Mas quando? Ela nunca havia visitado Gladys no hospital, ainda assim de alguma forma conhecia o lugar. Ela se perguntou se Gladys lhe havia enviado seus pensamentos, em sonhos talvez. Gladys sempre tivera poderes quando Norma Jeane era garotinha. Norma Jeane tinha certeza de reconhecer o espaço aberto atrás da ala leste do velho hospital de tijolos vermelhos. Aquela área pavimentada com a placa ENTREGAS. Aquelas palmeiras definhadas, os eucaliptos raquíticos. O som seco do farfalhar de folhas de palmeira ao vento. *Os espíritos dos mortos. Querendo voltar.* Na memória de Norma Jeane o terreno do hospital era muito maior e acidentado, localizado não em uma área urbana congestionada, mas bem para dentro da área rural da Califórnia. Ainda assim, o céu estava idêntico ao céu de sua lembrança, trechos brilhantes de nuvem empurrados para a costa pelo oceano.

Norma Jeane estava prestes a perguntar para Gladys em que direção ela queria ir, mas Gladys, sem uma palavra, já se soltara de Norma Jeane e foi embaralhando os pés até o banco mais próximo. Lá ela se sentou de imediato, como um guarda-chuva caindo no chão. Cruzou os braços sobre o peito estreito e encolheu os ombros como se estivesse com frio, ou rancor. Os olhos de pálpebras pesadas como os de uma tartaruga. O cabelo espigado balançava duro ao vento. Rápido e com ternura, Norma Jeane passou o xale acinzentado sobre os ombros da mãe.

• 225 •

— Está mais quentinho agora, Mãe? Ah, este xale fica *tão bem em você!* — Norma Jeane não conseguia controlar a própria voz. Ela se sentou ao lado de Gladys, sorrindo. Sentia o gosto do pânico ao se ver em uma cena de filme sem ter recebido suas falas tendo que improvisar. Ela não ousou dizer a Gladys que o xale tinha sido presente de um homem em quem não confiava, um homem que ela tanto adorava quanto temia, o homem que fora seu salvador. Ele a havia fotografado em "poses artísticas" provocantes com este xale envolvendo seus ombros nus; ela havia usado um vestido vermelho sem alças feito de material sintético que se modelava ao corpo, sem sutiã, os mamilos, esfregados com gelo ("Um truque antigo, mas bom", disse Öse), proeminentes como uvas pequenas. O ensaio fotográfico era para uma nova revista chamada *Sir!*, de Howard Hughes.

Otto Öse afirmara que havia comprado o xale para Norma Jeane, o primeiro e único presente que lhe daria, mas Norma Jeane parecia saber que o fotógrafo havia encontrado o xale em algum canto, no banco de trás de um carro destrancado, por exemplo. Ou havia tomado de alguma outra garota sua. Era a crença de Öse como um "marxista radical" que o artista tinha o direito de fazer apropriações como desejasse.

O que Otto Öse diria se algum dia visse Gladys!

Ele nos fotografaria juntas. Isso nunca vai acontecer.

Norma Jeane perguntou a Gladys como ela estava se sentindo, e Gladys murmurou alguma coisa pouco inteligível. Norma Jeane perguntou se Gladys gostaria de visitar Norma Jeane em algum momento.

— ... o médico aqui diz que você pode me visitar a qualquer momento. Você está "quase recuperada", ele disse. Poderia passar uma noite comigo, ou só uma tarde. — Norma Jeane tinha apenas um quartinho mobiliado, uma cama de solteiro. Onde ela dormiria se Gladys dormisse na cama? Ou será que poderiam as duas dormir na cama? Ela estava empolgada e apreensiva, apenas lembrando naquele momento que seu agente, I.E. Shinn, a havia alertado a não contar a ninguém que sua mãe era "doida varrida"... a aura dessa ideia vai se grudar a *você*.

Mas Gladys não parecia ansiosa em aceitar o convite da filha. Ela resmungou uma resposta vaga. Norma Jeane tinha a ideia, no entanto, de que Gladys ficou satisfeita em ser convidada, mesmo se não estivesse pronta para dizer sim. Norma Jeane apertou a mão magra, seca e sem resistência da mãe.

— Ah, Mãe, já faz tanto t-tempo. Eu *sinto muito.* — Como ela poderia contar a Gladys que não ousara ir vê-la enquanto estivesse casada com Bucky Glazer? Ela tivera tanto medo dos Glazer. Tinha pavor do julgamento de Bess. Atrapalhando-se, Norma Jeane sacou um lencinho Kleenex da bolsa de mão e enxugou os olhos. Mesmo em dias em que não estava modelando ela era obrigada a usar rímel marrom-escuro, pois uma contratada da Preene deveria sempre ter a melhor aparên-

• 226 •

cia em público; ela tinha pavor do rímel escorrer pelo rosto como tinta. O cabelo estava agora um marrom suave cor de mel, ondulado e não mais encaracolado; os cachinhos fechados de garotinha de Norma Jeane estavam "fora de moda"; na agência eles disseram que ela parecia uma "filha de caipira" arrumada para tirar uma foto na loja de departamentos. Tinham razão, é claro. Otto Öse havia dito a mesma coisa. As sobrancelhas escassas, a maneira de portar a cabeça, as roupas baratas, até a respiração — tudo isso estava errado e precisava ser corrigido. (*O que você fez consigo mesma?* Bucky Glazer perguntara na única vez que se encontraram desde sua dispensa. *Que bosta está tentando ser, uma prostituta de luxo?* Ele estava ferido e furioso. Ele fora envergonhado perante a família. Os Glazer não se divorciavam, nunca. Esposa de Glazer algum simplesmente *vai embora*.)

— Mandei as fotos de casamento, Mãe — contava Norma Jeane. — Eu acho... Acho que você deveria saber que eu... Não estou mais casada. — Ela estendeu a mão esquerda, que tremia um pouco e estava nua de todos os anéis. — Meu m--marido... Nós éramos tão jovens... Ele decidiu, ele... Ele não queria... — Se essa fosse uma cena de filme, a recém-divorciada cairia no choro e a mãe a consolaria, mas Norma Jeane sabia que isso não aconteceria, então não se permitiu chorar. Ela entendia que lágrimas chateariam, ou irritariam, Gladys. — Não se pode amar um homem que não a ama, não é, Mãe? Porque se você ama alguém de verdade é como se suas duas almas estivessem juntas, e Deus está em vocês dois; mas se ele não ama você... — Norma Jeane ficou em silêncio, incerta do que queria dizer. Ah, ela amara Bucky Glazer, mais do que a própria vida! E, de alguma forma, aquele amor esgotou-se. Ela esperava que Gladys não fizesse muitas perguntas sobre Bucky e o divórcio; e Gladys não fez.

Ficaram ali sob a luz manchada do sol, sombras passando rápidas como aves predatórias. Havia outros pacientes do lado de fora mesmo naquele dia quieto e quente. Norma Jeane se perguntou como sua mãe, tão claramente superior aos outros pacientes na ala, era vista. Desejou que Gladys tivesse trazido seu livro de poesia, mas Gladys devia ter deixado no salão para visitantes. Elas poderiam ter lido poemas juntas! Que lembranças felizes Norma Jeane tinha dos tempos em que Gladys lia poesia para ela. E seus longos e sonhadores passeios de carro em um domingo em Beverly Hills, Hollywood Hills, Bel Air, Los Feliz. As mansões das estrelas. Gladys havia conhecido aqueles homens e aquelas mulheres, muitos deles. Havia sido convidada para algumas dessas grandes casas, acompanhada pelo belo ator que era pai de Norma Jeane.

E agora é minha vez. É, sim!

Mãe, dê sua bênção.

Se seu pai ainda morava em Hollywood, e se Gladys fosse liberada do hospital, como parecia provável, e se fosse morar com Norma Jeane — e se a carreira de

Norma Jeane "decolasse", como o sr. Shinn acreditava que aconteceria —, a mente de Norma Jeane deu cambalhotas de empolgação como acontecia com frequência no meio da noite quando acordava com a camisola, e às vezes até os lençóis, úmidos de suor.

Revirando na bolsa lotada de coisas (um conjunto de maquiagem, absorventes, desodorante, alfinete de segurança, pílulas vitamínicas e moedas soltas e um caderno de cinco centavos para rabiscar pensamentos), Norma Jeane sacou um envelope contendo artigos de revistas e fotos suas. Eram apenas as poses "boazinhas", nada baixo ou vulgar. Ela havia preparado as fotos para apresentar uma por uma como se fossem presentes aos olhos impressionados da Mãe, que se encheriam lentamente de orgulho e emoção. Mas Gladys apenas resmungou:

— Hum! — encarando as fotos com uma expressão ilegível. Seus lábios finos sem cor ficaram ainda mais magros. Norma Jeane pensou *Talvez tivesse lhe ocorrido, logo de cara, será que aquela era ela? quando nova.*

— Ah, Mãe, esse último ano tem sido tão empolgante, tão incrível, como um dos contos de fadas de Vovó Della, às vezes mal consigo acreditar... Eu virei *modelo*. Fui *contratada* pelo Estúdio... onde você trabalhava. Posso ganhar a vida só tirando fotos. É o emprego mais fácil no mundo!

Mas por que ela estava dizendo coisas assim? A verdade era que sua vida era de trabalho pesado, cheio de ansiedade, que a fazia passar a noite em claro de preocupação, trabalho como nenhum outro que fizera na vida, mais desgastante emocionalmente e mais exaustivo do que o trabalho na Radio Plane; era como andar na corda bamba sem rede de segurança enquanto o olhar do outro — fotógrafo, cliente, agência, Estúdio — a escrutinava continuamente. *O olhar do outro* com seu poder cruel de rir dela, fazer troça dela, rejeitá-la, demiti-la, mandá-la como uma cadela chutada de volta para o esquecimento do qual tinha acabado de emergir.

— Pode ficar com todas essas, se quiser. São c-cópias.

Gladys soltou um resmungo vago. Continuou a olhar as fotos que Norma Jeane mostrava.

Estranho como em cada uma delas Norma Jeane estava diferente. Infantil, glamourosa. Garota comum, sofisticada. Etérea, sensual. Mais jovem, mais velha. (Mas qual era a idade de Norma Jeane? Ela precisava se beliscar para se lembrar de que tinha apenas vinte anos.) Ela usava o cabelo solto e usava o cabelo preso. Era atrevida, namoradeira, pensativa, desejosa, arteira, sofisticada, aventureira. Era bonitinha. Era bonita. Era linda. A luz caía de forma reveladora em seus traços ou os sombreava com sutileza como em uma pintura. Na foto de que mais se orgulhava, tirada não por Otto Öse, mas por um fotógrafo do Estúdio, Norma Jeane era uma das oito moças atuando sob contrato no Estúdio em 1946 e posava

• 228 •

com elas todas em três fileiras, umas em pé, outras sentadas num sofá e no chão; Norma Jeane olhava com ar sonhador para além da câmera, lábios abertos ainda que não sorrindo como as outras, suas rivais, sorriam para a câmera e todas praticamente implorando *Olhe para mim! Olhe para mim! Só para mim!* O agente de Norma Jeane, sr. Shinn, não gostava desta foto publicitária porque Norma Jeane não estava com um figurino glamouroso como as outras. Ela usava uma blusa de seda branca com uma gola em V profunda e um laço, o tipo de blusa usada por uma moça de boa família, não uma *pin-up*; Norma Jeane estava sentada de pernas cruzadas no chão de carpete como o fotógrafo a havia posicionado, um joelho para cada lado e pernas com meias de seda expostas; ainda assim a saia escura de Norma Jeane e as mãos levemente cruzadas obscureciam a parte inferior do seu corpo. Com certeza não havia nada ali para ofender o olho meticuloso de Gladys, certo? À medida que Gladys franzia a testa para a foto, virando-a para a luz como se fosse um quebra-cabeça, Norma Jeane disse com uma risada em tom de desculpas:

— Acho que não tem nada de "Norma Jeane", tem? Quando eu me tornar uma atriz, se me deixarem… Terei outras pessoas para ser. Espero que consiga trabalho o tempo inteiro. Desse jeito nunca vou ficar sozinha. — Ela pausou, esperando Gladys falar. Dizer alguma coisa elogiosa, ou encorajadora. — M-mãe?

Gladys franziu a testa de um jeito ainda mais sério e se virou para Norma Jeane. O odor amargo fermentado fez as narinas da filha se contraírem. Sem encontrar o olhar ansioso de Norma Jeane, Gladys murmurou o que pareceu ser:

— Sim.

Norma Jeane perguntou, impulsiva:

— Meu p-pai era contratado do Estúdio? Você disse? Por volta de 1925? Eu tenho revirado algumas coisas por lá tentando encontrar a foto dele nos arquivos antigos, mas…

E aí Gladys de fato reagiu. Sua expressão mudou muito rápido. Pela primeira vez, com os olhos furiosos e sem cílios, pareceu enxergar Norma Jeane. Ela se assustou tanto que derrubou metade das fotos e se inclinou para recolhê-las, sangue sendo bombeado para seu rosto.

A voz de Gladys parecia uma dobradiça enferrujada de porta.

— Onde está minha filha! Disseram que minha filha estava vindo. Não conheço *você*. Quem é *você*?

Norma Jeane escondeu seu rosto triste. Ela não fazia ideia.

Ainda assim, com teimosia, ela voltaria para Norwalk para visitar Gladys. Inúmeras vezes.

Um dia para levar minha Mãe para casa. Pode acreditar!

• 229 •

* * *

Aquele dia claro e ventoso em outubro de 1946.

No estacionamento do Hospital Psiquiátrico Estadual da Califórnia em Norwalk, no pequeno conversível Buick esquisito, Otto Öse estava curvado sobre o volante, esperando pela garota que havia descrito por toda cidade como sua doce galinha dos ovos de ouro. Some a medida o busto à do quadril e terá uma estimativa de seu QI. E ela *o* adorava. E, meu Deus, que menina doce, ainda que um pouco boba — às vezes tentava falar com ele a respeito de "Marx-ismo" (ela andara lendo o *Daily Worker* que ele lhe dava) e o "significado da vida" (ela estivera tentando ler Schopenhauer e outros "grandes filósofos") —, mas o gosto dela era como açúcar mascavo na língua. (Será que Otto Öse havia de fato provado a garota? Entre seus amigos isso era discutível.) Aguardando por ela por uma hora enquanto ela visitava a mãe doida de pedra em Norwalk. O lugar mais deprimente no mundo, um hospital psiquiátrico público. Afe! Você não iria querer pensar que — pelo menos, Otto Öse não queria pensar — a loucura corre no seu sangue. Nos genes. Pobre Norma Jeane Baker.

— É melhor que ela nunca tenha filhos. Ela sabe disso também.

Otto Öse fumava seus cigarros espanhóis de papel de pergaminho e mexia na câmera. Não permitia que mais ninguém tocasse nela. Tocar na câmera era como tocar os genitais de Otto Öse. Não, ninguém toca! E então veio Norma Jeane, enfim, correndo. Um olhar cego na sua expressão e tropeçando nos sapatos de salto alto na calçada.

— Ei, *baby*. — Öse jogou seu cigarro fora rápido e começou a fotografá-la. Saiu do Buick e se agachou. *Clique, clique. Clique-clique-clique.* Aquela era a alegria da sua vida. Ele tinha nascido para isso. Foda-se Schopenhauer, aquele velho palerma, talvez a vida seja vontade cega e sofrimento sem propósito, mas em momentos assim, quem se importa? Fotografar o rosto triste de uma garota e seus peitos balançando e seu rabo, e ela tem um ar tão jovem como uma criança enfiada no corpo de uma mulher, inocente como algo que você desejaria amassar com o dedão só para macular. A pobre criança estivera chorando, estava com os olhos inchados e o rímel escuro como fuligem escorria pelas bochechas como maquiagem de palhaço. A frente do suéter rosa tricotado em fios de algodão estava escurecida com lágrimas como gotas de chuva e a calça de linho branca como marfim, recém-comprada naquela semana em um lugar de consignados em Vine, onde as mulheres e namoradas de executivos de estúdios largavam seus guarda-roupas do ano anterior, estavam implacavelmente amarrotadas na virilha.

— O rosto da Filha — entoou Öse em uma voz sacerdotal. — *Nada* sensual. — Levantando-se de volta, ele farejou Norma Jeane: — Você está fedendo também.

Aberração

Pela forma como garantiam a ela com rapidez *Está tudo bem, Norma Jeane, ei, Norma Jeane, está tudo bem* ela entendia que não estava. Ela voltou para aquele assento onde uma garota chorava, soluçando e rindo — era ela mesma, sendo acompanhada a uma cadeira, uma das cadeiras dobráveis organizadas em um semicírculo; ela estava hiperventilando, tremendo como se em um ataque ou numa convulsão.

Não era interpretação o que ela fazia. Era mais profundo que atuar. Era bruto, era cru demais. Nós aprendíamos primariamente técnica. Para simular uma emoção em vez de sermos portadoras da emoção. Para não sermos o para-raios que dissolve a emoção mundo adentro. Ela nos assustava, e isso era difícil de perdoar.

Eles falariam que ela era "intensa". A única a nunca faltar uma aula. Atuar, dançar, cantar. E sempre chegava cedo. Às vezes, antes de a sala de aula abrir. Era a única a aparecer "perfeitamente arrumada" dia após dia. Sem parecer como uma atriz ou modelo (nós tínhamos visto as capas da *Swank* e *Sir!*; estávamos impressionados), mais como uma secretária boa menina. Cabelo escovado e arrumado e sedoso. Blusa branca de náilon com um laço na gola, mangas longas e punhos apertados. Tudo elegante, limpo e passado. Saia cinza de flanela, justa e reta, que, ela devia passar no vapor todas as manhãs, apenas de anáguas. Você até conseguia imaginá-la, franzindo a testa com o ferro na mão! Às vezes, ela usava um suéter, e o suéter seria dois tamanhos menor porque era o que tinha. Às vezes, calça. Mas, na maior parte do tempo, roupas de boa moça. E meias-calças com costuras perfeitamente retas e salto alto. Era tão tímida que parecia muda. Movimentos súbitos e risadas altas a surpreendiam. Ela fingia ler um livro antes de a aula começar. Uma vez foi *Electra de luto*, por Eugene O' Neil. Outra vez foi *As três irmãs*, de Tchekhov. Shakespeare, Schopenhauer. Era fácil rir dela. Seu jeito de se sentar na ponta do semicírculo e abrir o caderno, começando a fazer anotações, feito uma garotinha no colégio. E o resto de nós em jeans, calças largas, camisetas, suéteres e tênis. Quando fazia calor, de sandálias ou descalços. Bocejando e nosso cabelo mal penteado e os caras com a barba por fazer, porque todos nós éramos jovens

bonitos, a maioria de escolas de ensino médio da Califórnia, onde tínhamos sido estrelas invejadas e elogiadas e aduladas desde o jardim de infância. Alguns de nós tínhamos conexões familiares no Estúdio. Nós tínhamos toda a confiança, e a pequena Norma-Jeane-de-lugar-nenhum não tinha nada. Nós especulávamos se ela era de fato uma caipira porque ela não era de lugar algum das redondezas. Ela havia treinado a si mesma para falar como o resto de nós, mas o sotaque transparecia. Ela gaguejava também. Não o tempo todo, mas às vezes. No começo de um exercício de atuação ela gaguejava um pouco, então superava, e aí dava para ver a timidez sumindo e aquela expressão nos olhos como se outra versão dela estivesse tomando lugar. Mas era algo gravado em nós *Não é intepretação quando não se tem técnica, quando é só você. Nu.*

Então nós tínhamos toda a confiança. E Norma Jeane, que era uma das mais novas na turma, não tinha nem um pingo. Apenas sua luminosa tez pálida e os olhos azul-escuros e aquele desejo emanando do corpo como uma corrente elétrica que não poderia ser desligada e deveria deixá-la exausta.

Depois de uma das suas cenas de atuação, um de nós perguntou a ela em que estivera pensando — porque Deus do céu, estávamos devastados com a apresentação e não dava para se forçar a rir de Norma Jeane mais do que das fotos de Margaret Bourke-White de Buchenwald — e ela dizia em sua voz ofegante de garotinha *Ah, eu não estava, eu não estava p-pensando. Talvez estivesse me lembrando?*

Ainda assim, ela não tinha confiança alguma. Cada vez que precisava atuar ela dava um passo à frente, trêmula como se fosse a primeira vez, e essa seria sua derrocada. Ela tinha dezenove ou vinte anos e já se via sua derrocada. A garota mais linda da classe, e, ainda assim, o menos talentoso de nós poderia esmagá-la com uma palavra, um olhar, um indício de zombaria. Ou ao ignorá-la quando ela olhava para cima, sorrindo cheia de esperança. Nosso instrutor de atuação ficava impaciente quando ela gaguejava ao responder suas perguntas, e com frequência ela demorava minutos entrando em uma cena, como se estivesse em um trampolim tomando coragem de pular, e aquela coragem viesse de algum lugar lá no fundo que ela precisava tatear para encontrar. Nós a puníamos da única forma que sabíamos. Fazendo-a entender que *Nós não amamos você. Você não pertence ao grupo. Você seria mais convincente no papel de uma vagabunda, de uma vadia. Você não é o que queremos. Você não é o que o Estúdio quer. O seu interior não combina com o seu exterior. Você é uma aberração.*

Beija-flor

O amor divino sempre atendeu e sempre atenderá todas as necessidades humanas.

— Mary Baker Eddy,
Ciência e saúde com a chave das escrituras

Hollywood, Califórnia. Setembro, 1947.

Acordei cedo! não consegui dormir depois das 6 horas & toda noite passada acordando & suando & ouvindo vozes de empolgação & alerta Este seria o dia de determinar meu FUTURO & meu coração já batia no peito como se algo pequeno & com penas estivesse preso aqui dentro! Mas era uma sensação *boa e feliz* acho

Pássaros cantando fora da minha janela no residencial *Studio Club* uma boa sensação na grama alta & no estramônio papafigo, aquela chamada musical & pequenos gaios estridentes & bem despertos & uma voz na memória aquele sonho de um homem (um estranho) me alertando de algo urgente na minha vida & tenho medo de não conseguir ouvir ou não saber as palavras reais como se estivessem num idioma estrangeiro

Hoje está marcada minha visita ao famoso AVIÁRIO do sr. Z sua coleção premiada de pássaros que apenas os privilegiados já viram & mais tarde meu teste *Torrentes de ódio* estrelando June Haver O sr. Shinn diz que sou mais bonita e mais talentosa que June Haver, eu gostaria de acreditar nele É um fato que sou a única garota na minha aula de atuação convidada pra um teste pra este filme só um papel menor é claro

Estou cheia de bobes plásticos cor-de-rosa 36 bobes! uma tortura colocar a cabeça no travesseiro o couro cabeludo dói & queima mas não vou tomar remédio pra dormir como me aconselharam Balancei as mechas de cabelo "novo" escovado & pintado não estou muito acostumada ainda *O que aconteceu é que meu cabelo ficou branco* como se eu tivesse tomado um choque terrível

Passando mal de nervoso & preocupada não visito Mãe faz 5 meses & tenho de enviar $$$ Que bom que Bucky não pode me ver agora ele ficaria enojado Não culpo os Glazer é um choque me ver quando não se espera o cabelo de uma de boneca de porcelana um cabelo loiro tão fofo & o batom vermelho & roupas justas que o sr. Shinn diz que tenho que usar

Mãe disse uma vez *Medo nasce da esperança* se for capaz de impor esperança em sua vida impõe o medo esses 20 minutos ansiosos me maquiando borrei tudo & limpei com creme & comecei de novo Ah Deus essas sobrancelhas castanhas penteadas pra cima & não pra baixo como é meu natural & como é que eu poderia ter sobrancelhas castanhas com esse cabelo tão platinado é tão FALSO Se a dra. Mittelstadt pudesse me ver agora ou o sr. Haring Bess Glazer eu ficaria ENVERGONHADA

Em Hollywood Boulevard tantas árvores cortadas & Wilshire & Sunset L.A. é uma cidade nova agora desde a Guerra Vovó Della não reconheceria a cidade, nem Venice Beach depois da Guerra, Otto diz que haverá novas guerras o capitalismo demanda novas guerras sempre tem uma Guerra só o que muda são os inimigos Edifícios/ruas/calçadas/pavimentação novos Barulheira & gritaria & e a terra tremendo como depois de um terremoto Escavadeiras/guindastes/betoneiras/perfuratrizes as montanhas lá em Westwood as planícies & os prédios novos & ruas "Isto aqui antigamente era uma cidade do interior", Otto diz ele morou aqui logo que se mudou para L.A. Você consegue ouvir L.A. quase fazer tique-taque EU AMO ISSO Eu sou natural de L.A. & uma filha desta cidade & ninguém precisa saber mais do que isso EU VOU ME INVENTAR COMO ESTA CIDADE SE INVENTOU & não vou olhar para trás

No Schwab's para tomar café da manhã & os olhos deles em mim quando entro na aula de atuação você precisa aprender a ficar "cega" pra a audiência apesar de paradoxalmente estar "vendo" as coisas pelo olhar da audiência & lá acima da fonte & grelha o espelho longo & meu reflexo dentro sempre parece

• 234 •

meio irregular como nos filmes mudos nada graciosa ah Deus a garota no
espelho na drogaria Mayer Estou pensando
em tia Elsie, que me amava & me traiu Ainda assim: aquela garota no
espelho tímida & com medo de se ver

Ah Deus a vida que perdi porque ficou para trás

São um mistério esses pequenos beija-flores a princípio você imaginaria
que são abelhas ver todos hoje pela manhã atrás do residencial *Studio Club*
& eu ouvia Vovó Della de novo & ela me perdoou eu acho ela me ama
o beija-flor é meu pássaro favorito: tão pequeno & tão corajoso & ousado & sem
medo (Mas falcões não matariam os pequenos? corvos? gaios etc) enfian-
do seus longos bicos finos em flores para sugar o suco adocicado não dá para
alimentá-los com as mãos como se faz com os outros pássaros 3 beija-flores
de cabeça rosa hoje de manhã devem comer continuamente ou ficam sem ener-
gia & morrem asinhas tão pequenas se movendo tão rápido que nem dá para ver
um agito, um borrão & os corações batem tão rápido & eles podem
voar para os lados & para trás Eu disse *Vovó é como pensar seus
pensamentos podem voar em qualquer direção*

Será que amo Otto Öse
será que amo dor/ medo

(Ainda assim ele não me machucaria tenho certeza não de verdade Ape-
sar das lentes de sua câmera me olharem com mais gentileza ultimamente já
que estou ganhando $$ pra ele mas não é o único motivo!)

O Schwab's é um palco *em todos os momentos diga a si mesma eu sou uma
atriz eu estou orgulhosa de ser uma atriz, pois o segredo da atuação é controle*
estou com vergonha & hesito os olhos alertas & esperançosos sobre mim
como se lançam sobre qualquer um que entre & uns poucos sorrisos & olás
cabeças viram para o cabelo novo & para meu corpo neste conjuntinho branco de
alfaiataria passado com tanto cuidado na manhã de hoje *Ah é só aquela como
é mesmo que se chama* Norma Jeane apenas uma atriz contratada pelo Estúdio
& sem importância alguma sem influência os olhos femininos estreitando-
-se & dois ou três homens encarando sem qualquer pudor mas a maioria
dos olhos se afasta em desapontamento a faísca de esperança se dissipando
como uma chama apagada

Sexta passada no Schwab's eu cheguei depois dos meus exercícios matinais & meu rosto estava todo vermelho & eu estava me sentindo tão bem & nada ansiosa & quem estava no balcão tomando café & fumando um cigarro além de Richard Widmark & ele me encarou & sorriu perguntando meu nome & se eu estava no Estúdio ele havia me visto lá, talvez & ficamos conversando & eu fiquei sem ar mas não gaguejei & seus olhos penetrantes como em seus filmes & eu comecei a tremer eu conseguia ver que este homem queria mais do que eu podia dar me afastando com um sorriso & minha nova risada que é leve & como um sino quando me lembro *Ora Norma Jeane!* Widmark diz com seu sorriso invertido *talvez nós trabalhemos juntos* um dia & eu digo *Ah eu gostaria muito, Richard* (ele havia pedido que eu o chamasse de *Richard* & havia pedido o nome do meu agente)

Hoje de manhã no Schwab's não tem ninguém aqui rapidamente analiso o balcão & mesas & cabines & no espelho a garota trêmula & tímida no conjunto de alfaiataria branco ausente, um fantasma

Graças a Deus chegou o sr. Shinn & estou segura meu agente, eu o adoro Otto me levou até ele um homenzinho encurvado como um gnomo com sobrancelhas pesadas & uma testa enrugada & quase careca & penteou uns seis fiapos de cabelos pintados de marrom sobre a careca Rumpelstiltskin no velho conto de fadas que Della me contava o homenzinho-anão feioso que ensinou a filha do moleiro a transformar palha em ouro *Há! há! há!* A risada do sr. Shinn é uma pá atingindo pedras mesmo assim, seus olhos são inteligentes & estranhos/bonitos pra um homem, creio ele vive inquieto batucando os dedos no tampo de mesa cravos vermelhos que sempre usa na lapela (frescos a cada manhã!) *Norma Jeane o futuro pode ser muito interessante para nós dois não esqueça de seu encontro com Z às 11 horas, certo?*

como se eu fosse esquecer meu Deus

Quem é aquela loira que parece uma vadia um dos meus supostos amigos me relatou o que o sr. Z disse de mim Eu havia ido ao Estúdio com calça & um suéter & ele me viu por acaso eu acho sem saber meu nome ele teria esquecido a essa altura, espero

Otto se orgulha de meu ensaio "artístico" na *U.S. Camera* *uma foto é uma composição/gradações de luz & escuro não é só um rosto bonito*

Otto me deu *Anatomia Humana* pra estudar & desenhos de Michelangelo & um artista do século XVI Andreas Vesalius que ele disse pra memorizar *Homens desejam você e suas almas são acessáveis apenas pelo corpo*

(Mas Otto não me toca agora apenas como fotógrafo posicionando sua "modelo")

Sr. Z é de uma idade que não dá para adivinhar acho como alguns dos imigrantes europeus mais velhos não tão terrivelmente velho, acho No lounge executivo onde servi bebidas eu lancei olhares para ele & o analisei há boatos sobre ele, é claro uma vez eu vi (achei que vi) Debra Mae/Lizbeth Short com o sr. Z de óculos escuros & um chapéu escondendo metade do rosto & e estavam no Alfa Romeo do sr. Z saindo do estacionamento Sr. Z é famoso na Califórnia agora mas ele nasceu em um vilarejo na Polônia & emigrou pra este país com os pais quando era só uma criancinha seu pai era mascate em Nova York, mas quando o sr. Z tinha apenas 20 anos (que é mais jovem do que eu sou agora) havia construído & gerenciava o parque de diversões de Coney Island & que virou uma feira depois O talento do sr. Z dizem que é de desenvolver talentos & criar uma audiência pra algo que não estava ali antes & que não era esperado Em sua feira o sr. Z tinha um indiano que comia fogo & um "yogin" (da Índia) que poderia caminhar & sentar em carvões queimando & um Tom Thumb folclórico & um Gigante & um javali dançarino & um pobre Negro com certas partes internas do lado de fora do seu corpo & aos 22 anos o sr. Z era milionário & começou a fazer filmes mudos em um depósito no Lower East Side & se mudou para Hollywood em 1928 & entrou em uma sociedade para fundar o Estúdio criando estrelas como Sonja Henie a patinadora de gelo campeã & os quíntuplos Dionne & e o cachorro policial alemão Rin Tin Tin & Myrna Loy & Alice Faye & Nelson Eddy & Jeanette MacDonald & June Haver & tantos outros que me deixam tonta só de ouvir (pois contam histórias a respeito do sr. Z & e outros pioneiros de Hollywood como contos de fadas & lendas antigas) a secretária do sr. Z me lançou um olhar gélido me fazendo repetir meu nome, & eu gaguejei & dentro sr. Z estava ao telefone & gritou *Pode entrar & feche a porta!* na voz que se usaria para falar com um cachorro & então eu entrei tremendo & sorrindo

uma garota loira entrando no escritório de um cavalheiro com janelas altas com cortinas & mobília brilhante de madeira de teca & vidro & o cavalheiro atrás da escrivaninha levantando o olhar com suspeita & avaliando Busquei a música desta cena para me dar a deixa certa & não ouvi nada

Atrás do escritório do sr. Z que é tão espaçoso quanto se pode imaginar há um apartamento privativo em que poucas pessoas podem entrar (o sr. Shinn nunca entrou, por exemplo, encontrou o grande homem apenas em seu escritório ou na sala de jantar executiva) & ele me guiou pela entrada pra este lugar novo & de repente senti medo Esperei que ele não notasse Eu havia preparado minhas palavras, é claro, mas estava me esquecendo de tudo pois numa situação assim eu não sabia as falas do sr. Z como saberia em um roteiro na aula de atuação e aí saber as próprias falas é inadequado Eu estava sorrindo vendo a loira em um espelho escurecido sobre o sofá em um terno de alfaiataria branco que mostrava sua silhueta jovem e em forma & ela estava bonita & e isso era o que o sr. Z estava vendo Eu sorri com alegria esperando que o pânico ñ transparecesse em meus olhos tropeçando no tapete & o sr. Z riu *Você está fazendo isso deliberadamente* *você acha que estamos num filme dos irmãos Marx* Eu ri apesar de não entender a piada se é que era uma piada

O sr. Z é tão reverenciado no Estúdio que é uma surpresa vê-lo de perto não é um homem alto & suas roupas caras são largas os olhos do sr. Z atrás de óculos bifocais escurecidos estavam injetados & amarelos como se com icterícia ele fedia a álcool & seus charutos cubanos (algumas de nós garotas selecionadas recebiam o sr. Z & parceiros executivos & convidados no lounge privativo do Estúdio bebidas & charutos & nós nos vestíamos como garotas em um clube noturno & era um privilégio, pois recebíamos gorjetas & havia a ameaça sempre de que nosso contrato ñ seria renovado se recusássemos & ainda assim o sr. Z não parecia me favorecer na época mas sim as ruivas) Mas ele havia me convidado para ver o AVIÁRIO que era um privilégio mais raro

Ele me empurrou para o recinto mais ao fundo & fechou a porta *O que acha do meu AVIÁRIO* *Esta é apenas uma parte da minha coleção é claro* & que choque, o aviário do sr. Z ñ era de pássaros vivos como eu havia esperado mas de pássaros mortos empalhados! Muitas centenas deles atrás de vidro até onde eu conseguia ver eu olhei sem saber o que dizer (apesar de os pássaros serem bonitos eu imagino quando se olhava com cuidado através da vitrine como em um museu) sr. Z falava com orgulho de sua coleção que ficava em *um simulacro de habitats naturais* ninhos & formações rochosas & galhos de árvore retorcidos & troncos gramíneas, flores do campo, areia, terra & uma luz estranha sépia como se olhando para o passado o AVIÁRIO ñ tinha janelas mas painéis de madeira com pequenos cenários pintados para fazer a gente acre-

ditar que estava em uma floresta ou selva ou deserto ou em uma área montanhosa ainda que ao mesmo tempo debaixo da terra, como numa caverna dentro de um caixa ou caixão Ainda assim eu achava o AVIÁRIO mais fascinante quanto mais eu encarava pois os pássaros eram lindos & realistas e não pareciam entender que estavam mortos eu parecia ouvir uma voz como a de Mãe *Todos os pássaros mortos são fêmeas, tem algo de feminino em estar morto*

O sr. Z parecia contente com meu interesse & não estava tão impaciente comigo explicando que havia começado a coleção quando jovem que recentemente havia se mudado para a Califórnia & por anos havia caçado & capturado os pássaros ele mesmo em expedições & mais cedo ou mais tarde teve de delegar essa função a outros pois sua vida se tornou complicada demais & assim por diante, & então ele falava rápido & a garota loira ouvia com avidez & sorrindo & de olhos arregalados Os espécimes premiados do AVIÁRIO eram pássaros raros & quase extintos Papagaios da Amazônia grandes como perus & com maravilhosas plumagens verdes, vermelhas, amarelas & seus bicos curvados como falsos narizes cômicos feitos de osso & aves canoras de cores fantásticas da América do Sul & açores quase extintos da América do Norte & uma grande águia dourada & uma águia-careca & falcões menores, todos eles pássaros nobres & poderosos que eu nunca tinha visto antes exceto em fotos

Meu olho foi atraído pros pássaros menores em outra vitrine entre flores silvestres & gramas um sanhaço com penas cor de chamas âmpelis cor de cedro & papa-moscas sedosos o sanhaço me lembrava de uma das estrelas de cinema mudo do sr. Z ela era tão linda & sua carreira terminou fazia muito tempo & até seu nome quase se perdera Acho que Mãe havia me levado em um dos passeios de carro até sua casa em Beverly Hills KATHRYN McGUIRE! & o choque me fez sorrir & outro pássaro, uma pequena coruja com rosto em formato de coração & penas que pareciam encaracoladas & asas dobradas como braços o rosto era igual ao de MAY McAVOY outra estrela do sr. Z do cinema mudo & na minha confusão & medo eu acreditei ver o rosto de JEAN HARLOW em um sabiá posado com asas cinza prateadas abertas como se voasse

Então como um mágico sr. Z virou um interruptor escondido e de súbito surgiu o cantar de pássaros no recinto cavernoso quantas dúzias, centenas de pássaros cantando & cada canção adorável & desejosa & de derreter o coração & ainda assim o efeito de tantas canções juntas era aquele de mero ruído & implorar frenético *Olhe para mim! Ouça minha canção! Estou aqui! Aqui* Meus olhos

ficaram cheios de lágrimas de pena & horror Sr. Z riu de mim mas ainda
ficou lisonjeado & gostou de mim

Acariciando minha nuca & meus cabelos arrepiados pelo susto ele confessou
pra mim que havia estudado taxidermia & era o seu hobby mais relaxante algum dia ele me mostraria talvez seu laboratório não aqui no terreno do
estúdio, mas em outro lugar no deserto *Ah eu gostaria de conhecer sr. Z
obrigada isto é tão lindo e tão misterioso*

Como uma criança batendo no vidro com as unhas vermelhas entre o cantar de
pássaros em frenesi quase parecia que havia um belo gaio em um galho sempre
verde apenas a uns centímetros de *me vendo* & com aquele olhar de alguém que
também está cativo *Ajuda! Me ajude* Fiquei tão aliviada por não ter visto nem
um único beija-flor no AVIÁRIO

Por quanto tempo ficamos no AVIÁRIO entre os piados e cantos eu ñ saberia dizer
mais tarde

Por quanto tempo fiquei na presença do sr. Z eu ñ saberia dizer mais tarde

Por quanto tempo a loira sorriu, sorriu, sorriu a boca doendo como uma máscara de felicidade doeria se tivesse carne & nervos há um horror nas máscaras
felizes que ninguém reconhece (& meus dentes doendo do aparelho que
tenho que usar à noite pros dentes da frente salientes uma fração de fração
milimétrica & devem ser corrigidos o Estúdio me informou pois as imagens
de perfil ficariam "péssimas" & meu contrato ñ poderia ser renovado Eu fui
enviada ao dentista do estúdio & me arranjaram um aparelho ortodôntico horrível de arame pra usar & $8 descontados do meu salário a cada semana uma
pechincha me explicariam & imagino que fosse porque se eu tivesse ido para
um dentista particular eu não poderia pagar & minha carreira acabaria)

O sr. Z riu dizendo *Chega do aviário, é entediante pra você estou vendo* &
Fiquei surpresa pois não havia me entediado, nem me comportei dessa forma &
me perguntei se o sr. Z precisava sempre atuar contra o roteiro um cinegrafista
gostaria de pegar os outros de surpresa pois ele sozinho está em posse do
roteiro *Qual deles é você Loirinha mas não me diga seu nome qual é
a sua especialidade?* Me encarava agora com desgosto como se um cheiro
desagradável emanasse de mim! Fiquei tão magoada & surpresa querendo

• 240 •

protestar que havia tomado banho na manhã daquele dia mesmo é claro acordei cedo & fiz meus exercícios & passei a roupa a ferro & e só depois tomei banho & apliquei creme desodorante nas axilas que são raspadas diariamente (apesar de eu saber que tenho tendência a ficar úmida quando estou ansiosa) Passei pó em mim mesma com perfume de lilás Levei quarenta minutos para me maquiar e este terno de alfaiataria branco não é uma fantasia de *vagabunda* é? Como vc poderia dizer uma coisa dessas de mim sem me conhecer Minhas mãos estão macias de hidratante & as unhas feitas & glamourosas ainda que não extravagantes, eu acho Não é minha culpa a questão da água oxigenada O Estúdio me mandou deixar o cabelo "loiro platinado" não foi minha decisão mas eu ñ disse nada é claro O sr. Z me olhava entretido como se olharia prum cão ou um elefante adestrado ou qualquer aberração removendo os óculos escuros & revelando os olhos tão nus, sem cílios Ele seria da minha altura se eu não estivesse com esses saltos Não tem 50 anos de idade tem? que não é velho para um homem *Vamos lá vamos deixar essa lengalenga de fingimento de lado você* não *pode ser tão burra como parece* Havíamos deixado o AVIÁRIO & estávamos em seus aposentos privados atrás do escritório ele havia desligado as luzes do AVIÁRIO & o som de pássaros cessou de forma abrupta como se todas as espécies houvessem sido atingidas por um raio de extinção

O sr. Z me empurrou prum tapete de pele branca dizendo *Deita aí Loirinha* & foi só então que me ocorreu *o sr. Z é meu pai... é?* O coração partido da vida de Gladys Mortensen ainda assim a única felicidade de sua vida

Na cama naquela noite depois da meia-noite sem conseguir dormir eu tatearia à procura de um dos livros ensopados de minha Mãe de anos antes o VIAJANTE DO TEMPO de H.G. Wells & o Viajante do tempo como ele é apenas chamado toma seu lugar com coragem & apreensão na Máquina do Tempo inventada por ele & empurra uma alavanca & mergulha no Futuro vendo sois & luas girando acima da cabeça Eu havia lido tantas vezes, ainda assim eu passaria os dedos pelas linhas impressas em pavor do que estava por vir & meus olhos borrados de lágrimas

Então eu viajei, parando vez ou outra, entre passadas gigantescas de mil anos ou mais, atraído pelo mistério que é o destino da Terra, assistindo com estranha fascinação o sol ficar maior e mais opaco no céu no Ocidente, e a vida da boa e velha Terra em declínio cada vez maior. Enfim, mais de trinta milhões de anos à frente, o

domo gigante vermelho-quente que era o Sol chegou a sombrear quase um décimo dos paraísos obscuros...

Até que eu não consegui aguentar mais pois havia começado a tremer que haveria um momento em que nós *não iríamos ser,* como houve um tempo em que nós *não éramos* & nem filmes nos preservarão como gostaríamos de acreditar Até Rudolph Valentino enfim perdeu pra memória humana! & Chaplin & Clark Gable (Eu havia desejado acreditar que ele pudesse ser meu Pai, & Mãe às vezes havia sugerido) O sr. Z estava impaciente ele não era um homem cruel creio mas sim acostumado a conseguir o que quer é claro & cercado de "gentinha" deve haver a tentação de ser cruel quando se está cercado assim & eles se encolhem & adulam você com pavor da sua vontade Eu tinha gaguejado & agora não conseguia falar de forma alguma Eu estava com as mãos & joelhos no tapete de pele macia (raposa da Rússia, o sr. Z se gabaria mais tarde) & minha saia do conjunto foi empurrada até a cintura & a calcinha removida Eu não preciso fechar os olhos para "ficar cega" a gente aprendia no Lar quando se está "cega" o tempo passa de um jeito estranho flutuante & onírico de certa forma ainda que de outro jeito fosse acelerado como o Viajante do tempo em sua máquina eu não me lembraria do sr. Z mais tarde exceto pelos pequenos olhos vidrados & dentaduras com o cheiro de alho & a camada de suor no couro cabeludo visível pelos poucos fios de cabelo que pareciam fios de arame & a dor da Coisa de borracha dura, creio que besuntada & nodosa na ponta esfregada primeiro na abertura de minhas nádegas & então para dentro de mim como um bico mergulhando *Dentro, dentro* o mais *dentro* que entraria Eu ñ me lembraria quanto tempo foi necessário para o sr. Z cair como um nadador ao chegar na praia arfando & gemendo Eu estava morrendo de medo de o velho ter um ataque cardíaco ou um derrame & e de jogarem a culpa em mim contam histórias assim o tempo inteiro, cruéis histórias brutas e engraçadas a gente ri ao ouvir mas não riria se fosse a vítima Meu contrato era de $100 por semana & logo seria aumentado para $110 se não fosse cancelado como outras garotas na aula de drama & elas sairiam do Studio Club e não seriam mais aceitáveis & e eu teria que sair do Studio Club também & morar onde, onde eu moraria?

Mais tarde naquele dia o começo da minha VIDA NOVA eu veria o sr. Z & seu amigo George Raft & dois outros cavalheiros de ternos & gravatas caras esperando por suas limusines sob a marquise a caminho do almoço (no Brown Derby onde o sr. Z tem uma mesa?) & estariam se apressando em uma ativi-

dade & seus olhos vagando para mim entretidos *Como uma bolsinha de seda ali embaixo pelo nenhum* A Norma Jeane bebê enrolada em um cobertor de lã cor-de-rosa & passada entre estranhos tossindo e sufocando no ar esfumaça-do Quão feliz & jovem era Mãe naquela época, quanta esperança homens passando os braços ao redor dela elogiando-a pela *linda bebê* & Mãe era linda também mas não era o suficiente Nós não temos o mesmo sobrenome & quem saberia que Gladys Mortensen é minha mãe? Eu prometi ao sr. Shinn que não contaria a ninguém que tinha uma mãe em Norwalk mas um dia Mãe viria morar comigo eu havia jurado

Tive que deixar o escritório do sr. Z passando por sua secretária de olhos tão atentos & cheios de desdém Eu estava mancando de dor & minha maquiagem escorrendo & a mulher me chamou em voz baixa tem um lavabo logo ali fora & eu lhe agradeci com vergonha demais de erguer o olhar e encará-la

Quanto tempo me escondi no lavabo eu não me lembraria depois

Eu já estava me esquecendo do sr. Z implorei por comprimidos de codeína a uma das garotas da maquiagem minhas cólicas haviam começado, tão injusto que isso acontecesse em um momento assim 8 dias antes, & logo antes do meu teste ainda assim eu não tinha escolha, ou tinha Com medo de codeína que é um analgésico forte eu não acreditava em dor & portanto não acreditava em "analgésicos" & o sr. Shinn mencionou que Norma Talmadge minha xará era uma notória *viciada* (!) em Hollywood & era o motivo de sua carreira ter acabado do jeito que acabou ela ainda estava viva, um esqueleto ambulante di-ziam em sua mansão georgiana em Beverly Hills *Por favor não me conte mais* implorei ao sr. Shinn que se deleita com a crueldade de histórias assim das estrelas de Hollywood de outros tempos das que não haviam sido suas clientes

Era quase a hora pro meu teste & eu estava desesperada para cessar o fluxo de sangue menstrual feio e marrom escondida no toalete com as mãos trê-mulas enfiando absorventes Kotex entre as pernas & dentro de minutos o sangue transbordaria deles Eu estava morrendo de medo de manchar minha saia do conjunto de alfaiataria em lã brilhosa *& o que eu faria nesse caso* & uma dor aguda no ânus que eu não conseguia compreender

Quando enfim consegui deixar meu esconderijo & ir para o teste em outro prédio eu estava 20 minutos atrasada & arfando de terror & antes que pudesse

falar, surpresa de ser informada que eu não teria de fazer o teste afinal de contas para *Torrentes de ódio* nem mesmo ler em voz alta as poucas frases da amiga de June Haver Eu sussurrei que não estava entendendo & o diretor de elenco disse com um dar de ombros *Você está dentro... Você foi escolhida. Se seu nome é Norma Jeane Baker.* Gaguejei que sim este é meu nome mas eu não conseguia entender & ele repetiu me mostrando sua prancheta *Você está dentro* & me falou para pegar um roteiro & voltar às sete da manhã do dia seguinte Eu estava encarando aquele desconhecido, o portador de tal mensagem *Eu estou no f-filme? Quer dizer que estou no f-filme? Meu primeiro f-f-filme? Estou no elenco, estou DENTRO?* & o choque & a alegria tomaram conta de mim, explodi em lágrimas envergonhando o diretor de elenco e seus assistentes

Através do rugido em meus ouvidos como o som de uma queda d'água ouvi parabéns Eu estava tentando andar & quase desmaiei dentro das roupas eu sangrava & tudo parecia distante meu corpo dormente & distante em um toalete troquei o Kotex encharcado de sangue que parecia errado para mim em um momento tão feliz & e as cólicas latejantes no ventre & lágrimas quentes escorrendo pelo rosto A essa altura havia esquecido do sr. Z & não me lembraria muito daquela visita exceto por vislumbres alguns dos pássaros do AVIÁRIO seus olhos cravados nos meus & suas canções taciturnas ainda que até essas eu fosse deixar de fora o rugido de grande alegria em meus ouvidos como tinha ouvido depois do casamento, quando bebi espumante *Estou tão feliz, não consigo aguentar tanta felicidade!*

Eu estava atordoada pretendendo ligar pro sr. Shinn pra lhe informar essa notícia & deveria ter imagino que o sr. Shinn já sabia & na verdade estava no Estúdio já se encontrando com o produtor executivo do filme vieram me chamar então pra comparecer imediatamente ao escritório do sr. X & quando cheguei lá havia o sr. X & o sr. Shinn já experimentando nomes novos pra mim "Norma Jeane" é nome de caipira, nome de gente do interior, disseram "Norma Jeane" não tinha glamour ou apelo Eu fiquei magoada querendo explicar que minha mãe havia escolhido os nomes por causa de Norma Talmadge & Jean Harlow ainda assim é claro eu não podia pois o sr. Shinn me fuzilaria com os olhos para que eu me calasse Os homens me ignoraram falando honestamente entre si como homens fazem como se eu não estivesse ali & eu me dei conta de que ali estava a voz misteriosa de meu sonho a voz de presságios & premonições na verdade duas vozes, vozes de homens falando não para mim mas de mim um dos assistentes de sr. X lhe dera uma lista de nomes femininos & ele & o sr. Shinn estavam trocando ideias

Moira Mona Mignon Marilyn Mavis Miriam Mina

& o sobrenome seria "Miller" Eu me chateei que não me consultaram pois
lá estava eu, agora sentada entre eles ainda que praticamente invisível
Eu me ressentia de ser tratada como uma criança & pensei em Debra Mae que
havia sido nomeada contra a própria vontade & Eu não gostava do nome
"Marilyn" houve uma matrona no Lar com aquele nome, odiosa comigo
& "Miller" não era um nome glamouroso coisa nenhuma Por que seria
melhor do que "Baker", que eles não considerariam? Tentei explicar a eles
que gostaria de ficar com "Norma" ao menos era o nome com o qual eu
tinha crescido & sempre seria meu nome mas eles se negaram a ouvir

Marilyn Miller Moira Miller Mignon Miller

querendo o som "MMMMM" eles pronunciavam como se experimentassem
vinho na boca & duvidassem da qualidade & de súbito o sr. Shinn deu
um tapa na testa dizendo que Marilyn Miller já é o nome de uma atriz, que estava
na Broadway & o sr. X xingou pois estava perdendo a paciência & rápi-
do eu disse e se fosse "Norma Miller" & os homens continuavam não ouvindo
Eu estava implorando e disse que o sobrenome de minha avó era "Monroe" &
o sr. X estalou os dedos como se tivesse acabado de pensar nisso por conta própria
& o sr. Shinn & ele pronunciaram em uníssono como em um filme

Mari-lyn Mon-roe

saboreando o som murmurante

MARI-LYN MON-ROE

& diversas vezes de novo & riram & se parabenizaram & a mim &
fim de história!

MARILYN MONROE

seria meu nome cinematográfico & apareceria nos créditos em *Torrentes de ódio*
Agora você é uma verdadeira *jovem vedete* o sr. Shinn disse com uma piscadela

Eu estava tão feliz que o beijei & o sr. X & qualquer um por perto
& estavam todos felizes por mim ME PARABENIZANDO

Set de 1947 todos os sonhos de Norma Jeane Baker realizados & todas as esperanças de todas as garotas órfãs espiando do teto do orfanato a torre da RKO & luzes de Hollywood a quilômetros de distância

Para celebrar o sr. Shinn queria levar MARILYN MONROE pra jantar naquela noite & dançar (embora aquele gnomo de homem mal chegasse ao meu ombro) & rápido eu disse a ele obrigada sr. Shinn mas não estou bem esta alegria me deixou tonta & enjoada & quero ficar sozinha & esta era a mais pura verdade Eu cambaleei & caí & dormi no sofá de um dos estúdios de som & acordei no fim da tarde & deixei o lugar sem ser vista & peguei o bonde na esquina de sempre sorrindo pra mim mesma dizendo pra mim mesma que sou uma *jovem vedete* Eu sou MARILYN MONROE enquanto o bonde andava & balançava minha mente vagava como pássaros assustados pelo céu & era um céu manchado com um vermelho flamejante as chamas nas montanhas & cânions soprados pelos ventos de Santa Ana & aquele cheiro de açúcar queimando, cabelo queimando & cinzas vinham soprando pra dentro de nossas narinas & Mãe fugiu comigo no Nash dirigindo rumo ao norte rumo aos incêndios até ser parada pelas barricadas da POLÍCIA DE L.A. mas eu não pensaria nisso de tanto tempo atrás nem mesmo no AVIÁRIO naquela manhã & no homem que me havia levado lá Eu disse a mim mesma *Minha vida nova! Minha vida nova começou! Começou hoje!* Disse a mim mesma *Só agora está começando, tenho 21 anos & sou MARILYN MONROE* & um homem falou comigo no bonde como homens fazem com frequência perguntando se eu estava chateada com algo se ele poderia ajudar Eu disse a ele com licença eu preciso descer este é meu ponto & com pressa desci do bonde na verdade eu havia pensado que fosse meu ponto na Vine mas estava confusa, a dor aguda entre os olhos e no baixo ventre na calçada, fiquei parada oscilando & aturdida olhando para um lado e depois para outro em algum lugar em L.A. talvez a oeste de Hollywood ainda que sem reconhecer meus arredores & subitamente sem saber *Para que lado fica a minha casa?*

A mulher

1949-1953

A beleza não tem propósito óbvio; tampouco serve a qualquer necessidade cultural. Ainda assim, a civilização não se salvaria sem ela.

Sigmund Freud,
— De *O mal-estar na civilização*

O Príncipe Sombrio

O poder do ator é sua encarnação do medo dos fantasmas.

— *O manual prático para o ator e sua vida*

Acho que nunca acreditei que eu merecia viver. Como os outros acham. Eu precisava justificar minha vida o tempo todo. Eu precisava de sua permissão.

Era uma estação de clima nenhum. Cedo demais no verão para os ventos de Santa Ana, mas o ar seco do deserto já tinha gosto de areia e fogo. De olhos fechados, através das pálpebras, viam-se as chamas dançando. No sono, dava para ouvir os ratos se atropelando para fugir de Los Angeles e suas construções alucinadas e contínuas. Nos cânions ao norte da cidade, os uivos lamuriosos dos coiotes. Não houvera chuva alguma por semanas ainda que o dia seguisse nublado com uma luz pálida e brilhante como o interior de um olho cego. Naquela noite, acima do El Canyon Drive, o céu clareou rapidamente, revelando uma lua em forma de foice, avermelhada e úmida como uma membrana viva.

Não quero nada de você, eu juro! Só queria dizer que... Você deveria me conhecer, eu acho. Sua filha.

Naquela noite no começo de junho, a garota loira estava sentada em um Jaguar emprestado na lateral da El Cayon Drive, esperando. Estava sozinha e parecia não estar fumando nem bebendo. Muito menos ouvindo alguma rádio. O Jaguar estava estacionado perto do fim de uma rua estreita coberta de brita, onde havia uma propriedade como uma fortaleza, de estilo vagamente oriental, cercada por um muro de pedra portuguesa de três metros de altura e protegida por um portão de ferro forjado. Havia até uma pequena guarita, mas ninguém estava trabalhando naquele momento. Em um patamar rebaixado, holofotes inundavam as propriedades e sons de risos e vozes subiam como música pelo calor da noite, mas aquela propriedade, no topo da El Cayon, estava quase toda às escuras. Ao redor do

muro alto não havia palmeiras, mas ciprestes italianos, revirados pelo vento em formas bizarras esculpidas.

Não tenho prova alguma. Não preciso de prova alguma. Paternidade é uma questão de alma. Eu só queria ver seu rosto, Pai.

Um nome havia sido dado à garota loira. Jogado nela com o descuido de uma moeda jogada nas mãos de um pedinte. Ansiosa como qualquer mendigo, sem questionar, ela o agarrou. Um nome! O nome dele! Um homem que possivelmente havia sido o amante de sua mãe em 1925.

Possivelmente...? Provavelmente.

Encontrara o nome entre os detritos do passado que ela estivera revirando. Também como um mendigo ela revirava detritos, até lixo, à procura de tesouros.

Mais cedo naquela noite, em uma festa na piscina em Bel Air, ela havia pedido por favor será que poderia pegar um carro emprestado? — e muitos homens disputaram para oferecer-lhe as chaves, e logo ela estava correndo descalça, indo embora. Se o Jaguar ficasse desaparecido por horas demais, o "empréstimo" seria relatado à polícia de Beverly Hills, mas isso não aconteceria, pois a garota loira não estava bêbada e não estava sob efeito de drogas e seu desespero fora disfarçado com muita astúcia.

Por quê? Eu não sei por quê, talvez só para um aperto de mãos, um olá e um adeus se assim você quiser. Eu tenho minha própria vida, é claro. Não vou perder algo que de fato já seja meu.

A garota loira no Jaguar poderia ter ficado ali esperando a noite inteira se não fosse por um segurança particular em um carro não identificado subindo El Cayon para investigar. Alguém na mansão semiescurecida no topo da colina deveria tê-la denunciado. O guarda usava um uniforme escuro e segurava uma lanterna, que apontou grosseiramente para o rosto da garota. Era uma cena de filme! Mas sem nenhuma trilha sonora para sugerir que o espectador deveria ficar ansioso, apreensivo, ou achar graça. As falas do guarda foram ditas sem emoção, sem oferecer também nenhuma deixa:

— Senhorita? Algum assunto a tratar aqui? Esta é uma via privada.

A garota piscou rápido como se para conter as lágrimas (mas ela não tinha mais uma lágrima sequer) e sussurrou:

— Nada. Sinto muito, senhor. — Sua educação e modos infantis desarmaram o policial imediatamente. E ele já tinha visto seu rosto. *Aquele rosto! Eu sabia que ela só podia ser alguém, que eu a conhecia de algum lugar. Mas quem?* Ele disse, vacilante, coçando o queixo com barba por fazer:

• 250 •

— Bem. Se não mora por aqui é melhor dar meia-volta e ir para casa, senhorita. Os moradores daqui não são qualquer um. Você é jovem demais para... — a voz dele foi morrendo, apenas de ter terminado tudo que tinha a dizer para ela.

A garota loira disse, ligando o carro emprestado:

— Não, não sou jovem.

Era a véspera de seu vigésimo terceiro aniversário.

"Miss *Golden Dreams*" 1949

— Não me transforme em piada, Otto. Eu imploro.

Ele riu. Estava adorando. Era vingança, e sabemos que a vingança é doce. Ele estivera esperando Norma Jeane voltar se arrastando para ele. Estivera esperando para fotografá-la nua desde a primeira hora que a viu no macacão sujo encolhida atrás das fuselagens com uma lata de óleo nas mãos. Como se pudesse se esconder *dele*.

Do olho da câmera de Otto Öse, como o próprio olho da Morte, *ninguém se esconde*.

Quantas mulheres em sua vida Otto Öse havia desnudado de roupas e pretensões e "dignidade", e cada uma havia jurado de início *Nunca!* como esta garota, imaginando-se superior ao próprio destino, tinha jurado *Nunca, nunca farei, ah, nunca!*

Como se ela fosse virgem. De alma.

Como se fosse inviolável. Em um capitalismo de consumo onde não há corpo algum, alma alguma, que seja inviolável.

Como se a distinção entre *pin-up* e *nu* fosse tudo a que ela pudesse se apegar, por amor-próprio.

— Mais cedo ou mais tarde, baby. Você vai vir para *mim*.

Ainda assim ela recusaria as ofertas enquanto tivesse alguma esperança de carreira no cinema. Quando fora um rosto novo na cena. Descoberta *dele*. Em cada revista feminina e algumas maiores de circulação nacional e uns poucos jornais periódicos de alto nível como *U.S. Camera*. Trabalho *dele*. Somente graças a Otto Öse que ela assinou como cliente de I.E. Shinn, um dos melhores agentes de Hollywood. E foi contratada pelo Estúdio para o elenco de uma "comédia com caipiras" insípida com Jane Haver e um par de mulas iguais e seus quatro minutos de filmagem cruelmente reduzidos a meros segundos na edição, e esses segundos revelando a futura vedete loira "Marilyn Monroe" bem ao longe, em um barco a remo com June Haver, de forma que ninguém, talvez nem a própria Norma Jeane Baker, a teria reconhecido.

Foi essa a estreia cinematográfica de "Marilyn Monroe": *Torrentes de ódio*, de 1948. Isso fazia mais de um ano. Desde então, ela havia sido chamada para dois ou três filmes de baixo orçamento e baixa qualidade no Estúdio em fugazes papéis menores que acabavam se revelando piadas visuais envolvendo loiras burras de belas curvas. (No filme mais bronco, "Marilyn Monroe" se afasta, com um andar provocante, de Groucho Marx, que olha para seu traseiro de forma lasciva). Então de forma grosseira ela havia sido dispensada pelo Estúdio. O contrato não fora renovado por mais um ano.

"Marilyn Monroe" em alguns poucos meses havia se tornado uma ninguém.

Correu um rumor pela cidade (falso, Otto sabia, mas o mero fato de existir com tenacidade cruel era um sinal ameaçador) que, em desespero de avançar a carreira como tantas outras aspirantes a vedetes, ela havia dormido com produtores no Estúdio, inclusive o notório mulherengo sr. Z e um diretor influente cuja influência ela não conseguira trazer para sua causa. Era dito que "Marilyn Monroe" havia dormido com seu agente anão I.E. Shinn e com certos amigos de Hollywood a quem ele devia favores. O boato era que "Marilyn Monroe" fizera ao menos um aborto e provavelmente mais de um. (Otto achou graça ao descobrir que em uma versão da fofoca ele não apenas havia organizado a operação ilegal com um médico de Santa Mônica, como ele próprio era o pai. Como se Otto Öse, de todos os homens, pudesse ser tão descuidado com seu esperma!)

Por três anos, Norma Jeane havia recusado educadamente as ofertas de ensaios nus de Otto. De *Yank, Peek, Swank, Sir!* e muitas outras por muito mais dinheiro do que ela estaria recebendo no momento da Ace Hollywood Calendários: meros cinquenta dólares. (Otto receberia novecentos pelo ensaio, e ele ficaria com os negativos, mas não precisava dizer isso a Norma Jeane.) Ela havia atrasado o aluguel agora que não morava mais no Studio Club, com as despesas subsidiadas, mas em um quarto mobiliado em West Hollywood; ela tivera de comprar um carro de segunda mão para se locomover por Los Angeles, e o veículo teve a posse reintegrada pelo atraso no pagamento, de cinquenta dólares, justo naquela semana. A Agência Preene estava perto de dispensá-la porque o Estúdio a havia dispensado. Otto não havia ligado para Norma Jeane em meses, esperando que ela ligasse para ele. Por que raios ele deveria ligar para *ela*? Ele não precisava *dela*. Havia um oceano de garotas no sul da Califórnia.

Então em uma manhã o telefone tocou no estúdio de Otto, e era Norma Jeane. O coração dele saltou com uma emoção indescritível: empolgação, gratificação, vingança. A voz dela estava ofegante e incerta.

— Otto? O-olá! É N-Norma Jeane. Posso ir até aí? Tem algum... trabalho para mim? Eu estava i-imaginando que...

Otto deu uma resposta arrastada:

— *Baby*, não tenho certeza. Vou dar uns telefonemas. L.A. está florescendo com uma nova leva de garotas este ano. Estou no meio de um ensaio neste exato momento; posso ligar mais tarde?

Ele havia desligado se regozijando e mais tarde naquele dia começou a se sentir culpado, com um prazer estranho na culpa, pois Norma Jeane era uma garota doce e decente que havia lhe rendido um bom dinheiro vestindo blusinhas e shorts e suéteres apertados e vestes de banho; ela poderia gerar dinheiro para ele nua, por que não?

Eu não era uma vagabunda nem uma vadia. Ainda assim, havia o desejo de me perceber como tal. Pois eu não poderia ser vendida de outra forma, creio eu. E eu via que precisava ser vendida. Pois então eu seria desejada e seria amada.

Ele estava dizendo a ela:

— Cinquenta pratas, *baby*.

— Só... cinquenta?

Ela havia imaginado cem. Até mais.

— Só.

— Eu achei, uma vez... você d-disse...

— Eu sei. Talvez possamos conseguir mais depois. Para um ensaio de revista. Mas neste momento a única oferta que temos é da Ace Hollywood Calendários. É pegar ou largar.

Uma pausa longa. E se Norma Jeane caísse no choro? Ela vivia chorando ultimamente. Não conseguia lembrar se Gladys havia chorado uma vez que fosse. E sentia pavor do escárnio do fotógrafo. E os olhos ficariam vermelhos e inchados e o ensaio teria que ser adiado para outro dia, e ela precisava do dinheiro naquele momento.

— Bem. Tudo certo.

Otto tinha o formulário de autorização pronto. Norma Jeane imaginava que era porque se ele esperasse para depois do ensaio, ela poderia ter mudado de ideia por vergonha ou constrangimento ou raiva, e ele ficaria sem sua parte. Assinou rápido.

— "Mona Monroe". E quem é essa?

— Eu, neste momento.

Otto riu.

— Não é um grande disfarce.

— *Eu* não vou estar em um grande disfarce.

Tirou as roupas com dedos lentos e atrapalhados atrás do biombo chinês roto, onde em outras ocasiões ela havia vestido figurinos *pin-up*. Uma faixa de sol fil-

trada pela janela suja. Não havia cabides para as roupas que mantinha recém-
-lavadas e passadas: blusa branca de mangas bufantes e saia rodada azul-marinho.
Tirou as roupas e se levantou enfim nua, exceto pelas sandálias brancas com salto
médio. Tirou sua dignidade. Não que restasse muita. Cada hora de cada dia desde
que as notícias terríveis vieram do Estúdio, uma voz zombava *Fracassada! Fracas-
sada! Por que você não morre? Por que ainda está viva?* Para esta voz, que ela não
conseguia reconhecer exatamente, ela não tinha resposta. Não havia se dado con-
ta de quanto "Marilyn Monroe" significava para ela. Não havia gostado do nome,
inventado, confeccionado, assim como não gostava do cabelo loiro artificial e das
roupas e dos maneirismos de boneca de porcelana de "Marilyn Monroe" (me-
dindo os passos em saias lápis justas marcando a própria fenda de suas nádegas,
balançando os seios como uma pessoa gesticularia com as mãos) nem dos papéis
escalados para ela pelos executivos do Estúdio, mas havia esperado, com incenti-
vo do sr. Shinn, que em um dia não muito distante seria escalada para um papel
sério e faria uma estreia de verdade na tela. Como Jennifer Jones em *A Canção de
Bernadette*. Como Olivia de Havilland em *Na Cova da Serpente*. Jane Wyman no
papel de uma surda-muda em *Belinda*! Norma Jeane se convenceu de que poderia
atuar em papéis como esses. "Se eles me dessem *uma* chance."

Ela nunca havia falado a Gladys sobre a mudança de nome. Imaginava
que, quando *Torrentes de ódio* estreasse, ela levaria Gladys para a *première* no
Grauman's Egyptian Theatre, e Gladys ficaria surpresa e empolgada e orgulhosa
de ver a filha na tela, em um papel, não importando quão pequeno fosse; e na
conclusão do filme ela explicaria que "Marilyn Monroe" nos créditos era *ela*. Que
a mudança de nome não tinha sido ideia sua, mas ao menos ela conseguira usar
o nome "Monroe", que era, na verdade, o nome de solteira de Gladys. Mas o papel
no filme idiota havia sido cortado para poucos segundos e não havia motivo para
se orgulhar. *Sem orgulho não posso ir à Mãe. Não posso esperar a bênção dela sem
orgulho.*

Se seu pai a conhecesse como "Marilyn Monroe", ele teria se enojado também.
Pois não havia orgulho em "Marilyn Monroe"... ainda.

Otto Öse estava preparando o ensaio fotográfico, falando com Norma Jeane
em uma voz ágil e empolgada. Planos para outros ensaios "artísticos" depois des-
se. Pois sempre havia demanda para... bem, fotos "de especialidade". Norma Jeane
ouvia entorpecida como se de longe. Exceto pela sua câmera, Otto Öse tendia a
ser letárgico e taciturno; com a câmera, ele parecia ganhar vida. Pueril e engraça-
do. Ela havia aprendido a não se ofender com suas piadas. Norma Jeane ficou tí-
mida com Otto, já que não se viam havia meses, e depois de uma separação esqui-
sita. (Ela havia lhe contado coisas demais. Sobre se sentir solitária e ansiosa com

• 255 •

a carreira e pensar nele... "um bocado". Não acreditava que havia dito isso. Era exatamente a coisa errada para dizer a Otto Öse, e ela sabia disso. Ele não havia respondido de início, deu as costas para ela, fumando o cigarro fedorento, e enfim murmurou: "Norma Jeane, por favor... Eu não quero que você se machuque". A pálpebra esquerda estava trêmula e a boca carrancuda como a de um garoto. Ele havia ficado em silêncio por tanto tempo depois disso que ela sabia que havia cometido uma gafe irremediável.) Agora ela estava em pé atrás do biombo chinês caindo aos pedaços, tremendo no calor abafado. Havia jurado nunca posar nua porque era *cruzar a linha* e, uma vez que se *cruzava a linha,* era como aceitar dinheiro de um homem por sexo. Não tinha volta. Havia na transação algo sujo da mesma natureza de uma sujeira literal, imundície. Ela era obsessiva com limpeza. Unhas das mãos, dos pés. *Eu nunca serei como Mãe: nunca!* No estúdio de cinema ela às vezes tomava banhos depois da aula de interpretação se estivesse perspirando durante uma cena. Foi Orson Welles quem disse "Um ator ou sua ou não é um ator"? Mas nenhuma atriz quer ficar fedorenta! No Studio Club, Norma Jeane era uma das garotas que gostava de ficar submersa em um banho quente pelo máximo de tempo possível. Mas agora, em seu apartamento de mobilia barata, para o azar dela, não tinha banheira ou chuveiro e tinha que se lavar desajeitadamente em uma pia pequena. Ela quase havia aceitado um convite para passar um fim de semana com um produtor que morava em Malibu porque desejava o luxo de uma banheira. O produtor era amigo de um amigo do sr. Shinn. Um dos muitos "produtores" em Hollywood. Um homem rico, que dera a Linda Darnell sua primeira oportunidade. Na verdade, Jane Wyman. Ou disso ele se vangloriava. Se Norma Jeane tivesse ficado com aquele homem, também teria *cruzado a linha.*

Ela não queria dinheiro, ela queria trabalho. Ela recusou o produtor e agora estava nua no estúdio amontoado de Otto Öse, que tinha cheiro de moedas de cobre fechadas em uma mão suada. Sob seus pés havia sujeira, poeira e cascas dessecadas de insetos que ela acreditava reconhecer da última vez que estivera lá meses antes. *Quando jurei que nunca voltaria. Nunca!*

Ela não conseguia interpretar os olhares que o fotógrafo lhe lançava: será que ele estava atraído por ela ou a odiava? O sr. Shinn disse que Otto era judeu, e Norma Jeane nunca conhecera nenhum judeu. Desde Hitler e os campos de concentração e as fotos de Buchenwald, Auschwitz e Dachau que ela havia encarado na *Life* por muitos minutos atordoados, ela havia ficado fascinada por judeus, pelo judaísmo. Gladys não havia dito que os judeus eram um povo escolhido, um povo antigo e predestinado? Norma Jeane havia lido a respeito da religião que não busca converter e da questão da "raça" — que mistério, "raça"! As origens das "raças" humanas — um mistério. Só se nascia judeu com uma mãe judia. Seria uma

bênção ou uma maldição ser "escolhido"? — Norma Jeane gostaria de perguntar a um judeu. Mas a pergunta era ingênua, e depois do horror dos campos de concentração ela certamente seria mal interpretada. Nos olhos encovados e escurecidos de Otto Öse ela via uma alma, uma profundidade e uma história que faltava em seus próprios olhos, que eram de um azul-claro impressionante. *Sou apenas uma americana. Superficial. Não há nada dentro de mim, na verdade.*

Otto Öse era diferente de qualquer homem que Norma Jeane conhecesse. Não apenas por ser talentoso e excêntrico. Em certo sentido, ele não era um *homem*. Não era definido por sua *masculinidade*. Sua sexualidade era um mistério para ela. Ele não parecia gostar de mulheres por princípio. A própria Norma Jeane não teria gostado da maioria das mulheres por princípio, se fosse um homem. Assim ela pensava. Ainda que por muito tempo ela tentara acreditar que Otto Öse poderia diferenciá-la de outras mulheres e *amá-la*. Poderia sentir pena dela e *amá-la*. Afinal, ele não olhava para ela com ternura às vezes, e sempre com intensidade, pelo olhar de sua câmera? E depois espalhando folhas de contato e imagens de Norma Jeane, ou da Norma Jeane que ele havia fotografado em suas vestes de *pin-up,* ele murmuraria: "Meu Deus. Olhe só para isso. *Que coisa linda".* Mas ele falava das fotos, não de Norma Jeane.

Nua, exceto pelos sapatos. *Por que estou fazendo isto? Estou cometendo um erro.* Ela procurou desesperadamente um robe para se cobrir. Não há sempre um robe para uma modelo nua? Ela mesma teria trazido um. Com timidez, ela espiou de trás do biombo. Seu coração batia forte em pavor e um tipo curioso de elação. Se ele a olhasse nua, ele não a desejaria? Amaria? Ela o observou, de costas para ela, em uma camiseta preta larga, calças de trabalho que revelavam a estreiteza dolorosa de seus quadris, sapatos de lona manchados. Nenhuma das modelos na Preene ou das jovens atrizes no Estúdio que conheciam Otto Öse sabiam, no fundo, qualquer coisa sobre ele. A reputação era de trabalho preciso, frequentemente exaustivo. "Mas vale a pena, com Otto. Ele nunca perde tempo." Sua vida privada era um mistério. "Você não consegue nem imaginar que Otto é um *veado*." Norma Jeane viu que o cabelo de Otto estava ficando grisalho e afinando no topo da longa cabeça estreita. Seu rosto de perfil mais parecia o de um falcão do que Norma Jeane se lembrava. Ele parecia tão *faminto*, tão *predatório*. Ela conseguiria imaginá-lo planando e mergulhando caçando presas assustadas. Lá estava ele montando um grande tecido de veludo carmesim contra um fundo frágil de papelão; ele não havia notado Norma Jeane olhando. Ele assobiava, murmurava para si mesmo, ria. Ele se virou para olhar de soslaio para o fundo do estúdio, onde no meio da bagunça havia peças de mobília desgastadas: uma mesa de cozinha cromada e cadeiras com camadas de sujeira, uma chapa

• 257 •

elétrica, um bule de café, xícaras. Havia seções de dois metros de compensado e quadros de cortiça em que ele havia prendido dúzias de folhas de contatos e fotos, algumas amareladas pelo tempo. Por perto havia um banheiro imundo com apenas uma tira de juta esfarrapada fazendo as vezes de porta. Norma Jeane tinha pavor de ter de usar esse banheiro e o evitou sempre que pôde. Agora tinha a impressão de ver um movimento sombrio atrás do pano — será que havia alguém ali dentro? *Ele trouxe alguém para me espiar!* A ideia era louca e absurda. Otto não era assim. Otto sentia desprezo por *cafetões*.

— Pronta, baby? Não está tímida, está? — Otto lançou para Norma Jeane um pedaço de tecido fino amassado, uma cortina no passado. Ela o enrolou no corpo, agradecida. — Estou usando veludo amassado para um efeito de caixa de chocolates. Você é um docinho delicioso o suficiente para devorar. — Otto falava com casualidade, como se a situação fosse familiar para os dois. Ele se distraiu com a montagem do tripé, carregando e ajustando a câmera. Nem sequer levantou o olhar quando Norma Jeane se aproximou, devagar, entorpecida, como uma garota num sonho. O tecido de veludo carmesim estava bastante desfiado nas bordas, mas a cor ainda era vívida, pulsante. Otto havia arrumado o tecido para que a bainha não aparecesse na foto, e o banquinho baixo em que Norma Jeane se sentaria, emoldurada pela cor vibrante, estava escondido pelo tecido.

— Otto, eu posso usar o b-banheiro? Só para...

— Não. O banheiro está quebrado.

— Só para lavar meu...

— Não. Vamos começar com "Miss *Golden Dreams*". A Miss *Sonhos Dourados*.

— É isso que eu devo *ser*?

Otto não estava olhando para Norma Jeane nem naquele momento. Por delicadeza, talvez, ou uma preocupação de que a garota pudesse entrar em pânico e fugir. Envolta na cortina suja, ela se aproximou da beira do cenário e as luzes quase cegantes sempre intimidadoras. Apenas quando ela pisou hesitante no tecido foi que Otto a olhou e disse com brusquidão:

— Sapatos? Você está de sapatos? Pode tirar.

— Eu n-não posso usar meus sapatos? O piso está tão sujo.

— Não seja idiota. Você já viu algum nu de *sapatos*?

Otto riu de escárnio. Norma Jeane sentiu o rosto queimar. Como ela era carnuda, os seios dos quais ela normalmente se orgulhava, as coxas e nádegas! A nudez macia suavemente saltitante era como uma terceira pessoa no recinto com eles, uma intromissão esquisita.

— É que parece... meus pés... eles parecem mais n-nus de alguma forma do que... — Norma Jeane riu, não do jeito que a haviam treinado no Estúdio, mas

naquele seu antigo guincho assustado, como um rato sendo morto. — Você poderia p-prometer não... mostrar a parte de baixo? As solas? Dos meus pés? Otto, por favor!

Por que de repente aquilo era tão importante? As solas dos pés?

Desprotegida e vulnerável e exposta. Ela não conseguiria aguentar pensar em homens encarando-a com libido, e a prova de sua impotência animal seus pálidos pés nus. Ela se lembrou da última sessão de fotos deles, um ensaio *pin-up* para a *Sir!* em que Norma Jeane usou uma camisa de gola V de cetim vermelho, shorts brancos curtos e sapatos de salto alto vermelhos acetinados, Otto havia dito a ela que suas coxas eram "desproporcionais" em relação à bunda: musculosas demais. E ele não gostava das sardas que eram como "pequenas formigas pretas" em suas costas e braços e as fez cobri-las com maquiagem e base.

— Vamos lá, baby. Tire *tudo*.

Norma Jeane tirou os sapatos com chutinhos para cima e deixou a cortina fina cair ao chão. Seu corpo formigava, uma vez nua na presença desse homem, que era tanto seu amigo quanto um estranho completo. Ela tomou seu lugar entre o veludo amassado, sentada no banquinho baixo com as pernas cruzadas, muito apertadas, viradas para um lado. Otto havia arrumado o tecido para que quem visse a foto não soubesse com certeza se a modelo estava sentada ou deitada. Nada deveria aparecer além do campo de carmesim vivo e o corpo nu da modelo, como uma ilusão de ótica em que as dimensões e distâncias não são claras.

— Você n-não vai, vai? Mostrar a sola dos meus...

Otto disse com irritação:

— Que raios você está tagarelando aí? Estou tentando me concentrar e você está me dando nos nervos.

— Eu nunca posei pelada. Eu...

— Pelada não, queridinha... um *nu*. Não é uma coisa baixa, é *arte*. Há uma distinção crucial.

Norma Jeane, irritada pelo tom de Otto, tentou brincar com sua voz ingênua como tinha sido treinada no Estúdio.

— Como ensaio fotográfico... Não *pornográfico*. É isso?

Ela havia começado a dar uma risada aguda. Otto conhecia os sinais de perigo.

— Norma Jeane, relaxe. Calma. Vai ser um ensaio estilo caixa de chocolates, como eu disse. Descruze os braços, você acha que Otto Öse já não viu um monte de tetas? As suas são incríveis. E descruze as pernas. Nós não vamos fazer um ensaio frontal, não vamos nem mesmo pegar pelo pubiano, nós não poderíamos enviar pelos correios dos Estados Unidos, e isso anularia o que queremos fazer. Certo?

Norma Jeane estava tentando explicar algo confuso sobre seus pés, as solas dos pés, como seriam, vistos *de baixo*. Mas sentia a língua grossa e dormente. A fala estava difícil, como respirar sob a água. Ela estava ciente de alguém observando dos fundos do estúdio. E lá havia a janela imunda voltada para o Hollywood Boulevard, alguém poderia estar vendo daquela janela, espiando por cima do peitoril. Gladys não quisera que eles olhassem para Norma Jeane, mas eles haviam erguido o cobertor e olharam. Era impossível segurá-los.

Otto disse com paciência:

— Você já pousou para mim neste estúdio diversas vezes. E na praia. Que diferença faz uma blusinha do tamanho de um lenço de mão? Um traje de banho? Você se insinua mais mostrando o rabo em um short ou em um jeans do que faz nua, e sabe disso. Não finja ser mais burra do que é.

Norma Jeane conseguiu falar:

— Não me transforme em piada, Otto. Eu imploro.

Otto disse com desdém:

— Você já é uma piada! O corpo feminino *é* uma piada. Toda essa... *fecundidade*. Esta... *beleza*. O objetivo é enlouquecer homens para copular e reproduzir a espécie como um louva-deus que tem a cabeça devorada pelas parceiras sexuais, e o que *é* a espécie? Depois dos nazistas, e a colaboração americana no genocídio judeu, 99% da humanidade não merece viver.

Norma Jeane estremeceu sob o ataque de Otto. No passado ele havia feito observações, em parte jocosas, em parte sérias, a respeito da inutilidade da humanidade, mas esta era a primeira vez que ele havia mencionado os nazistas e suas vítimas. Norma Jeane protestou:

— C-colaboração americana? Como assim, Otto? Eu achei que tínhamos s-salvado...

— Nós "salvamos" os sobreviventes dos campos de concentração porque era uma boa propaganda, mas não evitamos seis milhões de mortes. A política dos Estados Unidos, e me refiro ao FDR, era rejeitar refugiados judeus e enviar todos de volta para câmaras a gás. Não olhe para mim desse jeito, este não é um de seus filmes imbecis. Os Estados Unidos é um estado fascista pós-guerra crescendo (agora que os fascistas autodeclarados foram derrotados), e o Comitê de Atividades Antiamericanas é a Gestapo deles, e garotas como você são porções libidinosas de chocolate para quem quer que tenha grana para comprar... Então não fale sobre o que não entende.

Otto sorria seu sorriso brilhante e enorme de caveira. Norma Jeane sorria com ansiedade para acalmá-lo. Ele já lhe dera diversas vezes o jornal do Partido Comu-

nista dos Estados Unidos, o *Daily Worker*, e panfletos impressos porcamente publicados pelo Partido Progressista e o Comitê Americano para a Proteção dos Nascidos no Exterior e outras organizações. Ela os havia lido, ou tentado. Como desejava *saber*. Ainda assim, se perguntasse a Otto sobre marxismo, socialismo, comunismo, "materialismo dialético", "desmanche do estado", ele a cortava com um dar de ombros desdenhoso. Porque o fato era (talvez) que Otto Öse tampouco acreditava na "religiosidade ingênua" do marxismo. Comunismo tinha sido um "erro trágico de leitura" da alma humana. Ou possivelmente um "erro de interpretação" da trágica alma humana.

— Baby, pelo amor de Deus, só fique sexy. Este é seu talento, e Deus sabe que é um dos raros. Vale cada moedinha dos cinquenta dólares do cachê.

Norma Jeane riu. Talvez ela fosse apenas um pedaço de chocolate. *Belo pedaço de rabo*, como tinha entreouvido alguém (George Raft?) comentar uma vez.

Havia conforto no desprezo do fotógrafo. Falava de padrões mais altos do que os dela próprios. Muito mais altos do que os de Bucky Glazer e mais altos ainda do que os do sr. Haring. Ela caiu em um sonho de olhos abertos, pensando nesses homens e em Warren Pirig, que conversava com ela apenas com os olhos, e havia o sr. Widdoes, que havia dado uma surra de revólver em um garoto com aquele ar de "deixar as coisas em ordem", que era uma prerrogativa masculina inevitável como a maré. Nos seus sonhos, às vezes Norma Jeane achava que Widdoes havia batido *nela*.

Ainda que seu próprio pai tivesse sido tão gentil! Nunca brigou com ela. Nunca a feriu. Abraçando e beijando sua bebezinha enquanto Mãe olhava com um sorriso. *Um dia voltarei a Los Angeles para reivindicar vocês.*

Otto Öse se lembraria dessa sessão de fotos por toda a vida. Essa sessão de fotos que seria sua marca na história.

Não que ele soubesse, na época. Só estava gostando do que fazia, e isso era raro. Na maior parte do tempo, ele odiava suas modelos. Ele odiava os corpos como peixes nus, os ansiosos olhos esperançosos. Se você pudesse passar uma fita nos olhos. Passar uma fita nas bocas de uma forma que, apesar de expostas, as bocas não pudessem falar. Mas Norma Jeane em seu transe nunca falava. Ele dificilmente precisava tocar nela, apenas com a ponta dos dedos, para posicioná-la.

Monroe era natural mesmo quando garota. Tinha cérebro, mas operava por instinto. Creio que ela conseguia se ver pelo olhar da câmera. Era mais poderosamente, mais totalmente, sexual para ela do que qualquer conexão humana.

Ele estava posando sua modelo ereta como a sereia na proa de um navio imaginário. Peitos nus, mamilos grandes como olhos. Norma Jeane parecia ignorante

às contorções que ele pedia que ela fizesse. Desde que ele murmurasse: "Ótimo. In-crí-vel. Sim, assim mesmo. Boa garota". Palavras que se murmuraria em um momento desses. Ele se aproximava perseguindo sua presa, mas ela não registrava alarme. A presa era tão completamente *dele*. Estranho, quando Norma Jeane Baker era claramente a mais inteligente de suas modelos. Até astuta, de uma forma que se esperaria apenas de um homem, uma apostadora disposta a arriscar X na esperança de ganhar Y, apesar de, na verdade, haver pouca esperança de ganhar Y e todas as possibilidades de perder X. *O problema dela não era que fosse uma loira burra, era que ela não era uma loira e não era burra.*

Isaac Shinn havia dito a Otto que foi um choque tão grande para Norma Jeane quando foi dispensada pelo Estúdio que ele temeu que ela pudesse fazer algo para se ferir. Otto riu em descrença. "Ela? Ela é a força vital. Ela é a Miss Vigor da Persistência." A que Shinn respondeu: "É o tipo mais perigoso de suicida, a pobre garota nem faz ideia disso. *Eu* faço". Otto ouviu. Ele sabia que Isaac Shinn, apesar de ser cheio de merda, nunca falava de forma sombria exceto quando falava da verdade. Otto disse que talvez fosse melhor que o Estúdio houvesse dispensado "Marilyn Monroe" (nome ridículo que ninguém levaria a sério); e então a garota poderia voltar a uma vida normal. Poderia terminar sua educação e arranjar um emprego estável e se casar de novo e começar uma família. Um final feliz. Shinn disse, chocado: "Não diga isso a ela, pelo amor de Deus! Ela não deveria desistir de uma carreira no cinema ainda. Ela tem um talento enorme e é deslumbrante e ainda jovem. Boto fé nela mesmo que aquele merda do Z não bote". Ao que Otto respondeu, com surpreendente honestidade: "Mas pelo próprio bem de Norma Jeane ela deveria sair desta merda. Não são apenas os estúdios, mas todo mundo entregando todo mundo, é um antro de 'subversivos' e espiões da polícia. Por que ela não percebe isso sozinha?". Shinn, que transpirava com facilidade, estava puxando a gola da camisa de seda branca. Ele era um anão com uma corcunda e uma cabeça maciça e uma personalidade que você definiria como fosforescente, brilhando no escuro. Uma figura controversa em Hollywood, mas respeitada em meados dos seus quarenta anos, fofocava-se que I.E. Shinn havia ganhado mais dinheiro apostando em cavalos do que como agente; ele fora um membro precoce do Comitê para Preservar Liberdades Individuais, uma organização com tendências à esquerda fundada em 1940, em resistência à legislação californiana, e um comitê conjunto de investigação em atividades antiamericanas. Então ele era corajoso e teimoso; Otto Öse, brevemente um membro do Partido Comunista até se desiludir, tinha que admirar isso. Os olhos de Shinn eram intensos em seus cílios grossos, dando a impressão de sofrimento interno em contraste com tiques

jocosos e cacoetes do rosto. Era unicamente feio como Otto Öse acreditava ele mesmo ser, em sua vaidade, unicamente feio. *Uma dupla. Irmãos gêmeos. Pigmaleões gêmeos. E Norma Jeane, nossa criação.* Otto teria gostado de fotografar em *chiaroscuro* dramático, *Cabeça de um judeu de Hollywood,* como um retrato de Rembrandt. Mas o dinheiro de Otto Öse vinha das garotas. Shinn havia dito, dando de ombros: "Ela acha que é burra demais. Ela acha que, porque gagueja às vezes, é quase uma retardada. Acredite em mim, Otto, ela está feliz. Ela vai ter uma carreira… Eu garanto".

Otto aproximou o tripé. Norma Jeane sorriu para cima, de forma reflexiva, como uma mulher poderia sorrir para um homem se aproximando para fazer amor.

— Ótimo, baby! Agora a pontinha da língua. Fique aí. — Ela obedeceu. Estava dormindo de olhos abertos. *Clique!* O próprio Otto havia entrado em transe. Ele havia fotografado muitos *nus,* mas nenhum como de Norma Jeane. Como se no ato de observá-la, ele a consumisse, ainda que ao mesmo tempo fosse consumido por ela. *Eu vivo em seus sonhos. Venha viver nos meus.* Posando contra o pano de fundo de veludo amassado, ela era uma bala deliciosa que você desejaria chupar sem parar. Por impulso, ele lhe dera um texto italiano do século XVI sobre anatomia com a recomendação críptica de memorizá-lo. Ela estava tão ansiosa! Ela queria… ora, tanto! *Ame-me. Você vai me amar? E me salvar.* Era difícil acreditar que esta moça no auge de sua juventude e beleza um dia poderia envelhecer, como Otto Öse notava a si próprio envelhecendo. Ele era magro como uma vareta, mas ainda assim sua carne lhe parecia flácida dentro das roupas largas. Sua cabeça era um crânio embrulhado com pele. Os nevos eram cabos apertados. Ele sorriu ao ver os dedos do pé de Norma Jeane se encolhendo sob ela em um gesto de modéstia infantil. Que fixação era essa, não querer que ele fotografasse a sola de seus pés? Ele teve uma ideia.

— Baby, vou tentar uma outra pose. Desça daí. — Sem hesitar, Norma Jeane obedeceu. Se ele tivesse desejado fotografá-la de frente, a pequena barriga arredondada brilhando de tão branca, na encruzilhada de suas pernas o triângulo de pelos pubianos loiro-escuros, que pareciam ter sido (com timidez, com malícia) aparados: ela havia ficado tão desinibida quanto uma criança pequena, ou uma criança cega. Uma dessas crianças imigrantes mexicanas malnutridas urinando na beira de um campo, mal se incomodando em se agachar, com a mesma inibição de um cachorro.

Em empolgação Otto reposicionou o tecido de veludo, estendendo-o agora no chão. Como um piquenique! Puxou uma escada coberta de teias de aranha de um canto do estúdio para que, inspirado, ele pudesse fotografar Norma Jeane de diversos pés de altura enquanto ela se deitava no chão.

— Baby, de barriga. Agora, de lado. Agora *a-lon-gue!* Você é uma grande gata, bem arisca, não é, baby? Uma linda gata enorme e suave. Vamos ouvir seu ronronar.

O efeito das palavras de Otto foi imediato e surpreendente. Norma Jeane obedecia a Otto sem questionamento, rindo do fundo da garganta. Ela poderia estar hipnotizada. Poderia ser uma jovem noiva sem habilidade em fazer amor, começando a apreciar o amor, o corpo respondendo por instinto. Nua no veludo amassado, estendendo, com luxúria, os braços, as pernas, a curva sinuosa das costas serpenteando até as nádegas enquanto Otto *clicava! clicava!* o obturador da câmera, encarando-a pelas lentes. Otto Öse, que se gabava de que nenhuma mulher, e certamente nenhuma modelo nua, poderia surpreendê-lo. Otto Öse, o qual a doença o havia tanto privado quanto curado de sua masculinidade. Nessa série de fotos, ele estava a diversos centímetros de distância de seu foco, equilibrado na escada, mirando para baixo, para que a foto impressa posicionasse a garota cercada pelo tecido de veludo, sem dominar seu espaço na pose do nu tradicional como em sua posição inicial ereta. Era uma diferença sutil, mas significativa. O sedutor nu ereto, encarando a audiência de forma sonhadora, é um convite para o amor sexual nos termos do nu: uma mulher livremente olhando para o homem (invisível, anônimo). Mas o nu reclinado, visto de uma distância menor, deitada de costas e se esticando, é percebido como fisicamente menor, mais vulnerável em sua nudez, e não uma igual da audiência. Ela deve ser dominada. Sua própria beleza sugere paixão. Um pequeno animal exposto, impotente, totalmente capturado pelo olhar explorador da câmera. A curva graciosa dos ombros, costas e coxas, o inchar das nádegas e dos seios, o curioso desejo animal em seu rosto erguido, a vulnerável sola pálida de seus pés.

— Fan-tás-ti-co! Segura a pose. — *Clique, clique!*

A respiração de Otto estava vindo rápido. Perspiração brotava da testa e sob os braços, pinicando como pequenas formigas vermelhas. A essa altura, ele havia esquecido o nome da bela modelo (se ela tinha nome) e não conseguiria dizer para quem ele estava tirando essas imagens notáveis; muito menos o quanto ganharia por elas. *Novecentos. Por vendê-la. Por quê, se eu a amo? Isto é prova de que não a amo.* Ele havia bebido duas doses de rum com seu ex-amigo, ex-colega de apartamento, ex-camarada comunista Charles Chaplin Jr., cuja "identidade filial" era sinônima de sua "maldição filial", para se preparar para o ensaio, a bebida um remédio potente para limpar as narinas em repugnantes vidros de geleia. Ele não estava bêbado de rum, mas em… quê? As luzes cegantes, a cor carmesim pulsante, a carne feminina lasciva como um doce estendido na sua frente, contorcendo-se e alongando-se nos espasmos do ato sexual com um amante invisível. Ele não estava bêbado de rum, mas da transgressão que

cometia, pela qual ele não seria punido, mas muito bem pago. Do seu ângulo vantajoso, acima dela, Otto viu a vida da garota passar por ele, das origens esquálidas (ela havia confidenciado a ele que era o que comumente se chama de *filha ilegítima*, e seu pai, que morava por perto, em Hollywood, nunca havia reconhecido sua existência, e ele sabia que sua mãe era louca, uma esquizofrênica paranoica que um dia tentou afogá-la — ou fervê-la até a morte? —, internada em Norwalk ao longo da última década) ao seu fim igualmente esquálido (morte precoce por overdose de drogas ou álcool, ou pulsos cortados em uma banheira, ou um amante furioso). A tragédia da vida anônima da garota perfurou o coração de Otto Öse, que não tinha coração. Era uma criatura desprotegida pela sociedade, sem família, sem "herança". Um pedaço de carne delicioso a ser vendido. Em seu apogeu, e seu apogeu não duraria. Apesar de aos 23 anos ela parecer ter seis anos a menos, estranhamente intocada pelo tempo e mau uso, mas, como os sujeitos do proletariado do grande mentor de Otto Öse, Walker Evans, os arrendatários e trabalhadores imigrantes privados de direito no sul estadunidense nos anos 1930, ela um dia começaria a envelhecer de forma súbita e irrevocável.

Eu não forço ninguém. Por vontade própria elas vêm a mim. Eu, Otto Öse, as ajudo a se vender, as que teriam pouco valor mercadológico não fosse por mim.

Como então ele estava explorando Norma Jeane? Dizendo, ao lançar o pano de cortina nela:

— Certo, baby. Terminamos. Você foi maravilhosa. Fan-tás-ti-ca.

Piscando, atordoada, a garota olhou para ele como se sem reconhecê-lo por um momento. Como uma garota de um bordel dopada e medicada não reconheceria o homem acabara de fodê-la, nem mesmo que havia sido fodida, e que isso estivera acontecendo por muito tempo.

— Terminado. E foi *bom*. — Sem querer que a garota pensasse quão bom isso poderia ser, quão fantástica ou até histórica no estúdio de Otto Öse havia sido. Que as fotos nuas de Norma Jeane Baker, também conhecida como "Marilyn Monroe", que ele havia tirado naquele dia se tornariam os nus de calendário mais famosos, ou infames. Pelos quais a modelo ganharia cinquenta dólares, e milhões de dólares seriam lucrados por terceiros. Por homens.

E as solas dos meus pés expostas.

Atrás do biombo chinês caindo aos pedaços, Norma Jeane se atrapalhou ao se vestir rápido. Noventa minutos haviam se passado em um sonho alucinógeno. A cabeça pulsando com dor se confundia com o trânsito do lado de fora em Hollywood Boulevard, o fedor do exaustor. Os seios doíam com um leite-para-

-ser-bebido fantasmagórico. *Se eu tivesse tido um bebê com Bucky Glazer agora eu estaria segura.*

Ela ouviu Otto falar com alguém. Ele havia feito uma chamada telefônica, provavelmente. Rindo de leve.

Agora as luzes estavam apagadas, o veludo carmesim esfarrapado, dobrado com descuido e enfiado em uma estante, os rolos de filme usados prontos para serem revelados. Norma Jeane queria apenas sair de Otto Öse. Acordando do transe sonhador sob as luzes cegantes, ela via no rosto do fotógrafo, praticamente um crânio, uma satisfação regozijadora que não tinha a ver com ela. Ouvira na voz exaltada dele uma felicidade que não tinha a ver com ela. *Nada humilhada agora, me despindo para um homem que não me ama. Se eu tivesse tido um bebê...* Ela teve que reconhecer que não se desnudou por completo no estúdio de Otto Öse apenas pelo dinheiro, embora precisasse desesperadamente de dinheiro e quisesse visitar Gladys naquele final de semana. Ela havia se despido por completo e se curvado na esperança de que se Otto Öse a visse nua, o lindo corpo jovem e o lindo rosto jovem desejoso, e de que ele não pudesse mais resistir a amá-la, ele quem havia de fato resistido a amá-la por três anos. Norma Jeane se perguntava se Otto Öse era impotente. Em Hollywood, ela havia descoberto o que era *impotência masculina.* Ainda assim, até um homem impotente poderia amá-la. Eles poderiam beijar, afagar, abraçar um ao outro ao longo das noites. Ela seria mais feliz com um homem impotente, na verdade. Ela sabia!

Estava completamente vestida. Em seus saltos médios.

Conferiu seu reflexo em um espelho compacto, embaçado com os restos de pó, através do qual seus olhos azuis emergiram como peixinhos.

— Eu ainda estou *aqui.*

Ela riu sua nova risada gutural. Estava cinquenta dólares mais rica. Talvez sua sorte, que estivera ruim por meses, passasse a mudar. Talvez fosse um sinal. E quem sabe...? "Arte" de calendário era anônima. O sr. Shinn estava esperando conseguir um teste na Metro-Goldwyn-Mayer. *Ele* não havia desistido dela.

Ela sorriu no pequeno espelho redondo na palma da mão.

— Baby, você foi incrível. Fan-tás-ti-ca.

Ela fechou o pó compacto com um estalo e o deixou cair na bolsa.

Ensaiava como sairia do estúdio de Otto Öse com dignidade: Otto poderia estar arrumando as coisas, ou Otto poderia ter servido um copo de rum, ou dois copos de rum, em seus repugnantes potes de vidro de geleia que faziam as vezes de copos, para celebrar as fotos, um ritual dele, apesar de saber que Norma Jeane não bebia, e com certeza não beberia àquela hora do dia. Então ele mesmo beberia o segundo copo sem pestanejar. Ela sorriria para ele e acenaria.

— Otto, obrigada! Tenho que ir! — E sairia antes que ele pudesse protestar. Pois ele já lhe dera os cinquenta dólares, seguros em sua carteira. Ela já havia assinado a autorização de imagem.

Mas Otto a chamou, em sua voz arrastada:

— Norma Jeane, ei, querida... Eu gostaria que você conhecesse um amigo meu. Um velho camarada das trincheiras. Cass.

Norma Jeane saiu de trás do biombo chinês surpresa de ver um estranho ao lado de Otto Öse! Um garoto com cabelo escuro grosso, olhos abrunhos. Ele era consideravelmente mais baixo que Otto e atarracado, magro, mas com o corpo definido, um dançarino, talvez, ou ginasta. Sorria com timidez para Norma Jeane. Era claro que ele estava atraído por ela! O garoto mais lindo que Norma Jeane já tinha visto fora dos filmes.

E aqueles olhos.

O amante

Porque nós já nos conhecíamos.

Porque ele havia me contemplado, aqueles olhos, olhos lindamente assombrosos e cheios de alma, de uma parede do apartamento antigo de Gladys.

Porque ele diria, ao me ver, *Eu conheço você também. Sem pai, como eu. E sua mãe abandonada e humilhada como a minha.*

Porque ele era um garoto e não um homem, apesar de ter exatamente minha idade.

Porque em mim ele via não a vagabunda, a vadia, a piada que era "Marilyn Monroe", mas a jovem esperançosa que era Norma Jeane.

Porque ele, também, estava condenado.

Porque em sua condenação havia tanta poesia!

Porque ele me amaria como Otto Öse não amaria, ou não poderia amar.

Porque ele me amaria como outros homens não amariam, ou não poderiam amar.

Porque ele me amaria como um irmão. Como um gêmeo.

Porque ele me via com a alma.

O teste

Toda interpretação é uma agressão perante a aniquilação.

— *O manual prático para o ator e sua vida*

Como, enfim, aconteceu? Aconteceu assim.

Havia um diretor de cinema que devia um favor a I.E. Shinn. Ele tinha ouvido uma dica de Shinn em relação a uma potranca puro-sangue chamada Footloose correndo nas casas de aposta como a Casa Grande Stakes, e o diretor apostou na potranca para ganhar (as chances eram de onze para um) com dinheiro emprestado em segredo da esposa de um produtor rico, e o diretor saiu da corrida com 16.500 dólares, que ajudariam a pagar parte de suas dívidas, não todas, de forma alguma, porque o diretor era um jogador inveterado e assumia riscos, um gênio em sua arte, para uns diziam, um FDP irresponsável autoindulgente, para outros, um homem que não se definiria por padrões comuns de comportamento, propriedade, cortesia profissional, decência ou até senso comum: um "original de Hollywood" que detestava Hollywood mas precisava de Hollywood para o apoio financeiro que possibilitava seus filmes idiossincráticos e caros.

E o protagonista no próximo filme desse diretor devia um favor maior ainda a I.E. Shinn. Em 1947, logo depois do presidente Harry Truman assinar a histórica Ordem Executiva 9835, exigindo juramentos de lealdade e programas de segurança para todos os funcionários federais, e esses "juramentos de lealdade" vieram a ser pedidos de funcionários de empresas privadas e o ator era de uma seleção de dissidentes de Hollywood, participando de abaixo-assinados e falando abertamente como alguém que acreditava em tais liberdades constitucionais, como liberdade de expressão e liberdade de reunião. Dentro de um ano, ele estava sob investigação como subversivo pelo assustador CAA (Comitê de Atividades Antiamericanas), que expunha comunistas e "simpatizantes comunistas" na indústria cinematográfica de Hollywood. Foi revelado que o ator havia se envolvido

em negociações contratuais entre a União de Atores de Cinema e os maiores estúdios cinematográficos em 1945, pedindo a membros da União um programa de saúde e bem-estar, melhores condições de trabalho, aumento no salário mínimo e pagamentos de *royalties* para relançamentos de filmes; a União de Atores foi acusada de ter sido infiltrada por comunistas, ou simpatizantes, ou marionetes. Pior ainda, o ator havia sido secretamente denunciado pelo CAA por informantes anticomunistas voluntários como alguém que socializou por anos com membros conhecidos do Partido Comunista Americano, inclusive os roteiristas Dalton Trumbo e Ring Lardner Jr., proeminentes em listas de inimigos.

E, para escapar da intimação do comitê em Washington para um interrogatório hostil —, que só resultaria em publicidade negativa nacional para o ator e no boicote de seus filmes pela Legião Americana, pela Legião Católica da Decência e por outras organizações patrióticas (considere o destino do um dia adorado Charlie Chaplin, agora denunciado como "comunista" e "traidor") — e de inevitavelmente ter seu nome em uma lista de inimigos (mesmo que os estúdios negassem publicamente a própria existência da lista de inimigos), o ator foi convidado a se encontrar em particular com diversos congressistas importantes, republicanos da Califórnia, na casa de Bel Air de um advogado da indústria do entretenimento de Hollywood que havia sido colocado em contato com o ator por I.E. Shinn, o pequeno e sagaz agente. Nesse encontro privado (na verdade, um generoso jantar, regado a vinhos franceses), os diversos congressistas questionaram o ator informalmente, e o ator os impressionou com sua sinceridade masculina de fala mansa e ardor patriótico, pois afinal de contas era um veterano da Segunda Guerra Mundial, um soldado que havia lutado na Alemanha nos terríveis meses finais da guerra, e se ele tivesse sido atraído pelo comunismo ou socialismo russo ou o que quer que fosse, por favor, lembrem-se de que Stalin, agora um monstro, foi nosso aliado na época; Rússia e Estados Unidos ainda não eram inimigos ideológicos, um, estado ateu militante com inclinações para a dominação mundial, se não destruição, e o outro a esperança solitária da cristandade e democracia entre as nações perturbadas do mundo. Por favor, lembrem-se de que apenas alguns anos antes era compreensível que um rapaz apaixonado como o ator pudesse ser atraído por políticas radicais em resposta ao fascismo. A compaixão pela Rússia havia sido promovida pelos jornais e pelas revistas para a família como a *Life!*.

O ator explicou que nunca de fato fora membro do Partido Comunista, apesar de haver, sim, frequentado algumas reuniões, e não conseguia com precisão dar nomes, que era o objetivo do CAA. Os congressistas republicanos gostaram dele e acreditaram em sua versão e relataram para o CAA que ele deveria ser liberado, e nenhuma intimação foi feita no final das contas. E se valores circularam, foram

em dinheiro vivo, discretamente passado do agente do ator para o advogado da indústria do entretenimento. Possivelmente os congressistas republicanos receberam parte deste pagamento também. O ator não sabia, ou parecia não saber, nada da transação, exceto, é claro, que ele havia sido liberado e seu nome seria extirpado da lista mestre da CAA. E o papel de I.E. Shinn nas negociações, como em negociações similares em Hollywood nestes anos de "listas negras" e "liberações" não reconhecidas, permaneceria um mistério, com o próprio homem.

— Por que não pela própria bondade de meu coração deformado de anão?

Então dois homens fundamentais para o filme seguinte da Metro-Goldwyn-Mayer tinham dívidas secretas com I.E. Shinn. E um poderia saber do débito do outro. E o agentezinho astuto com a risada explosiva e os olhos calmos e calculistas e o cravo vermelho perpétuo na lapela esperou seu momento como qualquer apostador, sabendo exatamente quando ligar para o diretor, no dia anterior ao teste para o único papel que era uma possibilidade para sua cliente "Marilyn Monroe". Shinn entendia que o diretor, um rebelde em Hollywood, poderia ficar perversamente impressionado com o fato de que a garota havia sido dispensada pelo Estúdio. Então Shinn ligou e se identificou e o diretor observou com uma ironia de boa natureza:

— Isto tem a ver com alguma mulher, não é?

E Shinn respondeu com sua costumeira dignidade abrasiva:

— Não. Com uma atriz. Um talento muito especial que seria ideal para o papel da "sobrinha" de Louis Calhern.

O diretor resmungou com uma dor de cabeça de ressaca, dizendo:

— Todas as garotas que estamos comendo são especiais.

Shinn respondeu com irritação:

— Esta garota é de fato notável. Ela poderia ser uma grande estrela se recebesse o papel certo, e eu creio que "Angela" é esse papel. Você vai concordar quando a vir.

A que o diretor respondeu:

— Como Hayworth? Uma caipira linda que não consegue atuar merda alguma. Uma garota com peitos que balançam e um beicinho triste e que fez eletrólise para melhorar a testa, e ela é uma ruiva tingida ou loira platinada e vai ser uma estrela.

— Ela vai ser. Estou dando essa chance para você, a chance da descoberta.

E o diretor disse, suspirando:

— Certo, Is-aic. Mande a garota. Confira os horários com minha assistente.

Ele não contou a Shinn que já tinha escolhido uma garota para o papel. Não estava confirmado, ele não havia falado com o agente dela, mas havia uma dívida ali também, uma conexão sexual, e de qualquer forma, a garota era linda com

cabelo tingido de preto e traços exóticos, como pedia o roteiro. O diretor poderia dizer a Shinn, se Shinn precisasse ouvir, que a cliente dele simplesmente não era o tipo. E ele pagaria de volta o favor que devia a Shinn em outro momento.

A história continua, e no dia seguinte, às quatro da tarde, Shinn aparece com sua garota — "Marilyn Monroe". Uma loira platinada linda com um corpo primoroso envolvida em uma viscose branca brilhante e muito assustada, o diretor vê que a pobre garota mal consegue falar exceto em sussurros. O diretor dá uma olhada em "Marilyn Monroe" e sua reação instintiva é achar que a garota não sabe interpretar, não sabe nem foder, mas a boca poderia ser útil, e daria para usá-la para decoração como na proa elegante de um iate ou o ornamento prateado no capô de um Rolls-Royce. Tez pálida brilhante como de uma boneca cara e olhos azul-cobalto transbordando de pânico. E as mãos tremendo, segurando o roteiro pesado. E a voz tão ofegante que o diretor mal conseguia ouvi-la falar com ele, como uma colegial nervosa, para lhe dizer que leu o roteiro, o roteiro inteiro, é uma estranha história perturbadora, como um romance de Dostoiévski em que se sente empatia por criminosos e não quer que sejam punidos. A garota diz "Dos--to-ié-vski" com a mesma ênfase em cada sílaba. O diretor diz, rindo:

— Ah, você leu "Dos-to-ié-vski", foi, querida? — E a garota fica vermelha, sabendo que está sendo zombada. E Shinn fica parado ali, carrancudo, o rosto vermelho, cuspe se amontoando nos lábios grossos.

Eu não achei que fosse uma caipira. Ela era muito bonita. Uma garota protegida, saída de Pasadena, classe média alta, educação ruim, mas alguém lhe disse que ela sabia interpretar. Colegial católica, quase. Que piada! Shinn estava apaixonado por ela, pobre infeliz. Não sei por que achei isso engraçado, mas achei. A impressão era de que ela se agigantava sobre ele, mas na verdade ele não era muito mais baixo. Mais tarde eu descobriria que ela estava de caso com Charles Chaplin Jr.! Mas na hora, naquele dia, parecia que Shinn e ela eram um casal. Hollywood típico. A bela e a fera, que é sempre engraçado para quem não é a fera.

Então o diretor instrui a loira "Marilyn Monroe" que comece o teste. Há seis ou oito pessoas na sala de ensaio, todos homens. Cadeira dobráveis, persianas fechadas contra o sol forte. O piso sem tapete estava coberto com guimbas de cigarro e lixo, e a garota surpreende a todos ao se deitar com calma no chão em seu brilhante vestido de viscose branca (bem passado com uma saia estreita, um cinto de tecido e um decote canoa revelando o suficiente para que se enxergasse apenas a parte de cima de seu colo cor de creme), antes que o diretor decifre o que ela está fazendo ou que qualquer um consiga impedi-la. No piso, deitada de costas, braços estendidos, a garota explica francamente ao diretor que a primeira cena da personagem começa com ela dormindo em um sofá, então ela tem

que se deitar no chão, é assim que ela tem ensaiado. *A primeira vez que se vê Angela, ela está dormindo.* Isso é *crucial.* Ela é vista pelos olhos do homem mais velho, que é o "tio", um homem casado, um advogado. Não se vê Angela senão pelos olhos dele, e mais tarde se vê Angela pelos olhos do policial. Apenas através de olhos masculinos.

O diretor encara estupefato a loira platinada deitada no chão ao seus pés. *Explicando a personagem para mim! Para mim, o diretor!* Ela havia ficado tão desinibida quanto uma criancinha voluntariosa. Uma criança agressiva. Ele se esquece de acender o charuto cubano que abrira e colocara entre os dentes. Há silêncio absoluto na sala de ensaios enquanto "Marilyn Monroe" começa a cena ao fechar os olhos, deitada imóvel simulando sono, a respiração profunda e lenta e rítmica (a caixa torácica e os peitos subindo e descendo, subindo e descendo), os braços macios e as pernas de meia-calça estendidas no abandono do sono profundo como hipnose. Quais são os pensamentos dos homens, contemplando o corpo de uma linda mulher adormecida? Olhos fechados, lábios apenas levemente abertos. A abertura da cena não dura mais do que alguns segundos, que parecem ser muito mais. E o diretor está pensando, *Esta garota é a única atriz de todas as vinte ou mais que se candidataram para o papel (inclusive a de cabelo preto que ele provavelmente vai selecionar) que captou o significado da abertura da cena, a primeira que parece ter dado o mínimo de pensamento inteligente ao papel, e que de fato leu o roteiro inteiro (pelo menos é o que ela diz) e formou algum tipo de opinião a respeito.* A garota abre os olhos, senta-se devagar e piscando, olhos arregalados, e diz em um sussurro:

— Ah, eu... devo ter pegado no sono. — Ela está atuando, ou será que realmente pegou no sono? Todos estão desconfortáveis. Tem algo de estranho ali. A garota aparentemente ingênua (ou sagaz) se dirige ao diretor e não ao assistente que está lendo as falas de Louis Calhern, e dessa forma ela faz do diretor, ainda com o charuto cubano não aceso preso entre os dedos, o amante "tio".

Foi franco e íntimo como se ela tivesse colocado os dedos nas minhas bolas. Eu saí pensando que algo ruim de fato havia acontecido. Não era atuação. Ela não conseguia interpretar. Aquilo era real. Ou será que era?

Onze anos depois, o diretor trabalharia com "Marilyn Monroe" no último filme de sua carreira e se lembraria desse teste e desse momento. *Estava tudo ali, desde o começo. Sua genialidade, podemos assim chamar. Sua loucura.*

Ao fim da cena o diretor recuperou um pouco de sua compostura e conseguiu acender o charuto. Na verdade, não está pensando que a jovem cliente de Shinn é um gênio. Ele a assiste com a expressão impassível de quem está sempre sendo vigiado, seus pensamentos sempre alvo de interesse. Mas ele não sabe o que pensa

agora. Não consultará seus assistentes; não é um homem de ouvir conselhos de subalternos. Então ele diz a garota:

— Obrigado, srta. Monroe. Muito bom.

O teste acabou? O diretor suga o charuto, folheando o roteiro no seu colo. É um momento tenso. Será que é mais cruel pedir que ela leia outra cena, ou ele deveria terminar o teste agora e explicar a Shinn (que estivera olhando das arquibancadas, rosto de gárgula trágica e olhos límpidos com amor) que "Marilyn Monroe" é certamente um arrebatador talento incomum, muito linda, é claro, mas não exatamente o que ele procura; afinal, o papel pede uma garota exótica de cabelo escuro, não uma loira de classe... Ele deveria? Ele poderia...? Desapontar Shinn que lhe fez um grande gesto possibilitando que Sterling Hayden escapasse da lista de inimigos? Exatamente que conexão Shinn tem com o CAA e as estratégias com as quais indivíduos podiam ser "liberados" de subversão sem testemunhar em Washington e arriscar a carreira? Ninguém desejaria contrariar I.E. Shinn, o diretor sabe. Ele está pensando nisso, ruminando, acostumado ao silêncio respeitoso, quando de súbito a garota diz naquela voz de bebê ofegante:

— Ah, eu consigo fazer melhor do que isso, deixe-me tentar de novo. *Por favor.*

Ele se surpreende tanto com a audácia que o charuto quase cai da boca.

Se eu a deixei tentar de novo? É claro. Ela era fascinante de ver. Como um paciente psiquiátrico, talvez. Nenhuma atuação. Nenhuma técnica. Ela se colocava para dormir e do sono saía esta outra personalidade, que era ela, mas também não-era ela.

As pessoas gostam disso, dá para ver por que se atraem à interpretação. Porque a atriz, em seu papel, sempre sabe quem ela é. Todas as perdas estão restauradas.

Então, depois do teste, no decorrer da história, o diretor informa a I.E. Shinn que ligará para ele em breve. Ele aperta a mão do agente, que tem um aperto firme, mas está fria como se o sangue tivesse sido drenado dos dedos. Ele evitaria apertar a mão da garota, sem querer contato com ela, mas ela estende a mão, e ele descobre que é macia, úmida, quente e mais firme do que se imaginaria. *Uma alma de ferro. Ela vai matar para conseguir o que quer. Mas o que ela quer?* Ele a agradece de novo pelo teste e garante que terão notícias em breve.

Que alívio quando Shinn e "Marilyn" partem! O diretor traga o charuto com vigor. Ele está sem beber nada desde os quatro martínis no almoço e está com sede e se sentindo estranhamente ressentido por não saber o que sente. Seus assistentes esperam ele falar algo. Ou emitir um som, fazer uma piada. Um gesto. Ele é conhecido por cuspir no chão com um nojo jocoso. Ele é conhecido por explodir

• 274 •

em um catálogo de obscenidades cômicas. Ele mesmo é um ator, gosta de atenção. Mas não atenção perturbadora.

O diretor assistente pigarreia e se aproxima. O que o diretor acha? Teste bastante ruim, não? Loira sensual. Garota bem bonita. Como Lana Turner, mas intensa demais. Fora de controle, talvez. Não ideal para Angela. Ou é? Sem técnica, não sabe interpretar. Ou talvez Angela seja quem está tão confusa que não sabe "atuar"?

Nada do diretor falar. Parado na beirada da janela, empurrando a veneziana para o lado. Sugando o charuto. O diretor assistente para ao lado do chefe, apesar de não exatamente perto. O diretor deve ter decidido dispensar a moça de Shinn. Tentando pensar em como não desapontar demais Shinn. Tentando pensar em como ele poderia garantir ao agente que no próximo filme encontraria um papel para a linda "Marilyn". Mas neste filme, não vai funcionar... vai? O diretor cutuca o assistente enquanto, um piso abaixo, Shinn e a loira deixam o edifício e caminham para a calçada. O diretor diz, exalando fumaça em dor:

— Deus do céu. Olhe ali o rabo daquela garotinha.

Dessa forma, o futuro de Norma Jeane foi selado.

O nascimento

Ela nasceria no Ano-Novo de 1950.

Em uma estação de explosões radioativas clandestinas. Quentes ventos ferozes assolando as planícies de sal de Nevada. Os desertos do oeste de Utah. Pássaros atingidos em voo despencando para a terra como desenhos animados. Um antílope morrendo, pumas morrendo, coiotes. Terror refletido nos olhos das lebres. Em ranchos de Utah com fronteira com áreas de teste restritas pelo governo, do grande deserto de Salt Lake, gado morrendo, cavalos, ovelhas. Era uma época de "testes nucleares defensivos". Era uma época de drama sempre vigilante. Apesar de a guerra ter acabado em agosto de 1945, e agora ser 1950 e uma nova década.

Era uma época, também, de discos voadores: "objetos voadores não identificados" vistos predominantemente no oeste do céu norte-americano. Embora objetos achatados e ágeis também fossem avistados no noroeste. Uma miríade de luzes intermitentes, aparições e desaparecimentos quase instantâneos. A qualquer hora, dia ou noite, apesar de mais provavelmente à noite, daria para ver um. Os clarões instantâneos deixariam qualquer um cego, ventos ferozes e quentes de sucção que tiravam o fôlego. Um ar de perigo, ainda que de significado profundo. Como se o próprio céu se abrisse e o que havia atrás, escondido até então, fosse ser revelado.

Do lado extremo do mundo, tão longe quanto a lua, os soviéticos misteriosos detonavam seus equipamentos nucleares. Eram demônios comunistas, determinados a destruir cristãos. Nenhuma trégua era possível com eles, tal qual qualquer demônio. Era apenas uma questão de tempo — meses? Semanas? Dias? — até que atacassem.

Esses são dias de vingança, o amante de Norma Jeane entonava em sua voz aveludada de tenor. *Ainda assim: minha é a vingança, eu retribuirei, diz o Senhor.*

Ele insistia que Norma Jeane meditasse com ele a respeito das fotos. Eles dois eram almas gêmeas, irmão e irmã, bem como amantes. Eles eram gêmeos, nascidos no mesmo ano, 1926, e sob o mesmo signo, Gêmeos. De Otto Öse ele havia adquirido essas reproduções granulosas de fotografias secretas da Força Aérea de

Hiroshima e Nagasaki depois do lançamento das bombas atômicas em 6 e 9 de agosto de 1945. Eram fotos suprimidas que não seriam liberadas para a imprensa até 1952, e como Otto Öse as obtivera, Cass não tinha certeza. A *derradeira pornografia*, Otto Öse referia-se a esses documentos.

A devastação de cidades. Cascas de edifícios queimados, veículos. Um deserto nebuloso de destroços dentro do qual seres humanos ainda conseguiam permanecer eretos. Havia fotos de perto em cores estranhamente ricas, lúridas, de certas figuras e seus inexpressivos rostos acometidos e dos ponteiros congelados de um relógio marcando 8h16 de um dia distante e de silhuetas de sombra humanas marcadas em paredes. Em silêncio, Cass Chaplin disse:

— Nenhum de nós sabia na época. O nascimento de nossa nova civilização. Isto, e os campos de concentração. — Cass estava bebendo, jogado nu em sua cama, que era na verdade a cama de um estranho, pois em seus meses de amor Norma Jeane e ele permaneceriam predominantemente entre os pertences de estranhos, e ele estava passando as pontas sensíveis de seus dedos sobre as fotos (que eram apenas reproduções), como um cego lendo braile. Sua voz tremia com mágoa e satisfação. Seus belos olhos castanho-escuros brilhavam de emoção. — De agora em diante, Norma Jeane, fantasias de cinema não serão poderosas o suficiente. Ou as igrejas. Deus. — Norma Jeane, distraída pelas fotos feias, não discordava. Raramente ela discordava em voz alta de seu amante, que era mágico para ela, um gêmeo seu muito mais pro fundo e mais merecedor do que ela mesma jamais poderia ser. O filho de Charlie Chaplin! E a alma de Chaplin espiando de seus olhos brilhantes como se por olhos brilhantes do herói de outra época, de *Luzes da cidade*. Mas ela estava pensando: *Não. As pessoas vão precisar de lugares para se esconder agora. Mais do que nunca.*

Angela 1950

Quem é a loira? quem é a loira? a loira?
As vozes eram masculinas. A maior parte da audiência na exibição era de homens.
Aquela loira, a "sobrinha" de Calhern... quem é ela?
Aquela loira bonita, a que está de branco... qual o nome?
A loira sensual... quem seria ela?
Não vozes jocosas murmurando em uma fantasia falsa, mas vozes verdadeiras. Pois o nome "Marilyn Monroe" não estava listado nos créditos do elenco no material promocional da MGM distribuídos na exibição. Suas duas cenas breves no longa não pareceram importantes o suficiente para justificar. Tampouco Norma Jeane esperava isso. Ela estava grata só por ser listada (como "Marilyn Monroe") entre os créditos no fim do filme.

Não era o nome real de uma pessoa real. Mas era um papel que eu faria, e eu esperava interpretá-lo com orgulho.

Mas depois da primeira exibição pública de *O segredo das joias*, a pergunta que se repetia era *Quem é a loira?*

I.E. Shinn estava ali para lhes informar:

— Quem é a loira? Minha cliente "Marilyn Monroe".

Norma Jeane tremia de medo. Escondida no lavabo. Em um cubículo de banheiro trancado, depois de diversos minutos ansiosos, ela havia conseguido, com dificuldade, urinar meia xícara de líquido escaldante. E as pernas em meias-calças diáfanas de náilon e cinta-liga de cetim branco apertando e quase cortando sua barriga. E seu elegante vestido em seda e chiffon branco com alcinhas e corpete decotado e saia que se moldava ao corpo agora amontoada sem jeito em seus quadris, rumando ao piso. Um medo antigo de infância de manchar as roupas, manchas de xixi, manchas de sangue, de suor, a tomava. Ela estava transpirando e tremendo. Na sala de exibição, teve que soltar seus dedos gelados dos fortes dedos de aço de I E. Shinn (o pequeno agente a segurava com força, sabendo que ela estava nervosa como uma potranca assustada prestes a sair correndo) e escapulir depois

de sua segunda cena, em que ela havia chorado como "Angela", escondido seu belo rosto, traído seu amante "tio Leon", e dado início a uma sequência de eventos que resultaria no suicídio do homem mais velho em uma cena subsequente.

E eu de fato senti culpa e vergonha. Como se de fato houvesse sido Angela me vingando do próprio homem que me amava.

Onde estava Cass? Por que ele não viera? Norma Jeane estava caidinha de amor por ele, tinha necessidade dele. Ele não havia prometido vir e se sentar ao lado dela e segurar sua mão, sabendo o quanto ela estava apavorada com esta noite, e ainda assim ele não viera; e não era a primeira vez que Cass Chaplin prometia a Norma Jeane o presente de sua presença elusiva em um lugar público, onde olhos se voltariam para ele e o reconheceriam, empolgados — *Será que é ele?* Para então constatarem, decepcionados *Não, é claro que não, deve ser seu filho*, e então com interesse frenético e lascivo *Então este é o filho de Chaplin! E da pequena Lita! —*, e então Cass não vinha. Ele não se desculparia depois ou sequer se explicaria, e Norma Jeane se depararia com ela mesma pedindo desculpas a ele por sua própria mágoa e ansiedade. Ele lhe havia dito que ser o filho de Charlie Chaplin era uma maldição que idiotas achavam que deveria ser uma bênção — "Como se fosse um contos de fada, e eu fosse o filho do rei". Ele lhe havia contado que o muito amado Carlitos era um egoísta perverso que detestava crianças, em especial as suas próprias; ele não havia permitido que sua esposa adolescente batizasse o filho deles por um ano inteiro depois de seu nascimento, devido a um pavor supersticioso de compartilhar seu nome com qualquer um, até com seu filho de sangue! Ele havia dito a Norma Jeane que Chaplin se divorciou da pequena Lita depois de dois anos, além de renegar e deserdar o filho, Charles Chaplin Jr., porque ele queria apenas a adulação de estranhos, não o amor íntimo de uma família.

— Assim que eu nasci, eu era póstumo. Porque se seu pai deseja que você não exista, você não tem o direito legítimo de existir.

Norma Jeane não poderia protestar contra essa afirmação. Ela sabia: sim, era assim.

Apesar de pensar ao mesmo tempo com lógica infantil *Ainda assim ele gostaria de mim, creio. Se nós nos conhecêssemos.* Pois Vovó Della havia admirado Carlitos, e Gladys também. E Norma Jeane havia crescido com esses olhos nela de qualquer que fosse a parede esburacada da "residência" esquecida de sua mãe maluca. *Seus olhos. Minha alma gêmea. Não importando nossa idade.*

Norma Jeane se atrapalhou para ajeitar as roupas e deixou a segurança do cubículo, grata pelo recinto ainda estar vazio. Como uma criança culpada ela contemplou seu rosto corado no espelho, não de frente, mas de perfil, com pavor de ver o desejoso rosto comum de Norma Jeane dentro do belo rosto maquiado

• 279 •

de "Marilyn Monroe". Dentro dos olhos cuidadosamente pintados de "Marilyn Monroe", os olhos famintos de Norma Jeane. Ela parecia não lembrar que a própria Norma Jeane havia sido surpreendentemente bonita; apesar do cabelo loiro-escuro, atraía o olhar de garotos e homens na rua, e foi sua foto na *Stars & Stripes* que mobilizou tudo isso. Essa loira arrebatadora "Marilyn Monroe" era o papel que ela teria que interpretar, ao menos nessa noite, ao menos em público, e ela havia se preparado com minúcia para ele, e I.E. Shinn havia se preparado com minúcia, e ela não pretendia desapontá-lo. "Eu devo tudo a ele. Sr. Shinn. Que bom homem, gentil, generoso ele é." Ela havia falado dessa forma para seu amante, Cass, que dera risada e dissera com reprovação: "Norma, I.E. Shinn é um *agente*. *Um mercador de carne*. Basta perder a beleza, perder juventude e apelo sexual, que Shinn *vai dar o fora*".

Ferida, Norma Jeane teve o impulso de perguntar *E você, Cass? O que dizer de você?*

Havia uma cisma misteriosa entre Cass Chaplin e I.E. Shinn. Possivelmente Cass um dia fora cliente do sr. Shinn. (Cass era um cantor-dançarino-coreógrafo com experiência de ator; ele tivera numerosos papéis pequenos em filmes de Hollywood, inclusive *Can't Stop Lovin' You* e *Noivas de Tio Sam*, apesar de Norma Jeane não conseguir se lembrar dele nesses filmes, os quais ela tinha visto de mãos dadas com Bucky Glazer uma vida toda antes.) Haveria um jantar particular em um restaurante em Bel Air depois da exibição, e Norma Jeane havia convidado Cass para o jantar também, mas I.E. Shinn interveio, dizendo que não era uma boa ideia.

— Por que não? — perguntou Norma Jeane.

— Porque seu amigo tem uma reputação pela cidade — disse Shinn.

— Reputação de quê? — perguntou Norma Jeane, apesar de desconfiar de quê. — Ser "de esquerda"? Um "subversivo"?

— Não só isso, embora isso já seja bem arriscado neste momento. Você viu o que houve com o Chaplin pai... Ele foi perseguido e precisou fugir do país, não pelas crenças, mas pela *atitude*. Ele é arrogante, e um tolo. E Chaplin Jr. é um bêbado. É um fracassado. Um mau agouro. Ele é filho de Chaplin, mas não herdou seu talento.

— Sr. Shinn! — protestou Norma Jeane. — O senhor sabe que isso é uma injustiça. Charlie Chaplin era um grande gênio. Nem todo ator precisa ser um gênio.

O homenzinho com ares de gnomo não estava acostumado a ouvir discordância das clientes mulheres, muito menos de Norma Jeane, que era tão tímida e maleável. Cass Chaplin devia estar corrompendo a moça! A testa grande e protuberante de Shinn se enrugou de preocupação, seus olhos arregalaram e a fuzilaram.

— Ele deve dinheiro para Deus e o mundo. Ele assina um papel e não aparece. Ou aparece bêbado. Ou drogado. Ele pega carros emprestados e bate todos, e é um sanguessuga de mulheres... Que deveriam ser inteligentes o suficiente para evitá--lo... E homens. Não quero que você seja vista em público com ele, Norma Jeane.

Ao que ela rebateu, berrando:

— Então eu mesma não irei ao jantar!

— Ah, sim, vai sim. O estúdio espera "Marilyn", e "Marilyn" vai estar lá.

Shinn falava alto. Ele agarrou seu pulso, e ela se calou de imediato.

É claro que I.E. Shinn estava certo. Ela havia assinado um contrato com a MGM. Não apenas para o papel de "Angela", mas para os requerimentos de publicidade também. "Marilyn" estaria lá.

Em um deslumbrante vestido branco de seda e chiffon de 57 dólares, comprado para Norma Jeane pelo sr. Shinn na Bullock's de Beverly Hills, um vestido sexy decotado e chique e uma saia comprida e longa que valorizava sua silhueta. Cinquenta e sete dólares por um vestido! Norma Jeane teve um súbito impulso feminino de telefonar para Elsie Pirig. O vestido era tão glamouroso quanto o figurino de Angela no filme, o que talvez fosse o objetivo. "Ah, sr. Shinn! Este é o vestido mais lindo que já usei." Norma Jeane dava piruetas em frente a três espelhos em ângulos diferentes no salão mais moderno da loja, enquanto seu agente olhava, fumando um charuto. "Você fica bem de branco, querida." Shinn estava satisfeito com Norma Jeane no vestido e satisfeito com a atenção que sua cliente atraía na loja. Matronas de Beverly Hills, ricas e bonitas e luxuosas, as esposas de executivos de estúdio, espiavam na direção deles se perguntando quem era a glamourosa jovem vedete com o formidável I.E. Shinn. "Sim. Branco cai *muito* bem em você."

Norma Jeane estava fazendo aulas de canto de novo, aulas de interpretação, aulas de dança, agora na MGM, e seu comportamento em público era muito mais seguro, por mais nervosa que ela ficasse. Ela quase conseguia ouvir o piano ao longe, além dos murmúrios de conversa, música melódica para dançar; se fosse um filme, um musical, I.E. Shinn em seu blazer esportivo trespassado com o cravo vermelho na lapela e os sapatos reluzentes de ponta fina seria Fred Astaire, levantando-se com um pulo para pegar Norma Jeane nos braços e dançar, dançar, dançar enlouquecidamente com ela diante de uma audiência surpresa de vendedoras e clientes.

Depois do vestido, Shinn insistiu em comprar dois conjuntos de trinta dólares para Norma Jeane, também na Bullock's. Ambos eram charmosos, com saias lápis justas e blazers acinturados. E ele havia lhe comprado vários pares de sapatos de salto alto de couro. Norma Jeane protestou, mas Shinn a interrompeu, dizendo:

— Olha. Isto é um investimento em "Marilyn Monroe". Que, quando lançarem *O segredo das joias*, vai ser de quem todo mundo vai falar. Eu tenho fé em "Marilyn" mesmo que você não tenha.

Será que sr. Shinn estava brincando ou falando sério? Ele franziu sua cara de Rumpelstiltskin e piscou para ela. Norma Jeane disse com fraqueza:

— Eu tenho fé, sim. É só que...

— Só que... o quê?

— Como Otto Öse me disse, eu sou fotogênica. Creio eu. Isso quer dizer que é só um truque, não é? Da lente da câmera ou nervo ótico? Eu não sou realmente o que pareço. Quer dizer...

Shinn riu pelo nariz, enojado.

— Otto Öse. Aquele niilista. Aquele pornógrafo. Espero por Cristo que você tenha deixado Otto Öse para trás.

— Ah, sim! Sim, deixei — rebateu Norma Jeane.

Era verdade: desde a humilhação da sessão de fotos nuas por cinquenta dólares, ela não via Otto Öse; quando ele ligava e deixava mensagens na casa onde ela estava ficando, ela as rasgava em pedacinhos e nunca retornava as ligações. Ela não tinha visto as fotos do "Miss *Golden Dreams*" e parecia não se lembrar de que havia posado para um calendário. (Ela não havia contado a I.E. Shinn, é claro. Ela não havia contado a ninguém.) Desde que havia entrado no elenco de *O segredo das joias* ela concentrou-se exclusivamente em atuação e não tinha interesse em modelar de forma alguma, por mais que pudesse achar serventia para o dinheiro.

— Öse e Chaplin Jr. Fique longe de homens desse tipo — falava Shinn, com veemência. Em momentos assim, mexendo seus lábios carnudos, ele parecia muito velho, até ancião; toda a sua jocosidade sumia.

— "Deste tipo"... — O que isso queria dizer? Norma Jeane estremeceu de ouvir seu amante casualmente dispensado, misteriosamente ligado ao cruel fotógrafo com cara de falcão, tão sem a ternura e pureza de coração de Cass. — Mas eu a-amo Cass — sussurrou Norma Jeane. — Eu espero que ele se case comigo, algum dia em breve.

Shinn ou não ouviu ou não prestou atenção; estava a ponto de levantar, sacando com floreios a carteira de pele de crocodilo, duas vezes o tamanho da de um homem comum, e dando instruções a uma vendedora. Norma Jeane agora se agigantava sobre ele em seus novos sapatos castanho-avermelhados de salto alto e tinha de resistir ao impulso de dobrar as costas para não ficar tão alta. *Porte-se como uma princesa*, uma voz sábia a advertia. *E logo você será.*

O banho de loja aconteceu dois dias antes da estreia. Shinn levou Norma Jeane para casa no pensionato estilo bangalô em Buena Vista e a ajudou a levar seus inúmeros pacotes para dentro. (Por sorte, Cass não estava ali, seminu, joga-

• 282 •

do na cama de Norma Jeane ou se bronzeando em um trecho de sol de inverno que entrasse na pequena sacada nos fundos. O apartamento pequeno cheirava a ele, um cheiro seboso de riqueza, um cheiro de calor humano e axilas e cabelo preto lustroso, grosso, sempre levemente úmido, e se as narinas peludas do I.E. Shinn detectaram este odor, o agente teve excesso de tato, ou de orgulho, para deixar passar.) Norma Jeane imaginou que poderia oferecer uma bebida para o sr. Shinn e não o mandar embora de imediato, mas não havia nada na cozinha exceto uma ou duas garrafas de Cass (Cass preferia uísque, gim, conhaque), e Norma Jeane estava relutante em tocar nestas garrafas. Então não ofereceu bebida para Shinn, nem sequer o convidou a se sentar enquanto passava café. Não, não! Ela queria que o homenzinho feio fosse embora para experimentar as roupas novas diante do espelho, ensaiando a chegada de Cass. *Olhe. Olhe para mim. Eu sou linda para você?*

Norma Jeane agradeceu I.E. Shinn e o levou até a porta. Vendo nos olhos desejosos do homenzinho que algo mais era necessário, na voz grave e ofegante de Marilyn, ela disse:

— Obrigada, Papai.

Abaixando-se para beijar I.E. Shinn, leve como uma pluma, em seus lábios surpresos.

No lavabo, Norma Jeane discou o número de telefone de Cass. Era um número novo, pois ele estava ficando por diversas semanas em uma nova residência emprestada, na estrada em Montezuma Drive em Hollywood Hills.

— Cass, por favor, atenda. Querido, você sabe o quanto preciso de você. Não faça isso comigo. *Por favor.* — A exibição tinha terminado; o destino de Norma Jeane estava selado; do saguão do cinema vinha um ruído crescente de vozes; não era possível para Norma Jeane ouvir a dúvida repetida *Quem é a loira? quem é a loira? a loira?* ou até imaginar tal fenômeno. E I.E. se gabando com orgulho *A loira é minha cliente, ela é: srta. Marilyn Monroe.*

Ela nunca haveria imaginado que, depois dessa exibição histórica, de imediato o estúdio daria crédito a "Marilyn Monroe" no elenco principal de *O segredo das joias*: Sterling Hayden, Louis Calhern, Jean Hagen e Sam Jaffe em um filme dirigido por John Huston.

Sussurrando no receptor:

— Cass, querido. *Por favor.*

Do outro lado da linha um telefone tocava, tocava.

Amor à primeira vista.

Fraca de amor. Condenada!

• 283 •

O amor entra pelos olhos.

Norma, ele a chamava. Foi o único de seus amantes a chamá-la de *Norma.* Não "Norma Jeane". Não "Marilyn".

(Norma Shearer havia sido um ídolo dele quando garoto. Norma Shearer em *Maria Antonieta.* A linda rainha em toda a sua *finesse,* o cabelo volumoso cheio de joias e camadas de tecido opulento tão duras que ela mal conseguia se mover, condenada a uma morte cruel, bárbara e injusta: à guilhotina!)

Cass, ela o chamava. *Cass, meu irmão, meu* baby. Eram gentis um com o outro como crianças que se machucaram brincando em uma brincadeira bruta. Os beijos eram lentos, em busca de algo. Faziam amor em silêncio por longas horas sonhadoras, sem saber onde estavam, na cama de quem estavam, quando haviam começado, e quando terminariam, ou onde. Colando suas bochechas quentes, um desesperado em apaziguar o outro, ver através de um único par de olhos. *Eu amo muito você! Ah, Cass.* Segurando o lindo garoto de cabelo despenteado nos braços como um prêmio desejado por outros braços ambiciosos. Ela, que nunca se apaixonara perdidamente, via-se perdidamente apaixonada naquele momento.

Jurando *Vou amar você até a morte. E além.*

E Cass ria dela e dizia *Norma. Até a morte está bom. Um mundo de cada vez.*

Ela não contaria a ele a respeito daquele tempo passado, seus olhos, os lindos olhos fixados nos dela, saídos do pôster de *Luzes da cidade.* Quanto tempo antes ela se apaixonara por esses olhos. Ou será que eram os olhos escuros reflexivos ainda que brincalhões do homem no retrato emoldurado na parede do quarto de Gladys? *Eu amo você. Protegerei você. Nunca duvide de mim: voltarei para vocês um dia.* Um dos grandes choques de sua vida, que como Otto Öse previra não seria longa, mas uma vida emaranhada e sonhadora e enigmática de peças de quebra-cabeça forçadas a se encaixarem — e nos filmes, em que uma trilha de acelerar o coração sinalizaria este momento! —, quando ela saiu de trás daquele roto biombo chinês no estúdio de Otto ciente de que estava degradada, rebaixada, humilhada — e por apenas cinquenta dólares! —, e lá estava Cass Chaplin sorrindo para ela. *Nós nos conhecemos, Norma. Nos conhecemos desde sempre. Tenha fé no tempo.*

Um colapso cinematográfico de tempo. Dias, semanas. Mais cedo ou mais tarde, meses. Eles nunca morariam juntos (a ideia de compartilhar um lar de fato deixava Cass ansioso e asmático, misturar roupas em um armário, por exemplo, coisas em banheiros, em gavetas, acumular história juntos, não conseguia respirar! Não conseguia engolir! Não que ele fosse o filho do Grande Ditador, incapaz de manter um relacionamento maduro e responsável com uma mulher, não que ele

fosse um hipócrita cruel hedonista vingativo como o Grande Homem, Cass não era, pois esse era de fato um sintoma físico; Norma Jeane conseguia ver de perto, apavorada, ansiosa para deixar claro ao seu amante *Não estou sufocando você! Não sou este tipo de mulher*), mas eles passavam todas as horas juntos (ou quase, dependendo dos horários misteriosos dos testes de Cass e novas chamadas e longas caminhadas meditativas na chuva assim como no sol na praia em Santa Mônica) quando Norma Jeane não estava no estúdio da MGM em Culver.

Foi meu primeiro filme de verdade. Mergulhei nele com força total. E aquela força vinha de Cass. De um homem me amando. Pois não havia apenas eu, apenas uma. Mas dois. Eu fui fortalecida por dois.

Desejava-se acreditar nisso. Havia todo o motivo para acreditar nisso. Poderia ter saído de um roteiro, as palavras tinham aquele som. Palavras ensaiadas. Palavras não espontâneas. Portanto, palavras em que se podia confiar. Como ler as inscrições quando se tem a chave. Quando se tem a sabedoria secreta. Como o quebra-cabeça uma vez terminado, cada peça no seu lugar, nenhuma perdida. E com que naturalidade elas se encaixavam num doce desfalecimento, um delírio de necessidade física dolorosa, como se muito tempo antes eles tivessem feito amor quando crianças. Como se não houvesse *masculinidade* e *feminilidade* entre eles. Nenhuma necessidade, por exemplo, do desjeito de camisinhas. Camisinhas humilhantes, feias e fedorentas. "Preservativos", Bucky Glazer as havia chamado. De seu jeito franco e casual. E Frank Widdoes, ele não tinha dito "Eu usaria um preservativo. Não se preocupe"? Mas Norma Jeane, encarando e sorrindo pelo para-brisas, não ouvira e não queria ouvir nada disso, pois não seria repetido.

Tamanha franqueza não era do feitio de Norma Jeane. Ela era adepta do romance. Pois seu amante era lindo como qualquer garota e lado a lado no espelho corava e seus olhos dilatavam pelo amor, eles riam e se beijavam e bagunçavam o cabelo um do outro, e não se saberia dizer quem era mais lindo e de quem era o corpo mais desejável. Cass Chaplin! Ela amava caminhar com ele e ver os olhos femininos nele. (E masculinos também! Ah, ela via.) Eles odiavam as roupas entre eles e caminhavam nus quando podiam. Era trazer à vida da Amiga Mágica do espelho de Norma Jeane. Seu amante mal tinha dois centímetros a mais que ela, e o torso macio e musculoso com uma pátina de finos pelos escuros cobrindo o peito reto pouco mais grossos do que os nas axilas de Norma Jeane, e ela amava acariciar torso, ombros, os braços musculosamente magros, coxas, pernas, e ela amava escovar seu cabelo denso, úmido, oleoso para trás da testa, e beijar beijar beijar sua testa, as pálpebras e a boca, sugando a língua dele, e o pênis dele se erguia rápido e ansioso e quente e trêmulo em sua mão como uma criatura viva.

• 285 •

Esse não era um sonho cruel maldito de um talho sangrento entre as pernas; isso era o destino, não desespero. *Aqueles olhos!*

Apaixonar-se é achar que esteve sempre apaixonado.

Um colapso cinematográfico de tempo.

Clive Pearce! Chegou a manhã em que ela se deu conta.

No ensaio ela ficou estranha e recitou de um jeito artificial suas falas. Como era desastrada, trabalhando com o renomado ator mais velho Louis Calhern, que parecia nunca olhar para ela diretamente! Será que ele a desprezava, como uma jovem atriz sem experiência? Ou se divertia com ela? Se no teste Norma Jeane havia dito as falas de Angela com aparente espontaneidade, deitada no chão com inocência, agora em pé ela estava paralisada de medo pela enormidade do risco à sua frente. *E se você fracassar. Você fracassará. Então você precisará morrer.* Se fosse demitida do filme ela seria obrigada a se destruir, ainda que estivesse profundamente apaixonada por Cass Chaplin e esperasse um dia ter um filho dele.

— Como eu posso deixá-*lo*?

E havia a obrigação com Gladys no hospital em Norwalk.

— Como eu posso deixá-*la*? Mãe não tem ninguém além de mim.

Suas cenas com Calhern eram exclusivamente em estúdio, ensaiadas e gravadas num estúdio de gravação sonorizado no terreno da MGM em Culver. No filme, Angela e seu "tio Leon" estavam sozinhos juntos, mas, na verdade, durante as gravações, estavam cercados de estranhos. Havia um conforto curioso em isolar essas pessoas da mente. Câmeras, assistentes. O grande diretor em pessoa. Como no orfanato ela ia no balanço, mais e mais alto, deixando o resto do mundo fechar de fora. No salão de jantar barulhento chegava à mesa sem ser vista sem ser ouvida. Esse era o segredo de sua força, que ninguém tiraria dela. Acreditava que Angela era ela própria, só que limitada. Com certeza ela, Norma Jeane, continha Angela. Ainda assim Angela era rasa demais para conter Norma Jeane. Era uma questão de maestria! Na história do filme, Angela é indefinida. Com perspicácia, Norma Jeane percebeu que a garota era a fantasia de seu tio Leon. (E a fantasia dos cineastas, que eram todos homens.) Na linda Angela loira vazia, inocência e vaidade são idênticos. Não há motivação verdadeira para sua personagem exceto egoísmo infantil. Ela não inicia cenas, nenhuma troca dramática. Ela meramente reage, não age. Recita suas fala como uma atriz amadora, arriscando e improvisando e pegando as dicas de "tio Leon". Sozinha, ela não existe. Nenhuma mulher em *O segredo das joias* existe a não ser através dos homens. Angela é passiva como uma poça d'água em que os outros veem seus reflexos, mas ela em si não "vê". Não por acidente que na primeira vez em

que Angela é vista, ela está deitada dormindo toda contorcida em um sofá, e nós a vemos pelo olhar do amante possessivo. *Ah! Eu devo ter pegado no sono.* Ainda que acordada, olhos arregalados em admiração perpétua, Angela é uma sonâmbula.

Em ensaios, Calhern ficava nervoso com Norma Jeane. Ele de fato a detestava! Seu personagem era "Alonzo Emmerich" e estava destinado a meter uma bala no próprio crânio. Angela era sua esperança de renovação de juventude e vida: uma esperança fútil. *Ele me culpa. Ele não pode me tocar. Há raiva, não amor em seu coração.* Ela não conseguia achar a chave para decifrá-lo. A chave para as cenas entre eles. Ela sabia que, se fracassassem interpretando juntos, ela teria que ser substituída.

Ela ensaiava suas cenas com obsessão. Tinha poucas falas, e a maioria era resposta a "tio Leon" e, mais tarde, a policiais que a interrogam. Ensaiava com Cass quando ele estava disponível, e quando ele estava de bom humor. Ele queria que ela fosse bem-sucedida, dizia. Sabia o quanto significava para ela. ("Sucesso" significava relativamente pouco para ele, filho do ator mais bem-sucedido do cinema de todos os tempos.) Ainda que ele logo perdesse a paciência com ela. Ele a balançava como uma boneca de pano para acordá-la do transe de Angela. Ele implicava com ela, tentando não deixar transparecer a raiva em sua voz:

— Norma, pelo amor de Deus. O diretor vai guiar você passo a passo em suas cenas, filmes são isso. Não é interpretação real, como no teatro; você não estará sozinha. Por que se esforçar tanto? Ficar se revirando de ponta-cabeça? Você está suando como um cavalo. Por que se importa tanto?

A pergunta pairou entre eles. *Por que se importa tanto? Tanto!*

Sabendo que era absurdo, o que ela não poderia explicar a seu amante: *Porque eu não quero morrer, tenho pavor de morrer. Não posso deixar você.* Porque um fracasso em sua carreira como atriz era fracassar na vida que ela havia escolhido para justificar seu nascimento equivocado. E mesmo em seu estado levemente desordenado ela conseguia entender a falta de lógica de uma fala assim.

Ela enxugou os olhos. Ela riu.

— *Eu* não posso escolher o que importa para mim, como você. Não tenho esse poder.

Ajude-me a ter este poder. Querido, me ensine.

A insônia de Norma Jeane piorou. Um rugido em sua mente em que murmúrios zombeteiros se erguiam, risos jocosos, indistintos, ainda que familiares. Será que esses eram seus juízes, ou espíritos dos já condenados esperando por ela? Ela tinha apenas Angela para usar contra eles. Tinha apenas seu trabalho, performance, sua "arte". *Por que se importa tanto?* Ela ficava sem sono quando sozinha em seu apartamento minúsculo na cama de latão estilo Exército da Salvação ou quando Cass estava com ela, numa cama ou noutra. (Cass Chaplin esquivo!

• 287 •

O garoto lindo tinha muitos amigos em Hollywood, Beverly Hills, em Hollywood Hills, Santa Mônica, Bel Air, Venice e Venice Beach, Pasadena, Malibu e em todos os cantos de Los Angeles, e esses amigos, a maioria deles desconhecidos a Norma Jeane, tinham apartamentos, bangalôs, casas, propriedades em que Cass era bem-vindo a qualquer momento, noite ou dia. Ele parecia não ter endereço permanente. Seus pertences, basicamente roupas, roupas estas que eram presentes caros, estavam espalhados por uma dúzia de residências e faziam rodízio com ele em uma bolsa de lona e em uma grande mala de couro desgastada com as iniciais douradas gravadas *CC*.)

Perambulando pelas primeiras horas do dia de pés descalços e tremendo. Se Cass não estava com ela, ela sentia falta dele dolorosamente, mas se ele estava com ela, dormindo, ela sentia inveja de seu sono, que ela não conseguia invadir e em que ele se esquivava dela. Em momentos assim ela se lembrava de sua amiga perdida, Harriet, e sua bebê, Irina, que fora a bebê de Norma Jeane também. Harriet disse a Norma Jeane que ela fora insone quando pequena por muito tempo também, então engravidou e passou a pegar no sono o tempo todo, e depois que seu bebê nasceu e seu marido desapareceu ela dormiu, dormiu o máximo que pôde, e era um sono tranquilo sem sonhos e um dia Norma Jeane conheceria esse sono se tivesse sorte. *Se eu engravidar. Se eu tiver um bebê. Mas agora não. Mas quando?* Ela não conseguia imaginar Angela grávida. Não conseguia imaginar Angela além do roteiro. Havia memorizado as falas de Angela ao ponto de as falas pararem de ter sentido, como palavras estrangeiras repetidas mecanicamente. Começou a se exaurir na primeira semana de gravações. Nunca ela imaginaria que interpretar era tão exaustivo fisicamente. Como levantar o próprio peso! Ela começava a chorar, a não ser que estivesse rindo. Enxugando os olhos com a palma das mãos.

E lá estava Cass, o lindo garoto nu, cabelo bagunçado, aproximando-se dela na pequena sacada, estendendo a palma da mão com duas cápsulas brancas.

— O que é isso? — perguntou Norma Jeane com cautela.

— Uma poção, querida Norma, para ajudar você a dormir. Para nos ajudar, os dois, a dormir — disse Cass, beijando a nuca úmida dela.

— Uma poção mágica? — perguntou Norma Jeane.

— Não existem poções mágicas. Mas existe esta poção.

Norma Jeane se afastou, em reprovação. Não era a primeira vez que Cass lhe oferecia sedativos. Barbitúricos, eram chamados. Ou uísque, gim, rum. E ela quis muito ceder. Sabia que agradaria seu amante, que raramente dormia sem beber ou tomar comprimidos ou ambos. Mera exaustão, Cass se gabava, não bastava para diminuir sua velocidade. Ele estava dizendo, seu hálito quente na orelha de Norma Jeane e um de seus braços gentilmente ao redor dela, acariciando seus seios.

• 288 •

— Havia um filósofo grego que ensinava que, de todas as coisas, não ter nascido é o estado mais prazeroso. Mas eu acredito que dormir é o estado mais prazeroso. Você está morto, ainda que vivo. Não há sensação tão primorosa.

Norma Jeane empurrou seu amante com mais força do que pretendia. Ela não amava Cass Chaplin em momentos assim! Ela o amava, mas tinha medo dele. Ele era o próprio demônio cheio de tentação. Ela sabia como a dra. Mittelstadt reprovaria. Os ensinamentos da Ciência Cristã. Sua bisavó, Mary Baker Eddy.

— Não, não é certo. Para mim. É um sono artificial.

Cass riu dela, mas Norma Jeane recusou a poção e permaneceu acordada e ansiosa naquela noite enquanto Cass dormia em paz até o começo da manhã, quando Norma Jeane se preparou para ir para o estúdio, e durante o longo dia em Culver, Norma Jeane estava irritadiça, nervosa e estridente, errando as falas que tinha memorizado, e via como John Huston a observava, os olhos avaliadores do homem; ele estava se perguntando se ele, que nunca cometia erros com um elenco, havia cometido um erro com ela, e na noite seguinte ela aceitou os dois comprimidos que Cass ofereceu em tom solene, colocando-os em sua língua como hóstias.

E como foi profundo e tranquilo o sono de Norma Jeane naquela noite! Não se lembrava da última vez em que dormira tão bem, tão pesado. *Um sono artificial, mas saudável, não é?* Uma poção mágica, afinal de contas.

E na manhã seguinte chegando para gravação, ensaiando com Louis Calhern, Norma Jeane de súbito se deu conta: *Clive Pearce!*

Ela atribuiria seu momento de brilhantismo à poção mágica de Cass. Um sono sem sonhos, mas talvez não completamente. Talvez, num sonho, o homem mais velho houvesse aparecido para ela?

Pois ficava claro para ela naquele instante: Louis Calhern, seu "tio Leon", era na verdade o sr. Pearce. No papel de Alonzo Emmerich, sr. Pearce.

Ela estivera vendo o renomado Calhern como um estranho, quando na verdade ele era o sr. Pearce, de volta para ela, aproximadamente a mesma idade, aproximadamente o mesmo porte e formato de corpo, e o rosto belo devastado de Calhern não era o mesmo rosto de Clive Pearce, anos depois? Os olhos furtivos, o cacoete na boca, e ainda assim o orgulho nos seus modos, ou uma lembrança de orgulho; acima de tudo, a voz culta levemente irônica. Um clarão deve ter surgido nos olhos de Norma Jeane. Uma corrente elétrica deve ter corrido por seu corpo maleável de garota ansiosa. Ela era "Marilyn" — não, ela era "Angela" —, ela era Norma Jeane interpretando "Marilyn" interpretando "Angela" — como uma matriosca em que bonecas menores são englobadas pela maior, que é a mãe — agora ela entendia quem era "tio Leon" e de imediato ficou suave, sedutora,

• 289 •

olhos arregalados e confiantes como uma criança. Calhern notou de imediato. Ele era um ator habilidoso com técnica e conseguia espelhar emoção como se captasse um sinal; não era um ator nato, ainda assim ele notou a mudança em "Angela" na hora. O diretor notou na hora. Ao final do ensaio do dia, ele diria, ele que tão raramente elogiava qualquer pessoa do elenco e não havia dito praticamente nada para Norma Jeane até aquele momento.

— Alguma coisa está diferente hoje, hein? O que foi?

Norma Jeane, que estava tão feliz, balançou a cabeça sem falar nada e sorriu como se não soubesse, pois como podia explicar para ele, se não podia explicar aquilo nem para ela mesma?

Ela conseguia ouvir a direção, fazia parte de seu gênio. Ela conseguia ler minha mente. É claro que poderia não ter acontecido, pareceu acidental para mim, como se eu tivesse plantado sementes na terra e apenas uma vingasse.

Seu único beijo. Norma Jeane e Clive Pearce. Ele nunca a havia beijado exatamente na boca, como queria. Ele havia tocado seu corpo contorcido e feito cócegas e (ela acreditava) a beijara onde ela não conseguia ver, mas nunca exatamente na boca e agora ela se derretia nele, desejosa ainda que infantil, virginal, pois era sua alma que se abria para o homem mais velho, não seu apertado corpo de garota. *Ah! Ah, eu amo você! Nunca me deixe,* ela nunca perdoaria o sr. Pearce por enganá-la, levando-a ao lar de órfãos e abandonando-a; nem mesmo agora que o sr. Pearce retornara para ela, como o advogado aristocrático Alonzo Emmerich, que era "tio Leon", ela o perdoou de imediato e depois do notável beijo ofegante continuou a se apoiar nele, os olhos de Angela intensos e nublados e os lábios levemente abertos, e Louis Calhern, que era um ator veterano de décadas, a encarou surpreso.

A garota não estava atuando. Era ela mesma. Ela se tornou a Angela que meu protagonista queria. O desejo dele.

Daquele ponto em diante, Angela não causaria mais ansiedade em Norma Jeane.

No estúdio de gravação, Norma Jeane era silenciosa e respeitosa e atenta e perspicaz. Depois de decifrar o enigma de seu próprio papel, ela se fascinava em ver como os outros decifravam seus próprios, ou tinham dificuldades. Afinal, atuar é resolver uma sucessão de enigmas sendo que nenhum deles pode explicar os demais. Pois o ator é uma sucessão de seres unidos pela promessa de que na atuação todas as perdas podem ser restauradas. Seria uma curiosidade que a jovem cliente loira de I.E. Shinn, "Marilyn Monroe", observaria com tanta intensidade as cenas alheias, os ensaios e as filmagens, aparecendo no estúdio mesmo quando não estava no cronograma de gravação do dia.

Ela trepou até chegar no topo. Começou com Z, depois X. Teve Shinn, é claro.
E Huston, com certeza. E os produtores do filme. E Widmark. E Roy Baker. E Sol
Siegal e Howard Hawks. E qualquer outro nome que se pode pensar.

Norma Jeane acreditava que, na presença de autores talentosos, seus poros poderiam absorver sabedoria. Na presença de um grande diretor, ela poderia aprender a se "dirigir". Pois Huston era um gênio; com Huston ela aprendeu a verdade essencial do filme, que não importa o que entra numa cena, apenas o que sai. Não importa quem você é ou quem não é, apenas o que você projeta em filme. E o filme redimirá o ator e viverá além dele. Nas gravações, por exemplo, Jean Hagen, cuja personagem era a amante de Sterling Hayden, transpirava personalidade e era muito apreciada. Ainda assim, na tela, a personagem saía excessivamente emocional, assustadiça, não era sedutora o suficiente. Norma Jeane pensava *Eu teria feito aquele papel mais devagar, mais profundo. Ela não é misteriosa o suficiente.*

Por outro lado, a jovem e loira Angela em sua própria superficialidade transpirava mistério. Pois não tinha como saber se a superficialidade não era, na verdade, uma profundidade insondável. Será que está manipulando o velho apaixonado com sua inocência? Ela quer seu "tio" destruído? O vazio enervante na expressão era a piscina refletora em que outros, inclusive a audiência, poderiam olhar.

Norma Jeane sentia um tremor de elação, empolgação. Ela era uma atriz agora! Nunca mais duvidaria de si mesma.

Ela surpreendeu John Huston pedindo para regravar cenas com as quais ele parecera satisfeito. Quando ele quis saber por quê, Norma Jeane disse:

— Porque eu sei que consigo me sair melhor. — Ela estava nervosa, mas determinada. E estava sorrindo. "Marilyn" sorria o tempo todo. "Marilyn" falava em uma voz grave rouca-sensual. "Marilyn" quase sempre conseguia o que queria. Apesar de Louis Calhern poder estar satisfeito com sua própria performance, ele de imediato concordava em gravar de novo, seduzido por "Marilyn". E assim foi feito; cada regravação fortalecia sua performance.

No dia final de gravação, John Huston comentou com ela em tom ácido:

— Ora, Angela. Nossa menininha está toda adulta agora, não é?

Nunca mais vou duvidar. Eu sou uma atriz. Eu sei. Eu posso ser. Eu serei!

Ainda assim, à medida que a data da exibição se aproximava, Norma Jeane começou a sentir a intrusão de sua ansiedade antiga. Pois não era suficiente estar satisfeita com uma performance e ter sido elogiada por colegas de trabalho; ainda tinha à sua espera um mundo vasto de estranhos, com suas opiniões próprias, e entre estes haveria profissionais do cinema de Hollywood e críticos que não sabiam nada de Norma Jeane Baker e se importavam com ela tanto quanto se im-

portariam com uma formiga solitária atravessando a calçada, em que uma pessoa poderia por acidente, sem saber, pisar. E adeus, formiga!

Norma Jeane confessou a Cass que não achava que aguentaria ir à exibição. E, em especial, não à festa depois. Cass deu de ombros, dizendo que, sim, você vai sim, é o que esperam de você. Norma Jeane persistiu, perguntando e se de repente passasse mal do estômago? E se desmaiasse? Cass deu de ombros. Era impossível avaliar se ele estava feliz por Norma Jeane ou com inveja, se ele se ressentia por ela estar trabalhando com um diretor renomado como Huston ou se ele estava genuinamente empolgado por ela. (E o que dizer da carreira de Cass Chaplin? Norma Jeane não perguntava a ele como transcorriam entrevistas, testes e retornos. Ela sabia que ele era sensível e de temperamento beligerante. Como ele admitia com ironia, era capaz de se ofender com a mesma facilidade que o próprio Grande Ditador. Ao lhe oferecerem um papel menor como dançarino em um musical em produção na MGM, ele havia aceitado e poucos dias depois mudou de ideia quando descobriu que outro jovem dançarino, um rival, recebeu a oferta de um papel maior.) Norma Jeane se aninhava no abraço de Cass e enterrava o rosto no seu pescoço. Ele havia se tornado mais irmão do que amante, um irmão gêmeo que poderia protegê-la do mundo. Como ela desejava poder se esconder em seus braços! Por toda a eternidade, em seus braços.

— Mas você não fala sério, Norma — disse Cass, acariciando seu cabelo com os dedos distraidamente, prendendo as unhas em fios —, você é uma atriz. Pode até ser uma boa atriz. Uma atriz quer ser vista. Uma atriz quer ser amada. Por multidões, não apenas por um homem solitário.

A que Norma Jeane protestou:

— Não, Cass querido, não é verdade! *Você* é tudo o que quero de verdade.

Cass riu. As unhas roídas sem corte prendendo no cabelo dela.

Sim, mas ela falava sério. Ela se casaria com ele, ela teria seus filhos, ela viveria com ele e por ele para sempre depois em Venice Beach, por exemplo. Em uma casinha de reboco com vista para um canal. O bebê deles, um garoto com cabelo preto bagunçado e lindos olhos escuros como ameixas, dormiria em um berço perto da cama deles. E às vezes o bebê deles dormiria entre eles, na cama com eles. Um bebê príncipe. O bebê mais lindo que já se viu. O neto de Charlie Chaplin! A voz de Norma Jeane falhava de empolgação:

— Vovó Della, você não vai acreditar nisso. Não vai! Meu marido é o *filho* de Charlie Chaplin. Somos loucos um pelo outro, foi amor à primeira vista. Meu bebê é o *neto* de Charlie Chaplin. O seu *bisneto*, Vovó! — A velha de ossos grandes encarava Norma Jeane em descrença. Então seu rosto se partiu em um sorriso.

Então o sorriso aumentou. Então ela riu alto. *Norma Jeane, você com certeza surpreendeu todos nós. Norma Jeane, querida, estamos todos tão orgulhosos de você.* E Gladys aceitaria um neto como nunca haveria desejado aceitar uma neta. Foi até melhor que Irina tivesse sido levada delas.

Quando chamam seu número. Acontece rápido ou não. Ela via de fora, de uma janela ripada estreita do bangalô em Montezuma Drive, a pequena figura ágil nua andando pelo tapete. Era Cass Chaplin, sem notar. Ele se debruçou num teclado de piano e tocou diversos acordes, fracas notas em uma progressão fluída, lindo como Debussy ou Ravel, que eram seus compositores favoritos, e com um lápis ele parecia fazer anotações, ou escrever música num caderno. Por diversos dias durante a semana final de filmagem de Norma Jeane em Culver, ele havia se retirado numa casa-refúgio fora do Olympic Boulevard para trabalhar numa composição de balé e coreografia. (O bangalô espanhol com palmeiras leprosas grandes demais e vinhas emaranhadas era a propriedade de um roteirista na lista de inimigos atualmente exilado em Tangier.) Música foi seu primeiro amor, Cass contara a Norma Jeane, e ele ansiava por voltar a ela.

— Não interpretar. Não sou ator. Porque não quero habitar outras pessoas. Quero habitar música, que é pura.

Quando estava na proximidade de um piano, Cass tocava partes de suas composições para Norma Jeane, e ela as achava muito lindas; ele estava sempre dançando para ela, mas apenas de brincadeira e apenas por alguns minutos. Agora, parada na frente da porta lotada de folhas quase desconhecida, Norma Jeane espiou pela janela de ripas para a figura espectral de seu amante, o coração pulsando em sua cabeça. *Não posso interrompê-lo. É errado interrompê-lo.*

Ela pensou *Ele me odiaria por espiá-lo, não posso correr esse risco.*

Ela se afastou para o lado mais distante da varanda e por quarenta minutos mesmerizados ouviu o soar de cordas, as notas de piano subindo e descendo lá dentro. Uma suspensão de tempo que ela desejaria que pudesse durar para sempre, para sempre.

Quando chamam seu número.

Shinn com o pretexto de contar a verdade. Baixando a voz grave para informá-la de que, ao contrário do que Chaplin Jr. quisera que ela pensasse, Chaplin pai havia destinado uma pequena fortuna a sua ex-mulher e filho. Ele havia sido forçado por advogados.

— É claro — disse Shinn, sorrindo — que já acabou tudo. Pequena Lita gastou tudo 25 anos atrás.

Norma Jeane encarou Shinn. Será que Cass havia mentido para ela? Ou ela o havia entendido mal? Ela disse, trêmula:

— Dá no mesmo, então. O pai renegou e deserdou Cass. Ele está *sozinho*.

Shinn não se aguentou e deixou escapar uma risada de escárnio.

— Não mais sozinho que o resto de nós.

— Ele foi a-amaldiçoado pelo pai e é uma maldição dupla porque o pai é Charlie Chaplin. Por que você não consegue ter empatia, sr. Shinn?

— Eu tenho! Estou transbordando de empatia. Quem mais doa para caridade? O fundo para crianças aleijadas, a Cruz Vermelha? O time de defesa da Lista Obscura de Hollywood? Mas não tenho empatia com a história de Cass Chaplin. — Shinn tentou falar com bom humor, mas o nariz largo de narinas profundas cabeludas tremeram de raiva. — Falei para você, querida, não quero que seja vista em público com ele.

— E em particular?

— Em particular tome cuidado. Dois *dele* já é mais que suficiente no mundo.

Norma Jeane precisou pensar por um momento para entender.

— Sr. Shinn, isto é cruel. Cruel e grosseiro.

— Este é o bom e velho I.E., certo? Cruel e grosseiro.

Os olhos de Norma Jeane se encheram de lágrimas. Ela estava perto de lhe dar um tapa. Ainda assim, queria agarrar suas mãos e implorar por perdão, pois o que faria sem ele? Não, ela queria rir da cara dele. O rosto dele, preenchido com cimento, crispado. Os olhos feridos, furiosos.

Eu o amo, não você. Eu nunca poderia amar você. Não me faça escolher entre vocês dois, ou vai se arrepender.

Norma Jeane estava tremendo, tão indignada quanto I.E. Shinn, e começando a ficar igualmente enérgica ao falar. Shinn cedeu:

— Ei, olha só, querida. Só estou querendo ajudar. Ser prático. Você me conhece: I.E. Estou sempre pensando no seu bem, querida. Na sua carreira e no seu bem-estar.

— Você está pensando em "Marilyn". Na carreira *dela*.

— Ora, sim. "Marilyn" é minha, minha criação. Eu me preocupo, sim, com a carreira e o bem-estar dela.

Norma Jeane murmurou algo que Shinn que não ouviu. Ele pediu para repetir, e ela disse, fungando:

— "M-Marilyn" é só uma carreira. Ela não tem nada de "bem-estar".

Shinn riu, uma risada assustada e explosiva. Ele havia se levantado de sua cadeira giratória, atrás da escrivaninha, e caminhava no tapete, flexionando os dedos atarracados. Atrás dele, uma janela de vidro laminado abria para o crepús-

culo nebuloso e uma confusão de trânsito no Sunset Boulevard. Norma Jeane, que estivera sentada em uma das cadeiras notoriamente baixas de Shinn, levantou-se também, apesar de bamba. Ela havia ido ao escritório de Shinn direto de uma aula de dança, e as batatas da perna e coxas doíam como se tivessem sido espancadas com martelos. Ela sussurrou:

— *Ele* sabe que eu não sou "Marilyn". *Ele* me chama de Norma. *Ele* é o único que me entende.

— *Eu* entendo você.

Norma Jeane encarou o tapete, mordiscando a unha.

— *Eu* inventei você, *eu* entendo você. *Sou eu* quem pensa o tempo todo no seu bem-estar, pode acreditar.

— Você n-não me inventou. Eu me inventei sozinha.

Shinn riu.

— Não entre na metafísica, está bem? Você está soando como seu ex-amigo Otto Öse. E ele está com dificuldades, sabe... Na nova lista elaborada pela Diretoria de Controle de Atividades Subversivas. Então fique longe *dele*.

— Eu não tenho ligação a-alguma com Otto Öse — disse Norma Jeane. — Não mais. O que é isso, essa diretoria de controle subversivo?

Shinn pousou o indicador nos lábios como advertência. Era um gesto que ele e outros em Hollywood faziam com frequência, tanto em particular quanto em público. O gesto era apenas para ser lido como amplamente cômico, com um meneio de sobrancelhas como de Groucho, mas é claro que não era piada; dava para ver pelos olhos assustados.

— Não importa, querida. O assunto não é Öse, e o assunto não é Chaplin Jr. O assunto é "Marilyn". *Você.*

Norma Jeane sentia-se mal.

— Mas Otto na l-lista de inimigos também? Por quê?

Shinn deu de ombros, seus ombros tortos, como quem diz *Quem sabe? Quem se importa?*

Norma Jeane choramingou baixinho:

— Ah, por que as pessoas estão fazendo isso? Denunciando umas às outras! Até Sterling Hayden. Eu ouvi... dando nomes ao comitê. E eu admirava o homem. Todas aquelas pobres pessoas na lista de inimigos e sem trabalho e os dez da Lista Obscura de Hollywood, na *prisão!* Como se aqui fosse a Alemanha nazista, não a América. Charlie Chaplin foi tão corajoso não cooperando e deixando o país! Eu o admiro. Creio que Cass admire o pai também... Mas não admitirá isso. E Otto Öse não é comunista, de verdade! Eu poderia testemunhar por Otto, eu poderia jurar perante a Bíblia. Ele sempre disse que os comunistas estão iludidos.

• 295 •

Ele não é marxista. *Eu* poderia ser marxista. Se eu entendo o que Marx disse. É como a cristandade, não é? Ah, ele estava certo, Karl Marx... "A religião é o ópio do povo". Como a bebida e os filmes. E os comunistas defendem as pessoas, não? O que tem de tão errado nisso?

Shinn ouviu, surpreso, essa verborragia e disse alto:

— Norma Jeane, chega! Já basta de falar.

— Mas, sr. Shinn, é tão injusto!

— Você quer colocar nós dois na lista? E se este escritório estiver grampeado? E se... — ele gesticulou para o lado de fora do escritório, onde sua secretária ficava em sua escrivaninha — houver espiões contratados para nos ouvir? Deus do céu, você não é uma loira tão burra assim, então *calada*.

— Mas é tão injusto...

— E? A vida é injusta. Você tem lido Tchekov, não? O'Neill? Sabe a respeito de Dachau, Auschwitz, não? *Homo sapiens*, a espécie que devora os do seu tipo? Cresça.

— Sr. Shinn, eu não sei como. Eu não vejo a-adultos que admiro ou sequer entendo. — Norma Jeane falava com honestidade, como se este fosse o assunto verdadeiro da discussão. Ela parecia estar implorando para ele, querendo agarrar suas mãos. — Às vezes não consigo nem dormir à noite de tão confusa. E Cass, ele...

Shinn interrompeu:

— "Marilyn" não tem que entender ou pensar. Jesus, não. Ela tem que apenas *ser*. Ela é uma beleza e tem talento e ninguém quer porcaria metafísica torturada saindo daquela boca lasciva. Confie em mim nessa, queridinha.

Norma Jeane soltou um choramingo, afastando-se. Como se tivesse levado um tapa.

Ela lembraria mais tarde, *talvez ele tivesse lhe dado um tapa.*

— T-talvez "Marilyn" morra outra vez — disse ela. — Talvez nada saia da estreia. Os críticos podem me odiar ou nem sequer me notar e vai ser que nem *Torrentes de ódio* de novo e eu vou ser dispensada da MGM como fui do Estúdio, e talvez isso seja a m-melhor coisa para mim *e* para Cass.

Norma Jeane foi embora. Shinn a seguiu de perto, arfando e arquejando. Passando pela saída do escritório, onde a secretária-recepcionista os encarava, e corredor adentro. Ele gritou atrás dela, as narinas tremelicando como num cão enfurecido:

— Você acha isso, é? Espere e veja!

Quem é a loira? Naquela noite de janeiro em 1950. Evitando os olhos desesperados no espelho enquanto outra vez discava o número do bangalô na Montezuma Drive e de novo o telefone tocava do outro lado com aquele som melancólico va-

zio de um telefone ecoando por uma casa vazia. Cass estava bravo com ela, Norma Jeane sabia. Não com ciúmes (pois por que ele estaria com inveja *dela*, ele que era filho da maior estrela de cinema de todos os tempos?), mas bravo. Enojado. Ele sabia que Shinn o reprovava e não o queria no jantar no Enrico's. Eram quase nove da noite, e o camarim começava a encher. Vozes altas, perfume. Mulheres estavam olhando para ela. Lançando olhares para ela. Uma delas sorriu e estendeu a mão; os dedos cheios de anéis prenderam os de Norma Jeane como um gancho.

— Você é "Angela", querida? Que linda estreia.

A mulher era a esposa de um executivo da MGM, uma ex-atriz coadjuvante da década de 1930. Norma Jeane mal conseguia falar.

— Ah! O-obrigada.

— Que filme estranho e perturbador. Não é o que se espera, é? Quer dizer... a forma como termina. Não tenho certeza se o entendo por completo, e você? Tantos homens mortos! Mas John Huston é um gênio!

— Ah, sim.

— Deve ser um enorme privilégio trabalhar com ele.

Norma Jeane ainda estava segurando a mão da mulher. Assentiu ansiosamente, os olhos se enchendo com lágrimas de gratidão.

Outras mulheres mantiveram distância. Olhando Norma Jeane de esguelha, seu cabelo, seu busto, seus quadris.

Aquela pobre criança. Eles a fantasiaram como uma boneca de um jeito tão glamouroso e sensual e ali estava ela tremendo e se escondendo no lavabo suando tanto que dava para sentir o cheiro. Eu juro, ela não soltou a minha mão! Ela teria me acompanhado como um cachorrinho na coleira se eu permitisse.

A exibição enfim havia terminado. *O segredo das joias* era um sucesso. Ou pelo menos era o que as pessoas diziam, repetiam, entre apertos de mão, abraços e beijos e taças altas de espumante. E onde estava I.E. Shinn em seu smoking para interceder em nome de sua cliente atordoada?

— *O-lá, "Angela"*

— Olá

— Foi uma bela performance

— Obrigada

— Foi mesmo estou falando sério foi uma belíssima performance

— Obrigada

— Uma performance notável

— Obrigada

— Você é uma garota de aparência notável

— Obrigada

— Alguém disse que esta foi é sua estreia

— Ah, sim

— E seu nome é

— "M-marilyn Monroe"

— Ora, parabéns, *"Marilyn Monroe"*

— Obrigada

— Vou dar meu cartão para você *"Marilyn Monroe"*

— Obrigada

— Tenho a sensação de que vamos nos encontrar novamente *"Marilyn Monroe"*

— Obrigada

Ela estava feliz. Nunca estivera tão feliz. A menos quando o Príncipe Sombrio a puxou para o tablado para compartilhar as luzes ofuscantes com ele, erguendo-a nas alturas para que todos a admirassem e aplaudissem, e beijando sua testa em bênção *Eu a condecoro minha Princesa Cintilante, minha noiva.* Em seu ouvido ele sussurrou a bênção secreta *Está tudo bem ficar feliz agora. Você fez por merecer a felicidade. Por um tempo.* Em uma celebração de tamanha alegria câmeras brilhavam no salão lotado. Lá estava, sorrindo para os fotógrafos, a beleza loira de Angela e seu "tio Leon" parecendo levemente envergonhado e fumando um cigarro atrás do outro. Lá estava Angela e o protagonista do filme, Sterling Hayden, com quem ela não tinha uma única cena. E lá estava Angela e o grande diretor, que possibilitara sua felicidade. *Ah, como posso agradecê-lo, nunca poderei agradecê-lo o suficiente.* Norma Jeane ria com alegria, vendo Otto Öse com o canto do olho, rosto de falcão e fuzilando com a expressão, atrás de uma câmera erguida no canto da multidão; Otto Öse em suas largas roupas pretas como um espantalho ressentido de seu papel servil, ele que deveria ter sido um artista, um criador de arte original e notável, um criador de arte judaica, um criador de arte radical e revolucionária desde as revelações impronunciáveis das câmaras de gás, a solução final, as bombas atômicas. Norma Jeane queria gritar para ele *Está vendo? Não preciso de você! Suas fotinhos porcas de mulher. Seus calendários pornográficos. Sou uma atriz, eu não preciso de você nem de ninguém. Espero que prendam você e o levem para longe!* Mas quando ela olhou mais de perto, viu que não era de fato Otto Öse.

Que sorriso no rosto de Shinn! Ele parecia um crocodilo, um crocodilo sem pernas, caminhando com a cauda. O brilho suado sexy de seu rosto grande demais. Ela riu, imaginando como seria fazer amor com uma criatura assim. Ter que fechar seus olhos e fechar o cérebro. *Ah não, eu só me casaria por amor.*

Ela nunca estivera tão feliz quanto naquele momento. Shinn a segurava pela mão, guiando-a pelo salão. Ele a inventara; ela era dele. Não era verdade, mas ela aquiesceria. Ela não se rebelaria, ainda não. Nunca tão feliz quanto nessa noite

mágica. Pois ela era Cinderela e o sapatinho de cristal lhe *servia*. E ela era mais bonita e mais sensual e mais empolgante que a protagonista, Jean Hagen, que era menos procurada pelos fotógrafos; constrangedor como preferiam a beldade loira e jovem que não conseguia convencer um saco de papel com sua interpretação, alguns diziam, a mão na frente da boca, em escárnio, mas Jesus olha só esses peitos, olha esse rabo, sai da frente, Lana Turner.

Feliz, chapada de espumante como não estivera desde sua noite de casamento. Apesar de ele não ter respondido o telefone. Apesar de ele saber como puni-la. Ferido e bravo com ela. Ele havia se escondido, profundamente adormecido na luxuosa cama emprestada em que justo na noite anterior haviam feito tenro amor prolongado, deitados lado a lado e os corpos sedentos se encaixando e as bocas ansiando estarem juntas e os olhos revirando nas órbitas no mesmo preciso momento — *Ah! Ah ah! Meu amor, eu amo você* —, e ela não necessitara de poção mágica alguma para dormir naquela noite, como não necessitara por uma série de noites desde que terminou o trabalho no filme, e ela estava confiante de que nunca mais precisaria de um sedativo para ajudá-la a dormir de novo, pois que alívio era, que alegria; essas pessoas gostavam dela, afinal de contas! Essas pessoas de Hollywood gostavam dela! Perguntando *Quem é a loira? Por que ela não está listada no elenco?* E o sr. Z do Estúdio ficaria surpreso e mortificado, aquele maldito que havia se aproveitado da jovem atriz sob contrato e depois lhe dado um pé na bunda, e agora os executivos da MGM a valorizariam, e, de qualquer forma, os produtores de *O segredo das joias* listariam "Marilyn Monroe" no elenco depois da exibição; semanas e meses de publicidade seguiriam quando a bela loira "Marilyn Monroe" em sua sensualidade radiante apareceria em dúzias de jornais e revistas e seria reconhecida com prêmios como o *Rosto Revelação 1951*, da *Screen World*, *Jovem vedete mais promissora 1951*, da *PhotoLife*, *Miss Modelo Loira 1951*, *Miss Cheesecake 1952* e *Miss A-Bomb 1952*, uma laureação entregue em Palm Springs por Frank Sinatra. E a linda loira sensual radiante estaria em todos os lugares, em bancas de revistas, em capas, mas não de revistas como *Sir!* e *Swank*, as quais ela havia superado, como havia superado a subclasse de fotógrafos que trabalhavam para revistas assim, mas nas capas brilhantes e respeitáveis de *Look, Collier's* e *Life* (*Rosto Revelação 1952*). A essa altura, "Marilyn Monroe" seria uma atriz sob contrato de novo no Estúdio, seu salário aumentado pelo sr. Z, com o rabo entre as pernas, para quinhentos dólares por semana.

— Quinhentos! No Radio Plane eles não me pagavam nem cinquenta por semana.

Nunca estivera tão feliz.

* * *

Mas, naquela noite em janeiro de 1950, foi quando começou, quando "Marilyn" nasceu. Quando ela estivera doente de amor por Cass Chaplin e ele não fora à exibição ou, posteriormente, ao jantar no Enrico's, e ela ficou sozinha celebrando sua alegria com uma multidão de estranhos elegantemente vestidos e com copos de espumante, "Marilyn Monroe" resplandecia em seu vestido de seda e chiffon, branco como de uma noiva, da Bullock's, o decote tão dramático que seus seios quase saltavam do tecido apertado. Naquela noite, Shinn, o agente matreiro, apresentou sua cliente incandescente para B, J, P e R, executivos de estúdio e produtores cujos nomes ela não gravou, e cada um desses homens sorrindo apertaram sua mão, ou mãos, e a parabenizaram por sua "estreia".

E então surgiu V, a antiga estrela de futebol americano — popular, belo, sardento — do Kansas que havia feito filmes de guerra para Paramount, inclusive o estouro de bilheteria *The Young Aces,* que fez até Bucky Glazer chorar; Norma Jeane se lembrava de segurar a mão de seu jovem marido durante as cenas apavorantes de combate aéreo, e havia cenas de amor tão doces entre V e a maravilhosa Maureen O'Hara, que ela assistira com avidez e olhos arregalados imaginando-se no lugar de O'Hara, apesar de furiosa consigo mesma, também, que fantasia tão boba para uma esposa jovem e feliz no casamento, que infantil e fútil. E agora vinha até ela, abrindo caminho entre a multidão, seis anos depois, V em pessoa! V em roupas civis, não no uniforme da força aérea! V tão garotão e de rosto sardento, aparentando ter 29 anos, não 39, apenas o cabelo mais ralo sugerindo que ele não era mais o jovem piloto impetuoso do *The Young Aces* que havia sobrevoado a Alemanha em suas missões e que fora derrubado sobre território inimigo em uma das cenas mais longas de queda em espiral na história do cinema, tão bem produzida que a plateia grita e desmaia e cai com ele no avião em chamas até que ele consegue, ferido, saltar de paraquedas como em um pesadelo, e Norma Jeane ficou encarando o homem à sua frente, 1,80 metro de altura e forte nos ombros e no torso, com apenas o queixo um pouco maior, que desse para notar, ainda com as sardas e os olhos calorosos e intensos como ela se lembrava deles. Pois vendo um homem de tão perto em tamanha intimidade carrega-se sua imagem dentro de si como um sonho. Uma vez tendo fantasiado uma cena de amor com um homem em foco na tela aprecia-se a memória de seus beijos em seu coração.

— Você! Ah, é… você? — falou Norma Jeane com tamanha suavidade que não pôde ser ouvida em meio ao ruído das conversas, e talvez não pretendesse ser ouvida. Como ela queria pegar as grandes mãos capazes de V e dizer a ele como ela o adorava, como tinha chorado quando ele foi ferido e levado prisioneiro e chorou quando ele se reuniu enfim com sua noiva e chorou ao voltar para casa em Verdugo Gardens e o velho Hirohito sorrindo em cima do aparelho de rádio. "Minha antiga vida, eu não sabia quem eu *era.*"

Mas ela não segurou suas mãos e não falou de Verdugo Gardens. Ela teve apenas que levantar o rosto e sorrir para V quando ele se aproximou dela (como se os dois já fossem amantes) parabenizando-a na estreia no cinema. O que Norma Jeane que era "Marilyn Monroe" murmuraria além de *Obrigada, ah, obrigada* — ruborizada como uma colegial.

V a levou para um canto relativamente silencioso do restaurante para falar com honestidade sobre o filme, as sutilezas do roteiro e as caracterizações e o memorável final; se ela havia gostado de trabalhar com um diretor preciso como Huston?

— Ele faz você se sentir bem com sua arte pela primeira vez, não é? Com a vida que pessoas como nós escolhemos.

Confusa, Norma Jeane respondeu:

— E-escolhemos? Mas escolhemos? Ser atores, você quer dizer? Ah, e-eu nunca pensei desta forma.

V riu, surpreso. Norma Jeane se perguntou se havia dito a coisa errada?

Nunca dava para saber quando ela falava sério. Essas coisas que ela soltava.

V, o ás de guerra e estrela da bilheteria de jovial meia-idade, com reputação de ser um bom homem decente na vida particular terrivelmente maltratado por sua esposa, atriz secundária que conquistara a custódia das crianças e um grande acordo de divórcio depois de poucos anos de casamento, e "Marilyn Monroe", a estupenda futura vedete. De uma distância curta, como um pai possessivo e carrancudo, I.E. Shinn a observava.

De súbito aproximou-se do casal atraente um homem de meia-idade quase careca com olhos de tartaruga cheios de olheiras e rugas profundas ao lado da boca. Em seu terno de gabardine amarrotado, ele não era do grupo da MGM, mas era claro que alguns dos convidados o conheciam, V por exemplo, e olhou para os lados com vergonha e franzindo a testa.

— Com licença? Com licença? Pode assinar, por favor? — V dera as costas, mas lá estava Norma Jeane em seu humor alegre e risonho, olhos abertos, acolhedora. O homem de olhos de tartaruga se aproximava além do limite, chegando a ser inconveniente. Ele tinha uma petição que enfiava na cara dela, e Norma Jeane apertava os olhos, vendo que havia sido escrita pelo Comitê Nacional pela Preservação de Direitos da Primeira Emenda, do qual ela tinha ouvido, ou acreditava ter ouvido. Na luz baixa do restaurante ela conseguia visualizar uma manchete em letras bem grandes Nós AQUI ASSINADOS PROTESTAMOS O TRATAMENTO CRUEL E ANTIAMERICANO DE seguido de colunas duplas de nomes impressos. O primeiro nome na coluna da esquerda era **Charlie Chaplin** e o primeiro nome na coluna direita era **Paul Robeson**. Sob a lista havia muitos espaços em branco, mas não havia mais do que meia dúzia de assinaturas. O homem de olhos de tartaruga

se identificou com um nome que Norma Jeane não reconheceu, dizendo que fora um roteirista em *The Story of G.I. Joe* e *The Young Aces* e muitos outros filmes até entrar na lista de inimigos em 1949.

Norma Jeane, que fora alertada por seu agente a nunca assinar abaixo-assinados circulando por Hollywood, disse com veemência:

— Ah, sim, assinarei! Pode deixar. — Em seu humor alegre e risonho, com V olhando por cima, ela estava imediatamente inflamada. Piscou para conter lágrimas de dor e indignação. Ela disse: — Charlie Chaplin e Paul Robeson são grandes artistas. Não ligo se são comunistas ou... o que seja! É t-terrível o que este grande país da América está fazendo com seus m-maiores artistas.

Ela pegou uma caneta oferecida pelo homem de olhos de tartaruga e teria assinado de imediato exceto por V, que estivera tentando afastá-la do homem de olhos de tartaruga, dizendo:

— Marilyn, não acho que deveria.

E o homem de olhos de tartaruga respondeu, bem alto:

— Você! Maldição! Isto é entre a moça e eu.

Norma Jeane falou para ambos os homens:

— Mas qual é meu nome? "Monroe"...? Esqueci meu nome. — Ela foi para uma mesa próxima, onde para a surpresa das pessoas sentadas ali ela tentou assinar a petição mas a havia colocado sobre talheres. Estava rindo, apesar de ainda indignada. — Ah, sim... "Marilyn Monroe". — Com um floreio, ela assinou duas vezes, como *Marilyn Monroe* e como *Mona Monroe*. Começou a assinar como *Norma Jeane Glazer* mas I.E. Shinn, soltando fogo pelas ventas, arrancou a caneta dela e riscou os nomes.

— Marilyn! *Que merda!* Você está *bêbada.*

— *Não* estou! Sou a única pessoa sóbria *aqui.*

Naquela noite no Enrico's ela conheceu V. Naquela noite ela perdeu seu amante, Cass.

Ela fugiu do Enrico's. Estava cheia deles todos. Cass tinha razão. *Eles são mercantes de carne, todos eles.* Do lado de fora do restaurante, enquanto tentava entrar em um táxi, havia uma pequena multidão reunida.

— Quem é ela? A loira.

— Lana Turner? ... Não, jovem demais.

Norma Jeane riu, incerta. No vestido decotado de seda e chiffon. No salto agulha. Um homem rechonchudo e sorridente em uma capa de chuva plástica se aproximou dela, intencionalmente, parecia. Outra petição enfiada em seu rosto? Não, era um livro de autógrafos.

— Assine, por favor!

Norma Jeane murmurou:

— Não p-posso. Não sou ninguém.

Ela tinha que escapar! Outro homem foi ao seu resgate, abrindo a porta de trás do táxi e a ajudando a entrar. Assustada, teve uma breve impressão de um rosto maltratado como algo feito de argila. O nariz era achatado e largo na ponta como uma espátula, as pálpebras eram caídas; as sobrancelhas pareciam chamuscadas; uma orelha estava pela metade como algo corroído. Um cheiro fermentado rançoso como Gladys em Norwalk.

Aquele cheiro ficaria nela durante toda a noite longa até a manhã seguinte, em que ela se limparia em fúria e desespero.

Talvez seja o meu próprio cheiro. Talvez esteja começando.

Shinn a insultara. V afastara-se discretamente. O homem de olhos de tartaruga fora expulso do Enrico's. Norma Jeane pressionou a ponta dos dedos sobre as pálpebras para apagá-los todos. Era um hábito do orfanato. Uma estratégia do Viajante do Tempo empurrando a haste de sua máquina mágica para lançá-lo rápido através do tempo. Então, quando ela abriu os olhos depois de cerca de quinze minutos, ela estava no bangalô de estilo espanhol na Montezuma Drive. A casa emprestada era perto do pé da montanha, não perto do topo como as casas dos milionários. Norma Jeane tremia de empolgação e não havia comido desde o almoço naquele dia, exceto por alguns canapés devorados faminta e distraidamente na recepção. Deixara para trás a estola de raposa-do-ártico, emprestada pelo departamento de figurino da MGM, mas o sr. Shinn tinha o recibo para devolução; ele a devolveria. Ah, mas ela o odiava! Ela deixaria de ser sua cliente mesmo que isso significasse que nunca mais conseguiria trabalho em Hollywood. Ela havia trazido sua bolsa pequena de contas brancas, mas não tinha mais do que cinco dólares em dinheiro; por sorte era suficiente para o motorista de táxi, que perguntava se ela tinha certeza de que era o endereço certo, pois estava escuro.

— Talvez eu deva esperar, senhorita? Se você talvez quiser ir para outro lugar...

A resposta imediata foi um curto:

— Não. Não quero ir para outro lugar. — Mas uma resposta mais sensata seguiu: — Tudo bem, sim, pode esperar? Mas será só um minutinho. Obrigada. — Ela não teve dificuldade em subir a calçada íngreme rachada em seu salto alto, que queria dizer que ela não estava bêbada de espumante como aquele homem-anão a havia acusado.

Ah, Cass, eu amo você, tenho sentido tanta saudades, foi um sucesso, creio eu. Eu fui um sucesso. Quer dizer, é um começo. Só um papel menor. Mas um começo.

Eu não preciso ter vergonha de mim mesma. É só isso que peço, não ter vergonha. Não espero felicidade. Minha única felicidade vem de você. Cass...

O pequeno bangalô com a grama descuidada, palmeiras abatidas e videiras sem flores ou folhas parecia de fato estar vazio, mas Norma Jeane espiou por uma janela da frente e viu um luz fraca brilhar no fundo. A porta da frente estava trancada. Ela tinha a chave, mas onde estava...? Não na bolsa pequena com contas brancas. Ou talvez ela não tivesse uma chave. Chamando gentilmente:

— Cass? Querido? — Ele estava dormindo, imaginou. Ela esperava que não fosse um sono pesado com drogas do qual ela jamais conseguiria despertá-lo.

O táxi parara na estrada de cascalho; Norma Jeane tirou os sapatos e seguiu para os fundos da casa. Cass nunca se dava ao trabalho de trancar a porta dos fundos. Na escuridão, viu uma piscina de plástico para crianças vazia lotada com folhagens de palmeiras. A primeira vez que tinha visto essa piscininha velha ela tivera uma estranha visão alucinatória da pequena Irina brincando nela, em água transparente brilhante. Cass a tinha visto encarar, pálida, e perguntara o que havia de errado, mas ela não dissera. Ele sabia do casamento e divórcio anterior de Norma Jeane e sabia de Gladys, que fora uma poeta até seu colapso, e sabia do pai de Norma Jeane, que era um proeminente produtor de Hollywood que nunca reconheceu publicamente sua filha "ilegítima". Mas sabia apenas isso.

— Cass? Sou eu, Norma. — Dentro da casa havia um fedor de uísque. Uma lâmpada acesa no teto da cozinha, mas o corredor estreito estava escurecido. Norma Jeane não viu luz sob a porta do quarto entreaberta. Baixinho, chamou de novo: — Cass? Você está dormindo? *Eu estou* com sono! — De súbito, ela se sentiu um imenso filhote de gato querendo se aninhar. Empurrou a porta. Entrou um pouco de luz da cozinha. Havia a cama, uma luxuosa cama de casal grande demais para o quarto apertado, e lá estava Cass nu na cama, exceto por um lençol cobrindo-o até a cintura. Norma Jeane teve uma impressão confusa de um emaranhado de pelos escuros em seu peito que nunca vira antes e seus ombros e torso estavam mais musculosos do que ela se lembrava e de novo, ela sussurrou: — Cass? — mesmo se dando conta de que havia duas figuras na cama, dois rapazes. O mais próximo, o estranho, permaneceu deitado de costas, o lençol agora mal cobrindo a virilha peluda, e os braços atrás da cabeça, enquanto o outro, Cass, apoiava-se nos cotovelos, sorrindo. Ambos estavam cobertos de suor. Corpos masculinos belos e jovens brilhando. Rápido, antes que Norma Jeane pudesse escapar, Cass saltou nu da cama, ágil como um dançarino, agarrando seu pulso, e com a outra mão, ele puxou a coxa de seu companheiro.

— Norma, querida! Não fuja. Quero que você conheça Eddy G... Ele é meu gêmeo também.

• 304 •

O altar quebrado

Uma secretariazinha de Westwood querendo melhorar a mente.

Uma fanática religiosa, talvez. Ou a filha de algum. Daquele tipo que você consegue reconhecer no sul da Califórnia.

Na maior parte do tempo, nós não prestávamos atenção. O prof. Dietrich nos informaria depois que ela nunca faltara aula alguma até novembro. Mas ela era tão calada na sala, era como se fosse invisível. Deslizando para dentro da carteira a cada semana, ela se debruçava no livro relendo a tarefa, então bastava olhar para ela para receber o sinal claro *Não fale comigo, por favor, sequer olhe para mim.* Portanto era fácil não a notar. Ela era séria e olhava para baixo e afetada sem maquiagem e a tez pálida e levemente brilhante e o cabelo loiro-acinzentado preso para trás como as mulheres que trabalhavam em fábricas durante a guerra usavam. Era um visual dos anos 1940 e de outro tempo. E às vezes ela amarrava um lenço no cabelo. Ela usava saias discretas e blusas e cardigãs largos e sapatos baixos e meias-calças. Nada de joias nem anéis. E as unhas sem esmalte. Era de se imaginar que tivesse uns 21 anos, mas mais jovem ainda em experiência de vida. Morando em casa com os pais num pequeno bangalô de reboco. Ou talvez a mãe viúva. As duas cantando hinos religiosos, nas manhãs de domingo, em alguma igrejazinha aborrecida. Uma virgem, sem dúvida.

Se a cumprimentasse ou fizesse uma observação simpática em sua direção, como alguns de nós faziam, entrando na sala com vontade de falar e rir e trocar notícias antes da aula, ela levantaria os olhos azuis de um jeito rápido e assustado e desviaria o olhar em seguida, no mesmo impulso. Era então que você via, como um chute na virilha, que a garotinha era bonita, ou poderia ter sido. Se soubesse. Mas não sabia. Ela baixaria o olhar ou viraria e remexeria na bolsa, procurando um lenço. Murmurava algo educado e só isso. *Não olhe para mim, por favor!*

Então quem olharia? Havia outras garotas na turma, e mulheres, e elas não eram tímidas.

Até seu nome era um nome de nada. Você ouvia e esquecia no mesmo momento. "Gladys Pirig", o prof. Dietrich leu alto, no primeiro encontro. Lendo a

chamada na sonora voz grave e fazendo observações ao lado de nossos nomes e ele nos espiaria sobre os óculos e faria um movimento nervoso com a boca que era para ser um sorriso. Alguns de nós conhecíamos o prof. Dietrich de outras aulas dos cursos noturnos e gostávamos dele, justamente por isso nos matriculamos em mais uma aula dele, então sabíamos que ele era um homem generoso de boa natureza, otimista, mas exigente até nos cursos noturnos onde todos nós éramos adultos.

"Professor Dietrich," nós o chamávamos, ou apenas "profe". Nós sabíamos pelo catálogo da UCLA que ele não era um professor de fato, apenas um "instrutor adjunto", ainda assim o chamávamos de "profe" e ele corava um pouco, mas não nos corrigia. Como se fosse uma brincadeira nossa de que nós, os alunos noturnos, éramos importantes o suficiente para merecer um professor, e ele não iria nos desiludir.

Esta aula era poesia renascentista. Escola Noturna da UCLA, outono de 1951, quintas-feiras à noite, das sete às nove. Trinta e dois de nós estávamos matriculados e era surpreendente, e uma evidência do bom trabalho do prof. Dietrich, que quase todo mundo aparecia para a maioria das aulas, mesmo depois do começo da estação chuvosa de inverno. Nós éramos homens aposentados e donas de casa de meia-idade sem filhos em casa e funcionários de escritório e veteranos recebendo benefícios federais do pós-guerra e dois jovens estudantes do seminário teológico de Westwood, e uns poucos de nós éramos aspirantes a poetas. O grupo dominante na turma, exceto por um ou dois veteranos sem rodeios, era uma meia dúzia de professoras escolares, mulheres entre trinta e quarenta anos, fazendo aulas extras para engrossar as credenciais. A maior parte de nós trabalhava durante o dia. E que dias longos eram. Só amando poesia e acreditando que poesia merecia seu amor, para passar duas horas em uma sala de aula no fim de um dia de trabalho. O professor lecionava com empolgação e energia então os alunos se empolgavam junto mesmo que nem sempre entendessem o que ele declamava. Na presença de professores assim, basta saber que eles sabem.

Como no período da primeira aula depois de ler a chamada, prof. Dietrich levantou-se à nossa frente cruzando as mãos de dedos ressecados e gordos e disse:

— Poesia. Poesia é a linguagem transcendental da humanidade. — Ele hesitou, e nós estremecemos ao nos darmos conta de que não importava que droga ele queria dizer, ao menos valia o preço da mensalidade.

De que forma Gladys Pirig entendia isso, ninguém notaria. Provavelmente ela anotava em seu caderno, estilo colegial, como tinha o hábito de fazer.

Começamos o semestre com Robert Herrick, Richard Lovelace, Andrew Marvell, Richard Crashaw, Henry Vaughan. Nós estávamos nos equipando, o prof.

Dietrich dizia, para Donne e Milton. Em sua ecoante voz dramática, como de Lionel Barrymore, recitando "Upon the Infant Martyrs", de Richard Crashaw.

Ver ambos juntos num único inundar;
O leite materno, a criança a sangrar,
Enche-me de dúvida se o Paraíso colher-se-á
rosas, portanto, ou os lírios a chegar.[1]

E "They Are All gone into the world of Light", de Henry Vaughan:

Partiram todos para o Mundo de Luz!
 E eu aqui sentado;
A mera memória é clara e reluz!
 E meus pensamentos cada vez mais claros e funestos.[2]

Nós analisaríamos e discutiríamos esses poeminhas intricados. Sempre havia mais do que se esperava. Uma frase precedia outra, e uma palavra levava à próxima e era como uma charada de contos de fada, conduzindo o leitor cada vez mais pela trama. Para alguns de nós na aula era uma revelação.

— Poesia! Poesia é compressão — o prof. Dietrich nos dizia, vendo a perplexidade em alguns rostos. Seus olhos brilhavam dentro dos óculos de aro fino que ele tiraria e colocaria de volta e tiraria uma dúzia mais de vezes durante a aula. — A poesia é a estenografia da vida. Código Morse. — Suas piadas eram desajeitadas e bregas, mas nós todos ríamos, até Gladys Pirig, que tinha uma risadinha guinchante que soava mais surpresa do que alegre.

O prof. Dietrich tinha um tom determinadamente leve. Ele queria ser engraçado, espirituoso. Como se estivesse carregando o fardo de alguma outra coisa, algo mais sombrio e embaralhado, e suas piadas eram uma maneira de desviar nossa atenção disso, ou talvez a dele própria. Ele tinha cerca de quarenta anos de idade, já ficando um pouco barrigudo, um homem corpulento como um urso em pé nas patas traseiras, cerca de 1,90 metro de altura e pesando talvez cem quilos. Um *linebacker*, mas com um rosto esculpido delicado e já cheio de lascas, corando rápido e com cicatrizes de espinhas, ainda assim as mulheres na sala de aula o consideravam belo de um jeito ogro abatido, os olhos míopes "sensíveis". O blazer

1 (N. da T.) Em tradução livre: *To see both blended in one flood; / The mother's milk, the children's blood, / Makes me doubt if Heaven will gather / Roses hence, or lilies rather.*
2 (N. da T.) Em tradução livre: *They are all gone into the world of light! / And I alone sit lingering here; / Their very memory is fair and bright, / And my sad thoughts doth clear.*

nunca combinava com as calças ou os coletes ou as gravatas xadrez que se amontoavam sob o queixo. Algumas observações que ele fazia distraído a respeito de Londres durante a guerra davam a impressão de que ele estivera lá, provavelmente, servindo por algum tempo; tinha-se um vislumbre do homem de uniforme mas era só isso, um vislumbre; ele nunca falava de si próprio, nem depois da aula.

— Poesia é a maneira de sair de si mesmo — dizia o professor —, e a poesia é a maneira de voltar para si mesmo. Mas a poesia não é o ser em si mesmo.

Ninguém escrevia poesia melhor, o prof. Dietrich dizia, do que os poetas da Renascença, nem Shakespeare. (Shakespeare era outro curso à parte.) Ele nos ensinava as formas poéticas, em especial, os sonetos — inglês e petrarquiano, ou italiano. Ele nos ensinava a "mutalidade" — "a vaidade dos desenhos humanos" — "o medo de envelhecer e morrer". Esse era um tema renascentista tão prevalente que dava para dizer que era "uma obsessão cultural, uma neurose pandêmica". Um dos alunos da teologia perguntou:

— Mas por quê? Se eles acreditavam em Deus?

E o prof. Dietrich riu e puxou as calças para cima e respondeu:

— Ora, talvez acreditassem, talvez não. Há uma diferença profunda entre o que as pessoas dizem crer e o que, nas suas profundezas, elas creem de verdade. Poesia é a lanceta que perfura o tecido morto até a verdade.

Alguém comentou que, afinal de contas, as pessoas não viviam muito nos séculos passados; homens tinham sorte de durar até os quarenta, e as mulheres morriam cedo, no parto, com frequência, então fazia sentido, não fazia?

— Eles tinham medo de morrer o tempo todo. Poderia acontecer a qualquer momento.

Uma das professoras, uma oradora com experiência, argumentou:

— Ah, que bobagem! Provavelmente "mutabilidade" era só um tópico presente na obra destes poetas homens, tipo "amor". Eles queriam ser poetas e tinham de escrever sobre *alguma coisa*. — Nós rimos. Nós discordamos. Nós começamos a falar com empolgação como sempre fazíamos, sedentos por conversas sérias intelectuais em nossa vida, ou o que poderia se passar por conversa intelectual. Nós nos interrompíamos.

— Poemas de amor, como nas letras de músicas românticas, como em nossas canções populares de hoje e em filmes... eles são os temas, entendem? Como se nada mais na vida fosse importante? Mas, ao mesmo tempo, talvez eles sejam só... sabe, "temas". Talvez nada disso seja real.

— Sim, mas foi real em algum momento, não foi?

— Quem sabe? E o que seria "real"?

— Você está dizendo que *amor* não é real? *Morrer* não é real? O quê?

— Bem, tudo foi real em algum momento! Do contrário, como nós sequer teríamos palavras para essas coisas?

Durante esses momentos de vale-tudo em que o prof. Dietrich presidia como um professor de educação física, contente com tanta atividade, mas talvez um pouco preocupado de que as coisas pudessem sair de controle, a loira Gladys Pirig ficava sentada em silêncio, nos encarando. Durante as aulas do profe, ela fazia anotações, mas nos debates ela baixava a caneta.

Dava para ver que ouvia com intensidade. Tensa, a espinha dorsal reta como se um anzol a puxasse, então *dava para ver que ela era uma garota que levava as coisas a sério demais, como se cada instante fosse um bonde chegando rápido, e ela precisasse pegar e tivesse medo de perder.*

Uma pequena funcionária de escritório de Westwood, mas tinha sido encorajada por algum professor de ensino médio a tentar algo melhor, e talvez ela tivesse escrito poesia, e o professor houvesse elogiado, então ela continuava escrevendo poesia, em segredo e com pavor de não ser boa. Os lábios pálidos se moviam em silêncio. Até os pés eram inquietos. Às vezes a notávamos esfregando as pernas, as panturrilhas, quase inconscientemente, como se os músculos doessem, ou flexionando os pés, como se estivessem com câimbra. (Mas ninguém teria imaginado que ela estava fazendo aulas de dança, provavelmente. Ninguém teria imaginado Gladys Pirig fazendo qualquer atividade física.)

O prof. Dietrich não era o tipo de professor implicante que pressionava alunos quietos ou tímidos, mas obviamente estava ciente da garota loira bem-arrumada excruciantemente tímida sentada diante dele, assim como estava alerta e ciente de todos nós; e uma noite ele perguntou quem gostaria de ler *O altar*, de George Herbert, em voz alta e deve ter visto algo rápido e desejoso no rosto dela, porque, em vez de chamar uma das mãos levantadas, ele disse delicadamente:

— Gladys? — Houve um momento de silêncio, uma pausa em que quase se conseguiu ouvir a garota prender a respiração.

Então ela sussurrou, como uma criança aceitando um desafio, temerária, até sorrindo:

— Vou t-tentar.

Este poema. Era um poema religioso, dava para perceber, mas colocado de uma forma peculiar. Uma grossa coluna horizontal de frases no topo, uma coluna vertical mais fina, e outra coluna horizontal grossa, igual à primeira. Era um poema "metafísico" (havíamos sido informados), o que queria dizer que era uma casca de noz difícil de quebrar, mas a linguagem era linda e dava para deixar fluir como uma música. Gladys estava nervosa, era notável, mas se virou um pouco na carteira para nós, arrumou o livro em pé, respirou fundo e começou a ler e... bem,

foi totalmente inesperado, não apenas a voz rouca dramática de Gladys, que conseguia ser poderosa e ofegante ao mesmo tempo, muito espiritual e sensual, mas o mero fato de ela estar lendo para nós, de não ter se recusado ou saído correndo da sala quando profe fez o pedido. Na página, *O altar* era um quebra-cabeça, mas lido pela loirinha, de repente passou a fazer sentido.

Um A L T A R quebrado, Senhor, Vosso servo carrega,
Feito de um coração, mais de uma lágrima cimenta e integra;
Cujas partes são como Vossas mãos a moldar
Não há ferramenta humana nenhuma que consiga tocar;
Um CORAÇÃO sozinho
Mais duro que qualquer espinho
E nada além do ar
de Vosso poder a rachar.
Assim cada vão
Deste meu rijo coração
Está nesta moldura;
Honrar Vosso nome em mesura.
Portanto, se eu receber a oportunidade de conquistar a paz,
Que estes espinhos e pedras a Vos louvar não voltem atrás.
Ah, deixei que nos abençoe o S A C R I F Í C I O dado por Vós
E dai Vossa glória a este A L T A R, para todos nós.

Quando Gladys terminou, explodimos em aplausos. Todos nós. Até as professoras escolares que poderiam ter sentido inveja desta performance. Pois lá estava o prof. Dietrich boquiaberto para a garota que nós imaginávamos que fosse uma funcionária de escritório, como se não conseguisse acreditar no que ouvia. Ele estava sentado na mesa do professor em sua posição casual de sempre, ombros caídos e cabeça voltada para o texto, e quando Gladys terminou, ele aplaudiu também e disse:

— Mocinha, você deve ser uma poeta! É verdade?

Agora ruborizando muitíssimo, Gladys suspirou, cabisbaixa, e murmurou algo que não conseguimos ouvir.

O prof. Dietrich persistiu, meio brincando em seu jeito gentil de professor, como se este episódio, também, fosse algo quase tão fora de seu controle, e ele precisava usar as palavras certas.

— Srta. Pirig? Você é uma poeta… ou algum tipo raro!

Ele perguntou a Gladys por que o poema estava impresso em uma tipografia tão estranha, e de novo Gladys falou de forma inaudível, e profe disse:

— Mais alto, por favor, srta. Pirig.

E Gladys pigarreou e disse em voz levemente audível:

— É para s-ser um altar, a aparência? — Mas agora sua voz estava apressada e sem timbre e de fato parecia que ela poderia estar prestes a sair correndo do recinto como um animal apavorado. Então profe disse rápido:

— Obrigado, Gladys. Você está certa. Classe, conseguem ver? *O Altar* é um altar. A coisa mais óbvia! Uma vez que se via, não tinha como deixar de ver. Como um daqueles testes de Rorschach com as manchas de tinta.

— Um coração sozinho. — A voz da garota entonando as palavras. — Um coração sozinho mais duro que qualquer espinho. — Ao longo de nossa vida nós ouviríamos, cada um de nós daquele recinto naquela noite.

Novembro de 1951. Há quanto tempo. Meu Deus! Não é bom pensar em quão poucos de nós ainda estamos vivos a essa altura.

Claro, nós a observamos depois daquilo. Falamos mais com ela, ou tentamos. Ela não era mais anônima. Gladys Pirig — ela era misteriosa e sensual. Mistério é sensual. Aquele cabelo loiro-acinzentado, a voz rouca ofegante. Talvez alguns poucos de nós houvéssemos tentado procurá-la na lista telefônica, mas não tinha nenhuma "Gladys Pirig". O profe a chamou uma ou duas vezes, e ela ficou tensa, sem responder, mas era tarde demais. E ela era familiar para nós. Não para todo mundo na turma, mas para alguns. Não importava como se vestisse, mais do que nunca em roupas de secretária e o cabelo preso e arrumado como de Irene Dunne, e se você tentasse puxar assunto com ela, ela se afastava como um coelho assustado. *O que ela parecia, se tivesse que descrever, era uma garota que havia sido maltratada pelos homens.*

E houve a quinta-feira à noite em que um de nós chegou para a aula mais cedo com um exemplar da *Hollywood Reporter* que correu pela classe, e nós o encaramos com assombro, embora dessa vez não fosse inteiramente uma surpresa.

— Marilyn Monroe. Meu Deus.

— É ela? A garotinha? — E:

— Ela não é uma garota, nem pequena. Olha só.

Nós olhamos.

Alguns de nós queríamos manter a descoberta em segredo, mas tínhamos que mostrar ao profe, nós tínhamos que ver a expressão no rosto do profe, e ele encarou sem tirar os olhos do ensaio fotográfico na *Hollywood Reporter*, tanto de óculos quanto sem. Pois ali estava uma foto lasciva de duas páginas dessa estonteante atriz loira de Hollywood, não era uma estrela ainda, mas com certeza seria

• 311 •

em breve, quase prestes a transbordar de um vestido longo decotado com paetês e com o rosto tão maquiado que parecia uma pintura: MARILYN MONROE, MISS LOIRA 1951. Além de imagens do filme *O segredo das joias* e do lançamento de *A malvada*. O profe disse, a voz rouca:

— Esta jovem vedete... Marilyn Monroe. Ela é *Gladys*? — Nós dissemos que sim, que tínhamos certeza. Uma vez que se fazia a conexão, ficava óbvio. O profe disse:

— Mas eu vi *O segredo das joias*. Eu me lembro daquela garota, e nossa Gladys não se parece em nada com ela.

Um dos seminaristas que estivera olhando disse:

— Eu acabei de ver *A malvada*, e ela estava no filme! É um papel pequeno, mas eu me lembro dela, sim. Quer dizer, eu me lembro da loira que deve ter sido ela. — Ele riu.

Nós todos estávamos rindo, empolgados e emocionados. Alguns de nós, nós havíamos vivido momentos do que se chamaria de surpresa na guerra, quando uma coisa se revela radical e permanentemente diferente do que se imaginava, e sua própria existência perdia substância ou significado, tornava-se menos que uma teia de aranha, e este momento era um pouco assim, a surpresa, a revelação irreversível, exceto é claro que era um momento feliz, risonho, como se todos nós tivéssemos ganhado a loteria e estivéssemos comemorando. O seminarista apreciava a atenção que lhe dávamos, acrescentando:

— "Marilyn Monroe" não é alguém que se esquece.

Na aula seguinte, uma dúzia de nós chegou cedo. Nós tínhamos cópias de *Screen World*, *Modern Screen*, *PhotoLife* — "Jovem vedete mais promissora de 1951". Outro exemplar da *Hollywood Reporter* com uma foto de "Marilyn Monroe em uma *première* de cinema, acompanhada pelo belo jovem ator Johnny Sands". Nós inclusive tínhamos edições antigas de *Swank*, *Sir!* e *Peek*. Havia um ensaio na *Look* do último outono — "Miss sensação loira: MARILYN MONROE". Nós estávamos passando essas entre nós, empolgados como crianças quando Gladys Pirig entrou em uma capa de chuva e chapéu cor cáqui, uma garotinha pequena parecendo uma ratinha, não despertaria maiores interesses de ninguém. E ela nos viu e as revistas e deve ter entendido de imediato. Nossos olhos! Nós tínhamos tentado guardar segredo, mas era como um fósforo aceso perto de palha seca. Um dos caras mais insistentes foi direto até ela e disse:

— Ei. Seu nome não é Gladys Pirig, é? É Marilyn Monroe. — Ele foi bruto o suficiente para erguer a *Swank* com ela na capa em uma camisola transparente vermelha e saltos altos vermelhos e o cabelo solto e os lábios vermelhos brilhantes mandando um beijo.

"Gladys" o olhou como se tivesse recebido um tapa. Rápido, ela disse:

— N-não. Não sou eu. Quer dizer... Eu não sou esta moça. — Havia pânico e horror em seu rosto. Esta não era uma atriz de Hollywood, era só uma garotinha assustada. Teria fugido, mas alguns de nós estávamos bloqueando o caminho, não deliberadamente, era só nossa posição, por acaso. E outros entrando na sala. O contingente de professoras escolares de olhos atentos, que haviam escutado os rumores. E o prof. Dietrich chegou pelo menos cinco minutos mais cedo. E este homem intrometido estava dizendo para ela:

— Marilyn, eu acho que você é ótima. Me dá um autógrafo? — Ele não estava brincando. Ele estava estendendo seu texto didático sobre poesia renascentista para assinar.

Outro cara, um dos veteranos, estava dizendo:

— *Eu* acho que você é ótima. Não permita esses babacas grosseiros deixarem você nervosa.

E outro cara estava falando, em imitação de Angela de *O segredo as joias*:

— Tio Leon, eu pedi arenque curado para o seu café da manhã, sei o quanto gosta. — Até ela riu disso, uma pequena risadinha guinchante.

— Bom, vocês me pegaram, eu acho.

E então veio o prof. Dietrich parecendo envergonhado, mas empolgado também, o rosto corado, e naquela noite ele usava um blazer azul-marinho bem decente, sem faltar nem um botão e calças bem passadas e uma gravata xadrez brilhante, e ele disse, sem jeito:

— Ah... Gladys... srta. Pirig... Eu ouvi, creio eu... Que temos uma "estrela em ascensão" entre nós. Parabéns, srta. Monroe!

A garota sorria, ou tentava sorrir, e conseguiu dizer:

— O-obrigada, prof. Dietrich. — Ele disse a ela que tinha visto *O segredo das joias* e achava que o filme era "incomumente reflexivo para Hollywood" e que sua performance era "excelente". Era notável que ficava desconfortável ouvir isso dele. Os olhos cintilantes do homem, seu sorriso amplo. "Gladys Pirig" não tinha intenção alguma de tomar seu lugar como de costume, queria apenas escapar de nós.

Como se a terra sob ela tremesse. Como se tivesse se iludido o suficiente para pensar que não iria, apesar de estar no sul da Califórnia, e o que se podia esperar?

Ela estava andando para trás rumo à porta, e nós estávamos nos amontoando e nos acotovelando ao redor dela, falando em vozes altas para chamar sua atenção, competindo um com o outro por sua atenção, até as professoras, e o livro didático sobre poesia renascentista, que era um livro pesado e robusto, escapou de seus dedos e caiu no chão e um de nós o pescou e devolveu a ela, mas segurou por

• 313 •

um instante a mais só para que ela não pudesse fugir, e ela disse, praticamente implorando:

— Por favor, me d-deixem em paz. Eu não sou quem vocês q-querem. — Aquele olhar no rosto! O olhar de dor, súplica, terror e resignação feminina em seu belo rosto alguns de nós estaríamos profundamente tocados de ver em uma cena climática em *Torrentes de paixão*, quando a adúltera Rose está prestes a ser estrangulada pelo marido enlouquecido, aquele olhar no rosto de Monroe nós acreditaríamos que nós mesmos fomos os primeiros a ver, em uma noite chuvosa de quinta-feira em novembro de 1951 quando "Gladys Pirig" conseguiu escapar, abandonando seu livro, e nós ficamos para trás, embasbacados, e o prof. Dietrich a chamou em desalento:

— Srta. Monroe! Por favor. Não criaremos mais confusão, prometemos.

Mas não. Ela havia partido. Alguns poucos de nós a seguimos até a escada. Ela saltou os degraus e correu. Descendo a escada com a velocidade de um garoto, ou um animal assustado, e sem olhar para trás.

— Marilyn! — gritamos. — Marilyn, volte!

Mas ela nunca voltou.

Rumpelstiltskin

Que feitiço é esse? Quanto tempo vai durar? Quem fez isso comigo?

Nem o Príncipe Sombrio, nem seu amante secreto V a pediram em casamento, mas o anão Rumpelstiltskin, sim.

Não havia falas destinadas a ela. Ela não ousou rir. Protestou em sua voz suave:

— Ah, mas você não está falando sério, sr. Shinn!

As más línguas de Hollywood diziam que ele ria como um boneco quebra-nozes riria se tivesse vida. E foi assim que I.E. Shinn sorriu e disse:

— Por favor. Você já me conhece o suficiente, querida. Sou Isaac. Não o sr. Shinn. Você me conhece e conhece meu coração. Quando você me chama de sr. Shinn, eu me dissolvo em poeira como Bela Lugosi como Conde Drácula.

Norma Jeane disse, umedecendo os lábios:

— Is-aac.

— Isto é o melhor que seu professor de atuação, caríssimo, ensinou para você? Tente de novo.

Norma Jeane riu. Ela queria esconder o rosto do brilho do olhar penetrante do agente.

— Isaac. Is-aac? — Era mais uma súplica do que resposta.

Na verdade, essa não era a primeira vez que o formidável Rumpelstiltskin havia pedido a Princesa Cintilante em casamento, mas ela esquecia entre as propostas. Amnésia como névoa da manhã obscurecia episódios assim. Eles deveriam ser românticos, mas uma desagradável música estridente interferia. Como a Princesa Cintilante, ela tinha muito que pensar! A vida estava sendo devorada por um calendário de dias e horas densamente anotados.

A Plebeia Esfarrapada disfarçada de Princesa Cintilante. Sob um feitiço para que ao menos nos olhos da plebe, como ela mesma, parecesse brilhante e resplandecente como uma Princesa Cintilante.

Um papel desses era exaustivo, mas não havia outro para ela ("Com sua beleza, seu talento") no momento atual, como o sr. Shinn tinha paciência de explicar. A cada década deve haver uma Princesa Cintilante exaltada acima do resto, e o papel

requeria não apenas dotes físicos extraordinários, mas uma genialidade, como o sr. Shinn tinha mais paciência ainda para explicar. ("Você não acredita que beleza é genialidade, querida? Um dia, quando tiver perdido as duas, vai acreditar.") Ainda assim, olhando-se no espelho, ela não via a Princesa Cintilante que o mundo via, maravilhado, mas a sua velha versão de Plebeia Esfarrapada. Os olhos azuis assustados, os lábios entreabertos, apreensivos. Vividamente como se justo na semana passada ela houvesse sido banida do palco na Escola Van Nuys. Ela se lembrava do sarcasmo do professor de teatro e os murmúrios e as risadas por suas costas. Essa humilhação parecia muito natural para ela, uma avaliação justa de seu valor. Ainda assim, de alguma forma, ela havia se tornado a Princesa Cintilante!

Que feitiço é esse? Quanto tempo vai durar? Quem fez isso comigo?

Ela estava sendo adestrada para o "estrelato". Era uma espécie de produção animal, como procriação de puros-sangues.

É claro que Rumpelstiltskin reivindicava o crédito pois apenas ele tinha o poder de lançar feitiços mágicos. Ao poucos, Norma Jeane havia começado a acreditar que I.E. Shinn era de fato o único responsável: o anão mágico que professava adorá-la. (Otto Öse havia partido de sua vida fazia muito tempo. Agora, raramente ela pensava nele. Que estranho que um dia ela tivesse confundido Otto Öse com o Príncipe Sombrio! Ele não era príncipe nenhum. Ele era um fotógrafo pornográfico, um cafetão. Ele havia enquadrado seu corpo nu, suplicante, sem ternura. Ele a traíra. Norma Jeane Baker era um nada para ele, apesar de ele a haver catado de uma pilha de lixo e salvado sua vida. Ele desaparecera de Hollywood em algum momento de março de 1951 quando recebeu uma intimação para testemunhar perante um comitê conjunto de investigação de Atividades Antiamericanas do governo da Califórnia.) Esses eram os dias em que Shinn convocou Norma Jeane ao seu escritório em Sunset Boulevard, onde ele teria aberto em uma mesa uma cópia adiantada de uma revista reluzente com "Marilyn Monroe" em poses que ela havia se esquecido por completo.

— *Baby*, olhe o que a sua *doppelgänger*, sua sósia aqui, tem feito. Lasciva, não? Isso deve chamar a atenção dos executivos no Estúdio. — Com frequência, ele ligava para ela tarde da noite para se gabar por um item plantado em uma coluna de fofoca, os dois rindo em rebuliço como pessoas que ganhavam na loteria com um bilhete que encontraram na rua.

Você não merece ganhar com um bilhete desses.

Mas então quem merece?

Naquela noite era o mesmo pedido de casamento com uma variante assustadora: Isaac Shinn montaria um contrato pré-nupcial com Norma Jeane Baker,

também conhecida como "Marilyn Monroe", deixando a ela praticamente todas as suas posses quando morresse, removendo os filhos e outros herdeiros atuais. A I.E. Shinn, Inc. valia milhões, e ela herdaria tudo! Isso ele apresentou a ela como um mágico faria, com um floreio extravagante, uma visão fantasmagórica para uma audiência crédula; ainda assim, Norma Jeane só conseguia se encolher em seu assento e murmurar, profundamente envergonhada:

— Ah, obrigada, sr. Shinn!... Quer dizer, Isaac. Mas eu não poderia fazer uma coisa dessas, você sabe. Eu simplesmente n-não poderia.

— E por que não?

— Ah, e-eu não poderia ser a pessoa que, a pessoa que... Ah, você sabe, magoa a sua f-família. Sua família de verdade.

— E por que não?

Diante de tamanha agressão, Norma Jeane riu de súbito. Então corou em fúria. Então disse, em tom sombrio:

— Eu a-amo você, mas e-eu não estou apaixonada por você.

Pronto. Estava dito. No filme seria dito com tristeza, mas eloquência. No escritório do sr. Shinn, foi murmurado como se em uma torrente de discurso envergonhado. Shinn disse:

— Caramba. Posso amar o suficiente por nós dois, querida. Pode apostar. — O tom era jocoso, mas os dois sabiam que ele falava profundamente sério.

Com inconsciente crueldade, Norma Jeane disparou:

— Ah, mas... isso ainda não seria suficiente, sr. Shinn.

— *Touché!* — brincou Shinn, agarrando o coração, como se prestes a ter um infarto.

Norma Jeane estremeceu. Não tinha graça! Mas assim como as pessoas de Hollywood, que brincavam com as emoções que sentiam de fato. Ou talvez as emoções que sentiam de fato poderiam apenas ser expressadas em brincadeiras? Todo mundo sabia que I.E. Shinn tinha uma condição cardíaca.

Não posso me casar com você só para mantê-lo vivo, posso?

Devo?

A Princesa Cintilante era apenas uma Plebeia Esfarrapada. Rumpelstiltskin poderia bater palmas, e ela desapareceria.

Durante o curso da conversa, nem Norma Jeane tampouco Shinn aludiriam ao amante secreto de Norma Jeane, V, com quem ela esperava se casar logo. Ah, logo mesmo!

Era verdade, Norma Jeane não amava V com o abandono e desespero com o qual amara Cass Chaplin. Mas talvez isso fosse uma coisa boa. Ela amava V com suas emoções mais sãs.

• 317 •

Assim que o divórcio de V enfim chegasse a um acordo. Assim que a sua ex--mulher perversa julgasse que já havia sugado o suficiente de sua medula óssea.

Exatamente o que Shinn sabia de Norma Jeane e V, Norma Jeane não tinha certeza. Ela havia confiado nele como seu agente e amigo — até certo ponto. (Ela não havia confidenciado a ele que engoliu um vidro quase cheio dos barbitúricos de Cass, passando mal e vomitando em seguida, uma pasta biliosa grudenta, na manhã depois da traição de Cass.) Norma Jeane tinha a sensação inquieta de que, sendo I.E. Shinn, ele poderia saber mais sobre o caso com V do que ela mesma sabia, pois ele tinha espiões atrás de seus clientes preferidos. Ainda assim, ele não falava de V como falara tão depreciativa e ofensivamente de Charlie Chaplin Jr., porque ele gostava de V e o admirava como um "cidadão bom e decente de Hollywood, um cara que pagou suas dívidas". V foi um forte chamariz para bilheterias nos anos 1940 e ainda era protagonista nos anos 1950, para algumas partes do público ao menos. V não era Tyrone Power e não era Robert Tayler e certamente não era Clark Gable ou John Garfield, mas ele era um talento sólido e confiável, um garoto sardento com beleza bruta conhecido por milhares de americanos frequentadores de cinemas.

Eu o amo. Eu quero me casar com ele.

Ele disse que me adora.

Shinn bateu o rechonchudo punho de anão no tampo da mesa, com força.

— Você está divagando, Norma Jeane. *Eu estou* falando sério.

— Eu s-sinto muito.

— Eu sei que você não me "a-ama", querida, exatamente desta forma. Mas há outras maneiras. — Shinn falava com delicadeza agora, escolhendo palavra com cuidado. — Desde que você me respeite, como eu acho que respeita...

— Ah, sr. Shinn! É claro.

— E confie em mim...

— Ah, sim!

— E desde que saiba que tenho seus interesses e bem-estar nas minhas intenções...

— Ah, sim.

— Nós teríamos uma fundação forte e imperturbável para um casamento. Além do acordo pré-nupcial.

Norma Jeane hesitou. Ela estava como uma ovelha confusa sendo pastoreada com expertise para dentro do curral. Empacando justo na entrada.

— Mas e-eu só posso me casar por amor. Não por dinheiro.

Shinn disse de forma brusca:

— Norma Jeane! Deus do céu, você não escutou o que eu disse? Huston não a ensinou a ouvir os companheiros de cena? A se *concentrar*? Sua expressão fácil e sua postura sinalizam que você está apenas "indicando"... Você não está *sentindo*. Neste caso, como você sabe o que honestamente sente? — Que pergunta! Com frequência Shinn usava táticas assim com clientes. Assumia o papel do diretor, analisando, atribuindo motivações. Não se podia discutir com ele. Seus olhos eram carvões acastanhados. Norma Jeane teve uma sensação de queda, vertigem.

Melhor ceder. Dizer sim. O que quer que ele queira. O conhecimento mágico é dele. Ele é seu pai de verdade.

Norma Jane investigara a vida privada de I.E. Shinn e sabia que ele fora casado duas vezes, a primeira por dezesseis anos. Ele havia se divorciado da esposa e logo depois oficializado o relacionamento com uma jovem atriz contratada pela RKO, de quem se divorciara em 1944. Na época, com 51 anos. Ele tinha dois filhos adultos do primeiro casamento. Norma Jeane estivera aliviada de ouvir que Shinn era conhecido como um bom pai decente, que tivera uma separação amigável com a mãe de seus filhos.

Eu só poderia me casar com um homem que ama crianças. Que queira ter filhos.

Shinn encarava Norma Jeane de uma forma estranha. Ela tinha falado em voz alta? Feito uma careta? Shinn disse:

— Você não é religiosa, querida, é? Eu certamente não sou. Posso ser judeu, mas...

— Ah. Você é *judeu*?

— É claro. — Shinn riu da expressão no rosto da garota. Ali estava Angela em carne e osso! — O que você pensava que eu era, irlandês? Um hindu? Um mórmon?

Norma Jeane riu com vergonha.

— Ah, meu Deus, bem, eu... Eu sabia que você era dessa ascendência, mas de alguma forma eu... — Ela hesitou, balançando a cabeça. Era uma incrível performance cinematográfica: a loira burra. E tão adorável. — Até você dizer? "Judeu".

Shinn riu.

— É daí que vem o "Isaac", minha querida. Diretamente da Bíblia Hebraica.

Shinn estivera segurando as mãos de Norma Jeane. Por impulso, Norma Jeane levou suas mãos à boca e as cobriu com beijos. Em um êxtase de autoabnegação, ela sussurrou:

— Sou uma judia também. Em meu coração. Minha mãe admirava tanto o povo judeu. Uma raça superior! E acho que sou parte judia também. Nunca falei

para você, acho...? Mary Baker Eddy era minha bisavó. Você já ouviu falar da sra. Eddy? Ela é famosa! *A* mãe *dela* era... judia? Não praticava a religião porque tivera uma visão de Cristo o Salvador. Mas eu sou descendente, sr. Shinn. *O mesmo sangue circula em minhas veias.*

Essas palavras da jovem Princesa eram tão notáveis que Rumpelstiltskin não conseguiu pensar numa resposta.

A transação

Não fui eu. Aquelas muitas vezes. Era meu destino. Como um cometa a caminho da Terra e a atração gravitacional. Não dá para resistir. A gente tenta, mas não consegue.

W convocou Norma Jeane a ele, enfim. Agora que ela era "Marilyn". Fazia anos.

Ela sabia por quê: o Estúdio estava cogitando contratá-la para um filme chamado *Almas desesperadas*. Ela fez o teste, e lhe disseram que ela estivera "fantástica". Agora ela esperava. I.E. Shinn esperava. A convocação viera de W, o protagonista masculino.

Por que ela estivera pensando obsessivamente em Debra Mae naquelas últimas 48 horas? Não fazia sentido. Não há "morte", ainda que os mortos sigam mortos. Era simplesmente doloroso pensar neles. *Eles não desejariam nossa pena*, Norma Jeane pensava.

Ela estava se perguntando se Debra Mae algum dia fora chamada por W. Ou por N, ou D ou B. Z, ela sabia, de fato havia convocado a garota morta. Mas Z também a havia convocado, e *ela não estava morta*.

— Marilyn. O-olá.

Ele a encarava com franqueza. Sorrindo o sorriso assimétrico. Sempre é uma surpresa ver o foco do filme na vida real. Este era o W do sorriso lupino cruel. Dava para imaginar dentes caninos afiados. Dava para imaginar um hálito quente ofegante que poderia ferver. Na verdade, era um belo homem com rosto magro como uma machadinha e provocadores olhos apertados. *Odeia mulheres. Mas você pode fazê-lo amar VOCÊ.* E ela estava tão bonita e doce: um bombom. Profiteroles. Algo a lamber com vigor, não morder e mascar. Talvez ele teria misericórdia? Ou ela queria misericórdia? Talvez não. W não perdeu tempo passando os dedos ao redor do trêmulo antebraço nu de Norma Jeane. Sua pele era cremosamente pálida, e a dele era muito mais escura. Dedos fortes manchados de nicotina. O choque daquilo a atravessou. Uma pontada no fundo do estômago. Uma umidificação lá. Homens eram o adversário, mas era preciso fazer o adversário querer você. E aqui havia um homem não gentil como V, seu amante secreto,

era gentil. Ali estava um homem que não era gêmeo de Norma Jeane como Cass Chaplin fora gêmeo.

— Faz tempo que não nos vemos, hein? Exceto pelas charges no jornal.

Nos filmes, W com frequência era um assassino. Ele fazia qualquer um torcer pelo assassino. Pois ele era alguém que apreciava morte. Um garoto grande demais, esbelto com olhos perniciosos e aquele sorriso sensual no canto dos lábios. Aquela risada aguda boba. A estreia de W no cinema foi empurrando uma mulher aleijada em cadeira de rodas escadaria abaixo. Sua risada enquanto a cadeira dispara pela escada, batendo em todos os lados, e a mulher gritando, a câmera olhando forjando um horror. *Caramba, você sabe que sempre quis empurrar uma velha dama aleijada pela escada; quantas vezes quis empurrar a vaca velha da sua mãe pela escada e quebrar o pescoço dela?*

Eles estavam em um apartamento de térreo em um edifício em La Brea, perto de Slauson. Não era uma área de Los Angeles que Norma Jeane conhecia. Em sua mágoa e vergonha ela não lembraria com clareza mais tarde. De quais apartamentos, bangalôs, suítes de hotel, "cabanas" e residências de fim de semana em Malibu ela não se lembraria claramente, desses anos iniciais do que ela imaginava que seria sua carreira, ou de qualquer forma, sua vida. Homens mandavam em Hollywood, e homens devem ser apaziguados. Essa não era uma verdade profunda. Era uma verdade banal, e, portanto, confiável. Como *Tudo tem seu preço*. O apartamento, as janelas sombreadas por palmeiras pontudas, era pouco decorado, como um sonho em que o contorno das imagens é indefinido. Um apartamento emprestado. Um apartamento compartilhado. Nenhum carpete nos pisos de madeira arranhada. Algumas cadeiras espalhadas, um telefone solitário no beiral da janela cheia insetos mortos. Uma página solitária de *Variety* com uma manchete que olhada rápido continha as palavras "Esqueleto vermelho", a não ser que fosse "Esqueleto velho". Num recinto sombrio no fundo, uma cama. Um colchão acetinado com jeito de novo e um lençol solto por cima dele no que parecia ser pressa, mas poderia facilmente ter sido ares sonhadores, em contemplação. Quanto conforto tiramos no revirar frenético da mente para determinar motivação e motivo. O mundo é, ela estava começando a ver, um gigante poema metafísico cujo formato interior invisível é idêntico ao formato visível e do mesmo tamanho. Norma Jeane, em seus sapatos de salto alto e vestido de verão florido como uma capa da *Family Circle*, estava pensando que era possível o lençol estar limpo, mas era provável (era preciso ser realista aos vinte e seis anos quando se casou aos dezesseis) que não. No pequeno banheiro fedorento haveria toalhas, possivelmente limpas, provavelmente não. No cesto de lixo de vime, amontoados e endurecidos como fósseis de lesmas, você sabia o que encontraria, então por que olhar?

Ela ria agora, virando com uma charmosa falta de jeito:

— Ah! *O quê...?* — Para que W pudesse estabilizá-la, confortá-la em um gesto de proteção masculina.

— Nada, *baby*. Só... sabe... insetos. — No canto do olho um correr de baratas brilhantes como pedaços de plástico preto. Apenas baratas (e ela tinha muitas, em casa), ainda assim seu coração saltou de susto.

W estalou os dedos em seu rosto.

— Sonhando acordada, querida?

Norma Jeane riu, assustada. Seu primeiro reflexo era sempre rir e sorrir. Ao menos foi sua nova risada rouca, não o guincho ridículo.

— Ah, não não não *não* — seguindo aos tropeços, improvisando como na aula de atuação —, eu só estava pensando que não tem cascavéis aqui. Isso é gratificante, não ter cascáveis no mesmo recinto que você? Ou acordando você na cama? — Esta era uma interrogação ofegante mais do que uma declaração. Na presença de W como na de qualquer homem de poder não se fazia declarações exceto na forma de perguntas. Eram apenas boas maneiras, tato feminino. Seu prêmio foi que W riu. Uma risada forte que vinha da barriga.

— Você é hilária, Marilyn. Ou... o quê, Norma? Qual? — Havia uma tensão sexual empolgada entre eles. Seus olhos provocativos em seus seios, sua barriga, suas pernas, nas tiras traseiras do sapato ao redor dos magros tornozelos nus. Seus olhos provocativos em sua boca. W gostava do seu senso de humor, ela percebia. Com frequência, homens se surpreendiam com o senso de humor estranho de Norma Jeane, não esperavam isso de "Marilyn", que era uma doce loira burra com a inteligência de uma garota de onze anos ligeiramente precoce. Pois era um senso de humor parecido com o deles. Mordaz e dissonante, como morder profiteroles e se deparar com cacos de vidro.

W estava, animado, contando uma história com uma cascavel. Na estação das cascavéis, todo mundo tinha uma história com cascavel. Homens competiam entre si. Mulheres, em geral, apenas ouviam. Mas mulheres eram essenciais como ouvintes. Norma Jeane não estava mais pensando em Debra Mae, ela agora estava chateada pensando em uma cascavel enfiando sua bela cabeça achatada, língua chicoteante e mandíbula venenosa para dentro do que é chamado de vagina, a vagina dela, que era apenas uma fenda vazia, um nada, e o útero um balão vazio que precisava ser enchido para cumprir seu destino. Ela fazia um esforço para ouvir W, que seria o protagonista do filme se ela fosse contratada. Se ela fosse contratada. Tentando moldar o lindo rosto de boneca em uma expressão que faria este imbecil de merda pensar que ela o estava ouvindo e não se perdendo em pensamentos de novo.

Quero ser Nell. Eu sou Nell. Você não pode me manter longe dela. Eu vou roubar a cena bem debaixo do seu nariz.

W perguntava em uma voz arrastada se ela se lembrava de como haviam se conhecido em Schwab's? Norma Jeane disse com gentileza é claro que lembrava. Como não lembrar...?

— Mas aquela minha a-amiga, Debra Mae, estava comigo naquela manhã? Ou em alguma outra manhã? — As palavras escaparam. Norma Jeane não conseguiria recolhê-las. W deu de ombros.

— Quem? Não. — Ele estava parado tão perto agora que ela conseguia sentir seu cheiro. Um odor de perspiração franca. E tabaco. — Então você acha que poderíamos trabalhar juntos? É?

E Norma Jeane respondeu:

— Ah, sim, eu a-acho que podemos. Acho sim.

— Vi você em *O segredo das joias* e qual aquele outro? *A malvada*. Sim, fiquei impressionado.

Norma Jeane sorria com tanta força que a mandíbula começou a tremer. Houve o olhar longo entre eles. Nenhuma trilha de cinema, apenas o trânsito lá fora e o correr de baratas como risinhos abafados. A não ser que ela estivesse imaginando isso...? Mas ela sabia. As pessoas sempre sabem. Aquele olhar dizendo com tanta eloquência *Quero trepar com você. Você não vai me provocar e depois me largar sozinho de pau duro, vai?* W seria o único nome de estrela no filme. Ao menos, o único nome de estrela que comprovadamente atraía plateia. W tinha o direito de escolher as co-estrelas. Norma Jeane ouviria do produtor, D, se W gostasse o suficiente dela. Ele a passaria para D naquele caso. Ou talvez não? É claro que havia o diretor, N, mas ele estava contratado por D, então possivelmente N não seria um fator. Havia o executivo de estúdio, B. O que se ouvia falar de B era melhor não ter ouvido. *Tudo tem seu preço. Não há feiura exceto quando nossos olhos ignorantes nos traem.*

E se o sr. Shinn soubesse da escalação de W? (Será que era possível que I.E. Shinn de fato soubesse?) Norma Jeane estava com tanta vergonha de si, ela tivera que declinar seu pedido de casamento depois de ter parecido aceitá-lo. Ela estava louca! Desde aquele dia terrível, Isaac Shinn agia com brusquidão e frieza profissional e se comunicava com Norma Jeane majoritariamente via assistente e por telefone. Nunca mais ele a levou para jantar no Chasen's, ou no Brown Derby. Nunca mais, com alguma doce desculpa esfarrapada, "deu uma passada" em sua casa em Ventura. Ah, Deus, ele havia chorado como ela nunca vira um homem adulto chorar. O coração partido. Só se pode partir o coração de um homem uma vez. Não era intenção dela enganá-lo, ela ficara confusa com a conversa de ser judeu. Uma náusea tomou conta dela, vendo I.E. Shinn reduzido a lágrimas. *Isso é o que amor faz com você. Até com um homem. Até com um judeu.*

• 324 •

Ainda assim ele enviara a ela o roteiro de *Almas desesperadas*. Ele ainda queria "Marilyn Monroe" como cliente. Ele lhe havia dito que a melhor coisa no roteiro era o título. O roteiro era artificial e melodramático e havia interlúdios "cômicos" excruciantemente horríveis, mas se ela arranjasse o papel de Nell, seria o primeiro papel de "Marilyn" como protagonista. Ela contracenaria com Richard Widmark. Widmark! Um papel dramático sério, não a bobagem de sempre de loira burra. "Você seria uma babá psicótica", disse Shinn. "Uma *o quê*? Quem...?", perguntou Norma Jeane. "Uma babá doida varrida que quase joga uma menininha pela janela. Esquizofrênica. Ela amarra e amordaça a pirralha. É arriscado. Não tem interesse romântico algum com Widmark, o personagem dele é um bunda-mole, mas vocês se beijam uma vez. Tem umas coisas sensuais, e Widmark vai se sair bem. Essa babá Nell tenta seduzir Widmark, confundindo o homem com um noivo que está morto, um piloto derrubado no Pacífico, na Guerra. Sentimental. É artificial para diabo, mas talvez ninguém note. No final, Nell ameaça cortar a garganta com uma navalha. Ela é levada pelos policiais para um manicômio. Widmark está com outra mulher. Mas você teria mais cenas do que qualquer outra pessoa no filme, e a oportunidade *de interpretar* para variar", explicou Shinn, rindo.

Shinn estava tentando passar entusiasmo, mas sua voz não soava autêntica ao telefone. Era uma voz razoável, sã. Uma voz de meia-idade coaxante. Uma voz de suéter de cardigã abotoado até o pescoço. Uma voz bifocal. O que havia acontecido com o feroz Rumpelstiltskin? Será que Norma Jeane imaginara sua mágica? E o que dizer da Princesa Cintilante, criação dele, se Rumpelstiltskin estava perdendo seus poderes?

Ele me conhecia: a Plebeia Esfarrapada. Todos eles me conheciam.

Dizendo com afabilidade:

— Você pode ir embora quando quiser.

— Querida. O papel é nosso.

Três dias depois, lá estava I.E. Shinn no telefone, se gabando.

Norma Jeane segurando o receptor com força. Não se sentia bem. Ela andara lendo livros que Cass deixara para ela, *O manual prático para o ator e sua vida*, cheio de anotações, e *O diário de Nijinsky*. Quando ela tentou falar com Shinn, sua voz fraquejou.

Shinn disse, irritado:

— Está acordada, garota? A babá. Estou falando que você conseguiu o papel principal feminino. Widmark pediu por você. O papel é nosso!

Um dos livros escorregou para o chão. Seu lápis belamente apontado rolou pelo carpete.

Norma Jeane tentou limpar a garganta. O que quer que fosse. Roucamente, sussurrou:

— É uma b-boa notícia.

— Boa notícia? É uma notícia fabulosa — disse Shinn, acusadoramente. — Tem alguém aí com você? Você não parece muito feliz, Norma Jeane.

Ninguém estava com ela no apartamento alugado. V não ligava fazia dias.

— Eu estou. Eu estou feliz. — Norma Jeane começou a tossir.

Shinn falou com empolgação por cima da tosse. Era de se imaginar que ele tivesse esquecido seu coração partido. Sua mortificação. Era de se imaginar que esse era um homem de 52 anos agora e que logo morreria. Norma Jeane conseguiu limpar a garganta e cuspiu um coágulo de catarro esverdeado em um lenço. Uma mistura similarmente gosmenta atingiu seus olhos. Por dias havia entupido suas vias respiratórias, subiu até as fendas de seu cérebro, endureceu entre seus dentes. Shinn reclamava:

— Você não parece feliz, Norma Jeane. Eu gostaria de saber por que raios *não*. Eu me mato com o Estúdio elogiando você para D, e você só fica nesse "aham, estou *fe-liz*" — imitando o que Norma Jeane presumia que fosse sua voz, uma voz de bebê anasalada e chorona. Ele fez uma pausa, suspirando com força.

Norma Jeane espiou pela linha telefônica e o viu, olhos fuzilantes eram duas joias, o nariz proeminente com narinas cheias de pelos, a boca ferida como um objeto amassado. Uma boca que ela fora incapaz de beijar. Ele havia se aproximado para beijá-la, e ela se encolheu e se afastou com um grito. *Desculpe! Eu simplesmente não posso! Não posso amar você. Por favor, me perdoe.*

— Olha, "Nell" vai ser um estouro. Certo, o papel não faz muito sentido e é um final ruim, mas é seu primeiro papel como protagonista. É um filme sério. Agora "Marilyn" está realmente a caminho do estrelato. Está duvidando de mim, é? Seu único amigo, Isaac?

— Ah, não! Não. — Norma Jeane cuspiu de novo no lenço e o amassou rápido sem olhar. — Sr. Shinn, eu nunca duvidaria de *você*.

• 326 •

Nell 1952

Transformação — é por isso que a natureza do ator, consciente ou inconscientemente, anseia.

<div style="text-align: right">

— Mikhail Tchekov,
Para o ator

</div>

1.

Eu a conhecia. Eu era ela. Não o amante, mas o pai a havia deixado. Eles disseram para ela que ele se perdeu na guerra. Eles mentiram: era apenas dela que ele havia se perdido.

2.

Frank Widdoes.

Detetive de Homicídios de Culver, Frank Widdoes!

No primeiro ensaio de *Almas desesperadas* ela se deu conta de quem era "Jed Towers". Não o ator famoso (por quem ela não sentia emoção alguma, nem desdém), mas seu amante perdido, Frank Widdoes, que ela não via fazia onze anos. Em "Jed Towers" ela viu os olhos desejosos-culpados-cruéis. O homem era um erro de elenco para o papel de durão de coração bom. Era um papel para V, não W, com seu sorriso torto e olhos provocantes. Na verdade, W era um brutamontes, um assassino. Um predador sexual. Ainda assim, sob seu toque, Nell derretia. Você tinha que usar um termo brega como esse, "derretia". Aquela certeza louca brilhando nos olhos arregalados. Na própria insolência de seu corpo de mulher pequena. (Norma Jeane insistiu em usar o sutiã de Nell bastante apertado. Os seios constringidos sob o tecido empertigado. Logo seria a marca registrada de Marilyn não usar roupas íntimas, mas, como Nell, era uma exigência. "As tiras do sutiã devem aparecer no tecido, quando eu for vista de costas. Ela está tentando manter a sanidade. Ela está tentando *tanto*.")

Eu amo você, vou fazer qualquer coisa por você. Não existe eu, existe apenas VOCÊ.

Ela beijaria "Jed Towers". Com paixão, faminta. Cairia nos braços do homem com tamanha intensidade, Richard Widmark ficaria surpreso. E com um pouco de medo dela. Será que estava interpretando? Será que Marilyn Monroe estava atuando como Nell ou será que Marilyn Monroe estava tão faminta e ansiosa por *ele*? Mas o que afinal de contas é "atuar"? Norma Jeane nunca beijara Frank Widdoes. Não como ele quisera que ela o beijasse. Ela sabia, e ela o havia negado. Ela tivera medo dele. Um homem adulto tem o poder de entrar em sua alma. Seus namorados eram apenas garotos. Um garoto não tem poder. O poder de ferir, talvez, não o poder de adentrar sua alma.

— Norma Jeane. Ei. Vamos lá. — Ela não tivera escolha exceto entrar no carro, os extensos cachos loiro-escuros sacolejando ao redor do rosto. O que Widmark saberia de Widdoes? Nada! Não fazia a menor ideia. Ele a fizera se ajoelhar perante ele, mas ela não *o* amara. Sua presunção, a arrogância sexual, o pênis do qual se orgulhava tanto, ela não amara; era irreal para ela. O que era real era Frank Widdoes acariciando seu cabelo. Murmurando seu nome. O nome de som mágico para seus próprios ouvidos, na voz dele. Por si só, "Norma Jeane" não era um nome mágico, mas se tornava na voz tão profundamente sedenta de Frank Widdoes, e ela sabia ser linda e desejada. *Ser desejada é ser linda.* Porque ele a havia escondido, chamado o seu nome, ela havia entrado no carro. Um carro de polícia sem identificação. Ele era um oficial da lei. Do Estado. Contratado pelo Estado, tinha autorização para matar. Ela o tinha visto espancar um garoto com um revólver, colocá-lo de joelhos e na calçada manchada de sangue. Ele portava um revólver num coldre preso no ombro esquerdo e numa tarde chuvosa e nebulosa perto do aterro na altura dos trilhos do trem onde o corpo havia sido encontrado ele pegou sua mão, a pequena mão macia, e fechou os dedos dela ao redor da parte de trás do revólver, quente de seu corpo. Ah, ela o amava! Por que ela não o beijara? Por que ela não o havia deixado despi-la, beijá-la como ele queria, feito amor com ela com sua boca, suas mãos, seu corpo? Ele carregava "proteção" na carteira, numa embalagem de papel-alumínio.

— Norma Jeane? Eu prometo. Não vou machucar você.

Em vez disso, ela o deixara escovar seu cabelo.

Pois ali estava seu pai verdadeiro. Ele machucaria quem quer que fosse por ela, mas nunca ela.

Ela perdera Frank Widdoes. Ele havia desaparecido de sua vida com os Pirig, o sr. Haring, o longo cabelo loiro-escuro cacheado e os dentes da frente levemente tortos. Ainda assim lá estava a personagem de filme "Jed Powers" a encarando. Richard Widmark era o nome do ator.

Enxergando não Widmark — que a essa altura não significava para mim mais do que o pôster de filme com ator famoso —, mas Frank Widdoes, que entrara em minha alma. Quanta paixão em Nell! Sua pele quente, e o corpo pronto para o amor! Ela havia se portado com negligência, fazendo sinais para esse estranho com um agitar nas venezianas. Ela é uma babá em um hotel da cidade grande. Ela entrou numa fantasia. Roupas glamourosas emprestadas, perfume emprestado, joias e maquiagem, que transformavam a tímida Nell numa beleza loira sedutora pronta para atacar "Jed Powers" com seu jovem corpo desejoso. *Toda ação requer justificativa. Você deve encontrar um motivo para tudo que faz no palco.* Nell tinha acabado de ser liberada de um hospital psiquiátrico. Havia tentado cometer suicídio. Os pulsos com cicatrizes. Está apavorada como Gladys estava apavorada com a ideia de deixar Norwalk. As mãos de Gladys retesadas como garras. O corpo magro de Gladys endurecendo quando Norma Jeane insistia *Talvez você possa vir ficar comigo, um fim de semana? Tem o Dia de Ação de Graças. Ah, Mãe!*

O estranho chega, batendo na porta de Nell. Seus olhos provocantes se movem na direção dela; a avaliação é sem dúvida sexual. Ele trouxe uma garrafa de uísque, está empolgado e nervoso também. As pálpebras dela tremem como se ele tivesse acariciado sua barriga; sua voz infantil baixa:

— Gosta de como estou? — Mais tarde, eles se beijam. Nell se move para o beijo como uma cobra sinuosa e faminta. "Jed Powers" é pego de surpresa.

Widmark foi tomado de surpresa. Ele nunca sabia quem era "Marilyn", quem era "Nell". Não era o estilo de atuação de Widmark. Ele era um habilidoso ator técnico. Ele seguia a direção do diretor. Com frequência sua mente estava em outro lugar. Havia algo humilhante em ser um ator, para os homens. Qualquer ator é um tipo de fêmea. A maquiagem, as provas de figurino. A ênfase em aparência, atratividade. Quem se importa com a aparência de um homem? Que tipo de homem usa maquiagem nos olhos, batom, ruge? Mas se esperava que ele carregasse o filme. Um melodrama ruim que poderia ter sido uma peça de teatro de tão estática e baseada em diálogo, na maior parte do tempo um único cenário. "Richard Widmark" era o único nome conhecido no elenco e ele tinha como certo que dominaria o filme. Entraram com toda a sua arrogância em *Almas desesperadas* como o interesse romântico de duas moças bonitas que nunca se encontram. (A outra era Anne Bancroft, em sua estreia em Hollywood.) Mas toda porra de cena com "Nell" era um combate corpo a corpo. Ele podia jurar que a garota não estava interpretando. Estava tão mergulhada no personagem do filme que era impossível se comunicar com ela; era como tentar falar com um sonâmbulo. Olhos arregalados e parecendo ver, mas ela vê um sonho. É claro, a babá Nell estava meio que sonâmbula; o roteiro a definia dessa forma. E, ao ver "Jed Powers", ela

não o vê, ela vê o noivo morto; está presa em desilusão. O roteiro não explora o significado psicológico da questão que levanta como melodrama: onde termina o sonho e a loucura começa? Será que todo "amor" se baseia em desilusão?

Depois Widmark contaria a história de como Marilyn Monroe, aquela vadiazinha astuta, roubava cada cena em que estavam juntos! Cada cena! Não era evidente na época, apenas quando viam o material bruto, as gravações do dia. E mesmo assim não seria claro como ficaria nas exibições quando viram o filme na íntegra. Na verdade, todas as cenas em que Marilyn Monroe estava, ela conseguia roubar. E quando "Nell" não estava na câmera, o filme morria. Widmark odiava "Jed Powers" — só falava e não fazia nada. Ele não conseguia matar ninguém, nem mesmo socar, chutar, espancar; era a babá psicopata loira que tinha todas as cenas ricas de ação, amarrando e amordaçando a pirralhinha, quase a jogando de uma janela alta. (Na exibição mesmo entre veteranos de Hollywood, metade da audiência estava assustada implorando "Não! Não!".) O diabo era que no estúdio e cenário, Marilyn Monroe parecia dura de medo. Uma vara enfiada no rabo.

— Que idiota. Aquele rosto e corpo lindos e você queria ficar longe dela, como se ela tivesse algo contagioso. Naquelas "cenas" de amor com ela era como se me sugassem as entranhas para fora, e, francamente, eu não tenho entranhas de sobra. Ou ela não consegue interpretar o que quer que seja, ou está sempre interpretando. *Passa a vida inteira interpretando, assim como respira.*

O que realmente deixava Widmark possesso era que Nell tinha que fazer toda cena de novo, várias vezes. A teimosa voz ofegante:

— Por favor. Eu consigo fazer melhor, sei disso. — Então nós gravávamos de novo o que já tínhamos feito, e o diretor dizia que estava bom. Claro, era possível que ficasse melhor na vez seguinte e um pouco melhor na seguinte, mas e daí? Será que aquele melodrama porcaria valia aquilo?

Talvez para ela fosse uma questão de sobrevivência, mas para ele não.

3.

Tão estranho. Houve uma manhã em que ela se deu conta. Apenas "Marilyn Monroe" era conhecida ali, não Norma Jeane.

4.

Eu realmente quis matar a criança! Ela estava ficando alta demais, não era mais uma criança. Ela estava perdendo o que a deixava especial.

Dizendo ao diretor:

— Sua motivação para matar a menina é: a criança é ela. A criança é Nell. Ela quer se matar. Ela não quer crescer, e se você não cresce, tem de morrer. Eu queria que você me deixasse acrescentar falas minhas! Sei que posso me sair melhor. Nell é uma poeta, sabe. Nell fez uma aula noturna de poesia e escreveu poesia sobre amor e morte. Perder o amor para a morte. Ela foi hospitalizada e agora está livre, mas ainda está atrás das grades, sua mente aprisionou Nell em si mesma. Por que está me olhando assim? É a coisa mais clara do mundo. É óbvio. Por favor, me deixe fazer Nell do meu jeito, eu *sei*.

5.

Nijinsky também foi uma criança abandonada pelo pai. Seu belo pai dançarino. Abandonado, e um prodígio. Dance, dance! Sua estreia aos oito anos, o colapso vinte anos depois. O que se pode fazer, além de dançar, dançar? Dançar! Pode dançar em carvões em chamas, e a plateia aplaude, mas quando parar de dançar, os carvões em chamas devoram você. *Eu sou Deus, eu sou morte, eu sou amor, eu sou Deus e morte e amor. Eu sou seu irmão.*

6.

Calma como uma boneca de dar corda. Ainda que, no invisível, ela estivesse tensa, tremendo. A pele pegajosamente pálida (a pele de Nell era pegajosamente pálida), ainda que quente ao toque. *Quando nos beijávamos, eu sugava sua alma para dentro de mim como uma língua. Eu ria, o homem tinha tanto medo de mim!* Ela não estava louca (Nell estava louca em seu lugar), mas ela enxergava com os olhos perfurantes da loucura. É claro que ela não era Nell, mas a jovem atriz capaz que "interpretava" Nell como alguém poderia "interpretar" uma música no piano. Ainda assim ela continha Nell. Uma atriz é maior do que os papéis que contém, então Norma Jeane era maior que Nell, porque continha Nell. Nell era o germe de loucura no cérebro. Nell prometia em um sussurro:

— Eu vou ser de qualquer jeito que você quiser. — No fim, ela sussurrava, quando era levada embora: — Pessoas que se amam... — Nell, a Plebeia Esfarrapada. Nell sem sobrenome. Ela ousou se transformar numa princesa ao se apropriar das posses de uma mulher rica: um vestido preto elegante, brincos de diamante, perfume e batom. Mas a Plebeia Esfarrapada foi desmascarada e humilhada. Até a tentativa de suicídio foi frustrada. Num lugar público, o saguão de um hotel. Estranhos olhando boquiabertos para ela. *Nunca fui tão feliz como quando pressionei a lâmina da navalha em minha garganta.* E lá estava a voz de

Mãe, incitando *Corte! Não seja covarde como eu!* Mas Norma Jeane respondeu com calma *Não. Eu sou uma atriz. Esta é minha arte. Eu faço o que faço para simular, não para ser. Porque sou eu quem contenho Nell, não o contrário.*

Era um momento de autodisciplina. Ela passava fome e bebia água gelada. Ela corria cedo de manhã pelas ruas de West Hollywood até Laurel Canyon Drive ao ponto de seu jovem corpo saudável vibrar com energia. Ela não tinha necessidade de dormir. Ela não tomava poção mágica alguma para ajudá-la a dormir. Através das noites, alternava seus vigorosos exercícios de aquecimento de atriz e seus livros, a maioria usada ou emprestada. Nijinsky a fascinava. Havia tanta beleza e certeza em sua loucura. Começou a ter a impressão de ter conhecido Nijinsky anos antes. Diversas das experiências dele com sonhos eram as dela própria.

Ela continha Nell, mas certamente Norma Jeane não era Nell. Pois Nell era uma mulher imatura, emocionalmente rudimentar. Não conseguiria viver sem um amante para afastá-la da loucura e autodestruição. Tinha que ser derrotada, banida. Por que Nell não se vingou? Norma Jeane se sentia tentada a empurrar a criança irritável pela janela na cena de suspense. Como Mãe havia se sentido tentada a derrubar sua bebezinha no chão. Gritando para a enfermeira *Ela escorregou das minhas mãos! Não tenho culpa.* Norma Jeane parou a produção, perguntando ao diretor, N, por favor, ela poderia reescrever parte da cena? Só umas falas?

— Eu sei o que Nell diria. Estas não são as palavras de Nell.

Mas N negava. N ficava perplexo com ela. E se todas as atrizes quisessem reescrever as falas?

— Eu não sou todas as atrizes — protestou Norma Jeane. Ela não contou a N que ela própria era poeta e merecia as próprias palavras. Estava furiosa com a injustiça do destino de Nell. Pois a loucura deve ser punida num mundo em que a mera sanidade é premiada. A vingança dos ordinários sobre os dotados.

Até I.E. Shinn estava começando a notar as mudanças na cliente. Ele visitou o estúdio das gravações de *Almas desesperadas* diversas vezes. O olhar na cara de Rumpelstiltskin! Norma Jeane estava tão perdida em Nell que mal percebera a presença dele, ou dos outros observadores. Entre gravações, ela corria para se esconder. Ela não era "sociável". Ela faltava entrevistas. Os outros atores não sabiam o que entender disso. Bancroft estava maravilhada com sua intensidade, mas com medo dela. Sim, poderia ser contagioso! Widmark estava sexualmente atraído por ela, mas começava a ficar insatisfeito e a desconfiar dela. O sr. Shinn a alertou para não "se desgastar totalmente" — não ser tão "intensa". Ela quis rir na cara dele. Ela estava indo além de Rumpelstiltskin agora. Que ele lançasse feitiços. Como se "Marilyn" fosse uma invenção dele. Dele!

Foi o momento da autodisciplina. Ela se lembraria disso, do estágio de Nell, como o nascimento real de sua vida como atriz. Quando ela se deu conta pela primeira vez do que interpretar poderia ser: vocação, destino. Sua "carreira" era uma publicidade vulgar montada pelo Estúdio. Não tinha nada a ver com esta arrebatadora vida interior. Sozinha, ela vivia e revivia as cenas de Nell. Ela memorizara as falas de Nell. Ela tateava para encontrar um corpo para ela, um ritmo de fala. À noite, inquieta demais para dormir depois da intensidade do dia de trabalho, ela lia *Para o ator*, de Mikhail Tchekov, e *A preparação do ator*, de Constantin Stanislavski, e ela estava lendo um livro oferecido insistentemente por seu técnico de atuação, *The thinking body*, de Mabel Todd.

O corpo é instável,
é por isso que sobrevive.

Soava como poesia aos seus ouvidos, um paradoxo verdadeiro. Ela sabia que sua atuação era puro instinto e talvez ela nem sequer estivesse atuando, e esse gasto de espírito a esgotaria antes dos trinta anos. Assim, o sr. Shinn a alertou. Norma Jeane era como uma jovem atleta com vontade de ir ao limite e além, trocando sua juventude pelo aplauso da multidão. Isso havia acontecido com o prodígio Nijinsky. Genialidade não precisava de técnica. Mas "técnica" é sanidade. Seus professores disseram que lhe faltava "técnica". Mas o que era "técnica" se não a ausência de paixão? Nell não era acessível por meio de "técnica". Nell era acessível apenas em mergulhos alma adentro. Nell era feroz e condenada. Nell precisava ser derrotada, sua sexualidade negada. Ah, qual era o segredo de Nell? Norma Jeane chegava perto, mas nunca conseguir adentrar esse território. Ela poderia "ser" Nell apenas até certo ponto. Ela falava com N, que não fazia a menor ideia do que ela estava falando. Ela falava com V, dizendo que nunca tinha se dado conta, atuar podia ser tão solitário. V respondeu:

— Ser ator é a profissão mais solitária que eu conheço.

7.

Eu nunca a explorei, nunca. Eu não roubei dela. Isso foi um presente dela para mim. Eu juro!

Era uma manhã urgente quando Norma Jeane foi ao Hospital do Estado de Norwalk em um Buick conversível emprestado. Era uma manhã livre. Estava livre de Nell naquele dia. Nenhuma cena de Nell seria ensaiada ou filmada naquela manhã. Como de costume, Norma Jeane levou presentes a Gladys: um livro fino de

poemas de Louise Bogan, uma cestinha de vime de ameixas e peras. Apesar de ter motivo para acreditar que Gladys quase nunca lia os livros de poesia dados a ela e desconfiava de presentes que eram comida. *Mas quem envenenaria Gladys? Quem além dela mesma?* Norma Jeane deixava dinheiro para Gladys como de costume. Ela se envergonhava de não ter visitado Gladys desde a Páscoa, e já era setembro. Ela enviara vinte dólares para a mãe, mas ainda não havia contado as boas notícias sobre *Almas desesperadas*. Norma Jeane não contava a Gladys boas notícias de sua vida e carreira fazia um tempo, raciocinando *Talvez não seja verdade de fato? Talvez seja um sonho? Eles vão vir tirar tudo de mim?*

Para a visita ao hospital, Norma Jeane usou calças brancas estilosas de náilon, uma blusa preta de seda, um echarpe preta e diáfana ao redor do cabelo platinado e sapatos brilhantes pretos com um salto médio. Ela estava graciosa, de voz suave. Não estava ansiosa, nervosa, atenta; ela não era Nell, havia deixado Nell para trás; Nell ficaria apavorada ao entrar um hospital psiquiátrico, Nell ficaria paralisada no portão e incapaz de entrar. "Como é claro, *eu não sou Nell.*"

Dizendo a si mesma *É só um papel. Um papel em um filme. O mero conceito de "papel" quer dizer "ter um papel em algo maior". Nell não é real, e Nell não é você. Nell não é sua vida. Nem a sua carreira.*

Nell está doente, e você está bem.

Nell não é nada além do "papel", e você é a atriz.

Isso era verdade! Isso era verdade!

Nessa manhã, ela era a Princesa Cintilante visitando a mãe em Norwalk. A mãe "psicologicamente perturbada" que ela amava e não tinha esquecido. Sua mãe, Gladys Mortensen, que ela nunca abandonaria, como filhos, filhas, irmãs e irmãos haviam abandonado membros da família internados em Norwalk.

Agora ela era a Princesa Cintilante, observada pelos outros com admiração empolgada e esperança, medindo a distância entre eles próprios e ela e querendo que a distância fosse exata.

Agora ela era a Princesa Cintilante advertida pelo Estúdio e pela Agência Preene para aparecer em público perfeitamente arrumada e em figurino, nenhum fio de cabelo fora do lugar, porque nunca se está invisível em momentos assim, os olhos e as orelhas do mundo estão voltados para você.

De imediato, ela estava ciente da recepcionista e das enfermeiras a olhando com interesse sorridente. Como se uma chama horizontal houvesse entrado no hospital pavoroso. E lá veio o dr. K, que nunca antes aparecera tão rápido. E um colega, o dr. S, que Norma Jeane nunca vira. Sorrisos, apertos de mão! Todos estavam ansiosos para ver a filha atriz de cinema de Gladys Mortensen. Nenhuma dessas pessoas tinha visto *O segredo das joias* ou *A malvada*, mas haviam visto ou

• 334 •

acreditavam ter visto fotos da jovem estrela "Marilyn Monroe" em jornais e revistas. Até aqueles que desconheciam tanto "Marilyn Monroe" quanto Norma Jeane Baker estavam determinados a dar uma espiada nela enquanto a levavam por um labirinto de corredores para a distante Ala C. ("C" para "Casos Crônicos"?)

Ela é bonita, não é? Tão glamourosa! E aquele cabelo! É claro que é falso. Olhe para a pobre Gladys, seu cabelo. Mas elas se parecem, não? Filha, mãe. É óbvio.

Ainda assim, Gladys mal reconhecia Norma Jeane. Não reconhecê-la de imediato era um traço seu, uma mistura de manha e teimosia. Sentada em um sofá despencando em um canto do fedorento saguão mal iluminado como um saco de roupas para lavar. Talvez fosse uma mãe solitária esperando a visita da filha, mas talvez não fosse. Norma Jeane sentiu uma pontada de decepção e dor: Gladys estava usando um vestido cinza de algodão muito parecido com o que usara no domingo de Páscoa, apesar de Norma Jeane ter avisado que sairiam para um *brunch*. Naquele dia, também, elas dariam uma volta no centro de Norwalk. Será que Gladys esquecera? O cabelo parecia não ver uma escova havia dias. Estava molengo, oleoso e em um estranho tom metálico de castanho meio grisalho. Os olhos de Gladys estavam fundos, mas atentos; olhos ainda lindos, apesar de menores do que Norma Jeane lembrava. Como a boca de Gladys estava menor, cortada com vincos fundos como se feitos com uma faca.

— Ah, M-mãe! Aqui está você. — Era uma observação fútil fora do roteiro. Norma Jeane beijou a bochecha de Gladys, instintivamente prendendo a respiração perto do odor corporal rançoso fermentado.

Gladys levantou a cabeça, a face parecendo uma máscara, e disse com secura para Norma Jeane:

— Nós nos conhecemos, moça? Você *fede.*

Norma Jeane riu, corando. (Havia funcionários do hospital perto o suficiente para ouvir. Esperando de propósito perto da porta. Absorvendo com ambição o que conseguiam ver e ouvir da visita de "Marilyn Monroe" à mãe.) Era uma piada, é claro: Gladys não gostava do odor químico do cabelo descolorido de Norma Jeane misturado com o poderoso perfume Chanel que V lhe dera. Envergonhada, Norma Jeane murmurou um pedido de desculpas, e Gladys deu de ombros como quem perdoa ou é indiferente. Ela parecia estar saindo devagar de um transe. *Tão parecida com Nell. Mas não roubei dela, juro.*

E então o ritual breve de presentear. Norma Jeane se sentou ao lado de Gladys no sofá capenga e passou o livro de poesia e a cesta de frutas para ela, falando destes objetos como se fossem itens significativos e não acessórios, acessório de palco, algo para fazer com as mãos. Gladys murmurou obrigada. Ela parecia gostar de ganhar presentes, na verdade, ela tinha pouco que fazer com eles e muito

• 335 •

provavelmente dava para outras pessoas assim que Norma Jeane ia embora, ou não tomava cuidado em prevenir que fossem roubados por seus companheiros de internação. *Eu não roubei desta mulher. Eu juro!* Norma Jeane carregava a maior parte da conversa, como de costume. Ela estava pensando que não deveria permitir que Gladys soubesse de Nell; Gladys não deveria saber nada do melodrama lúrido *Almas desesperadas* com seu retrato de uma mulher jovem mentalmente perturbada que abusa e chega perto de matar uma garotinha. Um filme assim seria totalmente fora de questão para Gladys Mortensen, ou para qualquer paciente de Norwalk. Ainda assim, Norma Jeane não conseguiu deixar de contar para Gladys que vinha trabalhando como atriz ultimamente — "trabalho sério, exigente"; ela ainda estava contratada pelo Estúdio; houvera uma matéria a respeito dela como uma da nova geração de estrelas de Hollywood na *Esquire*. Gladys escutou de seu modo sonâmbulo de costume, mas, quando Norma Jeane abriu a revista e mostrou para ela a foto de uma página inteira glamourosa e linda de "Marilyn Monroe" em um vestido decotado de paetês brancos, sorrindo com alegria para a câmera, Gladys ficou olhando e piscando diversas vezes.

Em tom de desculpas, Norma Jeane disse:

— O vestido! O Estúdio quem forneceu. Não é *meu*.

Gladys fez uma careta.

— Você está usando um vestido que não é seu? Mas está limpo? É um vestido limpo?

Norma Jeane riu, sem jeito:

— Não parece muito comigo, eu sei. Eles dizem que Marilyn é fotogênica.

A que Gladys respondeu:

— Quem diria! Seu pai sabe?

— Meu p-pai? Sabe o quê? — perguntou Norma Jeane.

— Dessa tal "Marilyn".

— Ele não sabe meu nome profissional, creio eu — disse Norma Jeane. — Como poderia?

Mas Gladys havia despertado. Ela encarava com orgulho, orgulho materno, reanimada do transe de anos e contemplando a exibição esplêndida, como frutas amadurecidas, de seis jovens vedetes, qualquer uma delas poderia ser sua filha. Norma Jeane sentiu um beliscão como se tivesse sido repreendida. *Ela me usaria para chegar a ele. É este meu valor para ela. Ela o ama, não eu.*

Espertamente, Norma Jeane tentou:

— Se você me dissesse o nome de Papai, eu poderia enviar esta revista a ele. Deus, eu poderia… ligar para ele em algum momento. Se ainda estiver morando…? Em Hollywood?

Norma Jeane hesitou em contar a sua mãe que estivera perguntando por anos a respeito de seu pai elusivo, e pessoas com boas intenções, em geral, homens, haviam informado nomes; mas nenhum tinha resultado em muita coisa. *Estão só me agradando. Eu sei. Mas não posso desistir!* (Ela havia flertado com humor, bêbada de espumante em uma estreia, com Clark Gable. Brincando com o famoso que eles poderiam ser parentes, e ele ficou perplexo, sem fazer ideia do que aquela bela jovem loira estava querendo dizer.) Norma Jeane repetiu:

— Se você me dissesse o nome de Papai. Se...

Mas Gladys estava perdendo o entusiasmo. Deixou a revista fechar sozinha. Disse, em uma voz monótona morta:

— Não.

Norma Jeane escovou o cabelo da mãe, arrumou-a um pouco e, impulsivamente, passou a echarpe negra e diáfana, que também era um presente de V, ao redor do pescoço da mãe e a guiou de mãos dadas para fora do hospital. Norma Jeane fizera as combinações necessárias; Gladys Mortensen era uma paciente com privilégios. Era um longo plano sequência com o câmera em um carrinho em trilhos acompanhando os movimentos, e uma música animada de fundo. Atrás delas, a equipe uniformizada do hospital, até o cortês dr. X, observavam-nas sorrindo. A recepcionista disse a Gladys:

— Como você está bonita hoje, sra. Mortensen! — Com a echarpe negra e diáfana Gladys havia se tornado uma mulher digna. Ela não deu sinal de sequer ouvir o comentário.

Norma Jeane levou Gladys para o centro de Norwalk, a um salão de beleza, onde o cabelo desgrenhado de Gladys foi lavado com xampu, penteado e montado com laquê. Gladys ou não resistiu ou foi bastante cooperativa. A seguir, Norma Jeane levou Gladys para um brunch em uma casa de chá. Havia apenas clientes mulheres, e não muitas. Elas encararam sem vergonha a bela moça loira com a frágil mulher de meia-idade que poderia ter sido — devia ser? — sua mãe. Ao menos, o cabelo de Gladys agora estava apresentável, e a echarpe escondia o colo manchado e amarrotado do vestido. Fora da atmosfera subaquática do hospital psiquiátrico, Gladys tinha uma aparência praticamente normal. Norma Jeane fez o pedido para as duas. Depois ajudou a mãe a servir chá na xícara. Disse maliciosamente:

— Não é um alívio estar *fora*? Fora daquele lugar horrível! Nossa vida poderia ser só passear de carro, não é, Mãe? Só... dirigir! Você é minha mãe, seria perfeitamente legal. Subir a costa até São Francisco. Até Portland, no Oregon. Até o... Alasca! — Quantas vezes Norma Jeane havia sugerido a Gladys que ela passasse alguns dias com ela em seu apartamento em Hollywood; um fim de semana tranquilo. — Só nós duas.

Agora que Norma Jeane às vezes ficava até doze horas no estúdio, não era uma possibilidade muito provável; ainda assim pairava a ideia, a oferta perpétua. Gladys dava de ombros e resmungava, entretida. Gladys mastigou a comida. Gladys bebericou o chá sem parecer se importar que o líquido quente queimasse seus lábios. Norma Jeane disse com ares de flerte:

— Você precisa sair mais, Mãe. Não tem nada de errado com você, na verdade. "Nervos"... Todos nós temos "nervos". Tem um médico em tempo integral no Estúdio que é contratado só para prescrever remédios para os nervos dos atores. *Eu* me recuso. *Eu* prefiro só ficar nervosa, acho. — Norma Jeane ouviu sua provocativa voz de menininha. A voz que cultivara para Nell. Por que ela estava dizendo coisas assim? Era fascinante ouvir. — Às vezes, eu acho, Mãe, que você não quer ficar bem. Você está se escondendo naquele lugar horrível. E lá *fede*. — A máscara de Gladys enrijeceu. Os olhos profundos pareceram recusar. A mão tremeu segurando a xícara, derramando chá na echarpe preta, sem ninguém reparar. Norma Jeane continuou a falar em uma voz de garotinha mais baixa. Elas poderiam ter sido cúmplices, mãe e filha! Elas poderiam estar planejando uma fuga. Norma Jeane não era Nell, mas essa era a voz de Nell, e seus olhos estavam apertados e brilhantes como os de Nell naquelas cenas extáticas em que "Jed Powers" era subjugado por ela, assim como "Widmark" era subjugado por "Marilyn Monroe". Gladys nunca conhecera Nell. Nunca conheceria Nell. Seria cruel, como olhar em um espelho distorcido: um espelho que transformava a mulher envelhecida em uma garota de novo, irradiando beleza. Norma Jeane continha Nell como qualquer atriz habilidosa contém um papel, mas certamente Norma Jeane não era Nell, pois *Nell não existia*.

— De todos os enigmas, Mãe, este é o que não consigo entender — disse Norma Jeane de forma pensativa. — Que alguns de nós "existem"... E a maioria não. Houve um antigo filósofo grego que dizia que a coisa mais gostosa do mundo seria não existir, mas eu discordo disso, sabe? Porque assim não teríamos conhecimento. Nós conseguimos nascer e isso deve significar algo. E antes de nascermos, onde estávamos? Tenho uma amiga atriz chamada Nell, ela está contratada pelo Estúdio como eu, e ela me diz que fica acordada de noite, a noite inteira, se atormentando com perguntas assim. O que significa nascer? Depois que morremos, vai ser a mesma coisa que era antes de nascermos? Ou um tipo diferente de nada? Porque pode haver conhecimento então. Memória.

Gladys se moveu inquieta na cadeira de costas retas e não respondeu.

Gladys, sugando os lábios pálidos.

Gladys, a guardiã de segredos.

Foi então que Norma Jeane viu as mãos ressecadas de Gladys. Foi então que Norma Jeane se lembrou de ter visto, ainda no salão de visitantes, as mãos da mãe

agarradas aos joelhos e depois enterradas no colo. As mãos de sua mãe fechadas em punhos. Ou abertas, e os dedos magros se esfregando um no outro. Unhas quebradas e roídas com sangue nas cutículas, enfiando-se umas nas outras. Em alguns momentos, as mãos de Gladys pareciam quase estar em luta livre por dominância. Até quando Gladys professava uma indiferença de sonâmbula ao que estava sendo dito a ela, ali em seu colo estava a evidência de seu estado de alerta, sua agitação. *As mãos são seu segredo! Ela desistiu do segredo!*

Lá estava a Princesa Cintilante devolvendo sua mãe ao Hospital Psiquiátrico Estadual em Norwalk, ala C, para sua proteção. Lá estava a Princesa Cintilante limpando lágrimas dos olhos ao dar um beijo de despedida na mãe. Com gentileza, a Princesa Cintilante desenrolou a echarpe negra e diáfana da mulher que envelhecia e a passou ao redor de seu adorável pescoço sem rugas.

— Mãe, me perdoe! Eu amo você.

8.

Não tinha sido sua intenção. Não tinha sido sua intenção explorar a mãe. Talvez ela estivesse inconsciente disso, na verdade. *As mãos! As mãos inquietas de Nell, buscando. Mãos de loucura.* Em *Almas desesperadas*, lá estava Norma Jeane como Nell com as mãos de Gladys Mortensen e o encarar paralisado. A alma de Gladys Mortensen no corpo jovem de Norma Jeane.

Cass Chaplin e seu amigo Eddy G. viram o filme em um cinema fino de Brentwood, a uma distância pequena de carro da casa que estavam guardando para a ex-mulher de um executivo da Paramount que tinha uma paixonite por Eddy G. desde muito tempo. Norma Jeane estava fantástica, uma loira-maluca-perturbada com as alças do sutiã aparecendo. Eles voltaram para ver de novo, dessa vez gostando mais ainda de Norma Jeane. Inevitável como a morte é O FIM. Cass cutuca Eddy:

— Quer saber? Ainda estou apaixonado por Norma. — E Eddy G. diz, balançando a cabeça como se tentasse limpá-la: — Quer saber? *Eu* estou apaixonado por Norma.

A morte de Rumpelstiltskin

Num dia ele estava gritando com ela ao telefone, no dia seguinte estava morto.
Num dia ela sentiu muita vergonha, no seguinte, muito pesar e remorso.
Eu não o amava o suficiente. Eu o traí.
Ele foi punido no meu lugar, Deus me perdoe!
Que escândalo! O ensaio fotográfico *"Golden Dreams"* que Norma Jeane fizera com Otto Öse havia anos tinha sido encontrado e publicado na capa do tabloide sensacionalista *Hollywood Tatler*:

<div align="center">

FOTOS NUAS PARA CALENDÁRIO
DE MARILYN MONROE?
Negado pelo Estúdio
"Nós não fazíamos ideia", afirmam executivos

</div>

De imediato, a história suja foi repercutida pela *Variety,* pelo *L.A. Times*, pela *Hollywood Reporter* e pelos serviços nacionais de notícias. O ensaio nu foi reimpresso com partes estratégicas do corpo voluptuoso barradas com uma tarja preta ou cobertas sugestivamente no que parecia ser renda preta opaca. (*Meu Deus, o que fizeram comigo? Isso é pornografia de verdade.*) O ensaio se tornaria um assunto quente para colunistas de fofoca, personalidades de programas de rádio, até editoriais de jornal. Fotos nuas de atrizes contratadas eram proibidas por estúdios; "pornografia" era proibida. Os estúdios estavam desesperados para manter seus produtos puros. Norma Jeane não tinha assinado um contrato estipulando que comportamento *contrário à moral* da comunidade de Hollywood resultaria em suspensão do contrato ou até rescisão? Um repórter atento do *Hollywood Tatler* (particularmente interessado em nus de moças mais jovens) havia encontrado a foto num calendário antigo e examinou o rosto da garota com um pressentimento de que era a jovem estrela loira em ascensão Marilyn Monroe; ele investigou e descobriu que a modelo havia se identificado em um contrato em 1949 como "Mona Monroe". Que furo! Que escândalo! Que

vergonha para o Estúdio! "Miss *Golden Dreams*" havia aparecido em um calendário com garotas chamado *Beleza para todas as estações*, publicado pela Ace Hollywood Calendários, o tipo que se encontra em postos de gasolina, bares, fábricas, delegacias e quartéis de bombeiros, clubes masculinos e dormitórios. "Miss *Golden Dreams*" com o sorriso ansioso e vulnerável e axilas lisas e nuas e seios lindos, barriga, coxas e pernas, e o cabelo loiro-mel caindo pelas costas haviam habitado muitos milhares ou dezenas de milhares de sonhos masculinos de muito pouco significado nocivo, como a imagem fugaz que desperta o orgasmo e é esquecida logo em seguida. A garota era uma das doze beldades nuas sem identificação no próprio calendário. Ela de fato não lembrava muito da miríade de fotos publicitárias de "Marilyn Monroe" que havia começado a aparecer na mídia em 1950, organizada pelo Estúdio para distribuição como qualquer fabricante poderia enviar logomarcas produzidas em massa, anúncios que atraíam o olhar para bens de consumo. "Miss *Golden Dreams*" poderia muito bem ter sido uma irmã mais nova de "Marilyn Monroe": menos glamourosa, menos personalizada, o cabelo aparentemente natural, pouca maquiagem nos olhos e nada da conspícua pinta preta na bochecha esquerda. Como o repórter a reconhecera? Será que alguém lhe dera uma dica?

Norma Jeane não tinha visto nem os negativos nem as impressões da foto agora notória pela qual Otto Öse lhe dera, em dinheiro, cinquenta dólares. Se perguntassem, Norma Jeane poderia afirmar que tinha esquecido o ensaio fotográfico assim como tinha esquecido, ou quase esquecido, de Otto Öse, o predador.

Aparentemente, ninguém sabia para onde Öse fora. Alguns meses antes, durante um intervalo nas filmagens de *Almas desesperadas*, Norma Jeane foi num impulso para o antigo estúdio de Otto, pensando... bem, talvez ele estivesse precisando dela? Talvez estivesse com saudades dela? Talvez precisasse de dinheiro? (Ela tinha pouco de dinheiro na época. A ansiedade a cada pagamento era de que gastaria rápido e não teria nada economizado.) Mas o velho estúdio deteriorado de Otto não estava mais lá, tinha virado um espaço de quiromancia.

Havia um rumor cruel de que Otto morrera de subnutrição e de overdose de heroína num hotel imundo em San Diego. Ou Otto havia voltado derrotado para sua terra natal no Nebraska. Doente, em frangalhos, morrendo. Sufocado pelo mar de lama do destino. A onda sem cérebro da Vontade. Ele havia colocado seu frágil navio humano — a "ideia" de sua individualidade — contra esta Vontade sedenta e havia perdido. Em sua cópia de *Mundo como Vontade e Representação*, de Schopenhauer, que ele lhe emprestara para ler, Norma Jeane havia se deparado com *O suicídio dá vontade à vida e apenas está insatisfeito com as condições sob as quais ele se apresentou.*

— Espero que esteja morto. Ele me traiu. Nunca me amou. — Norma Jeane chorou com amargor. Por que Otto Öse a perseguiu com sua câmera? Por que ele não a deixou se esconder dele na Radio Plane? Ela era uma moça, uma jovem esposa, quase uma criança; ele a expusera para o mundo dos homens. Olhos masculinos. O falcão mergulhando o bico no peito da ave canora. Mas por quê? Se Otto Öse não tivesse aparecido e arruinado sua vida, Norma Jeane e Bucky ainda estariam casados. Já teriam vários filhos a essa altura. Dois meninos e uma menina! Eles seriam felizes! E a sra. Glazer, uma avó cheia de amor. Tão felizes! Afinal, Bucky não tinha sussurrado para ela, no momento exato de sua partida para a Austrália: "Quantos filhos você quiser, Norma Jeane. Você que manda"?

Um escandalozinho cafona! Vulgar e vergonhoso colocado entre manchetes das baixas dos Estados Unidos na Coreia, fotos na primeira página de "espiões da bomba atômica", Julius e Ethel Rosenberg sentenciados à pena de morte na cadeira elétrica, relatos de testes da bomba de hidrogênio na União Soviética. I.E. Shinn acabara de telefonar para Norma Jeane parabenizando-a por mais críticas boas por *Almas desesperadas*. Era de se imaginar que o agente não esperava tamanha resposta, pois a maioria das críticas, disse, era séria, inteligente, respeitosa.

— E os outros, os filhos da puta, que vão para o inferno. O que é que sabem?

Norma Jeane estremecia. Queria desligar rápido. Ela havia se sentido, desde a *première*, como um pássaro num fio, vulnerável a pedras, tiros. Um beija-flor observado pela mira de um rifle. Shinn tinha boas intenções, assim como V tinha boas intenções, e outros amigos, defendendo-a de críticas de quem ela não sabia e nem saberia nada.

Shinn então lia trechos de críticas de jornais do país na voz de comentarista de coluna social como Walter Winchell, e Norma Jeane tentava ouvir apesar do rugido nos ouvidos.

— "'Marilyn Monroe', uma estrela em ascensão em Hollywood, prova-se uma presença cinematográfica forte e dinâmica no suspense sombriamente perturbador que também estrela Richard Widmark. O retrato de uma jovem babá mentalmente desequilibrada é tão assustadoramente convincente que você acreditaria..."

Norma Jeane agarrava o receptor do telefone. Ela tentou sentir uma fagulha de felicidade. De satisfação. Ah, sim, ela *estava* feliz... não estava? Ela sabia que havia atuado com habilidade, talvez até mais que isso. Na próxima ela se sairia melhor. Exceto pelo pensamento que a perturbava: e se Gladys fosse ver *Almas desesperadas*? E se Gladys visse como Norma Jeane havia se apropriado de suas mãos em garra, seus maneirismos de sonhos em ausência? Norma Jeane interrompeu Shinn para exclamar:

• 342 •

— Ah, sr. Shinn! Não fique bravo comigo. Eu sei que é b-bobo, mas eu tenho uma sensação tão forte, é como se fosse uma lembrança de verdade, que eu fiquei n-nua no filme? — Ela riu com desconforto. — Eu não estava, estava? Não consigo me lembrar. — De alguma forma viera a ela em um clarão de que ela precisara tirar as roupas em uma das cenas. Nell teve que tirar o vestido porque não era dela.

Shinn explodiu:

— Norma Jeane, pare! Você está sendo ridícula.

E Norma Jeane, envergonhada, disse:

— Ah, eu sei que é bobo. É só um… um pensamento. Na *première*, eu fechei muito os olhos. Não conseguia acreditar que aquela garota era eu. E já, sabe, com o passar do tempo… O tempo é este rio rápido que corre dentro de nós… Ela já *deixa de ser*. Mas todo mundo na plateia pensaria que era eu: "Nell." E depois, na festa: "Marilyn".

— Você está dopada de analgésicos? É sua menstruação? — perguntou Shinn.

E Norma Jeane disse:

— N-não, não é. Isso não é da sua conta! Não estou usando analgésicos, não estou. — O restante daquela preciosa conversa com I.E. Shinn! Aquela última vez que ele falaria com ela com gentileza, com amor. Ele havia ligado a negócios. Ela estava sendo cogitada pelo Estúdio para contracenar com Joseph Cotten em um novo filme, *Torrentes de paixão* era o título, e se passava nas Cataratas do Niágara; Norma Jeane seria uma adúltera sensual maquinadora e futura assassina chamada Rose.

— Querida, "Rose" vai ser fantástica, eu prometo. Cá entre nós, acho o filme muito mais sofisticado do que *Almas desesperadas*, que, cá entre nós, para mim, é uma grande porcaria teatral exceto por sua performance. Agora, se eu conseguir um acordo melhor daqueles malditos…

Horas depois, Shinn ligou de volta. Mal Norma Jeane tirou o telefone do gancho e ele já estava gritando:

— … nunca me falou que fez uma coisa dessas! Quando foi isso, 1949? Quando em 1949? Você estava contratada naquela época, não estava? Sua tola! Sua idiota! O Estúdio provavelmente vai suspender você, e no pior momento possível! "Miss *Golden Dreams*"! O que é que foi isso, erotismo comercial? Aquele palhaço do Otto Öse? Que apodreça no inferno! — Shinn parou para respirar, bufando como um dragão. Norma Jeane pensaria em parte, mais tarde, que Rumpelstiltskin estivera ali com ela em pessoa. Ela estava em pé atordoada, agarrada ao telefone. Do que este homem estava falando? Por que estava tão furioso? "Miss *Golden Dreams*"… Como assim? Otto Öse? Otto estava morto?

Shinn dizia:

— "Marilyn" era minha, sua vadia burra. "Marilyn" era linda, e ela era minha; *você não tinha direito nenhum de roubá-la de mim.*

As últimas palavras de I.E. Shinn para Norma Jeane. E nunca mais ela o veria, exceto em seu caixão.

— É como se eu fosse uma c-comuna, acho? Todos os jornais estão atrás de mim. Norma Jeane tentou brincar. Por que era tão importante? Porque não era engraçado? Todos tão furiosos com ela! Odiando-a! Como se ela fosse uma criminosa, uma pervertida! Ela explicou que havia posado nua apenas uma vez em sua vida inteira e que havia feito só pelo dinheiro.

— Eu estava desesperada. Cinquenta dólares! *Você estaria* desesperado também.

Quando nós lhe mostramos o calendário, ela não se reconheceu. Não parecia estar fingindo. Ela sorria, suave. Folheou o calendário procurando Miss Golden Dreams *até um de nós apontar, e ela olhou e olhou e o olhar em pânico surgiu no rosto. E então foi como se ela fingisse se reconhecer, lembrar. E ela não conseguia.*

Ela já estava sentindo falta de I.E. Shinn! Aterrorizado, ele a demitiria como cliente. Ele não fora autorizado a ir ao Estúdio com ela para a reunião de emergência no escritório do sr. Z. A tarde toda ela ficaria escondida com os furiosos homens enojados. Eles não riram de suas piadas nem uma vez! Ela havia se acostumado com homens gargalhando ruidosamente da menor de suas gracinhas. "Marilyn Monroe" seria uma comediante inspirada. Mas ainda não. Não com esses homens.

Havia o sr. Z com sua cara de morcego, que mal conseguia se obrigar a olhar para ela. Havia o sr. S, encaracolado como um saca-rolhas, que a encarava como se nunca tivesse visto uma mulher tão degradada, tão detestável, e não conseguisse tirar os olhos dela. Havia o sr. D, que era um coprodutor em *Almas desesperadas* e havia convocado Norma Jeane na noite seguinte de seu encontro com W. Havia o sr. F com cara sorridente, que era o chefe de relações-públicas do Estúdio e claramente aflito. Havia o sr. A e o sr. T, advogados. De tempos em tempos, havia outros, todos homens. Em seu estado atordoado Norma Jeane não se lembraria com clareza mais tarde. O sr. Shinn gritando com ela! Outras vozes, ao telefone, gritando com ela! E o que ela fez? Ela correu para o banheiro do apartamento e se atrapalhou abrindo o armarinho atrás do espelho e pegou uma navalha como Nell havia pegado uma navalha, mas seus dedos tremeram, e o telefone já estava tocando de novo, e a lâmina diminuta escorregou por entre seus dedos.

Ela havia se dado conta de que precisaria se medicar para aguentar a crise. Foi seu instinto inicial, como poderia ter sido orar em um momento anterior da vida. *Foto nua. "Marilyn Monroe." Descoberta.* Hollywood Tatler. *Agências de notícias. Estúdio furioso. Escândalo. Legião Católica da Decência, os guias de entretenimento*

• 344 •

para a família cristã. Ameaças de censura, boicote. Rápido ela havia tomado dois analgésicos de codeína do tipo prescrito para ela pelo médico do Estúdio para cólicas menstruais e enxaquecas e como não fizeram efeito imediato, ela entrou em pânico e engoliu um terceiro.

Agora, através de um telescópio, ela conseguia observar a loira piscando cercada de homens furiosos. A loira sorria do jeito que se sorriria em uma superfície inclinada para indicar que não estava ciente da inclinação. Dizendo a si mesma que a situação era grave. Em um filme dos Irmãos Marx seria comédia. *Vaca burra. Vaca deprimente.* O Estúdio queria comercializar o corpo da loira, mas apenas nas condições definidas por eles. No andar de baixo, havia uma gangue de repórteres e fotógrafos se amontoando. Equipes de rádio e televisão. Notificaram a eles que Marilyn Monroe e um porta-voz do Estúdio logo lançariam uma declaração a respeito da foto nua para o calendário. Mas isso não era ridículo? Norma Jeane protestou:

— É como se eu fosse o general Ridgway fazendo alguma declaração na Coreia. Isso é só uma *foto* boba.

Os homens continuavam a encará-la. Havia o sr. Z, que não havia trocado uma palavra com Norma Jeane desde que ela fora conhecer seu aviário quase cinco anos antes. Como ela era jovem naquela época! Desde a ocasião, o sr. Z fora promovido a diretor de produções. Sr. Z, que havia esperado destruir a carreira de Marilyn Monroe como punição por ser uma vagabunda e por ter sangrado em seu lindo carpete de pele branca. *A não ser que isso nunca tivesse acontecido? Mas por que eu lembraria com tanta clareza?* Sr. Z nunca perdoaria Marilyn, apesar de ela estar sob contrato em seu estúdio; o sr. Z nunca conseguiria se livrar de Marilyn porque temia que ela fosse contratada por um concorrente. Ele era um pai furioso, ela, uma filha penitente ainda que provocante.

Norma Jeane implorava:

— Por que é tão importante? Uma foto nua? Que é só de *mim*? Já viram as fotos dos campos de concentração nazistas? Ou de Hiroshima, Nagasaki? Pilhas de corpos como se fossem lenha? Criancinhas e bebês também. — Norma Jeane estremeceu. As palavras a perturbaram mais do que ela pretendera. Tudo isso saía do roteiro, e ela ia ficando sem âncora. — *Isso* é incômodo. *Isso* é pornografia. Não uma triste vadia burra desesperada por cinquenta dólares.

Que é por que nós nunca confiamos nela. Ela não conseguia seguir um roteiro. Qualquer coisa poderia sair daquela boca.

Na manhã seguinte, o telefone que ela propositalmente deixara fora do gancho estava tocando e a acordando. Ela poderia jurar que escutou vibrações! O coração

saltou, pensando que seria o sr. Shinn, perdoando-lhe. Ele não a teria perdoado, já que o Estúdio perdoara? Já que o Estúdio havia decidido não demiti-la? Na coletiva de imprensa, ela havia se saído brilhantemente como "Marilyn Monroe". Dizendo a repórteres apenas a verdade. *Eu estava tão pobre em 1949, estava desesperada por apenas cinquenta dólares, eu nunca posei para fotos nuas antes ou desde então e sinto muito, mas não sinto vergonha. Eu nunca faço nada de que me envergonho, esta é minha criação cristã.*

Norma Jeane se atrapalhou para colocar o telefone no gancho ao ver que eram quase dez da manhã e de imediato o telefone tocou e ela o atendeu com ansiedade:

— A-alô? Is-aac? — Mas não era o sr. Shinn. Era a assistente do sr. Shinn, Betty (que Norma Jeane tinha motivo para acreditar ser uma espiã do FBI, apesar de não poder explicar por que isso nem sequer parecia provável, dada a devoção inabalável de Betty ao seu chefe).

— Ah, Norma Jeane! Você está sentada? — A voz de Betty estava desafinada e engasgada. Norma Jeane estava atirada nua em sua cama fedorenta segurando o telefone com quase calma, pensando que o *sr. Shinn está morto. Seu coração. Eu o matei.*

Algum tempo depois naquela manhã, Norma Jeane engoliu o resto dos poderosos comprimidos de codeína, cerca de quinze. Para ajudar a engolir, leitelho levemente rançoso. Nua e trêmula, ela se deitou no piso do quarto para morrer encarando o teto com rachaduras finas, sombrio *Agora Bebê está perdido para nós, para todos nós para sempre.* Teria sido um bebê com uma espinha retorcida? Teria sido um bebê com olhos lindos e uma alma linda. Dentro de poucos minutos, ela vomitou tudo, uma viscosa pasta biliosa cor de giz que endureceria entre seus dentes apesar de ela escovar, escovar, escovar até as gengivas suaves sangrarem.

O resgate

Em abril de 1953, Os Geminianos entraram na vida de Norma Jeane. *Se eu soubesse que eles estavam cuidando de mim, eu teria sido mais forte.*

Coisas aconteceram. E continuariam a acontecer. Um caminhão-caçamba lotado com todos os presentes de Natal que ela nunca havia ganhado no Lar de Órfãos do Condado de Los Angeles estacionou e largou todos os seus tesouros sobre ela.
— Ah...! Isso está acontecendo *comigo*? O que é isso que está acontecendo *comigo*? — Uma vida solitária e introspectiva na infância, praticando escalas no piano, agora se voltava para fora, festiva como a trilha sonora de um musical de comédia com o volume tão alto que não se ouviam a letra, apenas a música. O estrondo.

— É algo que me assusta, sabe...? Porque não sou ela. *Não sou Rose.*

— Quero dizer, não sou uma vagabunda. Eu amaria um homem como Joseph Cotten, amaria mesmo! Ele feriu a mente, na Guerra. Talvez o corpo também. Ele é... o que se chama de "impotente", talvez? Não fica claro. Tem uma cena em que estamos meio que... nos amando. Rose está mexendo lá, mas ele não parece notar; ele está rindo, ele está doido por ela, dá para ver. Esta cena, vou fazer com seriedade. Como Rose brincaria com ele. Quer dizer... ela está atuando, mas eu vou atuar como se ela não estivesse atuando. Uma coisa: eu morreria de medo de zombar de um homem na sua frente, um homem que... sabe, um homem que não consegue... não é... *um homem.* Nesse sentido.

O Estúdio ("depois que eu chupei todas as rolas, uma de cada vez, dando a volta na mesa") a perdoou pelo escândalo da foto nua e aumentou seu salário para mil dólares por semana mais gastos ocasionais. De imediato, Norma Jeane tomou as providências para transferir Gladys Mortensen de Norwalk para um hospital psiquiátrico privado muito menor em Lakewood.

Seu novo agente (que havia assumido a I.E. Shinn Inc.) a aconselhou:

— Boca fechada, está bem, querida? Ninguém precisa saber que a mãe de "Marilyn Monroe" é uma paciente psiquiátrica.

Em Monterey, no hotel resort que haviam visitado na baixa temporada. A suíte com vista para o Pacífico, os penhascos. Pedregulhos absurdamente imensos rolando pelo cérebro. Crepúsculo cegante de luz claríssima. Então V diz:

— Agora sabemos como é a aparência do inferno, ao menos. Quer dizer, ao menos, qual a aparência do inferno.

Norma Jeane brilhante e vivaz como "Marilyn" responde a piada:

— Ah, ei! É a *sensação* que o inferno causa. É essa questão.

E V ri, bebericando seu drinque. O que é isso que ele sussurra? Norma Jeane não consegue ouvir exatamente.

— ... E isso também.

Os amantes estão no hotel resort em Monterey para celebrar o novo contrato de "Marilyn" no Estúdio. Estrela principal em *Torrentes de paixão*, com seu nome sobre o título. Mais importante ainda, a decisão da briga pela custódia do filho de V. E tem o papel recente de V na série televisiva na *Philco Playhouse*, pelo qual ele recebeu boas críticas no país inteiro. Então V diz:

— Caramba, é só televisão. Não seja condescendente.

— Só televisão? Televisão é o futuro da América, eu diria — fala Norma Jeane, na voz séria e gutural de "Marilyn".

— Meu Deus, espero que não. A caixinha preta e brega em preto e branco.

— V dá de ombros.

— Quando o cinema começou ele também era uma caixinha preta e brega em preto e branco. Espere para ver, querido.

— Não. Querido não pode esperar. Querido não é mais tão jovem.

— Ei, espera — protesta Norma Jeane —, do que você está falando? É, *sim*! Você é o homem mais novo que conheço.

V termina sua bebida. Sorri para o copo. Seu rosto largo e sardento de garoto parece ser de papel machê.

— *Você* é jovem, *baby* — diz ele. —Eu, eu talvez esteja em fim de carreira.

Domingo ao meio-dia voltariam para Hollywood, para suas casas separadas.

Essas cenas inventadas. Improvisadas depois do fato. Elas a atormentariam ao longo do resto da vida.

Nove anos e cinco meses da vida.

E os minutos correndo rápido.

Será que poderia haver uma ampulheta de tempo em que o tempo corre na direção oposta? Será que Einstein havia descoberto que o tempo poderia retroceder, já que um raio de luz poderia ser revertido?

— Mas por que não? Você tem que se perguntar.

Einstein sonhava de olhos abertos. "Experimentos de pensamento." Isso no fundo não era diferente de um ator improvisando como Norma Jeane fazia, depois do fato. Que era por que "Marilyn Monroe" estaria cada vez mais atrasada para compromissos. Não que Norma Jeane estivesse paralisada por timidez, indecisão, insegurança encarando seu lindo rosto luminoso de boneca em qualquer espelho de desespero e esperança; não, eram as cenas inventadas no improviso que a sustentavam.

Veja, se houvesse um diretor e ele dissesse certo, vamos fazer isso de novo, você faria, não? De novo e de novo — quantas vezes fossem necessárias para a perfeição.

Quando não há diretor o ator deve ser seu próprio diretor. Sem roteiro para guiá-lo? — Escreva seu próprio roteiro.

Dessa forma, tão simples e clara, dava a impressão de saber o verdadeiro significado de uma cena que nos ilude enquanto a vivemos. O verdadeiro significado de uma vida que nos ilude nesse denso matagal que é viver.

Em todas as suas buscas externas, diz Constantin Stanislavski, *um ator nunca deve perder a própria identidade.*

— Eu nunca seria uma vagabunda como Rose! Quer dizer… Eu respeito homens, sou louca por homens. Amo homens. A beleza deles, a fala… o cheiro. Um homem numa camisa branca de mangas longas, sabe…? Uma camisa social…? Com punhos e abotoaduras. Isso me enlouquece. Eu nunca poderia zombar de um homem. Em especial, um veterano como o marido de Rose! Uma pessoa mentalmente "incapaz". Essa é a coisa mais malvada, mais cruel… Sim, estou um pouco preocupada com o que o público vai pensar? "Marilyn Monroe é uma grande vagabunda, e ela acabou de fazer uma babá psicótica? Esta Rose não só é infiel com o marido, mas faz troça na cara dele e *conspira para matar o homem*? Ah, meu Deus."

Cenas inventadas, improvisações. Logo estaria tão atormentada por elas que não conseguiria se lembrar de um momento em que sua mente havia sido mais livre.

— É só tão simples. Você quer fazer *certo*.

Merecer viver? Você? Que vaca deprimente. Que vagabunda. Ela não pediria o conselho de V. Ela não desejaria mostrar tamanha fraqueza ao amante. Ainda assim, tinha que se perguntar: será que Nell tinha algo a ver com isso? Nell e Gla-

dys. Pois Gladys-era-Nell. Disfarçada. Norma Jeane havia se apropriado das mãos de Gladys, sem imaginar que Gladys havia lhe dominado como um demônio poderia habitar um corpo. (Para quem acreditasse em superstições assim. Norma Jeane, não.) Naquela manhã, dirigindo para Norwalk, ela havia entrado em uma atmosfera contagiosa. Dizem que hospitais estão lotados de micróbios (invisíveis), por que não hospitais psiquiátricos? Eles seriam piores. Mais letais. Norma Jeane estava lendo Sigmund Freud, *A interpretação dos sonhos*, as páginas do livro manchadas e desmanchando da água oxigenada, do salão de beleza. Como tudo é determinado pela infância. Ainda assim é preciso pensar e os micróbios? vírus? câncer? ataque cardíaco? Tudo isso é *real*.

Talvez, uma vez que estivesse estabelecida em Lakewood, Gladys a perdoaria?

Uma festa em Bel Air, no terraço, lá embaixo os pavões gritando. Tão escuro (apenas o tremular das chamas das velas) que não dava para distinguir rostos até se aproximarem. Esse aqui, uma máscara de borracha de Robert Mitchum. Os olhos sonolentos caídos, o astuto sorriso em declive. Aquela forma de falar arrastada como se vocês dois estivessem na cama juntos e fosse uma cena de proximidade extraordinária. E ele é alto, não um cotoco. Norma Jeane está transfixada, vendo um ídolo de cinema cara a cara, e o hálito quente alcoólico do homem em sua orelha, e dessa vez ela está grata que V tenha se afastado dela. Robert Mitchum! De olho *nela*. Em Hollywood, Mitchum tem o tipo de reputação que faria outro ator ser suspenso do estúdio. Como ele escapou da atenção da CAA, ninguém sabe. Por cima dos gritos maníacos dos pavões, há esta conversa que Norma Jeane repetirá sem parar em sua mente como um disco.

MITCHUM: Ora, olá, Norma Jeane. Não fique com vergonha, querida… Eu conheci você antes de "Marilyn".

NORMA JEANE: O quê?

MITCHUM: Muito antes de "Marilyn". Lá no vale.

NORMA JEANE: Você é Robert M-Mitchum?

MITCHUM: Pode chamar de Bob, querida.

NORMA JEANE: Está dizendo que me conhece?

• 350 •

MITCHUM: Estou dizendo que conheci "Norma Jeane Glazer" muito tempo antes de "Marilyn". Acho que em 44, 45. Veja bem, eu trabalhei na Lockheed, na linha de montagem, com Bucky.

NORMA JEANE: B-Bucky? Você conheceu Bucky?

MITCHUM: Não, eu não *conheci* Bucky. Só trabalhei com Bucky. Eu não aprovava Bucky.

NORMA JEANE: Não aprovava...? Por quê?

MITCHUM: Porque aquele filho da puta incompetente trazia fotos da bela esposa adolescente e passava para os outros verem, se gabando disso até eu corrigir o rapaz.

NORMA JEANE: Não estou entendendo... O quê?

MITCHUM: Faz tempo pra cacete. Ele já está fora da cena, imagino?

NORMA JEANE: Fotos? Que fotos?

MITCHUM: Vai com tudo, "Marilyn". Se o Estúdio cagar na sua cabeça, faça como Bob Mitchum e cague de volta, em dobro. E boa sorte.

NORMA JEANE: Espere! Sr. Mitchum... Bob...

V a estava observando. V retornava com cuidado. V de camisa sem gravata, um único botão fechado em seu blazer esportivo de linho claro. V o garoto-modelo americano sardento levado ao limite em sua resistência contra o inimigo nazista, arrancando uma baioneta das mãos de um alemão e enfiando-a em suas estranhas e a audiência-modelo dos Estados Unidos aplaudindo como se fosse um *touchdown* de futebol americano na escola. V tomou o ombro nu de Norma Jeane e perguntou o que Robert Mitchum estava falando para ela, que parecia tão intrigada, praticamente caindo nos braços do filho da mãe, e Norma Jeane disse que Mitchum um dia fora um amigo de seu ex-marido.

— Muito tempo atrás, acho. Eles eram garotos juntos lá no vale.

Era aquela festa, o multimilionário petroleiro do Texas com um tapa-olho querendo investir no Estúdio, o incrível pássaro e os animais em cativeiro na parte

• 351 •

externa da casa entre tochas e um truque com lua de papel translúcida sobre as palmeiras iluminada de baixo para dar aos convidados a impressão de que havia *duas luas no céu!* — aquela festa, os Geminianos (que haviam chegado sem convite, mas dirigindo um Rolls Royce emprestado) estavam cuidando de Norma Jeane de longe. Tinham visto Mitchum mas não ouvido suas palavras. Eles viram V e não ouviram.

— Só que eu sinto, às vezes... que minha pele não está aqui? Uma camada está faltando? Tudo pode machucar. Como queimaduras de sol. Desde que o sr. Shinn morreu. Sinto tanta falta dele. Ele era o único que acreditava em "Marilyn Monroe". Os donos do estúdio não, com certeza. "Aquela vagabunda", eles chamavam. *Eu* nunca acreditei muito. Tem tantas loiras... Depois da morte do sr. Shinn, eu quis morrer também. Eu causei a morte dele, parti o coração dele. Mas eu sabia que tinha que viver. "Marilyn" era invenção dele, ele dizia... talvez fosse verdade. Eu talvez tivesse que viver por "Marilyn". Não que eu seja exatamente religiosa. Já fui. Agora, não sei o que eu *sou*. No fundo não acredito que alguém saiba no que acredita; as pessoas só falam, o que acham que deveriam dizer. Como esses juramentos de lealdade que temos de assinar. Todo mundo tem de assinar. Um comunista mentiria, certo? Então qual o sentido? Mas, veja... Imagino que tem certa obrigação. Uma responsabilidade? A história de H.G. Wells *A máquina do tempo?* O viajante no tempo viaja para o futuro nesta máquina que não consegue controlar muito bem, vai muito para o futuro, e tem esta visão: o futuro já está lá, na nossa frente. Nas estrelas. Não me refiro a coisas supersticiosas, como... astrologia? Leitura de mão? Tentativas de prever o futuro, e sempre umas picuinhas! *Eu* seria uma ótima pessoa para ver o futuro, perguntaria qual a cura para o câncer? Ou para doenças psiquiátricas? Quero dizer, o futuro está à nossa frente, como uma rodovia ainda não viajada, talvez ainda por pavimentar. Você deve a quem quer que serão seus descendentes, a prole de seus filhos, permanecer vivo. Garantir que essas crianças nasçam. Faz sentido? Eu acredito nisso. Tem um sonho meu com este bebê... tão lindo. Bom, não vou falar a respeito, é privado. Eu só queria, no sonho, que houvesse uma pista de quem é o pai!

Abril de 1953. Lá estava Norma Jeane em retiro, escondida em um camarim, chorando. Música alta do lado de fora, gargalhadas altíssimas. Ela estava tão ferida! Insultada. O petroleiro do Texas tocando nela para ver se ela era "real". Querendo dançar *boogie woogie* com ela. Ele não tinha o direito. Não esse tipo de dança. E se V tivesse visto? E o sr. Z com sua cara de morcego e o sr. D com seu olhar cruel espiando. *Não sou uma vagabunda para você contratar. Sou uma atriz!* Em

• 352 •

momentos assim, Norma Jeane sentia *tanta* falta do sr. Shinn. Pois V a amava, mas não parecia gostar muito dela. Essa era a verdade pura. Além disso, parecia que ultimamente ele tinha inveja dela: sua carreira! V, que fora famoso quando Norma Jeane estava no ensino médio, levantando o rosto para vê-lo na tela com seu rosto sardento de garoto. E talvez V nem a amasse. Talvez V apenas gostasse de trepar com ela.

Demorou dez minutos só para consertar o dano no rímel. Dez minutos para aliciar de volta a linda e loira Marilyn, a alegria da festa.

— Ah, bem na hora!

Um elogio para I.E. Shinn

Nos recônditos do céu moram
Espíritos das pessoas que se foram.

Mas de fato é mentira que isso ocorra.
Só não queremos... que a pessoa morra!

O único poema que Norma Jeane havia escrito fazia muito tempo. E era um poema ruim.

Às vezes na cama, nos braços do próprio homem que está apavorada de perder. Sua mente salta como pipoca na panela! Ela está suspirando, gemendo, lamurian-do-se enquanto passa os dedos pelo cabelo cacheado e cheio. Feliz como uma enguia entrelaçada nos seus braços sardentos, musculosos e grandes. (Tem uma pequena tatuagem da bandeira americana em seu bíceps esquerdo. Tão beijável!) E ele rola para cima dela, beijando-a com selvageria, penetrando-a do melhor jeito que pode e se sua ereção se sustenta (você prende a respiração e torce muito, muito, muito!) ele faz amor com ela em movimentos arfantes, solavancos como se bombeasse; à medida que se aproxima do final ele muda a marcha para um movi-mento trêmulo, peculiar, todo homem tem seu estilo único de fazer amor ao con-trário de todo homem que só consegue fazer algo depois de um boquete, porque todos são sempre a mesma coisa, pau fino ou pau grosso, pau curto ou pau longo, pau aveludado ou pau marcado de veias, pau com cor de banha ou pau vermelho cor de morcilha, pau limpo com sabonete ou pau coberto de muco, pau tépido ou pau fervento, pau liso ou pau enrugado, pau jovem ou pau decrépito, sempre o mesmo pau, e é repulsivo. Quando Norma Jeane ama um homem como Norma Jeane ama V ela dá uma performance digna de Oscar. É verdade, sempre tivera

dificuldade ao sentir sensações físicas com V, isso é genuíno. Como tivera dificuldade ao sentir muito com Bucky Glazer bufando e resfolegando *eia, eia, eguazinha!* e gozando em sua barriga como um espirro nojento, se ele se lembrasse de tirar a tempo. Ah, ela quer tanto agradar V! Parecendo saber de antemão, como *Screen Romance, PhotoLife, Modern Screen* revelam em sua cobertura das estrelas, é apenas o amor que importa, amor de verdade, não "só uma carreira". Ora, Norma Jeane já sabe disso. É só senso comum. Com V, ela simula na sua mente como poderia ser, prazer sexual; uma subida lenta e depois muito rápida e difícil de conter até o orgasmo; lembrando-se dos longos momentos lânguidos com Cass Chaplin, em um estupor de prazer sem saber se era noite ou dia, manhã ou fim de tarde, Cass nunca usou um relógio e raramente roupas, dentro de casa com olhos úmidos e imprevisível como uma criatura selvagem, e quando faziam amor, cada parte de seus corpos suados se grudava, até os cílios...! Dedos e unhas! Ah, mas Norma Jeane ama V mais do que um dia amou Cass. Ela acredita nisso. V é um homem de verdade, um cidadão adulto. V foi um marido. Então com V, que é um homem orgulhoso como todos os homens que já conheceu, Norma Jeane quer que ele se sinta Rei do Mundo. Quer que ele pense que ela sente algo especial. Os poucos filmes pornográficos que ela viu, ela sempre se sentia envergonhada de pensar que as garotas poderiam se esforçar um pouco mais para fingir interesse.

Às vezes, ela chega a um clímax real. Ou algo no fundo da barriga. Uma sensação apertada aguda subindo a uma crise chocada e incrédula, então cortada como um interruptor desligado de súbito. Isso é um orgasmo? De certa forma, ela se esqueceu. Mas murmurando:

— Ah, querido, eu amo você. Amo muito muito *você*. — E é verdade! Extasiada de pensar uma vez, como uma esposa garota, ela havia segurando a mão de seu marido em uma sala de cinema em Mission Hills assistindo a esse homem, seu amante, como um garoto piloto impetuoso em *The Young Aces*: ele descendo de paraquedas, descendo, descendo até a terra entre fumaça e tiros e música quase insuportavelmente cheia de suspense, e será que Norma Jeane poderia ter adivinhado que um dia ela estaria fazendo amor com aquele mesmo homem, que surpresa!

— É claro, não é o mesmo homem, acho. Nunca é.

Atrás dos refletores brilhantes e escondido nas sombras estratégicas, o Atirador de Elite. Ágil como um lagarto agachado em uma parede de jardim em roupa de borracha para surfistas fechada com um zíper e escura como a noite. É tudo uma suposição, mesmo entre aqueles que estão no ramo: há apenas um Atirador de Elite no sul da Califórnia ou mais? Diz o bom senso (e o senso comum!) que

deve haver certa quantidade de Atiradores de elite distribuídos em distritos específicos dos Estados Unidos, especialmente, em regiões notórias pelo número de judeus, como Nova York, Chicago e Los Angeles/Hollywood. Sob a mira sensível com visão noturna de seu rifle poderoso, o Atirador de Elite observa com calma os convidados do petroleiro multimilionário. É uma era de vigilância inocente, prematura, em meio às risadas ele não consegue distinguir as palavras que vêm de longe, mesmo as gritadas. Ele hesita, vendo os rostos quase familiares das estrelas entre os outros? Ao ver o rosto de uma "estrela" você sempre sente um leve recuo, uma pontada de decepção, como o de um desejo realizado rápido demais. Ainda assim, quantos rostos lindos! E rostos de homens poderosos, testas francas, rochosas e penteadas ao máximo, crânios grandes demais e arredondados como bolas de boliche, olhos de inseto brilhando. Gravatas pretas, smokings. Camisa de babados engomadas. São sujeitos elegantes e reluzentes. Ainda assim o Atirador de Elite, um profissional com prática, não se sente mexido por beleza nem poder. O Atirador de Elite foi contratado pelos Estados Unidos, e além dos Estados Unidos, contratado pela Justiça, Decência, Moralidade. Poderia-se dizer que *foi contratado por Deus.*

É véspera do Domingo de Ramos, o domingo antes da Páscoa, sopra uma brisa amena. Na propriedade do petroleiro multimilionário, em estilo Normando, nas montanhas da prestigiosa Bel Air. Norma Jeane está pensando *Por que estou aqui entre estranhos?* Mesmo que esteja pensando *Um dia vou viver em uma mansão como esta, eu prometo!* Ela está inquieta, sentindo-se observada. Olhares deslizam para "Marilyn Monroe" como mariposas são atraídas pela luz. Ela está usando um vestido decotado vermelho como batom que revela boa parte de seus seios apertado na cintura fina e nos quadris. Uma boneca esculpida, ainda assim, ela se move. Ela está animada e sorrindo e claramente muito muito feliz de estar no meio de uma companhia tão exaltada! E aquele cabelo platinado como algodão doce fino. E os olhos azuis translúcidos. O Atirador de Elite está pensando que já viu essa antes, essa loira deliciosa não tinha assinado um abaixo-assinado defendendo comunistas e simpatizantes, defendendo aqueles traidores, Charlie Chaplin e Paul Robeson (que é um crioulo imundo além de ser um traidor, um crioulo imundo cheio de si para piorar); o nome desta garota está em registro, por quantos nomes e pseudônimos possa ter, o Estado consegue rastreá-la. O Estado a conhece. O Atirador de Elite se prende a "Marilyn Monroe", deixando-a firme na mira do rifle.

O mal pode assumir qualquer forma. Absolutamente qualquer forma. Até de uma criança. A força do mal no século xx. Deve ser identificada e erradicada como qualquer fonte de praga.

E ao lado da jovem vedete "Marilyn Monroe", tem V, o ator veterano, patriota herói de guerra de *The Young Aces* e *Victory over Tokyo*, filmes que emocionaram o Atirador de Elite em sua juventude. Esses dois são um item?

Se eu fosse uma vagabunda de verdade como Rose, eu desejaria todos estes homens. Não desejaria?

Em parte a festa era uma celebração dos heróis de Hollywood.

Norma Jeane não soubera antes. Ela não soubera que sr. Z, sr. D, sr. S e outros estariam ali. Sorrindo para ela com seus dentes de hiena furiosa.

Heróis de Hollywood: os patriotas que haviam salvado os estúdios da ira da América e da falência.

Essas eram as testemunhas "amigáveis" que haviam testemunhado em Washington perante o Comitê de Atividades Antiamericanas, denunciando corretamente comunistas e simpatizantes comunistas e "encrenqueiros" nos sindicados. Hollywood estava sendo sindicalizada, e os comunistas eram os culpados. Havia o protagonista bonito Robert Taylor. Havia o elegante pequeno Adolphe Menjou. Havia o de fala suave, sempre sorrindo, Ronald Reagan. E de beleza singela Humphrey Bogart, que de início se opuseram à investigação e de súbito se retrataram.

Por quê? Porque Bogie sabe o que é bom para ele, como o resto de nós. Entregar seus amigos, esse é o teste de um verdadeiro patriota. Entregar seus inimigos qualquer um consegue.

Norma Jeane estremeceu. Ela sussurrou para V:

— Talvez devêssemos ir embora? Estou com medo de algumas pessoas aqui.

— Medo? Por quê? Seu passado está procurando você?

Norma Jeane riu, apoiando-se em V. Homens são uns piadistas!

— Eu já f-falei para você, querido: eu não tenho passado. "Marilyn" nasceu ontem.

Uma gritaria! Como bebês atacados com baioneta.

Eram lindos pavões reluzentes marchando em verde e azul e balançando as cabeças em movimentos interrompidos como código Morse. Os convidados da festa cacarejavam e arrulhavam para eles. Batiam palmas para assustá-los. Estranho para Norma Jeane que as caudas imensas dos pavões não estivessem eretas mas se arrastavam sem glória atrás dos pássaros no chão.

— É como se fosse um fardo para eles, acho? Caudas tão lindas e imensas, mas pesadas, para carregar por aí. — A noite toda, Norma Jeane havia se depa-

rado consigo mesma murmurando palavras completamente banais e monótonas, pela falta de um roteiro. Quando palavras isoladas vinham a ela como *despedida*, *êxtase*, *altar*, ela não poderia dizê-las, pois o que elas significavam no contexto da propriedade do petroleiro multimilionário texano? Norma Jeane não fazia ideia. V, por sua vez, mal haveria escutado em meio ao ruído.

Estavam andando por um caminho sinuoso ao lado de um riachinho artificial. Do outro lado do riacho, havia mais pavões, assim como pássaros graciosos eretos com plumagem lúbrica rosa-choque. Flamingos? — Norma Jeane nunca tinha visto flamingos de perto. — Que lindos! Estão todos vivos, eu acho? — O petroleiro multimilionário era um famoso colecionador amador de aves e animais exóticos. Guardando o portão da frente de sua propriedade estavam elefantes empalhados, com presas de mármore se curvando. Seus olhos eram refletores de luz. Tão realista! Sobre os tetos do château da Normandia francesa havia abutres africanos empalhados, fileiras deles como sinistros guarda-chuvas negros fechados. Ao lado do riacho havia uma onça-pintada sul-americana em uma jaula, e dentro de uma gaiola grande de arame havia bugios, macacos-aranha e papagaios e cacatuas de penas brilhantes. Convidados da festa admiravam uma jiboia gigante em uma jaula tubular de vidro parecendo uma longa banana gorda. Norma Jeane gritou:

— Ahh…! Eu não iria querer um cara desses me abraçando, não, obrigada.

Era a deixa para V abraçar Norma Jeane com um jeito brincalhão, mas V, encarando a cobra gigantesca, perdeu o momento.

— Ah, o que é isso…? Que porco tão grande e estranho!

V estreitou os olhos para uma placa firmada em uma palmeira.

— Um tapir.

— Um o quê?

— Tapir. "Ungulado noturno da América tropical."

— Um *o que* noturno?

— Ungulado.

— Deus do céu! O que um ungulado tropical está fazendo *aqui*?

A loira Norma Jeane falava em exclamações para esconder sua ansiedade crescente. Será que estava sendo observada? Por olhos escondidos? Atrás dos holofotes e refletores, inquietas analisando a multidão? Às vezes, escondidos pelas luzes? O rosto bonito de V parecia desbotado, uma máscara de pergaminhos com rugas finas. Seus olhos eram só vazios. Qual era o propósito de estar ali? Uma gota de suor, densa de talco, desceu por entre os lindos seios fartos de Norma Jeane por dentro do vestido vermelho justo.

Sempre há um roteiro. Mas nem sempre você o conhece.

• 357 •

* * *

Enfim, eles se dirigiram a ela.

Ela vinha esperando e sabia.

Como hienas formando um círculo. Sorrindo.

George Raft! Uma voz baixa sugestiva:

— *O*-lá, "Marilyn".

Sr. Z de cara de morcego, chefe de produções no estúdio:

— "Marilyn", o-*lá*.

Sr. S e sr. D e sr. T. E outros que Norma Jeane não conseguia identificar. E o petroleiro multimilionário que era o investidor principal em *Torrentes de paixão*. Os rostos de gárgulas tomados por sombra como em um velho filme alemão expressionista. Enquanto V observava a uma distância curta, os homens tocaram Norma Jeane, passaram seus dedos de linguiça por ela, ombros nus, braços nus, seios, quadril e barriga, eles se aproximaram e riram juntos, baixinho, com uma piscadela para V. *Tivemos esta daqui. Esta daqui, todos nós já tivemos.* Quando Norma Jeane se libertou deles e se voltou para V, ele tinha partido.

Ela se apressou atrás dele. Ele estava prestes a deixar a festa; ainda não era meia-noite.

— Espere! Por favor... — Em seu pânico, ela havia esquecido do nome de seu amante. Ela o alcançou, agarrou seu braço; ele a afastou, xingando. Ele poderia ter murmurado por cima do ombro: "Boa noite!" Ou: "Adeus!"

Norma Jeane implorou:

— Eu... não estive com eles. Não de verdade. — Sua voz tremeu. Que atriz ruim ela era. Lágrimas escorrendo o rímel de novo. Era uma tarefa árdua demais ser linda e ser mulher! De súbito, Norma Jeane sentiu alguém pegar sua mão e se virou, surpresa, para ver... Cass Chaplin? Ela sentiu alguém pegar sua outra mão, dedos fortes se enlaçando aos dela, e ela se virou para ver... o amante de Cass, Eddy G.? Os belos rapazes vestidos de preto haviam se aproximado rápido e sem fazer ruído como pumas por trás de Norma Jeane enquanto ela estava na beirada do terraço bamboleando nos saltos altos, aturdida em dor e humilhação. Na sua voz suave de garoto, Cass murmurou em seu ouvido:

— Não perca seu tempo com quem não ama você, Norma. Venha conosco.

• 358 •

Naquela noite...

Naquela noite, a primeira noite deles!

Naquela noite, a primeira noite da vida nova de Norma Jeane!

Naquela noite, no Rolls-Royce 1950 preto emprestado, dirigiram para a praia acima de Santa Mônica. A ampla praia branca era açoitada pelo vento, deserta a essa hora. Uma lua perolada brilhante, tufos de nuvens lançados pelo céu. Gritos, cantos! Estava frio demais para se despir e nadar, ou mesmo caminhar na beirada da água, mas lá estavam eles, correndo com ondas quebrando nos pés, rindo e gritando como crianças dementes, braços ao redor das cinturas uns dos outros. Como eram desajeitados, no entanto, como eram graciosos, três belos jovens no ápice de sua juventude irresponsável, dois rapazes de preto e uma garota loira em um vestido chique vermelho — os três apaixonados? Será que três podem estar apaixonados com a mesma fatalidade de dois? Norma Jeane tirou os sapatos aos chutes e correu até as meias-calças estarem esfarrapadas, e mesmo depois disso continuou a correr, agarrada aos homens, empurrando-os, pois eles queriam parar e se beijar, e mais do que beijar, eles estavam excitados, com tesão de jovens animais saudáveis, e Norma Jeane os provocava, escapulindo deles, pois quão rápido ela conseguia correr, descalça, que moleca era esta loira maravilhosa, gritando com gargalhadas em um delírio de felicidade. Ela havia esquecido da festa em Bel Air. Ela havia esquecido de seu amante indo embora, saindo de sua vida, as costas eretas e determinadas. Ela havia esquecido o julgamento devastador de uma fração de segundo *Você nunca mereceu viver, esta é a prova.*

Em sua empolgação, ela poderia estar pensando que esses jovens príncipes a haviam buscado no Lar, que a libertaram de seu local de confinamento ao qual pais adotivos cruéis a haviam levado e abandonado. Por pouco ela não poderia identificar estes homens. Ainda que é claro que soubesse; Cass Chaplin e Eddy G. Robinson Jr., filhos rejeitados de pais famosos, príncipes párias. Estavam sem um centavo, mas se vestiam com luxo. Não tinham casa, mas viviam com estilo. O boato era de que eram beberrões contumazes, que usavam drogas perigosas — mas olhe para eles: espécimes perfeitos da jovem masculinidade americana.

Cass Chaplin, Eddy G. — eles haviam vindo atrás dela! Eles a amavam! *Ela*, por quem outros homens sentiam desprezo, usavam e descartavam como lenços usados. Conforme os rapazes contariam e recontariam a história, logo começaria a parecer que haviam invadido a festa do texano apenas atrás dela.

O que eu não teria como saber, eles fariam minha vida possível. Eles fariam Rose ser possível, e além.

Um deles lutou com ela até cair na fria areia molhada, dura como terra. Ela estava lutando, rindo, vestido vermelho rasgado, cinta-liga e calcinhas de renda preta reviradas. O vento nos cabelos, fazendo os olhos encherem de água, então ela quase não conseguia ver. Cass começou a beijá-la em seus lábios surpresos, com gentileza, então com pressão crescente, e com a língua, com a qual ele não a beijava fazia muito tempo. Norma Jeane o agarrou com desespero, braços ao redor de sua cabeça, Eddy G. afundou de joelhos ao lado deles e remexeu na calcinha dela, enfim a arrancando. Ele a acariciou com os dedos habilidosos e em seguida, com a língua habilidosa, ele a beijou entre as pernas, esfregando, cutucando, tocando em um ritmo como uma pulsação gigante, as pernas de Norma Jeane se enroscando ao redor de sua cabeça e ombros com tanto desespero que ela estava começando a dar pinotes com o quadril, começando a gozar, então Eddy, ágil e engenhoso como se tivesse praticado a manobra muitas vezes, mudou de posição para se agachar sobre ela, enquanto Cass se abaixava sobre sua cabeça, e ambos os homens a penetraram, o pênis fino de Cass em sua boca, o pênis mais grosso de Eddy em sua vagina, arremetendo nela com rapidez e precisão até Norma Jeane começar a gritar como nunca havia gritado na vida, gritando por sua vida, agarrada aos amantes em tamanho paroxismo de emoção que eles gargalhariam a respeito mais tarde.

Cass exibiria arranhões de sete centímetros em suas nádegas, ferimentos leves, roxos. Em uma paródia de um fisiculturista de Muscle Beach, marchando nu para que admirassem, Eddy exibiria vergões cor de ameixa nas nádegas e coxas.

— Talvez, Norma, você estivesse esperando por nós?

— Talvez, Norma, você estivesse sedenta por nós?

Sim.

Rose 1953

1.

— Eu nasci para interpretar Rose. *Eu nasci Rose.*

2.

A estação de novos inícios. Agora ela era Rose Loomis em *Torrentes de paixão*, o filme em produção mais comentado no Estúdio; e agora ela era Norma, a jovem amante de Cass Chaplin e Eddy G.

O que não era possível agora?

E Gladys num hospital particular. *Só para eu saber que fiz a coisa certa. Eu não a amo, creio eu. Ah, eu a amo!*

Ela fora despertada de sua letargia como se com um tremor na Terra. Esta camada frágil de terra no sul da Califórnia. Ela nunca se sentira tão *viva.* Não desde seus dias felizes na Escola Van Nuys quando fora uma estrela no time de corrida feminino e corria com aplausos e elogios e uma medalha de prata. *Só para que soubesse que sou desejada. Alguém precisa de mim.* Quando ela não estava com Cass e Eddy G., ela estava sonhando acordada com Cass e Eddy G.; quando não estava fazendo amor com Cass e Eddy G., estava se lembrando da última vez que haviam feito amor, que poderia ter sido apenas poucas horas antes, seu corpo ainda impregnado com o calor e maravilha do prazer sexual. *Como um tratamento de choque no cérebro.*

Às vezes, os lindos garotos Cass Chaplin e Eddy G. passavam no Estúdio para visitar Norma Jeane entre as gravações. Levando a "Rose" uma "rosa" vermelha de cabo longo. Se Norma Jeane tivesse um intervalo, e se as circunstâncias permitissem, os três poderiam se afastar para seu camarim para passar um pouco de tempo juntos. (E se as circunstâncias não fossem sempre ideais, qual a diferença?)

Ela tinha este olhar vítreo como se tivesse sido comida momentos antes. E exalava um cheiro inconfundível. Esta era Rose!

3.

Energia de sobra agora que V estava fora de sua vida.

Agora que aquela esperança falsa cruel estava fora da sua vida.

— Tudo o que quero é saber o que é real. O que é verdadeiro. Nunca mais vão mentir para mim, nunca.

Era um bom momento de sua vida, mas sintomático, já que sua vida estava acelerando cada vez mais e se revirando em si mesma, compromissos e ligações e entrevistas e encontros, e com frequência "Marilyn Monroe" não conseguia aparecer ou chegava com horas de atraso, ofegante e se desculpando; ainda assim, na semana antes de começar a trabalhar em *Torrentes de paixão*, Norma Jeane permitiu que a convencessem a se mudar para um apartamento novo, mais arejado que o antigo, um pouco maior, em um belo edifício estilo espanhol perto de Beverly Boulevard. Um distinto passo acima em relação à vizinhança anterior. Embora Norma Jeane não pudesse arcar com um apartamento mais caro (para onde é que *ia* seu salário? Tinha semanas que até o cheque para o asilo em Lakewood atrasava), e teve de pegar dinheiro emprestado para o aluguel inicial e a mobília nova, ainda assim ela se mudou pela insistência de seus amantes. Eddy G. disse:

— "Marilyn" vai ser uma estrela. "Marilyn" merece viver num lugar melhor do que esse.

Cass fungou em desdém:

— Este lugar! Sabe a que ele cheira? A um amor velho, lúgubre. Fluidos rançosos nos lençóis. Nada pior do que esse ranço de amor velho.

Quando ele e Eddy G. passavam a noite no apartamento antigo de Norma Jeane, os três abraçados juntos como filhotinhos de cachorro na cama de latão do Exército da Salvação de Norma Jeane, os homens insistiam em abrir todas as janelas para deixar ar fresco entrar, e eles se recusavam a fechar as venezianas. Que o mundo inteiro se embasbaque com eles, por que se importariam? Tanto Cass quanto Eddy G. haviam sido atores mirins, acostumados a serem vistos e prestando pouca atenção a quem estava olhando. Ambos se gabavam de atuar em filmes pornôs na adolescência.

— Só pela diversão — disse Cass —, não pelo dinheiro. — Eddy G. disse com uma piscadela para Norma Jeane: — *Eu* não fiz cara feia para o dinheiro. Nunca faço. — Norma Jeane não sabia se deveria acreditar em histórias assim. Os rapazes eram mentirosos sem vergonha, ainda que a maioria dos embustes estivesse misturada com verdade, como uma sobremesa doce poderia estar misturada com cianureto; eles desafiavam o ouvinte a não acreditar e desafiavam a acreditar. (Que histórias contavam dos pais famosos/infames. Como irmãos rivais, competiam um com o outro para chocar Norma Jeane: que homem era o mais monstruoso, o miserável

Carlitos ou o valentão como Rico com *Alma no lodo*?) Mas era assim, os belos jovens vagavam pelo apartamento de Norma Jeane, nus, inocentes e absortos como crianças mimadas. Cass declarava que não era desalinho pessoal, mas princípio:

— O corpo humano deve ser visto, admirado, desejado, não escondido como uma ferida feia purulenta.

Eddy G., o mais vão dos dois, já que era um pouco mais novo e menos maduro, disse:

— Bem. Tem um monte de corpos que são feridas feias purulentas e deveriam ficar escondidos. Mas não o seu, Cassie, e não o meu; e com certeza não o de nossa garota, Norma.

Era como a Amiga Mágica da infância de Norma Jeane. A Amiga Mágica no espelho, que era tão mais bela quando nua, e o segredo de Norma Jeane.

Uma noite, ela contou a Cass e Eddy G. a respeito de sua Amiga Mágica. Eddy G. riu e disse:

— Igualzinha a mim! Eu colocava um espelho para me olhar, até na privada. Qualquer coisa que eu fazia no espelho, eu conseguia ouvir as ondas e ondas de aplausos.

Na nossa casa — disse Cass —, que estava sob uma maldição, meu pai, "Chaplin", era toda a mágica. Um grande homem atrai mágica para si mesmo, como um raio em reverso. Não sobra nada para quem quer que seja.

O apartamento novo de Norma Jeane ficava no topo, no oitavo piso do edifício. Onde era menos provável que fossem observados. Mas quando Norma Jeane passava a noite com Cass e Eddy G. em outro lugar, em uma ou outra das residências emprestadas, quem sabia quem poderia ver do lado de fora? Apenas quando a casa era cercada por folhagem densa ou protegida por cerca alta, Norma Jeane se sentia completamente segura. Seus amantes zombavam dela por ser uma puritana.

— "Miss *Golden Dreams*", de todas as pessoas.

Norma Jeane protestava:

O que me dá medo é a ideia de alguém tirar fotos. Se fosse só olhar eu não me importaria.

Os olhos e ouvidos do mundo. Um dia este seria seu único local de refúgio, mas ainda não.

4.

Nesta época também, Norma Jeane comprou um carro novo: um Cadillac 1951 sedã conversível verde-limão, com grade dianteira cromada ampla como um sorriso vasto e um rabo de peixe flamejante. Pneus com aro branco, antena de rádio de quase dois metros, assentos dianteiros e traseiros revestidos com couro genuíno de cavalo baio branco. Comprado de um amigo de um amigo de Eddy G., uma

barganha de setecentos dólares. Norma Jeane viu o veículo, estacionado na rua como um drinque tropical de pesadelos numa mutação de vidro e metal, com o frio olhar avaliador de Warren Pirig.

— Por que o preço está tão baixo?

E Eddy G. disse: — Por quê? Porque meu amigo Beau tem admirado "Marilyn Monroe" de longe. Disse que se apaixonou por você logo em *O segredo das joias*, mas viu você pela primeira vez como "Miss Produtos de Papel"... algo assim? Você era uma loira estonteante, disse ele, num traje de banho de papel e salto alto, e a veste pegou fogo? Você se lembra de algo assim?

Norma Jeane riu, mas persistiu nas perguntas. (Norma tinha modos proletários às vezes! Saída diretamente de *As vinhas da ira*.)

— Onde está seu amigo Beau neste momento? Por que não podemos nos conhecer?

Eddy G. deu de ombros e disse com evasão charmosa:

— Onde está Beau? Neste momento? Em algum lugar em que Beau não sinta a vergonha social de uma falta de veículo. Onde Beau está, poderíamos dizer, é abrigado.

Norma Jeane tinha mais perguntas, mas Eddy G. grudou a boca na dela, calando-a. Eles estavam a sós no apartamento novo, mal mobiliado, de Norma Jeane. Era raro que Norma Jeane ficasse a sós com apenas um de seus amantes! Raro que ela sequer visse Eddy G. sem Cass, ou Cass sem Eddy G. Em um momento assim, a ausência do outro era palpável como qualquer presença, talvez ainda mais, pois se seguia esperando com inquietude o homem ausente entrar no recinto. Era como ouvir passos subindo uma escadaria — e nunca chegarem ao topo. Era como ouvir o leve tilintar que precede o toque do telefone, mas nenhum toque a seguir. Eddy G. abraçou Norma Jeane na altura das costelas e a fechou em seu abraço com tanta força que ela mal conseguia respirar. A língua de cobra de Eddy G. na boca de Norma Jeane, para que a língua Norma Jeane, que protestava, se silenciasse.

Não era certo fazer amor sem Cass, era...? Como é que eles iriam sequer se tocar sem Cass?

Eddy G. parecia bravo. Tanta autoridade na raiva! Eddy G., que havia sabotado sua carreira de atuação fazendo piada de suas falas nos testes, chegando tarde ou bêbado se de fato contratado, ou tanto atrasado quanto bêbado para gravação, ou nem sequer chegando — Eddy G. se arremetendo sobre Norma Jeane como um anjo vingador. Olhos marrons brilhantes e cabelo preto com cachinhos e a palidez que para ela era linda. Com habilidade, Eddy G. empurrou Norma Jeane para o chão, sem se importar que fosse um piso de madeira, havia uma urgência canina na necessidade de copular, e copular de imediato; ele abriu os joelhos e coxas dela e

a penetrou, e Norma Jeane sentiu uma pontada de vergonha, de dor, de arrependimento, era Cass Chaplin quem ela amava, era com Cass Chaplin que ela queria se casar, Cass Chaplin que estava destinado a ser o pai de seu bebê; sim, mas ela amava Eddy G., também, Eddy G. com 1,80 metro, mas ainda de formas atarracadas como o pai famoso, de músculos compactos, o rosto de garoto mimado pálido e impertinente e quase belo, e os lábios carnudos, em beicinho, feitos para chupar. Sem saber o que fazia, Norma Jeane se agarrou a Eddy G. Seus braços, pernas, as coxas macias escoriadas. Escoriadas de tanto amor que faziam. Faminta por amor e sexo. E como um balão doce quente, a sensação, abrir-se, para dentro e dentro dela, a surpreendia que se sentia sempre tão apertada por dentro, um emaranhado de pensamentos-que-deram-errado, pensamentos-terminantemente-impronunciáveis, lá na base de sua barriga nestes lugares secretos pelos quais as palavras disponíveis como *vagina*, *ventre*, *útero* eram inadequadas ainda que uma palavra como *boceta* tivesse apenas um significado cartunesco, definida pelo inimigo. O balão abria e abria. A coluna de Norma Jeane era um arco, curvando-se mais e mais. Contorcendo-se no piso de madeira, cabeça virando de um lado para o outro e olhos sob um raio cego.

Isto é o que Rose ama. Rose ama foder e ser fodida. Se o homem souber como.

Norma Jeane gritava e teria arrancado um pedaço do lábio inferior de Eddy exceto que, sentindo os músculos começando a contrair, sabendo que estava prestes a gozar e quão poderosos eram os orgasmos desta garota faminta, o astuto Eddy G. ergueu a cabeça para que os dentes não o pegassem.

Não era uma foda perfeita de forma alguma. Acho que ela nunca soube fazer isso. Nem pagar um boquete: a gente só fodia a boca dela, e era uma boca lasciva, então funcionava, mas era um ato que se fazia sozinho, como tocar uma punheta. O que é estranho, considerando quem ela era ou se tornaria: o sex symbol número um do século xx! O que se dizia nesses anos era que ela na maior parte do tempo só ficava deitada e deixava que fizessem de tudo como praticamente um cadáver, as mãos fechadas juntas no peito. Mas com Cass e eu era o extremo oposto; ela ficava tão excitada, tão enlouquecida, que não havia ritmo nenhum, ela nos contou que nunca se masturbou quando criança (nós precisamos ensinar!), então talvez fosse por isso, seu corpo era essa coisa maravilhosa que ela encarava no espelho, mas não era ela exatamente, e ela não sabia como operar merda alguma daquele equipamento. Engraçado! Norma Jeane tendo um orgasmo era como uma manada correndo para a saída. Todo mundo gritando e tentando empurrar a porta ao mesmo tempo.

Quando os dois acordaram uma hora depois, cutucados para fora do sono estuporoso pelo pé de Cass, o que fosse que Norma Jeane queria perguntar a Eddy G. sobre o Cadillac verde-limão, o que fosse que parecera tão crucial perguntar, havia sido esquecido muito tempo antes.

Cass sorriu olhando para eles, abaixo. Ele suspirou.

— Vocês dois! Aí, tão em paz. Parece aquela escultura de *Laocoonte*, se as serpentes não tivessem apertado os garotos até a morte e sim fodido com eles? E todos tivessem pegado no sono depois, abraçados? E daquela forma, e não da outra, virassem imortais?

* * *

Sob o imundo couro branco do banco traseiro do carro novo, Norma Jeane descobriria um punhado de manchinhas escuras como gotas de chuva grudentas. Sangue? Sob o tapete sujo de plástico no piso do carro, Norma Jeane descobriria um envelope amarelo contendo talvez cem gramas de um pó branco fino. Ópio?

Ela lambeu uns poucos grãos. Nenhum sabor.

Quando mostrou o pacote para Eddy G., ele pegou dela rápido. Piscou para e disse:

— Obrigada, Norma! Nosso segredinho.

5.

— Rose teve um bebê, creio eu. E o bebê morreu.

Ela era teimosa ainda que sorrisse. Inconscientemente (conscientemente?) afagando os seios por baixo, enquanto falava. Às vezes, ela até se tocava lentamente, pensando, como se o gesto de carícia em círculos fosse parte do raciocínio, a mão na base da barriga, sua virilha praticamente delineada nos figurinos apertados.

Como se ela estivesse fazendo amor consigo mesma na sua frente. Como uma criancinha faria, ou um animal se esfregando.

No estúdio para gravação de *Torrentes de paixão*, como em Hollywood em geral, havia teorias concorrentes. A primeira era de que a protagonista feminina "Marilyn Monroe" não conseguia atuar e não precisava atuar porque na vagabunda "Rose Loomis" ela apenas interpretava a si mesma, e era por isso que os chefes no estúdio a haviam colocado no elenco (pois era um fato muito conhecido por Hollywood que os chefes, desde o sr. Z para baixo, detestavam Marilyn Monroe como uma vadia comum, um pouco superior a uma puta ou atriz de filmes pornográficos); a segunda era mais radical, propagada pelos diretores e alguns de companheiros de atuação, que ela era uma atriz de nascença, uma natural, daquela forma um tipo de gênio, não importando como "gênio" era definido, o que "interpretar" era para ela teve que ser descoberto do mesmo jeito que uma mulher ao se afogar, agitando os braços e chutando, poderia descobrir no desespero como nadar. Nadar "vinha a ela" com naturalidade!

O ator usa rosto, voz e corpo em sua arte. Ele não tem outra ferramenta. Sua arte é si mesmo.

Nesta primeira semana de filmagem, o diretor, H, começou a chamar Norma Jeane de "Rose" como se tivesse esquecido do seu nome profissional. Isso soava elogioso para ela, divertido. Não parecia ofensivo de imediato. Tanto H e sua estrela coadjuvante, Joseph Cotten, um cavalheiro incerto em seu papel, um protagonista da geração do ex-amante de Norma Jeane, V, e lembrando V de muitas formas, comportavam-se como se estivessem apaixonado por "Rose", ou estavam tão fascinados com ela que não conseguiam olhar para outra coisa que não ela; ou será que sentiam repulsa, o corpo flagrantemente feminino e a sexualidade exposta, temiam e odiavam-na, e então não conseguiam olhar para nada mais? O ator que interpretava o amante de Rose, e que a beijava em extensas cenas românticas, ficava sexualmente excitado com ela, e Norma Jeane tinha que rir; se ela não pertencesse à Constelação de Gêmeos (como Cass e Eddy se chamavam de brincadeira), ela o teria convidado a acompanhá-la para casa. Ou a fazer amor com ela em seu camarim, por que não? Era enlouquecedor como "Rose" absorvia boa parte da luz em qualquer cena, não importando a meticulosidade com que se iluminasse o cenário. Enlouquecedor como sem parecer se esforçar ela absorvia a maior parte da vida de qualquer cena independente de como outros atores desgastassem a interpretação em si mesmos. Nas gravações do dia, eles se revelavam personagens de desenho animado de duas dimensões enquanto "Rose Loomis" era uma pessoa viva. Sua luminosa tez pálida que dava a sugestão de estar quente, seus olhos misteriosos do azul translúcido de um oceano de inverno se agitando com gelo, seus lânguidos movimentos sonâmbulos. Quando ela começava a acariciar seus seios na frente da câmera, era difícil para H, hipnotizado, parar a cena; apesar de que tais cenas nunca passariam na censura e teriam de ser cortadas. Em uma cena crucial, rindo do marido desesperado, zombando dele por sua impotência, sugerindo que ela faria sexo com o próximo homem que conhecesse, Rose esfregou a palma da mão na virilha em um gesto inequívoco.

Por quê? Era óbvio por quê. Ele não podia dar o que ela queria, ela daria a si mesma.

Mas era estranho. Era muito repetitivo e de estranheza cada vez maior. Como no estúdio de *Almas desesperadas*, nem um ano antes, a jovem atriz loira Marilyn Monroe tivera uma reputação de ser puritana, dura, dolorosamente tímida, fugindo de contato físico e até visual; ela se escondia em seu camarim até que a chamassem, e, mesmo assim, relutante em aparecer, olhava em pânico como sua personagem na tela, sem "interpretar". Ainda assim no estúdio mais aberto, mais frequentemente visitado e reportado de *Torrentes de paixão*, a mesma jovem atriz

• 367 •

loira não revelava mais timidez do que um babuíno. Ela teria saído nua para a cena no banho se não fosse por uma figurinista intercedendo atrás dela com um roupão felpudo. Foi a decisão da atriz ficar nua para cenas na cama onde outra atriz, até uma musa das telas como Rita Hayworth ou Susan Hayward, teria usado roupas íntimas cor de sua pele que passariam indefectíveis sob o lençol branco. Foi a decisão espontânea da atriz levantar os joelhos sob o lençol e abrir as pernas, seu comportamento indecente e sugestivo e qualquer coisa menos "feminino". Ali está uma mulher que promete não ser dócil e passiva na cama! Durante a filmagem, o lençol com frequência escorregava e revelava um mamilo ou um seio perolado inteiro. H não tinha escolha senão parar a cena, por mais hipnotizado que estivesse.

— Rose! Nunca vamos passar pela censura. — H era o pai atento, a responsabilidade moral era dele. Rose era a filha rebelde e devassa sexual.

Aquela maldita mulher. Tão linda, impossível tirar os olhos dela. Quando Cotten enfim a estrangulou, alguns de nós começamos a aplaudir espontaneamente.

Parte de *Torrentes de paixão* foi filmada em Hollywood, no Estúdio; parte foi filmada numa locação nas Cataratas do Niágara, Nova York. Foi lá que a personagem "Rose Loomis" ficou ainda mais enérgica e imprevisível. A atriz demandou falas mais longas para si. Era contra falas "clichê". Suplicava poder escrever diálogos seus; quando negada, insistia em fazer mímica em partes das cenas, sem falar. Norma Jeane acreditava que "Rose Loomis" era um papel pouco convincente e mal-escrito, que era um plágio tosco da sedutora garçonete assassina de Lana Turner em *O destino bate à sua porta*. Ela acreditava que os chefes no estúdio haviam feito aquilo para humilhá-la. Mas ela daria uma lição naqueles malditos.

Insistia que se repetissem cenas. Uma meia dúzia de vezes. Uma dúzia de vezes.

— Para ficar perfeita.

Qualquer coisa abaixo da perfeição a deixava em um pânico.

Um dia, enquanto se preparava para um longo plano sequência, provocador, em que "Rose Loomis" se afasta — depressa mas sem perder a sensualidade — da câmera, Norma Jeane de súbito se virou para H e o assistente e disse, não na voz de sua personagem, mas num tom normal e casual:

— Me ocorreu ontem à noite. Rose teve um bebê, creio eu. E o bebê morreu. Eu não me dava conta conscientemente, mas é por isso que interpreto Rose assim. Ela tem que ser mais do que o roteiro diz; é uma mulher com um segredo. Eu consigo me lembrar como aconteceu.

— O quê? — perguntou H, confuso. — Como o que aconteceu?

Ele estava bloqueado, como estivera com "Rose Loomis" por semanas. Ou por "Marilyn Monroe". Ou... quem quer que fosse! Sem saber se ele deveria levar esta mulher a sério ou ignorá-la como uma piada.

Ela disse, como se ele não a tivesse interrompido:

— Este bebê. Rose o fechou na gaveta de uma cômoda, e ele sufocou. Não aqui, é claro. Não em um quarto de hotel qualquer. Algum lugar a oeste. Onde ela morava antes de se casar com o marido atual. Ela estava na cama com um homem e não ouviu o bebê chorar na gaveta, e quando terminaram, eles nunca souberam que o bebê estava morto. — Seus olhos estavam estreitos, espiando além do set iluminado com extravagância nas regiões sombrias do passado. — Mais tarde, Rose tirou o bebê da gaveta e o enrolou numa toalha e o enterrou em um lugar secreto. Ninguém nunca soube.

H riu com apreensão.

— Então como *você* sabe?

Uma loira burra, ele quisera chamá-la. Essa era a estratégia mais rápida de destituição. Será que ele tinha medo de que ela minasse sua autoridade como diretor, como "Rose Loomis" minava a autoridade e masculinidade do marido?

— Ei, eu sei! — disse Norma Jeane, surpresa que H pudesse duvidar dela. — Eu conhecia Rose.

6.

Uma mulher gigante! E aquela mulher era ela.

Nas Cataratas do Niágara, ela começou a sonhar como nunca sonhara na Califórnia. Eram sonhos acordada vívidos como visões cinematográficas. Uma mulher gigante, uma mulher de cabelo amarelo rindo. Não Norma Jeane nem "Marilyn" ou "Rose".

— Mas sou eu. Eu estou dentro dela.

Em vez de um vergonhoso talho sangrento entre as pernas, havia uma protuberância, uma vulva grande e inchada. Esse órgão pulsava com fome e com desejo. Às vezes, Norma Jeane mal esfregava a mão nele, ou sonhava com isso, e naquele instante, como um fósforo acendendo, ela chegava ao clímax e acordava gemendo na cama.

7·

A vagabunda. Rose está zombando do marido porque ele não serve para ela, ele não é um homem. Ela o quer morto e longe. Porque ele não é um homem, e uma mulher precisa de um homem. Se um homem não é um marido para ela, ela tem direito de se livrar dele. No filme o plano é o amante de Rose empurrá-lo no rio Niágara para que ele seja levado pelas cataratas. É uma verdade horrível para 1953: uma mulher

pode ser a esposa de um homem, mas não pertencer a ele. Nem seu corpo, nem sua alma. Uma mulher pode ser a esposa de um homem e não o amar, e com quem ela quer fazer amor é de sua própria escolha. Sua vida é sua até para jogar fora.

Eu amava Rose. Talvez eu fosse a única mulher na plateia, mas eu imaginaria que não, o filme foi uma sensação tão grande, filas imensas esperando para entrar como uma matinê no sábado de manhã para crianças. Rose era tão linda e sexy, todos torciam que ela conseguisse o que queria. Talvez todas as mulheres merecessem conseguir o que queriam. Estamos cansadas de ser simpáticas e compreensivas. Estamos cansadas de perdoar. Estamos cansadas de ser boas!

<div style="text-align:center">

8.

</div>

— Como uma mensagem que pode vir a qualquer momento. Quer eu entenda ou não.

Essa sempre foi a fé de Norma Jeane enquanto leitora de livros.

Você abria um livro aleatoriamente e folheava páginas e começava a ler. Buscando um presságio, uma verdade que mudasse a sua vida.

Ela havia feito uma mala com livros para levar consigo para a locação. Ela havia implorado que Cass Chaplin e Eddy G. a acompanhassem, e quando eles se recusaram, ela arrancou deles a promessa de que voariam para leste para visitá-la, mesmo sabendo na época que nenhum dos dois viria, o hábito de Hollywood estava tão entranhado neles.

— Telefone, Norma. Mantenha contato. *Prometa.*

Havia dias em que a filmagem de *Torrentes de paixão* ia bem, e havia dias em que a filmagem de *Torrentes de paixão* não ia bem, e em geral, nesses dias, era culpa de "Rose Loomis", ou de qualquer forma levava a culpa.

Ela era uma maníaca-compulsiva. Não conseguia fazer uma coisa uma vez só. Pavor de fracasso era seu segredo.

Nessas noites, Norma Jeane recusava-se a jantar com os outros. Ela estava farta deles, e eles, dela. Ela mesma estava farta de "Rose Loomis" . Ela tomava um banho longo e se jogava nua na cama de casal na suíte no Starlite Motel. Nunca via televisão e nunca ouvia o rádio. Ainda estava lendo o diário desconexo e radiantemente maluco de Nijinsky, que inspirava poesia em imitação das encantadoras frases sonhadoras de Nijinsky.

Quero dizer que amo você você.

Quero dizer que amo você você.

Quero dizer que amo amo amo.

Eu amo, mas você não. Você não ama ama.

Sou vida, mas você é morte.

Sou morte, mas você não é vida.

Norma Jeane escrevia em frenesi. O que essas frases queriam dizer? Ela não conseguia definir se estava se dirigindo a Cass Chaplin e Eddy G. numa pessoa só, ou se estava se dirigindo a Gladys, ou ao pai ausente. Agora que estava a milhares de quilômetros da Califórnia pela primeira vez em sua vida, ela via de forma nítida e dolorosa. *Preciso que você me ame. Não consigo suportar que não me ame.*

Havia dois ou três dias, em que sua menstruação atrasava, quando Norma Jeane se convencia de que estava grávida. Grávida! Os mamilos doíam, e os seios pareciam inchados; a barriga parecia redonda para ela, a pele num cintilante pálido, e os pelos pubianos ralos, descoloridos e duros como se estivessem com eletricidade estática. Isso não tinha nada a ver com "Rose", que deixara uma criança incapaz sufocar em uma gaveta e que abortaria qualquer gravidez que interferisse com seu desejo. Dava para imaginar perfeitamente Rose subindo em uma mesa de exame e abrindo as pernas e dizendo ao aborteiro: "Faz isso logo. Não sou sentimental".

Fazendo amor, aqueles garotos descuidados Cass Chaplin e Eddy G. nunca usaram camisinhas. A não ser, como eles diziam, se tivessem bastante certeza que o parceiro estava "doente".

Geminada nos aveludados braços flexíveis dos rapazes, em um torpor de prazer erótico como uma criança se satisfazendo no seio, e com menos noção de futuro que a criança, Norma Jeane pegava no sono deitada nos braços dos amantes, em felicidade absoluta. *Se acontecer, foi porque tinha que ser.* Em parte, sua mente queria um bebê — seria o bebê tanto de Cass quanto de Eddy G. —, por outro lado, uma parte lúcida, ela sabia que seria um erro.

Como Gladys, havia cometido um erro ao ter outra filha.

Ela ensaiava ligar para Cass e Eddy G.

— Adivinha só? Boas notícias! Cass, Eddy... vocês vão ser *pais.*

Silêncio! A expressão no rosto deles! Norma Jeane ria, vendo os homens com a clareza como se estivessem no quarto com ela.

É claro, ela não estava grávida.

Como num conto de fadas malevolente, em que nunca se consegue seu desejo verdadeiro, apenas desejos falsos, não é tão fácil engravidar se é isso o que se quer.

Então, no meio da cena em que "Rose Loomis" é levada para o necrotério para identificar o marido afogado, mas que, no lugar dele, lhe mostram seu amante afogado, ela desmaia de imediato, Norma Jeane começou a sangrar. Era um truque cruel! "Rose Loomis" em uma saia tão justa que mal conseguia andar de salto alto, um cinto apertando a cintura fina. "Rose Loomis" que usa as menores roupas

íntimas de renda, inundando de sangue rápido. Seu desmaio é genuíno, quase. Ela teria de ser ajudada por um carro à espera.

Norma Jeane ficaria de cama por três dias miseráveis. Ela sangrava algo salobro, fedorento e cheio de coágulos, a cabeça açoitada por uma enxaqueca cegante. Essa era a punição de "Rose"! O médico responsável do Estúdio lhe forneceu uma quantidade generosa de analgésicos de codeína.

— Só não beba, está bem? — Havia um relaxamento notório nos médicos contratados por estúdios em Hollywood, uma indiferença com o futuro do paciente além do projeto cinematográfico do momento. Com Norma Jeane acamada, as filmagens de *Torrentes de paixão* tinham que ser feitas ao redor dela. Chegou a ela a informação de que, sem "Rose", o material bruto do dia ficava raso, sem vida, frustrante. Norma Jeane entendeu pela primeira vez que ela era crucial para esse filme, e não Joseph Cotten, e certamente não Jean Peters. Pela primeira vez, também, ela se perguntou quanto esses outros atores principais estavam sendo pagos.

No Starlite Motel, Norma Jeane lia Nijinsky, e também *Minha vida na arte*, de Stanislavski, que Cass Chaplin lhe dera na véspera de sua partida. Um precioso livro de capa dura, com anotações manuscritas de Cass. Ela estava lendo *O manual prático para o ator e sua vida* e estava lendo *Interpretação de sonhos*, de Freud, que lhe dava sono, era tão dogmático e enfadonho, uma voz zumbindo como um metrônomo. Ainda assim, Freud não era um grande gênio? Ele não era como Einstein, Darwin? Otto Öse havia aludido favoravelmente a Freud, assim como I.E. Shinn. Metade da Hollywood rica estava "fazendo terapia". Freud acreditava que sonhos eram a "rota real para o inconsciente", e Norma Jeane gostaria de ter tomado esta rota, tomado controle de suas emoções rebeldes. *Para que eu pudesse me libertar não do amor, mas da necessidade de amar. Para que eu pudesse me libertar do desejo de morrer se não fosse amada.* Ela estava lendo *A morte de Ivan Ivan Ilitch*, de Tolstói, que não era uma história que "Rose Loomis" teria paciência ou temperamento para ler. *Para que eu pudesse olhar para a morte. Não Rose, eu.*

O boato seria de que o próprio H tivera de ir buscar Marilyn Monroe, exasperado e ansioso quando ela não apareceu no set depois de diversas chamadas. Descobrindo-a em figurino no vestido justo e maquiagem gritante para a cena climática da estrangulação de Rose pelas mãos do marido vingativo. Ela encarou H no espelho como se por um instante não o reconhecesse. Como se por um instante o próprio H pudesse ter sido a Morte. Aquele sorriso maluco. E a risada ofegante! Pois ela estivera chorando a morte terrível de Ivan Ilitch, era isso? Chorando a morte de um personagem fictício, russo, funcionário civil do século XIX que não fora nem um homem particularmente bom ou valoroso. Um rastro manchado de rímel em uma bochecha com ruge, e rápido, com culpa, ela disse:

— Estou indo! Rose está pronta para m-morrer.

• 372 •

9.

Ainda assim ela morreu em terror. Esta era uma punição adequada. Exceto que a vadia deveria ter sofrido um pouco mais. E nós deveríamos ter visto de perto, câmera bem na cara dela. Não olhando de cima. Aquela hachura de luz tornando a morte tão linda quanto uma pintura. Rose caída e morta. Um corpo estendido inerte. De forma tão súbita Rose não é Rose, apenas um corpo feminino, morto.

10.

— Por que não atendem? Onde vocês estão?

Sozinha no Starlite Motel em Niagara Falls, Norma Jeane sentia muita falta de Cass Chaplin e Eddy G., que raramente estavam em qualquer um dos números informados quando ela ligava, residências misteriosas em que os telefones tocavam, tocavam e tocavam ou eram atendidos por empregadas hispânicas ou filipinas incompreensíveis. Sentia tanta falta deles que ela enfim "fez amor" consigo mesma como eles a haviam ensinado, visualizando Cass e Eddy G., os dois amantes unidos em um único esfregar de dedos acelerado e em pânico que a levava a um clímax tão explosivo, tão assustador, que ela parecia perder consciência, acordando segundos depois, ainda atordoada, um filete de saliva no queixo e o coração batendo em um ritmo perigoso. *Se eu fosse Rose, eu amaria essa sensação. Mas não sou, creio eu.* Começou a chorar com a desesperança daquilo, a vergonha. Sentia tanta falta de seus amantes que começou a duvidar que existissem. Ou, se existissem, que adoravam Norma Jeane como afirmavam.

Norma Jeane não se sentiria tão devastada, ela dizia a si mesma, se Cass e Eddy G. estivessem envolvidos juntos, ou em separado, com outros homens. (Ela achava que essa era uma forma de vida para homossexuais homens: sexo rápido e casual. Ela tentava não pensar a respeito.) Mas sim, sim, Norma Jeane ficaria arrasada se eles assumissem outra amante em sua ausência.

A força era que ela era a Fêmea. Havia dois Machos, e ela era a Fêmea. "Um triunvirato mágico e indissolúvel", nas palavras exaltadas de Cass. Ah, eles a adoravam de fato! Eles a amavam. Ela tinha certeza. Estavam radiantes de orgulho e posse ao aparecer com ela em público. A invenção "Marilyn Monroe", do Estúdio, estava à beira da Fama, e os astutos nascidos em Hollywood Cass e Eddy G. sabiam o que isso poderia significar mesmo se sua garota não parecesse saber. ("Ah...! Isso não vai acontecer, não seja bobo. Como Jean Harlow? Joan Crawford? Não sou tão importante assim. Sei o que sou. O quanto trabalho. O quanto medo tenho. É só um truque de câmeras, que eu fico com aquele jeito às vezes.") Mesmo

quando Cass e Eddy G. riam dela, ela entendia que eles a amavam. Pois riam dela como se rissem de uma irmã caçula e boba.

Ainda assim, bem... Às vezes as risadas eram um pouco cruéis. Norma Jeane tentava não se lembrar dessas ocasiões. Quando os garotos se uniam contra ela, por assim dizer. Quando faziam amor com tanta força que doía. *Daquele jeito*, ela não gostava, doía, e doía por muito tempo depois, ela mal conseguia se sentar e tinha que dormir deitada de barriga para baixo e tomar analgésicos, ou um dos comprimidos de poção mágica de Cass, e por que eles gostavam de fazer *daquele jeito* ela não conseguia entender.

— Simplesmente não é natural, é? Quero dizer... não pode ser.

Eles riam, riam da pequena Norma piscando para afastar as lágrimas dos lustrosos olhos azul-bebê.

Às vezes eram os sentimentos de Norma Jeane que os dois feriam, referindo-se a ela repetidamente como *ela*, mesmo quando ela estava presente. *Ela, ela, ela!* Às vezes se referiam a ela como *Peixe*, misteriosa e maliciosamente.

— Ei, Peixe, empresta vinte dólares?

— Ei, Peixinha, me empresta cinquenta?

(Norma Jeane se lembrava de que vez ou outra entreouvira Otto Öse se referir a ela, ou a alguma de suas garotas modelos, como "peixe". Mas quando perguntou a Cass o que o termo queria dizer, ele deu de ombros e escapuliu do recinto. Ela perguntou a Eddy G., que respondeu com franqueza, pois no triunvirato de suas personalidades, Eddy G. era o irmão mais novo, mais impertinente de Cass Chaplin: "Peixe? Ora, você é 'peixe', Norma. Não tem como evitar." E ela insistia, sorrindo: "Mas por quê? O que 'peixe' quer dizer?". Eddy G. sorriu também, dizendo, amável: "'Peixe' apenas quer dizer mulher. As escamas pegajosas, o fedor clássico. Um peixe é uma coisa viscosa, entende? Um peixe é um tipo de mulher, não importa se for na verdade um homem, em especial, quando se vê um peixe aberto e estirado, entende o que quero dizer? Não é pessoal".)

Ainda assim a força de Norma Jeane era Fêmea. Como "Marilyn Monroe" — "Rose Loomis" — era Fêmea.

Eles não podem ter bebês sem a gente. Não podem ter filhos.

O mundo acabaria sem nós! Fêmeas.

Ela estava discando um dos números de Hollywood mais uma vez.

Quantas vezes naquele entardecer. Naquela noite. E que horas eram em Los Angeles? Três horas para a frente ou para trás? Ela nunca conseguia lembrar direito.

— É uma da manhã aqui, isso quer dizer que são dez da noite lá? Ou... onze?

Com ansiedade, ela estava discando o número de seu novo apartamento, mal mobiliado, perto do Beverly Boulevard. Desta vez, alguém atendeu.

— Alô? — A voz era feminina, e parecia jovem.

A Constelação de Gêmeos

A saudação. Lá estavam eles, esperando sua amada no portão! Continental Airlines, Los Angeles International Airport. Em roupas novas e estilosas — blazers, coletes, lenços no pescoço, camisas de seda com abotoaduras proeminentes — e chapéus fedora. Um rapaz flamejante de olhos escuros com cabelo escuro cheio, olhar de Chaplin de amante triste e bigode preto. Ao lado dele, um pouco mais alto, um rapaz atarracado com os traços agressivos, ainda que afeminados, de Edward G. Robinson, beicinhos carnudos e olhos passionais. O que lembrava Chaplin tinha meia dúzia de rosas brancas de caule longo e o que lembrava Robinson carregava meia dúzia de rosas vermelhas de caule longo. Quando uma moça loira de óculos escuros apareceu numa fila de passageiros desembarcando do avião, em um conjunto de alfaiataria branco amarrotado após o voo que cruzava o país, o cabelo de algodão-doce quase totalmente escondido por um chapéu de palha com abas largas, os rapazes animados a encararam sem expressão.

— O que houve? Não estão me r-reconhecendo?

Norma Jeane quebrou o momento tenso com a destreza de comédia musical. Era esse seu talento, uma tendência ao improviso desesperado. Ria com alegria e sorria o sorriso de um milhão de dólares. Ela acenou com a mão bem em frente ao rosto dos rapazes para acordá-los.

— *Nor*-ma!

Os outros passageiros encararam os rapazes se apressarem para abraçar Norma Jeane. Eddy G. a abraçou com tanta força que ele a levantou resmungando na dobra de seu braço direito, quase quebrando suas costelas. Então Cass, com a graça furtiva de um dançarino, abraçou-a e lhe deu um beijo úmido e faminto na boca.

Mas quem eram eles? Atores? Modelos? Ambos estavam com um intrigantemente familiar, como se fossem outras pessoas.

— Ah, *Cass*.

Norma Jeane chorou, enterrando o rosto nas rosas brancas.

Mas Eddy G. interveio, aproximando-se dela e também lhe dando um beijo úmido na boca. "Minha vez." Norma Jeane ficou surpresa demais para beijá-lo

de volta ou até fechar os olhos. Ela estava com dificuldade de recuperar o fôlego. Tantas rosas enfiadas nela. E algumas haviam caído no chão. A aterrissagem a havia assustado, uma descida instável em nevoeiro com fumaça sulfurosa circular e essa recepção a assustara ainda mais. Cass olhava nos olhos dela muito emocionado.

— Norma, é que você é tão... linda. Eu acho que...

Eddy G. exibiu seu breve sorriso de garoto. Ele fazia os amigos uivarem de rir com sua imitação daquele com a *Alma no lodo*, mas naquele instante ele imitava o pai famoso sem saber, um sorriso sarcástico, falando de canto de boca. Era o estilo de Eddy G. reagir rápido para evitar se envergonhar.

— É! Meio que é fácil esquecer. Como "Marilyn" é linda.

Os rapazes riram. Norma Jeane riu também, incerta.

Que mudanças em Cass e Eddy G.! Norma Jeane quase não *os* teria reconhecido.

Não apenas as roupas estilosas. (Será que tinham um amigo novo, um novo "benfeitor" generoso? Um de seus "tipos masculinos mais velhos, abandonados" irresistível para ambos?) Cass havia deixado o cabelo engrossar e encaracolar e exibia um bigode sedoso preto tão parecido com Carlitos que só olhando de perto para confirmar que não poderia ser o original. Eddy G. estava nervoso e agitado (sua droga de escolha do momento era Dexamyl, um amobarbital com dextroanfetamina superior a Benzedrina em todas as formas e garantido *não ser viciante*); os olhos escuros brilhavam, apesar de as pálpebras estarem inchadas e os capilares terem estourado no olho esquerdo, em uma delicada renda de sangue.

— *Nor*-ma. Bem-vinda de volta a Los Angeles.

— Meu Deus, sentimos saudades de você. Nunca mais nos abandone, promete?

Norma Jeane teve dificuldade de carregar as rosas espinhentas, enquanto Cass e Eddy G. caminhavam ao seu lado, falando e rindo com empolgação. Planos para aquela noite. Planos para a noite seguinte. Burburinho de expectativa sobre *Torrentes de paixão*.

— Walter Winchell diz que vai ser um estouro. — Os três caminharam lado a lado pelo terminal cheio, espalhafatosos e exibidos como pavões. Norma Jeane estava tentando não notar olhares de estranhos se voltando avida e curiosamente para eles. Estranhos parando para assistir.

Norma Jeane havia deixado as chaves do carro com Cass e Eddy G., e eles haviam trazido o Cadillac verde-limão para o aeroporto. Ela notou um arranhão longo e profundo no paralama traseiro direito. Amassos dentados na grade dianteira cromada. Ela riu e não disse nada.

Eddy G. dirigiu. Norma Jeane sentou-se entre os amantes no banco da frente lotado. A capota do conversível estava baixada. Ar com enxofre batia nos

olhos de Norma Jeane. Enquanto acelerava no trânsito, Eddy G. pegou a mão de Norma Jeane e a pressionou em sua virilha inchada. Cass pegou a outra mão de Norma Jeane e a pressionou em sua virilha inchada.

Mas eles não me conhecem de verdade. Eles não me reconheceram.

O juramento. De alguma forma, aconteceu: o Château Mouton-Rothschild 1931 escorregou de seus dedos, ele que era responsável por obter a garrafa de um amigo de um amigo de um amigo, cuja adega cavernosa na Laurel Canyon Boulevard podia tolerar perdas misteriosas assim, e, que maldição, a garrafa ainda tinha dois terços. Vidro quebrado. Lascas voaram pelo piso de madeira como pensamentos demoníacos. O fedor ácido e nítido duraria por meses.

— Ah, meu Deus! Perdão. — Quem quer que fosse foi perdoado. Grudentos beijos sonhadores. Os olhos abandonados e abatidos. Era de se rir dos olhos, tamanha beleza. Perdido em arrebatamento que seguia sempre e sempre. Eles eram jovens o suficiente, e o Dexamyl ajudava, para fazer amor para sempre. Sexo era a melhor onda. Outras ondas eram interiores, no cérebro, mas sexo era compartilhado, não era? Ou em geral.

— Ah…! Está doendo. Desculpe. Não consigo evitar, eu acho!

Não havia persianas. As janelas estavam escancaradas para o céu. De olhos fechados dava para saber se era um dia claro no sul da Califórnia ou um dia nebuloso, se era noite ou crepúsculo, noite estrelada ou noite lamacenta escura, ou "e o grande meio-dia", como Cass entoava, citando Zaratustra, seu jovem amor de adolescência. ("Mas quem é Zaratustra?", perguntou Norma Jeane a Eddy G. "É alguém que a gente deveria conhecer?" E Eddy G. disse, dando de ombros: "Claro, acho que sim. Quer dizer… Mais cedo ou mais tarde você conhece todo mundo aqui. Às vezes os nomes mudam, mas se você conheceu, conheceu".) Em tabloides como *Hollywood Tatler, Hollywood Reporter, L.A. Confidential* e *Hollywood Confidential,* fotos sensacionalistas dos jovens glamourosos. Em colunas de fofoca:

RAPAZES PASSEANDO PELA CIDADE —
CHARLES CHAPLIN JR., EDWARD G. ROBINSON JR.
E A BELDADE LOIRA MARILYN MONROE: UM *MÉNAGE À TROIS*?

Vulgar, disse Cass. Uma exploração, disse Eddy G. "Marilyn" é uma atriz séria, disse Cass. Ele se odiava nesta foto parecendo um imbecil total, a boca aberta como se arfando, disse Eddy G. Ainda assim, arrancaram as fotos mais lúridas e grudaram nas paredes. Na semana que chegaram à capa da *Hollywood Confidential,* uma foto dos três dançando juntos com ares brincalhões num bar no Strip,

Cass e Eddy compraram uma dúzia de cópias da revista para arrancar as capas e grudar na porta do quarto de Norma Jeane. Norma Jeane ria deles, eram tão vãos. Por sua vez, eles não tinham misericórdia de zombar dela:

— Esta aqui é a beldade? Ou isto daqui? — Agarrando suas nádegas e a vagina. Norma Jeane ria em guinchinhos e empurrava as mãos. Só o toque deles, os ágeis dedos duros, o calor no rosto, a fazia derreter. Ah, era tão cliché, mas era *verdade*.

Era Norma Jeane quem animava os garotos quando precisavam ser animados, que era um fenômeno frequente depois de suas longas noites excêntricas e dias maníacos. Depois de Eddy G. bater o carro, um Jaguar emprestado. Depois que a contagem de plaquetas no sangue de Cass caiu para um nível alarmante e ele precisou de hospitalização por três dias infernais. Depois de Eddy G., no elenco, como Horácio, em uma produção local de *Hamlet* e muito elogiado pela imprensa de Los Angeles, acordou uma tarde com a mente estranha. "Como se tivesse sofrido um apagão... Como se tivesse sofrido uma lavagem interna com uma mangueira." E não conseguiu realizar a performance daquela noite e nenhuma outra a seguir. Depois de Cass, selecionado em um musical da MGM no papel de garoto do coral, quebrou o tornozelo durante a primeira semana de ensaios.

— Não me venha com bobagem freudiana, foi um *acidente*.

Norma Jeane cuidou deles, e Norma Jeane os escutou. Às vezes, sem ouvir o que diziam. Palavras insultantes e aflitas. Pois talvez o que as pessoas dizem importe menos do que o que falam com honestidade e sem subterfúgios, agarrando sua mão e mirando seus olhos.

— Ah, Norma. Eu acho que amo você de verdade. — Eddy G., o rosto de garoto mimado de súbito enrugado como o de uma criança à beira de lágrimas. — Tenho ciúmes de você e Cass. Tenho ciúmes de você e qualquer um que olhe para você. Se eu pudesse amar qualquer m-mulher, seria você.

E havia o Cass de olhos sonhadores, o primeiro amor verdadeiro de Norma Jeane. *Aqueles olhos. Os olhos mais lindos de qualquer homem.* Ela os tinha visto pela primeira vez quando pequena, uma Norma Jeane perdida muito tempo antes, arrebatada sempre que se via diante de algo que não encontrara na vida glamourosa e misteriosa de sua mãe.

— Norma? Quando você diz que me ama, quando você me olha, até... Quem você vê, de verdade? Você vê...? Ele? É *ele*?

— Não. Ah, não! Eu vejo só você.

Como eram eloquentes, quão brilhantemente articulados e engraçados e inspirados, Cass Chaplin e Eddy G. falando de seus pais famosos/infames. "Pais Cronos", Cass os chamava, lívido de ódio. "Engolindo os próprios filhos" ("Mas quem é Cronos?", perguntou Norma Jeane a Eddy G., não querendo que Cass soubesse

• 378 •

quão pouco culta ela era. Eddy lhe respondeu vagamente: "É um rei antigo, eu acho. Ou talvez, espera... É Jeová em grego. Isso, Deus em grego. Tenho quase certeza".) Em Hollywood, havia muitos filhos de celebridades, e um encanto cruel pairava sobre a maioria. Cass e Eddy G. pareciam conhecer todos. Eram portadores de nomes glamourosos ("Flynn", "Garfield", "Barrymore", "Swanson", "Talmadge") que pesavam neles como enfermidades físicas. Pareciam de crescimento interrompido, imaturos, apesar dos olhos velhos. Quando criancinhas, já eram versados em ironia. Raramente se surpreendiam com atos de crueldade, inclusive os seus próprios, mas podiam ser tocados à beira das lágrimas impotentes por atos simples de gentileza, generosidade.

— Mas não seja legal conosco — alertou Cass.

Eddy concordou com veemência.

— É! Como alimentar uma cobra. *Eu usaria* uma vareta de uns três metros para tocar em mim, pessoalmente.

Norma Jeane observou:

— Mas ao menos vocês dois *têm* pais. Vocês sabem quem *são*.

Cass retrucou com irritação.

— Este é exatamente o problema. Nós sabíamos quem éramos antes de nascer.

E Eddy G. acrescentou:

— Cass e eu, é uma maldição dupla... Nós somos *juniors.* De homens que nunca quiseram que nós nascêssemos.

Norma Jeane disse:

— Como vocês sabem se nunca quiseram que vocês nascessem? Não dá para confiar nas mães para contar a verdade absoluta. Quando o amor dá errado e um casal se divorcia...

Tanto Cass quando Eddy G. bufaram com desdém.

— Amor! Está falando sério? Olha essa baboseira de "amor" que você está falando, Peixinha.

Norma Jeane disse, ferida:

— Não gosto desse apelido... Peixe. Isso me incomoda.

Cass retrucou acaloradamente:

— *Nós* nos incomodamos com você nos dizendo o que deveríamos estar sentindo. Você nunca conheceu seu pai, então está livre. Pode se inventar. E está se saindo muito bem nisso... "Marilyn Monroe".

E Eddy G. concordou com empolgação.

— Exato! Você está livre. — Ele pegou a mão de Norma Jeane do seu jeito impulsivo de garoto e quase estalou seus dedos e continuou: — Você não carrega o nome do fodido que lhe deu essa merda de vida. Seu nome é tão totalmente falso:

"Marilyn Monroe". Eu amo. Como se você tivesse dado à luz a si mesma. — Eles estavam se dirigindo a ela, mas a ignorando; ainda assim, Norma Jeane entendia que, sem sua presença, eles não estariam falando com tanta seriedade, apenas bebendo ou fumando maconha. Cass declarou em voz alta:

— Se eu pudesse dar à luz a mim mesmo, eu seria renascido. Eu estaria redimido. Os filhos "do grande" não podem nem se surpreender porque tudo que podemos fazer já foi feito, melhor do que nós poderíamos fazer. — Ele falava não com amargor, mas com um ar grandioso de resignação, como um ator recitando Shakespeare.

— Certo! — disse Eddy G. — Qualquer talento que nós possamos ter, o velho tinha mais. — Ele riu e cutucou Cass nas costelas e continuou: — É claro que o meu velho é praticamente um bosta perto do seu. Uns filminhos de gângster. Basta um sorrisinho no rosto que qualquer um pode imitá-lo. Mas Charlie Chaplin. Teve um tempo, praticamente, que o homem era rei lá fora. E ele com certeza conquistou um tesouro.

E Cass respondeu:

— Eu já falei para não falar do meu pai, caralho. Você não sabe de merda alguma, nem dele nem de mim.

— Ah, vá se foder, Cassie, qual o problema? Eu sou o garoto que ouvia os gritos do meu velho, quando eu chorava e molhava as calças; ele está gritando com a minha mãe e eu corro até ele... Eu tinha cinco anos e já era louco das ideias... E ele me chuta para o outro lado do quarto. Minha mãe jurou isso na frente de um juiz, e tem a chapa do hospital para corroborar o testemunho.

— *Eu* tive que testemunhar para o juiz. Minha mãe estava doente de bêbada.

— A *sua* mãe? E a *minha* mãe?

— Ao menos sua mãe não é louca.

— Está falando sério? Você não sabe porra nenhuma da minha mãe.

Assim eles brigavam, com paixão, rabugice, como irmãos; Norma Jeane tentava argumentar, como se ela fosse June Allyson em algum daqueles filmes falados nos anos 1940 em que a razão poderia prevalecer mas só para quem também fosse bonita e irritada.

— Cass, Eddy! Eu não entendo vocês. Nenhum de vocês. Eddy, você é um ator excelente, eu já vi você. Você se inspira com papéis sérios, linguagem poética: Shakespeare, Tchekov. Não filmes, mas o palco. *Esta* é a prova real da interpretação. Seu único problema é que você desiste muito cedo. Você quer demais de si mesmo e desiste. E você, Cass... você é um dançarino incrível — Norma Jeane estava falando mais e mais rápido enquanto os homens a encaravam em desdém silencioso. O rosto deles vazio de expressão como efígies em túmulos. — Você é

• 380 •

música em movimento, Cass! Como Fred Astaire. E as danças que você compôs são lindas. Vocês dois são...

Norma Jeane se chocou com o vazio de suas palavras, apesar de saber que eram legítimas. Ela não estava exagerando! Em alguns lugares, os filhos de Charlie Chaplin e Edward G. Robinson eram conhecidos como "talentosos" — mas "amaldiçoados". Pois meramente "talentoso" não serve sem outras qualidades de caráter: coragem, ambição, perseverança, fé em si mesmo. Fatalmente, ambos os rapazes não tinham essas qualidades. Eddy G. disse, com um sorriso sarcástico:

— Então eu levo jeito para interpretar? O que é "interpretar", baby? Porra nenhuma. É tudo uma merda. Meu velho e o velho dele, os merdas dos Barrymore, a maldita Garbo. São rostos, é só isso. Plateias imbecis olham para esses rostos e alguma espécie de merda mágica acontece. Se tiver a estrutura óssea certa, qualquer um atua.

Cass interveio:

— Ei, Eddy. Você está falando merda.

— Merda porra nenhuma! — dispara Eddy G., com ferocidade. — Qualquer um pode atuar. É uma fraude. É uma piada. Você vai lá na frente, um diretor prepara você, você diz as falas. Qualquer um consegue fazer isso.

— Claro — disse Cass. — Qualquer um consegue fazer qualquer coisa. Mas não bem.

Eddy G. se virou com uma crueldade súbita para Norma Jeane.

— Conta para ele, baby. Você é uma "atriz". É um golpe, não é? Sem seu rabo e essas tetas, você não seria nada, e você sabe disso.

Não naquela noite, mas em outra. Nessa noite. Recebendo Norma Jeane em casa ao voltar das Cataratas do Niágara. Para o que havia sido seu apartamento "novo" agora arrasado e fedorento muito antes de o Château Mouton-Rothschild estilhaçar no chão da sala de estar e era um incômodo grande demais limpar. Mas havia uma garrafa de espumante francês, e desta vez Cass insistiu em abrir a garrafa. Encheu os copos até a boca; espumante borbulhando sobre os dedos. Uma sensação de cócegas! Cass e Eddy galantemente ergueram as taças em homenagem.

— À nossa Norma, que está de volta conosco. Onde é o seu lugar.

— À nossa "Marilyn", que é tão linda.

— E que sabe *interpretar*.

— Ah, sim! Atua com o mesmo talento com que *trepa*. — Os homens riram, apesar de não com maldade. Norma Jeane bebeu e riu com eles. Pelas alusões não muito veladas, ela entendia que, sexualmente, não era grande coisa. Talvez a maioria dos outros homens preferisse outros homens, ou preferiria ter a opção;

• 381 •

é óbvio que um homem sabe o que outro homem quer, e Norma Jeane não fazia ideia. Então ela ria e bebia. Mais sábio rir do que chorar. Mais sábio rir do que pensar. Mais sábio rir do que não rir. Homens a amavam quando ela ria, mesmo Cass e Eddy G., que a viam de perto, sem maquiagem. Espumante era a sua bebida favorita. Vinho dava dor de cabeça, mas espumante desanuviava o cérebro, levantava o coração. Ela também ficava tão triste às vezes! Apesar de colocar tudo o que tinha em "Rose Loomis" e parecer saber (sem vaidade, sem júbilo) que *Torrentes de paixão* seria um estouro por causa dela, e sua carreira seria lançada se ela assim quisesse, ainda assim ela se sentia tão triste às vezes... Bem, espumante foi a bebida de seu casamento. Ela contou a Cass e Eddy G. a respeito daquele casamento, e eles ouviam e riam. Eles eram odiadores-de-casamentos, odiadores-de-festas--de-casamento; isso era delicioso para eles. As roupas de casamento emprestadas duas vezes sujas. A dor que ela passou durante a primeira "relação". O jovem marido ansioso arfando, arremetendo, suando, gemendo, bufando e arquejando. Ao longo do casamento breve, o odor escorregadio-medicinal das camisinhas. E o velho Hirohito sorrindo sobre o aparelho de rádio.

— Às vezes a única pessoa com quem eu podia falar o dia todo. — E Norma Jeane estava sempre menstruando, parecia. Pobre Bucky Glazer! Ele merecera uma esposa melhor do que Norma Jeane. Ela esperava, agora que ele tinha se casado de novo, que ele houvesse encontrado uma mulher que não tivesse praticamente um aborto espontâneo cada vez que menstruava.

Por que estou dizendo estas coisas horríveis?

Qualquer coisa para fazer os homens rirem.

Cass os levou até a sacada. Quando o sol havia sumido? Era uma noite úmida, mas que noite? A cidade de Los Angeles se estendia. Para o norte, havia os morros, suas luzes mais esparsas. O céu estava parcialmente nublado, mas havia uma fenda gigante para onde se poderia ficar olhando para sempre. Norma Jeane havia lido que o universo tinha bilhões de anos, e tudo que astrofísicos sabiam era que sua idade estava sempre sendo reajustada, voltando até um ponto nas "profundezas do tempo". Ainda, havia começado numa explosão de um nanossegundo de... o quê? Uma partícula tão pequena que não poderia ter sido vista a olho nu. Ainda assim, olhando para o céu, era possível "enxergar" beleza nas estrelas. "Enxergar" constelações com imagens humanas e animais, como se as estrelas, espalhadas pelo tempo e espaço, estivessem em uma única superfície horizontal, como quadrinhos. Cass disse:

— Ali está a Constelação de Gêmeos. Está vendo? Tanto Norma quanto eu somos de Gêmeos. Os Geminianos "predestinados".

— Onde?

• 382 •

Ele apontou. Norma Jeane não tinha certeza de que via, ou sequer do que deveria estar vendo. O céu era um quebra-cabeça imenso e ela estava com peças demais faltando. Eddy G. disse com impaciência:

— Não estou vendo. Cadê ela?

— *Eles*. São geminianos.

— Geminianos? Isto é tão esquisito.

Meses antes, Eddy G. havia dito a Norma Jeane e Cass que ele, também, era de Gêmeos, nascido em junho. Ele ansiara por ser idêntico a eles. Agora ele parecia ter esquecido. Cass tentou mostrar a esquiva Constelação antes, e só dessa vez Norma Jeane e Eddy G. viam, ou acreditavam ver. Eddy exclamou:

— Estrelas! São superestimadas. Ficam tão longe, é difícil levar a sério. E a luz delas já se extinguiu quando chegam à Terra.

— Não a luz delas — corrigiu Cass. — As estrelas em si.

— Estrelas são luz. Apenas isso.

— Não. Estrelas têm substância, originalmente. "Luz" não se cria do nada.

Havia fricção entre os homens. Eddy G. não gostava de ser corrigido. Norma Jeane disse:

— E isso serve para "estrelas" humanas também. Elas têm de ser algo, não apenas nada. Deve haver substância nelas.

Pobre Norma Jeane sem jeito! Ali estava uma alusão, por mais indireta e bem-intencionada, aos pais monstruosos dos amantes. Cass disse com satisfação selvagem:

— O fato de uma estrela é que ela queima até apagar. Sejam estrelas celestiais ou humanas.

— Um brinde a isso, baby.

Eddy G. trouxera a garrafa de espumante para a varanda e a colocou precariamente na balaustrada estreita. Ele encheu seus copos. No ar mais fresco, ele parecia ter revivido, que era típico de Eddy G. nestes dias.

— Que porra é essa de Constelação de Gêmeos? São "gêmeos" de verdade?

— Sim e não. O princípio de Gêmeos é que não são dois, em essência. São gêmeos idênticos com uma relação estranha com a morte. — Ele hesitou. Como qualquer ator, ele sabia quando fazer pausas.

Dos dois, Cass Chaplin era de longe o mais educado: mandado pela mãe perturbada a um internato jesuíta, onde havia estudado teologia medieval, latim e grego. Largou antes de se formar ou talvez tenha sido expulso, ou sofrido um de seus colapsos nervosos. Quando tiveram seu primeiro caso de amor, quando Norma Jeane se apaixonou tão perdidamente, ela examinou todos os pertences dele que encontrou, sem que ele soubesse; ela havia descoberto em uma de suas bolsas

• 383 •

de lona um volumoso diário de folhas soltas intitulado: GÊMEOS: MINHA VIDA EM (P)ARTE. Estava lotado de composições musicais, poesia, desenhos impressionantemente realistas de rostos ou corpos humanos. Havia estudos eróticos de nus, tanto femininos quanto masculinos, fazendo amor consigo mesmos, rostos contorcidos em angústia ou vergonha. *Mas esta sou eu!* Norma Jeane havia pensado. Quando Charlie Chaplin foi publicamente interrogado pelo Comitê de Atividades Antiamericanas poucos anos antes, exposto à irrisão pública na imprensa diária como um "traidor comunista", e fugiu em exílio para a Suíça, isso pareceu a Norma Jeane as energias de ter desorganizado as energias de Cass; ele ficava empolgado demais e então deprimido por dias; era insone como ela e precisava de Nembutal para dormir; ele andava bebendo mais. (Ao menos, ao contrário de Eddy G., ele não estava fumando a última moda de Hollywood, haxixe.) Fazia meses desde que havia feito teste para qualquer papel. Escrevia música e rasgava. Norma Jeane não deveria saber, mas diversos conhecidos maldosos, incluindo seu agente, haviam tomado o trabalho de informá-la de que Cass Chaplin fora preso pela polícia de Westwood e passara a noite na delegacia por bebedeira e algazarra em público. Fazendo amor com ela, ele às vezes ficava impotente; nestes momentos, como Cass dizia, Eddy G. teria de servir pelos dois.

O que Eddy G., incansável ou ao menos parecendo, seu pau uma fonte perpétua de maravilhamento a seus amigos, ficava feliz de fazer.

Cass estava falando:

— Os Gêmeos eram irmãos gêmeos chamados Castor e Pólux. Eram guerreiros e um deles, Castor, foi morto. Pólux sentiu tanta falta que implorou a Júpiter, o rei dos deuses, permissão para pagar com a própria vida o resgate do irmão. Júpiter ficou comovido… Às vezes, se você se humilhar o suficiente e deixar os deuses no humor certo, esses desgraçados levam as coisas a cabo… E permitiu que Castor e Pólux vivessem, mas não ao mesmo tempo. Castor viveu um dia nos céus, enquanto Pólux estava com Hades, no inferno; então Pólux viveu um dia nos céus, enquanto Castor ficou no inferno. Eles alternavam a vida e a morte, mas não se viam.

Eddy G. deixou escapar uma risada de escárnio.

— Jesus, que bobagem! Não é só maluquice, é banal pra cacete. *Acontece o tempo inteiro.*

Cass continuou, falando com Norma Jeane:

— Então Júpiter ficou com pena deles de novo. Ele premiou o amor mútuo dos irmãos colocando os dois juntos nas estrelas. Está vendo? Os Gêmeos. Para sempre.

Norma Jeane ainda não tinha visto o padrão da estrela, na verdade. Mas olhou para cima sorrindo. Era suficiente saber que os Gêmeos estavam ali, não era? Será que ela tinha que *ver*?

— Então os Gêmeos são irmãos gêmeos no céu, e são imortais! Eu sempre me perguntei...

— E o que — interrompeu Eddy G. — isso tem a ver com a morte? Ou *com a gente*? Eu com certeza me sinto um maldito humano mortal. E não uma porra de estrela no céu.

A garrafa de espumante caiu no piso da varanda e quebrou. Não espatifou tanto quanto a de vinho, e não havia muito líquido dentro.

— *Je*-sus! De novo não.

Mas Cass estava rindo, e Eddy G. estava rindo. Num piscar de olhos, eram Abbott e Costello. Eddy G. pescou alguns dos pedaços de vidro quebrado e zurrou, sua expressão beatífica e bêbada:

— Pacto de sangue! Vamos fazer um pacto de sangue. Somos a Constelação de Gêmeos, nós três. Que nem gêmeos, mas com *três*.

Cass disse com empolgação, as palavras arrastadas:

— Isto é um... Como se chama...? Um triângulo. Um triângulo não se divide por dois.

— Nunca esquecer um do outro — disse Eddy G. —, está bem? Nós três? Sempre nos amarmos como neste momento.

— E — respondeu Cass, arfando — morrer pelo outro, se necessário!

Antes que Norma Jeane o pudesse impedir, Eddy G. passou um pedaço de vidro na parte interna do antebraço. Sangue brotou de imediato. Cass pegou o vidro dele e passou pela parte interna do antebraço; mais sangue ainda brotou. Norma Jeane, profundamente tocada, sem hesitar, pegou o vidro de Cass e com dedos trêmulos atravessou o antebraço. A dor era rápida e aguda e potente.

— Sempre nos amarmos!

— "A Constelação de Gêmeos"... sempre!

— "Na saúde ou na doença..."

— "Na riqueza ou na pobreza..."

— "Até que a morte nos separe."

Eles pressionaram seus braços sangrentos como crianças bêbadas. Estavam sem ar, rindo. O ato de amor mais doce que Norma Jeane já havia visto! Do fundo da garganta, fingindo ares de gângster, Eddy G. resmungou:

— Até que a morte nos separe? Diabos, além disso! *Até depois da morte.* — Eles se aproximaram, trôpegos, se beijando. As mãos de uns já puxavam as roupas de outros, já bagunçadas e manchadas. Eles estavam ajoelhados e teriam feito amor desengonçado ali na varanda se não fosse por um caco de vidro perfurando a coxa de Cass.

— *Je*-sus. — Eles cambalearam para dentro do apartamento, braços ao redor de cinturas, e caíram juntos, e tão desejosos e enlouquecidos por afeto como filhotinhos de cachorros, na cama de Norma Jeane, desfeita fazia tempos, em que em um delírio de paixão eles teriam feito amor sem parar pela noite.

Naquela noite eu acreditei que o Bebê deveria ser concebido. Mas não foi.

O sobrevivente. A estreia de *Torrentes de paixão*! Para alguns, uma noite histórica. Mesmo antes do apagar de luzes, todos sabiam. Cass e eu não poderíamos sentar com Norma; ela estava com os chefes do Estúdio na frente. Eles a odiavam até não poder mais, ela os odiava. Mas as coisas eram assim em Hollywood naquela época. Eles fecharam um contrato com ela por mil dólares semanais. Ela assinou quando estava desesperada e brigaria com eles por anos. No fim, os chefes ganharam. Na noite de *Torrentes de paixão*, o filho da mãe cruel do Z, sentado ao lado de Norma, mas se levantando para cumprimentar pessoas, apertar mãos, ele está piscando como se não entendesse, ele quer entender, mas não consegue. Um homem convencido de que comeu ovo, e pessoas loucas agindo como se ele estivesse arrotando ostra! Não consegue decifrar. Por toda a carreira de "Marilyn Monroe", que geraria milhões para o Estúdio, e nem uma fração disso para ela, esses caras não conseguem entender. Naquela noite, lá estava "Marilyn" em um vestido longo de paetês vermelhos com ombros à mostra, seios quase totalmente expostos, um figurino que havia sido costurado em seu corpo, entrando no cinema e descendo pelo corredor nestes passinhos cuidadosos; estão boquiabertos e embasbacados com ela, como uma aberração. O pessoal da maquiagem passava ao menos cinco horas nela para ocasiões como essa. Como preparar um cadáver, dizia Norma. E eu consigo ver que ela está olhando ao redor, procurando Cass e eu (nos camarotes) e não consegue nos ver. E ela é esta garotinha perdida em uma fantasia de vagabunda. E mesmo assim deslumbrante. Cutuquei Cass e disse:

— Esta é nossa Norma. — E nós podíamos gritar, como uma torcida organizada.

As luzes se apagam, e *Torrentes de paixão* começa, com uma cena nas Cataratas do Niágara. E um homem parecendo pequeno e impotente ao lado de toda a água correndo, com pressa. Então a cena muda para Norma — quero dizer, "Rose". Na cama. Onde ela está? Nua sob apenas um lençol. Ela está acordada, mas fingindo dormir. Ao longo do filme, esta "Rose Loomis" faz uma coisa e finge outra e a plateia consegue ver o truque, mas não o marido bundão burro. Esse cara é um tipo de psicótico do pós-guerra, um caso patético, mas a audiência caga e anda para ele. Todo mundo está sempre esperando "Rose" voltar para a cena.

• 386 •

Ela é simplesmente lasciva e exageradamente cruel. Ela é muito mais que Lana Turner. Dava para jurar, ao lembrar de *Torrentes de paixão*, que há ao menos uma cena de nu total. Em 1953? Impossível tirar os olhos dela. Cass e eu, nós veríamos *Torrentes de paixão* uma dúzia de vezes... É porque Rose está em *nós*. Em nossa alma. Ela é cruel de maneiras que nós somos. Ela não tem moralidade alguma, como uma criança. Está sempre se olhando no espelho, exatamente como nós faríamos se tivéssemos a aparência dela. Está se acariciando, está apaixonada por si mesma. Como todos nós! Mas deveria ser *ruim*. Essas cenas na cama levantavam a dúvida de se conseguiriam passar pela censura. Ela está de joelhos abertos e o espectador poderia jurar que consegue ver a boceta loira dela pelo lençol. Mas só fica hipnotizado, encarando. E seu rosto, este é um tipo de boceta especial. A boca vermelha úmida, a língua. Quando Rose morre, o filme morre. Mas sua morte é tão linda que quase gozo nas calças. E esta é uma garota, esta é Norma, que verdadeiramente fode mal para porra, você tinha que fazer 95% do trabalho, e ela fica toda "Ah-ah-*ah*", como se fosse aula de teatro e esta é alguma frase que ela memorizou. Mas nos filmes, "Marilyn" *sabia*. Era como se apenas a câmera soubesse como fazer amor com ela do jeito que ela precisava, e nós fôssemos voyeurs apenas hipnotizados assistindo.

Mais ou menos na metade do filme, quando Rose está zombando e rindo de seu marido por não conseguir uma ereção, Cassie diz para mim:

— Esta não é Norma. Não é a nossa Peixinha. — E que diabos, não era. Esta Rose era uma completa estranha. Não era qualquer pessoa em quem tínhamos colocado os olhos. Lá fora, as pessoas pensavam que "Marilyn Monroe" estava apenas interpretando a si mesma. Cada filme que fazia, não importando se era diferente dos outros, eles encontravam uma forma de desmerecer. "Aquela vagabunda não sabe atuar. Só consegue interpretar a si mesma." Mas ela era uma atriz nata. Era um gênio, se você acreditar nesse conceito. Porque Norma não fazia ideia de quem ela era, e ela tinha que preencher este vazio em si mesma. Cada vez que ela saía, ela tinha que inventar sua alma. Outras pessoas, nós somos igualmente vazias; talvez na verdade a alma de todo mundo seja vazia, mas Norma era a pessoa que sabia.

Esta era Norma Jeane Baker quando a conhecíamos. Quando éramos a "Constelação de Gêmeos". Antes de ela nos trair — ou de nós a trairmos. Muito tempo atrás, quando éramos jovens.

Que alegria! Não na manhã seguinte depois da estreia de *Torrentes de paixão*, mas umas poucas manhãs depois. E Norma Jeane, que havia dormido mal por meses, acordou depois de uma noite de um sono profundo e restaurador. Uma noite sem

os comprimidos mágicos de Cass. Tivera sonhos espantosos. Sonhos explosivos! Rose estava morta, mas Norma Jeane nestes sonhos estava viva.

— A promessa era de que eu sempre estaria viva. — E ela era uma mulher viva saudável, firme e forte e de movimentos ágeis no corpo como uma atleta. Não um corte sangrento de humilhação entre as pernas, mas o curioso órgão sexual protuberante.

— O que é isto? O que sou eu? Estou tão *feliz*. — No sonho ela tinha permissão de rir. Correr pela praia de pés descalços rindo. (Será que era Venice Beach? Mas não Venice Beach agora. Venice Beach de muito tempo atrás.) Vovó Della estava lá, o vento batendo no cabelo. Que gargalhada alta da barriga tinha Vovó Della, Norma Jeane tinha quase esquecido. A coisa entre as pernas de Norma Jeane, talvez Vovó Della tivesse uma também? Não era o pau de um homem, nem a vagina de uma mulher, exatamente. Era só...

— O que eu *sou*. Norma Jeane.

Ela acordou rindo. Era cedo: 6h20. Foi uma noite em que dormiu sozinha. Solitária na cama e sentira falta dos homens até pegar no sono, onde ela não sentiu falta deles de forma alguma. Cass e Eddy G. não voltaram para casa de... onde? Uma festa numa casa em Malibu, ou talvez em Pacific Palisades. Norma Jeane não tinha sido convidada. Ou talvez ela tivesse sido, mas disse não. Não não não! Ela queria dormir e queria dormir sem comprimidos mágicos, e assim o fizera, acordando cedo e com uma estranha força passional habitando seu corpo. Estava tão feliz! Passou água fria no rosto e fez exercícios de aquecimento da aula de interpretação. Então aquecimentos de dançarina. O corpo se sentia como um potro, desejando correr! Ela colocou calças capri para exercício, polainas, um blusão grande demais. Prendeu o cabelo em duas curtas tranças duras. (Será que Tia Elsie não havia trançado seu cabelo para uma das corridas de Norma Jeane em Van Nuys? Para impedir que seu longo cabelo emaranhado em cachos caísse no rosto.) E ela saiu para correr.

As ruas estreitas ladeadas por palmeiras estavam quase desertas, apesar de o trânsito no Beverly Boulevard estar começando. Desde a estreia de *Torrentes de paixão*, seu agente ligava para ela constantemente. O Estúdio ligava constantemente. Entrevistas, sessões de fotos, mais publicidade. Havia pôsteres do filme com "Rose Loomis" por todos os lados na América. Havia as capas do momento de *PhotoLife* e *Inside Hollywood*. Críticas eram lidas com empolgação a ela pelo telefone, o nome "Marilyn Monroe", tão repetido, começou a soar irreal, o nome de uma estranha absurda, um nome ao qual outras palavras absurdas se acumulavam, e essas palavras também, a invenção de estranhos.

• 388 •

Um estouro de performance. Um talento bruto. Uma mulher francamente sensual sem restrições, como nenhuma outra desde Jean Harlow. O poder elementar da natureza. Uma performance sinuosa. Você odeia Marilyn Monroe — mas ao mesmo tempo a admira. Deslumbrante, brilhante! Sensual, sedutora! Chega pra lá, Lana Turner! A quase-nudez é chocante. Envolvente. Repulsiva. A mais lasciva desde Hedy Lamarr. Theda Bara. Se as Cataratas do Niágara são uma das sete maravilhas do mundo, Marilyn Monroe é a oitava.

Ouvindo isso, Norma Jeane ficava inquieta. Andava de um lado para o outro segurando o receptor fracamente na orelha. Ria de nervosismo. Ela levantava um peso de cinco quilos com a mão livre. Encarava o espelho, que a olhava, tímido e sem compreender, a garota no lindo espelho chanfrado na drogaria Mayer. Ou de súbito ela se inclinava, oscilava, tocava os dedos dos pés com rapidez dez vezes seguidas. Vinte vezes. Essas palavras de elogio! E o nome "Marilyn Monroe" repetido como uma ladainha. Norma Jeane ficava apreensiva, sabendo que palavras recitadas em triunfo por seu agente e pelas pessoas no Estúdio poderiam ser quaisquer palavras.

As palavras de estranhos donas do poder de determinar sua vida. Como eram parecidas com o vento, soprando incessantes. O vento de Santa Ana. Ainda chegaria um momento em que até o vento pararia de soprar, e essas palavras sumiriam e... então? Norma Jeane disse ao agente: "Mas não tem ninguém lá. 'Marilyn Monroe.' Eles não sabem? Era 'Rose Loomis' e ela estava só... na tela. E ela m-
-morreu. E está acabado". Era o hábito de seu agente rir da ingenuidade de Norma Jeane como se ela quisesse ser engraçada. Ele respondeu com reprovação: "Marilyn. Minha querida. *Não está acabado*".

Ela correu por quarenta minutos extasiados. Quando, arfando, o rosto brilhando de suor, ela voltou para a calçada em frente ao edifício, havia dois rapazes se encaminhando trôpegos para a entrada.

— Cass! Eddy G.! — Ambos desgrenhados e com a barba por fazer e com a pele pastosa. A camisa cara cinza-clara de Cass estava desabotoada até a cintura e manchada com um líquido amarelo como urina. O cabelo de Eddy G. levantado em tortuosos tufos maníacos. Havia um arranhão novo ao lado de sua orelha, curvada como um gancho vermelho na pele. Os homens encararam Norma Jeane embasbacados, em seu blusão da UCLA, calça capri e tênis e cabelo trançado, o suor saudável brilhante no rosto.

Eddy G. choramingou:

— Norma! Está *acordada*? A esta hora?

Cass estremeceu como se tivesse levado uma martelada. Em tom de reprovação, ele disse:

• 389 •

— Meu Deus! *Você está feliz.*

Norma Jeane riu, ela os amava tanto. Ela os abraçou e beijou as bochechas arranhadas, ignorando os fedores pungentes.

— Ah, estou! *Muito* feliz! Meu coração está prestes a explodir de tão feliz. Sabem por quê? Porque agora existe uma Rose e as pessoas podem ver que Rose não sou *eu*. As pessoas em Hollywood. Agora elas podem dizer: "Ela criou Rose, olhe como ela é diferente. *Ela é* uma atriz!"

Grávida! Sob o nome "Gladys Pirig" ela estivera visitando um ginecologista-obstetra em uma região de Los Angeles tão longe de Hollywood que parecia outra cidade. Quando ele disse que, sim, ela estava grávida, ela começou a chorar.

— Ah, eu sabia. Acho que sabia. Tenho me sentido tão inchada. E tão *feliz.*

O doutor, sem prestar atenção no que dizia, vendo apenas lágrimas da jovem loira, segurou sua mão, que estava sem anel.

— Minha querida. Você é saudável. Vai ficar tudo bem.

Norma Jeane afastou a mão, ofendida.

— Eu estou feliz, já disse! Eu *quero* ter este bebê. Meu marido e eu temos t-tentado por anos.

Telefonou imediatamente para Cass Chaplin e Eddy G. Passaria a maior parte da tarde tentando rastrear os dois. Estava tão empolgada que se esqueceu de um almoço com um produtor, e se esqueceu de uma entrevista agendada com um jornalista de Nova York e compromissos no Estúdio. Ela adiaria seu próximo filme, que seria um musical. Ela poderia ganhar dinheiro posando para revistas por um tempo. Quantos meses antes de a barriga começar a aparecer? Três? Quatro? Lá estava a *Sir!* implorando por um ensaio de capa, e agora o valor oferecido eram bons mil dólares. Havia a *Swank*, e a *Esquire*. Havia uma revista nova, a *Playboy*; o editor queria "Marilyn Monroe" para a primeira capa. Depois disso, ela deixaria o cabelo crescer para a cor natural. "Vou acabar com meu cabelo se continuar descolorindo assim." O pensamento insano lhe ocorreu: ela ligaria para a sra. Glazer! Ah, sentia saudades da mãe de Bucky! Era a sra. Glazer quem ela havia adorado, não Bucky. E Elsie Pirig. "Tia Elsie, adivinha só? Estou grávida." Apesar de ter sido traída pela mulher, Norma Jeane sentia saudades dela e a perdoava. "Quando se tem um bebê, se vira uma mulher para sempre. Vou virar uma delas, não poderei ser renegada." Pensamentos voavam rápido como morcegos na sua mente. Ela não conseguia organizá-los. Quase, ela poderia ter acreditado que não eram seus pensamentos. E não havia alguém de quem ela estava esquecendo? Alguém para quem deveria ligar?

— Mas quem? Está na ponta da língua.

* * *

A celebração. Naquela noite, marcou um encontro com Cass e Eddy G. no restaurante italiano da vizinhança em Beverly Boulevard. Um lugar onde "Marilyn" raramente era reconhecida. E nas roupas desleixadas, cabelo sob um lenço, sem maquiagem e quase nenhuma sobrancelha, Norma Jeane estava a salvo. Eddy G. sentou-se na mesa reservada onde ela estava, lhe deu um beijo e disse, de olhos arregalados:

— Oi, Norma, o que houve? Você parece...

E Cass acrescentou, entrando no assento na frente dela, sorrindo e apavorado:

— ... nervosa.

Norma Jeane estivera planejando sussurrar em seus ouvidos, um por vez *Adivinha só! Boas notícias! Vocês vão ser pais.* Em vez disso, ela caiu no choro. Ela pegou as mãos molengas dos dois homens confusos e as beijou uma a uma, sem palavras, e viu que os dois estavam com medo dela, trocando olhares entre si. Cass diria mais tarde, claro que ele sabia, ele sabia que Norma Jeane devia estar grávida, ela não menstruava fazia um tempo, e suas menstruações eram sempre tão dolorosas, um ataque físico tão maciço na pobre garota, e um teste para qualquer amante; é claro que ele sabia, ou deveria saber. Eddy G. afirmaria choque absoluto. E ainda assim... surpresa? Como ele poderia ficar surpreso? Com todo o amor que faziam, e seu pau incansável em particular? Pois com certeza, *ele* era o pai. Não era uma distinção que ele desejava muito, não cem por cento, mas havia um arrepio de orgulho, ele não podia negar. Um bebê de Edward G. Robinson Jr. com uma das mulheres mais lindas de Hollywood! Ambos os homens sabiam como Norma desejava um bebê; era uma das características amáveis de Norma desde que eles a conheceram, tão inocente, tão doce, quanta fé ela tinha no poder redentor de "ser mãe", apesar de sua própria mãe ser uma doida varrida que a havia abandonado e (o rumor circulava em Hollywood) certa vez tentado matá-la. Ambos os homens sabiam como Norma desejava o que ela acreditava ser *normal*. E se um bebê não transformasse uma pessoa em normal, o que transformaria?

Então naquela noite, quando Norma começou a chorar e beijou suas mãos, molhando aquelas mãos com as lágrimas, Cass disse rápido com o máximo de empatia que conseguiu reunir:

— Ah, Norma. Você acha que *está*?

E Eddy G. disse, a voz rachando como de um adolescente:

— Isto é o que eu acho que é? Ah, meu Deus... — Ambos sorriam. Pânico revirava seus corações. Eles ainda não tinham trinta anos, e ainda eram garotos. Fazia tanto tempo que eram atores desempregados, que até para simular emoções

tinham certa dificuldade. Na troca de olhares vinha o conhecimento de que, com esta garota doida, não haveria aborto, não haveria saída fácil. Não só porque Norma Jeane queria um bebê, ela muitas vezes havia falado com horror de abortos. Em seu coração doce e burro ela era uma devota da Ciência Cristã. Ela acreditava muito nessa bobagem, ou queria acreditar. Então não haveria aborto; não fazia sentido trazer o assunto à tona. Se seus amantes Geminianos estiveram planejando que "Marilyn Monroe" ganhasse muito dinheiro em breve, isso era um imprevisto nos planos. Em suas viagens imaginárias, era uma barricada definitiva. Mas se jogassem bem as cartas, seria apenas temporária.

Norma Jeane fixou o brilho de seus lindos olhos ansiosos nos deles.

— Vocês não estão f-felizes por mim? Quer dizer... por nós? A Constelação de Gêmeos?

O que poderiam dizer além de *sim*.

O tigre de pelúcia. Um episódio que era de se imaginar que fosse um sonho. Ainda que real. Foi real e compartilhado pelos Geminianos. Apesar de bêbados de vinho tinto (ela bebera apenas duas ou três taças enquanto os homens terminavam duas garrafas), Norma Jeane não se lembraria com muita clareza depois. Cass, Eddy G. e ela estiveram celebrando a notícia, animados e empolgados e em lágrimas e perto da meia-noite, haviam deixado o restaurante, e subindo a rua e uma esquina depois, passaram uma loja de brinquedos escurecida, uma lojinha pela qual devem ter passado muitas vezes antes sem notar, a não ser Norma Jeane, que parava para admirar a vitrine com melancolia às vezes, os animais de pelúcia feitos à mão, uma grande família de bonecas, blocos com letras do alfabeto em madeira esculpida, trens de brinquedo, automóveis, mas nem Cass ou Eddy G. tinham visto a loja de brinquedos antes, eles juravam, e que coincidência, Cass declarou, que aquela noite de todas as noites.

— É um *filme*. O tipo de coisa que acontece só em *filmes*. — Beber não adormecia os sentidos de Cass, mas o deixava mais atento, mais lúcido; ele estava convencido disso.

Eddy G. disse, resmungando do canto da boca:

— Os *filmes*! Tudo o que vivemos, esses merdas chegaram antes!

Norma Jeane, que raramente bebia e jurou não beber mais durante a gravidez, balançou, apoiando-se na janela. Sua respiração aquecia o vidro em um "O" de exclamação. Era possível que ela estivesse vendo de fato o que via?

— Ah...! Aquele tigrinho. Eu tive um igualzinho. Muito tempo atrás quando eu era garotinha. — (Será mesmo? O brinquedinho de pelúcia, o presente de Natal perdido de Norma Jeane no orfanato? Ou seria este tigre maior, mais peludo,

• 392 •

mais caro? E lá estava o tigre que Norma Jeane havia costurado para a pequena Irina de coisas compradas numa lojinha de variedades baratas.) — Com a brutal agilidade rápida pela qual o filho de Edward G. Robinson era conhecido no submundo de Hollywood, Eddy G. lançou o punho contra a vitrine e a quebrou, e depois de o vidro quebrado cair, e Norma Jeane e Cass ficarem parados olhando em choque, com calma ele enfiou a mão dentro para pegar o brinquedo.

— Primeiro brinquedo do Bebê. Que gracinha!

A reparação culpada. Tarde na manhã seguinte, tomada por culpa e ressaca e dor de cabeça e um pouco de náusea, Norma Jeane voltou à loja de brinquedos.

— Talvez fosse um sonho? Não pareceu real. — Na bolsa, o pequeno tigre de pelúcia. Ela não queria pensar que a vitrine da loja havia quebrado de fato como consequência de sua observação impulsiva. Mas não havia como confundir o fato de que Eddy G. havia pego o brinquedo, e ela dormiu com ele sob o travesseiro naquela noite, e estava em sua bolsa naquele momento. — Mas o que eu posso fazer? Não posso simplesmente devolver.

Lá estava a loja de brinquedos! Brinquedos do Henri. Em letras menores: *Brinquedos feitos à mão — minha especialidade.* Era quase uma loja em miniatura, a fachada não media mais do que quatro metros. E quão ferida parecia, uma parte do vidro na vitrine quebrado e desajeitadamente substituído com madeira compensada. Norma Jeane espiou pelo vidro e concluiu com pavor que, sim, a loja estava aberta. Henri estava dentro, no balcão. Com timidez, ela abriu a porta, e uma sineta lá em cima. Henri ergueu o rosto, com olhos melancólicos. A loja estava mal iluminada como um recinto no interior de um castelo. O ar cheirava a um tempo muito antigo. Nas redondezas em Beverly Boulevard, havia um trânsito pesado de meio-dia, mas nos Brinquedos do Henri havia uma calma revigorante.

— Sim, senhorita? Posso ajudar? — era uma voz de tenor, melancólica, mas não acusadora.

Ele não vai me culpar. Ele não é uma pessoa que julga.

Norma Jeane disse, com emoção infantil, gaguejando:

— E-e-eu sinto muito, sr. Henri! Parece que alguém quebrou sua vitrine? Foi um roubo? Aconteceu noite passada? Eu moro aqui perto e eu... não tinha notado antes.

Henri de olhos melancólicos, um homem cuja idade Norma Jeane não conseguia decifrar, mas não era jovem, sorriu um sorrisinho amargo.

— Sim, senhorita. Aconteceu noite passada. Não tenho alarme contra roubos. Eu sempre pensei... quem roubaria *brinquedos*?

• 393 •

Norma Jeane agarrou a bolsa no ombro, tremendo.

— Eu e-espero que não tenham levado muitas coisas? — disse ela.

— Infelizmente, sim — disse Henri, com raiva velada —, levaram.

— Sinto muito.

— Tantos brinquedos quanto conseguiam carregar, e os mais caros. Um trem esculpido à mão, uma boneca de tamanho real. Uma boneca pintada à mão com cabelo humano.

— Ah...! Eu *sinto muitíssimo.*

— E itens menores, bichinhos de pelúcia que minha irmã costura. Minha irmã é cega. — Henri falava com veemência silenciosa, lançando um olhar para Norma Jeane como alguém olharia para a plateia atrás de uma fileira de luzes.

— Cega? Você tem uma... irmã cega?

— Sim, e ela é uma costureira talentosa, faz os animais apenas pelo toque.

— E roubaram estes também?

— Cinco. Além de outros itens. E o vidro quebrado. Expliquei tudo isso para a polícia. Não que eles algum dia vão pegar os ladrões... Não tenho esperanças disso. Os covardes!

Norma Jeane não tinha certeza se ele estava falando dos ladrões ou da polícia.

— Mas você tem seguro? — perguntou ela, hesitante.

— Bem — disse Henri, indignado. — Por sorte, tenho, sim, senhorita. Eu não sou um idiota completo.

— Isso é b-bom, então.

— Sim. É bom. Mas não alivia o meu nervosismo e nem o da minha irmã e não recupera minha fé na humanidade.

Norma Jeane tirou o pequeno tigre listrado da bolsa no ombro. Tentando não notar como Henri a encarava, ela disse rápido:

— Isto... eu encontrei em um beco atrás do meu prédio. Eu moro aqui do lado. Acho que é seu?

— Ora, sim...

Henri a encarava, atônito. O rosto pálido como pergaminho escureceu ficou ligeiramente vermelho.

— Eu e-encontrei. No chão. Achei que d-deveria ser daqui. Mas eu gostaria de comprar? Quer dizer... se não for muito caro?

Henri encarou Norma Jeane por um longo momento de silêncio. Ela não conseguia imaginar no que ele deveria estar pensando mais do que, ela supunha, ele conseguia imaginar no que ela estava pensando.

— O tigre listrado? — disse ele. — É uma das especialidades de minha irmã.

• 394 •

— Está sujo, um pouquinho. É por isso que eu gostaria de comprar. Quer dizer... — Norma Jeane riu de nervosismo — acho que agora não daria mais para vendê-lo. Mas ele é tão lindo.

Ela estava estendendo o tigrinho com as mãos, para que Henri visse. Norma Jeane estava parada na frente do balcão, a não mais que meio metro de distância dele, mas ele não fez menção alguma de pegar dela. Ele mexeu a boca, considerando. Era mais baixo que Norma Jeane em diversos centímetros, um homem pequeno com traços cinzelados, grandes olhos pretos como botões, orelhas e ombros salientes.

— Senhorita, você é uma boa pessoa. Tem um bom coração. Vou deixar você ficar com o tigre por... — Henri hesitou, sorrindo, um sorriso mais genuíno agora, vendo Norma Jeane como uma mulher mais jovem do que ela era, com vinte e poucos anos, uma estudante de teatro ou dança, uma garota bonita, mas não excepcional com um rosto redondo e sem ossos salientes, inocente, a pele pastosa sem maquiagem. Em sapatos baixos, era peituda e ao mesmo tempo parecia um garoto. Tão sem confiança e presença que nunca daria certo no mundo do *show business*. — Dez dólares. Um desconto dos quinze originais.

A pequena etiqueta de preço no tigre, que Henri parecia ter esquecido, indicava, a lápis, 8,98 dólares.

Com alívio imediato, Norma Jeane sorriu e sacou a carteira.

— Não, sr. Henri! Obrigada. Mas o brinquedo é para meu primeiro filho e quero pagar o preço cheio.

A visão

Para sempre, Norma Jeane se lembraria.

Eles saíram num de seus passeios de carro noturnos. Um passeio de carro romântico pelo sul da Califórnia no fim do verão. No Cadillac verde-limão com a ampla grade dianteira cromada como um sorriso amplo e os rabos de peixe sulcados. Como a proa de um navio, a grade dianteira cromada e para-lamas da frente crispavam ondas de um oceano sombrio e manchado de luz. Cass Chaplin, Eddy G. e a Norma deles. Tão apaixonados! A gravidez deixava Norma ainda mais linda; a pele sedosa brilhava, os olhos estavam claros, lúcidos e inteligentes. A gravidez deixava os belos rapazes mais lindos também. Mais misteriosos, com segredos. Pois ninguém sabia de seu segredo até que desejassem revelá-lo. Até Norma desejar revelá-lo. Todos os três tendiam a entrar num modo sonhador e absorto, contemplando o nascimento iminente. Rindo alto, pescando os olhos um do outro. Era real? Sim, era real. Era real *real*.

— Não um filme, mas a vida real — alertou Cass.

Eddy G. havia entrado para os Alcoólicos Anônimos, e Cass estava considerando. Era um passo grave, abrir mão da bebida! Mas e suas drogas? Seria trapaça? Eddy G. reconheceu com sabedoria que, se algum dia existiu um momento para entrar nesse vagão, como seu velho havia feito, não uma, mas diversas vezes, bem, era agora. Com o torpor de um êxtase, ele disse:

— Não estou ficando mais jovem a cada dia que passa. Nem mais saudável.

O médico de Norma Jeane havia calculado que ela estava grávida de cinco semanas; o bebê nasceria na metade de abril. Ele lhe disse que ela estava com saúde excelente. Seu único padecimento era um fluxo menstrual pesado e sua dor concomitante, mas ela não estaria menstruando mais. Que bênção!

— Só por isso já vale a pena. Não me espanta que eu esteja tão contente. — Ela estava dormindo razoavelmente bem e sem barbitúricos. Estava se exercitando. Estava comendo uma meia dúzia de refeições pequenas por dia, uma maioria de grãos e frutas, com voracidade e só sentia náusea às vezes. Não comia carne vermelha e abominava gordura. "Mamãezinha", eles a chamavam de brincadeira, não

mais "Peixinha" (ao menos, não na frente de Norma). De verdade, eles sentiam reverência por ela! De fato a adoravam. O ponto Fêmea do triângulo indissolúvel. Ela tivera medo, sim, com certeza, havia ocorrido a ela que poderia ter sido abandonada por ambos seus jovens amantes, mas eles não o fizeram e não pareciam ter intenção de fazer. Pois nunca antes os rapazes estiveram verdadeiramente apaixonados com qualquer uma das numerosas garotas que haviam engravidado, ou foram levados a pensar que engravidaram; nunca antes nenhuma moça ou garota de relação íntima declinou a possibilidade de um aborto. Norma era diferente; Norma não era como as outras.

Talvez nós tivéssemos medo dela também. Nós estávamos começando a entender que não a conhecíamos.

Sob o luar, Cass dirigia o Cadillac por ruas quase desertas. Norma Jeane, aninhada entre os belos jovens amantes, nunca se sentira tão contente. Nunca tão feliz. Ela tomara a mão de Cass e de Eddy G. e estava pressionando as palmas úmidas, em sua própria, na barriga onde Bebê crescia.

— Logo mais vamos sentir o coração bater. Esperem só!

Eles estavam atravessando rumo ao norte em La Cienega. Passando o Olympic Boulevard, passando por Wilshire. Em Beverly, Norma Jeane imaginava que Cass entraria a oeste para levá-los para casa. Mas, ele continuou ao norte, para Sunset Boulevard. O rádio do carro tocava música romântica dos anos 1940. "I Can Dream, Can't I?" e "I'll be Loving You Always". Um intervalo de cinco minutos para notícias, a história principal era sobre outro cadáver encontrado, outra garota vítima de estupro e assassinato, um corpo nu, "uma modelo-atriz aspirante" de Venice desaparecida por vários dias e enfim descoberta embrulhada em lona na praia além do píer de Santa Mônica. Norma Jeane ouvia, transfixada. Eddy G. prontamente mudou de estação. Essa não era uma notícia nova: a história havia surgido no dia anterior. A garota não era ninguém que Norma Jeane conhecesse. Nenhum nome que tivesse escutado. Eddy G. encontrou outra estação de música pop em que Perry Como cantava "The Object Of My Affection". Ele assobiava junto, apertando-se contra o corpo de Norma Jeane, que lhe parecia tão calmo, tão consolador e *carinhoso.*

Estranho: Norma Jeane nunca havia contado a Cass e Eddy G. a respeito da história da loja BRINQUEDOS DO HENRI. Apesar de os Geminianos terem jurado compartilhar todas as coisas e não ter segredos entre si.

— Cass, aonde está nos levando? Só quero ir para casa. Bebê está com tanto *sono.*

— Estamos levando Bebê para ver uma coisa. Espere só.

Parecia haver algum entendimento entre Eddy G. e ele. Norma Jeane estava começando a se sentir inquieta. E com tanto sono. Como se Bebê a sugasse para

• 397 •

seu espaço silencioso e sem luz que antecedia todo o tempo. *Antes que o universo começasse. Eu era. E você comigo.*

Percorreram a Sunset e viraram para leste. Norma Jeane tinha pavor desta parte da cidade desde anos antes, as viagens de bonde para o Estúdio para aulas de teatro e para testes e na manhã que foi informada que o contrato havia sido encerrado. Sempre tinha trânsito na Sunset Boulevard. Um fluxo constante de carros como embarcações surgidas no rio Estige. (Como se pronunciava "estige"? Só... "esti-gi"? Norma Jeane poderia perguntar a Cass em algum momento.) E agora começava a sucessão de outdoors iluminados e brilhantes passando por cima deles. Filmes! Rostos de estrelas de cinema! E lá, o mais espetacular de todos, o outdoor pairando sobre os outros, de *Torrentes de paixão* e por talvez dez metros, estendia-se a protagonista platinada, seu corpo voluptuoso, lindo rosto provocante e sugestivos lábios pintados de vermelho intenso, abertos, tão contundentes que brincavam em Los Angeles que o trânsito ficava lento e alguns veículos chegavam até a parar.

Norma Jeane tinha visto os pôsteres de *Torrentes de paixão*, é claro. Ainda assim, ela evitara olhar este outdoor infame.

Eddy G. disse, animado:

— Norma! Você pode olhar ou não, mas...

— Lá está ela — interrompeu Cass. — Marilyn.

Este livro foi impresso pela Vozes, em 2022, para a HaperCollins Brasil. A fonte do miolo é Minion Pro. O papel do miolo é pólen natural 80g/m², e o da capa é cartão 250g/m².